本书的出版得到了北京市科学技术委员会、中关村科技园区管理委员会"北京工业设计促进专项"的大力支持。

2022

中国高等院校
设计作品精选

李杰 编

机械工业出版社
CHINA MACHINE PRESS

2022 中国高等院校设计作品精选

《2022 中国高等院校设计作品精选》编委会

委员（排名不分先后）

陈旭、寇树芳、张毅、张茜宜、谭一、张超、郝卫国、刘伟、陈彬雨、刘勇、罗珊珊、倪春洪、牛犁、唐毅、张丙辰、曹星、万蓉、董婉婷、孔毅、陈江、陈国强、李中杨、张继晓、宋立民、郑斌、韩挺、蔡新元、张凌浩、段胜峰、张继晓、魏真

主任：李 杰

编辑：李 叶　徐继峰
　　　闫 杰　吴 颖

视觉：卢春燕　苏晓妍

前言

设计教育面临的最大机遇和挑战就是变革。新科技革命的快速推进，先进的多学科知识爆炸式增长和传播，不仅加速了产业的转型升级，也加速了设计教育的质量革命。设计教育要响应新发展需要，从量的增长向内涵建设和高质量发展转型。从理论上讲，疫情和新科技革命对产业、经济、社会和文化的影响是全球性的，各个国家和地区的设计教育理念、设计基础与教学内容、设计教学的组织模式与学习范式、设计实践平台与师资队伍、设计教育的治理等都面临着前所未有的挑战，都需要重新定义和重构。同时，这对高校设计教师在教学、科研和社会服务方面的综合创新能力，也提出了前所未有的挑战。

全球疫情给政治、经济以及教育带来了巨大的冲击，与此同时，也带来了前所未有探寻多元融合的教改机会。面对我国高校的教育现状与政策制度，结合我国高校设计专业自身教学特色以及疫情期间教育教学的创新成就，进行高校创新型设计人才培育模式的探索很有意义。在科技快速发展的时代下，设计专业的教育教学拥有了更生动的教育技术手段，也能多方面、全领域地运用各类教学载体，通过设计教学、设计竞赛及设计学术研究实现整体教学与社会、时代接轨，在塑造专业精英人才的同时加强素质教育，推动一流设计人才在具备顶尖专业能力的同时兼具优秀内在。

百年大计，教育为本。高校师生是确保中国设计力量茁壮成长的生力军和突击队，他们所持有的设计价值观和创作热情，展现出来的对科学技术和艺术美学的追求，对国内外宏观形势、社会环境和生态协调的关注和对社会主义核心价值观的理解，对于中国设计行业的美好发展、提高社会经济发展质量和人民群众幸福生活具有重要意义。

在此背景下，为充分调动高校设计相关专业师生的创作热情，服务中国设计，聚合全国高校设计资源共建设计生态，《设计》杂志社2022年继续主办"第九届中国高等院校设计作品大赛"并同步出版《2022中国高等院校设计作品精选》（以下简称《作品精选》）。在"公平、公正、公开"的评审原则下，经过编委会的严格筛选，共有来自全国各地的1200余件作品入选此书。作品涵盖产品设计、视觉传达设计、环境艺术设计等领域的多个细分类别。《作品精选》不仅集中展示了学校设计教育的最新实践成果，更为广大师生构建了交流与共享"中国设计"的学习平台。

需要特别说明的是，本书部分图片源自参赛设计者提供的设计展板，为了忠于设计者的原创性，保留其设计的完整性，我们对展板内容基本未做改动处理，部分图、文字因为缩小的缘故可能略显模糊，还望专家、读者对此理解包涵。

李杰

2022年12月

好设计
大家谈

在国家和地方政策红利的持续推动下，近年来国内工业设计发展取得了显著成效：一批制造企业开始逐步重视和广泛应用工业设计；本土专业化的工业设计公司数量急速攀升。随着创新驱动、产业升级、制造业高质量发展等理念的提出，以及政策和市场的推动，工业设计产业具有较好的成长性与效益增长趋势，未来将会有千亿级别的市场空间。

—— 刘宁，中国工业设计协会会长

人类社会就是在这样的矛盾中曲折前进。如果随意提出一个思想，社会原有的机制就能接纳，那么这个思想绝对不会是新的。我们的设计事业也是一样，不能因为出现摇摆和挫折就退缩不前，必须认准方向，坚持不懈，调整步伐，只争朝夕地走在社会转型的前列。

——柳冠中，清华大学美术学院文科资深教授

历史会证明，创造好设计的企业引领行业，创造好设计的国家带动世界，设计之都自然成为创新创业高地，好设计促进人类文明进步。

——潘云鹤，中国工程院原常务副院长、教授

我们坚守优秀传统文化育人的"养成教育"，不断提升学生的人文素养，在教学、科研和创作中倡导"为人民而设计"，鼓励民生设计，鼓励以艺术设计传承传播优秀传统文化，切实培养和提升师生的文化使命感和设计责任感，做到有文化情怀，有民生关切，有人文追求，有设计使命。只有这样，所有设计能力的培养才有意义，这是设计教育的责任。

—— 潘鲁生，山东工艺美术学院校长、教授

从价值取向这个角度来说，开发产品是只拼速度还是追求从容？是单纯比式样繁多，还是主动选择返璞归真？我觉得这是一个哲学问题，也是所有设计师应该考虑的问题。

——王明旨，清华大学原副校长、教授

我心目中优秀的设计师、艺术家、文学家、哲学家等，应该同时是预言者。而今天由于互联网造就的扁平世界以及碎片知识，多多少少有些干扰，甚至阻碍我们预见未来以及重新发现日常。

—— 韩绪，中国美术学院副校长、教授

一件优秀的产品一定是科技和设计的完美结合，因为工程师注重的是技术，更多针对的是产品的功能以及产品本身，而设计师更多的是围绕用户需求和用户本身来展开设计，只有两者结合，才能使产品更加完善，成为一件优秀的产品。

—— 陈国强，燕山大学副校长、教授

未来的设计学院应当是不同于迄今为止人类经历过的任何高等教育的范式，它不但将成为中央美术学院发展的历史起点，也将为中国乃至全球智识群体来建设共享的知识工厂、思想启蒙孵化器和主体觉醒的创新教育平台。

—— 宋协伟，中央美术学院设计学院院长、教授

由于设计扶贫采取协同创新的模式，我们完全尊重当地人民的内生智慧，在尊重乡村、少数民族贫困居民的生活方式和文化的基础上，善用"他治"、尊重"自治"、推动"共治"，同时处理好文化"建设主体"与文化"创造主体"之间的关系。

——季铁，湖南大学设计艺术学院院长、教授

将民族的、传统的生态造物智慧体系融入设计学科的人才培养中，明确人与自然是生命的共同体。让学生了解到各民族对大自然给予的资源如何合理有效地利用，理解我国"敬天惜物""道法自然"的传统哲学中的朴素辩证唯物主义，并将其充分运用于现代设计的转化中。

—— 陈劲松，云南艺术学院副校长、教授

设计是创造新事物的过程，无论是提升现有处境和条件以达到一个更优化的状态，还是突破现有框架以替代性的系统去应对社会技术转型的挑战，设计师都必须面对未知的境况，以设计手段的介入去形成新体验、促成新关系、形成新的生活 – 空间生态系统。

—— 胡飞，同济大学设计创意学院院长、教授

设计如水，无处不在，必不可少。设计及其文化是古老而年轻的领域，说其古老是指设计伴随着人类社会的生活和生产的需求而诞生发展；讲其年轻是指把设计作为一门科学来研究的历史只有几十年，无数奥秘有待探索。

——张福昌，江南大学设计学院原院长、教授

我们还是在发展的初步积累经验阶段，即使是最优秀的奖项也没有超过 20 年，和国际上的奖项相比，还有很长的一段路要走。要做到真正的可持续，一定要建立起竞赛的品牌，建立起它的公信度、含金量。

——何人可，湖南大学设计艺术学院原院长、教授

在现代设计发展演进的历史轨迹中，消费文化、技术进步和社会需求共同促进了艺术设计的不断发展。设计应该成为人类文化构建过程中的一个重要部分，而不仅仅是作为文化的表象反映。如果消费文化使设计成为必然，技术的演进使设计成为可能，社会包容和持续发展的需求则使设计明确了价值体系。

——赵超，清华大学美术学院副院长、教授

文化多样性的结构来自基因层面不同约束关系下的文化粒子链接方式与集合方式。正是在这种多层次、多维度的基因组织中，形成不同区域文化各具表现力的、独特的存在方式。"它既不是普遍的，也不是特殊的，而是一个纯粹简单的具有特性的力"，是一种比人们所能感受到的表面更为深沉的、可识别的文化个性。

——许平，中国艺术教育研究院副院长、教授

经过 40 年的发展，设计正在从企业外部的注入型向企业内部的自生型转变。迈进新时代，"中国智造"正在与世界同步发展。今日世界之制造业的竞争不仅是核心技术的竞争，更是"扩品种、提品质、创品牌"的竞争。"中国设计 + 中国制造"构建的"中国智造"优势正在逐步显现。

——宋慰祖，北京设计学会创始人

"美"是设计师和艺术家在实践中共同追求的要素。设计师是为人类创造美好的生活，把实用性和艺术性统一在作品中；设计师的美感需要面对用户和大众，只有被人接受才能有价值，否则不具备价值。艺术家是为人类带来精神的满足和记忆，可以是独特的、个性的，可以不考虑别人的评论而独立存在，也可以不被人接受或者只有少数人接受，都同样具备价值。

——李英杰，《设计》杂志社社长

对于从事设计教育的高校教师，首先要坚持设计的本源，从设计的角度去架构设计的理论体系；然后要善于吸纳新的科学技术，兼容并蓄，做到多学科交叉融合的创新设计。高校教师如果能很好地做到多学科的融合，就能很好地做到设计引领时代发展。

——胡洁，上海交通大学终身教育学院院长、教授

新场景构想的能力，即能够洞察时代、社会、科技、用户的变化，前瞻性地勾画人类未来的生活方式和场景，如无人驾驶技术普及后的汽车总布置与内饰设计；能够理解革命性科技、业态对于人类社会的价值和可能性，构想新科技、新业态的转化与应用场景，如基于云平台的云手机设计。

——吕杰锋，武汉理工大学艺术与设计学院院长、教授

在我看来，无论做哪行，眼界都比知识重要得多，或者说眼界里就已包含了所有知识，这种知识是质变过的，而非量变。同时，眼界又左右着一个人的格局及服务的品质，而再高端的设计最终也是服务于人的，只要是服务，就务必降低身段，服务意识的高低会直接转化为服务质量的高低。

——曹雪，广州美术学院视觉艺术设计学院原院长、教授

信息化时代，设计教育也应充分利用信息化技术，对资料的获取、远程教学等诸多方面做出相应的改变。结合国家"十四五"规划，设计教育也应坚持创新驱动发展，推动教育体系现代化升级，调整对于学生能力培养的偏向，使科技、艺术、文化深度融合，促成新时代协同创新新局面。

——张明，南京艺术学院工业设计学院院长、教授

在设计的过程中，将民族文化的核心要素通过设计方法进行转化、转换、融合、发展、创造，将民族文化调节到与时代同向而生的状态，在和谐发展的文化大生态下，促进贫困地区的经济、社会发展。

——兰翠芹，北京服装学院研究生院院长、教授

中国视觉传达设计在国际上有一定的影响力。因为中国平面设计师较早地进入了国际专业平台，早在 20 世纪 60 年代已获得国际平面设计奖项，而现在荣获世界广告五大奖、国际海报五大展的中国设计师大有人在。可以说，中国视觉传达设计在国际上参与比赛和展览所获得的奖项是所有设计类别中最多的，也是最全面的。

——李中扬，首都师范大学视觉设计与教育研究所所长、教授

中国设计走向全球，意味着中国的有"设计感"的"产品"按照国际市场的规则"走向全球"。作为设计人，我想中国设计师期盼的是他们的"设计"走向发达国家的国际市场上，并且受到青睐，而不是走向"全球"的"地摊"。也就是说，"走出去"的中国设计一定是要落实在具体的产品上，这个"产品"也包括设计服务。

——宋建明，中国美术学院原副校长、教授

目录 / Contents

前言
好设计 大家谈

1 ——产品篇——

页码	标题	作者
002	"F+"社区协助灭火机器人	董婉婷 刘善斌 钱馨 金小婧
003	"G-MANTIS"灾后救援破拆机器人	谭启轲 朱俊衡 王玲玮
004	智能宠物减肥机器人	郑嘉晨
004	"趣喂"儿童早教机器人	刘轶凡
005	智能园艺绿化助手机器人	耿蕊 易晓蜜 王慧 钱嘉炜
005	山地智能采摘机器狗	夏如松
006	"SEARCHER"地震搜救医疗机器人	申紫杨
006	消防机器人	张云蕾
006	宠物陪伴机器人设计	刘彦超 陈彦君 胡宁宁 邱隆虎
007	"JELLYFISH"太空酒店飞船	税月
007	太空旅行器捷利菲斯号	余哲浩
008	水空两栖无人机	杨宁 陈昊 张锦程
008	"Air Express"无人机快递运送系统	徐泽宇 陈毅轩 李若飞
008	智慧农业"蜂"模块化无人机设计	李心原
008	"拾荒者"悬崖垃圾清理无人机	张腾腾 秦浩 范青云
009	"SKYNEX"单人飞行载具系统	胡翔
010	坍塌事故搜救无人机	张潇
010	"C-CROPPER"无人采茶系统	王连彬
011	"护树使者"落叶再生智能机器人设计	孙福旭 张仁杰 郑嘉晨
011	海洋塑料垃圾收集器	冯寒玥 黄晓晗
011	自组装三维扫描无人机	赵祥至
011	海水核污染监测器	阎兴盛 白寒 范青云
012	"净海-21"海上油污处理装置	吴昭仪 黄其瑞
012	"TURN"骑行转向可佩戴装置设计	刘璐娜 高沛琪
013	风行城市家具	蒋艳虹
014	"Liquider"家用饮料系统	王子乐
014	模块化可收纳智慧讲台	耿蕊 吴君 周睿 董婉婷
015	"ESSENCE"家庭手机替身	祝睿娜
015	适用于公共场景的宣传服务系统设计	满旭
016	"QQ cute cube"一站式家居智能茶水台	陈文琦 乔家祺
016	"城市之窗"公共直饮水机	尚肖庆
017	觅蓝营地——面向年轻人的"微度假+轻研学"服务	曾祥明 潘华华 任宇杰
018	"团圆"家用智能快递柜	张羽
018	模块化垃圾分类驿站	林圣然
018	校园垃圾分类回收系统设计	夏雪
018	新能源汽车智能充电服务设计——智能充电桩	杨帅 樊平
019	未来通讯工具——面部识别通讯终端	易凡
019	绮井	陈逾 李小宁 王世萍
019	移动办公空间	张潇 李迪娅
019	"AFFABLE"智能办公辅助系统设计	潘勇廷 邱功茂 邱奕豪
020	沙漠集水器设计	张应韬
020	"Pink Health"孕妇产后恢复系统智能硬件产品设计	高梦琦 陈远航 张颖超
021	智能可伸缩猫箱	耿蕊 任秦仪 李思婷 孔毅
021	宠物尿液分析检测装置	余颖娴
021	基于混合厌氧生物法的智能化餐厨垃圾处理装置设计	杨帅 樊平 富雅婷
022	"相待而成"书籍互换装置设计	冯艺
022	智能种植培养台	庞绪洋
023	未来"城市细胞"	谭健辉
023	智能无人配送车	孙天雨
024	"重明"穿戴式设备	王连彬
024	WARMIT	王耘琪 常佳楠
025	居家轻度训练器材	史方正
025	基于人体工学的筋膜枪再设计	朱浩然
026	股骨头坏死康复机器	易晓蜜 耿蕊 张丽君 孔毅
026	"Symbio"下肢外骨骼	蔡嘉奕
027	帕金森患者肌肉康复辅具设备	王慧敏
028	基于自平衡技术的老年轮椅设计	刘浩然
028	"R-handy"助老拐杖套装	谭启轲 赵泽名 朱俊衡
029	"浴宝"介助老人助浴产品	任梦阳 从靖晨
029	老年人智能拐杖	赵佳宝 孙福旭 张仁杰
029	Invisible Hero 公共交通防骚扰拉手设计	陈善举
029	绿码即现——基于NFC技术的商场防疫点核验机	马紫怡 邓朗悦 盘家瑜
030	智能药盒	朱浩然
030	"健康中国"城市白领人群餐饮服务设计	胡晓丹 孙瑞珂
031	智能药盒包装容器模块化设计	程一洲 张艺琳 王皓璇
032	便携可移动防护医疗工作站	王林鹤 孙靖宏
032	"呼叫大白"社区敬老服务产品设计	王烈娟
033	公共场所的心肺急救产品创新设计研究	朱颖 李文嘉 王辰旭
033	知饮间——一款创新生活方式的草本食疗饮品机	杨采奕 张靖苓 朱荟雯

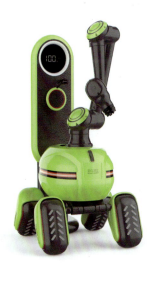
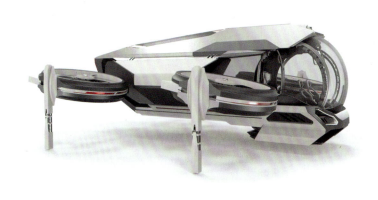

034	多次性输液器	王瑾 孙立双 苗胜盛
034	便携式雾化器	朱浩然
035	"玲珑朵朵"便携式儿童医疗雾化器	管静文 陈伟明
035	儿童哮喘吸入器	张腾腾 胡志兴 廖金梅
035	记录式胰岛素注射笔	张浩然
036	"啄木"疫情末端配送系统设计	郭俊浩 王丁
037	便携式核酸检测辅助设备	何子振 陈俊言
038	地铁智能自动消毒装置设计	张迪 乔泽斌
038	医院自助挂号机设计	胡志兴 廖金梅 张腾腾
038	模块化病房消毒装置设计	余阿龙 李颖洁
038	无疫无人消毒车	李佳佳
039	健康卫士	庞冰洁
039	"每日胶囊"携带式口罩收纳设计	李瑶
040	定时体温计	邓淑霞 许锦秀 周芷茵
040	"SoHoSpace"居家办公系统整合设计	劳同戴
040	小机灵计时测温一体锅盖	冯一泷 梁幸琦 梁洛琳
040	医用电子测温仪	谢凯瑶 张玮玮 罗玉慧
041	视觉障碍儿童绘画笔	孙惠东 杨奥茹
041	视障智能手表	李洋楚
041	智能眼镜系列	张仁溥
042	"一视同仁"视障人群排插设计	徐力 杨怀强
042	聋哑人翻译手环	卢梦垚
043	幸福盲道	杨朝阳 李远程 李嘉俊
043	盲人锁孔	杨朝阳 李远程 李嘉俊
044	婴儿地震救援床	王安东
044	"Mind.Care"基于多通道的压力认知及舒缓产品设计	沈若章
044	痘痘随消贴	曾霓筠
045	紧急救援车	刘涛 范青云 范永志
045	宠物救助车设计	熊露
045	"减疫"	胡礼恩 周宇 刘婧蕾
046	智能投递小车	王海友 刘钰薇
046	多功能安全叉车	阎兴盛 王肖梓宇 叶帅君
046	小型除雪装置	乔泽斌 陈健勇 徐进晖
046	基于振动模块的自走式枸杞采摘车	郭晨
047	智能化趋势下的无人驾驶矿车设计	杨一帆
048	隔离带开辟车外观设计	高晨鹤
049	"未来两栖"海上房车概念设计	杨奥茹 孙惠东
049	"Free Move"模块化多功能叉车设计	孙逊
050	未来摩托	陈昊 杨宁 全家乐
050	羁旅	汪文景
050	攀冰智能求救头盔	廖香惠
050	便于3D打印的定制化摩托车护具	孙福旭 张仁杰 李彬扬
051	运行状态下客运列车乘客转运系统	王辉 王丁
052	人-猫互动椅	孙福旭 张仁杰 汪健雯
052	"等待胶囊"宠物智能托管箱	杨翌
052	猫爬架	孙静涵
052	多功能宠物喂食器	张龙
053	宠物狗升降食盆	牟甜甜 荀道国 张咪
053	宠物狗漏食玩具	牟甜甜 贺国良 张咪
053	稚·宠物包	李芳仪 姜威
053	"COMMTER"背包电动滑板车	金煜 冯绍海
054	"Epic Reception"情绪识别遥控游戏	栾慕华
054	迷宫系列玩具	赵易芊 伍霖樱
054	归真便携棋盘	戴玥辰
055	洪都飞机系列潮玩手办	杨庆怡
055	"新中式印象"植物容器设计	张微萌
055	自然律动	许赋聪 盘家瑜 马紫怡
056	压缩井盖	曾雯静
056	车用升降机之转接套筒	陈思淇 陈昆煜 陈安琪
056	高效能氢氧供应设备	陈思淇 陈昆煜 陈安琪
057	呼吸之城	胡思蕾 杨智
057	聚合智慧路灯	蒋艳虹
058	"萌蒙之光"音乐灯光香薰摆件	何源
058	"啪"灯	凌佳艺
058	珊瑚吊灯	刘冠隆
059	"花影"灯	磨炼 党雯博
059	"拂晓"殷商玄鸟文创灯具设计	邱欣怡 梁嘉豪 李敏杰
060	伞灯	杨蕊旗
060	情感化儿童床头袋鼠灯设计	郭思薇 林宏秋 詹桐德
060	隐逸菊的夏天	王嘉漪

060	小夜灯	贾易凡		074	砚缕	李星雨 姜美玲 雷晶晶
061	引泉·光纤灯	刘瑶 田晶楠 徐迪		074	"如意"出香盒	李煊 刘汉 冯宇铃
061	万向	张世玉 钱延 邵泽奕		074	功夫香插	路明月
061	塔灯	王映雪		074	烟云留痕	陈湉湉 葛倩曦 冷函熹
061	潮汕文化下的灯具设计	杨瑾		075	可调节液体香薰瓶	郑嘉豪
062	果实灯	邓家明		075	智能车载氛围香薰机	潘勇廷
062	"夜笼烟雨"灯具系列设计	兰泽		075	"MURO"不倒翁电动驱蚊器	刘慧
063	"丝竹"夜灯	王子健		076	"ROTAMOP"旋转拖把	方天
063	造物·造我	刘涣冰		077	"Exposed To The Sun（向阳而生）"组合花盆设计	易盈欣 何纯禛 吉鑫焱
064	摇摆灯	冯一泷 梁幸琦 梁洛琳		077	可勾挂伞柄	唐睿 谭珊珊 江文茜
064	扭扭灯	刘淳 叶淳 邓小慧		077	"绿荫"晴雨伞	汤媚 庞显琪 谢东炯
065	眠·夜眠灯	陈建霖 许怀让 肖阳		078	SAFE·伞	安亚萍 齐熳君 王宇昕
065	桌面收纳灯	林伟杰 甄鸿轩 黄烁嘉		078	便携便收纳自动晴雨伞	冯卓琦 欧洛尧
065	竹子叠叠杯	周可儿 陈慧从 肖欣		079	聚散钟	刘淳 叶淳 邓小慧
066	3D打印宝莲灯	曾慧敏 李镇洋 苗一帆 孙泉		079	月灯时钟	陈佩瑜 胡晓宇 岳文彬
066	莲挽千灯	冯加稳 李樱涵 刘宇琪		079	可持续利用雪糕棍	司爽 何昕 何梓豪
066	"瓷影"氛围灯	付之逸		080	"Trapezoid"电烤箱	刘熠 陈泓汝 袁开杰
066	"鲸简"充电宝	黄倩颖 黎晓立 王丹琪		080	可伸缩吹风筒	林芝摇 朱英姿 李嘉欣
067	智能触控插座	李冉冉		080	镬耳电蒸锅	张粤晖
067	七平八稳	白瑞 关佳敏		080	智能自助早餐售卖机	张粤晖
067	SLEEP EARLIER——早睡提醒充电座	范沐苗 杨雅婷 刘涛		081	"简"电池	张炜 刘豪仪 陈欣然
067	气培植物一体化培养系统	孙钱怡 冯贝尔 张洋		081	眼镜U擦	温晴 陈可茵 陈路平
068	"四/西"插排	高永强		081	鲸落—万物生	陈华燕 张莉雯
069	"合"模块化音响设计	张迪		081	方寸园林	蒋俊杰
069	露营音响台灯——便捷式	杨鑫 徐迪 田晶楠		082	"山雨欲来"坭兴陶玻璃壶	张梦婷
069	老虎机音响设计	乔泽斌 彭桂 黄千容		083	传统工艺玲珑瓷茶具设计	徐世博
070	自然本源	袁宇		083	UFO港式拉茶茶具套组	磨炼 徐韵
070	磁悬浮音箱	屈向阳 王鸿棉		084	转向吸管水杯	陈卓艳 吴昕雨 张珂
070	"生命之息"投影仪	孙福旭 王瑞 施禹恒		084	可提式隔热杯托	罗绮淇 梁晓彤 赵悦
071	像素头像屏音响	林伟杰 甄鸿轩 黄烁嘉		084	定格	丁禹汐 叶付晓颖 杨丹
071	"Origin Rock"唱放一体式麦克风	张龙		084	茶水分离杯	吴灿辉 江艺 郑凯临
071	黎纹手电筒	赵威 赵世睿 聂楷臻		085	掀盖式储药水瓶	巫嘉慧 叶绮婷
072	"穹·鼎"空气净化器——国风文创产品设计	罗臻		085	磁吸杯子	唐睿 谭珊珊 江文茜
073	"生、旦、净、末"香薰套装	云馨冉		086	"宽窄"茶具	曹星
073	"袅袅"空气质量调节器	刘若兰		086	潜水杯	张晴雯
073	云朵加湿器	周思彤		086	滴漏茶壶	彭思雨 孙陈薇 刘莹
073	"Memory"能再现气味的空气加湿器	高靖惠		087	与你	周慧琴

087	敦煌壁画艺术茶具设计	刘静妍 李一浦
087	2181号器皿	赵祥至
087	2182号器皿	赵祥至
088	糖尿病药物便携杯	齐熳君 王宇昕 安亚萍
088	儿童牙刷套装	唐晗朔 米志航
089	天地盒	梅琳玉
090	潮起又潮落	詹海蕙
091	三兔共耳	张新颖
091	涟漪	赵星鑫 梁丽媚 黄钰莹
091	"方控"新概念空调遥控器	冯向荣 张杰登 苏小聪
091	置·寿司碟	黄瑢
092	儿童拼拼被	黄倩欣 谢嘉贤 邹予馨
092	"形色童年"儿童认知绘画笔	郭思薇 林宏秋 詹桐德
092	积木分类收纳盒	袁小壹
092	多功能文具盒	黎凯韻
093	幼儿趣味编程产品研发设计	胡志兴 廖金梅 张腾腾
093	宫廷膳月	易凡
093	"金蚕"	赵威 张正天 刘康哲
094	"小卷毛与小娃头"削笔刀	胡思棋 王招菊 陈煜捷
094	豫才	马悦
094	STEAM儿童玩具设计	范青云 刘梦晴 邹颖
094	"分类迷盘"垃圾分类主题儿童玩具设计	王萌 于晓东 徐雅静
095	随形置物	陈欣茂
095	"咏梅"诗词叙事文创设计	郑敏婕
095	"须弥"书立	凌佳艺
096	敦煌写色	曾雯静
096	HEALTH筷享	曾雯静
096	忆陶	张子怡
096	"拱桥"写字板	陈建霖 许怀让 肖阳
097	战国兽面纹铜戈文创钢笔	何模楷 余俊言
097	日程桌	张炜 刘豪仪 陈欣然
097	眈之兔	李煊 刘汉 冯宇铃
097	A.I. AQUA	郭凯诺 曾铭烨 黄梓泓
098	睹物思"侨"	霍子轩
098	从"抽象化"灵感到"具象化"应用的家具设计	郝瑜
098	"限定"单人椅	田晶楠 刘瑶 杨鑫
099	处吾组合家具——丽水文化创意家具设计	张嘉楠 王佳妮
100	座椅	黄红
100	座椅	土蕊
101	"Miraitowa"休闲板式家具设计	梁嘉瑜
101	"风月"禅椅	吴昊云
101	"THE NINE"餐桌座椅设计	徐迪 杨鑫 刘瑶
101	休闲公共椅·矗·音	廖灿华
102	"Comfort Life"小户型老年鞋柜	张子怡
102	可视化洗手台	陈豫鹏 徐雪儿
102	"婴座"多功能婴童座椅	雷尚仲
102	"h22"座椅	赵祥至
103	"WIELDY"衣帽架	张驰 胡德轩 王昊龙 刘阳
103	汗迹衫	曾霓筠
103	荷叶床	王文轩
104	乐享饼干盒	韩盈子
104	备菜包装袋	孙陈薇 刘莹 彭思雨
104	"拯救皮特托先生"泡脚漂浮挂件	庞显琪 汤媚 谢东炯
104	不脏手薯片盖	邓淑霞 许锦秀 周芷茵
105	"红色微光,燎原人生"绵阳红色飞龙山爱国主义教育基地系列文创作品	钟义娜
106	2022"虎虎兔兔"生肖文创产品	李伊
106	"不倦学社"环保袋设计	李伊
107	三星堆潮流文创设计	刘希彤
108	五彩童年	连漪
108	"红色中国 梦想启航"文创设计	史振堃
109	宝粽take care	朱亚东
109	"戏随影"中国传统文化衍生品	苑佳琪
109	佰草集	仇浩
110	造猫画虎	吴俊杰
110	"声音中的故事,故事中的敦煌"——敦煌音乐明信片	吴家菁
110	苗家艺术	高祥
110	龙飞凤舞	袁雷 李赟 陈培艺
111	国韵之美	陈睿琪 毛雨露
111	蜉蝣	蔡凌岚
111	美人菩萨	李瑞轩
112	进化-青龙	陈兴昊 刘珍妮
112	听园见山	安亚萍 王宇昕 齐熳君
113	"塞罕坝"活页台历文创产品设计	尚天华
113	"鹤礼"四季主题印章	毕思宁 孔宸
114	三星堆物语	蔡炜文
114	承德老街文创合集	邱琪文
115	广州南沙·醒狮U盘	张峥
115	《静夜思》摆件系列3件	吴二强
116	建筑师的魔方——家的亿千面	孙嘉泽
116	"端午有喜"喜马拉雅端午文创礼盒	姜子樱 王子怡
117	庆丰年	张静
117	源来与缘回	王艳芳
118	"蜜隅"江南糕点与泥人玩偶伴手礼组合设计	王雨辰
119	青韵	刘媛
119	《死神实习生》动画系列礼品、饰品设计	王艨唯 李培根
119	风浪	聂可实
119	封控	聂可实
120	"宝石"	栾建霞
120	雪花	丁世鑫
120	志鸟	陈艺源
121	披帛·2021	曾若琅
121	提婆	李浩文 刘锦椿 何永先
122	《秋词》系列首饰设计	王连赛
122	"被封印的时间"有型的存在	洪淑涵
123	谐韵	戴小曼 邱紫婷 谷慧琳

124	BUBBLE POP	张萌欣 唐雪梅 高紫月	138	"四季平安"系列丝巾	高天源
124	随身植宠穿戴饰品	黄倩欣 周可怡	138	"生命之花"丝巾	王倩倩 陈玢兰
124	"仙鹤采樱"系列首饰	周子涵	139	闲梦春江·望满楼	于毅 田悦
124	刀马旦	于晗靖	139	幻梦之境	苏静
125	Touch 触摸	李沐汐	140	蝶变·古今丝	赵婷婷
125	心之所向 \| The Heart of Everything	李天意	140	青墨荷风	祖雅妮
126	藻井-馥韵敦煌	贾隽雯	140	梦蝶	贾驭晴
126	苟梦	贾隽雯	141	柯尔克孜族的故事	高祥
127	"大户人家"国潮婚嫁系列珠宝设计	郭星杉 闫玉玉	142	灵蛇	谭一
127	国潮主题文创珠宝设计——洛水生花	闫玉玉 郭星杉	142	"镜像"系列箱包设计	谭一
127	织桥	孙安宁	143	"莓姿蓝蕴"轻奢手提香风包	钟彩红 陈孔艺
128	角	邱佳甜	143	灯彩	曹裕爽
128	红桃A	安紫晔	144	"叠"手袋	杨思琦 李晓婧 黄星语
128	月上枝花	李尧尧	144	内外包设计	杨思琦 李晓婧 黄星语
129	憧憬	臧悦含	145	年	武慧文
129	繁花	杜胜男	145	仿生结构包袋设计	李芳仪
129	三叠纪的礼物	乔莉媛	146	忆 留夏	赵晔轩
129	鹤喜系列首饰	张慧	146	唐图	张浩楠
130	风鸣	朱何静	146	华韵	宋紫荑
130	携手	曾广聪 张晴雯 陈海恩	146	钟馗	陈一凡
130	"能量"戒指系列2件	宫家羽	147	明景华章	赵晓曦
130	雨舞者	廖喜憶	148	蝶变	刘若元
131	瓶·戒·链 \| Vase·Jewelry	霍霓	148	FILM LIFE（胶片生活）	张兴屹
131	精灵故事	李赟 袁雷	149	Kineîn	李欣芮
131	"虞你相恋"系列首饰	陈一凡	149	BUTTERFLY EFFECT	王晓莹 李璇依
131	承结	孔琪淇	150	ENCHANTE	王晓莹 韩欣彤
132	心跳战"疫"	陈睿瑜 樊子依 庞欢欢	151	SNOW SEASON	汤玮
132	蝶恋花	廖昕仪	152	生命裂缝	莫岚
132	梦红楼系列金饰	何雨涵	153	藤	贺萌萌
132	"明妃出塞"系列首饰品设计	赵敏涵	154	Plastic blue sea（塑蓝之海）	王睿涵
133	藏石于林	祖雅妮 王芷晴 许晗	154	荆棘牡丹	韩奕新
134	沉石	祖雅妮 王芷晴 许晗	155	蓝色时刻	唐馨雅
135	星回于天	刘远亚	155	Travel in the world	吴增 陈陪艺 袁雷
136	生·息	金雅婧	155	异形想象	王玲
136	克州星轮	金雅婧	156	重生·蜕变	谭书婷 曾奕瑜 刘俊劭
137	"繁画"花卉图案设计	兰泽	157	云涧——基于传统云肩式样作童装图案设计	于毅
137	柯州·掠影	毛昆仑	157	黔伊程歌	于毅
138	春日阳雀时时舞	陈培艺 吴增 袁雷	158	瓦·檐	许晗 陈涵 祖雅妮

158	不"熄"之魂	许晗 陈涵 祖雅妮	182	八旗·鹿	苏雪艺
159	城市游牧者	兰泽	183	醒狮伏虎	罗荣斌 姜龙
160	"印象·阳光"大淑女装设计	张玉典 陈涵	183	"互小闯"IP形象设计	罗凡頔
160	徒-归蓝	任若安	183	萌小诏	吴俊杰
161	迹·艺	林鹏飞	183	"小炎"IP形象设计	郑子浩
161	墨染	林鹏飞	184	鹿小千	沈静
161	千思寄	林鹏飞	184	胖达	杜凯玮
161	"滑"夏儿女	张华怡	184	科图宝	谷宇
162	熠熠鸢语	王孟丹	184	创小星	侯振
162	答案很长	魏瑜薇	185	路小典	胡志伟
162	破茧	郭湛	185	鹿小宝	纪雨萌
163	岂曰无衣，与子同袍	张德林	185	书小鹿	赵鑫乐
164	青水泛涟漪	张德林	185	鹿呦呦	居滢滢
164	斑马的聚会	吴想妹	186	鹿图图	李敏
165	回到童年	谢晨迪 李京芝	186	鹿书博	李明玥
166	宅兹中国	李京芝 谢晨迪	186	鹿遥	李杨
167	知否知否应是绿肥红瘦	刘严泽	186	简多多	吕佳欢
167	进	韩子玉	187	嘟嘟卡	陈飞扬
167	Siren（塞壬）	杨思墨	187	小狸	旷兴宏
168	《以柏拉图之名》之《以太》	邵芳	187	鹿小生	裴新媛
168	古雅	罗婧楠	187	蒙小龙	苏文新
169	贝克街	王雪琦	188	小方	王佳伟
169	茶谓绛	陈睿琪	188	布谷	王江荣
170	渴望敏锐	卢依蒙	188	科童	吴燕停
171	裂	高娃	188	陆识	徐嘉欣
172	琥珀	董意萌	189	萤萤	杨帆
172	透明世界	赵宁	189	克图鲁	于田田
173	青萱	陈睿琪	189	尧尧	苑泊川
173	少女与花	郭昊阳	189	平平	张雅男
173	十卉：blossoms	拓桦真	190	麒宝	贾景婷
174	户外·丛林山地帽	苏嘉明 苏慧明	190	谋圣张良	吴昆灵
174	一起向未来	刘玉婷	190	《链"脉"》交互App科普软件	李心月
175	DOUBAO IP形象设计	罗世晟	191	"湘识"App界面设计	郗彩莲 彭心萍
176	《虎"视"三国》潮玩设计	廖博闻 张鳌丹 黄湘	192	基于服务设计思维的App界面设计	董仕玮
177	十二生肖潮流IP	刘希彤	193	与光同尘	葛沛源
178	"苗苗龙"虚拟IP设计	赵威 王倩倩 陈玢兰	194	低碳校园——"双碳"目标下的科艺融合国美方案	杜靓 冯瑞云 沈忻雨
178	"虞小主"人物IP设计	蔡炜文	195	会说话的春晓图	孙苏滢
179	赵坡茶IP文创设计	梅沛然	195	北极熊气候变化教育游戏	谭健辉
179	情感化IP概念设计《LUCKY TOO》	罗旖旎 胡炜钊	196	益捐	叶源丰德 袁玉倩
180	瑞兽·白泽	李双言 王耘琪	196	新冠患者的疗愈App	余春阳 从靖晨
180	徽派家族	陈晓文	197	西部客栈	宋志博
181	"怵"人物设计	周越	197	我在	刘思言
181	"小博"IP形象设计	姜朝阳 王之娇 宋彩晴	198	CEMS智慧校园能源管理系统	李楷文 吴婷
181	"PANDA BOYS"IP形象设计	张言	198	小鸡图标	贾晨雨
182	归·源	高祥	198	黄平泥哨界面图标设计	王倩倩 聂楷臻 赵威
182	富硒产品IP形象设计	康鑫城	198	FengX枫向汽车交互界面设计	潘勇廷
182	中国航天吉祥物——宇航图图	吴妍 曲泳奇			

2

视觉篇

页码	标题	作者
200	珠海参物创意工业设计有限公司 Modooray 标志设计	张俊
200	灵蜥网标志设计	张丽平
201	"溪岸艺墅"标志	崔艳清
201	阿宝生煎	张淑敏
202	工大奔腾——内蒙古工业大学70周年华诞	刘日
202	砍石教育 LOGO	沈鹤 张方元
202	厦门鼓浪邻家沙茶面馆标志	吴鑫
203	冬奥主题京张高铁品牌标识	耿涵 李岩 王一伊
203	"百埠"标志设计	邱洪
203	临时书店	刘晓龙
203	北京文化产业发展研究院标志设计	赵云龙
204	"陶锦"仰韶彩陶几何纹样丝巾标志设计	陈喻菊
204	"悦行教育"标志设计	李菲
204	"GYM-PRO"标志设计	施雯
204	"非遗天津·竹马万象"标志	叶桐
205	承德老街文创帆布包图案设计	孙瀚霖
206	潮流视觉导视	刘希彤
207	"福达"标志设计	任厚达
207	一味蜀黄	庞冰洁
207	中国天文设计：廿八星宿	李泽一
208	"城厢"LOGO	张紫琳
208	"城厢古城"LOGO	刁宏佳
208	"城厢之巷"LOGO	田子怡
208	"城厢"LOGO	李俊乔
209	极素文化标志设计	苏晓妍
209	茶色	张金蝶 卢可楹
209	宁化府醋业品牌设计	郗彩莲
210	"求知有趣"校园文创	颜孜
211	西二旗小学品牌形象设计	岳翃
211	广府庙会多形态品牌视觉形象设计	梅秉峰
212	"东北话"品牌设计	李平 范薇 孙妍
212	"植·觉"视觉设计应用	陈放
213	润华君悦酒店VI设计	夏珏
213	"UPTEAM-CMI"视觉设计	袁亚楠 任婷
214	HERBAL TEA	磨炼 付瑶茹
214	"栗源"品牌	乔涵
215	幸福制造	尚申豪 马昕昱 许铭师
216	中国非物质文化遗产的品牌建构——以蓆棚斋皮影艺术博物馆视觉形象设计为例	薛敬亚 张嘉效
217	52.松	何婧萱 李莹 刘学爽
218	天津葛沽龙灯品牌形象	张宇昕
219	藕然间	沙梦
220	"情绪实验"IP形象	刘奕璇 吴梦洁 郭紫妍
221	"崇明蟹蟹"品牌设计	庄安韵
221	文创概念设计	赵振健
221	筷小糖	史若林
221	中国广播电视艺术资料研究中心品牌形象设计	陈子龙
222	金陵旧梦	蒋俊杰
222	归田——一起来种树，领养你的"树宝宝"	周晓琳 曹雨欣
222	"华记岭南"餐饮品牌设计	刘永凯
222	"动力比萨"品牌形象	庞建波 仇硕涵
223	"海上花岛"文旅品牌设计	庄安韵
223	蓝匠	蔡诗铭
223	"陶锦"仰韶彩陶几何纹样丝巾品牌设计	陈喻菊
223	"椰来香"海南椰子鸡火锅品牌	聂楷臻 王倩倩
224	"克哪贵阳"城市地图品牌	袁玥 刘冰雪
224	黎族山兰酒品牌与包装	陈玢兰 聂楷臻 王倩倩
224	"呆萌鸭"IP形象设计	方亭月 闫瑗皎
225	"飒莎遇上纤茶"IP形象设计	于晓萍 邓心怡 钟文轩
225	哈尔滨新区现代高中	王梦
225	"去看设计"城市地图品牌	袁玥
225	52·Song	任天娇
226	"桃叶渡"品牌形象设计	江景恒
227	"壹晗"书店品牌视觉形象设计	杨晨珍
227	"君念"君山岛品牌产品设计	彭叶雨 吴一巧
228	小憩猫咖	聂楷臻 陈玢兰 赵威
228	暖南包	陈晓文 刘路路
229	"西子猫猫"品牌与IP衍生设计	张玉典 陈涵
229	响	庞烨 施佳盈 雷梓莹
230	"轻时光"咖啡品牌形象设计	彭义哲 付晓瑜
230	"保生四季养生茶"包装设计	陈毅聪 高古月
231	"枣尚好"品牌设计	樊晓波
231	"黄河文化"镇水神器文创设计	杨润清 陈晓彤
232	"山涧溢"品牌设计	刘路路 陈晓文 陈毅聪

232	"晋香茗茶"品牌设计	樊晓波
233	"陶语千言"VI 设计	杨润梓
233	"疍生万物"疍民文化文创品牌设计	高古月
234	有鸡食品	李建锟
234	太原城市 VI	刘富
235	"九丰农业"集团	林聿瑾 杨力
235	三分甜	李馨兰
236	国心蕴苏味	赵婷婷
237	岂莱	王熠萌
237	忆莲	陈永正 孙彦君 张文恒
238	农夫山泉茶π饮料中国风京剧版包装设计	张健
239	广彩×emoji——新世纪创意图案设计	刘奇宇 陈晓雯
239	三星伴月	王继辉 曾佳丽 罗钰炎
240	"云南小粒咖啡"包装插画设计	吴淏一
240	连年有余之"娃娃"奇遇记	王楠
241	玩味古早·步步糕升	杜欣桐
241	"记疫"防疫礼盒包装	苏静
242	日常构成	赵英孜
242	"浮沉"立体艺术概念包装	陈毅聪 陈晓文 陈振勇
243	藏羌服饰系列包装设计	陈思
244	幸福贩卖机	王乙晴
245	"动物抱抱碗"儿童快食品包装设计	高古月 戴桂铧 陈毅聪
245	民族团结 共抗疫情	韩雨
246	繁花小景	刘珍妮 陈兴昊
246	中国于都县农产品设计	王楠笛
247	遇见东方	秦秋玲
247	"步步生'糕'"包装设计	许妍娜
248	非遗名小吃"周村烧饼"包装设计	曲泳奇 吴妍 刘俐延
248	仙居杨梅	张霜霜
249	"来碰"高粱酒包装	吴一巧 李萌 彭叶雨
249	夏日出"桃"	陈一凡
249	杜仲α亚麻酸软胶囊包装设计	林璐婷
250	"蜀汉清风"花椒油包装设计	田欣玉 蓝俊豪
250	"花响·红楼梦"口红包装设计	姜朝阳 王之娇
250	走过	杜胜男
250	"寅新茶"虎年茶叶包装设计	廖伟 陈荣颖
251	"锦上添花"系列包装	纪浏洁
251	"春日青"系列春茶包装	赵翊君
251	送福狮	吴星洪
251	"记录你的高光时刻"——纳爱斯牙膏包装	毛宇欣 张好楠
252	舌尖上的非遗	张易雯
252	昭君"家国天下"IP 盲盒设计	宋崇彬 李霁 王星然
252	千年亦此时	陈凯松 王翔宇 仲李汇
252	月下焚香	刘思言
253	"清新华韵"包装	王莹
253	"营养链"焕新包装	伍鹏载
253	秋时象	张家绮
253	清明上河园叙事性文创包装	董雪莹
254	牛角面包	张金桐
254	白鹿洞书院	朱佳佳
254	芒种	翟绍杰
254	岁时圆庆	王金玉
255	云南树番茄	李怡冉
255	《神奇语录》书籍设计	徐千千
256	《千千万万都是你》书籍设计	赵之昱
256	《七十二变》书籍装帧设计	李万鑫
256	《薇薇安娜·萨森摄影》书籍设计	刘天华
256	《记疫》纪念册设计	承玲玲
257	《The Type Collection》书籍设计	原浩杰
258	《捣衣》书籍设计	杨怡
258	《一江·春水》书籍装帧设计	任昊东
259	《来自北极熊的呼吁》书籍设计	罗世晟
259	《道融传媒》企业画册设计	吴佳钰
259	《红楼梦色彩》书籍设计	房建军
259	《蓝与白》书籍装帧设计	邢苏缘
260	《国家宝藏》书籍装帧设计	邓禹 刘雅乐
260	2023 来得及日历	王茜 陈宝君 陈慧怡
260	神兽复活记	陆琦
260	《投喂时代》——基于信息时代人类社会问题研究	田泽
261	《看见》系列海报	张海粼 王懿莹
261	共同富裕之路	肖莹
261	我的冬奥日记	葛沛源
262	蜀绣之韵	万蓉
263	蜀锦之律	万蓉

264 压榨　　　　　　　　　　周嘉星	281 宇宙探索你的美　　　　　焦泓诚	297 战疫　　　　　　　　　　陈茜茜
265 《易地生花》——宁波大学科学技术学院优秀毕业作品展主视觉形象设计　陈斯斯	281 柔顺发丝　　　　　　　　李卓函	298 无偿献血，让生命延续　　李成龙
	282 丝绸之路　　　　　　　　梅沛然	298 体征亚健康的你：信息数据可视化　李心月
266 时光　　　　　　　　　　李林宴	282 海洋关键词　　　　　　　梅沛然	298 贩卖　　　　　　　　　　姚昊
266 谐·共生　　　　　　　　　徐灵芳	283 筑梦冰雪·相约冬奥　　　 刘珍妮	298 伤口的长度——关注妇女拐卖　罗钦汉
267 杭州亚运会海报征集之杭州名胜系列　章益	283 新动物世界　　　　　　　李泓霏	299 让科技连接未来　　　　　王熠萌
267 风雨无阻 我们在路上　　沈鹤 张方元	284 食物　　　　　　　　　　南洁	299 积极主动的我们　　　罗斐然 李思燃
268 换种方式生活　　　　　　夏珏	284 流量商店　　　　　　　　李思思	299 《念》——留守儿童主题插画设计　胡素花
268 "China"把玩　　　　　　皮宇辰	285 非常可乐，非常快乐　　　梁嘉荣	299 和平与战争　　　　　　　刘永凯
269 贪吃城　　　　　　　　　徐程宇	286 "三牛"精神系列海报　　王雨欣 周捷	300 以艺战疫　　　　　　　　黄才森
269 反内卷　　　　　　　　　徐程宇	286 重圆　　　　　　　　　　谢辰昊	300 呵护　　　　　　　　　　胡欢欢
270 展望百年，砥砺前行　　杨莉莎 戴丽盈	287 博物馆之灯　　　　　　　林聿瑾	300 《百年信仰》插画　　　　郭亮宏
270 美美与共　　　　　　张海鳅 王懿莹	287 呵护　　　　　　　　　　武梦雪	300 文化瑰宝-京剧古韵　　　 唐闻静
270 绿色发展，促进人与自然和谐共生　邱钧明	288 热锅上的地球　　　　　　王熠萌	301 青春作伴好还乡　　　　　张译心
270 关爱·影子　　　　　　　邱钧明	289 "共享"核废水　　　　　余佳欣	301 你说过我们是朋友　　　　林嘉睿
271 "面"向自然　　　　　　 王文瑶	289 《线性生长》数字交互海报　袁亚楠	301 春风也度玉门关　　　　　陈康
271 殊途同归 药食同源　　　闫一梁	290 手指字体实验海报　　 南洁 陈圣语	301 关爱阅读障碍症　　　　　罗玉桂
272 规矩　　　　　　　　　　曾媛	291 漫言漫语　　　　　　　　胡炜钊	302 我也想要自由　　　郭绮涵 王欣欣
272 《和》系列插画　　　　　徐璐	292 社畜症候群　　　　　　　邬奕琳	302 More Than A Headache　王欣欣 郭绮涵
273 抗老产品的创意海报　　　张雨	293 抗疫　　　　　　　　　　王薪越	302 "冰雪运动"招贴设计　　张冬
273 傣　　　　　　　　　王晨灿 湛萱宣	294 No Hunger　　　　　　 赵子谦	302 重庆移通学院插画　　司乐乐 尚申豪
274 多彩共栖　　　　　　　　卢春彤	294 百年　　　　　　　　　　张倩雯	303 《醉美泸州》插画设计　宋崇彬 刘玉婷
274 自游　　　　　　　　　　沙梦	294 人类的倒计时　　　　　　肖恒	303 《澳门印象》插画设计　刘玉婷 宋崇彬
275 万千灵境　　　　　　　　夏步领	294 呼吸　　　　　　　　　　吴昆灵	303 Breakage circle　　　李思燃 罗斐然
275 江南地域文化推介海报　　胡炜钊	295 禁止杀戮　　　　　　　　胡栩婕	303 字体漫步　　　　　　　　宋昊铎
276 二十四节气创意计划　田雨 刘博	295 语言暴力　　　　　　　　胡栩婕	304 2022中国古籍可视博览会《典观西宁》海报　林璐婷
276 西湖龙井　　　李莉娜 蒋卓妍 黄丽婷	295 鸣龟　　　　　　　　　　杨志恒	
277 我在陕博画文物　　　　　马源	295 垃鲸　　　　　　　　　　杨志恒	304 今天与未来　　　　　　　李幸荣
277 桃花坞再设计之《四季姑苏》　邓舒洋	296 碳的心跳　　　　　　　　李甜甜	304 敬畏自然，尊重生命　　　刘一丹
278 生态求救　　　　　　　　孟凡敬	296 胜荔在握　　　　　　　　李宏丽	304 招贴插画作品集　　　　　颜秉琨
278 玩趣生活　　　　　　　　田雪昀	296 "潮流"绿码　　　　　　 张文瑄	305 广州印象·醒狮篇　黄小燕 洪紫薇 廖奕升
279 万变不离其宗　　　　　　魏梦瑶	296 BLIND　　　　　　　　　周滨卓	305 "仲"夏　　　　　张正天 赵威 赵世睿
279 《零零狗计划》系列海报　何健儿	297 基因创造者　　　　　　　刘婷	305 前世今生　　　　　　　　魏梦瑶
280 老人的"陪伴"　　黄美绮 王茜 刘洁	297 纤"微"　　　　　　　　陈兴昊	305 敦煌乌托邦　　　　　　　魏丛
280 太极潮风　　　　　　　　潘国伟	297 京中剧　　　　　　　　　饶端浩	306 中国古代传统兵器　　史玉莹 王晓文
		306 药斑布信息可视化设计　　庄安韵
		307 岭南舞狮数字化信息设计　李微
		308 建党百年-长征记忆　　　 赵子谦
		309 上汽大众凌渡文创设计　叶子行 李博
		310 遇见文物　　　　　　　　侍康岩
		310 中国第一虎　　　　　董智瑜 廖文江
		311 观世浮图　　　　　　　　于毅
		311 "印象江南·水韵人居"导视标识系统设计——以苏州吴江山茶花村为例　张娜婷
		312 "虎·魄"　　　　　　　　 詹海蕙
		312 "冰"炬圣火，永不熄灭　詹海蕙
		312 追溯　　　　　　　　　　杨毳

3

环境艺术篇

页码	标题	作者
314	北京昌平辛庄村22号院建筑空间设计	林巧琴
314	龙门新生	季莹
315	天津民间艺术博物馆设计方案	谢博宇
316	"不是盒子"大窑路伯渎港沿河空间提升设计	成宛泽 周岳霖
317	ACG国际艺术中心	王乙童 林圭佳栋 范嘉欣
318	"CL'RAY"精品超市设计	张海龙 王乙童 王瑞龙
319	望舒山庄系列设计	王乙童 林圭佳栋 殷培容
320	"来自世界的商店"设计	王乙童 罗珊珊 戚闻峻
321	赋予科技空间的环保新活力——绿色产业园设计	钱裕彬 叶剑涛
322	书香学校方案设计	宋航
323	大城市核心区青年社区模式探索	肖文溪
324	城市分线器	刘子嘉 颜海玉 徐培涛
325	智"趣"建筑公共空间改造	隋宏达 周子欣
326	"未来社区"数字化技术架构方案	任志明
328	"欣逸轩"邻里中心方案设计	戴梓航 钱裕彬 叶剑涛
328	共享微型图书馆	王明坤 马达
329	乡村房屋庭院设计	樊宇 叶茂华 廖灿华
329	碳中和背景下的未来空间驿站	夏千童
330	美丽乡村建设下昔阳国学书院设计	马琳瑞 刘昱良
330	"邻里之间"城中村社区文化活动中心设计	刘洁 王茜 黄美绮
331	"永·续"历史建筑活化设计	陈冬霞
331	嘉时(JIA SHI)空间设计	涂绿野 陈姝莹 焦奥
332	"日照"文化馆设计	王修昊 杨成高
332	疫情常态化下养老社区规划设计	尚彩玲 薛雨
333	深圳文化艺术馆	庄嘉洋
333	人民医院概念设计	庄嘉洋
334	"山中堂"凤翔沟村民活动中心设计	张鑫 刘恒晔 王怀卿
334	重庆巫山竹贤乡下庄村刘氏民居改扩建项目	邬俊杰 郭千姿 曹睿
335	SITEBATHHOUSE海滨浴场	刘泉妤
335	隔离公寓	杨云歌 郝瑞南
336	青城陌野·绩溪县龙川景区主题民宿设计	李一可 毛诗羽
336	山青院改造——艺术家营地新生	于泽龙
337	唤醒城市	隽嘉琳 朱雯婧
337	"时光之塔"南京桦墅石膏矿业厂区改造	钱新龙
338	畅想·楼	刘天祺 肖语溪 李泥洋
338	"五凤和鸣,片羽集情"云南省大理市洱源县凤翔村民艺工坊设计	李子莹 朱林彬
339	"浮游城市"未来海上人居社区构建	贾艺婷 马浩然
339	"古运河悠悠,清名桥间走"无锡地铁五号线清名桥站点及场地景观设计	李嘉涛 林雨珂
340	华水小学	李康星 屈凌桥
340	"松陵新生"基于传统文化的邻里中心设计	李龙翔
341	"浮·山"生态展览馆设计	孙嘉泽 陈传春
341	巷园里	叶清媚 战薇羽 陈熙昭
342	校园人工湖景观规划设计	刘紫丁
342	青年创新社区更新改造设计	刘紫丁
343	"云中漫步"弥勒寺公园景观规划设计	李宏达 邱婵会 姜婉婷
343	"风汀绿屿"城市休闲公园设计	李烨彤
344	"生生不息"	郭瑞
344	"云开山拥翠"屋顶花园景观设计	孙嘉泽 王兴韩 周娜
345	沣西环形公园景观设计	李国瑞 胡相秉 李文秀
345	渭河绿镜	李国瑞 张政阳 李刚
346	"月·见"城市公共座椅设计	许琳昕
347	荒野之息(BREATH OF THE WILD)	申佳君 包忆杭

348	宿州广场公共艺术激趣改造	赵婷婷
349	共享设计都市实践——共享经济背景下的老旧街区更新设计	刘畅
350	"森林庇护"后疫情时代大连维特奥适老化景观设计	高泽楠 孟祥钊 赵倩
352	"雨巷"学生街改造	张嘉礼 薛娉婷
353	"涅槃"工厂改造	周啸宇 马乐珊 张馨月
354	"智慧共生"中科电商谷C地块建设项目商业综合体景观设计	刘梦媛 刘鸿境 张子怡 苏婷
354	"融创·新生"北京中科电商谷商业综合体景观概念设计	赵震 陈思 赵文杰 王子润
355	"回到'蔚'来"灞河生态湿地公园景观提升设计	左佳萱
355	南湖水韵	宗有超 熊卓卿 石玉行
356	苔洲	邵怡宁
356	水上贝壳公园	王梓
357	于飞	杨翔
357	"寻愈·芳境"健康导向下高校药用植物园景观设计	薛小书
358	风铃·悦	邱善吉 张瑜轩 周沁
358	"子归·予归"基于自然教育理念的城市街区景观规划设计	王琳
359	"洞见"城市展亭	杜祥宇
359	"与前钢铁厂共舞的河畔"重庆九龙坡老工业区改造	李思梦
360	"重'逢'·重'缝'"以全龄共享为主题的高架桥下空间改造设计	周杨 范阳百灵 常乐
360	长发街法制小广场景观改造设计	何艳娇 王娇 常乐
361	归"元"环保教育空间景观设计	邱柏林 周翼扬
361	"亦巷亦乐"包家巷儿童活动空间景观设计	范阳百灵 凌菡 周杨
362	"府青邻里+WIND运动空间"景观改造设计	周翼扬 邱柏林
362	"城市细胞"成都市新都区桂湖街道桂东社区鸿祥路45号剩余空间改造设计	常乐 周杨 何艳娇
363	"溯源"彩色玻璃镶嵌下的交互创新设计	陈荷佳
364	灵山卫古城中轴线街巷的空间激活设计	尹晓涵 唐凤仪
365	"海曲水韵"基于生态修复视角下的公园景观设计	孟凡聪 马驭骄 曲艺
366	空间权利视角下历史街区边域缝合——以青岛灵山卫古城为例	刘洋 赵英孜 于俊超
367	"曲水化境"城市公共景观空间	邓绍光
368	城市废弃地的再生——后工业遗址生态景观设计	豆国庆
369	水之谷	周弋琳
370	"渔'HUA'"以花沟村景观规划设计为例	项茂楠
371	鎏云千叠	杨童禹 张斯容 贺芯玥
372	风镜	石帅 张波 李雨琦
373	"行流散徙"防疫隔离背景下校园风动装置设计	赵益弘 段佳伟 唐兰慧
374	"无适俗韵"民宿庭院设计	布如泽
375	"圆和园"基于后疫情时代视角下的城市公园	李阳
376	"彼岸·双生"福州市象园路街区景观空间设计探索	张金珠
378	"依水漫溢,古今联结UNITE"杨柳青大运河国家文化公园	郝嘉徵 李嘉岩 齐田雨 王若临
380	多维·景生	王泽昌 孙国挺 朱润泽
381	恋阑栅	李谦谦
381	倚田归园·倚智伴乡	张璇 李昕远
382	时光迷雾·夏日晚望	曲艺 孟凡聪 李甜甜
382	"破茧"侵华日军南京大屠杀遇难同胞纪念馆场地改造设计	吴宇诚 朱润泽
383	"水"·意向空间	刘家彤 陈思宇
383	"连接人与湖"黑龙江省齐齐哈尔市劳动湖重点区域节点空间改造设计	李欣玶

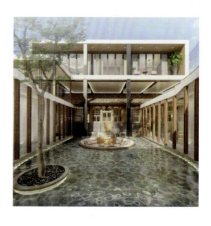

384	"平疫模术"后疫情时代多尺度视角下大学校园系统模块设计	张旭 钟何子珺 胡徐妍
384	"清·河/倾·合/亲·和"基于花园疗愈下的河道景观改造	郑德群 宋雨晴
385	自给自足的乡村"客厅"	张鹭 陈雨婷
385	鱼凫乐园	陈卓
386	月西亭	庞欢欢 斯羽 陈睿瑜
386	"温暖计划"地铁上盖景观更新设计	方浦泽
387	"循迹钢厂,破界焕新"广钢工业遗址公园环境设计	周齐轩 何建霖 王籽洋
387	诗书傅家·乡贤状元	范施娜 黄倩倩
388	"吉市-驿站"吉市口路街道更新设计	王建凤
388	"燕关识春"燕子口村的景观更新设计	张馨艺 黄璐瑶
389	水巷乡韵	邹玲怡
389	"山水之间"广南三腊瀑布景观设计	陈馨宇 周艳 王鹏翔
390	逅园微景观设计	王明坤 马达
390	"童年无际"儿童友好型社区景观改造	张舒雯
391	"山林溪湖"景观设计	管知文
391	生生不息·如水疗人	林铭茵 尹爱爽 潘晓坤
392	古镇韵味商业街	申含冰
392	"寒纹苑"以冰裂纹为元素的现代景观设计	王祉涵
393	G-GAIN碳望未来	唐诗韵 夏方健 陈鑫杰
393	"求真"屋顶花园景观设计	王维霞 田峰屹
394	依水漫溢 运水而生	李佩瑜 李赫 徐广浩
394	"状若青梅·古韵一方"江心洲民国风旅游示范景点规划设计	秦家铭
395	火山灰的再利用	孙清扬 葛辰宇
395	涟漪泛泛 游鱼相伴	吴家菁 夏琼
396	传统民居民宿空间改造设计	张加奇
397	活力盒子咖啡(CREATE BOX COFFE)	何源
398	柏禾谷生物科技展厅设计	矫克华 李梅
399	中和文苑文化空间设计	矫克华 李梅
400	"'静安50'中餐厅"服务设计驱动的餐饮空间室内环境设计	王卓
401	中行员工之家	牟彪
401	龙脊观景楼精品酒店设计	牟彪
402	"朝花夕拾"艺术培训中心	王梓荀
403	山西太原合院酒店概念规划设计	林巧琴
403	"苏折"现代餐厅室内空间方案设计	彭媛媛 黄雨琪
404	威尔仕健身中心	王金彪
405	"星航"钧瓷非遗传习馆空间环境设计	翟振宏 赵孟科 刘洺柯
407	淮安三河"蘑菇小镇"八里社区党群服务中心设计方案	罗婷 包金茗 李桃然
408	"神怡-心悦"办公空间	吴玉琴
409	"人造·蓝"国际学校图书馆的海洋保护装置空间设计	李泓霏
410	"禅"茶室空间设计	胡钰钏
410	"竹隐"乡村非遗零售体验店设计	陶唯伊
411	"蜂巢"室内办公空间设计	赵昕炜
411	琥珀·时光	李慧
412	"Heartbeat melody"凝聚梦想的学校新生设计	郑丽 石琪隆 赵唯一
413	"紫书林"书店设计	李郁 魏深

413	"流云"情侣主题餐厅设计	樊旭泽 廖长庆
414	一川	李梦晗 段嘉羽
414	"归巢"主题湿地公园空间	解云垚 王思奕
415	和·食	唐璐 马默涵
415	拾壹	方晴川 毛欣怡
416	落影	王雪君 张泽彬
416	"鲁剪坊"文化创意产品售卖店	邓绍光 孙亚丽
417	莲舍	李佳颖
418	"艺·森"基于现代绘画、摄影自然生活艺术下山水艺术酒店设计	廖景升 刘方爱 许文利
418	"朝花'析'拾"基于生态化理念下的旧厂房办公空间改造	陶茂金 李子洋
419	蓝染作坊	宋继欣
419	淡	郭富强
420	"乘非遗,创新生"广州大学既有建筑空间再生设计	王籽洋 晁颖婷 周齐轩 满天矫
420	"点点心意"扬子江食品非遗文化馆设计	叶莹
421	镇江南门菜场更新改造设计	包灵月
421	"Live In Time居有定所"新型体验式家具展馆设计	贾昌儒 刘亚宁
422	"Remember"原象山石浦镇大庆冷库厂旧房改造养老空间设计	李雅涵
422	城市"绿洲"自习室设计	任思雨
423	百花清境——后疫情时代关于"家"的设计思考	孟凡聪 马驭骄 李甜甜
424	"逸·维度"办公空间	刘逸
425	"拾趣"幼教空间环境设计	曾子晴 杜昕蕾 陈梦蝶
426	"WORMHOLE虫洞"模型手办商业零售空间设计	邓杰 汤淑钰 宋笠源
427	"归心"陈设软装方案	刘鑫慧
428	"激活与对话"雅安市古城村村落复兴改造	张嘉迅 黄青
431	西亭嘉园家装设计	唐棋林
431	四方食事	孙雪莱 毛翔婷
432	"校园太阳"校园照明装置方案	唐乾恒 田富阳 唐乾桓
432	四口之家地坑院现代住宅设计	张应韬
433	"拥抱山风"乡村民居改造	赵益弘
433	"遇见瑰繁"名画转译下的茶饮空间	赵益弘
434	"未见山"居住空间设计	程琦钰 侯国荣
435	天府国际机场地铁交通空间室内设计	马冠逸
435	华为企业文化空间展示	俞咏馨 李鑫宇 卫梓皓
436	"千里江山"叙事空间设计	柳天昱
437	河北省政协党史馆展示设计	侯召洋 马慧杰
437	宋庄镇党群服务中心办公室设计及展示设计	侯召洋 许伟
438	"学习强国"综合体验区设计	李泽辰 张颖浩 姚旺
439	"寂"服饰概念店展示设计	赖文萧 李倩 张兰兰
440	墙壁上的故事	寇若婧 李欣玶
441	"漆阁"文化展览馆	李健
442	《本草钢木》交互艺术装置	陈均月 李淼霞 王耀华
442	"ACROSS ROOM"元宇宙画廊	解云垚
443	竹丝扣瓷艺术展厅	李翔 董凯铭 方霏阳
443	DIOR展厅	林静怡
444	开放共享	李泽辰 张颖浩
444	"静素园"非遗体验馆设计	彭立 吉恒东
445	忆脉承新	张格格 王晓会 陈柯华
445	"襟飘带舞"PURITY RING服装专卖店设计方案	黄琪琪
445	苹果体验中心室内外展示设计	陈皓静

1

产品篇

PRODUCT

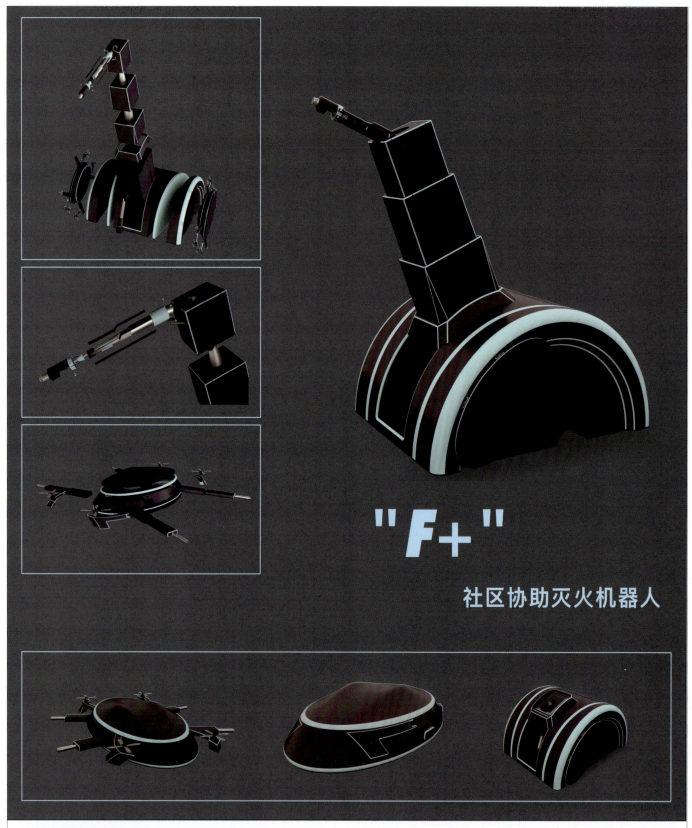

"F+"社区协助灭火机器人

在专业消防人员到来之前快速减缓火势蔓延的社区协助灭火智能机器人。将无人机和自动喷射储水模式相结合,搭载5G定位和物联系统,同时具备高空和陆地双重灭火方式。

基金项目:2021年校级大学生创新创业训练计划项目,项目名称《5G+智能互联新生态下城市人居生活系统设计》,项目编号:X202110654020。

姓名:董婉婷 刘善斌 钱馨 金小婧　院校:四川音乐学院成都美术学院

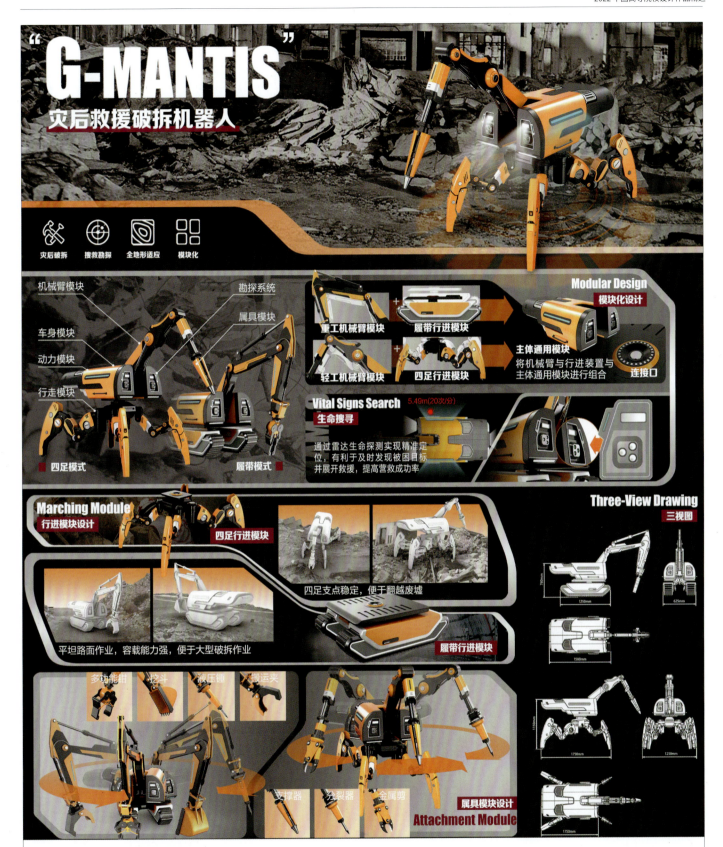

"G-MANTIS"灾后救援破拆机器人

针对传统灾后救援费时费力、危险性大等问题，采用模块化理念设计救援破拆机器人，通过搭载不同的行进模块与作业模块，适应不同的救援环境与作业需求。路面较为平坦时，采用履带模块搭配重工机械臂；在环境为坍塌的墙体废墟时，选用四足模块搭配轻型机械臂，并通过生命勘探装置定位展开施救作业，实现高效安全救援。

姓名：谭启轲　朱俊衡　王玲玮　　指导老师：宋玉凤　　院校：湖南工业大学包装设计艺术学院、山东科技大学艺术学院、中国矿业大学建筑与设计学院

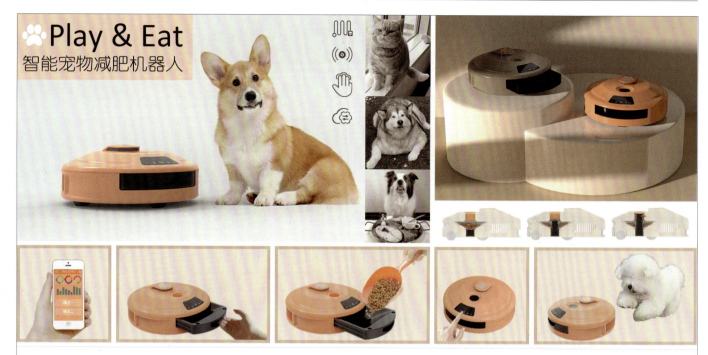

智能宠物减肥机器人

 这是一款致力于解决宠物肥胖问题的智能宠物减肥机器人，通过红外扫描实现诱导宠物在室内自主运动。它通过记录宠物对其接触次数，奖励宠物一定的饵食，使得宠物能跟随它来完成每日必需的运动量，达到预防、缓解宠物过度肥胖的目的。用户可针对自家宠物情况，通过 App 提前设置好产品的运动模式、出食模式，即可安心外出。

姓名：郑嘉晨 指导老师：张丙辰 院校：江苏师范大学机电工程学院

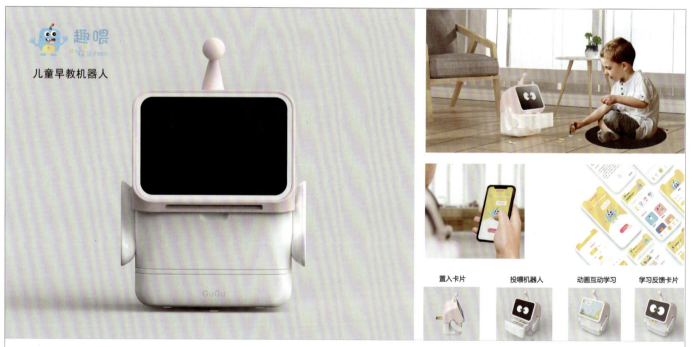

"趣喂"儿童早教机器人

 "趣喂"儿童早教机器人打造趣味的使用体验，通过娱乐化的学习模式，培养3～7岁的儿童养成良好的低碳行为习惯。以儿童为中心的亲子互动学习过程，由儿童行为习惯的养成延伸至整个家庭良好行为的实践，从而促进社会的可持续发展。

姓名：刘轶凡 指导老师：卢虹 院校：北京工商大学传媒与设计学院

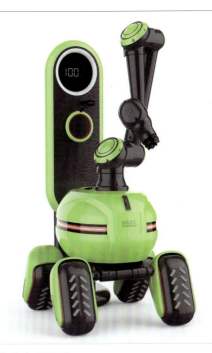 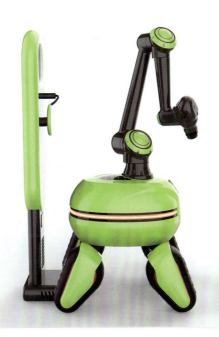

智能园艺绿化助手机器人

　　本产品在城市绿化带、园林绿化区域等场所使用。它拥有多种装置头具，可实现喷洒农药、修剪、除草、移种等多种场景的操作；自行伸缩的机械腿可以轻松越过绿化带的坑洼路面；前部有 App 界面（手机远程操控），设有"一键叫停"按键；后部有可以放置装置头具的空间；产品配备了充电桩，可以自行蓄电。

　　基金项目：四川省教育厅创新团队项目（自然学科）《"互联网＋"智能产品设计与研发》，项目编号：16TD0034。

姓名：耿蕊　易晓蜜　王慧　钱嘉炜　　院校：苏州工艺美术职业技术学院，四川音乐学院成都美术学院

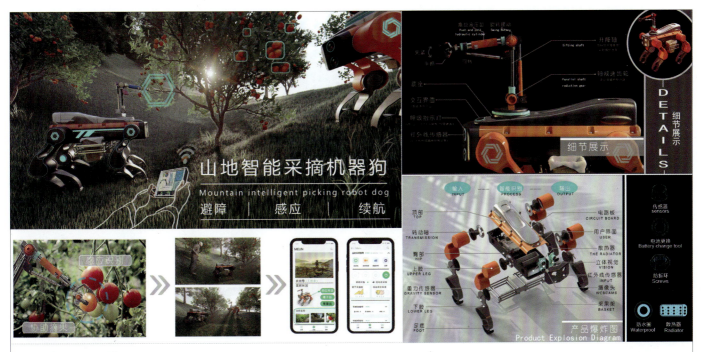

山地智能采摘机器狗

　　随着乡村振兴战略的不断深入，设计也逐渐介入广阔而美丽的乡村热土。服务于返乡老人的农务机器人能协助老人务农，帮助老人在乡村度过美好的晚年时光，寻觅乡村的情怀。基于乡村循环农业模式系统，丰富老年人的乡村生活，以设计驱动乡村振兴，促进智慧农业与绿色循环农业的高质量发展。

姓名：夏如松　　指导老师：皮永生　　院校：四川美术学院设计学院

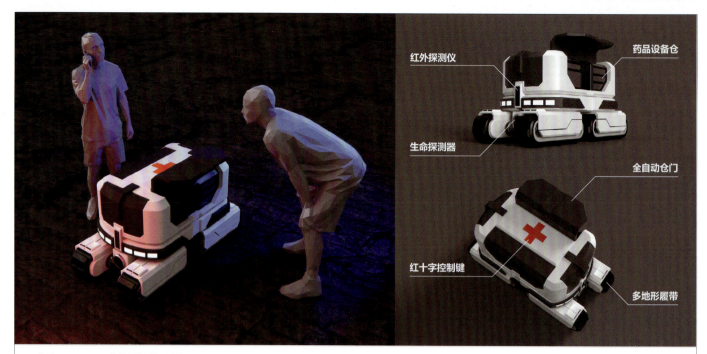

"SEARCHER" 地震搜救医疗机器人

车体部分内含摄像头、红外探测仪和生命探测仪,可搜寻并快速定位被困人员,将位置传输通知给后方救援人员。箱体部分内有急救设备与药物,辅助救援人员对被困者进行及时的救治。

基金项目:2021年校级大学生创新创业训练计划项目,项目名称《5G+智能互联新生态下城市人居生活系统设计》,项目编号:X202110654020。

姓名:申紫杨　　指导老师:董婉婷　　院校:四川音乐学院成都美术学院

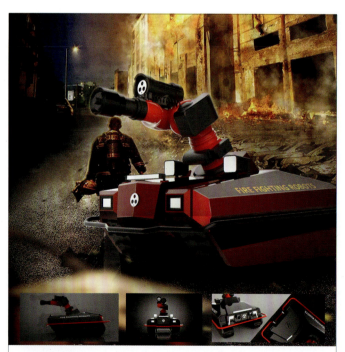

消防机器人

该产品具有森林巡逻、火情预警以及灭火功能,配有烟雾报警、高性能摄像头,以及防火防雾射灯,可远程操控、自动巡逻,续航时长达6小时。高性能履带以及强悍的爬坡能力,足以应对各种复杂地形。

姓名:张云蕾
院校:南通理工学院传媒与设计学院

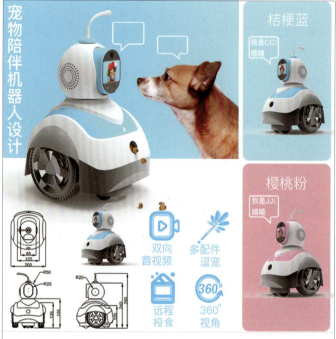

宠物陪伴机器人设计

这是一款智能宠物陪伴机器人,它有两种配色。这款设计最大的创新点是自由移动和多维交互,功能包括双向音视频、多配件逗宠、远程投食、安全监测等,打破主人与宠物之间的物理隔阂。

姓名:刘彦超　陈彦君　胡宁宁　邱隆虎　　指导老师:裴学胜
院校:北京工业大学艺术设计学院

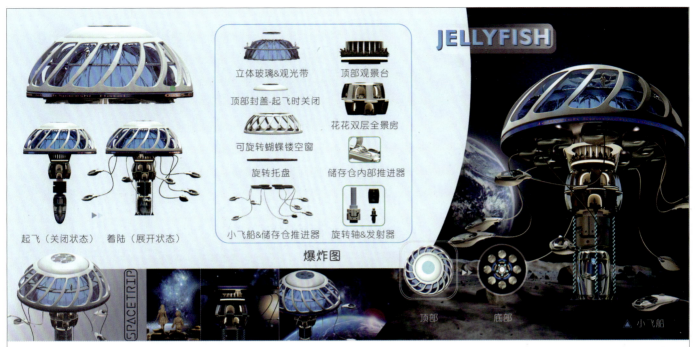

"JELLYFISH" 太空酒店飞船

JELLYFISH 太空酒店飞船的外形灵感来源于水母与鱼类的造型，飞船整体由水母母体飞船与小鱼触角飞船组成，形成子母相连的关系，在飞行状态时会收起小鱼飞船。用户可根据需求进行操作，可在一定程度上自行调节小鱼飞船的高度与距离，此时的外形更加酷似水母。

基金项目：（1）四川省教育厅创新团队项目（自然学科）《"互联网+"智能产品设计与研发》，项目编号：16TD0034；（2）四川音乐学院2020年产品设计重点专业建设，项目编号：326138；（3）四川省2020年产品设计省级应用型专业，项目编号：326140。

姓名：税月　　指导老师：易晓蜜　孔毅　董婉婷　　院校：四川音乐学院成都美术学院

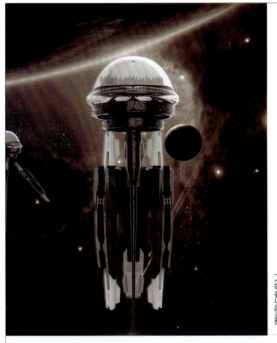
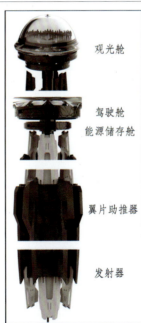
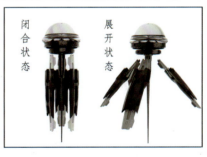
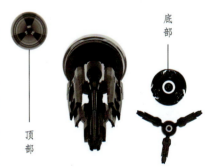

太空旅行器捷利菲斯号

捷利菲斯号太空旅行器外形仿生钵水母，载体呈伞形，头部设置了观光舱，能承载500人，尽览宇宙风景。底部有三翼片助推器。翼片闭合状态时能减少外界影响，全力冲刺；翼片展开状态时，能在太空中起漂浮作用，减少能源消耗，并提升承载稳固性。当翼片来回张拉时，便可增强力循环，利用外界产生推力。

基金项目：（1）四川省教育厅创新团队项目（自然学科）《"互联网+"智能产品设计与研发》，项目编号：16TD0034；（2）四川音乐学院2020年产品设计重点专业建设，项目编号：326138；（3）四川省2020年产品设计省级应用型专业，项目编号：326140。

姓名：余哲浩　　指导老师：董婉婷　孔毅　易晓蜜　　院校：四川音乐学院成都美术学院

水空两栖无人机

水空两栖无人机系统由飞行动力部分与水面水下航行部分组成，可以完成空中灵活飞行以及水面航行、水下潜行等功能，在渔业养殖、水资源管理、设备打捞、沉船救援等方面具有优势。在未来可应用于电力能源厂、水产品养殖企业等部门，前景广阔。

姓名：杨宁　陈昊　张锦程　　指导老师：齐咏生
院校：内蒙古工业大学电力学院

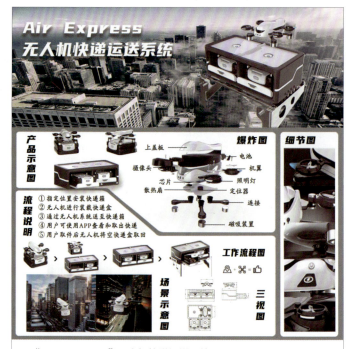

"Air Express"无人机快递运送系统

针对当下无人配送的火热话题，作者设计了此款无人快递运送系统。系统总体由三部分组成：配送无人机、快递收件箱、多功能快递盒。通过这种快递配送方式，让用户快递取件与退件操作更加简单方便，同时提高快递运送的效率，减少快递与他人接触的频率，从而降低疫情之下病毒以快递为媒介传播的风险。

姓名：徐泽宇　陈毅轩　李若飞　　指导老师：修朴华
院校：山东科技大学艺术学院

智慧农业"蜂"模块化无人机设计

外观仿生蜜蜂造型，可利用手机进行终端远程操控；方便用户生活，也为行动不便的用户提供便利。例如，当无人机开始工作时，系统会自动规划顺畅安全的路线，并根据地形自行行动，依次完成施肥、灌溉等农业任务；同时可控制无人机进行跟随航拍，记录植被生长情况。完成每日所需任务之后可以自动回归到母仓内储存和充电。

姓名：李心原　　指导老师：汤洲
院校：天津理工大学艺术学院

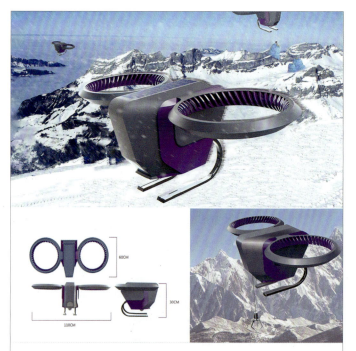

"拾荒者"悬崖垃圾清理无人机

此款无人机名为"拾荒者"，是专门为海拔高于7000米的珠穆朗玛峰山脉设计的一款拾取垃圾的无人机。无人机不仅减少了清理垃圾所需的人力、物力，降低了此项工作的危险性，还使环境保护工作更加方便、高效。

姓名：张腾腾　秦浩　范青云　　指导老师：程文婷
院校：湖北工业大学工业设计学院

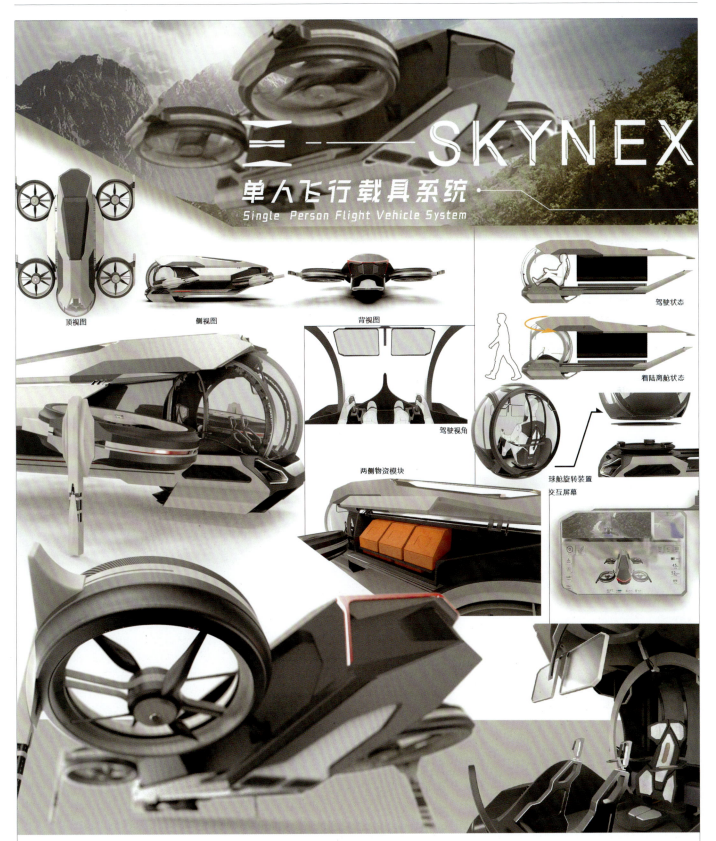

"SKYNEX"单人飞行载具系统

人类与自然界的距离不断增加,对自然的了解逐渐减少,利己主义导致人与人之间的隔阂也不断增加。通过单人飞行载具将人类与自然界、人类与人类连接起来,达成人类与自然和谐共生、人类内部团结友好的目的,这是本次设计的最终目标。

姓名：胡翔　　指导老师：苏艺　山娜　　院校：北京服装学院服饰艺术与工程学院

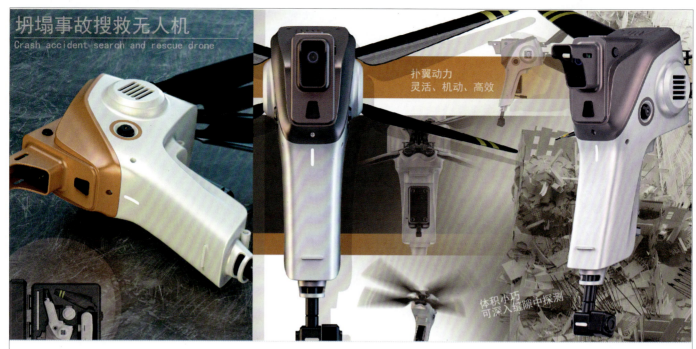

坍塌事故搜救无人机

本方案是为建筑坍塌事故设计的一款搜救无人机。方案以灵活性极高的扑翼作为动力系统，采用 RF-POSE 无线电射频反射系统作为搜救模块，通过收集废墟下人体水分对无线电信号的反射来定位幸存者的位置和姿势，从而为搜救人员提供有用的信息，提高废墟下幸存者的生还率。

姓名：张潇　　指导老师：郭涛　姚敬旭（山东艺术学院）　　院校：杭州师范大学美术学院

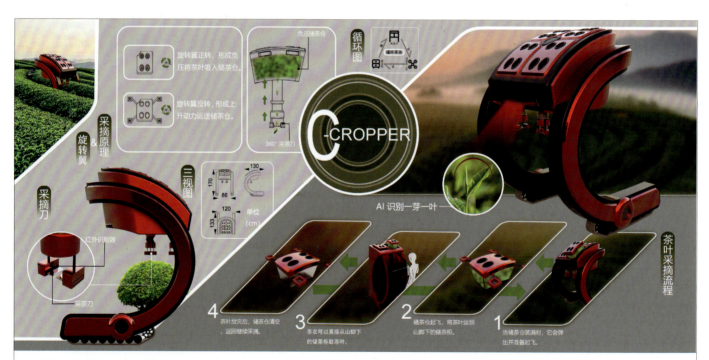

"C-CROPPER"无人采茶系统

本作品为 AI 识别无人采茶系统，AI 识别 + 龙门式无人采茶车 + 储茶无人机 + 储茶柜相结合，可节省人工采茶成本，提高采茶效率。AI 识别嫩芽后，采摘器移动到嫩芽根部使用采茶刀采摘，同时旋转翼正转，储茶仓形成负压，将茶叶吸入仓中。当储茶仓满后，弹射空中，旋转翼展开反转飞行，将茶叶运到储茶柜中，空仓返回继续采摘，形成循环。

姓名：王连彬　　指导老师：殷晓晨　　院校：合肥工业大学建筑与艺术学院

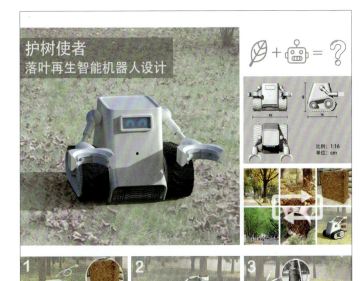

"护树使者"落叶再生智能机器人设计

落叶的回收与再利用都是一个很大的问题。落叶一般在11月、12月大范围掉落,是树木需要保暖准备过冬的时节。该机器人能收集落叶并重新制作成树干"外衣",它收集落叶,通过落叶粉碎、材料制作装置,将落叶变成供树木保暖的新材料,并通过混合粘接剂覆盖在树干外围,让落叶变成树衣,并在来年的春天重新变成大树的肥料。

姓名:孙福旭 张仁杰 郑嘉晨　指导老师:张丙辰
院校:江苏师范大学机电工程学院

海洋塑料垃圾收集器

在地球上所有物质和能量流中起着不可或缺作用的海洋,正在被未经处理的垃圾侵蚀。本设计以塑料垃圾收集装置作为切入点,提出生物降解海洋塑料垃圾的概念,在功能区块化设计的基础上,充分考虑海洋塑料垃圾的清理需求,创新性地为海洋环保提供帮助,解决清理海洋塑料垃圾的困扰。

姓名:冯寒玥 黄晓晗
院校:曲阜师范大学美术学院,山东工艺美术学院工业设计学院

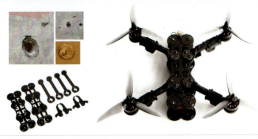

自组装三维扫描无人机

三维扫描无人机一直是一种高成本的工业设备,此设计为普通消费者开发出低成本的民用三维扫描无人机,可以实现构建立体照片,记录立体风景。该产品包含一套碳纤维结构件及机电部分。设计师在碳纤维的结构件上选择模块化的结构,便于普通消费者组装。全碳纤维的机架在降低自重的同时增大了机体的刚性。机电结构的设计采用三维摄像头及双方向、60°张角的一字线激光发射器,实现相对稳定的扫描,满足民用级高空扫描需求。

姓名:赵祥至　指导老师:刘连友
院校:北京师范大学环境演变实验室

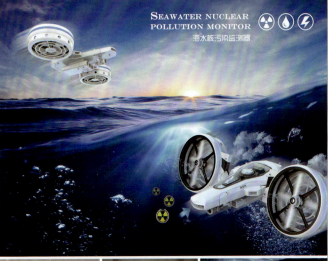

海水核污染监测器

海水核污染是近年来的热点话题。该产品旨在对北太平洋的海水进行采样、核污染检测、运输和分析,用以保障各国公共卫生安全和海洋资源。该产品的螺旋桨使其能在天上飞行和海底潜水。系统由相关监测部门控制,以波浪能为主要动力。除了监测海水核污染问题,还可以用于水质重金属污染监测,水产养殖水质营养化监测,也可用于娱乐或科考用的海底生物观测等。

姓名:阎兴盛 白寒 范青云　指导老师:李翠玉
院校:湖北工业大学工业设计学院

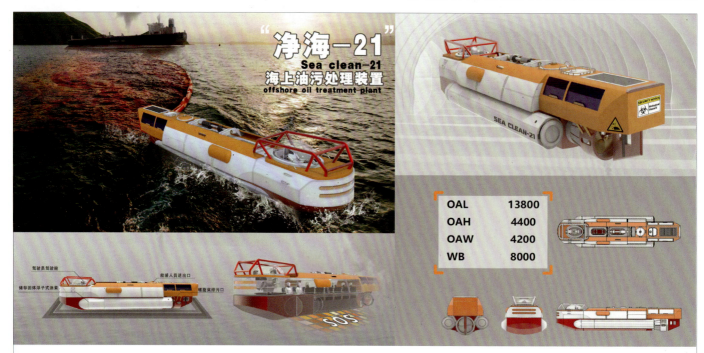

"净海-21" 海上油污处理装置

净海-21海上溢油处理装置适用于溢油初中期，也是控制溢油扩散的有效环节之一。在船体发生溢油事故时，船员根据海情和溢油现状，将储存在船体的围油栏装备放置到水中，根据指示自动将溢油区域控制在可控范围内，与此同时船员找到溢油点进行围堵和修理。

姓名：吴昭仪 黄其瑞　　**指导老师**：苏晨　　**院校**：湖北工业大学工业设计学院

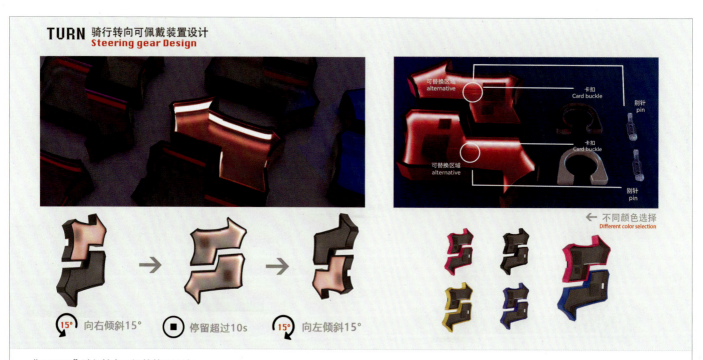

"TURN"骑行转向可佩戴装置设计

"TURN"将运动转向可视化，旨在为年轻用户的出行打造更为安全的体验。该装置通过对不同倾斜角度的识别进行标识，装置可在自行车骑手转弯21°时亮灯，显示骑行方向是左转还是右转，确保骑行过程中的安全。涂鸦的造型符合当代年轻人的审美。

姓名：刘璐娜 高沛琪　　**指导老师**：李盈　　**院校**：北京服装学院服饰艺术与工程学院

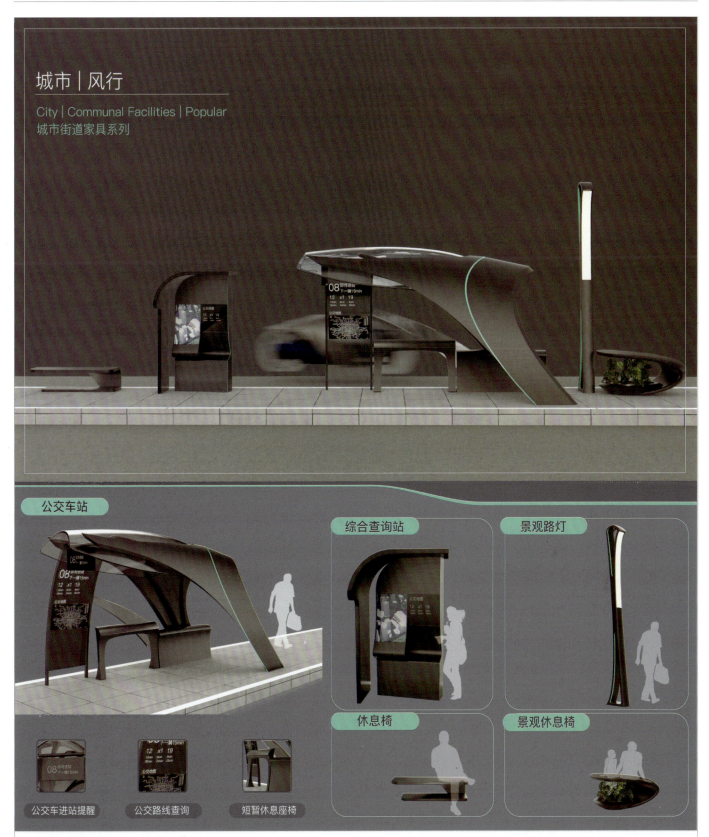

风行城市家具

城市街道家具系列以营造活力空间环境、引导行为、反映文化风貌、丰富城市内涵为目标，兼具功能性和趣味性，围绕公交站台进行系列产品设计。以汽车曲线为灵感，简洁流畅的线条为造型基础，基于现有的公交候车厅情况进行功能上的完善，加入智能公交候车系统，为人们带来全新的候车体验。

基金项目：（1）四川省教育厅创新团队项目（自然学科）《"互联网+"智能产品设计与研发》，项目编号：16TD0034；（2）四川音乐学院2020年产品设计重点专业建设，项目编号：326138；（3）四川省2020年产品设计省级应用型专业，项目编号：326140。

姓名：蒋艳虹　　指导老师：郑伯森　孔毅　董婉婷　　院校：四川音乐学院成都美术学院

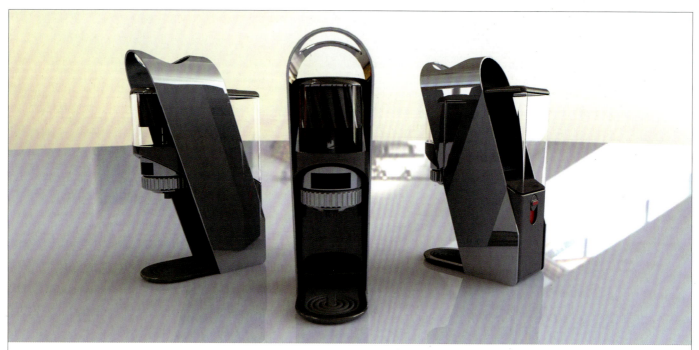

"Liquider"家用饮料系统

　　"Liquider"家用饮料系统的设计目标是弥补小型家用多功能饮料系统的市场空缺,旨在为个人的居家生活提供一款可以节省空间的多功能饮品机。

姓名:王子乐　　院校:四川音乐学院成都美术学院

模块化可收纳智慧讲台

　　本设计为升降讲台。升降按钮设置在讲台左侧,一体机的开关和USB接口在讲台右侧。设有翻转式话筒,既美观又不占空间。下方设有储物空间,满足教师的储物需求。升降按钮设为橙色,中和整体的黑白色调,添加亮点。两侧设有加长桌面。

　　基金项目:四川省教育厅创新团队项目(自然学科)《"互联网+"智能产品设计与研发》,项目编号:16TD0034。

姓名:耿蕊　吴君　周睿　董婉婷　　院校:苏州工艺美术职业技术学院,江苏信息职业技术学院,四川音乐学院成都美术学院

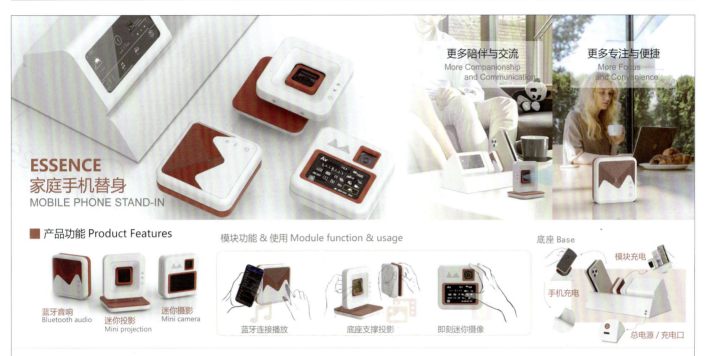

"ESSENCE" 家庭手机替身

"Essence"是一款保留手机必要功能的组合产品,利用模块化的设计将即时通讯、音乐播放、智能投屏、摄影摄像以及蓝牙连接遥控等功能分布在单元模块产品中,为陷入手机困境的家庭提供了一个解决方案,令每个家庭成员都愿意放下手机,给予彼此更多的陪伴和交流。

姓名: 祝睿娜　　指导老师: 李盈　　院校: 北京服装学院服饰艺术与工程学院

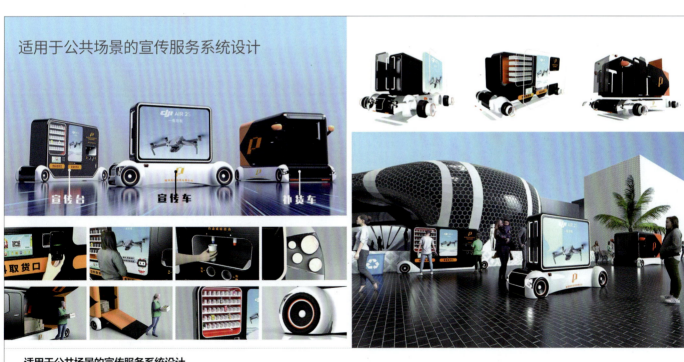

适用于公共场景的宣传服务系统设计

在"互联网+"的背景下,对媒介依附性最强的广告随着新时代的到来发生了翻天覆地的变化。为了适应日新月异的时代发展,本次设计在原有的宣传服务模式上进行了突破与创新,设计了一套集产品、广告、商业、市场效益、先进技术于一体的综合性宣传服务系统,强化宣传效果的同时也更易融入公共场景。

姓名: 满旭　　指导老师: 李艳　　院校: 山东建筑大学艺术学院

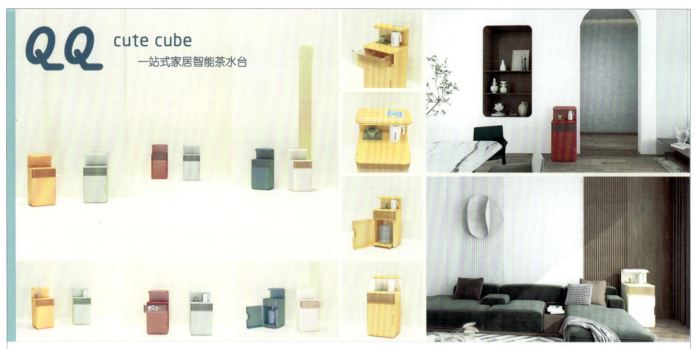

"QQ cute cube" 一站式家居智能茶水台

本设计为一站式家居智能茶水台，集成了接水、加热、储物、智能提醒、无线充电、晚间照明等多种功能。基于调研结果的设计既满足适老化的要求，又符合当代人的生活模式。

姓名：陈文琦 乔家祺　　指导老师：朱婕　　院校：北京林业大学材料科学与技术学院

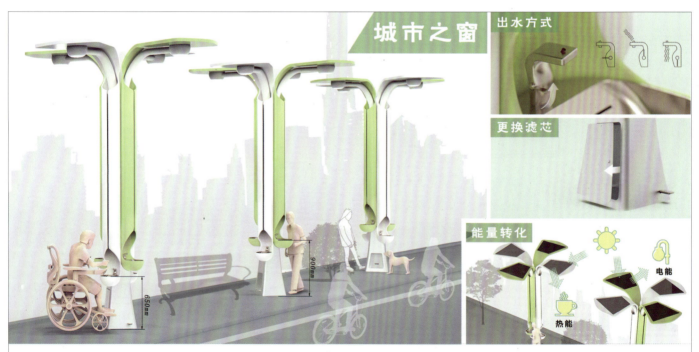

"城市之窗"公共直饮水机

一款为城市人流密集区域设计的公共直饮水机。造型以绽放的花朵为原型，象征城市蓬勃发展的活力；功能上将路灯与饮水机结合，杯接与直饮结合，提供宠物饮水处，为夜行者提供光亮；技术上利用太阳能电池为路灯提供电力，通过平板式集热器加热饮用水，铺设电路作为辅助；废水处理方面，该设备可以与附近公共卫生间等场所的管道连接。

姓名：尚肖庆　　指导老师：陈净莲　　院校：北京林业大学艺术设计学院

设计背景

墩头村位于河源和平县，地处广东省东北部、东江上游、粤赣边境的九连山区。明清及新中国成立后的一段时期里，墩头村出产的"墩头蓝"布艺在东江流域颇具影响力。随着时代的发展，村内只剩下一名非遗传承人守护者这一传统工艺，城镇化也让村内面临空心等发展的问题。目前墩头蓝在探索研学旅行的道路，但是仍存在不少问题，本项目旨在通过设计去帮助墩头村实现振兴。

价值主张

为了打造觅蓝营地品牌，通过微度假、轻研学的方式来满足一二线城市的年轻人的团体短途出行需求，而非像传统观光旅游和单一研学旅游一样

特色营地系列活动 + 非遗技艺"鲜"体验

以年轻人喜欢的营地作为"引流"方式，吸引一二线城市年轻人到墩头进行短途周边游，为墩头村注入经济活力。与此同时，通过与墩头非遗技艺结合，打造特色营地品牌。

现有的单一研学体验无法满足年轻人的出行需求，通过优化研学体验，带动非遗技艺传播发展。再通过墩头蓝技艺的发展，为营地品牌注入更多的特色美学与经济投资。

服务系统图

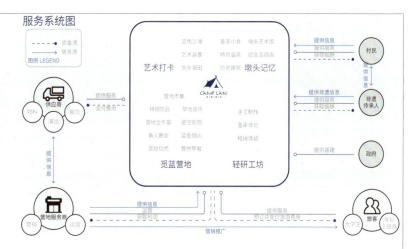

商业模式画布

重要合作	关键业务	价值主张	客户关系	客户群体
营地服务商 全牛宴商家 当地特产企业 物料供应商 村民 当地政府	营地服务 轻研学服务 特色美食宴 **核心资源** 墩头蓝非遗文化 非遗文创产品开发	CAMP LAN 觅蓝营地 通过微度假、轻研学的方式来满足一二线城市的年轻人的小团体短途出行需求	微度假周边游 放松解压营地活动 非遗与客家文化体验 **资源通路** 网络营销：微博、小红书、公众号、B站……	一二线城市： Z世代大学生 千禧一代上班族 亲子家庭
成本结构 基础设施建设、基础物料、人员培训、广告营销、用人成本			**收入来源** 产品售卖、旅费收入（餐饮、住宿、休闲、课程）、场地租金	

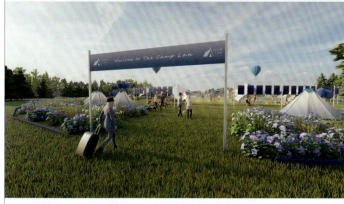

觅蓝营地——面向年轻人的"微度假+轻研学"服务

觅蓝营地位于广东省河源市和平县墩头村，主要围绕墩头蓝非物质文化遗产与客家民俗文化打造特色营地空间。该项目提出"微度假+轻研学"的创新模式，把研学受众从中小学生转变为年轻人，对营地旅行市场进行进一步细分，为珠三角城市年轻人群周末微度假提供目的地，逐步建成该区域旅游核心资源之一。营地业态融合休闲旅游、非遗资源、特色餐饮、客家民俗等，并为附近区域的农业、轻工业、零售业、服务业提供发展驱动力。

姓名：曾祥明 潘华华 任宇杰　指导老师：丁熊　院校：广州美术学院

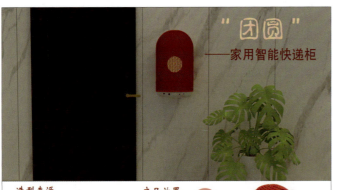

"团圆"家用智能快递柜

为了更好地解决"疫情防护"和"居家安全"中存在的突出问题，设计了这款家用智能快递柜。抽象了红灯笼的造型，寓意团聚与团圆，箱内有内置灯光可作照明，同时配有测温和消毒功能。该产品可以在一定程度上解决疫情当下快递收发困难的问题，能够实现快递服务的个性化配送，提高工作效率。

姓名：张羽　　指导老师：孙树峰
院校：青岛理工大学艺术与设计学院

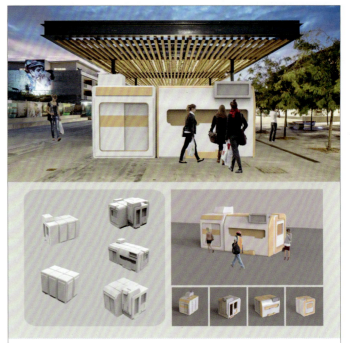

模块化垃圾分类驿站

为应对后疫情时代的卫生问题，将垃圾分类驿站进行模块化设计，方便工作人员进行搬运，自由组合，为居民提供优质的服务。

姓名：林圣然　　指导老师：于清华
院校：景德镇陶瓷大学研究生院

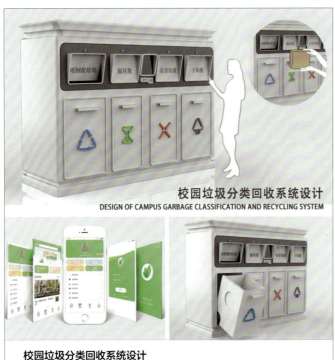

校园垃圾分类回收系统设计

校园垃圾箱根据不同垃圾产生的体积进行差异化设计，并按垃圾类型分为四种分类口，分别对应湿垃圾、可回收垃圾、不可回收垃圾和有害垃圾。垃圾箱采用无接触式投放，用户连接设备后，投放门会自动打开，用户可以下载App，用学号实名认证，扔垃圾次数可以累积积分，激励更多的学生参与垃圾分类。

姓名：夏雪　　指导老师：陈艺方
院校：上海应用技术大学艺术与设计学院

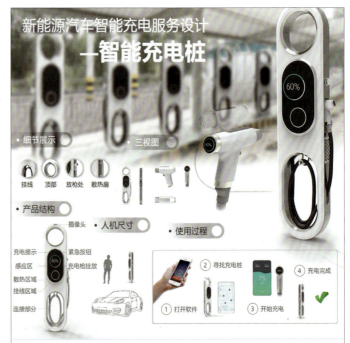

新能源汽车智能充电服务设计——智能充电桩

在新能源汽车高速发展的当下，与之相配套的充电桩却远没跟上新能源汽车的发展速度。大部分充电桩存在人机设计不合理、造型笨重单一、整体服务流程体验不佳等问题。本项目针对新能源汽车充电流程、充电桩使用界面，以及充电桩、充电枪的硬件进行了再设计与优化。充电桩整体造型简洁优美，通过虚实对比与中空设计，使整体造型轻盈、形态规整，符合中国人的审美习惯和现代工业设计的语意。

姓名：杨帅　樊平　　指导老师：柴英杰
院校：兰州理工大学设计艺术学院

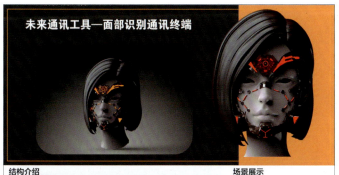

未来通讯工具——面部识别通讯终端

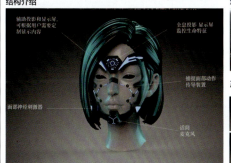

这是一个面部强化通讯装置，灵感来源于游戏《使命召唤》。人面部遍布细小神经，面具所搭载的神经刺激器内置一个能追踪人类思维的AI装置，使得使用者的意念可操纵装置，通过特定的刺激，将设备探测和处理的其他信息传输给大脑，达到感官增强的效果。内部搭载的人工智能能通过学习用户的习惯，更好、更快地完成用户的指令。可以实时无线通讯，通话时，该装置会捕捉人的面部动作，在对方的智能设备上显示自己的虚拟形象。产品可在虚拟商城售卖。

姓名：易凡　　指导老师：李盈
院校：北京服装学院服饰艺术与工程学院

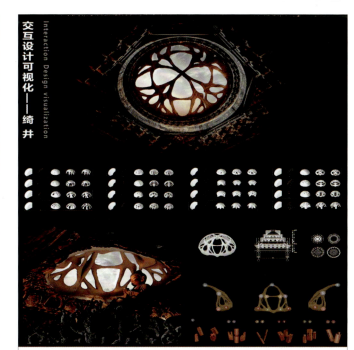

绮井

基于双向渐进结构优化算法的拓扑优化设计软件"Ameba"，对壳体进行分析，并对壳体如何用最少的材料自然形成更坚固的结构框架进行研究。在壳体上施加力学等边界条件，通过软件计算并进行优化，从而生成传力合理的形态。将生成的壳体与中国传统古建藻井相结合，对藻井进行了形态替换、装配构建、节点分析，最后完成设计。

姓名：陈逾　李小宁　王世萍　　指导老师：鲍鼎文　严鑫
院校：北京服装学院艺术设计学院

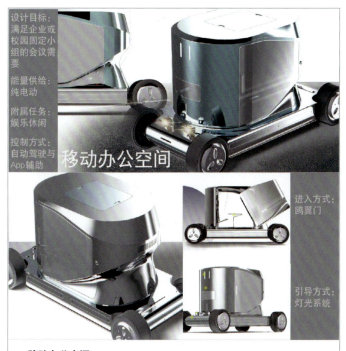

移动办公空间

本方案是立足于当前的疫情实际，为公共办公或校园会议设计的一款移动会议平台。该方案能满足现有的大量小型会议需求，具有共享性、便捷性以及信息传输的高效性，同时能够完成部分短距离交通需求。可以放置在企业办公园区或者校园内。

姓名：张潇　李迪娅
院校：杭州师范大学美术学院，浙江传媒学院

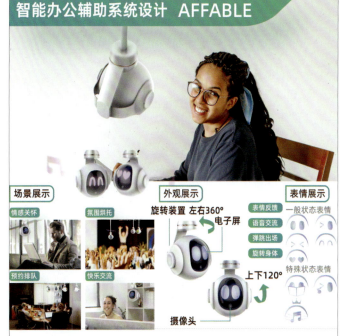

"AFFABLE"智能办公辅助系统设计

"AFFABLE"关注员工身心健康，调动办公室氛围，为员工给予办公支持。"AFFABLE"是一款以智能办公机器人为载体，通过信息传递的方式拉近同事之间距离，增加员工间交流互动，营造品质办公环境的智能办公系统。

姓名：潘勇廷　邱功茂　邱奕豪　　指导老师：顾莉
院校：广州美术学院工业设计学院

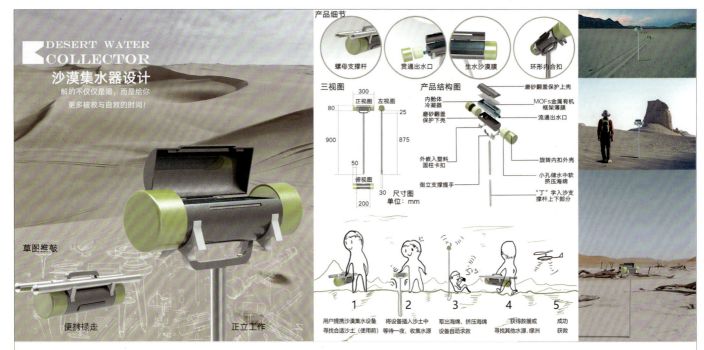

沙漠集水器设计

该设计采用铝材、储水海绵、MOFs金属有机框架材料。生水原理来源于露珠成水、MOFs生水。为沙漠探险者应对失联缺水危机而设计，可携带使用。整体结构由上下两部分构成，拆分为两节放置在舱体下部的扣环上，用户只需要将产品倒立顺提即可。将产品提前插入沙土中，打开上盖，次日挤压储水海绵获取水源。

姓名：张应韬　　指导老师：王军（湖北工业大学工业设计学院）　　院校：天津师范大学美术与设计学院

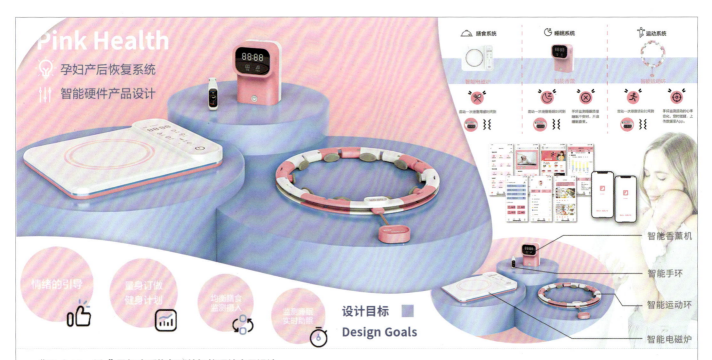

"Pink Health"孕妇产后恢复系统智能硬件产品设计

这是一套为孕妇产后恢复设计的智能家居系统。系统依托物联网，记录并反馈用户的睡眠和运动数据，并提供饮食改善服务。从睡眠、饮食和运动三个方面全方位辅助孕妇产后恢复身体，重现昔日风采。

姓名：高梦琦　陈远航　张颖超　　指导老师：王方良　　院校：深圳大学，华南理工大学，西安建筑科技大学

智能可伸缩猫箱

这是针对宠物猫运输设计的一款减震航空箱。箱体可通过侧面伸缩滑轨进行空间大小的调节，箱底设置隔尿板和可替换尿垫。箱体底部四角设置了减震弹簧，以防宠物受伤。内置自动投食器和滚珠式饮水器，轻舔出水，高坡度自动出粮。顶部设置新风系统，净化箱内空气。

基金项目：四川省教育厅创新团队项目（自然学科）《"互联网+"智能产品设计与研发》，项目编号：16TD0034。

姓名：耿蕊 任秦仪 李思婷 孔毅　　院校：苏州工艺美术职业技术学院，四川音乐学院成都美术学院

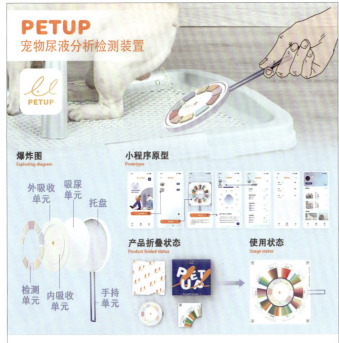

宠物尿液分析检测装置

本设计为宠物尿液检测分析装置。饲主将手柄拉伸固定后，手持检测装置获得宠物尿液，解决尿液污染问题，提高检测准确性。生成结果后，将比色卡放置在装置上方，托盘对准色卡的镂空部分，拉伸手柄对准正下方的虚线，更直观对比各项尿液化学指标。手机扫描比色卡，上传比色卡与试纸结果到小程序端，可查看详细结果，了解宠物情况。

姓名：余颖娴　　指导老师：张晓刚
院校：广东工业大学艺术与设计学院

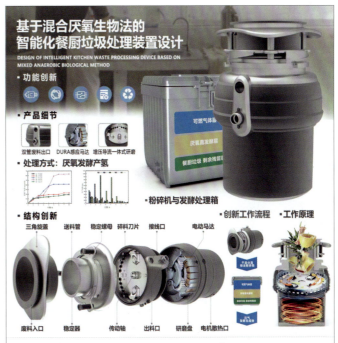

基于混合厌氧生物法的智能化餐厨垃圾处理装置设计

将厨余垃圾进行高精度粉碎分解，使得厌氧菌相较以往与环境获得更快的繁殖速度和分解效果，最终实现农村厨余垃圾的分解、回收利用。产品在分解程度上提升了32%，粉碎物发酵箱的厌氧菌繁殖速度提升了将近114%。产品造型简洁大方，造型与功能充分结合，整体线条流畅自然，在应用了厌氧发酵技术的同时，兼具较强的美学价值。

姓名：杨帅 樊平 富雅婷　　指导老师：柴英杰
院校：兰州理工大学设计艺术学院，湖南工业大学包装设计艺术学院

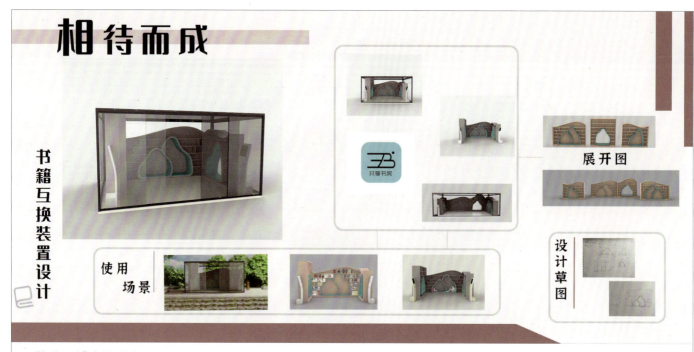

"相待而成"书籍互换装置设计

　　该设计以山脉起伏的流动曲线为灵感来源,提取其曲线形态元素进行设计。产品同时面向多种年龄层。座椅侧面靠背参照人看书时的舒适角度,避免过低压迫颈部。座椅嵌在书架当中,提高了空间的使用率。顶部的太阳能光伏板,可以实现就地发电和供电。线上 App 的互动利于人们更好地阅读交流,增强趣味性。

姓名:冯艺　　指导老师:刘晗露　　院校:江西科技师范大学美术学院

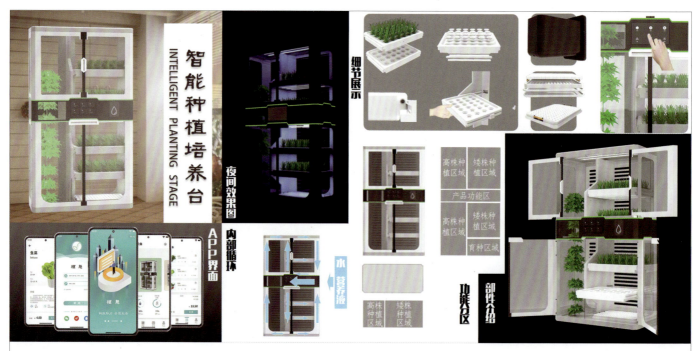

智能种植培养台

　　以当下种植产品的市场现状为现实基础,结合当下智能家居产品的市场热度,提出一种城市种植新方法。基于物联网技术以及产品互联的框架,将其与种植培养类产品相结合,形成人－产品－网络有机结合的微型系统。探索智能技术在家庭种植中的新方式,促进城市阳台花园新模式的形成。

姓名:庞绪洋　　指导老师:张蓓蓓　　院校:山东建筑大学艺术学院

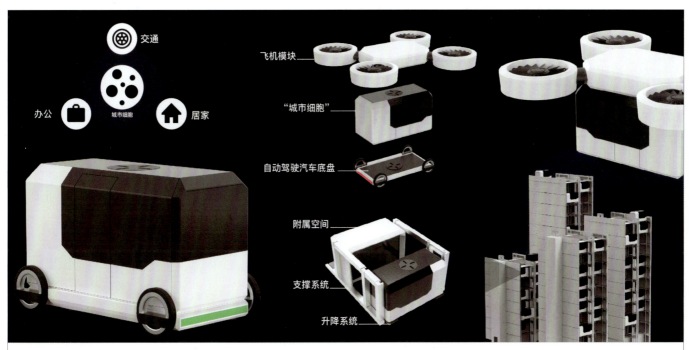

未来"城市细胞"

　　这是一个带有思辨性质的项目。在此项目中,"城市细胞"可以理解为基于智慧交通平台的独立空间。正如细胞一样,它可以是一个独立空间,又可以与其他"城市细胞"相结合,组成建筑物。如此,人们便可以一直生活在属于自己的空间里,可以无缝地从一个空间切换到另一个空间,从而提高效率。

　　该作品的意义在于能让观众通过观察这座"高效率"的城市,对当下的生活进行反思。

姓名: 谭健辉　　**指导老师:** 黎敏　　**院校:** 深圳大学艺术学部

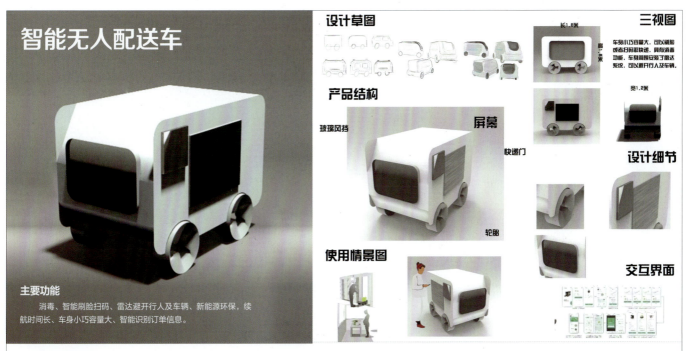

智能无人配送车

　　智能无人配送车的外形大致是一个长方体,车的右侧用来放快递,左侧用来拿快递和刷脸扫码。取快递的方式降低了快递错拿或者被盗的概率。车身的四周装有雷达和行车影像记录仪,可以避开行人及车辆,工作人员只需为快递车输入导航路线,减轻了快递人员的工作量。配送车的用途有很多,可以送快递、送外卖。如果受疫情影响导致小区封闭,配送车也可以配送物资,减少了人和人之间的接触,避免病毒传播,还可以定时消毒。居民可通过手机 App 查看快递预计到达时间等信息。

姓名: 孙天雨　　**指导老师:** 刘译蔚　　**院校:** 北京城市学院

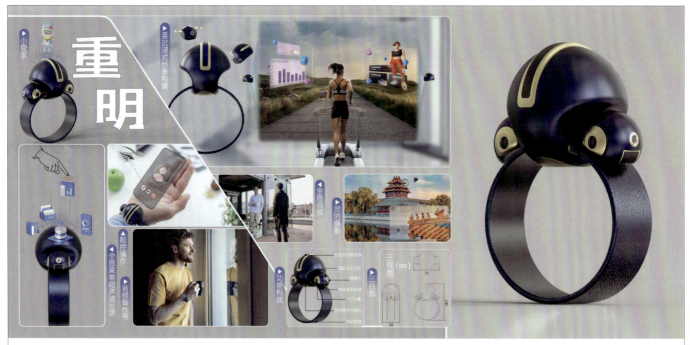

"重明"穿戴式设备

在未来,手机将不再是方盒子的形式,而是一种穿戴式设备。功能的实现是结合 VR、MR 和元宇宙的理念,搭载空气介质全息投影、音频骨传导、超声波触感反馈等黑科技予以实现。作品名为"重明",取自《易·离》中"日月丽乎天,百谷草木丽乎土,重明以丽乎正,乃化成天下",意指光明重叠,天下昌盛。

姓名:王连彬　　指导老师:殷晓晨　　院校:合肥工业大学建筑与艺术学院

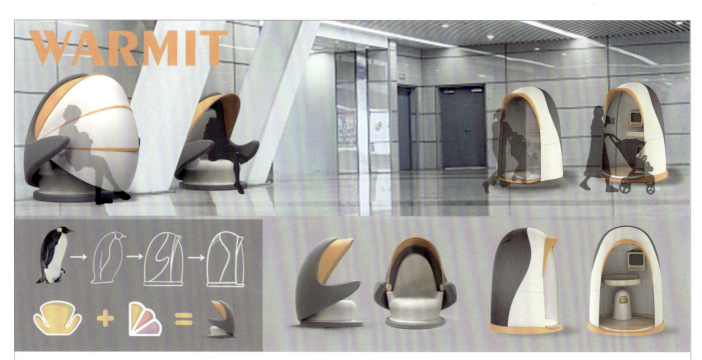

WARMIT

本方案为公共空间下的母婴清洁室与哺乳椅设计。整体形状类似企鹅,以圆润造型营造温馨感。清洁室采用电致变色玻璃,使用时玻璃会变成磨砂不透明状态,同时玻璃材质更方便清洁人员清理。内部设置清洁用品自动贩卖机,播放白噪音安抚婴儿情绪。哺乳椅将企鹅保护宝宝时的环抱形态融入其中,利用旋转结构进行遮挡。遮挡棚的高度可调节,从而保护用户隐私。

姓名:王耘琪 常佳楠　　指导老师:苏艺　　院校:北京服装学院服饰艺术与工程学院

居家轻度训练器材

　　此训练器基于居家运动的场景，拥有跳绳和哑铃的功能，可满足居家轻度运动训练的需求。哑铃模块的杠片采用了堆叠结构，目的是进一步缩小产品大小并提高结构稳定性，同时方便收纳整理。跳绳模块为无绳式跳绳，内置陀螺仪、加速度传感器，可感知并记录用户的运动情况，为用户的居家运动提供一定的数据反馈和指导。

姓名：史方正　　指导老师：杨洪君　　院校：北京服装学院服饰艺术与工程学院

基于人体工学的筋膜枪再设计

　　我们在使用筋膜枪的过程中常常会遇到这样的问题，由于筋膜枪强大的功率导致手部酸麻，不能长久地使用。通过人机工学的数据分析和设计，本产品的尺寸适合抓握与用力，增加手和工具的接触面积，减小对血管和神经的压力，缓解手部的酸痛感。造型的设计则来源于日常生活中的扶手或把手，让使用者凭直觉就知道这是手握使用的产品。

姓名：朱浩然　　指导老师：白晓波　　院校：西安理工大学艺术与设计学院

股骨头坏死康复机器

　　股骨头坏死康复机器结合人机交互技术，准确掌握患者康复训练活动的角度数据，分别从前屈、后伸、左旋、右旋四个角度进行测量，并将数据上传至医疗云，医生和患者皆可浏览该数据，且医生和患者可在 App 小程序中相互交流，然后定期去医院复查。

　　基金项目：（1）四川省教育厅创新团队项目（自然学科）《"互联网+"智能产品设计与研发》，项目编号：16TD0034；（2）四川音乐学院2020年产品设计重点专业建设，项目编号：326138；（3）四川省2020年产品设计省级应用型专业，项目编号：326140。

姓名：易晓蜜　耿蕊　张丽君　孔毅　　**院校**：四川音乐学院成都美术学院，苏州工艺美术职业技术学院

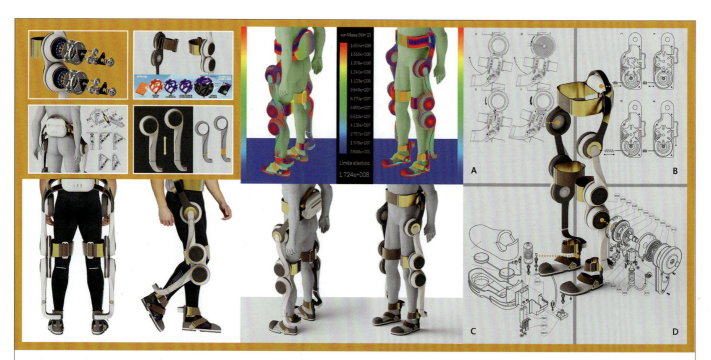

"Symbio"下肢外骨骼

　　下肢外骨骼是一种软硬材料的混合外骨骼，最靠近身体的材料层由柔软、可拉伸的织物制成。为了增加强度，外层材质较为坚硬。

姓名：蔡嘉奕　　**院校**：澳门科技大学人文艺术学院

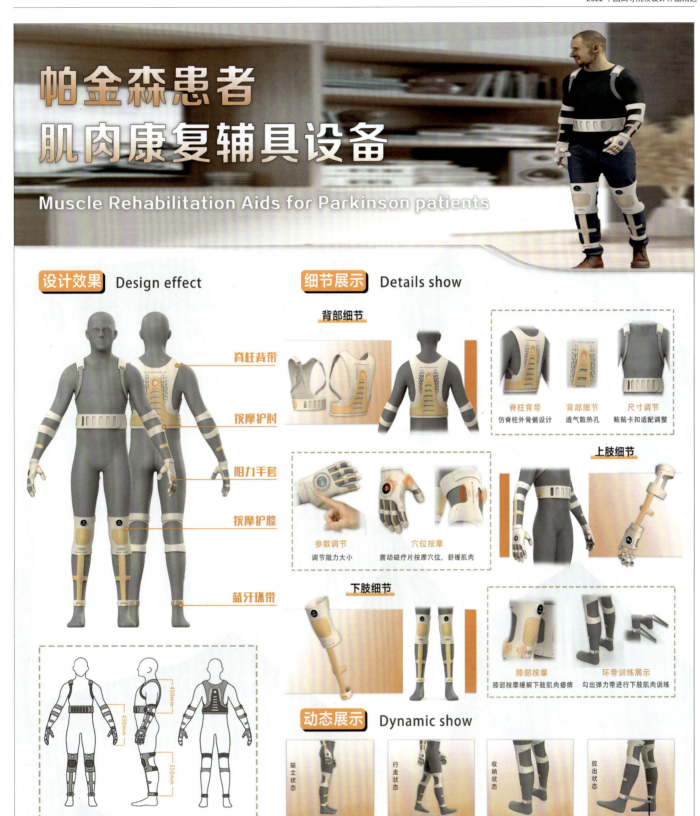

帕金森患者肌肉康复辅具设备

本产品为可穿戴式康复辅具设备，主要作用于帕金森患者肌肉病变程度较为严重的脊背、上肢和下肢等部位，通过抗阻训练、穴位按摩、姿态与迈步矫正等方式辅助患者进行康复训练。旨在通过康复训练提升帕金森患者肢体的肌肉力量并减缓病症恶化，促使患者以积极乐观的心态面对病痛，达到优化生活质量、缓解生活压力的目的。

姓名：王慧敏　　指导老师：朱天阳　　院校：北京化工大学

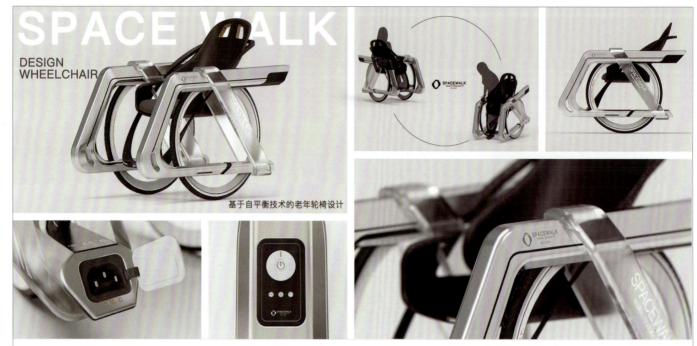

基于自平衡技术的老年轮椅设计

自平衡技术迅速发展并已广泛应用于不同出行场景的产品上。本方案是基于自平衡技术的老年轮椅设计，针对的是60～75岁、出行需要特殊辅助的老年人。随着社会的发展进步，老年人对出行方式多样化的需求愈加强烈，而现有的老年出行工具都有起坐不便的局限性。本方案旨在从产品美学角度出发，设计一款以自平衡技术为基础的系统化产品，改变轮椅形态的固有风格，给轮椅使用带来新的乐趣。

姓名：刘浩然　　指导老师：李西运　　院校：齐鲁工业大学艺术设计学院

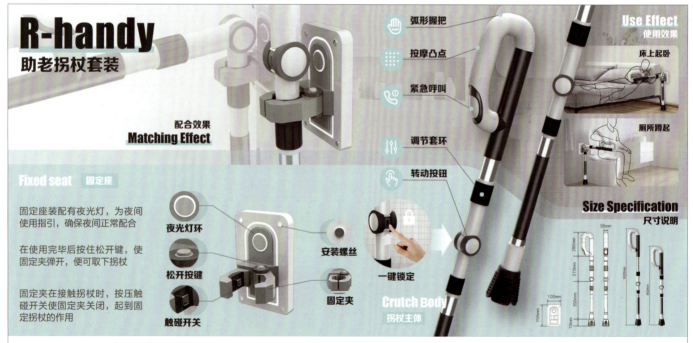

"R-handy"助老拐杖套装

专为行动不便的老年人设计。针对腿脚不便的老年人日常生活中的起床、如厕、沐浴等情境，将固定座预先安装在厕所、浴室、床边等老人起卧困难的地方，拐杖与固定座配合，使之变为一个稳定的扶手，让老年人可以借力进行蹲起等动作，在行动不便的老人进行起床、上厕所等动作时起到很大帮助。此外，在外出时不需要折叠拐杖，可以将拐杖锁死，防止使用者误触。同时，拐杖配备了紧急呼救装置，全方位辅助老年人的生活起居，保障老年人安全。

姓名：谭启轲　赵泽名　朱俊衡　　院校：湖南工业大学包装设计艺术学院，山东科技大学艺术学院

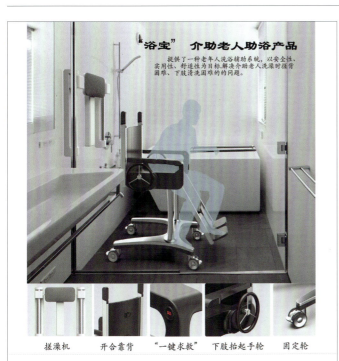

"浴宝"介助老人助浴产品

老年人身体机能下降，导致日常洗浴存在一定的困难和安全隐患。随着我国人口老龄化的加剧，该问题已引起人们的广泛重视。目前市场上助浴产品存在功能单一、助浴效果差等问题。本产品包括助浴轮椅、搓澡机和助浴小程序，有辅助介助老人转移、背部搓澡、下肢清洗、安全通知等功能，是以安全性、实用性为目标的老年人助浴产品。

姓名：任梦阳 从靖晨　指导老师：项忠霞
院校：天津大学机械工程学院

老年人智能拐杖

该拐杖通过集成的单导心电图探测器和 GPS 定位装置可收集心电图和具体位置的数据，实时返回数据并在拐杖返回充电基座后同步到联想健康云，让用户及其护理人员实时了解数据并使用联想健康应用程序定期获取心脏健康报告。此外，其可实时监控周围环境，在用户跌倒昏厥或其周围环境有危险情况发生时，会及时发出警告提醒周围人。

姓名：赵佳宝 孙福旭 张仁杰　指导老师：张丙辰
院校：江苏师范大学机电工程学院

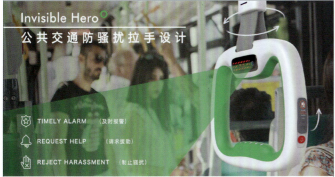

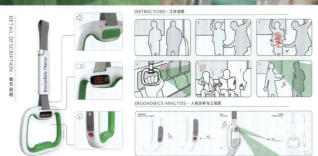

Invisible Hero 公共交通防骚扰拉手设计

"Invisible Hero"可以解决发生在公共交通上被性骚扰后不易维权、取证困难的问题，让在遭遇性骚扰的被侵害者能够及时报警和记录下证据，同时能够快速、隐蔽地发出警告或者求救信号。

姓名：陈善举　指导老师：赵飞
院校：重庆外语外事学院艺术学院

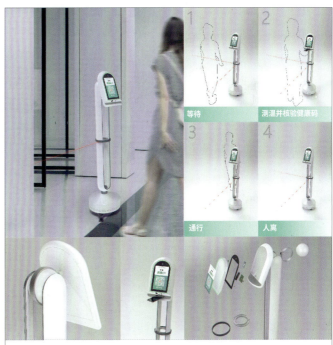

绿码即现——基于 NFC 技术的商场防疫点核验机

"绿码即现"是一款商场防疫点核验机，旨在让人无接触检测且快速通过防疫点。通过手机搭载的 NFC 技术，用户可录入身份证信息，用手机靠近核验机即可快速调用健康码信息，同时完成自动测温，核验通过则引导线关闭，提高了通行效率，真正实现了功能集成化与检测智能化。

姓名：马紫怡 邓朗悦 盘家瑜　指导老师：李育奇
院校：华南理工大学设计学院

智能药盒

对老年人来说，每天按时服药是非常重要的事情。智能药盒就是用来提醒老年人每天按时吃药的设备，用科技手段达到提醒督促的作用。这款设计通过灯光闪烁和语音提示的方式起到提醒功能，配备有 App，方便查看药物的消耗情况。翻转式设计在增加趣味性的同时也减少了小孩子或自己误触的风险。

姓名：朱浩然　　院校：西安理工大学艺术与设计学院

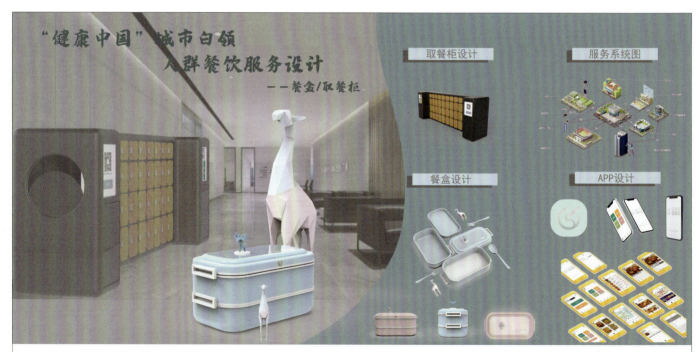

"健康中国"城市白领人群餐饮服务设计

城市白领由于工作时间不规律，长期依赖外卖平台的食品，导致很多疾病发病率与肥胖率提高。本项目通过 App 及健康饮食定制服务将健康饮食与白领的需求相结合，整合已有的后勤服务架构、城市服务组织等，以创新和改善城市白领餐饮为着力点，建立线上交流点餐配合线下物流与场景体验的服务，为白领提供健康饮食服务。

姓名：胡晓丹　孙瑞珂　　指导老师：荆鹏飞　　院校：山东青年政治学院设计艺术学院

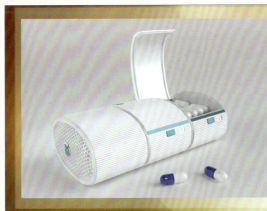

为降低成本，主控模块采用ABS树脂材质，ABS树脂是五大合成树脂之一，其抗冲击性、耐热性、耐低温性、耐化学药品性及电气性能优良，还具有易加工、制品尺寸稳定、表面光泽性好等特点；子模块由于要放置药品，有些药品需要遮光，采用食品级不透光的PP材质。

药盒设计：采用一个主控模块带动多个子模块的形式，主模块内部设置有连动整个药盒管控的电路，左侧有蜂鸣器，根据蜂鸣的次数提醒用户一次吃几颗；一个子模块装一种药，前部设置数字提醒，提醒用户一天吃几次药，用户短按开启一次则被认为吃过一次，该吃药时数字会自动亮；长按按键数字清零。家人还可根据需要自主把药的名称等信息写好放入子模块中。

药盒主控模块和子控模块间采用金属触点，连接控制主要电路以及信息传输。

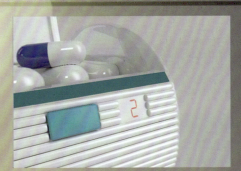

药盒子控模块上有数字提醒，显示的数字意味着当天还剩下几次未吃，提醒用户一天吃了几次药。数字提醒采用8段数码管的显示方式。

药盒背面后下方设置有充电端口，采用USB和TYPE-C接口，正反都能插、传输速度快，和大多手机通用。

品牌名称为"保护神"，采用盾形和手形，寓意保护，负形十字象征医药类，十字中间代表药品，蓝绿色彩设计代表健康安全。

病人和家属均可通过家里WI-FI连接蓝牙下载手机应用，管理病人用药，包括注册账号、提醒时间、服药次数、服药品种、使用说明等。

智能药盒包装容器模块化设计

项目设计解决了中老年人经常忘记吃药、提醒方式过于麻烦等问题。药盒能根据吃药数量自由增减，减少浪费，可重复使用。记忆不好的中老年人，只需看数字提醒就知道一天吃了几次药。家人可操作App管理用药健康、用药提醒、时间用法。模块化设计可减少浪费，减少空格现象，可根据药品种类购买子模块，重复使用。

姓名：程一洲 张艺琳 王皓璇　指导老师：丁茜　院校：湖南工业大学包装设计艺术学院

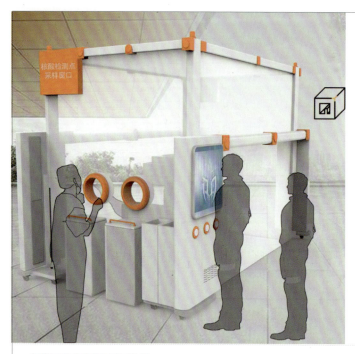

使用方式 /How to use　　其他视角展示 /Other Perspectives

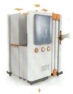 1. 通过伸缩和卡扣结构打开医疗工作站。

2. 居民通过智能系统进行自主式人脸扫描，完成信息登记工作。

3. 医疗工作人员进行核酸检测工作，产品进入"工作模式"。

4. 医疗人员通过可收纳伸缩的模块化设计桌椅，进行休息，产品进入"休息模式"。

便携可移动防护医疗工作站

相较传统核酸检测站，本工作站内置可移动轮子并采用伸缩结构，大大减少占地面积，短距离移动时可降低耗费的人力物力。通过双向拉伸及隔断布实现工作和休息双模式随时切换。内置"岛"模块可供工作人员舒适休息。

姓名：王林鹤 孙靖宏　　指导老师：王愫　　院校：吉林动画学院

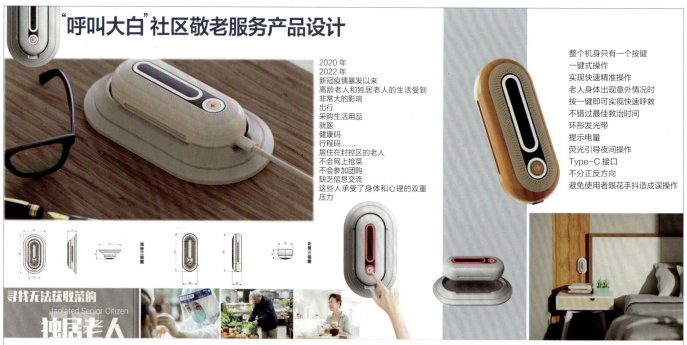

"呼叫大白"社区敬老服务产品设计

该产品具备广播功能，保证社区信息精准传达给老人群体；一键式操作，遇到身体不适时，可以一键呼救，联系到社区工作人员，结合定位信息，快速帮助老人联系合适的医院，争取最佳救治时间；一次充电超长待机，另有电量显示环，直观监测电量；随心移动，不漏信息；Type-C 接口，充电无障碍。

基金项目：四川省教育厅创新团队项目（自然学科）《"互联网+"智能产品设计与研发》，项目编号：16TD0034。

姓名：王烈娟　　院校：四川文化艺术学院数字传媒学院

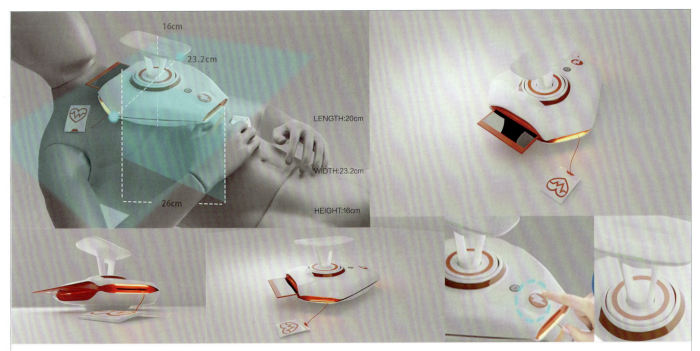

公共场所的心肺急救产品创新设计研究

将AED技术和CPR技能相结合,对电极片的使用方式进行创新,采用抽拉式电极片,两秒拉出,快速对患者进行电颤。结合弹簧活塞式胸外压器,稳定且精确,每分钟大于100次,按压深度不小于5cm,两者同时抢救。其次,为心肺急救装置添加语音指导和屏幕显示功能,视觉与听觉的双重指导,让操作者能够更加快速且有序地对患者进行抢救。

姓名:朱颖 李文嘉 王辰旭　　指导老师:刘月林　　院校:燕山大学艺术与设计学院

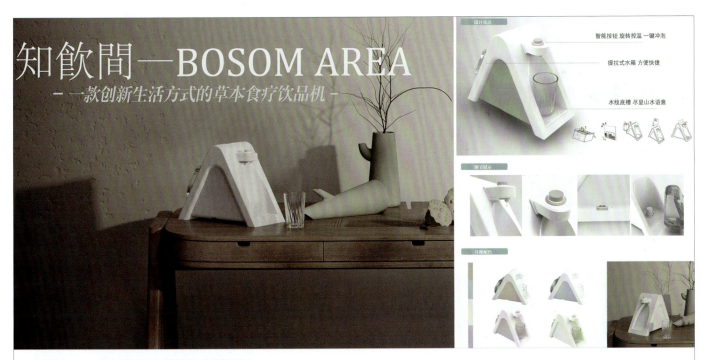

知饮间 —— 一款创新生活方式的草本食疗饮品机

知饮间致力于从中草药饮品角度出发,弘扬中华文化,坚定文化自信,改良食疗材料的原生口感,使其日常化,替代不健康饮品,创造一种全新的未来生活方式。用户只需插入个性化定制的胶囊卡片,按下冲泡键,即可享用可口又健康的草本食疗饮品。

姓名:杨采奕 张靖苓 朱荟雯　　指导老师:巩淼森　　院校:江南大学设计学院

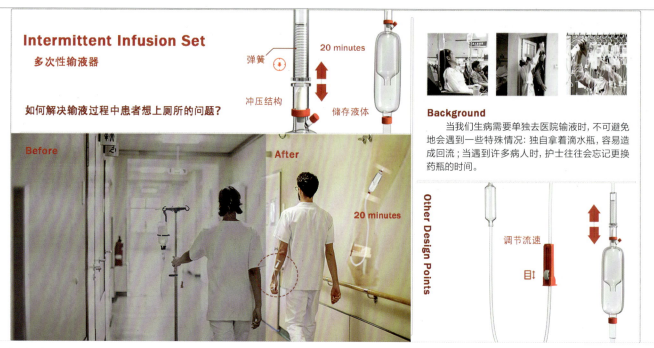

多次性输液器

 该设计是一种可间歇使用的输液器,提供了一种新的输液方法。当患者独自输液过程中想上厕所时,可以关闭上流量调节器,夹住止水夹,拔出与肝素帽连接的部分,将二次输液瓶带到厕所,另一端仍与上输液器连接。紧急情况下,可直接注射药物,减少再次穿刺的麻烦。接头配有穿插式压紧结构,以建立安全且无菌的条件。

姓名:王瑾 孙立双 苗胜盛 指导老师:赵爱丽 院校:黑龙江八一农垦大学工程学院

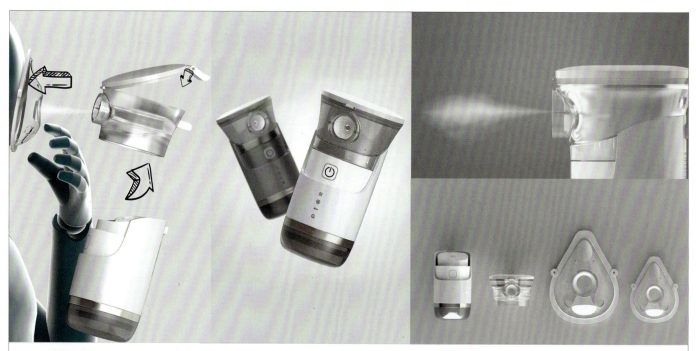

便携式雾化器

 本作品主要是面向易受空气污染影响而引发呼吸道疾病的人群的产品,使用者无须往返奔波于医院和家庭,在家或随身携带即可进行治疗。现有产品多数体积大,不方便转移携带,这款产品在现有产品的基础上进行了提升。纯净和谐的外观带给人舒适放松的感觉,同时为了方便携带,解决了气管收纳存放、机器不稳定的痛点。

姓名:朱浩然 院校:西安理工大学艺术与设计学院

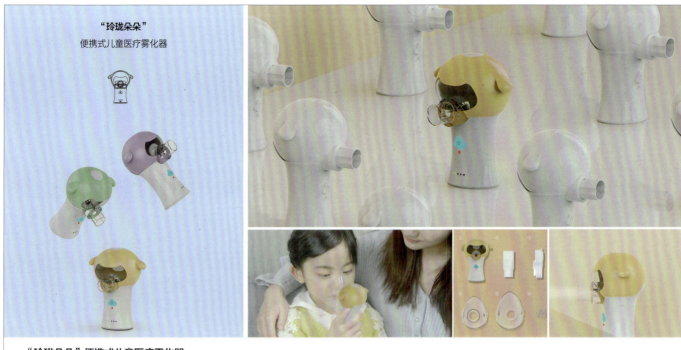

"玲珑朵朵"便携式儿童医疗雾化器

"玲珑朵朵"是一款以情感化设计为导向的便携式儿童医疗雾化器，整个设计流程包含：绘本设计、"玲珑朵朵"IP创作、雾化器设计三个环节。该部分为第三环节雾化器产品的展示，通过生动可爱的造型帮助儿童从心理层面克服用药过程中的恐惧与不适感。

广州商学院校级优秀课程建设项目（XJYXKC202142）。

姓名：管静文　陈伟明　　院校：广州商学院艺术设计学院

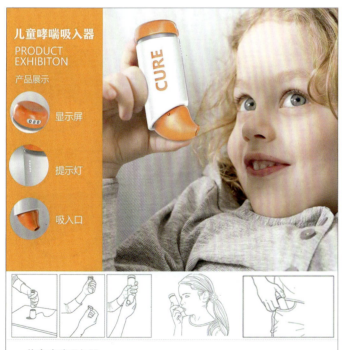

儿童哮喘吸入器

这是一款为8～12岁儿童设计的哮喘吸入器。在调研过程中，我们发现以往产品的诸多不足，如携带不方便、吸入口不卫生、剩余药量不清楚、整体造型生硬冰冷等。考虑到儿童的实际需求，我们为产品赋予了新的特性：在产品底部增加紫外线消毒灯环，使产品更卫生；产品外壳设置了提示灯，激发孩子使用的兴趣。

姓名：张腾腾　胡志兴　廖金梅　　指导老师：程文婷
院校：湖北工业大学工业设计学院

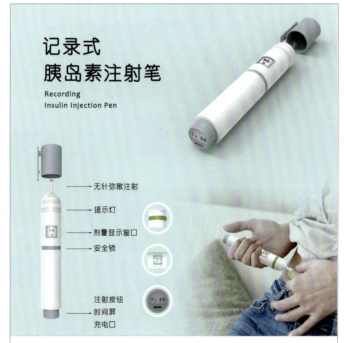

记录式胰岛素注射笔

记录式胰岛素注射笔采用弥散注射技术，无须针头，避免注射部位皮下硬结。配备提示灯，注射完成时，绿灯伴随滴声亮起，保证药液的完全注入。刻度值和注射按钮尾部的时间屏可记录每次的药剂用量和时间。记录式胰岛素注射笔操作便捷，用量、时间精准，减轻使用者负担。同时内有药液储存管，简化注射过程。

姓名：张浩然　　指导老师：康辉
院校：华北电力大学（保定）

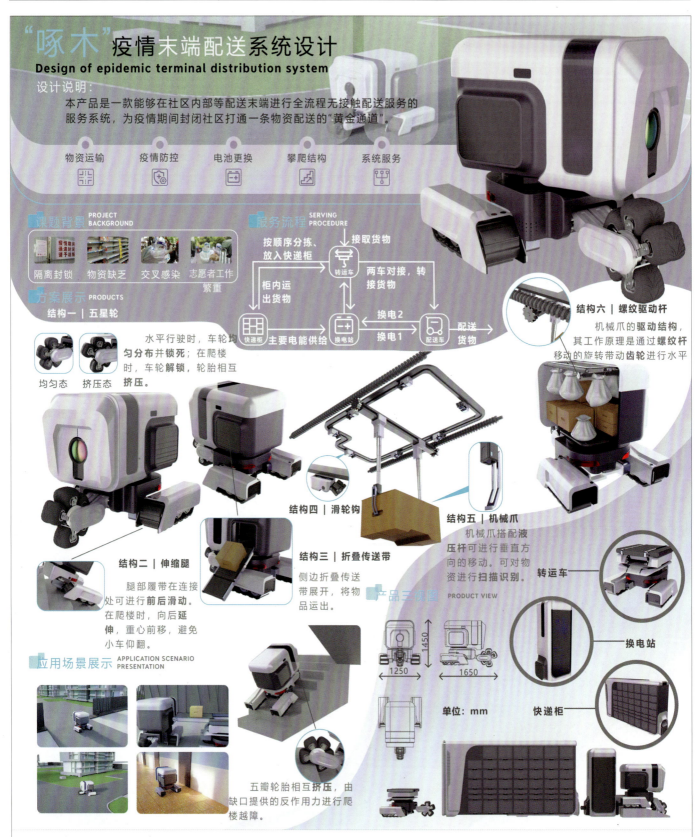

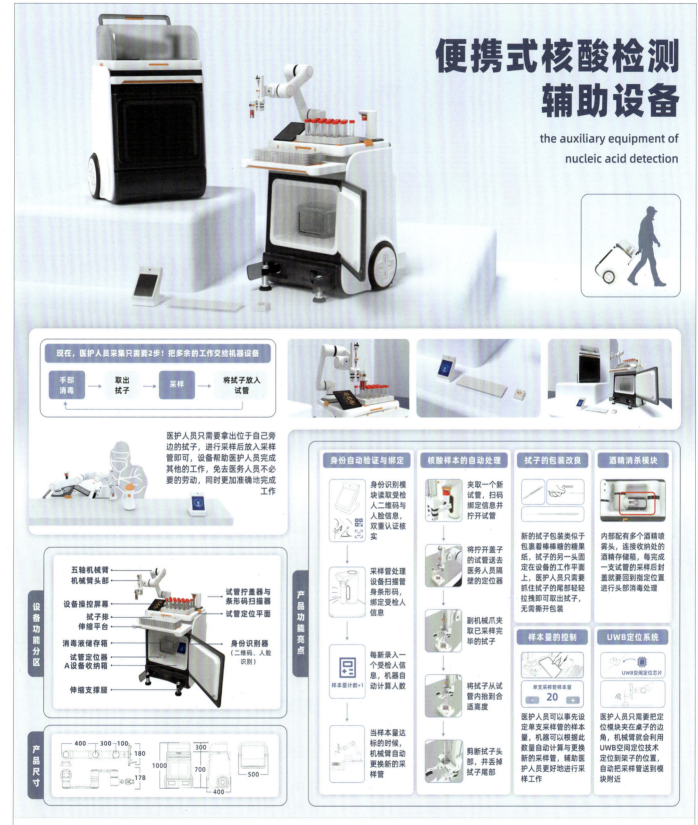

便携式核酸检测辅助设备

通过对大量临时核酸检测的全流程研究分析，发现医护人员在检测过程中会做过多与受检验者无直接接触的机械性重复动作，而真正需要医务人员与受验者直接接触的动作仅仅是取拭子后对受检人进行采样，这个过程中人与人之间的信任度、安全性、采样的精准度等细节难以被机械完全代替。通过流程的提取，设计出一台便携式核酸检测辅助设备以及多个核酸检验辅助设备，主要应用于临时大规模核酸采样中，代替医务人员完成机械性重复动作，而医护人员只需要完成取拭子、采样、放拭子、消毒这四个动作。对复杂流程的细致优化，一定程度上减轻了医务人员的负担，也提高了采样的效率，还能够实现低成本运作。

姓名：何子振 陈俊言　　指导老师：宋轩　　院校：广州美术学院工业设计学院

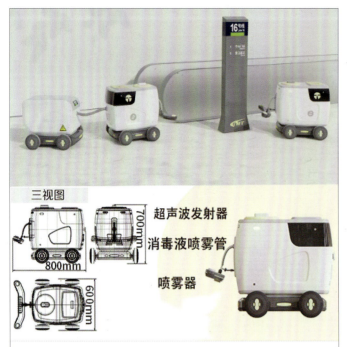

地铁智能自动消毒装置设计

该地铁智能自动消毒装置主要功能为按照指定路线行进的同时喷洒消毒喷雾进行自主消毒。运用模块化设计思维，整体系统由不同模块组成，装置底座可以互换以重复使用，前为主机喷洒消毒，后为消毒液载体向前输送，具有节省人力、使用时间长和效率高等优点。

姓名：张迪 乔泽斌　指导老师：张扬
院校：北京化工大学

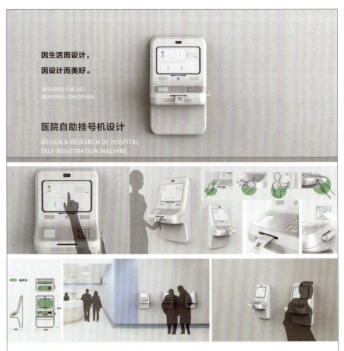

医院自助挂号机设计

本产品致力于简化挂号、预约、缴费等看病必要流程，缓解医疗资源紧张的压力，为医院各个排队窗口分流，提高患者到医院就医的效率，实现真正意义上的自助挂号，改善中老年人看病难、等待时间长的问题。

姓名：胡志兴 廖金梅 张腾腾　指导老师：程文婷
院校：湖北工业大学工业设计学院

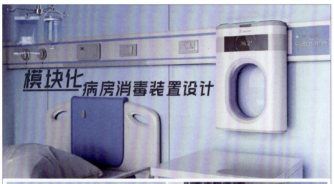

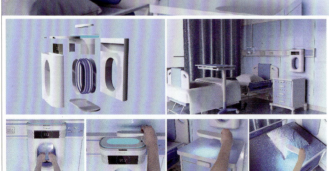

模块化病房消毒装置设计

后疫情时代下，模块化、可持续、生态保护等是值得设计界重视的几个方面。在针对病房消毒问题进行的调研中发现，病房人员的流动性大，缺少便捷的消毒装置，病床、柜子等地方会存留大量细菌。针对此现象设计了模块化的消毒装置，通过红外体温测量装置、手持移动消毒装置、智能定时手部消毒装置等设备，能够更加方便患者与非患者的使用。

姓名：余阿龙 李颖洁　指导老师：钟蕾
院校：天津理工大学艺术学院，河南工程学院艺术设计学院

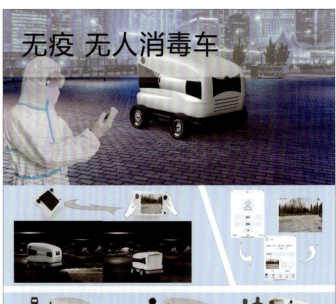

无疫无人消毒车

此设计旨在提高疫情防控工作效率。功能上采用远程操控，在无人车的车头设置喷洒孔，无人车的右侧面有车门，打开车门，进行加水和消毒液等操作，接近车尾处为充电口。在颜色上，主要采用白色和黑色。可以通过手柄界面调节喷洒弧度。在手机上使用App可查看车辆的基本情况：电量、剩余水量、使用时间、导入地图等。

姓名：李佳佳　指导老师：郑乃丹
院校：四川工商学院艺术学院

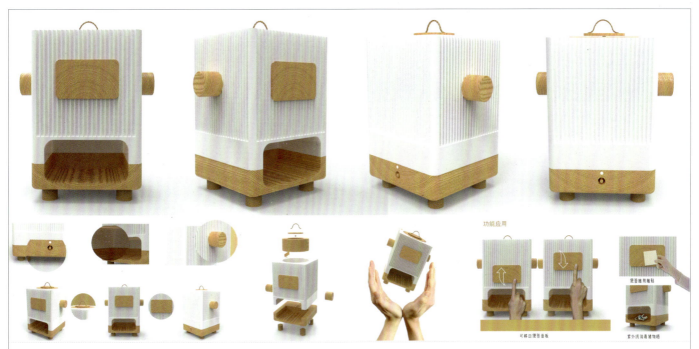

健康卫士

后疫情时代，人们对自身消毒、杀菌的意识越来越强烈。"健康卫士"就是一款集加湿器、香薰机、紫外线消毒、储物为一体的多功能家具设计。在保障户外用具干净卫生的同时为家中增加一抹温馨的色彩。

姓名：庞冰洁　　指导老师：朱晨薇　　院校：电子科技大学成都学院艺术与科技学院

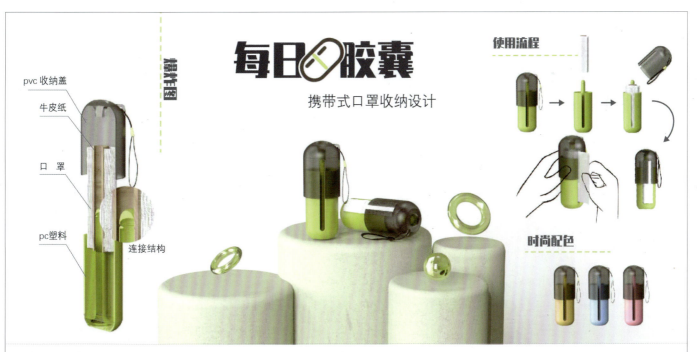

"每日胶囊"携带式口罩收纳设计

后疫情时代，口罩成为人们日常必备的物品。许多职业每天需要多次更换口罩，本设计就是针对每日外出口罩的收纳，致力于为人们提供便捷、卫生、时尚的日常生活体验。

姓名：李瑶　　院校：北京理工大学设计与艺术学院

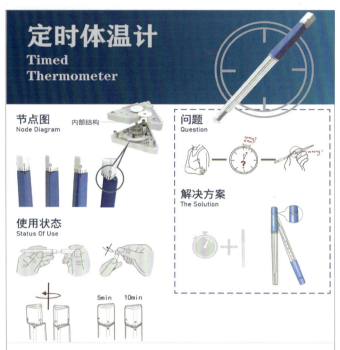

定时体温计

定时器与体温计的结合，让产品能够更加方便地被使用，轻松地测出使用者的标准体温。根据不同测量部位的选择，该产品有5分钟和10分钟的档位，满足使用者的差异化需求。产品本身配备的定时器是发条定时器，无须更换电池，增加了产品的使用寿命。

姓名：邓淑霞 许锦秀 周芷茵　　指导老师：陈旭
院校：广州美术学院工业设计学院

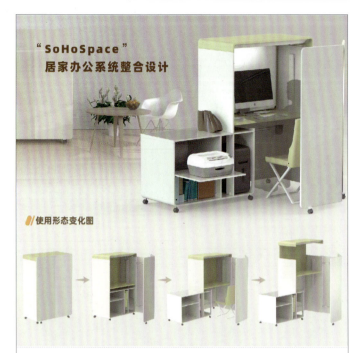

"SoHoSpace"居家办公系统整合设计

该产品是针对在小户型无书房空间中有居家办公需求的用户，设计了一款居家办公一体柜，非办公时可关闭呈现小柜体状态，展开可变成半封闭式办公空间。办公的过程中隔绝居家休闲环境，使用户在居家的环境下也能快速进入办公状态。办公空间、办公桌、收纳柜整合一体化，满足三大功能使用需求，为居家办公用户提供优化办公行为的解决方案。

姓名：劳同戴　　指导老师：陈旭
院校：广州美术学院工业设计学院

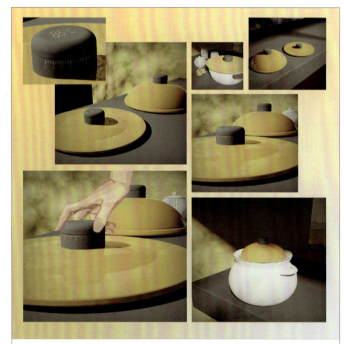

小机灵计时测温一体锅盖

本产品的出发点为厨房用具的一体化，即将锅盖、计时器、温度计合为一体。设计目标是简化下厨时的行动轨迹，提高效率。计时器为机械计时器，不会被高温影响到功能。计时器的温感装置置于锅盖内计时器的下方。

姓名：冯一泷 梁幸琦 梁洛琳　　指导老师：陈旭
院校：广州美术学院工业设计学院

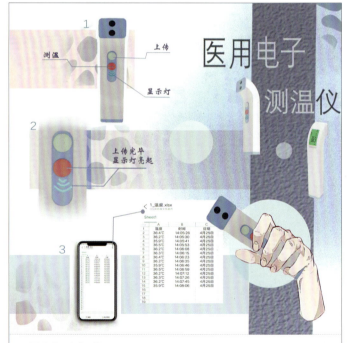

医用电子测温仪

不同于传统测温仪，该款电子测温仪结合了技术与科技，做到自动化收集数据。传统测温仪在测完温后往往需要用户自行登记测温信息，烦琐的步骤不利于大规模收集数据。本款医用电子测温仪省去登记的步骤，测温完毕后数据将自动上传至移动设备，数据显示清晰明了，既节省了时间也提高了效率。

姓名：谢凯瑶 张玮玮 罗玉慧　　指导老师：陈旭
院校：广州美术学院工业设计学院

视觉障碍儿童绘画笔

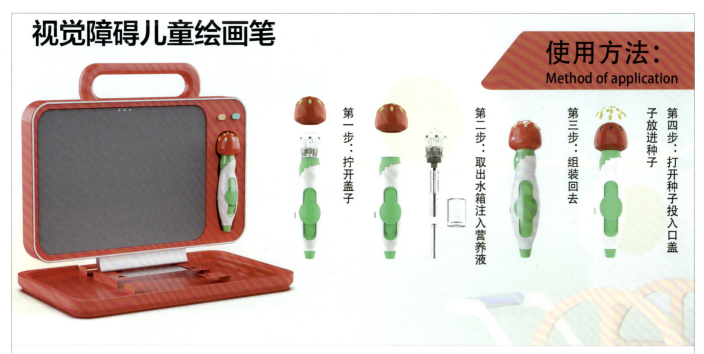

使用方法:
Method of application

第一步：拧开盖子
第二步：取出水箱注入营养液
第三步：组装回去
第四步：打开种子投入口盖子放进种子

视觉障碍儿童绘画笔

此款产品是一款专门针对视觉障碍儿童设计的可触摸绘笔。这款具有苔藓种子和营养液的笔可以在画板上进行绘画，几天后笔触所及的地方会长出毛茸茸的苔藓，视障儿童可以通过触摸感受画板表面的层次，不仅可以提升他们的感知能力，还可以帮助他们享受绘画的过程以及成果。

姓名：孙惠东 杨奥茹　　院校：燕京理工学院艺术学院

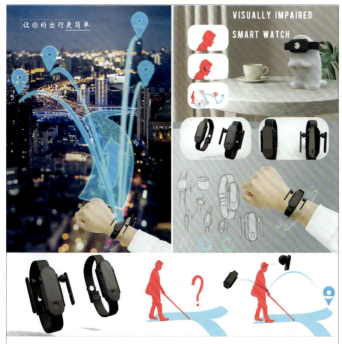

视障智能手表

对于视力障碍人群来说，生活中一大难题就是出行。对于不曾去过或者不常去的地方甚至会有恐惧感。这一问题极大地限制着他们的出行自由，是视力障碍人群生活中的一大痛点。

该产品通过智能手环内专为视力障碍人群开发的语音助手来完成出行的导航、通话等功能。

姓名：李洋楚　指导老师：黄文诗
院校：江西财经大学现代经济管理学院

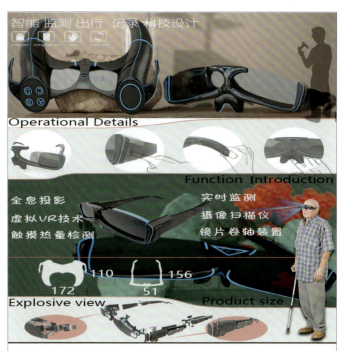

智能眼镜系列

基于智能眼镜系列产品衍生出迭代眼镜及智能手柄。系列设计均以人机交互为核心，主产品具备实时监测用户本身状态和扫描当前场景等多个功能。PVC镜片的双色切换和可收缩性是外观卖点，为老年人、青年人及病患群体等多个适用人群提供出行保障和生活辅助需求。

姓名：张仁溥　指导老师：苏赞
院校：中原科技学院艺术学院

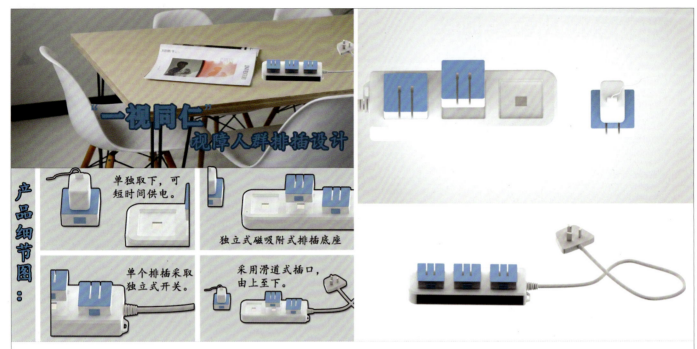

"一视同仁"视障人群排插设计

本款排插设计采用磁吸附式,下面为一个整体,上面的插座分成单独的个体,插座可以长期放置在上面,也可以取下独立使用,不用时可以按下独立开关,以防引起触电;插孔采用滑道式插口,由上至下的方式,方便视障群体的使用。独立式磁铁吸附排座可供能量存储、充电及供电,是一个单独的存储电容器,可以进行短时间的充电。

姓名: 徐力 杨怀强　指导老师: 张珺　院校: 天津科技大学艺术设计学院

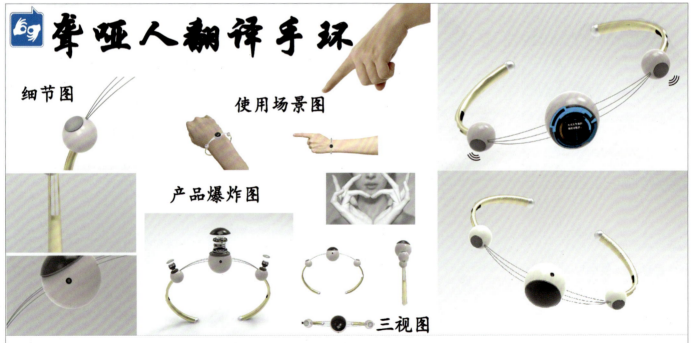

聋哑人翻译手环

本款产品为年轻聋哑女性设计。本款智能聋哑人翻译手环近似于手镯的形状,前部带有摄像头,可捕捉本人手势动作,按一下中间圆球就能迅速捕捉佩戴人的手部形态,并实时语音播报出来,与他人沟通;中间圆球的黑色部分是一个小型屏幕按两下则可以实时把别人的语音转为文字,显示在屏幕上;左右两个球体则是进音口和出音口。

姓名: 卢梦垚　指导老师: 刘译蔚　院校: 北京城市学院

幸福盲道 | HAPPINESS BLIND ROAD

▶ 痛点分析

当盲人在这个红绿灯处，蜂鸣鸣响起时，盲人很难辨别出哪个才是正确通行的路口。

红绿灯十字路口与其他普通路口的盲道是相同的，这使得盲人无法分辨是否是红绿灯十字路口，无法做出正确心理暗示，从而增加了盲人出行的危险。

▶ 细节展示

▶ 原理分析

当指示灯变红时，盲道会间歇性振动（2-3秒/次），可以将导盲杖放在盲道上感受它，以提醒盲人正在使用此系统。

当指示灯为绿色时，盲道系统不断振动（0.5秒/次），以提醒盲人过马路。

在此次红绿灯路口改变传统盲道的圆形凹槽，把它变成三角形，可以让盲人分辨出是红绿灯十字路口还是普通十字路口，三角形表示前进的方向。
这是压力传感器，当盲人踩在上面或者用导盲杖撑在这盲道上时，盲道开始振动，红灯时以较慢的频率振动。绿灯以快频率振动。
振动马达
可嵌入的内部构造
底盒

幸福盲道

现代红绿灯的蜂鸣鸣容易引发噪音，并且盲人在过马路的时候不易区分鸣音所提示的方向。利用自动马达振动技术做成的盲道与旁边的红绿灯相连，形成一个振动提醒系统。这样就可以减少环境中的噪音污染，也更方便盲人过马路，减少意外的发生。

姓名：杨朝阳 李远程 李嘉俊　指导老师：毕伟　院校：广东财经大学设计学院

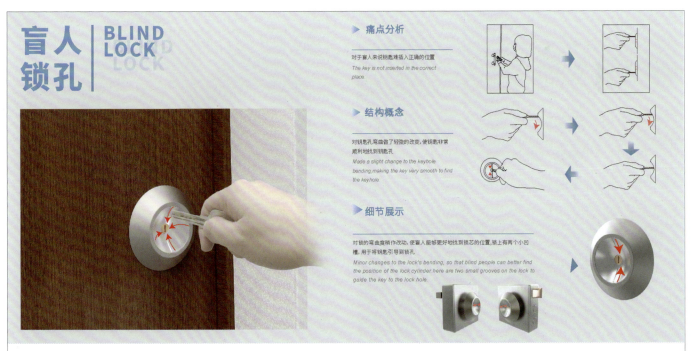

盲人锁孔 | BLIND LOCK

▶ 痛点分析

对于盲人来说钥匙难插入正确的位置
The key is not inserted in the correct place

▶ 结构概念

对钥匙孔弯曲做了轻微的改变，使钥匙非常顺利地找到钥匙孔
Made a slight change to the keyhole bending, making the key very smooth to find the keyhole

▶ 细节展示

对锁的弯曲度稍作改动，使盲人能够更好地找到锁芯的位置，锁上有两个小凹槽，用于将钥匙引导到锁孔
Minor changes to the lock's bending, so that blind people can better find the position of the lock cylinder here are two small grooves on the lock to guide the key to the lock hole

盲人锁孔

对于正常人来说，用钥匙开锁是一件十分平常的事情。但盲人经常会遇到有钥匙插不到锁孔位置的情况。我们这个设计针对锁孔周围的面进行了弯曲的细微改变，使钥匙可以十分顺滑地找到锁孔。

姓名：杨朝阳 李远程 李嘉俊　指导老师：毕伟　院校：广东财经大学设计学院

婴儿地震救援床

保护地震中没有自保能力的婴儿

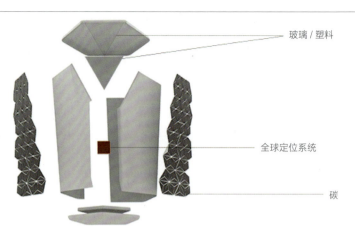

- 玻璃/塑料
- 全球定位系统
- 碳

婴儿地震救援床

与传统的普通家用婴儿床相比，此款婴儿床在功能和形式上都有很大的创新：它的外观形状是基于 Scutoid（盾状棱柱）演化而来的。Scutoid 早在 2018 年就已经在 *Nature Communications* 杂志报道，这是现阶段最坚硬的几何形状，其坚硬程度足以承受地震所带来的各种破坏。它的功能除了可以让婴儿避免地震所带来的建筑物压迫外，还支持各类帮助婴儿延长存活时间的功能，如内置的 GPS 定位系统，可以在地震后精确定位到婴儿所在的位置并实施救援，此外婴儿床还会监测窗内氧气含量，当氧气含量不足时，会自动通过打开抽风孔，确保内部婴儿正常呼吸。

姓名：王安东　　**指导老师**：由振伟　　**院校**：北京邮电大学数字媒体与设计艺术学院

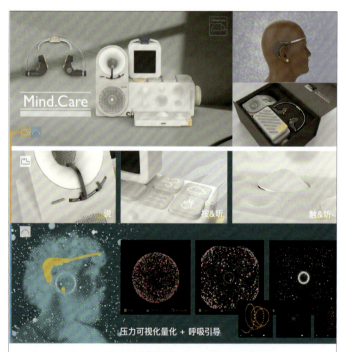

"Mind.Care" 基于多通道的压力认知及舒缓产品设计

本产品是针对压力大的青年人或者喜欢享受内心宁静的人群，设计的一款头戴式脑电波压力检测设备并配套相应的桌面舒缓产品。通过头戴产品进行压力量化和可视化，强调压力的认知以及释放，桌面产品通过直面压力的方法来对压力进行舒缓，同时进行包括听、触、说等多通道的自我疗愈。

姓名：沈若章　　**指导老师**：梁峭
院校：江南大学设计学院

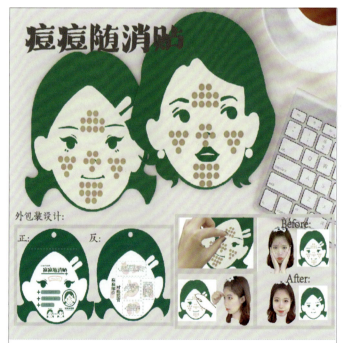

痘痘随消贴

作品将痘痘贴包装设计成人脸的形状，痘痘贴象征"人脸"的痘痘。当痘痘贴用完时，暗示着使用者的痘痘也消失了。同时，给痘痘划分不同的区域，每个区域对应着与痘痘成因相关的人体器官，并且在外包装上给出调理建议，对症下药。

姓名：曾霓筠　　**指导老师**：陈旭
院校：广州美术学院工业设计学院

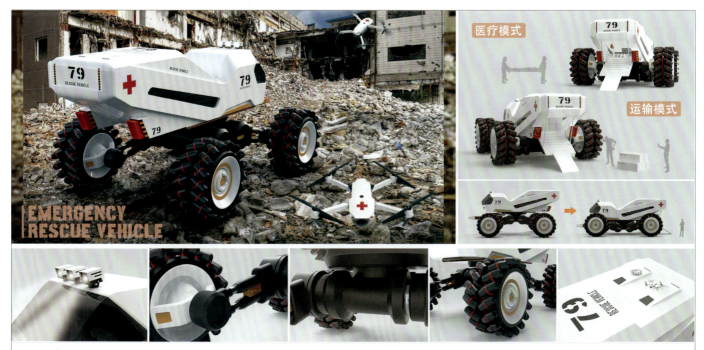

紧急救援车

这是一款能够应对各种复杂路况,进行灾难救援的救援车。车身造型采用仿生设计,形态取于蚂蚁,意在给人以灵活、自如之感;车轮采用双麦克纳姆轮技术,四轮独立驱动,可实现全方位自由行驶;车身内部可用于储存物资,配置有可收缩的医疗器械和搜寻无人机等,针对需救助群体,医护人员可在内部采取相应的应急援助措施。

姓名:刘涛 范青云 范永志　指导老师:王军 邓卫斌　院校:湖北工业大学工业设计学院

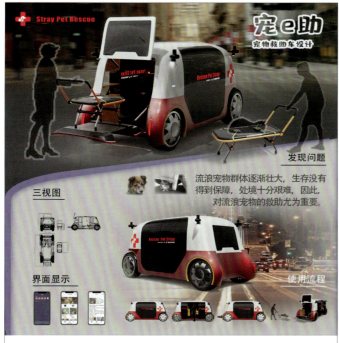

宠物救助车设计

该救助车基于提升透明度、加强源头控制、提倡生态系统性的设计理念,定期前往某小区对当地的流浪动物进行驱虫、绝育、治疗等及时救助,救助完成后对其进行登记并存档在公众号上,用"领养代替购买"为它们寻找合适的主人。

姓名:熊露　指导老师:王海强
院校:湖北工业大学工业设计学院

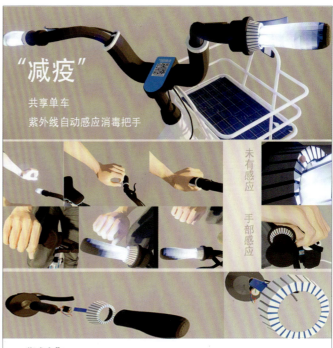

"减疫"

当前,疫情仍然存在于我们身边,需要把防疫做到常态化。许多人在生活中需要使用共享单车,如果共享单车的把手使用完不经消毒难免会有成为疫情传播链条的隐患。为此,设计了一款紫外线自动感应消毒把手。在感应到手部靠近时,紫外线灯自动关闭,在手部离开把手十秒后,紫外线灯自动开启,进行消毒,从而达到防疫的效果。

姓名:胡礼恩 周宇 刘婧蕾　指导老师:陈旭
院校:广州美术学院工业设计学院

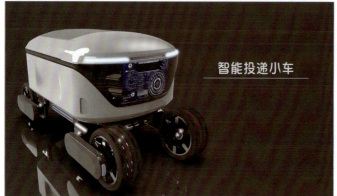

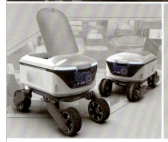 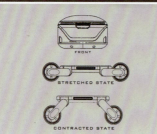

智能投递小车

应用物联网技术，投递公司可按区域将相应的货物分配给机车，机车接收到货物之后会给用户发送取货信息并生成取货码，用户遇到小车时，可选择输入取货码也可以选择扫码取货，从而解决投递最后一公里的问题，并节省大量的人力成本。

姓名：王海宇 刘钰薇　指导老师：周瑄
院校：中南大学建筑与艺术学院

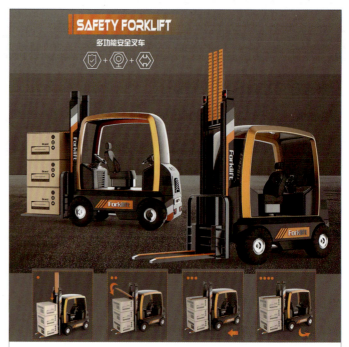

多功能安全叉车

这款叉车的设计主要是在前面叉板部分设计了一个固定叉板。当司机叉起货物时，上端的叉板可以自动升起旋转，将货物压住防止掉落。驾驶舱设计成双头驾驶，座椅可以360°旋转，在路上行驶时，司机可以在另外一端驾驶，保证视线清晰，以防意外发生。在叉板一头顶端也有高清摄像头随时监测，确保司机看清周围情况。

姓名：阎兴盛 王肖梓宇 叶帅君　指导老师：李翠玉
院校：湖北工业大学工业设计学院

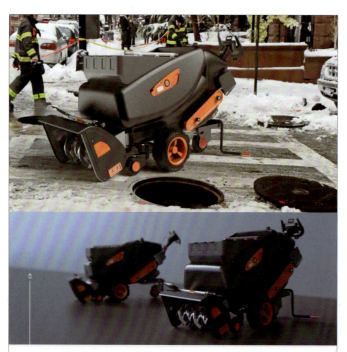

小型除雪装置

该小型除雪装置将现有犁式除雪机与智能电磁加热融化技术结合，具有机动模式与人工模式，对应绞龙收集平坦路面积雪和人工对坑洼地区积雪的收集，最终通过内部电磁加热装置将积雪融化，从尾部排水管道排入下水道。该装置解决了人工除雪费时费力和机械除雪作业面窄的问题，减少因除净率低而造成结冰引发路面交通事故和行人摔倒等问题。

姓名：乔泽斌 陈健勇 徐进晖　指导老师：刘琳琳
院校：天津科技大学，桂林理工大学，中国美术学院

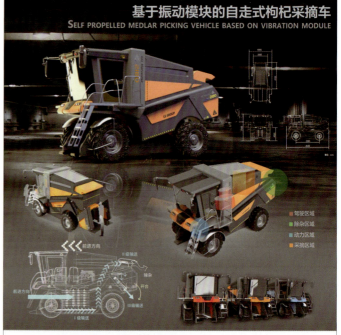

基于振动模块的自走式枸杞采摘车

针对目前树立国内农机市场品牌的必要性，对国内外竞品进行调研后，选择以力量感为主要的设计风格，并采用对枸杞果损伤较小的振动式采摘方式，在保证产品基本功能的前提下，车身增加分割区块，加强钣金件的稳定性和丰富性。

姓名：郭晨　指导老师：殷晓晨
院校：合肥工业大学建筑与艺术学院

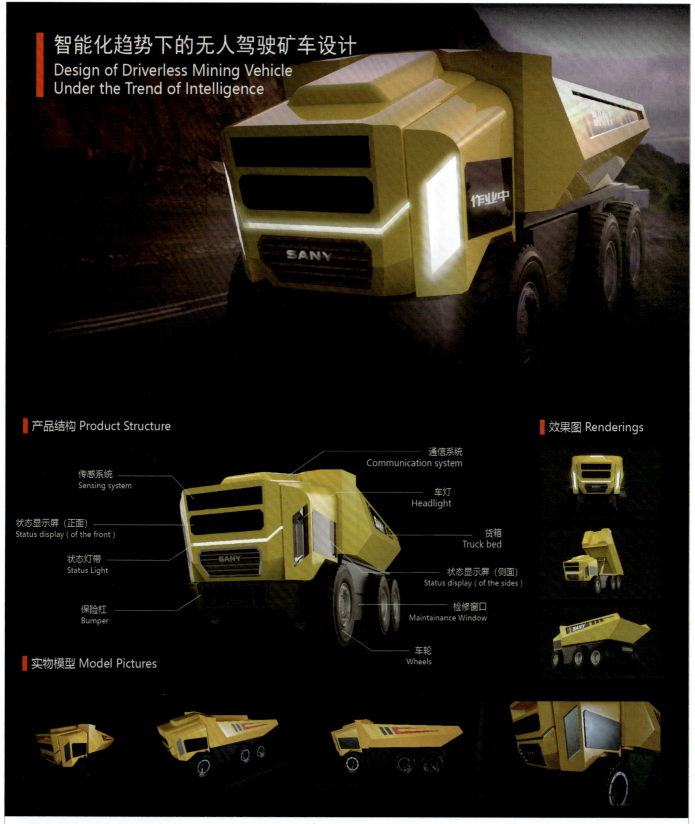

智能化趋势下的无人驾驶矿车设计

本次设计针对在矿场恶劣条件下长期作业等需求，提出智能化的无人设备解决方案，对产品功能、外形呈现与智能界面等环节进行创新设计。无人驾驶的矿车在恶劣环境下拥有连续、高效的作业能力。智能化的无人矿车契合国家"十四五"的制造业发展规划，符合改善矿山工人职业病现状的需求，顺应了工程装备智能无人化的趋势。

姓名：杨一帆　　指导老师：李辉　　院校：湖南大学设计艺术学院

隔离带开辟车外观设计
Appearance design of Forestry mulcher

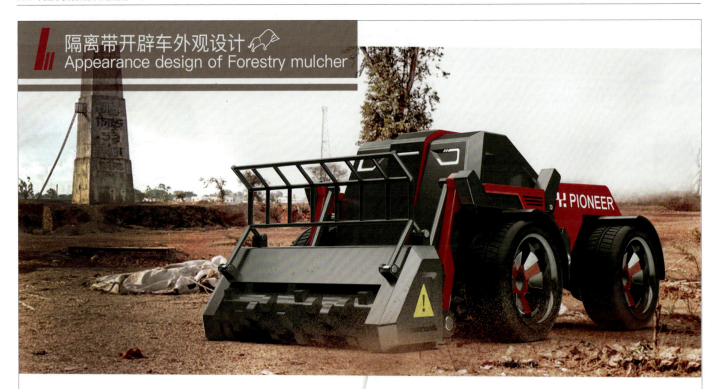

人机交互
Man-machine interaction

第95百分位中国男性　　人可在150米之内进行操作

工作状态展示
Working status display

细节展示
Detail display

车灯展示　　360度摄像头展示　　车身侧面摄像头展示　　车尾展示

隔离带开辟车外观设计

　　这是一种特种消防车辆，具有开辟、拓宽防火隔离带，辅助理清火场，开辟救援通道等功能。结合无人驾驶技术和远程遥控技术，增加车的灵活性，保证人员的安全性。造型设计灵感来源于牛背部的特征，提取设计元素，展示力量感的同时增加视觉美感和张力，使其更符合消防行业安全、稳重、踏实、可靠的行业特征。

姓名：高晨鹤　　指导老师：孙长春　　院校：太原科技大学机械工程学院

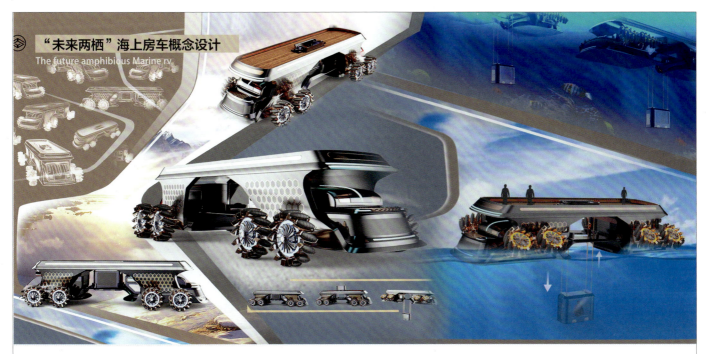

"未来两栖"海上房车概念设计

目前,房车旅行的出游方式已经被人们所接纳,俨然成为人们生活方式的一种。本款产品对未来的房车出游方式进行了大胆猜测,设计了一款集合海、陆两种使用状态的两栖交通工具。同时,该机具可以在极端灾难情况下变为临时避难所。该设计可以参与海上出行、水下观光、陆地救援等多场景工作任务。

姓名:杨奥茹 孙惠东　　院校:燕京理工学院艺术学院

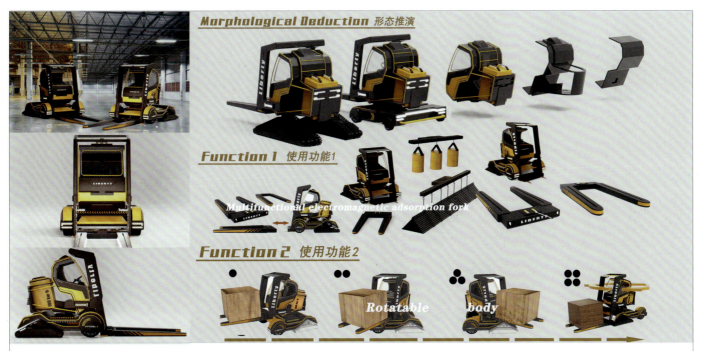

"Free Move"模块化多功能叉车设计

由于新时代工业生产的需要,人们对于叉车的需求越来越高。因此,本次设计针对产品的形态、功能进行创新,达到提升产品工作效率的目的。形态上运用人机工程学原则,提取人体背部曲线,为使用者营造一个舒适高效的工作环境;功能上分两部分,一为基于产品语义学的可180°旋转的车身,二为模块化电磁货叉头,满足了人们对于叉车的多种使用需求,大大提升了叉车产品的使用效率和工作效率。

姓名:孙逊　　指导老师:李西运　　院校:齐鲁工业大学(山东省科学院)艺术设计学院

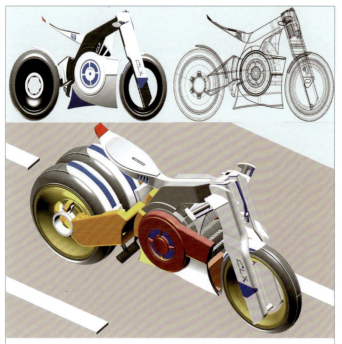

未来摩托

未来摩托采用前卫的外观设计，充满科技感，后轮采用双轮设计，增大负载能力，可以装载更多的警用物品，前轮采用无辐轮毂设计，科幻色彩浓重。在未来，该摩托设计可以很大程度上提高人员舒适性以及实际工作能力。

姓名：陈昊 杨宁 全家乐　　指导老师：齐咏生
院校：内蒙古工业大学电力学院

羁旅

该设计的初衷是表达每个人应该有一颗追求自由与梦想的心，以车比拟驰骋在梦想赛道上的每一位闪闪发光的追梦人，希望在梦想的旅途上，每一位人都能像这辆摩托车一样，一路加速，获得成功！

姓名：汪文景　　指导老师：徐冰
院校：浙江宇翔职业技术学院

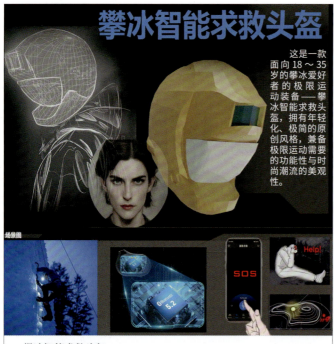

攀冰智能求救头盔

设计上一方面考虑降低攀冰风险概率，因此对面料及材质进行反复斟酌，使其具备保持头部灵活性、保暖舒适的面料、吸汗等特性；另一方面考虑用户在攀冰过程遇到突发危险的情况，选取了醒目的颜色。

技术上应用基本的求救系统与GPS定位系统；连接手机蓝牙，触摸头盔特定按钮即可向紧急联系人或120急救中心发出求救信号。

姓名：廖香惠　　指导老师：刘译蔚
院校：北京城市学院

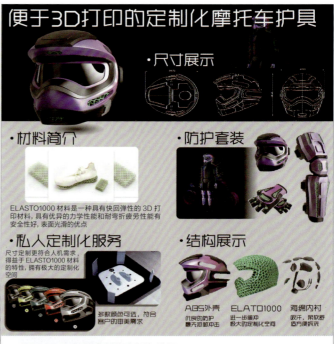

便于3D打印的定制化摩托车护具

基于ELASTO1000材料的特性设计了一套摩托护具，包括头盔、护膝、手套。ELASTO1000材料作为中间的缓冲减震层，采用了蜂窝状镂空形态，可任意调整密度及直径。整体护具外观采用了硬朗的风格，具有运动感，借鉴赛博朋克配色，使其充满科技感。所有护具具有统一的设计语言，在外壳上加入小部分镂空区域，可以通过镂空窗口看到内部结构。

姓名：孙福旭 张仁杰 李彬扬　　指导老师：张丙辰
院校：江苏师范大学机电工程学院，江苏师范大学圣理工学院

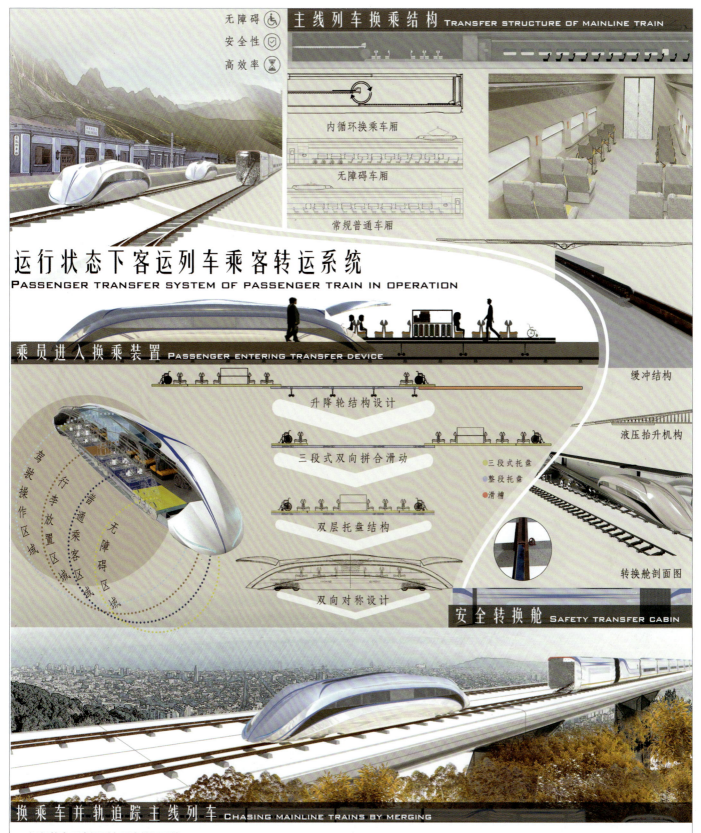

运行状态下客运列车乘客转运系统

近年来，城市车站密度越来越大，线路长、多站点的线路越来越多，列车到站提、降速过程所占用的时间也就越来越多。本方案通过设计辅助系统来满足追车换乘的需要，用以完成乘客上下车的任务，从而实现主列车不停站。客运列车在运行状态下进行乘员转运，不仅缩短列车运行时间，还将提高铁路客运的经济效益。

姓名：王辉 王丁　　院校：燕山大学艺术与设计学院

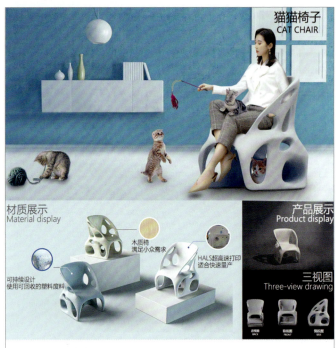

人-猫互动椅

该设计重新定义人-猫-椅三者之间的关系。在座椅底部空间设计猫窝结构，给猫咪提供舒适的空间。在外形设计上采用曲面有机形体，既符合人体工程学，也将猫咪的行为习性融入其中。通过猫与人的互动习性有效增进人与宠物之间的感情。色彩上选用白色作为基色，淡彩为辅，从视觉上减轻了重量。多种配色也有利于融入家居环境。

姓名：孙福旭 张仁杰 汪健雯 指导老师：张丙辰
院校：江苏师范大学机电工程学院

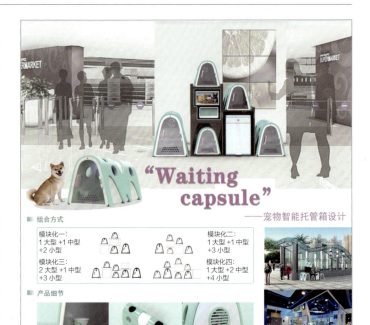

"等待胶囊"宠物智能托管箱

该设计基于对宠物在公共场所内携带不便的问题，以及对宠物进入封闭室内空间的安全、卫生方面的问题的思考，设计了一款在公共空间内投放使用的宠物托管箱，从智能模块化、安全卫生性能出发，实现了艺术与技术相结合，产品与环境相融合。用户可通过小程序进行操作，在终端进行托管时间设置、一键消毒等操作。

姓名：杨翌 指导老师：李琳
院校：天津理工大学艺术学院

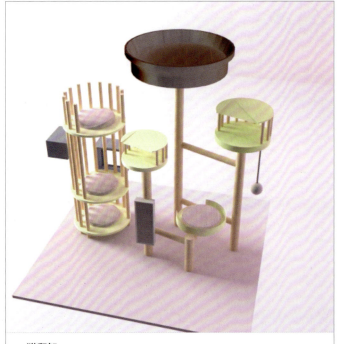

猫爬架

增强人宠之间的情感交流与信任，营造一种舒适的环境和生活方式，更重要的是互相的陪伴。

姓名：孙静涵 指导老师：徐冰
院校：浙江宇翔职业技术学院

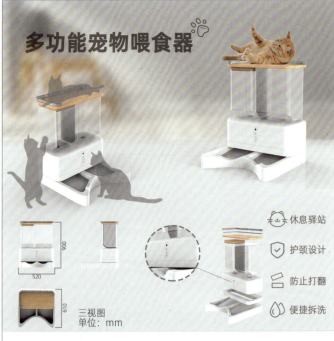

多功能宠物喂食器

这是一款智能宠物喂食器，通过摄像头感应，自助投食。超大容量容器，可拆卸，易清洁。喂食器还可以录入宠物主人的语音，进行定时播放，使宠物时刻能够感受到主人的关爱，节省主人的时间和精力。在容器的最上方设有木质猫爬架以及布艺围边，宠物可以随意玩耍、休息。

姓名：张龙 指导老师：高雨辰
院校：沈阳航空航天大学设计艺术学院

宠物狗升降食盆

宠物狗的生长速度很快，一般一年就能从幼崽到成年。在生长的过程中，狗狗的身高变化很快，特别是中、大型犬，为了让它们吃食方便，狗食盆的高度也会相应变化。此款狗食盆能够随着狗狗的身高增长而改变高度，使其舒适进食。同时，此款产品适合大多数不锈钢狗盆的放置，相信大部分主人家里都有一个不锈钢狗盆吧。

姓名：牟甜甜　荀道国　张咪
院校：苏州工艺美术职业技术学院工业设计学院

宠物狗漏食玩具

此款玩具为解决市面现有漏食玩具漏食难度两极分化的问题而设计，通过二次漏食的创新方式解决漏食太难或太易、玩耍时间短等问题，避免普通漏食玩具使用过程中使狗狗产生的挫败感和厌倦感，给狗狗一个安全耐玩、趣味十足的喂食玩具。

姓名：牟甜甜　贺国良　张咪
院校：苏州工艺美术职业技术学院工业设计学院

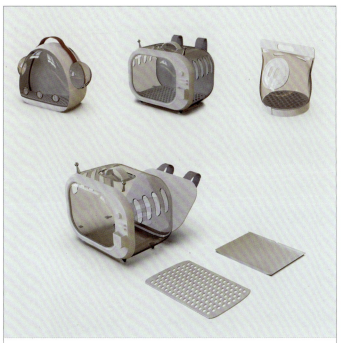

稚·宠物包

本系列产品为宠物包，针对小型宠物，如兔子、仓鼠、龙猫等。小型宠物在排便方面无法很好地自我控制，因此携带小型宠物外出需花费更多精力在收拾及整理宠物包方面；三款宠物包的底部均设置有网状隔层，用于分离宠物粪便，且网状隔层分别设计了三种尺寸，可置换；底部收纳盒能收集宠物粪便，推拉式设计方便清理。

姓名：李芳仪　姜威　　指导老师：王耀华
院校：北京服装学院服饰艺术与工程学院

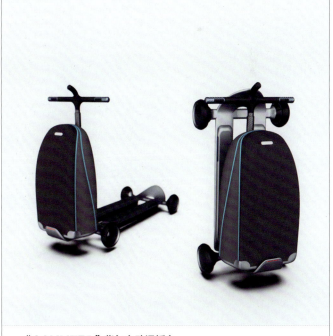

"COMMTER"背包电动滑板车

本产品通过研究当代上班族行为习惯，将办公包与滑板车结合，以解决最后一公里通勤问题。通过产品本身的轻量化和便携性功能，使此背包滑板车满足公交、地铁等公共交通的乘坐与换乘需求，且充分考虑到其携带方式，做到家－路程－办公地点的无缝连接。

姓名：金煜　冯绍海　　指导老师：仉春辉
院校：华东交通大学艺术学院，江西财经大学现代经济管理学院

"Epic Reception"情绪识别遥控游戏

本设计首先从情绪识别技术出发，根据生物电传感器技术来读取脑电信号，判别用户的专注状态获取生理信号，并将得到的数据源作为控制游戏的变量之一，同时结合游戏的视觉画面与交互设定，构建了一款可以用情绪去遥控的3D风格化自由探索游戏以及相关产品。把情绪识别与电子游戏两者结合，来给玩家创造一种新的游戏体验模式和新的人机交互体验。

姓名：栾慕华　　指导老师：李盈　张弛　　院校：北京服装学院服饰艺术与工程学院

迷宫系列玩具

迷宫摇摇乐户外设施，儿童可双脚踩上去，在保持平衡的情况下，身体前后左右晃动，使珠子从最外层一层一层地通过开口进入最里层的凹槽内即为成功。扶手收纳进内部时，游戏难度加大。

指尖迷宫为小型玩具，可单手操作。迷宫盘可更换难度，由易到难。双人游戏玩法为谁在最短时间内使珠子滚落到最内层的凹槽内即为胜利。

姓名：赵易芊　伍霖樱　　指导老师：张浩
院校：广州商学院艺术设计学院

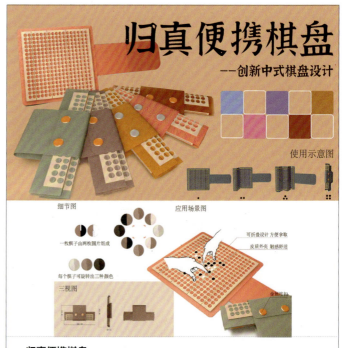

归真便携棋盘

本设计以研究便携式棋盘设计为重点，适用人群为广大棋类游戏爱好者，旨在解决传统棋类产品整体过于笨重、对弈场地有限的问题，优化了使用过程中棋盘、棋子不易携带和快捷收纳的问题。

姓名：戴玥辰　　指导老师：冯犇湲
院校：吉林艺术学院新媒体学院

洪都飞机系列潮玩手办

本作品通过江西洪都飞机的发展历程，宏观反映我国在红色文化影响下军事力量的成长，让大家了解我国军事文化的发展。同时，作为红色文创潮玩手办，可以激发人民群众对于二次创作的热情，让当代青年潜移默化地感受到红色资源的思想内涵，愿意主动学习红色文化的内容，深刻把握红色时代价值。透过本作品设计的江西洪都飞机红色文创潮玩手办展望未来，将新时代"航空强国梦"的红色基因传承下去。

姓名： 杨庆怡　**指导老师：** 刘晗露　毛婧　**院校：** 江西科技师范大学美术学院

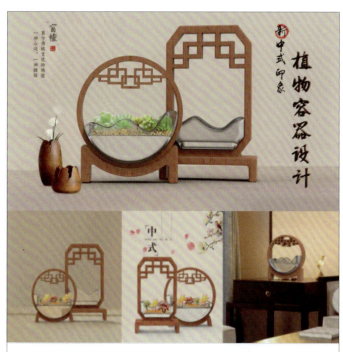

"新中式印象"植物容器设计

选用古代窗棂结构为出发点进行设计融合，绿植象征着窗外的景色，提醒人们多关注自然环境。底部采用磨砂玻璃质感的材质，外观以山峰为原型，呈现出重峦叠翠的景象，意为"绿水青山就是我们的金山银山"。透过这个窗棂反映出窗外景色是充满绿色的，也表达了对绿色低碳生活的美好向往。

姓名： 张微萌　**指导老师：** 邵芳
院校： 北京城市学院

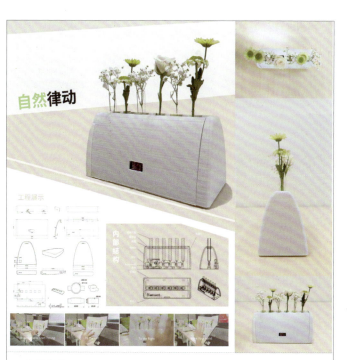

自然律动

在工作或学习时，人与自然的联系会被弱化。"自然律动"是一款基于Arduino平台实现的工作陪伴可交互花瓶，通过手势传感和红外感应让植物充当传递信息的媒介，让植物看上去更有灵性，就好像有人在陪伴着我们工作与学习。"自然律动"扩充了人与植物的交互形式，实现更进一层的亲自然理念传递。

姓名： 许赋聪　盘家瑜　马紫怡　**指导老师：** 李育奇
院校： 华南理工大学设计学院

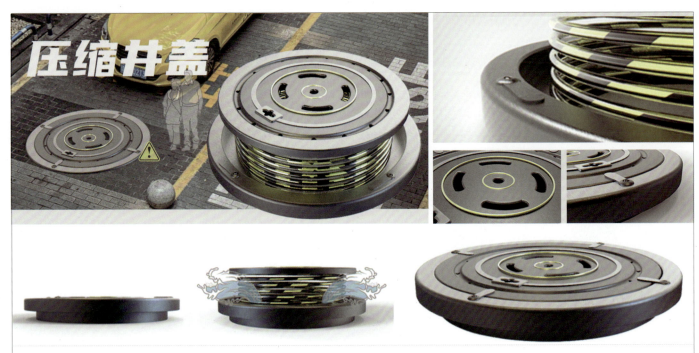

压缩井盖

基于功能与形式结合、人与井盖和谐统一理念下的井盖改良设计。针对原有井盖在打开排水时易导致行人掉落问题，利用压缩弹簧结构原理，将井盖与井盖底部结构通过压缩弹簧连接，实现排水时井盖弹起，同时带有警戒线的弹起部分还非常明确地给行人提示，确保行人安全。

姓名：曾雯静　　指导老师：关艳　　院校：武汉纺织大学艺术与设计学院

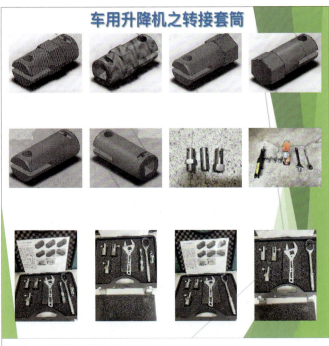

车用升降机之转接套筒

套筒部内设有呈多角状内孔，套接部开设对应的透孔，插销固定部设有一限位槽，限位槽相对的两侧壁开设有相通且同中心的套穿孔，以供插接插销，使插销固定部稳固套接于车用升降机且不翻转。本作品可适用于接合凸片型驱动端部简易型千斤顶，提供动力扳转工具或手动扳转工具驱动各种简易型千斤顶升降，使转接套筒达到高适用性及稳定操作的实用效益。

姓名：陈思淇　陈昆煜　陈安琪　　指导老师：林必嘉
院校：屏东科技大学

高效能氢氧供应设备

使用前　　使用后

使用前　　使用后

高效能氢氧供应设备

设计一台环保的供应系统——"高效能氢氧供应设备"，经由水电解提炼氢和氧导入进气歧管，与化石燃料混合导入内燃机内部燃烧室混合，可提高燃烧效率，有效清洁积碳，降低有毒废气排放。

姓名：陈思淇　陈昆煜　陈安琪　　指导老师：林必嘉
院校：屏东科技大学

呼吸之城

"呼吸之城"是一款采用雄安新区的"白鹭"为元素来设计的产品,它的主要功能是降尘,辅助功能是照明。该产品的降尘功能主要采用的是喷雾降尘方式。

基金项目:(1)四川省教育厅创新团队项目(自然学科)《"互联网+"智能产品设计与研发》,项目编号:16TD0034;(2)四川音乐学院2020年产品设计重点专业建设,项目编号:326138;(3)四川省2020年产品设计省级应用型专业,项目编号:326140。

姓名:胡思蕾 杨智　指导老师:易晓蜜 孔毅　院校:四川音乐学院成都美术学院

聚合智慧路灯
AGGREGATION · 实体

灯头设计
灯头使用雄安新区文化"莲花"作为灯头元素,进行抽象简化,将科技与自然结合
搭载环境监测及太阳能板提供部分电力

底座功能
底座作为便民设施,可借助 App 进行多样化交互

聚合智慧路灯

将数据功能与现实功能融为一体。城市主干道路灯实现:智能控灯、环境监测、便民设备并与 App 实时连接。造型选取雄安新区传统文化"莲花"元素进行抽象简化,将科技与自然结合。

基金项目:(1)四川省教育厅创新团队项目(自然学科)《"互联网+"智能产品设计与研发》,项目编号:16TD0034;(2)四川音乐学院2020年产品设计重点专业建设,项目编号:326138;(3)四川省2020年产品设计省级应用型专业,项目编号:326140。

姓名:蒋艳虹　指导老师:易晓蜜 董婉婷 孔毅　院校:四川音乐学院成都美术学院

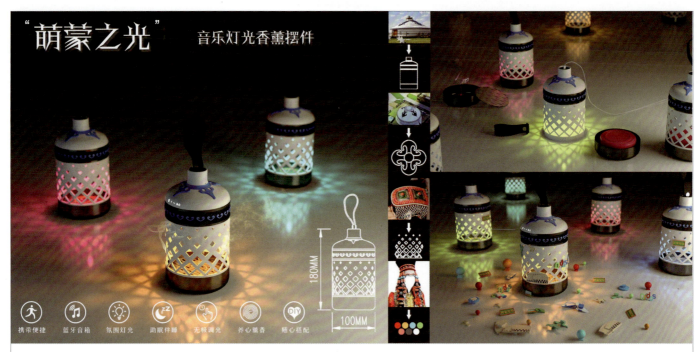

"萌蒙之光"音乐灯光香薰摆件

以特色蒙古包元素为依托，提取其独特造型与蓝色装饰纹样进行产品的整体设计；用蒙古包与妇女头戴上的菱形纹样进行造型的修饰；另外，借鉴头戴的色调搭配来设计产品的灯光色彩；底座既可放置檀香又可放置固体熏香，可单独放置也可组合放置；并配有 DIY 装饰铆钉，可根据喜好随意搭配；最后再配上腰部的蓝牙音响，最终形成"萌蒙之光"——音乐灯光香薰摆件。

姓名：何源　院校：四川音乐学院成都美术学院

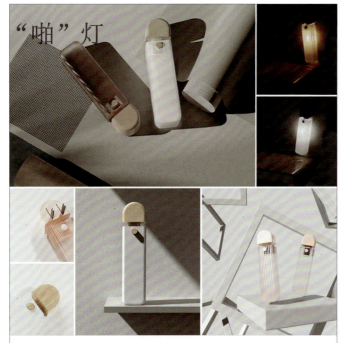

"啪"灯

这款灯具以拍板器为灵感来源，提取打板的动作进行灯具的开关设计，让日常生活中开关灯的行为更具趣味性，这款灯具采用多种材质，原木和磨砂塑料结合，简约、百搭；pvc 和透明树脂材质的结合更显年轻化、更具独特性。这款灯设置两种色温，向右旋转为白光，向左旋转为黄光，每边各设置三档亮度。

姓名：凌佳艺　指导老师：刘勇
院校：武汉纺织大学艺术与设计学院

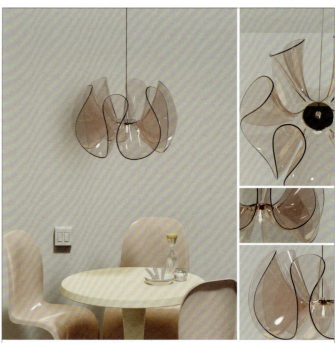

珊瑚吊灯

本产品的设计灵感来源于海洋生物，提取了珊瑚的流线型美感和颜色，选取珊瑚比较标志性的一个颜色——珊瑚橘色。材料是玻璃加金属的结合，使这款吊灯显得干净纯洁，加上先进的 Led 纺丝灯泡，低色温的暖光给环境带来温馨的氛围。

姓名：刘冠隆　指导老师：肖知明
院校：中山职业技术学院艺术设计学院

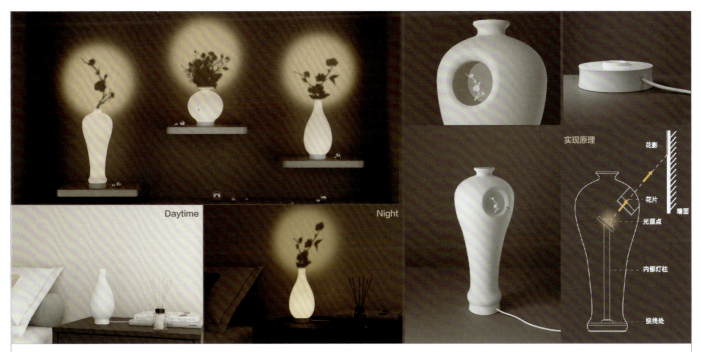

"花影"灯

本作品采用在视错觉"完形"机制基础上建立的环境关联错觉法。该方法侧重将周围环境与视错觉进行关系链接，基于此，作品打造出一种花插在瓶中的视觉误判。产品的开与关呈现出两种不同状态，整体设计给予用户极大惊喜和趣味性。

姓名：磨炼 党雯博　　院校：广州美术学院工业设计学院

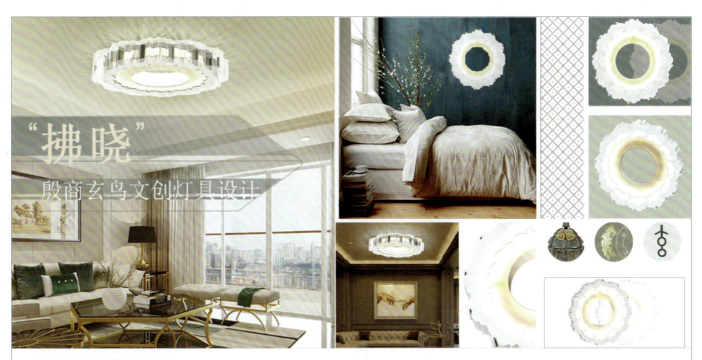

"拂晓"殷商玄鸟文创灯具设计

"玄鸟"鸱鸮作为商先民图腾，象征太阳与胜利，其意象与灯具带来光明之意相通。"鬼车"及"玄鸟"等别称皆突出其360°旋转的眼与头的功能，因此产品形态从其阴阳转合的圆眼与象形字"玄"出发，确认灯整体形态为环状；同时提取殷商鸱鸮文物特征推演出灯具细节，双鸮体现阴阳共存，24鸮共成圆环，指12时辰的轮回更迭。

姓名：邱欣怡 梁嘉豪 李敏杰　　指导老师：向云波　　院校：湖南科技大学建筑与艺术设计学院

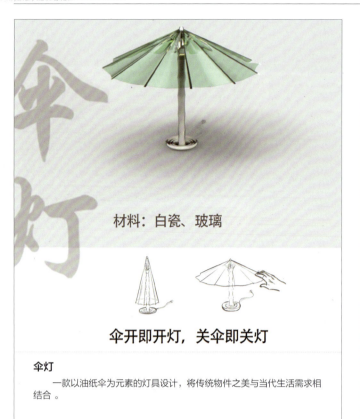

伞灯

一款以油纸伞为元素的灯具设计，将传统物件之美与当代生活需求相结合。

姓名：杨蕊旗
院校：四川文化产业职业学院

情感化儿童床头袋鼠灯设计

儿童起夜找东西，床离卧室灯的开关距离远，针对儿童怕黑问题，设计一款情感关怀床头灯。将袋鼠妈妈和小袋鼠的关系作为一个情感关系纽带，小袋鼠造型简约化，功能为手电，而袋鼠妈妈功能为台灯，拿起手电，袋鼠妈妈会照亮周围，暗示儿童不用担心，当儿童放回手电的时候，手电和台灯都会熄灭，暗示回到妈妈怀抱可以安心睡觉。

姓名：郭思薇　林宏秋　詹桐德　指导老师：陈旭
院校：广州美术学院工业设计学院

隐逸菊的夏天

此产品是一款智能光感吸入式灭蚊灯，在灭蚊的基础上增加了夜灯的功能，消除灭蚊灯具的季节性产品弊端。产品造型提取"花中四君子"之一的菊花的特征，优雅的造型打破了市场上多见的几何造型。"予谓菊，花之隐逸者也"，产品名称出自陶渊明的这句诗，摆在家中除了灭蚊、照明，还暗示人们做人做事应当像君子那样正直不屈。

姓名：王嘉漪　指导老师：许乐芸
院校：北京城市学院

小夜灯

小夜灯，用于睡前的照明，竹子生于大自然，散发原生态的气息，也能给消费者清新的感受，产品外形整体沿用了蝉翼的设计，使产品在整体上更加贴近自然，同时俏皮有趣。

制作工艺上，外翼选用竹片来制作，展现了低碳环保的设计理念，并且，在家用电灯泡的外衣上添加一圈竹蝉翼，使设计整体更加生动自然。

姓名：贾易凡　指导老师：徐冰
院校：浙江宇翔职业技术学院

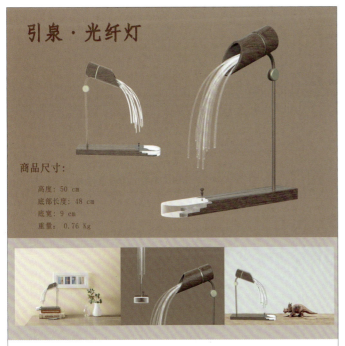

引泉·光纤灯

此款"引泉·光纤灯"灯具的灵感来源于古时劳动人民用竹筒进行取水时的状态，从产品外形到材料选择皆致力于打造"Retro Chinese Design 复古中式设计"的理念。此产品使用场所及定位人群不受限制。流水状的灯头是其设计特色，采用了特殊高分子化合物作为原料，此材料赋予了产品柔性美的质感。"引泉"灯具不仅融合了中国传统优秀文化，还以绿色环保材料作为主材，以此促进可持续设计产品的发展。

姓名：刘瑶 田晶楠 徐迪　**指导老师**：顾鑫
院校：西安工程大学服装与艺术设计学院

万向

"万向"是一款基于创新交互体验，以不倒翁拟态为灵感，启示当今人们生活态度的创新交互灯具。用户可以随意推倒灯具，灯具能够在任一角度和方向立住。在拉开外框开灯之后，可以缓慢推倒灯具，通过改变倾倒角度来改变灯光亮度，也可通过调整倾倒方向来改变灯光颜色。我们希望以此给用户的生活带去全新的乐趣和体验。

姓名：张世玉 钱延 邵泽奕　**指导老师**：梁峭
院校：江南大学设计学院

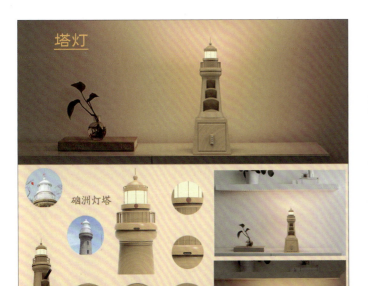

塔灯

"塔灯"为多功能储物台灯，以世界上仅有的两座水晶磨镜灯塔之一的硇洲灯塔为设计灵感。它既是可以用来照明的台灯，又可以放置文具，还可以作为家居装饰品。因为主体呈几何形状，灯具很节省空间。灯泡材质选用亚克力，灯身为木制。

姓名：王映雪　**指导老师**：刘婷婷 郭甜甜
院校：青岛滨海学院艺术传媒学院

潮汕文化下的灯具设计

这是一款桌灯设计，底座为木质，既可以插电使用，也可以将灯取出用于别处，多功能且尺寸小巧，书桌、吧台、床头都可放置。灯光为暖色，给人温暖又温馨的感觉。元素与图案借用的是潮汕小吃——红桃粿与潮汕工夫茶，以体现潮汕文化情怀。

姓名：杨瑾　**指导老师**：邱晨瑜
院校：广东技术师范大学美术学院

果实灯

该产品的灵感来源于"种植果实",造型对应两种水果。灯泡与灯座之间采用磁吸的方式连接,可以通过点击开关来调节灯的亮度,单独拆下来也可以使用。底座采用内凹设计,方便人们储存一些小部件。在更换灯泡的过程中能体会采摘果实的乐趣,在照明的过程中还能感受到水果的香气。

姓名:邓家明　　指导老师:陈旭　　院校:广州美术学院工业设计学院

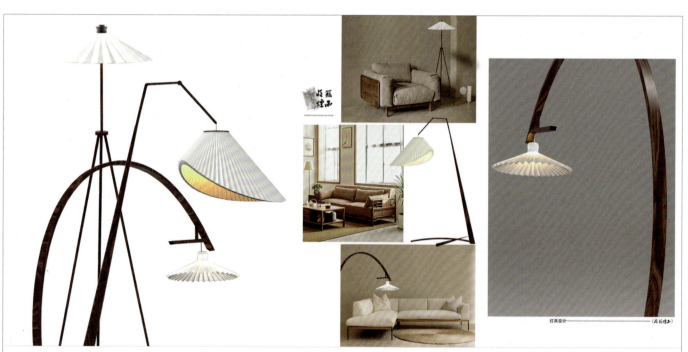

"夜笼烟雨"灯具系列设计

灵感来源于"线、伞、变换"三词,取三词之意蕴,进行意向和形向的设计。"线"是中国传统艺术中最为基本的构成要素,它不但有非凡的表现力,更因其具有情感性的内在本质而体现出复杂与统一、对比与调和、节奏与韵律的线条美。《天工开物》中提到:"凡糊雨伞与油扇,皆用小皮纸。"江南地区由于气候潮湿多雨,当时制伞业十分发达。《孔子家语》中说:"……遭程子于途,倾盖而语。"这里的"盖"就是指"伞"。古时的伞是达官贵族的装饰品和士大夫权势的象征物,帝王将相出巡时,长柄扇、万民伞前拥后簇,乘坐的车舆上张着伞,表示"荫庇百姓"。"变换"意为可以将这系列灯具进行随意摆放,自由搭配,无论采用哪种表现方式,都能营造一种空间美感。

姓名:兰泽　　指导老师:张毅　　院校:江南大学设计学院

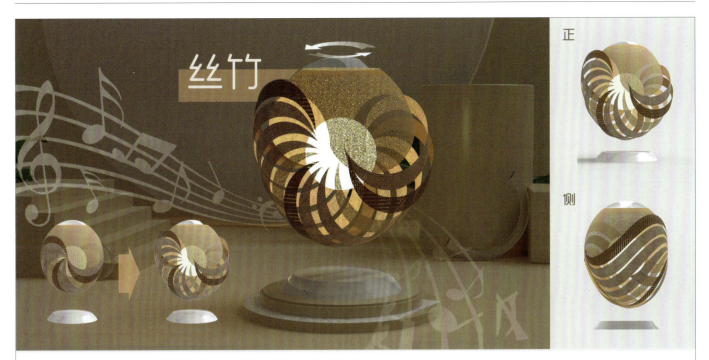

"丝竹"夜灯

"丝竹"是一款睡前夜灯，它采用解构的方式，将六种竹编的纹理附着在灯具表面，展现传统工艺之美，顶部白瓷旋钮使用竹丝扣瓷的方式融入采用乱编法的竹编之中。转动旋钮，每一个灯片缓慢展开，发散出柔和的光线并播放竹林白噪音助眠。随着时间的流逝，灯片逐渐重新闭合成一个椭圆体，灯光与白噪音也随即消失。

姓名：王子健　　指导老师：解方　　院校：上海应用技术大学艺术与设计学院

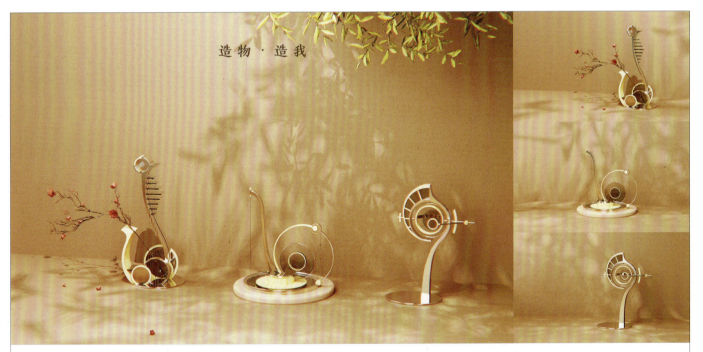

造物·造我

本作品从传统观物的逻辑出发，以代表人文内涵的传统物件为载体，在造型上以印象主义和仿生设计为思路，通过形式营造进行了功能创新。在设计研究中，将传统生活之道与现代设计方法相结合，设计了一组产品，分别为可滋润花枝的加湿器，提供氛围与照明的可调节灯，在观景与观己中转换的梳妆镜。主要材质为金属、竹子、玻璃。

姓名：刘涣冰　　指导老师：胡汉华　　院校：中央美术学院城市设计学院

摇摆灯

　　本款灯为折叠式设计，整体有现代化的柱感，使台灯更有个性。

　　摇摆灯的最大亮点就是其底面有一侧为倾斜面。正常使用时，上方弧形台灯点亮，提供明亮的学习或工作环境；当转为底部倾斜面接触桌面时，台灯灯体与上方灯接触的部位灯亮起，提供夜间黄色小夜灯照明，给人温馨的感觉。

姓名：冯一泷　梁幸琦　梁洛琳　　指导老师：陈旭　　院校：广州美术学院工业设计学院

扭扭灯

　　扭扭灯是一款趣味性高、氛围感强的灯。与传统灯具不同，此灯的开关须通过手按压扭动灯具触发，增添了不一样的体验感。扭扭灯的灯罩因为按压扭曲而产生形变，灯光透过折射出不一样的影子，光影营造出一种舒适的氛围感。其简约美观的外形可以适用于不同空间环境，如书房、卧室或者酒吧。

姓名：刘淳　叶淳　邓小慧　　指导老师：陈旭　　院校：广州美术学院工业设计学院

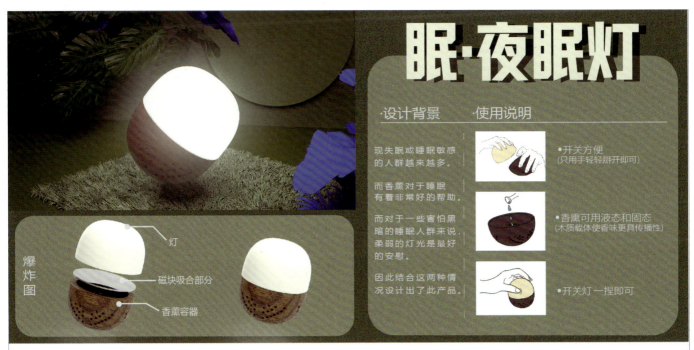

眠·夜眠灯

这是一款针对易失眠人群和需要灯光才能入睡的人群的产品，整体呈不倒翁形态，不易摔倒，上部为灯光下部为香薰，可拆卸，灯光为柔和不刺眼的黄灯，开关则只需用手捏即可掌控灯光明灭。香薰可选用液态与固态，木质的下半部分有利于香薰的扩散。不需要灯光伴眠可以关闭灯光，不需要香薰则可不用放置香薰材质。

姓名：陈建霖 许怀让 肖阳　　指导老师：陈旭　　院校：广州美术学院工业设计学院

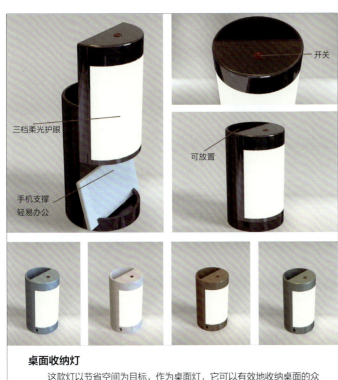

桌面收纳灯

这款灯以节省空间为目标，作为桌面灯，它可以有效地收纳桌面的众多物品，灯后置的笔筒可以放各类文具，底座可作为手机支架，轻松办公。收纳灯可伸缩，易放置，遵循简约生活美学。

姓名：林伟杰 甄鸿轩 黄烁嘉　　指导老师：陈旭
院校：广州美术学院工业设计学院

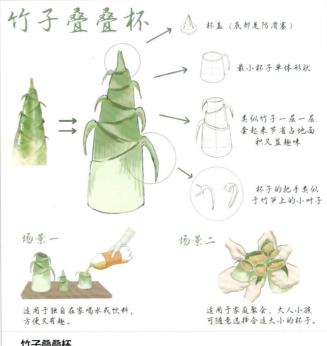

竹子叠叠杯

灵感来自于雨后的春笋，一层一层套起来。该方案保留了竹笋的外观，内部设计成套杯，竹叶设计成杯子把手，使人眼前一亮。既有趣味性，又节省空间，适用于家庭聚会，也适用于个人日用，随时选取合适的杯子，既方便又有趣。

姓名：周可儿 陈慧从 肖欣　　指导老师：陈旭
院校：广州美术学院工业设计学院

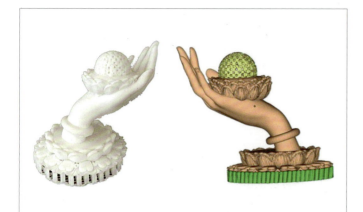

3D 打印宝莲灯

　　本作品的灵感来源是中国古代沉香救母的神话传说，同时增添了中国丝绸之路上的佛学元素，一只纤细的女性手掌托着一朵洁净的莲花，莲花上绽放出耀眼的光芒。在制图时极其精细，花瓣的纹理、手指的粗细、莲花的大小、镂空小球的设计，以及手托展的角度和大小，均是经过科学合理的计算最终创作而成。

姓名：曾慧敏　李镇洋　苗一帆　孙泉　　　指导老师：张国庆
院校：周口师范学院机械与电气工程学院

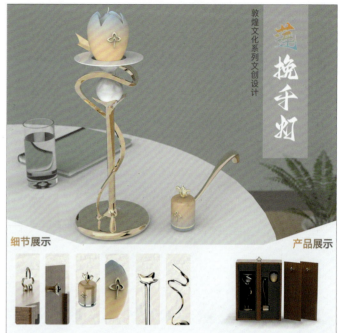

莲挽千灯

　　潇洒脱俗，清新明丽。此款产品以敦煌壁画作为灵感，设计出了烛台、灭烛罩、蜡烛三件套组合的系列文创产品。旨在发掘敦煌壁画的精美绝伦，让用户在使用该产品时有身临其境之感，烘托出一种超逸出尘、雅正端方的氛围，激发人们对敦煌之美的探究欲望。

姓名：冯加稳　李樱涵　刘宇琪　　　指导老师：雷宏亮
院校：武昌首义学院

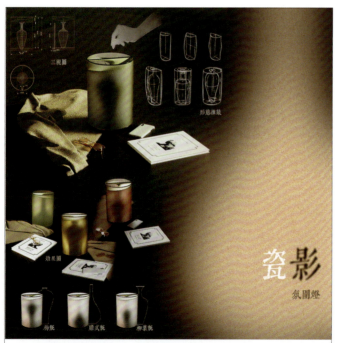

"瓷影"氛围灯

　　这款灯具从景德镇陶瓷烧造的过程中汲取灵感，基于匣钵外形、窑火颜色和三种瓶形进行设计。灯具外形采用隐约透光的材质，灯具内部的器型保留陶瓷的材质。采用制瓷动作——"旋"的方式控制灯的亮灭以及光色的变化，随着灯具的旋转，色温会从陶瓷素胎的白色转变为窑火的红色。整体简洁大方又不失婉约的朦胧美感。

姓名：付之逸　　　指导老师：周春晖
院校：哈尔滨工程大学机电工程学院

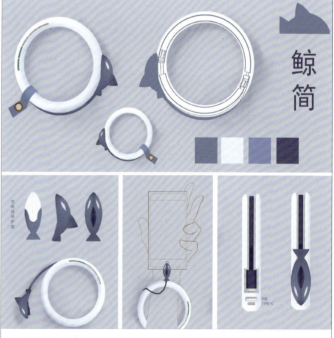

"鲸简"充电宝

　　充电宝大且重的特点成为人们顾虑的问题，于是我们从简单轻便的方向入手，设计了一款手环式充电宝。与传统充电宝相比，它更加轻便。手环上的鲸鱼既是装饰品也是保护套，一来增添了产品的趣味性和观赏性，二来可使电线不易扯断。运用鲸鱼这一元素，也是想呼吁人们重视海洋环境，保护动物。希望此产品能给人们带来更好的充电体验。

姓名：黄倩颖　黎晓立　王丹琪　　　指导老师：陈旭
院校：广州美术学院工业设计学院

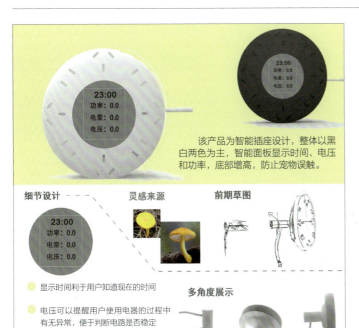

智能触控插座

我们的工作与学习越来越离不开电,但是电的使用需要十分小心与谨慎。充电器及各种家电的插头总是插在插座上,时间长了大家肯定会觉得不安全,但是使用一次就要拔一次又十分麻烦。智能插座的出现很好地解决了这个问题,本设计还具有防短路、防过载、防漏电的功能。智能插座整体以黑白两色为主,智能面板显示时间、电压和功率,底部增高,防止宠物误触,用电异常时智能断电。

姓名:李冉冉　　指导老师:刘译蔚
院校:北京城市学院

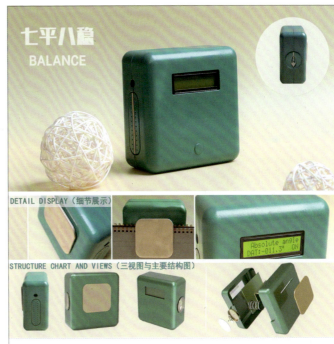

七平八稳

当今社会,"空巢青年"已经成为一个普遍存在的群体,这也衍生了一些安全隐患。本产品主要针对居家物品倾倒的安全隐患,可发出预知报警。简单的可视化设计,增加适用性,还增加了可视化数字屏,直接以数字形式传递信息。侧面设置的可视化表盘,能够以直观的方式检视水平仪是否平稳。

姓名:白瑞　关佳敏　　指导老师:李盈
院校:北京服装学院服饰艺术与工程学院

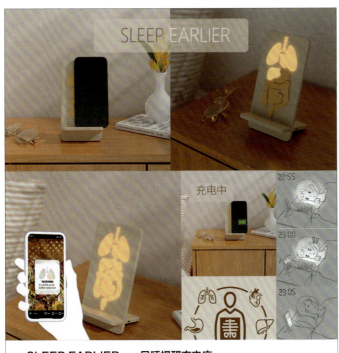

SLEEP EARLIER——早睡提醒充电座

这款产品通过不同区域的灯光和弹出信息窗口的方式提醒用户早点休息。当用户将手机放在产品上充电时,灯光将会自动熄灭,不影响用户睡眠。提醒会随着熬夜时间的增加而加强,起到促使人们早点入睡的目的。

姓名:范沐苗　杨雅婷　刘涛　　指导老师:邓卫斌
院校:湖北工业大学工业设计学院

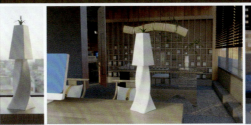

气培植物一体化培养系统

此款产品是以室内工作者为目标用户设计的气培植物一体化培养系统。种植与喷淋设计的一体化,减少不必要的操作步骤,节省桌面空间,同时美化桌面。产品由植物承载体兼喷淋壶盖子与喷淋壶身两个模块组成,适用于两种使用场景,满足个性化需求。为长时间的伏案工作提供放松间隙与精神慰藉。

姓名:孙钱怡　冯贝尔　张洋　　指导老师:陈旭
院校:广州美术学院工业设计学院

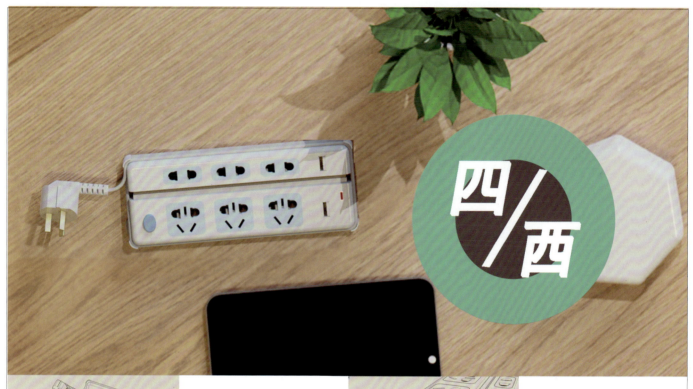

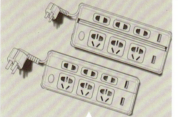

伸缩结构

滑轨伸缩结构，可拉伸。

线长2米

经百位用户调研，线体加长至两米，满足更多使用场景。

双模式，可伸缩

利用伸缩结构解决插孔分布不合理的痛点。

收线器

利用螺旋伸缩结构，在插排外围设置收线器，解决在日常生活中插排线杂乱的痛点。

"四/西"插排

这款插排的设计主要在其结构方面进行了较大的改良，采取了导轨式伸缩结构。通过两个模块之间相互作用，达到伸缩的目的，将传统五孔与两孔分开，使两个插口之间互不干扰，插口的利用率更高。同时采用了螺旋伸缩结构，在插排周围设置四个凸出的卡扣，使插排线能缠绕在插排周围，从而满足用多长就取多长的需求。

姓名：高永强　　指导老师：王浩军　　院校：武汉纺织大学外经贸学院艺术学院

"合"模块化音响设计

该音响在设计上采用模块化设计,三个部分通过电磁感应与感应充电相连接,模块可以拆卸体验立体环绕等功能。开机后,音频通过蓝牙连接到手机或电脑。在使用时,声音被转化为可以触摸的积木,用户可以享受组装积木的愉悦体验。产品名称"合"呼应了本作品的形式,并让使用者体验到组合的意义。

姓名:张迪　指导老师:张扬　院校:北京化工大学

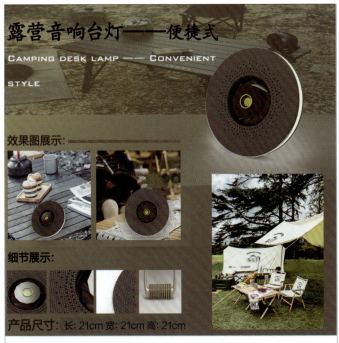

露营音响台灯——便捷式

这是一款以唱片机碟片为原型而设计的便捷式蓝牙音响台灯。该设计采用回收塑料ABS材料和节能LED灯为主要材料,可悬挂、可台立、可平放以展示功能特点。在颜色上采用深灰和黄色进行搭配,稳重与年轻化并存。在向往自由的时代,露营成为人们闲暇时的首选休闲方式,便捷式绿色设计更能满足高品质露营的需要。

姓名:杨鑫　徐迪　田晶楠　指导老师:王燕
院校:西安工程大学服装与艺术设计学院

老虎机音响设计

该产品为结合老虎机意向的情感化音响设计。当用户需切换歌曲时,就像玩老虎机一样,按动音响侧面拉杆。每当切换到用户喜欢的歌曲时,就像老虎游戏机中奖"777"一样,增加使用趣味性,使用户产生心理上的共鸣,满足情感上的需求。

姓名:乔泽斌　彭桂　黄千容　指导老师:刘琳琳
院校:天津科技大学,福建江夏学院,南通师范高等专科学校

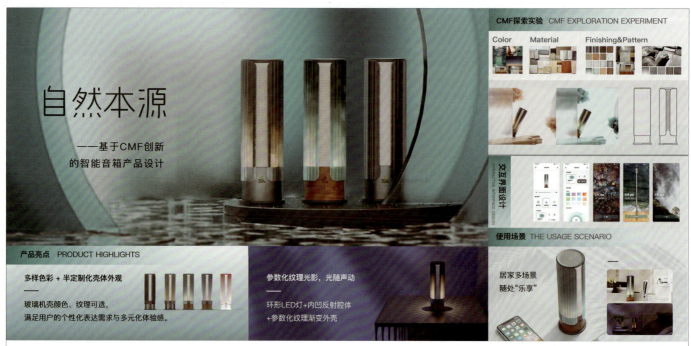

自然本源

"自然本源"是一款基于CMF趋势洞察与CMF创新实验的智能音箱产品设计。对智能语境下家用音箱产品的用户体验与交互模式进行深入的设计研究，依托自然文化与新型科技材料，对产品色彩、材料、工艺与参数化纹理进行一系列探索、创造与对比实验，力图打造更符合当代年轻人审美趋势与感官体验的音箱解决方案。

姓名：袁宇　　指导老师：李辉　　院校：湖南大学设计艺术学院

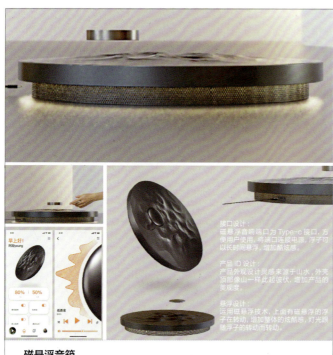

磁悬浮音箱

产品外观顶部凹凸形态原型为山水，增加外观的整体美观性。运用磁悬浮技术，磁悬浮的浮子在顶部转动，增加整体的炫酷感。连接蓝牙后，便随着音响发出的声音，灯光跟随浮子的转动而转动，上演一场视听盛宴。

姓名：屈向阳　王鸿棉　　指导老师：李盈　刘源
院校：北京服装学院服饰艺术与工程学院

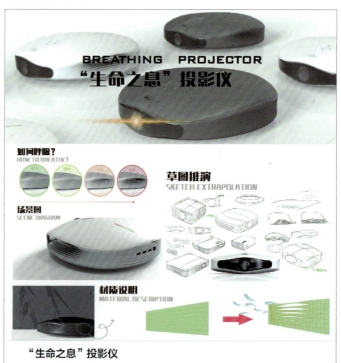

"生命之息"投影仪

灵感来自于流动的大自然，利用形状记忆合金的双程记忆效应。当投影仪内部温度过高时，形状记忆合金因受热变成预设的样子，当温度降低又恢复原样，这样既能保证散热又能阻挡灰尘进入，就像会呼吸的生命体一样。越来越多的家庭购买家用投影仪作为联络家庭感情的工具，我们希望通过这样一款新奇的产品带来一个有趣的话题。

姓名：孙福旭　王瑞　施禹恒　　指导老师：张丙辰
院校：江苏师范大学机电工程学院

像素头像屏音响

这款音响具备个性形象的表达，放置在桌上也具备装饰的功能，当音响连上蓝牙后，可以通过相关 App 去查找或制作自己喜欢的像素化头像，每个人都可以制作一个专属于自己的头像。

姓名：林伟杰 甄鸿轩 黄烁嘉　　指导老师：陈旭　　院校：广州美术学院工业设计学院

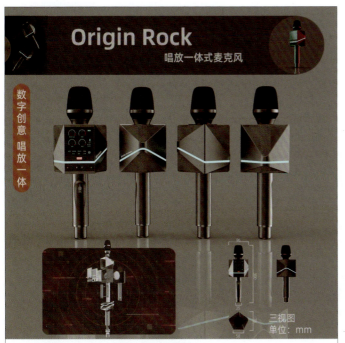

"Origin Rock" 唱放一体式麦克风

短视频、直播蓬勃发展的今天，主播、歌手等用户群体对麦克风的需求量增大，一款突破传统外观的一体式麦克风显得非常重要。产品创意来源于崩裂的内含巨大能量体的石块，在造型上充满神秘与科技感。在不同的角度可以看到产品不同的造型及其灯光展示，除了能让使用者有更炫酷的体验外，也可以让观众更具视听享受。

姓名：张龙　　指导老师：高雨辰
院校：沈阳航空航天大学设计艺术学院

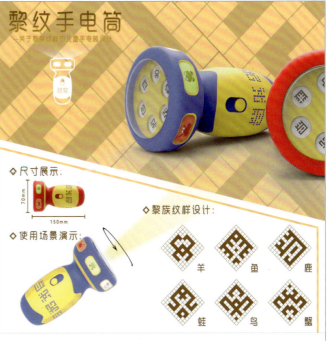

黎纹手电筒

黎族是海南岛最早的居民，优越的地域环境形成了独特的黎族文化。黎纹手电筒是针对儿童设计的一款旅游文化创意产品，可以旋转灯头选择不同的卡通动物图形，灯光照出的就是黎族动物纹所对应纹样。既保留了手电筒的使用功能，又增加了手电筒的文化附加值。让儿童从小就能接触到黎族文化，也让黎族文化传播得更加深远。

姓名：赵威 赵世睿 聂楷臻　　指导老师：张超
院校：贵州大学美术学院

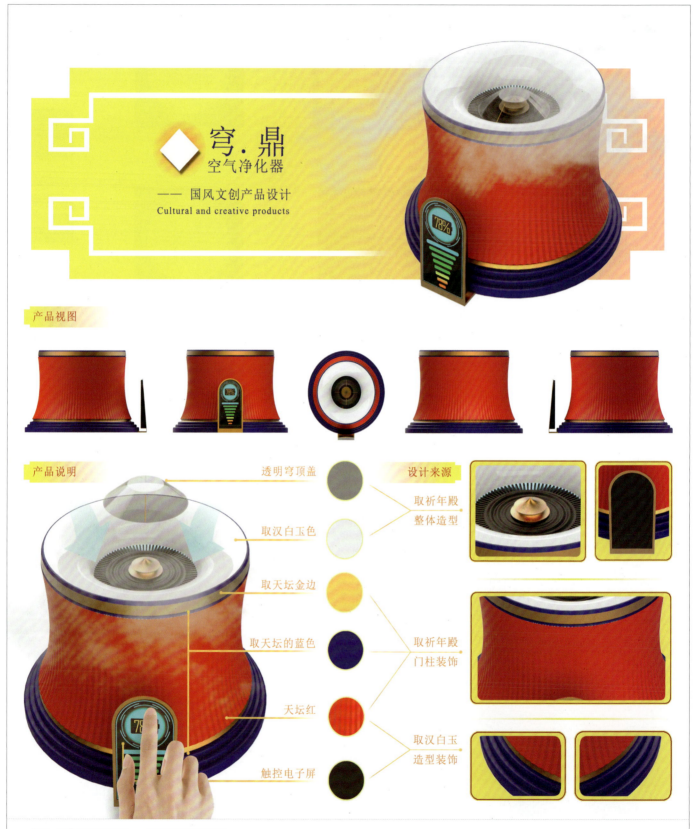

"穹·鼎"空气净化器——国风文创产品设计

净化器整体色彩采用天坛祈年殿和汉白玉的色彩为基础，将祈年殿的造型分解，屋顶造型用于产品净化器部分的装饰；建筑主体圆柱形用于产品整体造型，汉白玉色彩作为净化器内壁色。产品外壳纹理是将祈年殿建筑主体纹理进行抽象化设计，抽象成自上而下逐渐消失的渐变凹凸弯折小曲面；屏幕的外形是祈年殿牌匾的几何化形态抽象，与产品的主体造型和其他细节一同构成新的造型。

姓名：罗臻　　院校：三明学院艺术与设计学院

"生、旦、净、末"香薰套装

本产品是一组以京剧脸谱文化"生、旦、净、末"为灵感设计的一组香薰套装，分为车载香薰、吊挂式香薰、桌面香薰（香薰液）和桌面香薰（蜡烛款）。它们不仅有香薰的使用功能，还有一定的美观性，可以装饰屋子，还可以让更多的人关注京剧脸谱文化。灵感来自于京剧脸谱文化中"生、旦、净、末"的不同特征，从中提取出可以代表他们不同类型人物的突出小元素进行抽象化设计。

姓名：云馨冉　　指导老师：樊星辰　张卫亮
院校：长春科技学院视觉艺术学院

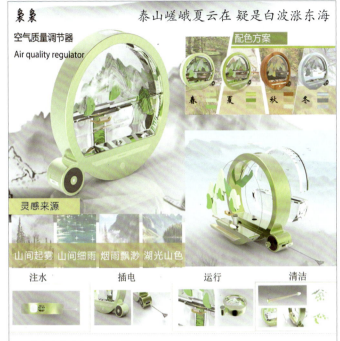

"袅袅"空气质量调节器

产品创新重点：采用超声波雾化技术，内含HEPA空气过滤器，智能化操作，利用产品的吐雾功能营造山水画的美景，浮船用来指示水位高低，产品内部配置有伸缩清洁刷，充电线可收纳于产品内部，起到安全作用。
材质：金属塑料、玻璃、磁铁、硬泡沫。

姓名：刘若兰　　指导老师：李洋
院校：重庆工商大学艺术学院

云朵加湿器

此款加湿器所产生的湿气不同于其他同类产品向上喷出的方式，而采用向下喷出的方式，更符合其云朵外形。水箱在云朵内部，造型为月亮形状，可向下拉出进行补水，日常也可当夜灯使用。当水箱水量不足时，云朵内部的灯光颜色会变暗成乌云的颜色，提醒用户加水。此外，将其倒置可调换成蒸脸仪，给予用户云朵般轻柔的护肤体验。

姓名：周思彤　　指导老师：陈旭
院校：广州美术学院工业设计学院

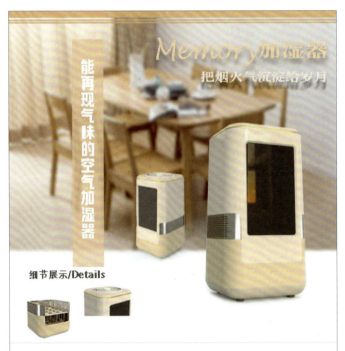

"Memory"能再现气味的空气加湿器

产品的设计意图是让老年人能够经常回忆起自己过去的生活，达到预防或治疗早期阿尔兹海默症的效果。设计方案使用多感官干预的形式，采用照片与气味相结合的方式记录每顿饭的色香味，使用者通过照片与气味进行回忆，任由头脑中思绪纷飞的过程就是慢慢回忆过去的过程，达到无意识记忆训练的目的。

姓名：高靖惠　　指导老师：蔺肖曼
院校：西安交通大学机械工程学院

砚缕

又见炊烟升起，暮色照大地。古代文人修心怡情，焚香抚琴，作画写诗，感受大自然的无穷无尽。作者以此为灵感设计了香器、灯具、镇尺，用文人器物来表达心中的文人之道。香炉为抚琴与归隐两种形态，线条体现出山的连绵起伏。灯具材质混搭，给人温暖之感。镇尺如手掌，镇住内心的浮躁，抚平凡心，在忙碌生活中托物言志，体会东方意境之美。

姓名：李星雨 姜美玲 雷晶晶　　指导老师：雷宏亮
院校：武昌首义学院艺术设计学院

"如意"出香盒

活性卡扣，按压版设计，出香便捷，按压轻松。香盒以中国"如意"的形象设计，寓意"如意如意如你心意"。"如意"出香盒需双手按压活性卡扣，一按压即出香三根（一般寺庙拜佛拜神常用），摆脱旧式自己手动去拿香的"散乱"和他助拿香的烦琐，双手按压式拿香更虔诚，更有仪式感。

姓名：李煊 刘汉 冯宇铃　　指导老师：陈旭
院校：广州美术学院工业设计学院

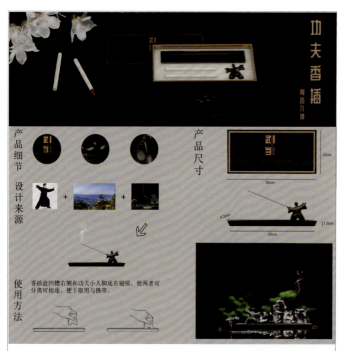

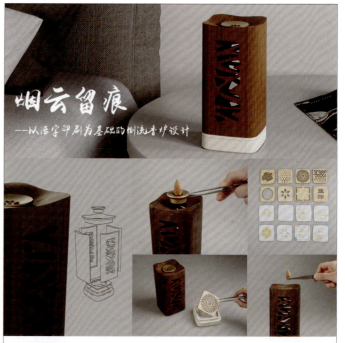

功夫香插

武当武术具有鲜明的道家文化特征，是武功和养生方法的天然结合体，既具有深厚的传统武术文化底蕴，又含有精妙的科学道理。

本香插设计旨在宣传武当武术文化，借用武当功夫的经典动作之一，加上仙风道骨的服饰特色而成，满足人们渴望内心宁静与充实精神的要求。采用紫光檀材质，质硬、耐腐蚀、耐久性强。

姓名：路明月　　指导老师：刘婷婷
院校：青岛滨海学院艺术传媒学院

烟云留痕

该产品是一款关于倒流香香炉的设计，其以蓝印花布的图案及制作行为为灵感来源，从蓝印花布刻板发散到倒流香烟雾中的油脂能在纸上留下印记的特点，由此选定倒流香炉为载体。同时，为增加用户使用的趣味性，我们采用遇水变蓝的试水纸为底部纸材，其可用作杯垫或书签，用户可沾水使已留有印记的纸张产生蓝印花布般的晕染效果。

姓名：陈湉湉 葛倩曦 冷函熹　　指导老师：沈杰
院校：江南大学设计学院

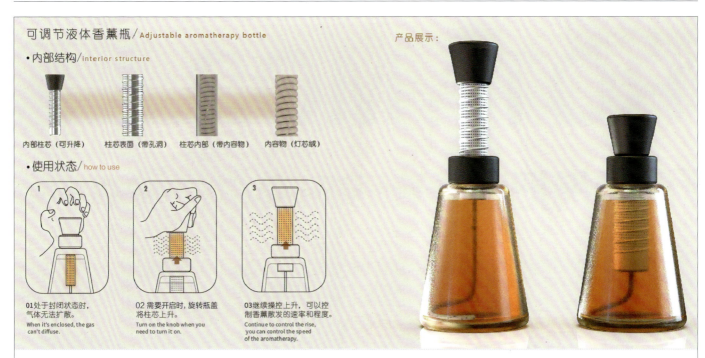

可调节液体香薰瓶

现在市面上售卖的液体香氛，其使用量往往不可控，存在着不合理和浪费的现象。该作品以控制液体香薰开合、气味溢出浓度及速率为出发点，对香薰瓶进行改造。在结构中加入柱芯，柱芯为螺旋上升结构，可通过旋转控制伸出高度。柱芯表面带有孔洞，液体可从孔洞中溢出，达到通过旋转瓶盖实现开合、控制气味浓度及溢出速率的效果。同时，柱芯内部为盘旋延伸至底部的灯芯绒，一方面在液体减少时依旧能发挥柱芯的作用，另外一方面则作为吸收液体的介质，提高气体挥发速率。在不需要使用时及时关闭，在聚会等场景时则可快速实现气味的散发，充分融入生活。该产品可重复添加香氛液，可调节设计的加入使其实现低碳节约。

姓名：郑嘉豪　　指导老师：陈旭　　院校：广州美术学院工业设计学院

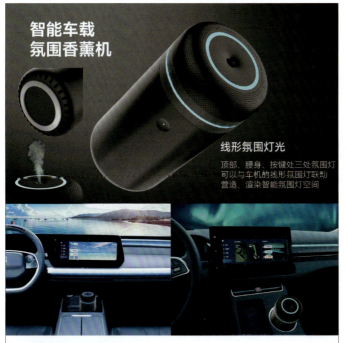

智能车载氛围香薰机

智能车载氛围香薰机运用线形光、香氛、发声孔为车载智能空间增加视觉、嗅觉、听觉感官体验。

线形光设计灵感来源于汽车氛围灯的线形灯带，彼此相呼应，打造车载智能空间。

姓名：潘勇廷　　指导老师：邹立新　杨帆
院校：广州美术学院工业设计学院

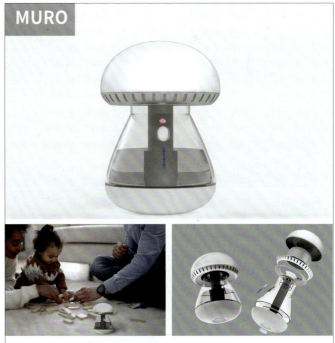

"MURO"不倒翁电动驱蚊器

针对目前电蚊香液产品容易倾倒，须固定位置使用，造型单一等问题进行深入设计。搭配蘑菇造型，通过按压的方式打开产品。底部弧度造型采用硅胶材质，幼儿也可以安全使用。USB供电，可以放置在任何场景使用。

姓名：刘慧
院校：湖北美术学院工业设计学院

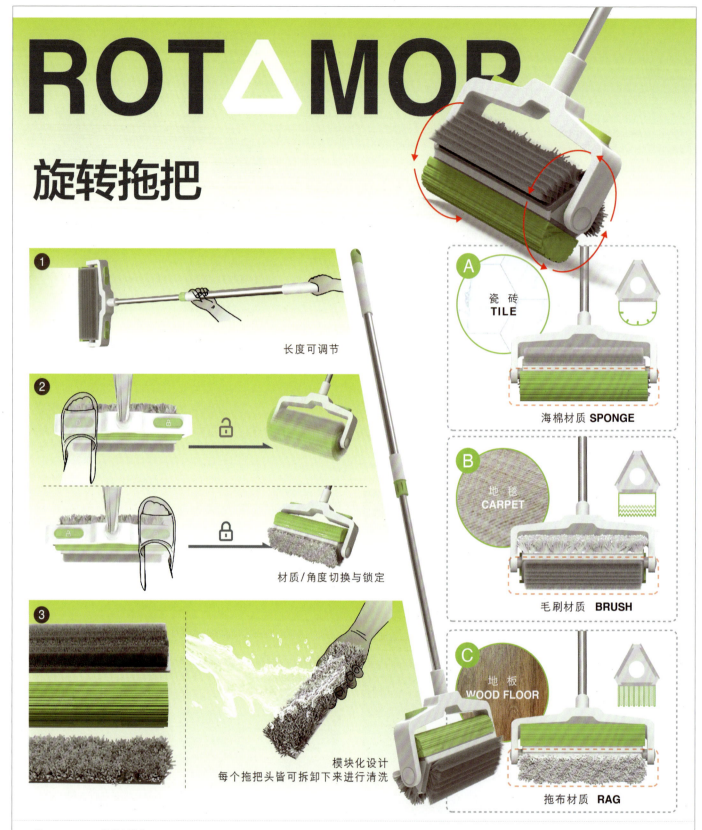

"ROTAMOP"旋转拖把

针对居家环境而设计，在进行地面清洁时，用户常遇到不同程度的脏污、不同地面材料需要不同材质的拖把才能清理干净等问题。"ROTAMOP"旋转拖把改变了传统拖把结构，将家庭常用的3种清洁材质整合于一体，形成具有多用途、适用多场景的新型拖把。用户可以通过轻松旋转三棱柱拖把头来更替清洁面。同时，每个拖把头均为模块化设计，可以单独拆卸清洗。

姓名：方天　　指导老师：许继峰　　院校：东南大学艺术学院

向阳而生 组合花盆设计

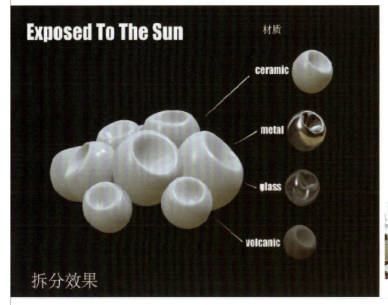

"Exposed To The Sun（向阳而生）"组合花盆设计

随着人们生活质量的提高，很多人开始养花草，所以对花盆的需求就增多。此设计针对小型植物，抓住阳光和水分这两种对植物必不可少的因素，对花盆进行设计。可移动、扭转的圆球头部可以根据阳光的照射调整角度；柱子里的吸水棉线可以随时判断土壤含水量，让植物实现"喝水自由"。组合花盆可以更好地把控每个植物的生长习性，让它们更好地成长。

姓名：易盈欣 何纯祯 吉鑫焱　　指导老师：陈旭　　院校：广州美术学院工业设计学院

可勾挂伞柄

下雨天外出，短暂收伞期间总是需要一只手拿着雨伞，难免带来一些不便。可勾挂伞柄可随时将雨伞便捷地挂在背包或其他地方，从而达到解放双手的效果。

姓名：唐睿 谭珊珊 江文茜　　指导老师：陈旭
院校：广州美术学院工业设计学院

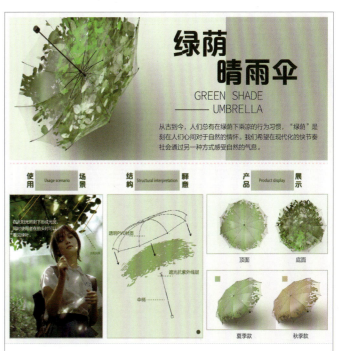

"绿荫"晴雨伞

本设计希望在现代快节奏的社会中通过另一种方式让使用者感受自然的气息。遮光防紫外线布面与PVC压印制成伞面，阳光能够透过PVC材质形成"树影光斑"，让使用者有一种"在树下遮阳"的体验。同时，遮光布面积很大，狭小的透明PVC空隙不会影响防晒效果。伞外为简单的树叶剪影，简约美观；伞内为仿真叶效果，方便使用者抬头直观感受。

姓名：汤媚 庞显琪 谢东炯　　指导老师：陈旭
院校：广州美术学院工业设计学院

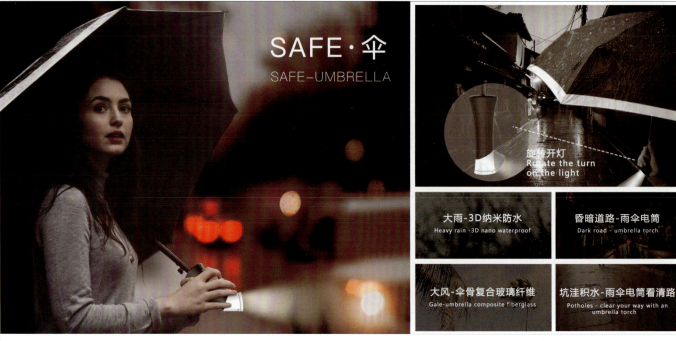

SAFE·伞

雨伞是日常必备的出行用品之一。现有雨伞在使用中存在一些弊端，比如走夜路时不方便使用等问题。

该设计在伞柄处添加的手电筒功能可以避免在雨夜外出时踩到水坑被溅湿的情况；伞面反光条的设计有互动性与警示的功能；伞骨材料经过优化，再大的风雨也无惧；伞柄部分进行了舒适的人机设计。

姓名：安亚萍 齐熳君 王宇昕　　院校：北京服装学院服饰艺术与工程学院，北京城市学院研究生院

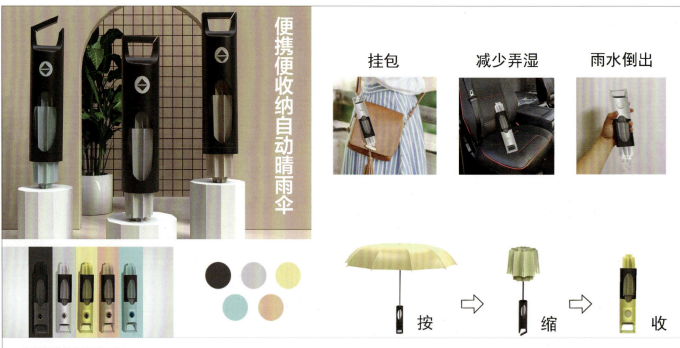

便携便收纳自动晴雨伞

我们注意到下雨天收伞的时候伞面的水会弄湿其接触到的东西，并且湿的伞面需要晾晒，我们设计的这一款伞可以改善这个问题。我们在伞柄头处设置了一个按钮，当按下按钮时伞会自动收进伞柄且倒过来，雨水会尽数流出。伞柄头处还设计了一个环扣，方便携带和挂在包上。如果我们的作品投入市场，可为人们节省晾雨伞的时间，让雨伞发挥更好的作用。

姓名：冯卓琦 欧洛尧　　指导老师：张峥　　院校：广州华商学院创意与设计学院

铁粉散开

铁粉聚集

把铁粉放在数字里面，然后用磁铁在数字后吸住。

磁铁可以移动，让铁粉散开聚集。

聚散钟

用聚散的方式提醒人们时间在流逝。当分针走过数字时，背后的机关会推动数字背后的磁铁，数字里面的铁粉就会散开，分针走后磁铁会回到原位，数字里的铁粉会聚回原位。

姓名：刘淳 叶淳 邓小慧　　指导老师：陈旭　　院校：广州美术学院工业设计学院

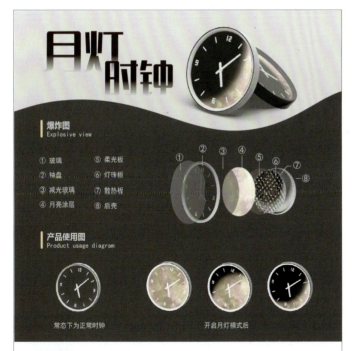

月灯时钟

许多人习惯在睡前留一盏夜灯用作夜间照明，这款时钟的设计便增加了夜灯的功能。模仿月亮的月相变化，通过控制灯珠的有序熄灭，营造出月亮渐渐消隐的感觉。用户可以通过手机App设定夜灯的熄灭时长。

姓名：陈佩瑜 胡晓宇 岳文彬　　指导老师：陈旭
院校：广州美术学院工业设计学院

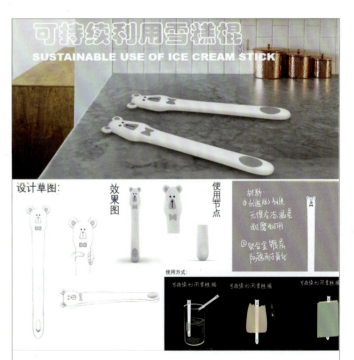

可持续利用雪糕棍

这是个北极熊造型的冰棍。可以让人们在吃雪糕的同时意识到全球变暖的现状。雪糕棍的底端加入了勺子的元素，可以防止雪糕滴到地上。在吃完雪糕之后，雪糕棍可以重复利用，比如当作书签或者搅拌棒，一举三得。

姓名：司爽 何昕 何梓豪　　指导老师：陈旭
院校：广州美术学院工业设计学院

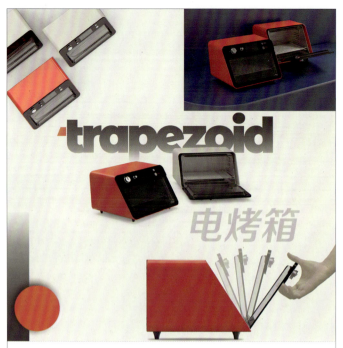

"Trapezoid"电烤箱

　　"Trapezoid"电烤箱是一款结合生活情调与艺术气息的烘焙用具，以梯形作为主体形状，隐藏式把手与内凹玻璃结合，机械按键与智能控制相适应。外壳使用镀锌板，内胆采用不锈钢材质，加热管使用含钛金属烤管代替传统石英管。在烹饪过程里找到乐趣与审美的享受。

姓名：刘熠　陈泓汝　袁开杰
院校：中国矿业大学徐海学院

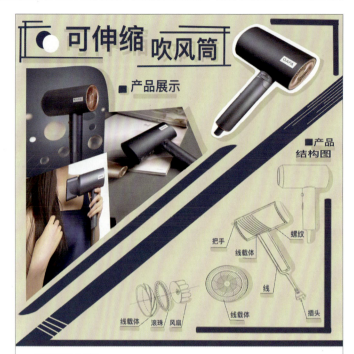

可伸缩吹风筒

　　在日常使用风筒后，风筒的线经常会乱，到处摆放不方便整理，使用时也不方便拿出，于是想到了将伸缩装置安装在风筒里，这样既方便整理和使用，又提高了使用感。

姓名：林芝摇　朱英姿　李嘉欣　指导老师：陈旭
院校：广州美术学院工业设计学院

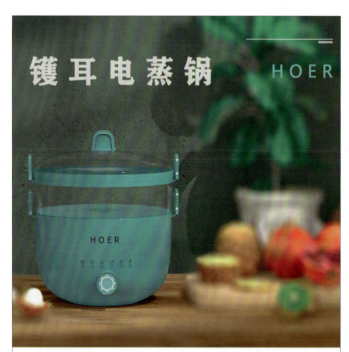

镬耳电蒸锅

　　这是一款融合岭南传统广府民居代表——镬耳屋元素的现代厨房家用电器，它具备蒸煮炖涮多种功能，满足家庭日常需求。产品唯一旋钮可根据不同的食材设置烹饪时间，操作简单方便。产品外观将镬耳状外形及龙船脊应用在电蒸锅手柄的设计上，防烫易拿取，让用户在日常生活中也能体悟岭南传统广府民居的建筑特色，开启每天"鲜"生活。

姓名：张粤晖　指导老师：李永斌
院校：广东海洋大学机械与动力工程学院

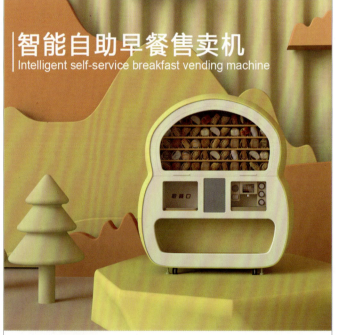

智能自助早餐售卖机

　　这是一款智能自助早餐售卖机，旨在让忙碌的人们能够吃到健康、放心的早餐。该产品造型灵感来源于日常食用的面包：圆润可爱，紧凑简约。此外，这款自助早餐售卖机还增加了放置外卖的独立空间，避免外卖员与用户的接触造成交叉感染，此区域配备UV紫外线消毒功能以及餐品保温模块，让用户吃得温暖，吃得安心。

姓名：张粤晖　指导老师：钟光明
院校：广东海洋大学机械与动力工程学院

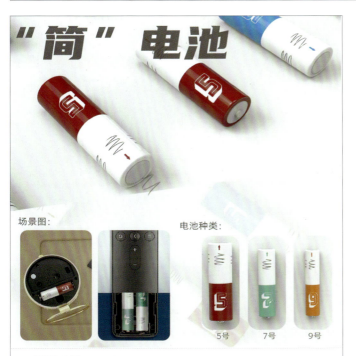

"简"电池

人们更换电池时往往会犹豫正负极的安装方向是否正确。这款简电池包装改变以往的正负极符号标示，在包装上直接用弹簧符号指示应如何使用电池，让安装方式更清晰明了。

姓名：张炜 刘豪仪 陈欣然　　指导老师：陈旭
院校：广州美术学院工业设计学院

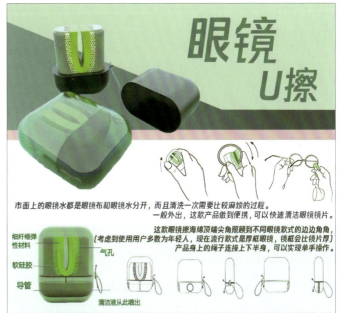

眼镜U擦

该设计是为方便戴眼镜的用户在外也可以随时清洁眼镜。"U擦"中加入了专用眼镜清洁液，按下按钮，清洁液即可喷在擦眼镜的地方，可以单手操作，方便快捷。

姓名：温晴 陈可茵 陈路平　　指导老师：陈旭
院校：广州美术学院工业设计学院

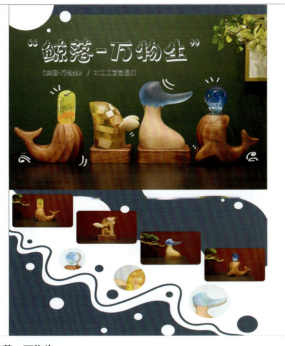

鲸落—万物生

鲸落系列氛围灯具，创意来源于自然现象——鲸落。一鲸落，万物生。以简约、柔和、居家为设计风格旨在营造温馨柔和的氛围环境，更加贴近自然的质朴，希望把轻盈愉悦、温馨舒适带进家居生活中，陶冶人们的思想情操，提升空间格调。同时希望可以引发人们对大自然的关注和思考。

姓名：陈华燕 张莉雯　　指导老师：陈栩媛
院校：广东技术师范大学美术学院

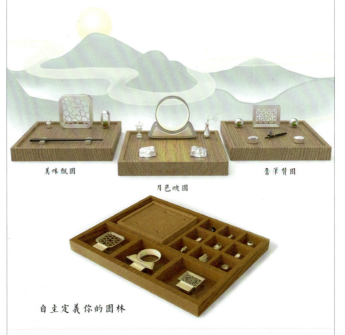

方寸园林

以中国园林场景为设计元素，采用部件化的形式，以方形平台为基，在其上开出插口，可更换插件。插件设计上则是文化元素的涉入，打造了一系列识别度与功能化兼具的插件。该设计留出了扩用空间与使用情趣。用户能有更多的期待，可基于喜好或需求来打造自己的园林。这里展示了三种形式，分别是餐用状态、夜用状态及学用状态。

姓名：蒋俊杰　　指导老师：杜鹤民
院校：澳门城市大学创新设计学院

"山雨欲来"坭兴陶玻璃壶

此款设计为趣味性坭兴陶玻璃水壶，产品整体外观抽象出小鸟鸣啼的动态，并以圆润的几何形式来呈现。光洁透明的玻璃为壶身，内部以坭兴陶捏塑成山体的造型，倒水时水流通过玻璃滤口便会像雨滴下落致山体之上一样显现出"雨水滴落"的视觉效果。

广西科技大学鹿山学院科学基金项目《传统坭兴陶融合现代电子产品的设计应用研究》（项目编号：2019LSKY11）

姓名：张梦婷　　院校：柳州工学院设计艺术学院

传统工艺玲珑瓷茶具设计

本设计是将传统工艺玲珑瓷融入现代茶具设计中，兼顾传统美学与现代审美。以诗句"小荷才露尖尖角"为意象元素，将诗词美学概念视觉化地呈现在茶具设计中，提取荷花、湖面的线条、肌理等元素并融入茶具设计中。玲珑瓷工艺不仅展现传统美学，还让使用者能透过茶具观赏茶水，实用且赏心悦目。

姓名：徐世博　指导老师：解芳　院校：上海应用技术大学艺术与设计学院

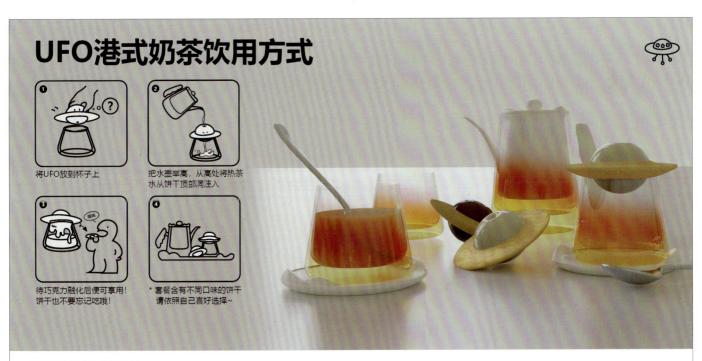

UFO 港式拉茶茶具套组

作品是专为港式茶餐厅设计的拉茶茶具，旨在强调让用户体验拉茶过程的文化与乐趣。"UFO"造型饼干、水杯、山峦碟与水壶在使用的过程中，仿佛外星飞船降落地球。

饮用时，只需将巧克力饼放于杯上，由于饼顶部设置有镂孔，客人高举茶壶让热茶水从饼干顶部注入，融和巧克力注入杯中，过程比拟专业拉茶师拉制茶水，客人即可亲身感受到拉茶过程与乐趣。

姓名：磨炼　徐韵　院校：广州美术学院工业设计学院

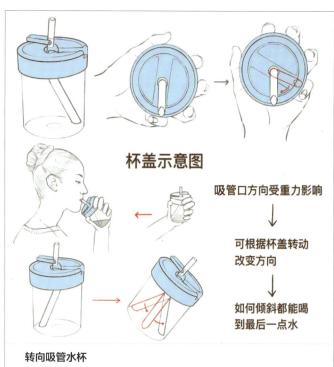

转向吸管水杯

　　每个人平均每天大约要摄入 2000mL 的水，因而一个便携实用的水杯就是日常生活的必需品。这款杯子设计可以根据杯盖的转动改变吸管的方向，解决吸管杯倾斜后喝不到水的问题，不管杯子如何倾斜，都可以喝到最后一点水。

姓名：陈卓艳　吴昕雨　张珂　　指导老师：陈旭
院校：广州美术学院工业设计学院

可提式隔热杯托

　　这款可手提便捷杯在底部有用可回收纸制品制作的杯托，与日常杯托不同的是，这款杯托设计了提手。带提手的杯托设计能够有效解决日常生活中频繁使用塑料袋打包带来的环境问题，也减少了打包的繁杂工序。带提手的杯托既可防止烫手，避免杯子直接接触桌面，对桌面起到保护作用，还增添了喝奶茶、咖啡时的仪式感和美感，同时也更加环保、便捷。

姓名：罗绮淇　梁晓彤　赵悦　　指导老师：陈旭
院校：广州美术学院工业设计学院

定格

　　模拟水杯倒水的动态，转换成静态形态，使置物架与水杯融为一体，兼备设计感与实用性。

姓名：丁禹汐　叶付晓颖　杨丹　　指导老师：陈旭
院校：广州美术学院工业设计学院

茶水分离杯

　　传统的茶壶在倒茶时容易出现茶叶被倒出来或者堵住出水口的情况，针对这些问题进行了茶壶的改良设计，用球型开口设计，使茶叶不会轻易堵住出水口，也不会轻易被倒出来。

姓名：吴灿辉　江艺　郑凯临　　指导老师：陈旭
院校：广州美术学院工业设计学院

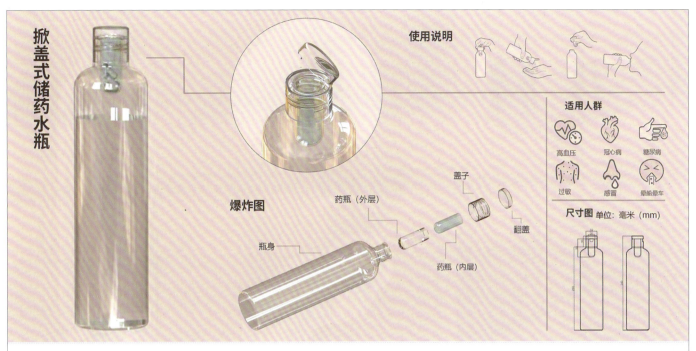

掀盖式储药水瓶

当慢性病和常过敏患者外出时，有可能遭遇因无水导致服药不便或忘记服药，又或者在突发疾病时，旁人无法及时找到患者携带的药品进行救治。该产品旨在为人们外出时携带及服用药物提供便利，将药瓶和水瓶结合，在瓶盖内增添储药空间，方便患者一同携带，使服药过程更加便捷。透明的瓶身可看清药片余量，并起到提醒服药的作用。该产品也适用于外带晕车药和感冒药。

姓名：巫嘉慧 叶绮婷　指导老师：陈旭　院校：广州美术学院工业设计学院

磁吸杯子

日常生活中，杯子常常需要配合一把勺子来使用，但勺子放在杯子里面会妨碍喝水，拿着行走的过程中还会发出声响，磁吸杯子可以很好地解决这个问题。勺子与手柄相结合，可以解决喝水时勺子在杯中带来的不便，也避免了行走过程中勺子与杯子碰撞发出声响。

姓名：唐睿 谭珊珊 江文茜　指导老师：陈旭　院校：广州美术学院工业设计学院

"宽窄"茶具

"宽窄"茶具是一款具有本土文化语义的成都礼品。茶盘由窄到宽，承托起两个具有宽窄字符的茶杯，其纹理打破了陶瓷的硬朗感，同时营造出平静与唯美的意境。

基金项目：2020年四川音乐学院院级科研项目《文化自信理念下的成都礼品文创产品设计及展示设计研究》（CYXS2020031）。

姓名：曹星　　院校：四川音乐学院成都美术学院

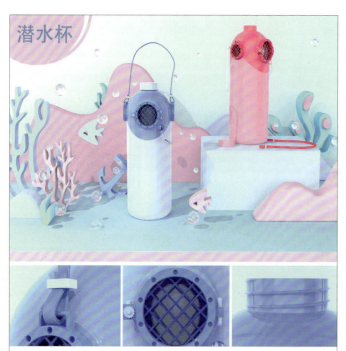

潜水杯

本产品是以潜水员头盔造型为元素设计的一款儿童水杯。潜水与水杯都和水有所联系，所以将水杯同潜水员头盔相结合，瓶口在潜水镜上方，瓶口设计的大小比较适合儿童饮水。瓶身两侧带有挂耳设计，可以挂绳，方便儿童携带。颜色以小清新风格为主，明度比较亮，分浅蓝和浅粉两款颜色。

姓名：张晴雯　　指导老师：方景荣
院校：江门职业技术学院艺术设计学院

滴漏茶壶

灵感来源于滴漏与茶壶。滴漏完成一次漏水所需的时间为15分钟，恰好是日常等茶的时间，泡茶的方式和滴漏倒转的行为相结合，让茶壶显得更有趣味。茶如人生，滴漏如时间，让人在匆忙的生活中拥有更多的宁静。

姓名：彭思雨　孙陈薇　刘莹　　指导老师：陈旭
院校：广州美术学院工业设计学院

与你

这个时代，在城市打拼的年轻情侣压力越来越大，他们渴望在休息时可以好好地坐下来聊天。饮茶文化也渐渐在年轻群体中流行起来。《与你》这套作品是以红豆为主题创作的情侣茶具，红豆自古就代表了"相思"的美好寓意，把这个美好的寓意与茶具结合，使情侣们在使用这套茶具时能拥有"与你在一起"的幸福感。

姓名：周慧琴　　指导老师：张亚林
院校：景德镇陶瓷大学研究生院

敦煌壁画艺术茶具设计

这是一套以敦煌壁画为艺术题材设计的茶具，该茶具在形式上融入了佛教中莲花的元素和僧人"打坐"的形象，同时运用壁画中优美的自然曲线进行茶具外观的设计，让人在饮茶时能够"观修与安住"。在色彩和材质上选择白色瓷器，犹如佛教菩萨洁白的肌肤，留下更多空间荡涤人们在世俗中遇到的烦恼，营造出高雅与富有意趣之境。

姓名：刘静妍　李一浦
院校：南昌航空大学艺术与设计学院

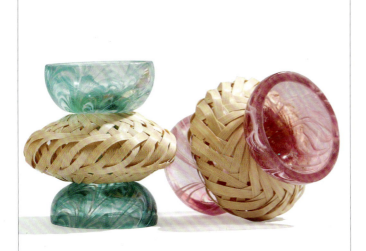

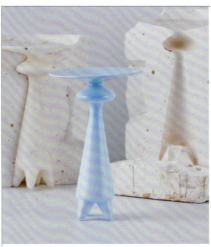

2181 号器皿

设计师需要设计一种更现代的器皿以推动新昌竹编这项非物质文化遗产的现代化，其特色在于竹编器具结构借鉴了中国木架构建筑的细节造型，该项目汲取其工艺特色并以更现代的造型诠释。与其他市场上的扩香器对比，2181 号器皿立体藤编包裹结构有利于气体挥发，可以有效增大气体挥发面积，让香味更易于充盈整个室内空间。

姓名：赵祥至　　指导老师：刘连友
院校：北京师范大学环境演变实验室

2182 号器皿

这件酒杯被设计用来盛饮高档香槟。形态的设计主要参考了"Tazza cup"这种杯形。本件酒杯设计选择保留了较大敞口，这会让酒快速扩散香气，尽可能多地调动使用者的感官，在嗅觉和味觉两个层面吸引使用者。

姓名：赵祥至　　指导老师：刘连友
院校：北京师范大学环境演变实验室

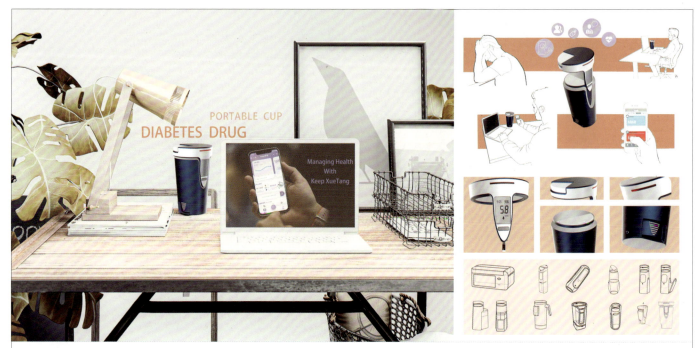

糖尿病药物便携杯

全球约十分之一的成人患有不同程度的糖尿病，大部分糖尿病患者需要通过药物去控制。

考虑到糖尿病患者日常用药及检测行为，将口服药物、胰岛素冷藏、血糖测量结合为一体，设计出给糖尿病患者的药物便携杯。瓶身整体是一个胰岛素冷藏储存空间，瓶盖为药盒和血糖仪的结合。在糖尿病人忘记用药的时候，多终端可以同步提示。

姓名：齐熳君　王宇昕　安亚萍　　院校：北京服装学院服饰艺术与工程学院，北京城市学院研究生院

儿童牙刷套装

本产品是可拆卸牙刷牙膏两件套，其整体是一个流线型简单易握的可爱人物形象，有多种颜色可供选择。牙刷采用可伸缩设计，通过推动胸部装置将牙刷推出后按压顶部颜色按钮挤出牙膏，控制孩子牙膏用量。通过趣味牙刷的使用，让孩子学会刷牙，爱上刷牙。

姓名：唐晗朔　米志航　　指导老师：王旭　　院校：北京印刷学院设计艺术学院

天地盒

以天坛的造型为灵感，对建筑形态进行解构，形成四层套嵌的陶瓷食盒设计。围绕中国文化独特的礼制和"天人合一"的哲学，食盒以一种朴素的仪式感展现了主人重礼的待客之道，将艺术审美与功能相结合。四件器皿可以拆分，在不同场景下独立使用，又可以收纳合一作为摆件。

姓名：梅琳玉　　院校：景德镇艺术职业大学陶瓷艺术与设计学院

潮起又潮落

潮汕，闽粤黄金海岸，鱼米之乡，华夏文明活化石。凤凰塔旁，月光下，渔舟唱晚。傍海而居，与潮相伴。"潮汕"之"潮""潮起又潮落"——潮汕的兴衰更替亦是祖国发展的缩影。

潮汕非遗剪纸，具有细线这一传统特色，红桃粿承载祝福。红花簇拥，民族团结，携手共进，共祝祖国在新时代浪潮的潮起潮落中繁荣昌盛！

姓名：詹海蕙　　指导老师：吕晓珊　　院校：广州美术学院（研究生院）美术教育学院

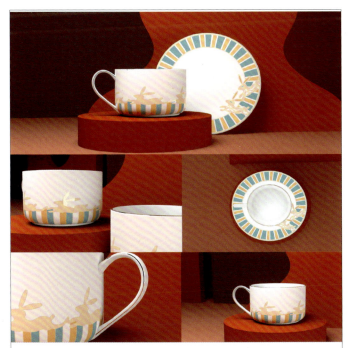

三兔共耳

本款产品是为兔年设计的文创杯子。装饰图案演化自敦煌莫高窟隋代407号窟藻井上的"三兔共耳"纹饰；配色取自敦煌的传统配色——土红、青绿、土黄。杯口和杯把都有描金处理，更显精致。"三兔共耳"中的兔子代表三世——前世、今世、来世。"三兔共耳"盘子上的两只兔子跃跃欲试，想要跳脱出来，象征着过去和现在，与杯子上未满一圈、生生不息的兔子相呼应，寓意不论过去还是现在，我们都会全力以赴地奔向美好的明天。

姓名：张新颖　　指导老师：洪美连
院校：华北理工大学

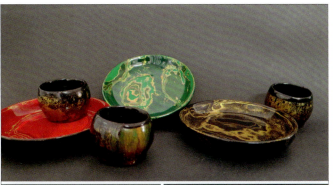

涟漪

灵感来源于山间溪流的动态，水波涟漪似动非静，又有"绿塘摇滟接星津，轧轧兰桡入白苹"之美，正如小溪清水平如镜，一叶飞来浪细生。

姓名：赵星鑫　梁丽媚　黄钰莹　　指导老师：武真旗
院校：广西艺术学院设计学院

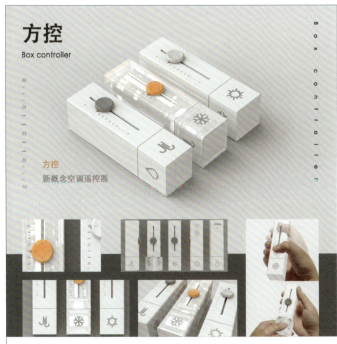

"方控"新概念空调遥控器

长方体外观简明干净，把切换模式的按钮替换成转动的方块，调温度的按钮替换成有卡位的划钮，让功能更加明确且直观。

姓名：冯向荣　张杰登　苏小聪　　指导老师：陈旭
院校：广州美术学院工业设计学院

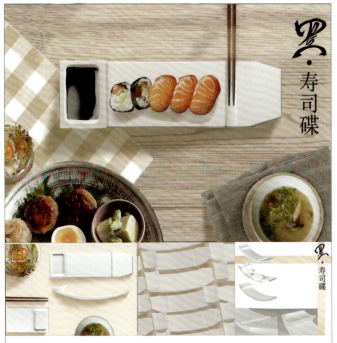

置·寿司碟

通过简单的曲线变化使小小的碗碟更富功能，时尚的外形不破坏其简约的美感。

姓名：黄瑢　　指导老师：陈旭
院校：广州美术学院工业设计学院

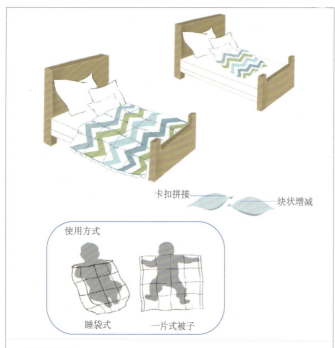

儿童拼拼被

该设计针对成长期的孩子,解决其身高增长较快和睡觉踢被子等问题。被子的组成形式为块状可拼接拆卸式,每块之间通过扣子拼接,可根据儿童成长过程中身高变化来增减布块,针对儿童睡觉时踢被子的情形,被子也可以拼接成睡袋的形式。

姓名:黄倩欣 谢嘉贤 邹予馨　　指导老师:陈旭
院校:广州美术学院工业设计学院

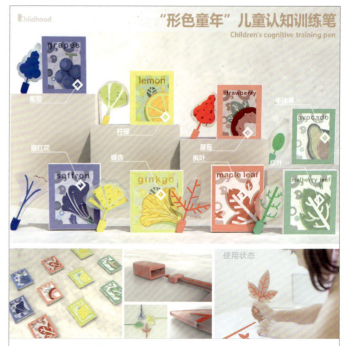

"形色童年"儿童认知绘画笔

该设计的灵感来源于采集树叶标本做叶脉书签的童年回忆。于是衍生出了这一套产品。我们将常见的树叶和水果的外形提炼出来做了一套认知训练笔,希望儿童在用它们绘画的时候可以通过它的颜色和形状联系起来,从而认识自然,认识万物。

姓名:郭思薇 林宏秋 詹桐德　　指导老师:陈旭
院校:广州美术学院工业设计学院

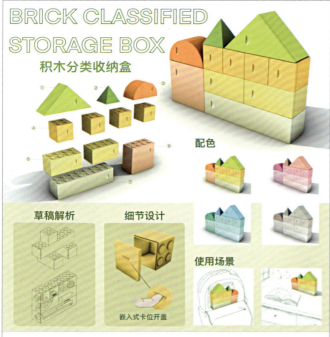

积木分类收纳盒

积木分类收纳盒是一款可以将文具分类收纳的收纳盒,不同的点是它外形做成了积木的样式,将玩具与文具相结合。现在的青少年的学习压力越来越大,经常有学到崩溃、脾气暴躁等危险行为发生,积木收纳盒简单益智,不像网络游戏会沉迷,也能达到安抚情绪的效果。

姓名:袁小壹　　指导老师:陈旭
院校:广州美术学院工业设计学院

多功能文具盒

削笔刀因体积小巧在日常使用中易丢失。根据这种行为特点设计了一款与削笔刀结合的文具盒,使用削笔刀时可将其拉出,不使用时可闭合回去。侧边设计了削笔刀孔位,减少空间占用。产品下方设置亚克力材质的铅笔屑存储盒,便于观察。上部可放东西。产品右侧采用白板形式,方便记录,可反复擦写。

姓名:黎凯韻　　指导老师:陈旭
院校:广州美术学院工业设计学院

幼儿趣味编程产品研发设计

将 STEAM 科学教育与产品融合，结合幼儿心理与行为的综合考虑设计开发一款儿童趣味编程类玩具。整套产品融合产品主体、视觉形象及产品交互，集硬件、品牌、App、衍生品为一体。

姓名：胡志兴 廖金梅 张腾腾　　指导老师：程文婷　　院校：湖北工业大学工业设计学院

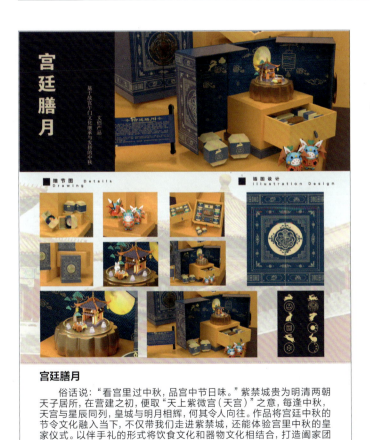

宫廷膳月

俗话说："看宫里过中秋，品宫中节日味。"紫禁城贵为明清两朝天子居所，在营建之初，便取"天上紫微宫（天宫）"之意，每逢中秋，天宫与星辰同列，皇城与明月相辉，何其令人向往。作品将宫廷中秋的节令文化融入当下，不仅带我们走进紫禁城，还能体验宫里中秋的皇家仪式。以伴手礼的形式将饮食文化和器物文化相结合，打造阖家团圆的中秋氛围。

姓名：易凡　　指导老师：熊芷芷
院校：北京服装学院服饰艺术与工程学院

"金蚕"

"金蚕"是通过提取国家一级文物"鎏金铜蚕"的形象特征而设计的一款毛绒玩具，金色的身体不仅让人感受到亮丽与温暖，也传承着"鎏金铜蚕"的独特魅力，搭配红色的围巾，有富贵吉祥、福气安康、财运绵绵之意。通过金蚕宝宝那可爱、柔软、舒适、阳光、充满活力的形象让更多的人体验到陕西丰富的历史文化。

姓名：赵威 张正天 刘康哲　　指导老师：张超
院校：贵州大学美术学院

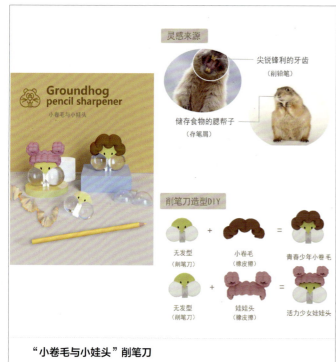

"小卷毛与小娃头"削笔刀

这是一款针对儿童设计的削笔刀，设计灵感来源于对土拨鼠趣味性的形态，将腮帮的储存功能与削笔时的笔屑存放部分进行呼应，将牙齿坚硬与锋利的特点与削笔刀进行呼应。头部增加了橡皮擦模块，可更换发型，给文具附加生命力，让产品更加具有趣味性。

姓名：胡思棋 王招菊 陈煜捷　指导老师：时旺弟
院校：江门职业技术学院艺术设计学院

豫才

"豫才"以少儿豫剧为主题，运用代表河南的豫剧传统文化，以列子为原型，结合少儿卡通元素，引导少儿的兴趣，弘扬中国传统文化，让豫剧得以传承下去。产品整体色调以蓝色为主，清纯与浪漫交融的色彩，象征着广阔的天空和大海。在蓝色营造的清凉氛围里，躁动不安的心更容易沉静和放松，明净的蓝色适合每一颗渴望自由和梦想的纯真心灵。

姓名：马悦　指导老师：李尤松
院校：北京印刷学院设计艺术学院

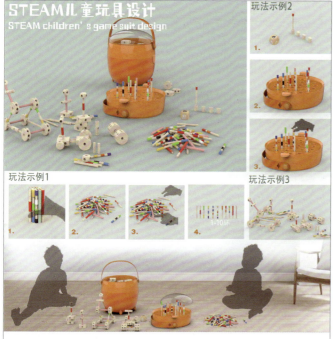

STEAM 儿童玩具设计

基于STEAM来设计儿童游戏类玩具。"S"即科学，通过玩具使孩子认识力、物体、运动之间的关系，学习空间感觉、空间推理等；"T"即技术，帮助孩子拼出工程车、滑板车等机械类玩具；"E"即工程，孩子可以通过工具拼装玩具，搭建玩具场景等；"A"即艺术，呈现在搭建物体的总体形体的效果中；"M"即数学，使用玩具过程中刻度记录、算法比拼等环节。该玩具套装通过这些多方面的功能来培养孩子各项能力从而促进孩子成长。

姓名：范青云 刘梦晴 邹颖　指导老师：王军
院校：湖北工业大学工业设计学院

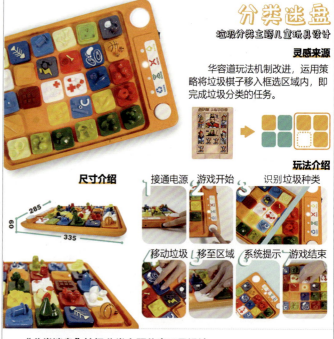

"分类迷盘"垃圾分类主题儿童玩具设计

"分类迷盘"聚焦垃圾分类这一热点问题，在儿童的日常游戏中建立环境保护意识。游戏机制是将中国传统玩具华容道进行优化，儿童需在无序的棋子中判断出垃圾种类，并运用策略将其移动到特定区域内，期间会伴有声光提示，帮助儿童完成游戏。本产品可锻炼儿童的创新和逻辑思维，提高儿童的垃圾分类意识。

姓名：王萌 于晓东 徐雅静　指导老师：蒋晓
院校：江南大学设计学院

随形置物

　　"随形置物"旨在通过利用自然意象设计产品，在收纳过程中用户跟随自己的理解和想象去放置物品，产品和被收纳物产生的组合效果给用户以反馈，产生互动的趣味以及人与人交流的话题。作品基于完形心理学的知觉整体性原理展开设计，套件包括展现愿望的"展翅"卡片底座，有打扮趣味的"披甲"收纳夹，充满想象力的"加冠"绿植容器。

姓名：陈欣茂　　指导老师：李昊宇　　院校：汕头大学长江艺术与设计学院

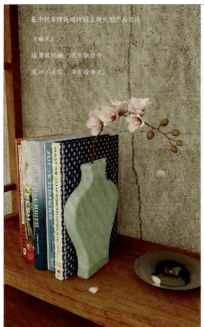

"咏梅"诗词叙事文创设计

　　书立中间透明的容器可供花摆放，当把花瓶放在书册之中，花仿佛在书缝隙中盛开生长，向人们述说在艰难的环境里，仍然屹立不倒的高洁的品质。当人们坐在书旁，能感悟到花坚韧的品格，也启发人们要坚持自我，不惧艰难。为使用者带来深刻的内心感动和共鸣。

姓名：郑敏婕　　指导老师：许晓峰
院校：浙江工商大学艺术设计学院

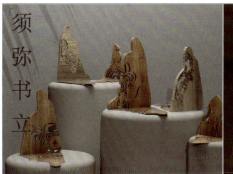

"须弥"书立

　　书立的名字源于佛经所说"须弥藏芥子，芥子纳须弥"。书立设计以山为形，承载着书本中的万千世界。书立上的镂空纹样提取自莫高窟壁画中的缠枝茶花卷草纹边饰、石榴卷草纹边饰、卷瓣大莲花纹及彩塑菩萨彩经锦天衣佩带图案。将这些图案提取、结合获得三组纹样，从而设计了三套书立。

姓名：凌佳艺　　指导老师：刘勇
院校：武汉纺织大学艺术与设计学院

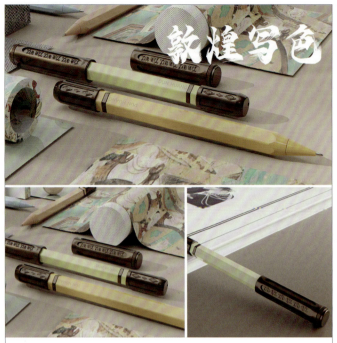

敦煌写色

此次通过提取岩彩壁画的色彩及纹样进行衍生，设计具有敦煌色彩的中性笔，将敦煌壁画的价值内涵与笔的实用性结合，使敦煌岩彩壁画的精神内核为更多人所了解。与敦煌岩彩壁画结合的笔对大众更具有吸引力，不仅具有经济效益，更能弘扬敦煌岩彩壁画的文化价值。

姓名：曾雯静　　指导老师：刘勇
院校：武汉纺织大学艺术与设计学院

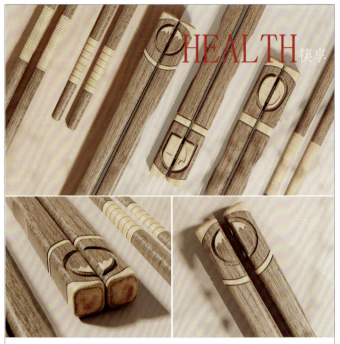

HEALTH 筷享

基于家庭健康用餐理念，对日常使用率极高的筷子进行改良设计，利用磁吸原理，让个人单独的筷子在收纳以及寻找时更加快速方便，并加入趣味性的家人形象标志，让家人在享受美食的同时能够从筷子的细节之处感受到家庭传递的温馨。

姓名：曾雯静　　指导老师：刘勇
院校：武汉纺织大学艺术与设计学院

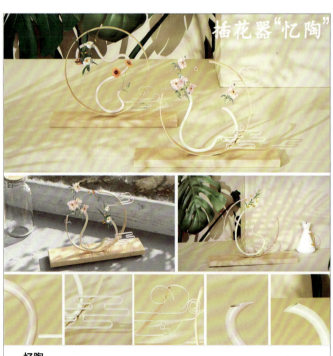

忆陶

青龙在天，体态矫健，一足踏云气，一足踏翅翼，龙尾生长茎花朵，龙飞凤舞，共游天际。此插花器采用龙身矫健之躯变换各种造型，外有祥云添一分祥瑞之意，插花器瓶身是陶瓷质感，更有典雅韵味，天圆地方式外框为木头材质，彼此相衬。整个器身都传达着美的寓意，放置居室中增添好运与福气，加上花朵的点缀，是在好的物质前提下又将精神体现出来的一种升华。花，丰富了器的生命。器，盛放了花的美丽。

姓名：张子怡　　指导老师：刘勇
院校：武汉纺织大学艺术与设计学院

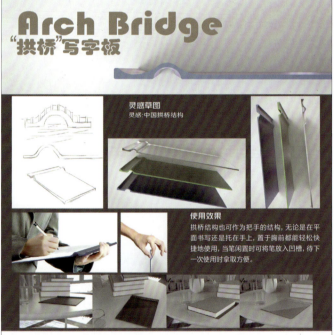

"拱桥"写字板

结合了中国古建筑结构的拱桥结构，优美的弧线连接两方，意图将这份弧线藏于笔墨之间，连接起文字与笔者本身，让书写与生活的联系更加紧密。产品本身的结构是为了书写环境更加安定，也为了方便携带以及书写过程，让使用者自由地选择产品的使用方式。

姓名：陈建霖　许怀让　肖阳　　指导老师：陈旭
院校：广州美术学院工业设计学院

战国兽面纹铜戈文创钢笔

通过将战国兽面纹铜戈的文化价值、形态、材质、色彩以及功能进行重新编码，设计出此款文创钢笔。通过产品语义，最直观的感受是"逢考必胜"的字样以及铜戈的造型，直接反映出产品的精神内涵和巴蜀文化特色。通过战斗的胜利隐喻考试的胜利，战国兽面铜纹戈的文化价值和精神也就重新编码在文创钢笔上。

姓名：何模楷 余俊言
院校：贵州大学美术学院，四川师范大学服装与设计艺术学院

日程桌

针对经常久坐学习的人设计了一款与手机 App 连接的桌子，可以在手机中输入每天要做的事情，然后专注于完成任务，中途不看手机。该设备可以计时，每次任务的完成时间都可量化，有利于督促人们更专注地完成任务。

姓名：张炜 刘豪仪 陈欣然　　指导老师：陈旭
院校：广州美术学院工业设计学院

眩之免

公共空间风扇、电灯难开对？开风扇、开灯时按开关按到绝望还开不对？眩之免，避免你的尴尬！未来感"小地图"，风扇电灯开关与天花板的风扇电灯排布一致，一目了然，再也不用为开公共空间里的风扇、电灯多次开错而烦恼了。

姓名：李煊 刘汉 冯宇铃　　指导老师：陈旭
院校：广州美术学院工业设计学院

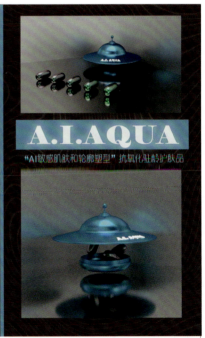

A.I. AQUA

以 A.I. AQUA 人工科技蓝为基调，主打为敏感肌用户量身定制的修护效果和 AI 级轮廓塑型的抗氧化驻龄护肤品，做用户的 AI 皮肤管家。

系列产品外包装为飞碟，内部为胶囊状的次抛护肤品，方便日常携带。使用时拧转胶囊，"肌肤之美"从此激发。

姓名：郭凯诺 曾铭烨 黄梓泓　　指导老师：陈旭
院校：广州美术学院工业设计学院

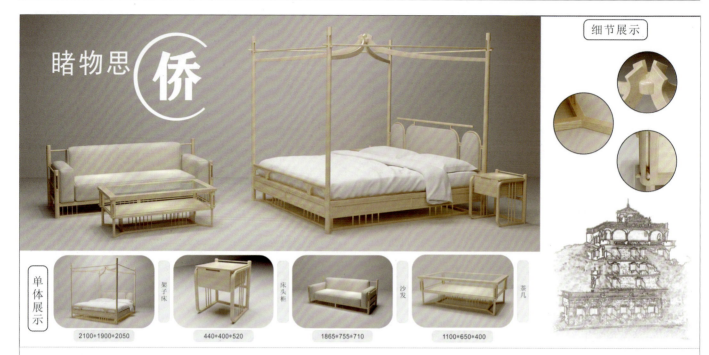

睹物思"侨"

本作品在外形上提取了世界文化遗产"开平碉楼"的特色造型元素，在材料与工艺上使用白蜡木与榫卯结构相结合，将江门五邑侨乡深厚的文化底蕴融入民宿家具设计，使游客在住宿体验中感受深刻的五邑优秀传统文化氛围。同时，尝试建立传承与发展五邑侨乡文化的新途径，形成市场差异化的家具产品。

姓名：霍子轩　　指导老师：叶勇军　贺瑞林　　院校：江门职业技术学院艺术设计学院

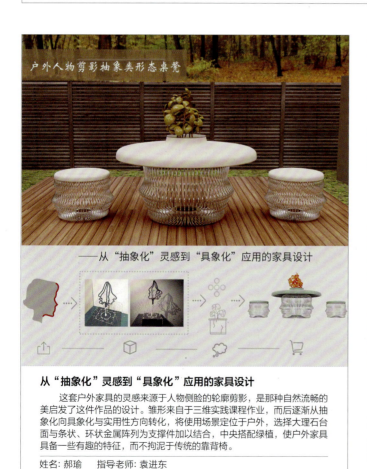

从"抽象化"灵感到"具象化"应用的家具设计

这套户外家具的灵感来源于人物侧脸的轮廓剪影，是那种自然流畅的美启发了这件作品的设计。雏形来自于三维实践课程作业，而后逐渐从抽象化向具象化与实用性方向转化，将使用场景定位于户外，选择大理石台面与条状、环状金属阵列为支撑件加以结合，中央搭配绿植，使户外家具具备一些有趣的特征，而不拘泥于传统的靠背椅。

姓名：郝瑜　　指导老师：袁进东
院校：中南林业科技大学家具与艺术设计学院

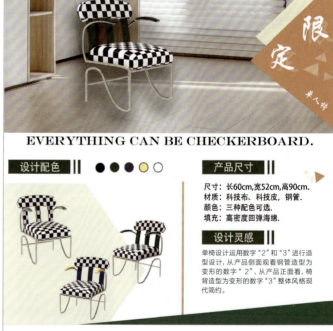

"限定"单人椅

本设计采用多彩并富有想象力的棋盘格元素。单椅造型线条流畅，设计整体简约时尚，具有现代艺术感，提升家装颜值，提高生活幸福感。

姓名：田晶楠　刘瑶　杨鑫　　指导老师：顾鑫
院校：西安工程大学服装与艺术设计学院

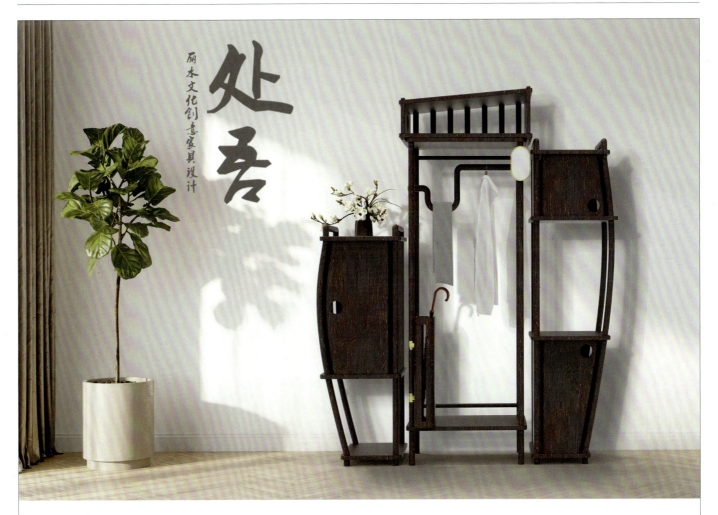

丽水文化创意家具设计

处吾

松阳"三个弹孔"之一

"流动的摊位"里秘密信息中转站
- 处明·几案 -

"庆元廊桥"

"红军桥"竹口战役拉开帷幕
- 处元·柜架 -

"莲都馄饨担"

松阳"三个弹孔"之二

"红色光芒"从未褪去
- 处澄·台柜 -

处吾组合家具——丽水文化创意家具设计

丽水，古称处州。"处吾"旨在表达接近自然，回归本真，不忘初心。"处吾"组合家具由四个可分离模块组成，设计灵感来源于售卖丽水当地知名小吃馄饨的馄饨担。红色革命时期，馄饨担作为秘密信息的中转站，承担着重要使命。提取其造型语义，采用模块化组合方式，使用丽水当地木材，运用中国传统榫卯拼接方式，实现红与绿相结合的设计语言。

姓名：张嘉楠 王佳妮　　指导老师：邵晗笑　　院校：重庆大学，浙江工商大学

座椅

以传统的中式座椅为基础，提取贵妃椅和玫瑰椅的造型、纹样和设计理念，结合人体工学的理论，设计出一款典雅大气，具有柔性气质的新中式座椅。形态语意表达产品的文化、审美意象，一方面是满足现代产品设计本土化与高附加值的要求；另一方面，形态的语意能够更好地满足不同审美情趣与使用环境的需要，同时也使产品更具有文化特征与意义。此款椅子主要以曲线为主，凸显女子的柔，椅子线条圆滑柔韧，展现出女子柔美的体态。

姓名：黄红　　指导老师：寇树芳　　院校：内蒙古科技大学艺术与设计学院

座椅

向工业设计史中的经典座椅致敬，融合北欧设计风格，造型采用有机现代主义的形式特征，应用人机工程和 CMF 技术，在实现功能性、舒适性、低碳环保性的同时，塑造出其独特美学品质。

姓名：土蕊　　指导老师：寇树芳　　院校：内蒙古科技大学艺术与设计学院

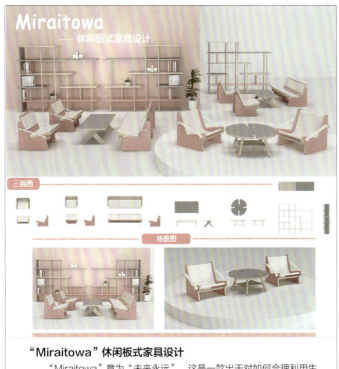

"Miraitowa"休闲板式家具设计

"Miraitowa"意为"未来永远",这是一款出于对如何合理利用生态能源的思考,以绿色、环保为主题的设计。主要材质运用了环保型人造板,配件也是模块化的,可根据需求拼接为单人或多人沙发。设计始终贯穿着生态设计的理念,同时兼顾了美感,家具的造型简约流畅,色彩以暖粉为主,整套家具给人带来温馨、舒适又轻松的心理感受。

姓名:梁嘉瑜　　指导老师:陈哲
院校:华南农业大学艺术学院

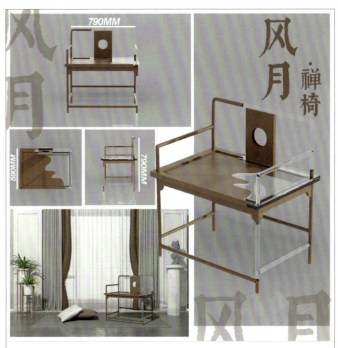

"风月"禅椅

作品灵感来源于王吉昌《满江红慢》中"绿水青山成伴侣,清风明月为知己"的诗句。作品名也是取自诗中的"风月"二字,指代美好的景色。作品在传统禅椅中融入亚克力材料,原木部分象征山,亚克力部分象征水,二者相容展现出中国传统美学中的山水相依意境。

姓名:吴昊云　　指导老师:唐立华
院校:中南林业科技大学家具与艺术设计学院

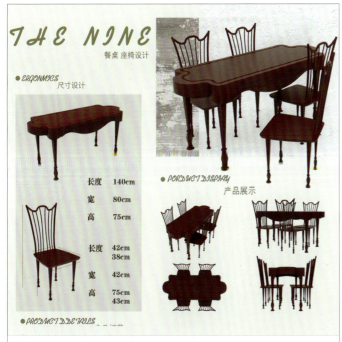

"THE NINE"餐桌座椅设计

本套家具设计是以年轻人为定位人群,以英式古典家具的风格为创作的主要灵感,舍弃了英式宫廷风家具一味奢华和烦琐的嵌花和装饰,融合了现代简约风家具的审美特点,同时利用了英式家具古典柔美这一特点,提取了花型线条以及一部分装饰性设计作为小小的亮点。在材料上选择了较为深色的红榉木,表面做喷漆涂层。

姓名:徐迪 杨鑫 刘瑶　　指导老师:顾鑫
院校:西安工程大学服装与艺术设计学院

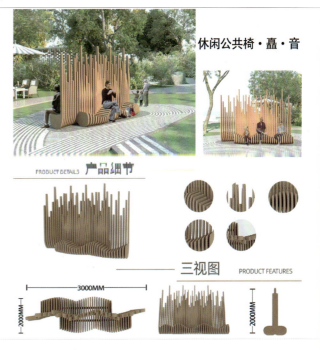

休闲公共椅·矗·音

根据四分音符的形状而设计的休闲公共椅,顶部的高低起伏体现出了音乐的高低、长短、强弱等特性,座椅采用交叉重叠的方式来展现。设计以人为本,符合人的尺度、行为和心理特点。

姓名:廖灿华　　指导老师:殷丽清 彭媛媛
院校:新余学院艺术学院

"Comfort Life"小户型老年鞋柜

老年人腿脚不便，且常见的小户型鞋柜一般放置得比较低，进出门弯腰穿鞋脱鞋比较吃力，这是老年人生活中的一个痛点问题，因此设计了一款关于老年人的鞋柜。鞋柜整体比较圆润，除去了尖角的部分，尽量避免老年人撞伤问题，鞋柜最上面是可供老年人坐下换鞋的栏板，下方有一个踏板，老人可以把脚放在上面换鞋，根据人机工程学，栏板采用斜切的方式，便于弯腰换鞋。鞋柜旁边还有一个可以收纳东西的弯曲结构。

姓名：张子怡　　指导老师：刘勇
院校：武汉纺织大学艺术与设计学院

可视化洗手台

使用遇水变色的材料，当有水从洗手台上流下，颜色就会改变，以此引起人们对水资源的重视。立面外也有足够的置物架，可以存放私人物品，承担着普通洗手台的功能。镂空部分也可以作为储存空间使用。

姓名：陈豫鹏　徐雪尔　　指导老师：陈旭
院校：广州美术学院工业设计学院

"婴座"多功能婴童座椅

随着我国"三孩"政策的实施，婴童的数量将会呈现增长趋势，这导致对婴童座椅的需求也将大幅度提高。虽然现有的婴童座椅类产品很多，但普遍存在高度不可调节、不方便移动、人机关系不合理、产品语意性不强、互动性差等问题。该产品可调节高度、可移动、防滑、可替换零部件、可播放多媒体音乐并可语音交互，人机关系更合理，产品体验更好。基于安全设计理念，采用车轮可收拢并可固定座椅位置的设计，防止滑倒，从而更好地保护婴童。

姓名：雷尚仲
院校：广东邮电职业技术学院计算机学院

"h22"座椅

设计师在斯德哥尔摩旅行时获得灵感，创造了"h22"座椅。座椅的底座及扶手为多种中古家具形态的混合，巨大的"h"形抽象形态覆盖其上。两种截然不同风格的产物糅合在一起，形成一种强视觉冲击，好像时间被形态撞碎，产生了不属于这个时代的设计。

姓名：赵祥至　　指导老师：刘连友
院校：北京师范大学环境演变实验室

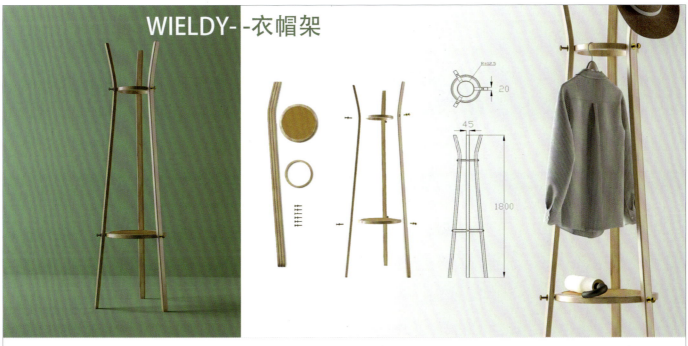

"WIELDY"衣帽架

"WIELDY"衣帽架整体材料以竹集成材为主,搭配竹编,拆装结构部件使用黄铜材料。在材料的选择方面,更符合绿色设计的概念。消费者在挂取衣帽的同时,还能存放日常小物件。结构为易拆装结构,黄铜材料在一定程度上减少了零部件的磨损,更能起到画龙点睛的装饰作用,同时也减少了企业的运输成本。

姓名:张驰 胡德轩 王昊龙 刘阳　　指导老师:肖德荣　　院校:中南林业科技大学家具与艺术设计学院

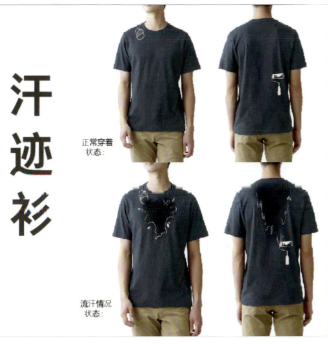

汗迹衫

在日常生活中,我们常会因为夏季汗水浸透衣服留下印迹感到尴尬。这件汗迹衫在人们常出汗的地方设计了打翻的水桶及粉刷的图案,衣服上的汗迹就会和衣服上的图案形成呼应,增添了趣味,也避免了尴尬。

姓名:曾霓筠　　指导老师:陈旭
院校:广州美术学院工业设计学院

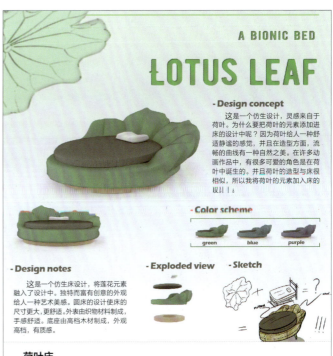

荷叶床

这是一个由荷叶启发的仿生设计,名为荷叶。圆形设计给人更加舒适的感觉。床由三层组成:床垫、床体、底座。床垫采用零压床垫,舒适可靠。床体用纺织面料,内部的骨架勾勒出荷叶的轮廓。底座采用实木,尽显高贵。为什么要在床中加入荷叶的元素呢?因为荷叶给人一种舒适安静的感觉,流畅的曲线显得自然而美丽。

姓名:王文轩
院校:北京理工大学设计与艺术学院

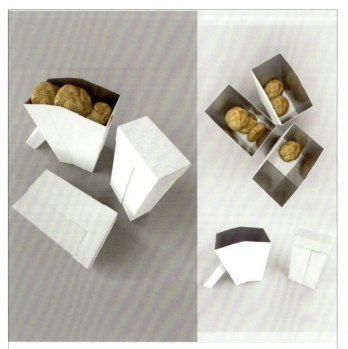

乐享饼干盒

零食作为大众生活中的情绪调节剂不可或缺，但各种包装设计或多或少会有不够方便之处，于是作者聚焦于更易于"取食与分享"的方向展开设计。当使用者打开盒盖，饼干盒可以从折叠处展开，加大开口，便于取用。储存时按照折痕放回，即可盖上盖子。

姓名：韩盈子　　指导老师：陈旭
院校：广州美术学院工业设计学院

备菜包装袋

此作品为平时比较忙碌，想一次性完成配菜的人们而设计。配备有主材区和辅材区，还贴心地附上了调料区，这样一袋一菜更加方便了日常一日三餐的制作。

姓名：孙陈薇　刘莹　彭思雨　　指导老师：陈旭
院校：广州美术学院工业设计学院

"拯救皮特托先生"泡脚漂浮挂件

产品可提住足浴桶中的中药包，使其不会沉入水底，方便泡完脚之后丢弃药包，避免伸手入水捞取或药包误入马桶造成堵塞的情况。小人的造型采用的是安全出口指示牌上的小人——"皮特托先生"形象，被泡在泡脚水里他真的很想逃离！同时暗含脚部疾病跑掉的寓意。

姓名：庞显琪　汤媚　谢东炯　　指导老师：陈旭
院校：广州美术学院工业设计学院

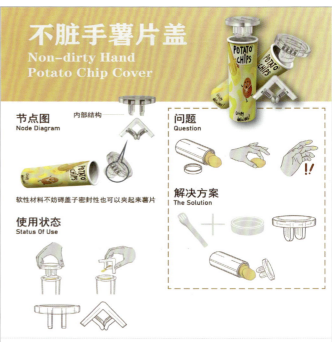

不脏手薯片盖

夹子与薯片盖的结合，让使用者能更加干净地吃到薯片，当双手在进行其他活动时也能够干净卫生地食用薯片。夹子与盖子的融合，充分利用了盖子的作用，满足使用者的需求。夹子位于产品的内部，保证了食品卫生。

姓名：邓淑霞　许锦秀　周芷茵　　指导老师：陈旭
院校：广州美术学院工业设计学院

"红色微光，燎原人生"绵阳红色飞龙山爱国主义教育基地系列文创作品

绵阳飞龙山爱国主义教育基地，是绵阳游仙区唯一的爱国主义教育基地。中国共产党带领当地民众不畏险阻、英勇抗敌，解放了飞龙山与周边地区。红军带来了解放的曙光，更点燃了生命的希望。

海报结合教育基地开展的教育项目（党旗下宣誓、重温入党誓词）与独特景点（瞻思梯429梯）等，结合IP形象共同塑造插画，进行文创延展创作。

姓名：钟义娜　　院校：绵阳城市学院艺术与设计学院

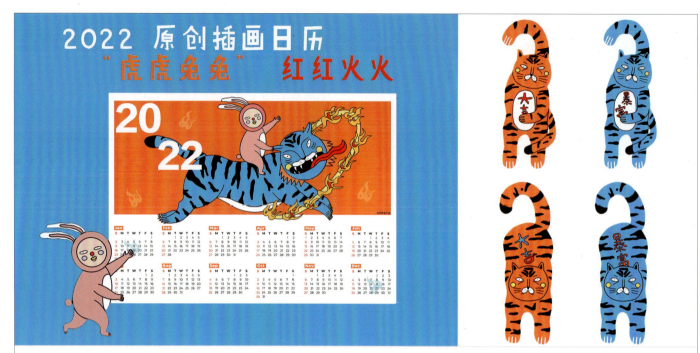

2022"虎虎兔兔"生肖文创产品

创作灵感来于对新年的美好愿景,希望 2022 年可以"糊糊涂涂",红红火火。"虎虎兔兔"取自"糊糊涂涂"的谐音。

姓名:李伊　院校:四川音乐学院

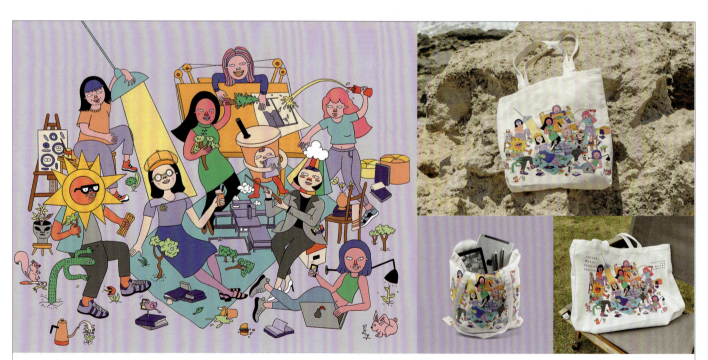

"不倦学社"环保袋设计

根据不倦学社 3 位主创人以及 5 位成员为主题创作的品牌环保帆布袋,旨在表达设计团队和谐融洽的工作氛围。

姓名:李伊　院校:四川音乐学院

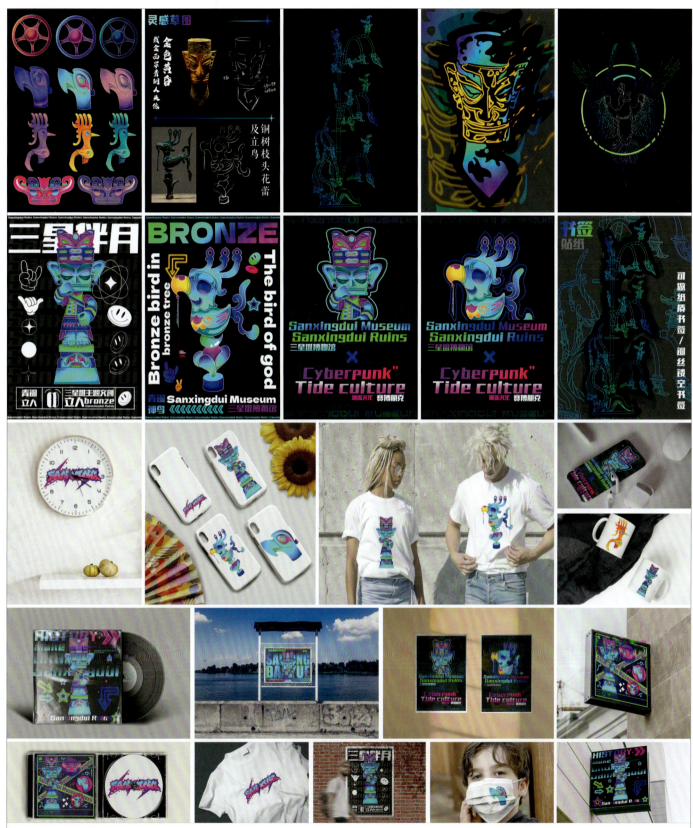

三星堆潮流文创设计

三星堆蕴含着浓郁的文化底蕴和神秘色彩。自其发掘以来，无数的秘密让人着迷，三星堆博物馆更是吸引无数人的关注。作品将作为国家瑰宝的三星堆与现代潮流元素相结合，设计了本套赛博朋克风格与轻酸式风格结合的三星堆文创产品。希望有越来越多的年轻人通过这些文创设计，愿意去了解宏伟神秘的国家"宝藏"，去欣赏古人们的智慧。

姓名：刘希彤　　指导老师：郭勇　　院校：哈尔滨理工大学

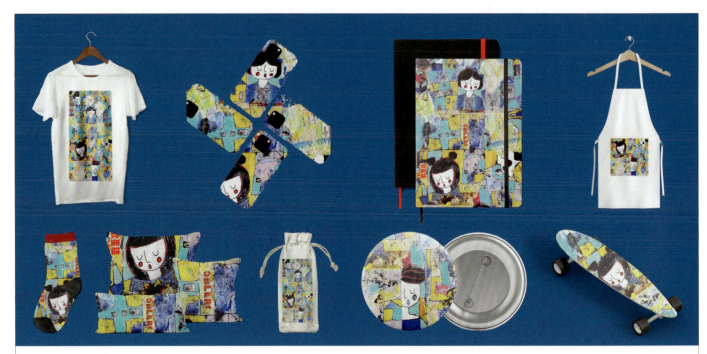

五彩童年

本作品用以记录家里小朋友的快乐童年。画面采用多层肌理制作，使用明胶将金银箔、面纸贴在画面上，将小朋友日常画画作品和生活用品都融入画面中，多种元素进行组合运用，体现丰富多彩的生活。

基金项目：大学生创新创业训练计划项目《"一村一百垮"生态乡村形象策划与推广计划》，项目编号：X202110654019。

姓名：连漪　　指导老师：万蓉　　院校：四川音乐学院成都美术学院

"红色中国 梦想启航"文创设计

如今社会，人们早已习惯了快节奏的生活方式
但是却忽略了一些传统文化，甚至有些非物质文化遗产濒临消失
传统文化中还是很值得我们去挖掘思考的
人类文明发展数千年，工业产品与人类文化结合日益显著，却发现其中缺乏传统元素
所以结合我国传统文化特色
利用视觉体系于文化创意产品中，并结合功能性展示出来

布老虎

传统纹样

皮影

传统纹样

卫衣、手机壳、购物袋、抱枕等都是当代年轻人喜欢购买的物品，将中华传统元素与之相结合进行设计使其年轻化，以弘扬我国优秀传统文化，增强我国文化自信。随着社会的发展，大家文化意识和艺术修养也在慢慢提高，文创中运营几何元素使产品看上去大气、简洁、时尚，把传统和现代相融合，最终将视觉体系运用于文化创意产品当中，并结合功能性使其以更完美的姿态呈现出来，让当代年轻人更有兴趣去关注我国传统文化。

"红色中国 梦想启航"文创设计

作品以中华传统文化元素为灵感，结合平面构成中所学的点、线、面进行设计创新。皮影与布老虎都是中国古代传统艺术，历史悠久，源远流长。传统与现代相结合，让当代年轻人更有兴趣去关注我国这些传统文化。

姓名：史振堃　　指导老师：雷宏亮　　院校：武昌首义学院艺术设计学院

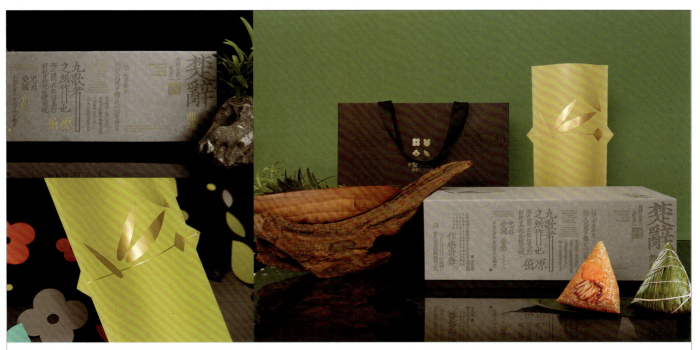

宝粽 take care

2022年端午节礼品套装，以楚辞《离骚》为背景，结合屈原在民间有"花神"的称号，我们为此开发了"岁寒三友"防水纸花瓶，呼吁将其套在矿泉水瓶外，起到美观环保的作用。同时，在此佳节传达"中空有节，刚直不阿"的传统气节。

姓名：朱亚东　　院校：四川音乐学院

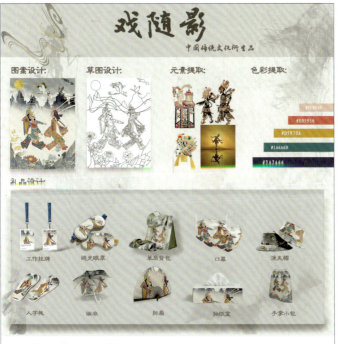

"戏随影"中国传统文化衍生品

本系列作品图案提取皮影戏为主要设计元素，通过对川北皮影不同造型特征的运用，找到皮影艺术与现代艺术的融合之处，以便更贴切地展示川北皮影造型元素。运用插画的艺术表现形式，设计制作出贴近大众生活的多元化文创产品，展现川北皮影的艺术性和文化内涵，提升大众对于川北皮影的关注度。

姓名：苑佳琪　　指导老师：佟菲
院校：长春大学旅游学院艺术学院

佰草集

将华夏文化打破与重构，以草本植物为基本切入点融进作品之中，赋予它们新的灵魂与生命，线条为最主要的表现力，将它们重叠、重复、分割、重构，用基本的黄绿色权衡画面的元素。"佰草集"的制成是希望沉淀下来的中国元素能转化为有价值的作品。

姓名：仇浩　　指导老师：雷宏亮
院校：武昌首义学院

造猫画虎

　　以云南建筑装饰元素中的"瓦猫"形象为基础，分析了"南绍瓦猫"的艺术特点和造型特征，通过设计来探索如何让"瓦猫"这种传统物件与现代技术相结合，并碰撞出不一样的火花，让更多的人从不同的角度了解大理传统文化的魅力。

姓名：吴俊杰　　指导老师：刘恩鹏
院校：云南艺术学院设计学院

"声音中的故事，故事中的敦煌"——敦煌音乐明信片

　　敦煌的壁画惊艳世界，此次设计的目标是如何让敦煌壁画中所保留的内涵更加立体和丰满地展现在人们手中。因此，将声音的力量置入敦煌的平面化形象，听觉与视觉互相辅助，当游客把敦煌的声音带回家，可以从故事中更好地感受到敦煌文化的魅力，在聆听敦煌声音的同时，更立体地回忆在敦煌游玩的快乐时光。

姓名：吴家菁　　指导老师：沈明杰　石华龙
院校：兰州大学艺术学院

苗家艺术

　　苗族纹样是中国传统纹样宝库中不可分割的重要组成部分，该系列设计以苗族纹样为灵感来源，提取苗族纹样中的典型元素：凤凰、家禽、蝴蝶、鱼及花草纹样进行再设计，借鉴契合结构纹样的基本规律进行排列组合，同时运用中华传统技艺版画的表现手法进行图案的再现。配色设计上打破苗族蜡染色彩的局限性，以暖色调为主色调，辅助以米色系增加画面的和谐，通过线描增加画面视觉冲击，丰富画面效果。

姓名：高祥　　指导老师：牛犁
院校：江南大学设计学院

龙飞凤舞

　　作品灵感来源于荆楚非遗文化中的汉绣艺术。图案设计选取汉绣中"蟠龙飞凤纹"，凤是吉利的祥瑞，是生命力和幸福的象征；龙则一直有正义的精神，是善与美的代表和化身。将龙纹和凤纹进行提取、简化和再设计，加上一些现代元素，以一种新的形式再现传统纹样。色彩搭配以寓意安定和平的深蓝色和寓意吉祥、喜庆的红色为底色，凸显龙、凤等主要纹样。

姓名：袁雷　李赟　陈培艺　　指导老师：陈继红
院校：武汉纺织大学服装学院

国韵之美

本系列饰品围绕故宫、长城、天坛、国家大剧院、鸟巢及水立方进行设计。以各个建筑的剪影为基底，辅以中式纹样元素进行设计重组，采用镶嵌、珐琅及花丝工艺，制造出立体的建筑空间效果，将中国的国韵之美传递给世界。

姓名：陈睿琪 毛雨露　　指导老师：陈彬雨　　院校：北京城市学院

蜉蝣

晓来雨过，遗踪何在？一池萍碎。

姓名：蔡凌岚　　指导老师：李玉普
院校：中国美术学院手工艺术学院

美人菩萨

将陶瓷艺术与敦煌文化以微浮雕的形式相结合，设计出一款独一无二的艺术品。

姓名：李瑞轩　　指导老师：王彦军
院校：西北师范大学敦煌学院

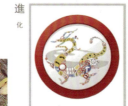

進化，就是演變，把一個東西外形、本質、內容發生了感觀、直觀上的變化。

"进化变成你的高尚"

東方青色为风八卦为之尾。以濃墨典線的美體現了龍尾，斑馬紋般的鬃頭標志使龍身更立体生动，恰似龍卷风擠写其身，E与风的形结合，更能體现龍蟠风兩上。整体是青色龍系列的色调，让人感到懒懒的又不失活力。

马路上随处可见的路标，在我们生活中指明了方向，它代表着指引暗示。青龙是迎难而上的象征，在我们前进的路上，老师说的话、同学的关心，遇到的挫折都变成了这路标，化形为龙，这图案的出现时刻提醒着我们，迎难而上。

进化－青龙

进化就是演变，一个东西的外形、本质、内容发生了感观、直观上的变化。

四大神兽之一的青龙，更多见于文身以及神话，很少出现在众人的世界里。

本作品是想把看到的、已有的东西进化成新鲜的、好玩的、不一样的东西。它不是特指的产品，是大众的、流行的，新鲜又熟悉。

姓名：陈兴昊 刘珍妮　　院校：天津美术学院

三山五园

三山五园模块拼贴系列文创产品

三山五园模块版（部分）

香山建筑　圆明园建筑1　圆明园建筑2　万寿山建筑1　万寿山建筑2
畅春园建筑1　畅春园建筑2　桥梁　现代建筑

听园见山

这个产品想表现时间的变迁所产生的园林的变化，给人以时间流逝的感觉。时间是一个人命运的链条，跟时间相同的还要涉及一个空间的问题。对于价值的发现是对时空的把握。

姓名：安亚萍　王宇昕　齐熳君　　院校：北京服装学院服饰艺术与工程学院，北京城市学院研究生院

"塞罕坝"活页台历文创产品设计

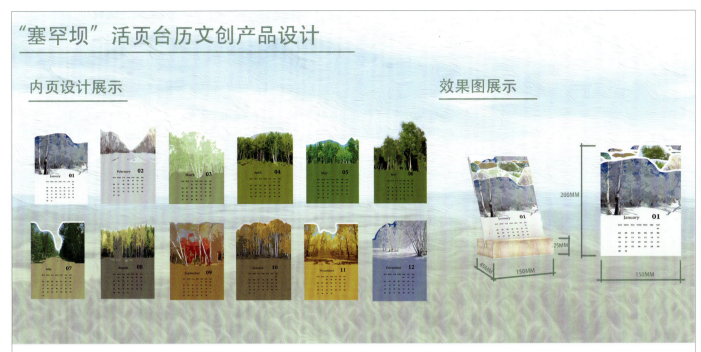

"塞罕坝"活页台历文创产品设计

　　每一个季节的塞罕坝都是独特且美丽的，通过对塞罕坝林场中的白桦林进行设计与绘画，画出四季的塞罕坝，从而弘扬塞罕坝精神。将四季的塞罕坝根据月份设计到台历的相关月份中，活页台历可随意翻动，生动有趣。台历采用硬卡纸为材料，生产工艺简单，可大批量生产。

姓名：尚天华　　指导老师：苏丽萍　　院校：河北民族师范学院美术与设计学院

"鹤礼"四季主题印章

　　此件产品主要以城市文化传承与绿色创新为设计理念，将传统文化与现代设计语言相结合。融入诗经文化与卷草纹，以代表历史发展与自然的和谐共生，生生不息。整体以礼品套盒的形式呈现，礼盒内容包含：四枚印章、四个印泥、一份明信片，突出实用性、美观性与创新融合性。

姓名：毕思宁　孔宸　　指导老师：邵芳　　院校：北京城市学院

三星堆物语

提取三星堆大立人、黄金面具以及神鸟作为主要设计元素进行插画纹样设计。画面中心使用眼睛元素，意为三星堆文化是连接古代智慧与现代文明的窗户。使用高饱和度的亮眼配色，一扫青铜器沉闷厚重的感觉，营造一种轻松活泼的氛围感，整体图案设计完成后融入文创产品设计中。

姓名：蔡炜文　　指导老师：杨晓　　院校：北京建筑大学建筑与城市规划学院

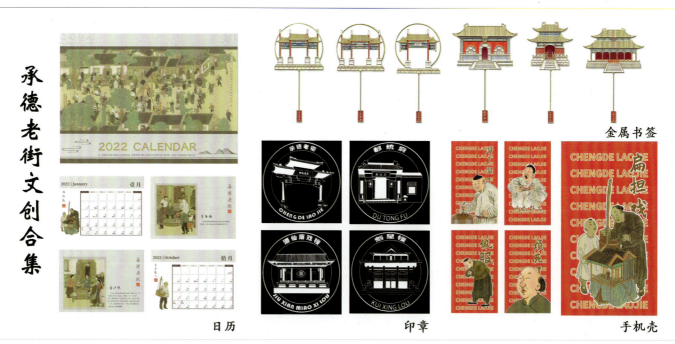

承德老街文创合集

本系列产品的灵感来源于一幅名为《承德老街》的画，将其与现代国潮元素相结合，衍生设计成一个个集创意与实用性为一体的文化创意产品。

姓名：邱琪文　　指导老师：赵文茹　刘娜　　院校：河北民族师范学院美术与设计学院

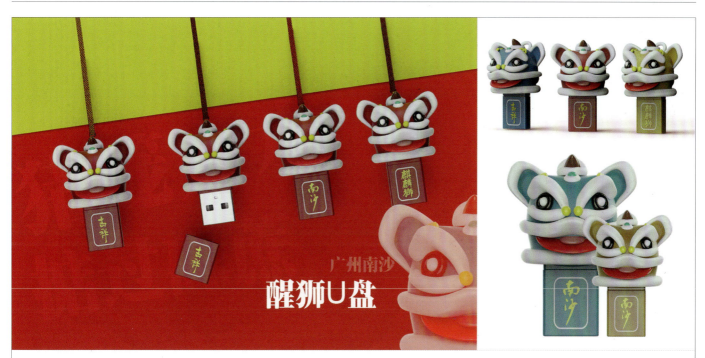

广州南沙 · 醒狮 U 盘

该设计结合岭南醒狮文化及广州南沙麒麟狮活动,衍生出便携式 U 盘设计,以麒麟狮系列为主题形象,将南沙麒麟狮及岭南醒狮文化传播出去。U 盘适用于办公、学习存储资料等用途,可作为礼品、纪念品及文创商品进行销售,轻巧便携,亦可作为包饰,是集实用、美观、便携为一体的办公纪念礼品设计。

姓名:张峥　　院校:广州华商学院创意与设计学院

《静夜思》摆件系列 3 件

作品《静夜思》试图表现一种散文式叙事与绘画意境相渗透的创作效果,是以乡村和城市建筑为造型元素,结合对现实生活的思想认知而创作的乡愁题材作品。作者从小生长于乡村,经历了中国乡村的四十年变迁,也感受着其中的冷暖,后来常年工作和生活于都市,对家乡的亲情、乡情、友情更加眷恋。作品以古诗《静夜思》为主题,寄托和抒发一种单纯而复杂、真实可感的现实主义情感,以当代手工艺术形式进行创作。

姓名:吴二强　　院校:上海电子信息职业技术学院设计与艺术学院

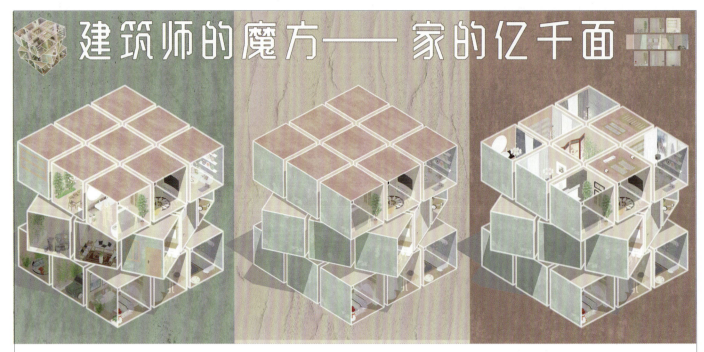

建筑师的魔方——家的亿千面

 三阶魔方有 43252003274489856000 种变化，但对于人们来说，正确答案往往只有一种。这款建筑师的魔方的每个面被设计成不同的家装风格，魔方转动时各个房间随意组合，风格自由搭配，6 个面颜色相同不再是魔方唯一的正确答案。对设计师来说，这款魔方是灵感的来源，精美的摆件，身份的象征；对普通人来说，这款魔方是对家装与生活的深入了解。

姓名：孙嘉泽　　指导老师：于江　　院校：济南大学土木建筑学院

"端午有喜"喜马拉雅端午文创礼盒

 喜马拉雅"端午有喜"礼盒灵感源于云南"过端午节，吃百草根，治未病"的习俗。联手喜马拉雅 IP——喜马君和小雅，带用户体验少数民族的节日风情。以人体五感——视觉、味觉、听觉、触觉、嗅觉作为切入点，视觉对应礼盒和纸雕灯，听觉对应盲盒茶包，扫码可听，味觉对应特色花米粽，触觉对应手工皂，嗅觉对应香包。

姓名：姜子樱　王子怡　　指导老师：邢阎艳　韦培　　院校：上海工艺美术职业学院产品设计学院

庆丰年

新中国成立后,国家日渐强盛,创作《庆丰年》向祖国致敬!作品采用中国传统结艺、剪纸工艺,通过中国结线、不织布、铁丝加工工艺呈现,红色中国结线编成的绳结主体与黑色不织布剪成的影子,共同营造了欢愉的气氛,祝愿祖国越来越好!

姓名:张静　　院校:中国艺术研究院研究生院

源来与缘回

万物来源于自然,跨越百年,未经雕琢的美与人工美的相遇是缘,亦是回归本真。与自然和谐相处,方能衍生美好未来。

姓名:王艳芳　　指导老师:徐钊　　院校:西南林业大学艺术与设计学院

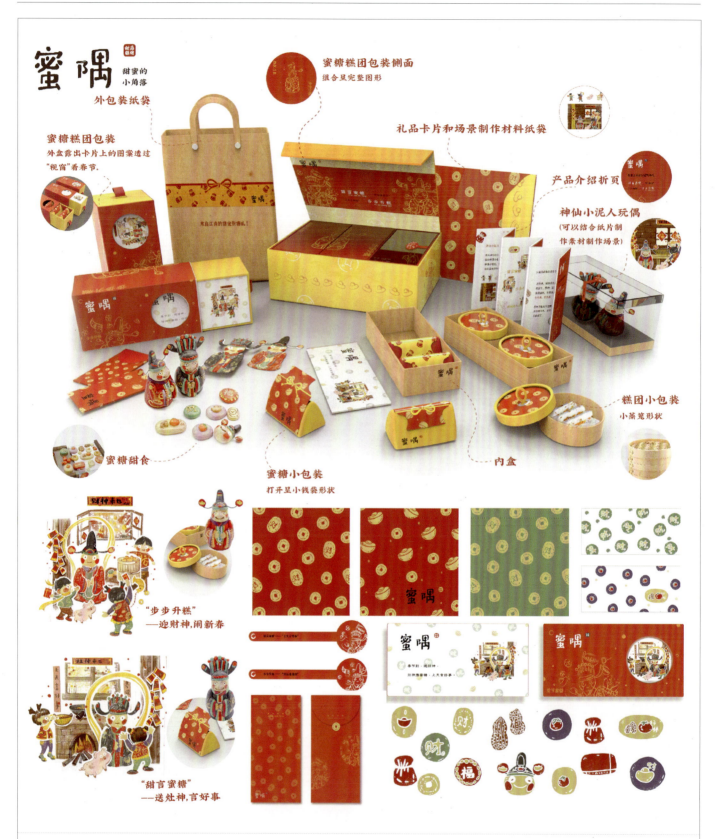

"蜜隅"江南糕点与泥人玩偶伴手礼组合设计

礼品品牌"蜜隅"意为甜言蜜语的角落，是对江南节庆的美好祝愿，组合包括糕团与泥人礼品套组。作品提取惠山泥人的典型形象，构造新年里"灶神携蜜糖，上天言好事"与"财神带糕团，好运连连高"的故事性场景。以江南非遗桃花坞木版年画中提炼的色彩、图形语言开展视觉设计，以"甜言蜜糖"与"步步升糕"结合玩偶礼品，营造新春故事场景，呼应甜蜜一隅的诉求，以诙谐的设计语言传达江南文化意蕴。

姓名：王雨辰　　指导老师：魏洁　　院校：江南大学设计学院

青韵

该首饰设计灵感来源于日常生活。本图左边的纹样用青花的颜色，将牡丹花纹绘画出来。其中牡丹被繁密的枝叶缠绕着，采用了工笔的手法绘画，整体感觉带有仿古瓷韵味。右边的图案纹样采用了中国书法中草书的写意手法。

姓名：刘媛
院校：景德镇艺术职业大学艺术学院

《死神实习生》动画系列礼品、饰品设计

此作品为二维动画《死神实习生》的系列周边礼品设计，包括亚克力立牌、亚克力挂件、抱枕、徽章，将角色形象与吉祥话结合，以此赠送友人。

姓名：王艨唯　李培根　指导老师：时萌
院校：天津职业技术师范大学艺术学院

风浪

大海在风的作用下产生水面波动，海水随风翻滚，波浪划破无尽的海面。

姓名：聂可实
院校：广州城市理工学院珠宝学院

封控

疫情之下，星星之火可以燎原，红色封控区得到严格的管理，使病毒不外泄，其他圆圈虽无疫情但也各自做好防范，同时外围筑起了高墙以防病毒来犯。

姓名：聂可实
院校：广州城市理工学院珠宝学院

"宝石"

每人皆有自己珍视的东西，它不一定是普遍意义上的珍宝，却是心中珍贵的"宝石"。

满身绿锈的铜块在作者眼里是那么美丽，以至于用贵金属去镶嵌、衬托它。它代表了心中珍视的东西。

作品在视觉呈现上用最简洁的形式突出"宝石"。银质底托采用不规则梯形以产生空间透视感，在直线造型的银片上装饰几条曲线暗纹，丰富视觉语言。

姓名：栾建霞　　院校：北京工业大学艺术设计学院

雪花

设计灵感来源于冬季的雪。雪给我的感觉像是一个美丽、纯洁无瑕的少女，于是诞生了这套作品。在这套作品中，项链是一个特别的存在，不仅采用了雪花图案，还加入了鸽子的形象，因为在人们以往的印象中，冬季代表着万物沉寂，而鸽子则代表着生命和希望。我想改变人们对冬日的刻板印象，所以设计了这个项链。

姓名：丁世鑫　　指导老师：石慧娜
院校：燕京理工学院艺术学院

志鸟

本作品灵感来源于中国上古神话传说中"精卫填海"的故事。从一个不谙世事的小女孩到一只志在复仇、靠个人意志拯救苍生的精卫鸟，精卫的精神就是一种迎难而上、不屈不挠，值得我们学习的美好品质。本作品主要选用白银、珍珠、公主方宝石、绿松石等材料，元素选用了海浪和鸟的元素，展现了精卫不畏大海的浩瀚无情，以其微薄之力抱着"将以填沧海"之决心，为拯救可能被大海夺取生命的人而不懈奋斗着。

姓名：陈艺源　　指导老师：聂可实
院校：广州城市理工学院珠宝学院

披帛 · 2021

以胖瘦审美背后女性意识的觉醒与探索作为主题,将唐代女性服饰中的披帛作为造型元素的来源,设计出展现以胖为美,适合胖体女性的首饰。

姓名:曾若琅　院校:中国地质大学(北京)珠宝学院

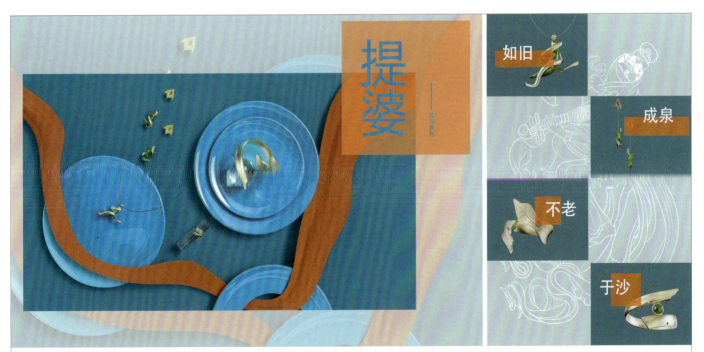

提婆

"提婆"即为汉语"飞天"之意。将飞天与敦煌特色相结合而设计出的一系列首饰,展示敦煌神秘面纱下那独特的美感。首饰的设计运用了黄金与玉石的结合,简约的造型不失美感与时尚,散发端庄典雅的气息。

姓名:李浩文 刘锦椿 何永先　指导老师:王温温　院校:广东科技学院艺术设计学院

《秋词》系列首饰设计

　　唐刘禹锡《秋词》有云："自古逢秋悲寂寥，我言秋日胜春朝。晴空一鹤排云上，便引诗情到碧霄。"本设计表现的是诗句中的仙鹤起势腾飞，在云层上飞舞的姿态。仙鹤的翅膀由云层排列组成，将"物"（仙鹤）与"境"（排云）归纳成为一个整体的造型。用诗词文化赋予首饰设计更深的寓意，赏中华诗词，寻文化基因，品生活之美。

姓名：王连赛　　**指导老师：**周怡　　**院校：**中国地质大学（北京）珠宝学院

"被封印的时间"有型的存在

　　珐琅的传统纹样被金属线条缠绕包裹，表现传统文化在历史上留下了不可磨灭的印记，并与现代文化不断交融更迭。

姓名：洪淑涵　　**指导老师：**陈婷　　**院校：**重庆交通大学艺术设计学院

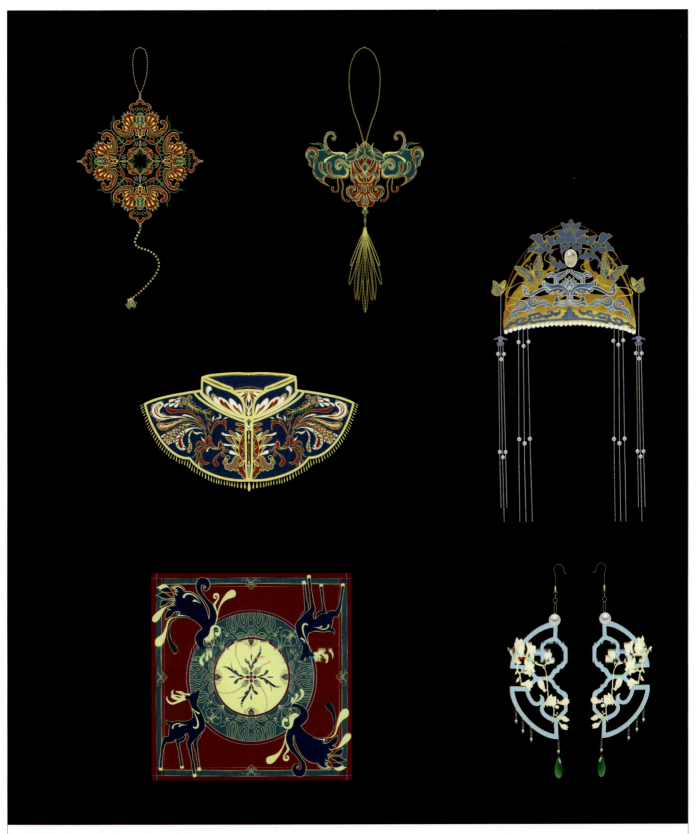

谐韵

　　运用中国传统民间文化中的谐音借物咏人，表现工艺内涵。左侧作品灵感源于广东省"陈家祠"。采用古典用色红黄蓝作为基底，取蝙蝠之福，凤凰之吉祥，凤鹿之福禄的谐音祥瑞。右侧作品源于"余荫山房"。耳坠造型提取自庭院的镂空窗花和白玉兰的屏风，体现中国传统的对称美。凤冠源于园中的灰塑纹样和锦鲤，有"双龙戏珠"的寓意。

姓名：戴小曼　邱紫婷　谷慧琳　　院校：广州商学院艺术设计学院，澳门城市大学创新设计学院

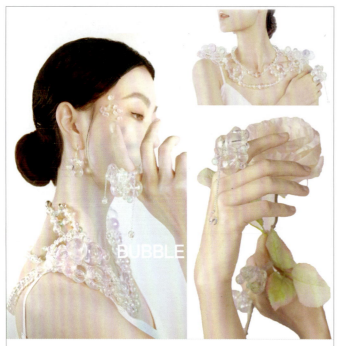

BUBBLE POP

"BUBBLE POP"将夏日的花朵泡沫梦幻凝结于饰品中,致力于为年轻时尚女性群体打造一个如泡沫般梦幻多彩的境界,为漂浮于尘世中劳累的心灵找到梦想舒适又美丽的寄托,装点因劳累而黯淡的身体,为女性带来全新的光彩,自信做好每一天的自己。

姓名:张萌欣 唐雪梅 高紫月 指导老师:赵珊
院校:郑州轻工业大学易斯顿美术学院

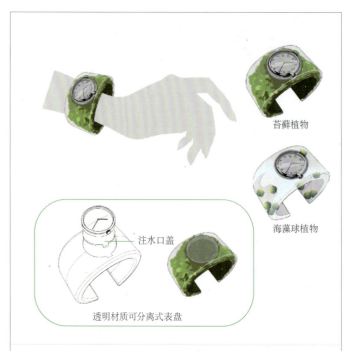

随身植宠穿戴饰品

宠物成为当代年轻人的解压阀,那么设想植物这种生命体能否像宠物一样解决陪伴和情感的需要并且微型可随身佩戴还具备手表的功能?设计将植物与饰品相结合,表盘可分离,分离后,表带注水口可为植物换水和浇水。

姓名:黄倩欣 周可怡 指导老师:陈旭
院校:广州美术学院工业设计学院

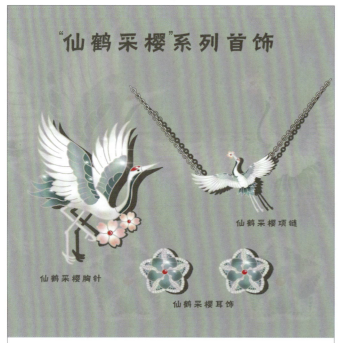

"仙鹤采樱"系列首饰

"仙鹤采樱"系列首饰的设计来源于不同纹样中鹤的优美身姿,整体设计风格比较偏年轻化、现代化,曲线的应用展现出鹤的动态美。将鹤纹与樱花纹结合,仙鹤将脚下的樱花采摘后向上飞翔,形成了樱花耳饰,最终呈现出系列的首饰造型。材料应用 925 银、红宝石、珐琅釉料。色彩主要通过珐琅工艺体现,蓝绿配色营造一种华丽又梦幻的感觉。

姓名:周子涵 指导老师:邵芳
院校:北京城市学院工美艺术系

刀马旦

作品名称为《刀马旦》,以戏曲中刀马旦的头饰为主体,用银饰、钻石组合而成,将冠上的绒球和流苏作为项链的设计配饰。以《霸王别姬》的故事为灵感来源,最伤人心的往往是最爱你的,同样的,稍微软言软语也会让你如见救赎。

姓名:于晗靖 指导老师:石惠娜
院校:燕京理工学院艺术学院

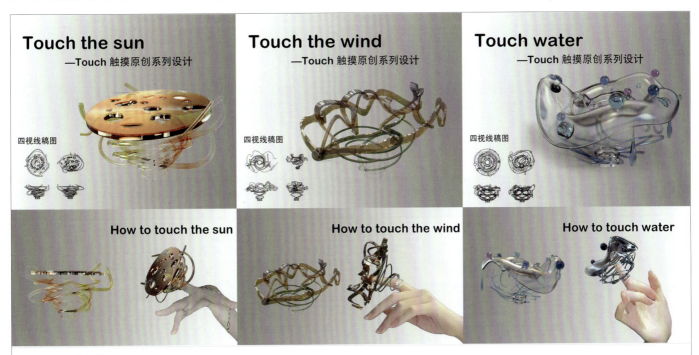

"Touch" 触摸

如果触摸有形状，那它应该是什么样子？我们触摸水，水泛起层层涟漪；我们触摸阳光，光从指缝中逃走；我们触摸风，风热情地给予回应。作品通过对触摸不同事物的感触进行发散联想，意在传递触摸所带来的能量：触摸虽然是很小的一件事，但是只要你用心去感受，触摸也很强大。

姓名：李沐汐　　指导老师：石慧娜　　院校：燕京理工学院艺术学院

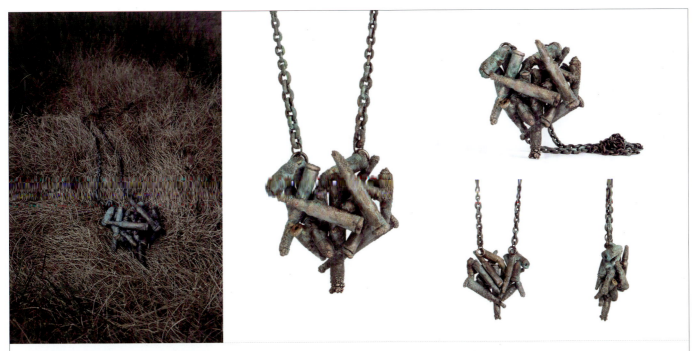

心之所向 | The Heart of Everything

作品探索灵魂的本质，注重情感的轨迹与记忆的延续，重新构建自我心灵精神景观。围绕着自我的心灵需求，通过电铸的方式，磁流将金属离子重新沉淀到物品上，直至原物体的形状模糊不清，如同灵魂的轮廓，随着时间前进不停地动摇与流逝，不同的经历重塑为心灵的形状，使其具有情感寄托与灵魂载体的符号功能。

姓名：李天意　　指导老师：刘骁　　院校：中央美术学院设计学院

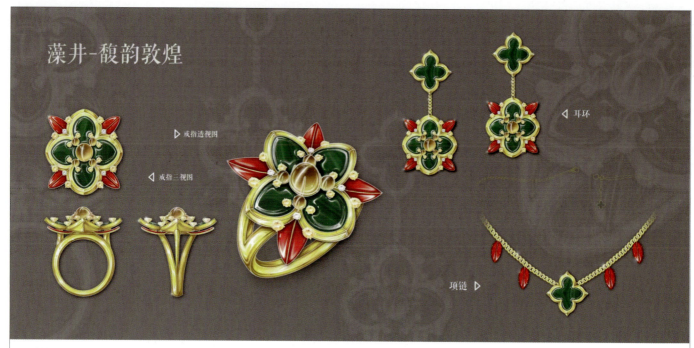

藻井－馥韵敦煌

"馥韵敦煌"套系作品主要提取敦煌壁画藻井纹样进行再设计，将其与首饰融合，更直观和清晰地传达。此首饰套件以藻井纹样的叶与花为设计灵感，进行现代化的造型设计，以红叶衬托绿花，利用宝石的色彩突出首饰的整体形态，也突出宝石本身的颜色与光泽。

姓名：贾隽雯　　指导老师：孙仲鸣　　院校：中国地质大学（武汉）珠宝学院

芍梦

"芍梦"是以"湘云醉卧"经典场景为设计基础，回溯《红楼梦》的梦幻文学场景，设计出具有装饰性、审美性和文化性的当代综合材料艺术首饰。"芍梦"系列有肩饰、胸针、簪子、戒指，设计包含"芍药花丛"和"幻梦意象"两部分。佩戴"芍梦"在身上，便仿佛身临其境感受"湘云醉卧芍药裀"的梦幻场景，畅想如梦一场的文学艺术氛围，成为故事主人公。

姓名：贾隽雯　　指导老师：孙仲鸣　　院校：中国地质大学（武汉）珠宝学院

"大户人家"国潮婚嫁系列珠宝设计

从文创珠宝的角度出发,对中国传统文化中抽象元素和具象元素进行具体研究,对中国古诗词中的意境对珠宝设计的影响进行分析,并从传统纹样、色彩、易经八卦中分析用于珠宝设计中的具体元素的内涵,结合传统工艺和材质去实现设计的可行性。

姓名:郭星杉 闫玉玉　　指导老师:王家飞　　院校:南昌航空大学艺术与设计学院

国潮主题文创珠宝设计——洛水生花

《洛水生花》以国潮主题文创珠宝为主题,从文创珠宝的角度出发,对中国传统文化中抽象元素和具象元素进行具体研究,从中国古诗词中的意境对珠宝设计的影响进行分析,并从传统纹样、色彩、易经八卦中分析用于珠宝设计中的具体元素的内涵,结合传统工艺和材质去实现设计的可行性。

姓名:闫玉玉 郭星杉　　指导老师:王家飞
院校:南昌航空大学艺术与设计学院

织桥

灵感源于画作《吻》。人与人之间情感关系建立,来自于你我的感受交织融合,融合发展出的无数秘密、暗号都只有你我知道,悄无声息却又深刻。用柔和优美的曲线、不同的几何形以及繁复的纹饰来表达情人间缠绵的情感。

姓名:孙安宁　　指导老师:孙铭瑞
院校:景德镇陶瓷大学陶瓷美术学院

角

作品提取了对粤剧的感受——灵动的、跌宕的、不被蒙尘的、熠熠生辉的,有具象的视觉、听觉感官感受,五光十色的珠光,悦动的绒球;有抽象的意识感受,动感的剧情人物塑造,以及粤剧本身带有的创新精神,这些带给作者的感受是很有冲击性的。用"光"打造出造型简洁、生动的首饰,既保留自己的态度,又使作品带有传统文化的印记和冷隽、强烈的未来感。用绒球元素具象"球状",粤剧的灵动体现在指间的舞动,斑斓舞台变换为晃动的灯光。

姓名:邱佳甜　　指导老师:于敏洁　　院校:华南师范大学美术学院

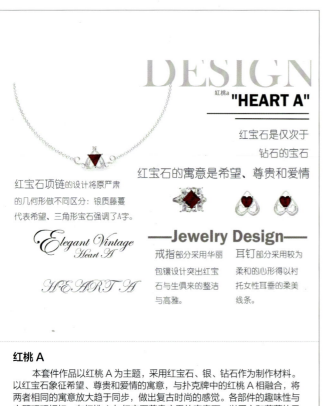

红桃A

本套件作品以红桃A为主题,采用红宝石、银、钻石作为制作材料。以红宝石象征希望、尊贵和爱情的寓意,将两者相同的寓意放大趋于同步,做出复古时尚的感觉。各部件的趣味性与主题环环相扣,在红桃A与红宝石尊贵庄重的寓意下,以爱心和藤蔓的元素打造柔和严肃的曲线,让其更符合年轻人的喜好。

姓名:安紫晔　　指导老师:石慧娜
院校:燕京理工学院艺术学院

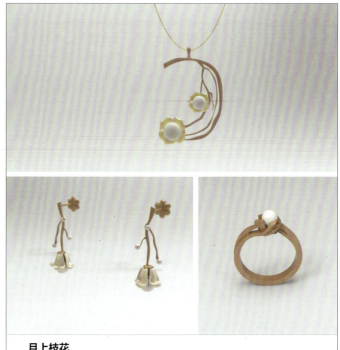

月上枝花

设计灵感来源于我国的传统节日——中秋节。古代神话中有嫦娥奔月等故事,古代诗歌中月亮出现的频率也特别高。在这些文字资料中,月亮往往代表相思,所以作品大体形态为月亮的各种形态。在各种资料中,有月亮出现的时候,月桂总有一席之地,而且月桂也暗喻相思,所以在大体形态中的主要元素为月桂枝和月桂花。这些元素的结合也突出了主题"相思"。

姓名:李尧尧　　指导老师:石慧娜
院校:燕京理工学院艺术学院

憧憬

此套胸针结合了设计者所想象的"未来"与未来主义概念。以现代城市建筑为基础，对未来城市的想象，以不同形态的道路环绕建筑，寓意未来城市交通的发展也将发生巨大的变化。使用了彩色电镀工艺的渐变来反映特殊的层次效果和强烈的金属质感，将镭射纸与透明树脂结合，可以看到首饰随着光照射而呈现出色彩的奇妙变化。

姓名：臧悦含　　指导老师：连晓萌
院校：广州城市理工学院珠宝学院

繁花

灵感来源于大自然中色彩斑斓的花草。通过珐琅工艺斑斓色彩的独特艺术特征呈现花草的美丽缤纷，展现大自然的美丽与包容，传递快乐与乐观的情绪。几何造型与抽象的颜色表达，简约的款式，细腻丰富的色彩细节，使整体设计更具现代感与层次感。珐琅与绕线镶嵌的结合，传承传统工艺，丰富珐琅工艺的表现形式与活化创造。

姓名：杜胜男　　指导老师：郑辉
院校：大连工业大学服装学院

三叠纪的礼物

罗平生物群是二叠纪末生物大灭绝后海洋生态系统全面复苏的代表，是三叠纪生物大辐射的窗口，是中生代海洋生态系统形成的标志。罗平生物群保存精美，种类丰富，规模庞大，堪称世界级的化石宝库。《三叠纪的礼物》就是以此为设计灵感进行的首饰设计。

姓名：乔莉媛　　指导老师：万凡
院校：云南艺术学院设计学院

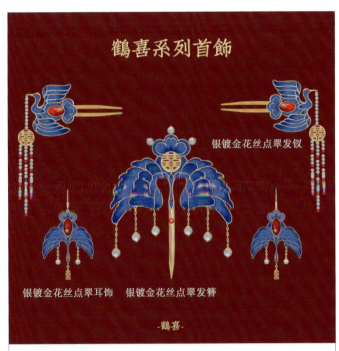

鹤喜系列首饰

中国传统装饰图案讲究"图必有意，意必吉祥"，给图案赋予意义，可以同时给人以心理上的满足和视觉上的享受。《鹤喜系列首饰》延续中国吉祥图案这一传统，"鹤喜"音同"贺喜"，传达对婚姻的祝福，可以用作新婚贺礼赠予新娘。整套首饰风格为传统中国风，采用仿点翠工艺以及花丝镶嵌工艺，是传统非遗工艺在当代的运用。

姓名：张慧　　指导老师：邵芳
院校：北京城市学院

风鸣

　　这是一个风声接收器，通过这个空腔状的装置来接收风（气流）和物体产生的共鸣。

　　风声从何处来？自然界的风声从各种沟壑孔窍中发出或是由各种物体的相互碰撞体现。通过空腔的形态来促使人和它产生互动，利用外形的肌理和材质体现作品关于自然与风声的思考。

姓名：朱何静　　指导老师：邹宁馨
院校：北京服装学院服饰设计与工程学院

携手

　　这款首饰的主题为"携手"，以螃蟹钳子的形态来表现。主体是螃蟹钳子，交汇处以一颗钻石来点缀，同时螃蟹的含义象征着幸福、携手，代表着携手一生。

姓名：曾广聪　张晴雯　陈海恩　指导老师：时旺弟
院校：江门职业技术学院艺术设计学院

"能量"戒指系列2件

　　本设计结合了银和水晶。随着时代进步，环境问题逐渐上升为全球性问题，并催生可持续性发展的诉求。以传统自然凝结而成的材质为媒介所创作的艺术呈现，与银相结合，制作成系列的当代艺术首饰，呼吁人们保护环境，坚持可持续发展。

姓名：宫家羽　　指导老师：吴二强
院校：上海电子信息职业技术学院设计与艺术学院

雨舞者

　　设计灵感来自雨滴落在手背上的触感。每个雨天都是与雨滴共舞的美好时刻。

　　主石选取黑欧泊，代表雨天变幻莫测的天空，配石为方形切割的钻石和珍珠，代表连成线的雨滴。

姓名：廖喜憶
院校：广州番禺职业技术学院珠宝学院

瓶·戒·链 | Vase·Jewelry

作品以花瓶为切入点，以容器作为原型机制，从花瓶内的虚到外在的实，从内部空间到其外形，从无限的、固定的，以笔者设计的一种方法，借由几何式的解构，发展出可以无限变化的形态。以此，试图将首饰与日常的人体运动和行为经验相联系，让观众参与互动，以一种温和的方式来刺激观众重新审视日常的生活经验。

姓名：霍霓　　指导老师：滕菲
院校：中央美术学院设计学院

精灵故事

灵感来源于"指环王"，其中精灵是"创世神"伊露维塔亲自创造的种族，被描绘成拥有稍长的尖耳、手持弓箭、金发碧眼、高大且与人类体型相似的日耳曼人的形象，作品提取了缠绕、弯曲的元素，创造出精灵般的动感。

姓名：李赞　袁雷　指导老师：陈继红
院校：武汉纺织大学服装学院

"虞你相恋"系列首饰

鱼与"余"同音，在中国有吉祥美满、富足吉祥之意，在苗族，鱼又有多子多孙、家族兴旺的寓意。本系列饰品形神兼备，简约时尚，既有非遗底蕴，又有时代特色，真正做到了让非遗助力文化，让文化美化生活。

姓名：陈一凡　　指导老师：蔡青
院校：广西科技大学人文艺术与设计学院

承结

本作品灵感来源于南宋的金花筒钗，其精巧轻便的立体造型及钗脚的并列处理颇具特色。

设计采用灵巧弯曲的方式呈现出立体耳环造型，并且承袭了中式系结工艺。银丝的使用使其体态轻盈，整体的半包裹形态可以放入宝石进行点缀。

姓名：孔琪淇　　指导老师：曹超婵
院校：浙江理工大学服装学院

心跳战"疫"

疫情期间，无数白衣天使为抗"疫"献身奋斗。为了致敬他们，融合心跳、针筒的元素，设计出了这一系列饰品。红色的爱心由一道心跳分开，在这心跳之际，医护人员将无数个生命拯救。针筒连接着珍珠，一支支针筒下是多少人辛苦的付出，如同珍珠般珍贵。耳钉的红色心跳之下包含着珍珠，代表一颗炽热、赤诚、无私奉献的心。

姓名：陈睿瑜 樊子依 庞欢欢　指导老师：沈瀚文
院校：浙江工业大学之江学院设计学院

蝶恋花

这套首饰以明镶玉花及红蓝宝石双珠纹金发簪以及词牌名《蝶恋花》为灵感，取蝴蝶落于牡丹之上的意向，将两者图形融合一体。材料上将宝石与玉石相结合，既有玉的温润之感，又有宝石的明艳之美。将面饰主体取下后装上别针，还可作为胸针佩戴。

姓名：廖昕仪　指导老师：曹艳玲
院校：华南理工大学设计学院

梦红楼系列金饰

《红楼梦》作为中国文学的瑰宝以及中国古代百科全书，其中所包含的各种美学都值得挖掘。在研读《红楼梦》之后，选取了其中的一些诗词以及意象进行总结联想，设计出以《收尾·飞鸟各投林》为主题的手钏，以"绛珠草"为主要意象的耳挂，以及以《葬花吟》中"未若锦囊收艳骨，一抔净土掩风流"为主题的指环。

姓名：何雨涵　指导老师：曹艳玲
院校：华南理工大学设计学院

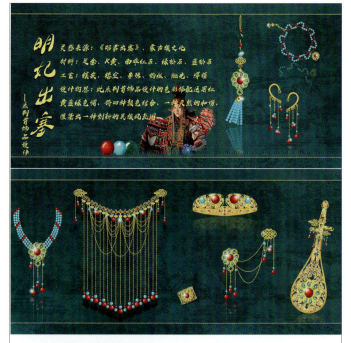

"明妃出塞"系列首饰品设计

系列首饰"明妃出塞"共9件饰品，分别为面饰、耳饰、颈饰、胸饰、腰饰、手饰等。以昭君出塞的典故为灵感，结合蒙古族文化和琵琶等元素进行创作，将传统的民族元素进行碰撞、重组，将古代掐丝工艺、串珠工艺与现代饰品相结合，让越来越多人通过佩戴饰品来了解昭君出塞的典故，了解蒙古族文化。

姓名：赵敏涵　指导老师：佟菲
院校：长春大学旅游学院艺术学院

藏石于林

"绝怜人境无车马,信有山林在市城。"不论古今,山野乡间的自然意趣永远是人们心中的白月光。石涧飞瀑如丝沥下,红荷漫逸石缝;竹影交错,明月作舟,蜿蜒下溪。本次设计以墨绿作主旋律,将多个国画古典意象结合,迎合"时尚国潮",为使用者带来"身处城市,心在桃源"的感受。

姓名:祖雅妮 王芷晴 许晗　　指导老师:张毅　　院校:江南大学设计学院

沉石

海中之物深不可测,其景亦然。取材于书画,常现于园林的太湖石此刻正静置于蔚蓝幽光之中,浮沉下潜。本次设计使用静谧蓝为主色调,给人以安稳的视觉舒适感。软硬质感的碰撞、色彩的交叠跃动也在沉静的氛围中调动着人的思考力,为使用者带来全方位的舒适感。

姓名:祖雅妮 王芷晴 许晗　指导老师:张毅　院校:江南大学设计学院

星回于天

提取特色彝族纹样，结合彝族火把节传统活动进行二次创作。以彝族多用的挑花刺绣方式为主，根据彝族服饰、漆器、刺绣和银饰上的图案进行提取加工。结合火把节射箭、斗牛、赛马、摔跤等特色活动进行设计。

基金项目：大学生创新创业训练计划项目《彝族火把节元素重组与应用》，项目编号：S20210654031。

姓名：刘远亚　　指导老师：万蓉　　院校：四川音乐学院成都美术学院

主花型效果图	配色方案	实物效果图

生·息

 选取布依族传统服饰中常用的图案元素，以自然生物为主，如鸟鱼花草等，在此基础上进行构图、配色等方面的二次设计，为民族元素注入现代生命力，从而达到在设计方面的可持续发展。

姓名：金雅婧　　指导老师：张毅　　院校：江南大学设计学院

主花型效果图	实物效果图

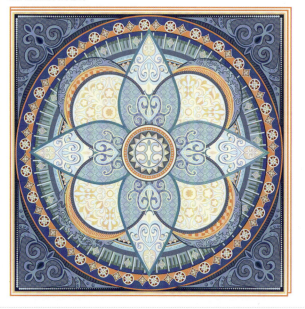 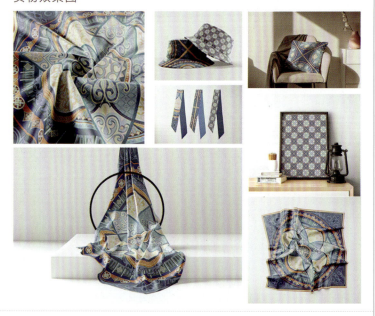

克州星轮

 选取柯尔克孜族符号性纹样，通过再设计、重新组合排列、色彩的搭配、大小圆盘的重叠交错，表现出时间的轮回感，以表达随着时代的发展，克州文化永远可以展现出全新的美感，达到设计的可持续。

姓名：金雅婧　　指导老师：张毅　　院校：江南大学设计学院

"繁画"花卉图案设计

灵感来源于春日浪漫，共设计了两款图案，进行不同的搭配，形成不同的图案，运用到纺织和产品上。一个是以鸢尾花、茶花为主设计的红蓝色彩风格的图案，一个是以波普艺术为设计风格，图案元素为花卉以及波普流行的留声机、卡带为主设计的一款图案。

色彩根据2022年流行色彩、波普设计色彩进行提取。

姓名：兰泽　　指导老师：张毅　　院校：江南大学设计学院

柯州·掠影

柯尔克孜族人英勇好战，古代族人主要以游牧和狩猎为主，因此武器对于柯尔克孜族人来说是维系生活、保护族人的重要工具。本次丝巾设计依据柯尔克孜族书籍中记录的武器形象进行提取、组合以及再设计，搭配柯尔克孜族传统装饰纹样，描绘柯尔克孜族的民族特色。

姓名：毛昆仑　　指导老师：刘冬云　张毅　　院校：江南大学设计学院

春日阳雀时时舞

本系列丝巾是将传统纹样与时尚创意相融合的一款服装配饰产品。设计图案取材于土家族西兰卡普传统图案元素中的"阳雀花",将其创新设计后,保留了其固有的民族文化,赋予了清新的春日色彩,具有靓丽精致的风格,寓意平安吉祥。

姓名:陈培艺 吴增 袁雷　指导老师:陈继红　院校:武汉纺织大学服装学院

"四季平安"系列丝巾

作品从库淑兰拼贴剪纸获得灵感,图案设计形式与库淑兰剪纸自然、饱满的构图风格相一致,色彩明快绚烂,纹饰以四季花和瓶组成。中国民间常把四季花作为四季幸福美好的象征,"瓶"与"平"同音,取"平安"的寓意。作品采用借用、解构、组合等艺术手法进行图案设计,表现其精致的装饰风格和艺术特色。

姓名:高天源　指导老师:王教庆
院校:西安工程大学服装与艺术设计学院

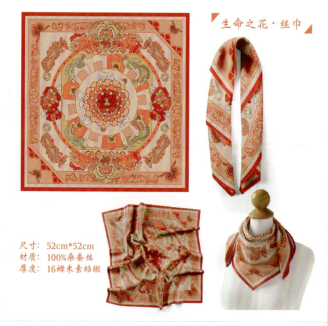

"生命之花"丝巾

丝巾图案灵感来源于土族妇女过去穿戴的肚兜青绣图案——"生命之花"。图案为一朵牡丹花的平面展开图,周围有如佛手花、蝙蝠、石榴、凤凰、蝴蝶等动植物,意表吉祥如意、健康长寿。土族妇女把绣满花朵的肚兜穿在身上,预示着生命从这里开始,体现人们对美好生活的向往和珍惜生命的愿望。将图案中的寓意在现代丝巾上进行展现,传达青绣图案的美好寓意。

姓名:王倩倩 陈玢兰　指导老师:张超
院校:贵州大学美术学院

闲梦春江·望满楼

主花型设计图中心以江南地带的荷叶、莲藕等纹样进行装饰，中心纹样四周以亭台楼阁元素进行装饰，丰富画面的同时使作品整体更有地方色彩。外围边框湖边石栏形象与阶梯正视、俯视渐变形象的使用，使画面更加具有立体感、层次感。角纹样以博古纹样装饰，呼应主体，画面更加整体。

姓名：于毅 田悦　　**指导老师**：张毅　　**院校**：江南大学设计学院，江南大学纺织科学与工程学院

幻梦之境

灵感来源于敦煌莫高窟壁画《鹿王本生》改编的故事《九色鹿》，神秘的九色鹿与自然中的山水令人好奇向往，如同敦煌的神秘、美丽。中国敦煌传说故事与现代数字色彩，两种不同时代的元素互相融合重组，形成了奇幻梦境世界。主花型适用于家居产品，同时，图中的鹿纹样也可以单独运用于抱枕、丝巾、眼罩等产品。

姓名：苏静　　**指导老师**：张毅　　**院校**：江南大学设计学院

蝶变·古今丝

古今"丝",亦为古今"思"。蝶意蜕变:蓝色带状似水似缎,寓历史长河,古往今来,人们的生产方式、生活环境不断改变;传统纹样的融入代表着一代代人内心对美好生活的祈盼;底纹低透明度的繁茂枝叶线描意蒸蒸日上。点线面的结合有丝线的意味,纵横交错间,串起了耕地的牛儿、头戴斗笠的垂钓者及今日与丝路相关的部分地标元素,同类色暖黄调主画面让人联想到旅途上的莽莽大漠。该设计受众广,适用于窗帘、床品、地毯、丝巾等产品。

姓名:赵婷婷　院校:南通大学艺术学院

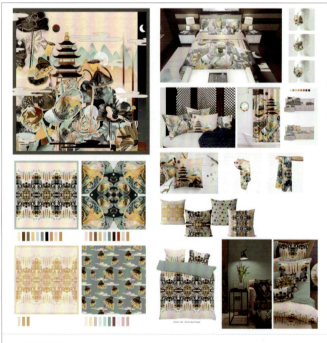

青墨荷风

本设计以秦风所尚的玄色为基调,提取莲蓬与秋荷的鎏金色彩,给人以稳重安宁之感。荷塘之上,昏昼交替,日月同辉。风起,湖中动荡飘摇,有者不堪一折,有者低垂不语,有者迎风傲立,有者毅然绽放,如同苦难降临时的世间百态。以花比人,在自然所施加的难抗之力面前,对生与自由的向往是人类本该拥有的,以此激发人们对自身生命与存在的思考。

姓名:祖雅妮　指导老师:张毅
院校:江南大学设计学院

梦蝶

作品《梦蝶》结合传统染色工艺,将多种染料的色素纤维以植物染的方式呈现在面料上。欧根纱的面料突出轻薄的效果,运用中国的山水晕染技法,同时叠加的颜色凸显作品的朦胧与虚幻美,独特的图案设计表达梦境中百花盛开、蝴蝶围绕的景象。

姓名:贾驭晴　指导老师:马彦霞
院校:天津美术学院产品设计学院

柯尔克孜族的故事

少数民族主题图案设计

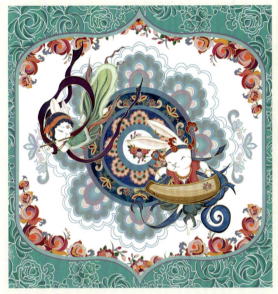

设计应用展示

柯尔克孜族的故事

　　柯尔克孜族是我国少数民族之一，具有典型的民族特色。本系列图案设计以柯尔克孜族的典型花卉纹样为主要设计灵感来源，兼顾实用性与美观性的同时，将传统敦煌壁画的艺术美学融入文创设计中，从柯尔克孜族的本土纹样中凝练民族配色及艺术表现形式，将设计图案与产品、家纺及服饰等日常用品相结合，使产品富有民族、艺术及文化特性。

姓名：高祥　　指导老师：牛犁　　院校：江南大学设计学院

灵蛇

蛇身体细长，行进方式千姿百态。在中国的传统文化中，蛇是招财纳福、趋吉避邪的灵兽，亦是迎难而上，奋起一击的勇猛化身。"鳞蹙翠光抽璀璨，腹连金彩动弯环"，灵蛇系列箱包设计以蛇纹牛皮为主材质，撷取自然百态中至美蛇纹为饰，将蛇元素寓于箱包造型及搭扣设计中，演绎灵蛇逶迤绵延之姿态。

姓名：谭一　　院校：北京城市学院

"镜像"系列箱包设计

镜像是真实的存在，也是虚空的影像，显示着相同的形体和相反的排列。林中鸟、林中木的镜像和所有物像的镜像与自身的对照大同小异，我们可以以此窥见相似的形体以及与之游离的内芯。镜像系列箱包设计采用三个对称形象的包体以不同曲度的形态错落有致地呈现，材质选用图案色彩鲜明的FURLA（芙拉）皮，以轻松、快意、诙谐的手法诠释箱包内涵。

姓名：谭一　　院校：北京城市学院

"莓姿蓝蕴"轻奢手提香风包

本作品将非遗粤绣应用于时尚、轻奢手提香风包创作理念中,以经典、简约的造型为主体,打破岭南传统图案设计,西为中用,大胆运用西方经典绘画光学原理的光影变化及岭南传统工艺针法,塑造出一颗颗立体蓝莓及花朵,借用香云纱高级面料将传统元素与现代艺术相结合,形成高级定制风格的轻奢效果。

姓名:钟彩红 陈孔艺　院校:广州开放大学,罗马美术学院

灯彩

作品灵感来自于传统中式灯笼的造型。中国灯笼又称为灯彩,是一种古老的传统工艺品,起源于2000多年前的西汉时期,是一种温暖的寄托,一份传统的归属感……

作品设计过程中参考了传统中式灯笼的造型,在其基础上进行了一些元素的提取、融合、再设计,复古新变。

箱包选择用牛皮皮料进行制作,更加光亮平滑。颜色选择了棕色,比较符合灯笼原本的配色。为了更加符合箱包所表达的中式风格,选择了竹节元素的五金配件作为箱包提手。

姓名:曹裕爽　指导老师:陈彬雨　院校:北京城市学院

设计理念：通过层层叠叠的褶皱来增加手袋的容量。使用时展开，以容纳更多物品，不使用时收拢，以节省更多空间。

设计草图以及灵感：

"叠"手袋

为呼吁人们重视对材料的有效利用而设计的手袋。其层层叠叠的结构可以很好地对各种场景做出应对。需要装很多东西时，展开手袋即可增加容量；不使用时，手袋可以收拢，节省空间。

姓名：杨思琦 李晓婧 黄星语　　指导老师：陈旭　　院校：广州美术学院工业设计学院

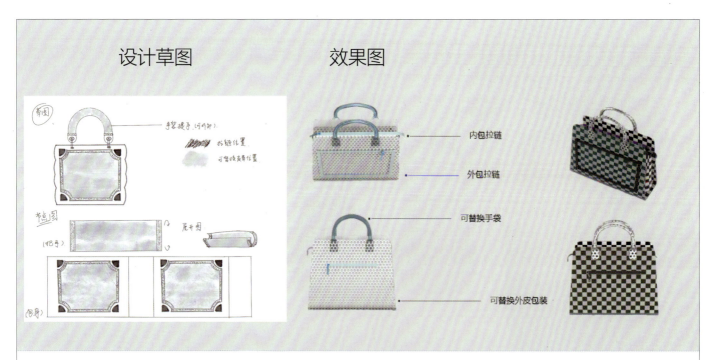

内外包设计

为了适配大众多元化的审美，提高手袋的利用率，设计了一款能够更加贴合生活，可根据现状与自我的随身搭配进行调整的可拆卸皮革手袋。现在大多数年轻人都在无用消费，通常会在一种产品上进行多次购买，原因是款式或颜色与当时的穿搭或工作不相符。这款手袋会配送不同尺寸的可更换皮革外衣，让消费者能够根据环境挑选适合自己的皮革去替换。

姓名：杨思琦 李晓婧 黄星语　　指导老师：陈旭　　院校：广州美术学院工业设计学院

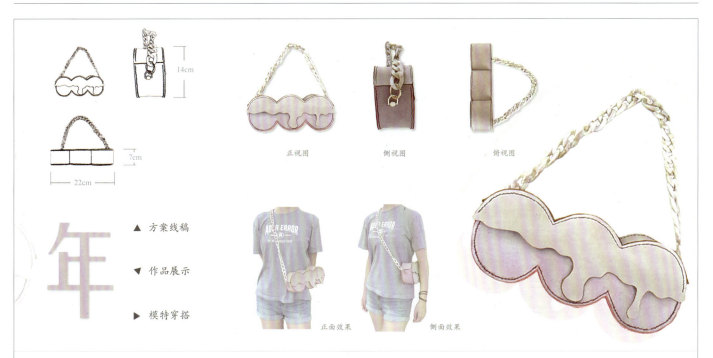

年

灵感来源于北京的糖葫芦。由于糖葫芦具有年味和喜庆的意味，所以配色主要选用了糖葫芦的红色，奶黄色既代表了焦糖也代表了冬天的雪。因为糖葫芦主体都是圆形，所以包体使用了圆形的设计，增加了可爱感。

姓名：武慧文　　指导老师：陈彬雨　　院校：北京城市学院

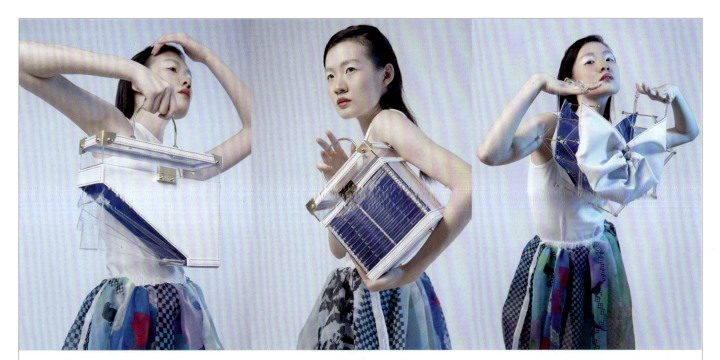

仿生结构包袋设计

作品以仿生设计学作为切入点，通过分析西瓜虫、捕蝇草、甲壳虫生物的形态及特征，归纳提取出三种结构，并将其分别与包袋设计进行结合，实现包体空间上的扩容。三款包袋均结合了生物的特性，且均通过物理结构的变化来实现包体的扩容，拥有多样变换性。

姓名：李芳仪　　指导老师：王耀华　　院校：北京服装学院服饰艺术与工程学院

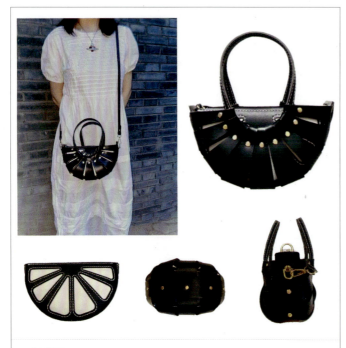

忆 留夏

记忆中，北京的夏天是胡同、蒲扇、凉鞋。

作品设计灵感来源于蒲扇的结构和凉鞋的镂空元素，通过解构线型结构、镂空元素的设计运用，表达出设计理念——儿时北京之夏的时光。该设计表达了设计者想要留住童年、留住时光、留住记忆的怀旧情感，同时设计时注重作品在日常生活中穿戴的便捷性。

| 姓名：赵晔轩 | 指导老师：陈彬雨 |
| 院校：北京城市学院 | |

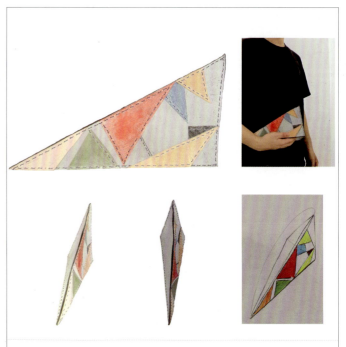

唐图

设计一个融合七巧板元素的手拿包，七巧板是小孩益智的玩具，它玩法多样，千变万化，给人带来一股俏皮的感觉。本作品以三角形为包型，七巧板元素主要在正面表现，用皮料叠加，摆出不规则的图案，展现青春活力的一面。

| 姓名：张浩楠 | 指导老师：陈彬雨 |
| 院校：北京城市学院 | |

华韵

作品灵感来源于北京故宫的屋檐，其倒梯形设计蕴含中国传统建筑的古韵美。包口和底部的几何形拼接蓝色面料，添加几分轻盈。包身中缝制的盘扣作为传统文化符号，实属点睛之笔。色彩以中国传统色为主，以传统色晴山、品月为装饰辅助，丰富又不失协调，塑造个性美的同时打造中国传统新风貌。

| 姓名：宋紫荧 | 指导老师：陈彬雨 |
| 院校：北京城市学院 | |

钟馗

本系列以年画典型人物钟馗为设计主题。整体的轮廓特点是简洁、夸张、整体。在设计元素上，运用独特的艺术拼接，通过简化抽象钟馗造型，再以一些民间风俗的形式对材料进行局部印染。设计展现在服装图案上，运用有微微反光特点的材料，增加神秘感。在颜色上，以灰绿色为主色，橘红、黑色为副色，还有几种比较小面积的跳跃的颜色穿插当中，让整个设计更有张力。

| 姓名：陈一凡 | 指导老师：蔡青 |
| 院校：广西科技大学人文艺术与设计学院 | |

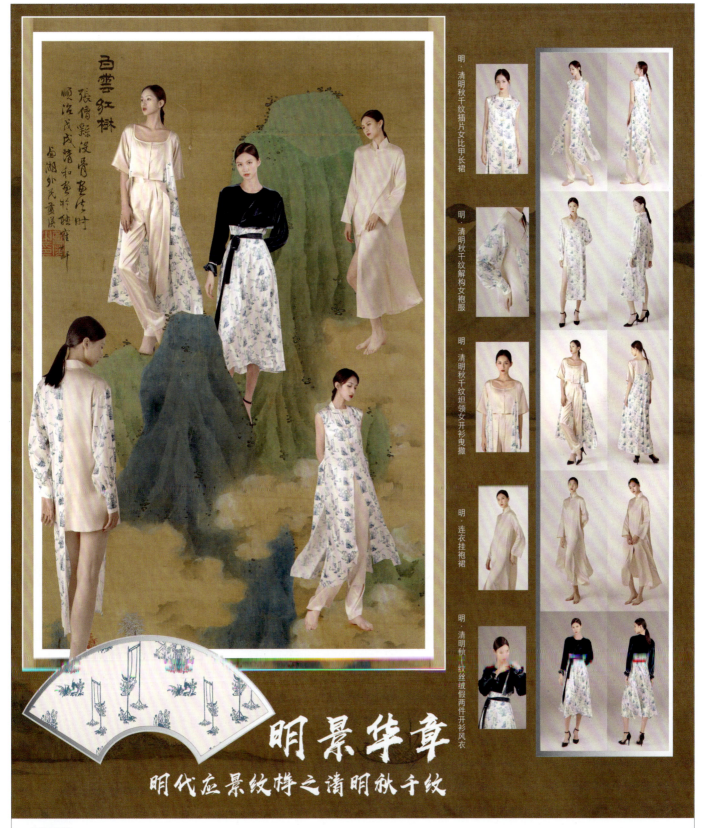

明景华章

　　明代中后期出现了一种与节令相适应的特殊纹样，就是随时节而变化的应景纹样和应景的丝绸面料。古人顺应"天人合应"的思潮，选最有代表性的事或物，用相应的图案来象征这一节气。本设计方案便是源于明代岁时清明节应景秋千纹样，将明代《金瓶梅》刻本中木板刻画图形元素提炼，借用朱伊纹样的造型表达方式，并结合明代服装款式结构和真丝缎面料的特征，在当代服装中进行设计表达，赋予当代服装中华传统民族的文化内涵。

　　基金项目：（1）国家重点技术研发项目（科技部），《中国风格文化创意及智能产品设计技术集成与应用示范》，课题编号：2019YFB1405704；（2）北京市教委社科计划项目，《明代应景纹样在当代服装中的传承与创新》，课题编号：SM202210012003。

姓名：赵晓曦　　**院校**：北京服装学院服装艺术与工程学院

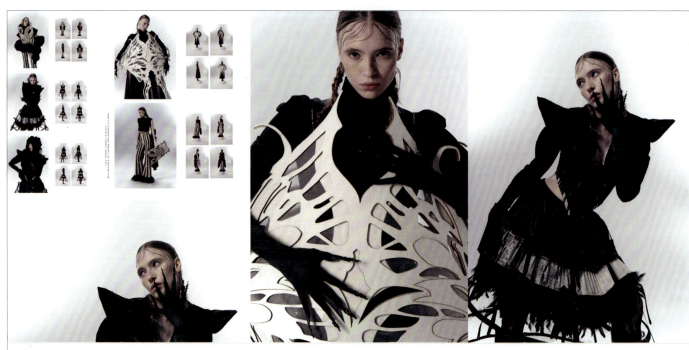

蝶变

　　本系列服装设计以"蝶变"为主题，从贵州传统文化中的苗族服饰和傩文化中汲取灵感，将传统的苗族百褶裙、傩面具和蝴蝶妈妈等文化元素与现代服装设计相结合，实现传统到现代的蝶变，以达到传承与创新我国优秀传统文化，展示独特审美韵味及传统文化魅力的目的。

姓名：刘若元　　指导老师：王羿　　院校：北京服装学院服装艺术与工程学院

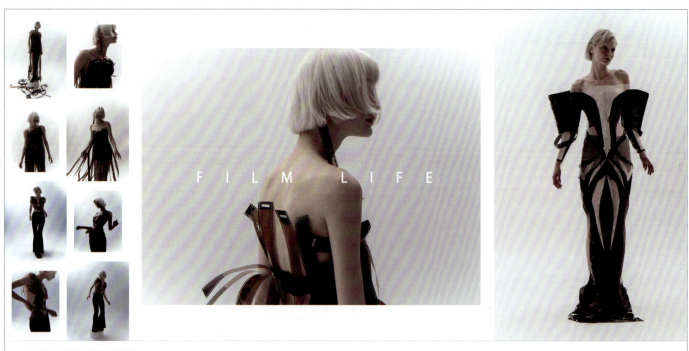

FILM LIFE（胶片生活）

　　"FILM LIFE"系列作品中的两套实体服装及一套虚拟服装，皆是由影像胶片材料制作或仿制建模而成。作者想寻求一种平衡，一种将所需要记录的内容和服装结合起来的载体，一种可以穿着的影像。同时，这样的面料能将创作者本人对于生命、生活、美或者现实的阐释，以可触碰的、可具象化的、可以通过多元角度观测到的方式呈现出来。

姓名：张兴屹　　指导老师：孙一楠　　院校：北京服装学院材料设计与工程学院

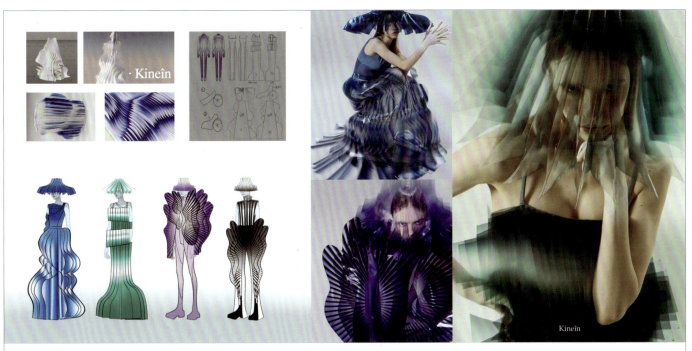

Kineîn

本设计通过对构成动态雕塑的多种元素进行分析探索，并结合时装设计语言与制作工艺，试图将动态雕塑元素运用于时装设计当中，使其达成动态雕塑的展示效果，改变人们对于传统服装的观念认知，并形成特定的当代时装造型方式与未来设计理念之设想，探讨了时装设计在静态与动态形态变化中的独特审美表达与技术的可能性。

姓名：李欣芮　　指导老师：邹游　　院校：北京服装学院服装艺术与工程学院

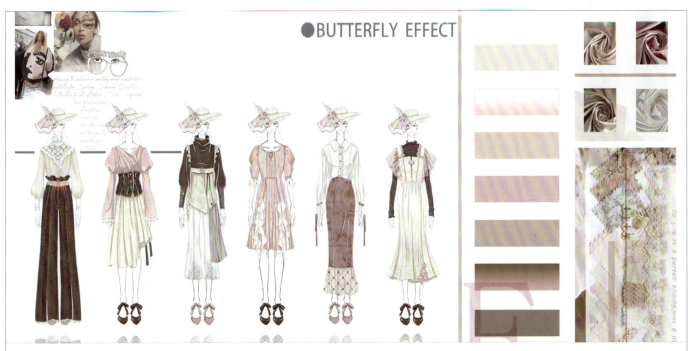

BUTTERFLY EFFECT

此系列服装设计风格为华丽优雅复古，整体廓形以合体的收腰设计为主，很好地展现女性优美的曲线及优雅、浪漫、复古的风采。主体色调为暖色系，柔和优美，米色、粉色与深咖色搭配协调，珠光感的丝绸面料与轻薄蕾丝的材质搭配，展现女性柔美的气质，使服装的华丽感彰显。

姓名：王晓莹　李璇依　　院校：鲁迅美术学院染织服装艺术设计学院

ENCHANTE

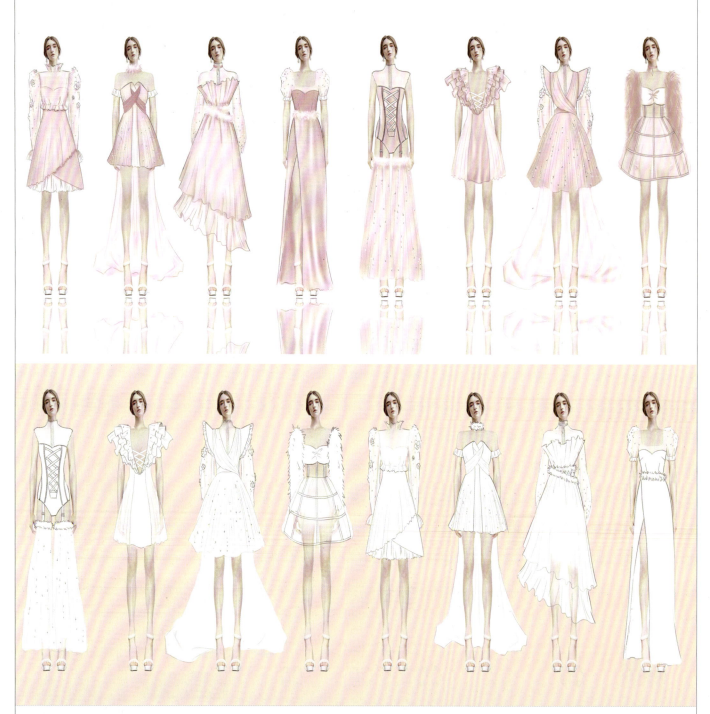

ENCHANTE

此系列服装整体以洛可可服装风格及其特点为基础，总体特征为华丽、精致、柔和，追求轻盈纤细的秀雅美感，纤弱娇媚，纷繁琐细，精致典雅，甜腻温柔，工艺、结构和线条具有婉转、柔美的特点。在服装的结构造型上大部分选择了A字型；颜色选择柔和的粉色系，表现出浪漫少女感，突出女性的柔美气质；材质采用纱、丝绸、长毛绒等面料更加还原洛可可时期的服装特色；荷叶边、珍珠、绸带等装饰贴合华丽、烦琐的特征。希望通过这一系列设计打造出更加现代化的洛可可时装。

姓名：王晓莹 韩欣彤　　院校：鲁迅美术学院染织服装艺术设计学院

SNOW SEASON

 本作品灵感来源于冬日雪季，是吸取中国传统水墨画特点，采用空间留白布局，色彩以黑白为主的纤维艺术刺绣作品。选用棉麻弹力皱作为刺绣载体，增加画面肌理质感。采用了手绣与手推绣结合的方式设计画面图案，弘扬传统民族手工艺，图案做了填充立体处理，在继承传统刺绣手工艺的同时进行开拓创新，将刺绣从平面转向多维。

姓名：汤玮　　指导老师：杨傲云　　院校：鲁迅美术学院染织服装艺术设计学院

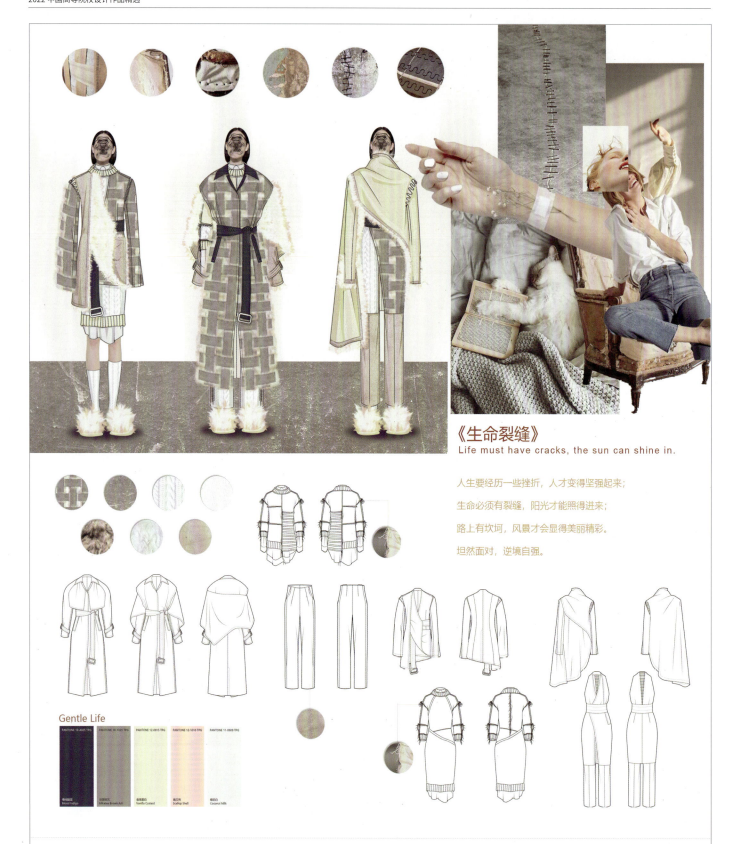

《生命裂缝》
Life must have cracks, the sun can shine in.

人生要经历一些挫折，人才变得坚强起来；
生命必须有裂缝，阳光才能照得进来；
路上有坎坷，风景才会显得美丽精彩。
坦然面对，逆境自强。

生命裂缝

　　本系列的灵感来源于生活中充满故事的旧物——斑驳脱落的油漆墙面、磨烂的家私边缘、破旧的沙发结构、裂缝和补丁等。采用披挂式、多层设计、解构的手法，配以铆钉、针织、做旧小羊皮、翻皮及皮草等材料，打造治愈、温暖而坚韧的后疫情时代女性形象。生命必须有缝隙，阳光才能照得进来，坦然面对，逆境自强。

姓名：莫岚　　院校：广州科技职业技术大学艺术传媒学院

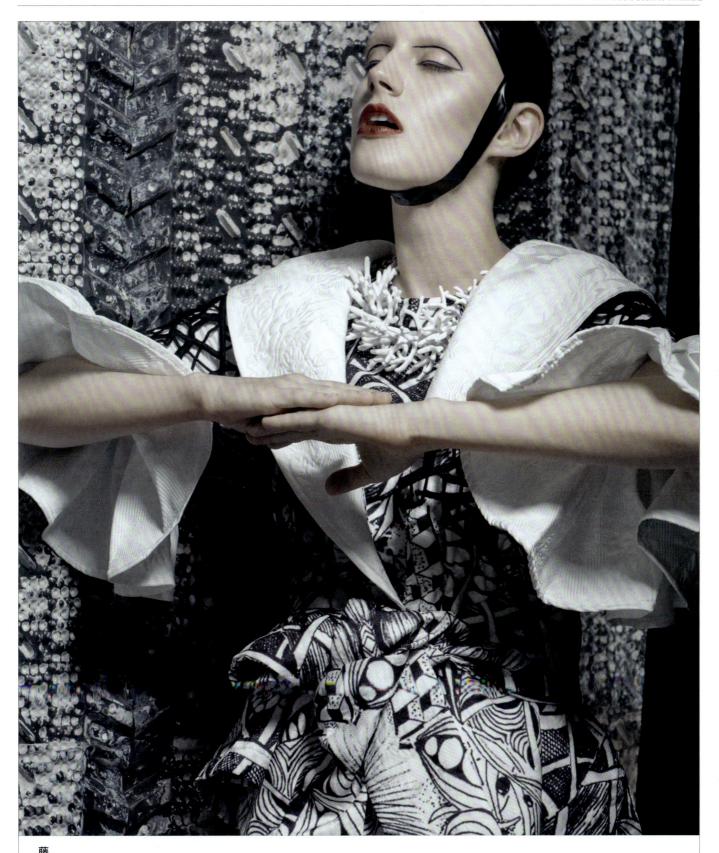

藤

作品以藤蔓为灵感，象征生命的成长与延续。中国传统文化与时尚设计相结合，将中式图案融入经典廓形，体现中西交融的独特美感。

姓名：贺萌萌　　院校：华南师范大学创意设计学院

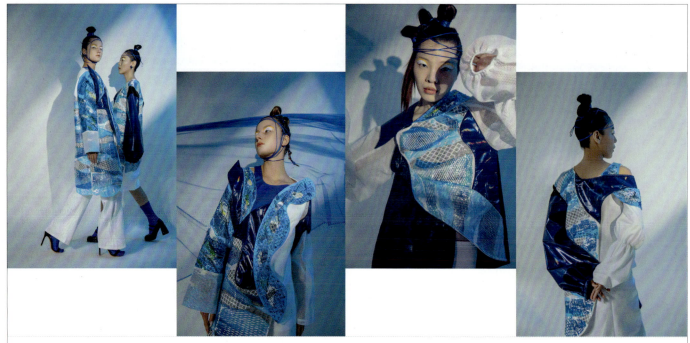

Plastic blue sea（塑蓝之海）

"Plastic blue sea（塑蓝之海）"作品灵感来源于造成海洋环境污染的海洋垃圾。将带有垃圾的海洋进行平面、抽象化处理，作为面料改造的衣片，呼吁保护海洋环境。同时为可持续时尚增添新的内容。

通过观察并调研可能存在的垃圾，选择与海洋垃圾形状较为相似的回收材料制作面料，例如类似渔网的水果泡沫网、tpu塑料膜、黑色麻网，以及工作室中常见的废旧纺织品、疫情当下较多的废弃口罩等作为点缀，丰富视觉效果。在款式设计方面，提取海洋形态柔和的分割线，加以解构重组设计，给服装结构增添创意。

姓名：王睿涵　　指导老师：朱铿桦　　院校：华南师范大学美术学院

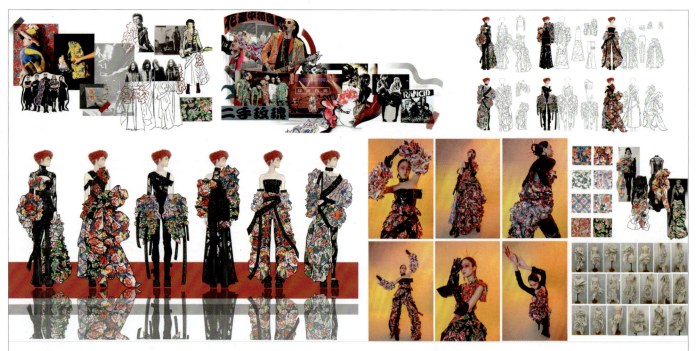

荆棘牡丹

本系列将民俗花布进行抽褶、堆叠设计，融入朋克服饰元素，使传统的民俗花布在符合现代审美需求的同时延展出更多可能性。本系列设计的创新点在于致力于通过鲜艳夸张的中国民俗花布与叛逆的朋克摇滚之间的碰撞，为服装审美带来新的视觉感受，打破人们对于传统花布的刻板印象。

姓名：韩奕新　　指导老师：朱铿桦　　院校：华南师范大学美术学院

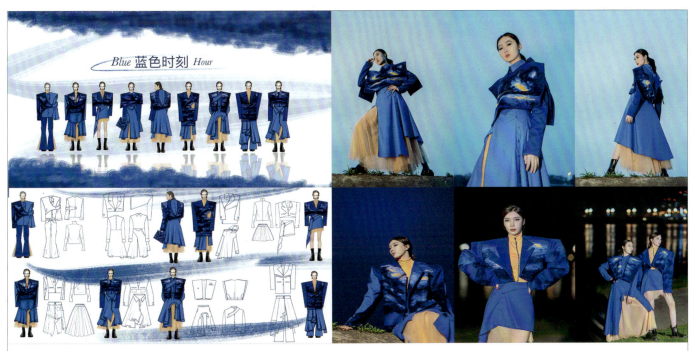

蓝色时刻

本系列设计灵感来源于自然现象——"蓝色时刻"。在清晨日出之前或黄昏日落之后,太阳位于地平线以下,这时天空中会出现一种高饱和度的蓝色,在这美好而又特殊的时刻,天地一色,万物蓝染,摄影师们称其为"Blue Hour(蓝色时刻)"。本系列设计以"蓝色时刻"为出发点,以服装为载体,用羊毛毡、珠绣等面料改造的技法表现这一主题,找寻到属于自己的"私人时刻",做最真实的自我。

姓名:唐馨雅　　指导老师:敬静　　院校:乐山师范学院美术与设计学院

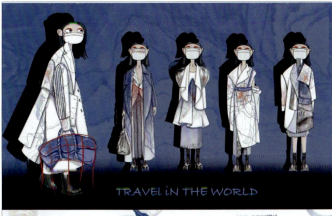

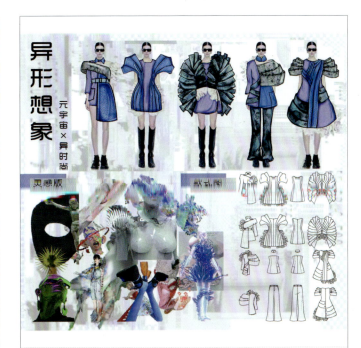

Travel in the world

受疫情影响,让人们更加注重健康,渴望旅行,感受不同的人文风貌。服装整体廓形为A形和H形,色彩上以白色为主色调,加入紫蓝色和红色,整体平静柔和又不失对比碰撞。通过线条在地图上绘制成"足迹"图案,采用植物染色、缝迹线和针织组织肌理等手法进行创新,将废弃服装余料打碎成绒,充当服装填充物,传达绿色环保理念。

姓名:吴增　陈陪艺　袁雷　　指导老师:陈继红
院校:武汉纺织大学服装学院

异形想象

在元宇宙中,个性化的应用对于数字时尚尤其重要,这可能是迄今为止数字时尚应用的最大领域,它为消费者、创意人员和品牌开辟了许多新的可能性。元宇宙的出现打破了物理世界中的局限,进一步融合现实和虚拟,带来了全新的互动体验和生活方式,也为时尚产业带来了新的发展方向。

姓名:王玲
院校:河南工程学院服装学院

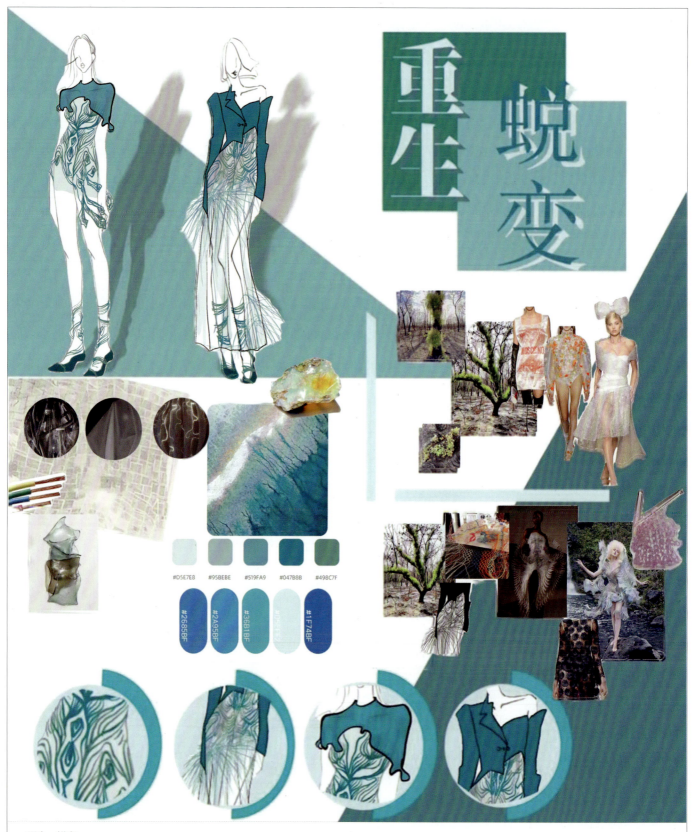

重生 · 蜕变

 这套时装以环保为主题。参照树木生长的形态，设计出服装的大概构架，用可回收的面料或二次利用废品完成整个设计。可降解生物面料作为树干，编织的电线以及光纤作为树枝。

 二次利用工业的废品重做面料来模仿自然的形态，体现了工业发展对自然的破坏，提醒人们在发展的过程中用工业的新技术保护环境。

姓名：谭书婷 曾奕瑜 刘俊劭 指导老师：陈旭 院校：广州美术学院工业设计学院

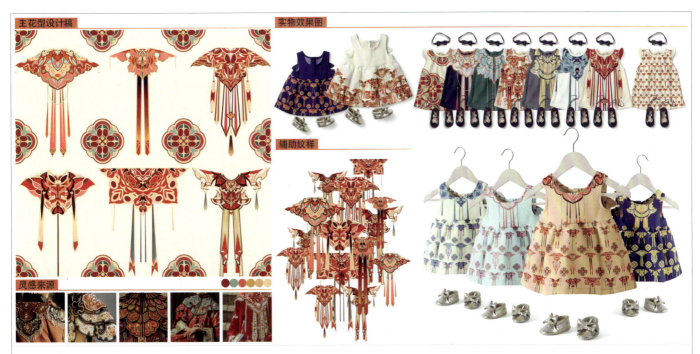

云涧——基于传统云肩式样作童装图案设计

本系列设计作品以传统服饰装饰物——"云肩"为灵感来源，将古代云肩形制、团案造型与现代儿童服装结合，增加现代童装的传统美感。儿童在穿着云肩图案服装的同时也间接普及了中国传统服饰文化，有利于中国传统文化的传播与推广。

姓名：于毅　　指导老师：张毅　　院校：江南大学设计学院

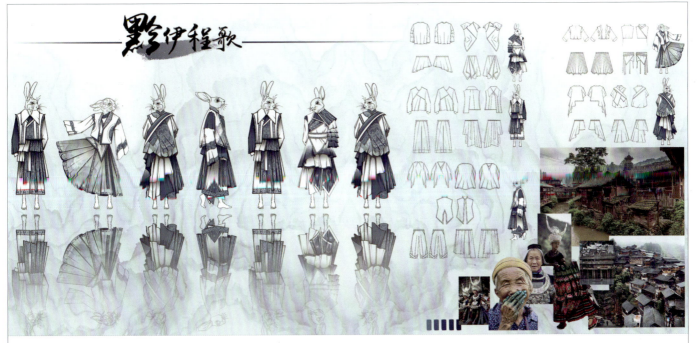

黔伊程歌

蜡染是我国古老的少数民族民间传统纺织印染技艺手法。黔东南地区的少数民族人民在历史迁移过程中，形成了以图纹记事与识别身份的习惯，在如今的现代化生产中，这种纯手工非物质文化遗产显得极为珍贵。本设计希望将传统蜡染工艺与中国华服相结合，让更多的人去了解真正的蜡染，了解中国华服。

姓名：于毅　　指导老师：张毅　　院校：江南大学设计学院

瓦·檐

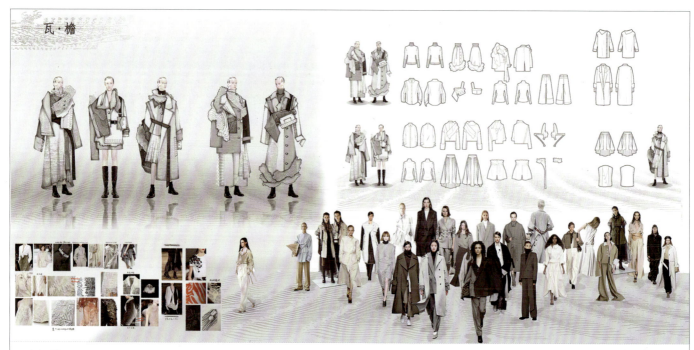

瓦·檐

灵感来源于朴实素净的东方瓦砖，将儿时记忆里的瓦墙进行提取和再塑造。东方的瓦砖常常给人朴实、素净之美，历经沧桑，却抹上了一笔入境神秘色彩。黑白一直是永恒的经典，加入瓦砖的青灰与徽派江南的墙白色点缀，使颜色更加丰富，富有变化和韵味。运用瓦檐的图案纹样、砖瓦的堆叠、神兽的形态，进行抽象、变形等，融入现代女装中，为女性美增添了一份干练与神秘。运用现代女装的层次感、块面感与纹样图案以及几何肌理进行融合碰撞，从而形成具有创新性的东方美的变化形式。

姓名：许晗 陈涵 祖雅妮　院校：江南大学设计学院

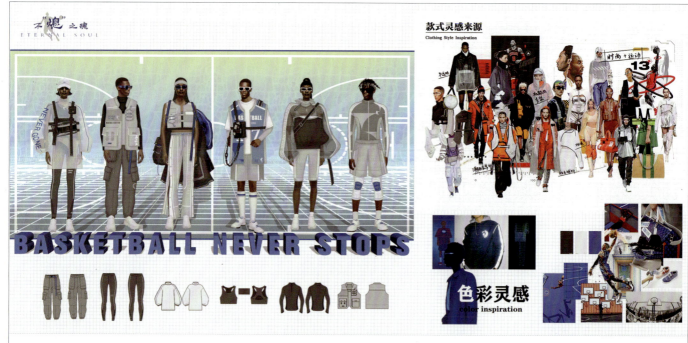

不"熄"之魂

系列运动服装设计中融入了许多亮点，注重多场景的服装转换，通过拆卸、一衣多穿的方式使服装更适用于各种场合；将功能性面料、反光与发光辅料以及变色油墨技术融入服装制作，在保障舒适度和功能性的基础上，为穿着者带来趣味性的体验；同时，通过机能风的包类配饰使手机钥匙等小物件更加便携；最后，结合流行趋势，完成了系列兼具实用性与美观性的篮球服设计。

姓名：许晗 陈涵 祖雅妮　院校：江南大学设计学院

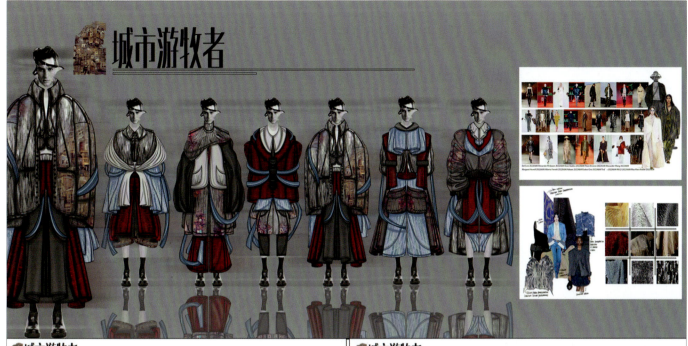

城市游牧者

　　灵感来源于游牧民族通过骑马移动放牧的方式利用水草资源,以获取生活资料,并保持草场可持续利用的生活方式。"城市游牧族"是指多数接受过高等教育,由于经济、工作、生活等方面的原因暂时放弃买房,以租赁单元房的方式解决住宿问题,他们多是成长在城市的 80 后、90 后。而作者作为其中的一员,希望我们能够保持热爱,有意识地允许自己像"游牧民"一样工作和生活。廓形、色彩根据 2022 年流行色彩进行提取,款式廓形以 A 形、H 形为主。

姓名:兰泽　　指导老师:张毅　　院校:江南大学设计学院

"印象·阳光"大淑女装设计

本系列产品的主要印花图案为设计师原创印花图案，设计师以古典油画为灵感源泉，结合自然元素，靓丽的撞色试图呈现出人们印象中的大自然之美。搭配系列大淑女装款式造型，打造优雅女士的风韵之美。

姓名：张玉典 陈涵　　院校：江南大学设计学院

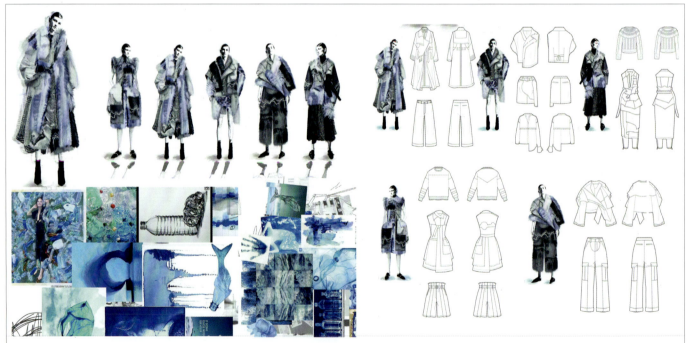

徒-归蓝

本系列主题灵感来自于海洋中的白色污染。大海本是一片蔚蓝的净土，但社会的快速发展驱动着消费者消费习惯的转变，越来越多的垃圾流入海洋，人类最后的一处避风港也被污染。本系列服装为呼吁社会对于环境的保护，色彩方面追求低调质朴的美感，大部分都使用的是偏冷色调下不同程度的未染原色以及贝壳色，同时用邻近色进行色彩过渡，以保证整套系列服饰像大海一般宁静致远。大海不会永远宁静，也会"生气""哭泣"，整套系列色彩部分提取给人以柔和视觉感受的钢蓝色加以突出表现。主色与辅色之间相辅相成，加以中色色调诉说本色美学，如人与家之间互相倾诉的告白。

姓名：任若安　　指导老师：贾鸿英　　院校：江南大学设计学院

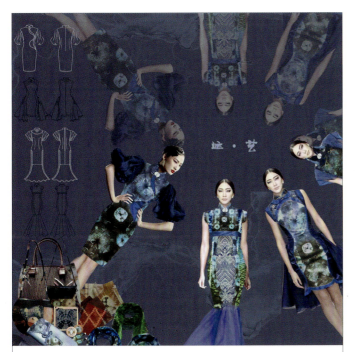

迹·艺

　　《迹·艺》以天然素材、染材，透过"有机的"手作美学激发创作者、观赏者对生态系统的深度认识，以期创作具有文化传承形象的天然纤品及原创生活文化服饰。作品通过数字化的手法，将草木染技艺运用到丝绸上，在传承的基础上创新，传达出传统手工艺对当代生活美学新风尚与文化传承的整体价值。

姓名：林鹏飞　　指导老师：牛犁
院校：江南大学设计学院

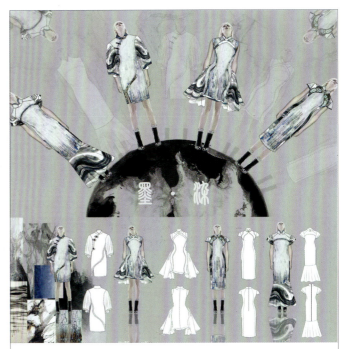

墨染

　　作品灵感取自于水墨画和非遗草木染技艺，通过把水墨画和草木染技艺结合起来运用到丝绸上，通过二者之间的结合创造出新的视觉效果。在设计理念中将自然、环保、绿色、人文的生活价值观透过手工艺技艺及创意设计媒合服饰与生活用物，进而提升新的生活美学高度，将文化活用转化为面向设计的竞争基因。

姓名：林鹏飞　　指导老师：牛犁
院校：江南大学设计学院

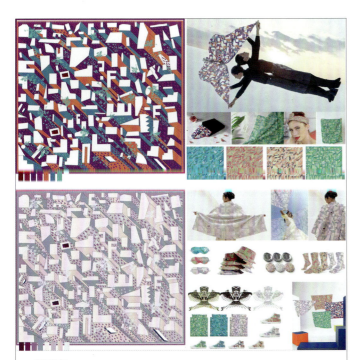

千思寄

　　作品以城市建筑和中国传统纸鸢为设计来源。将几何建筑和纸鸢结合起来进行后疫情时代的情感化设计创作，纸鸢寓意天真美好，几何建筑代表沉闷与压抑。人们长时间受疫情的影响，内心积压的情感迫切想要得到释放，将二者有效地结合起来，富有新鲜感、层次感。

姓名：林鹏飞　　指导老师：牛犁
院校：江南大学设计学院

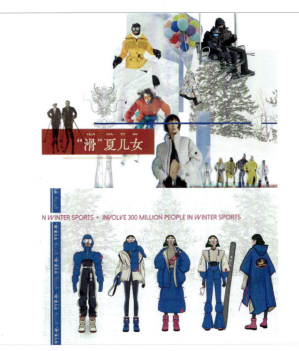

"滑"夏儿女

　　受国家"三亿人上冰雪"号召，越来越多的人对滑雪运动产生浓厚兴趣。中国阿勒泰是世界滑雪起源地之一，因此本次主要围绕滑雪运动及服装为设计重点，加入了中国传统"龙""江崖海水纹"等元素并进行了创新设计，为设计具有中国风格的滑雪服进行大胆尝试。

姓名：张华怡　　指导老师：梁惠娥
院校：江南大学设计学院

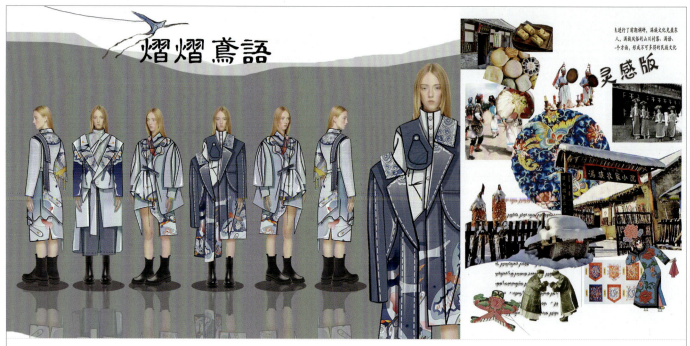

熠熠鸢语

本系列服装以满族纸鸢为主要设计灵感，基于满族特色风俗文化踏青日放纸鸢和民间技艺传承人的故事，将风筝结构进行拆解，提取了风筝独特结构的"硬翅"以及"线辘"，并结合当今时尚女装要素，在继承传统民族文化的同时，进行了款式创新再创造。

色彩设计以青、蓝为主色调，红、橙、黄为装饰辅助，强烈的色彩对比使整体色彩丰富又不失协调，细节处加以银线点缀，突出满族热情豪爽民族特色的同时又不失华丽的质感，为时尚注入新的活力，塑造个性美的同时打造民族新风貌，激发民族自信。

姓名：王孟丹　　指导老师：佟菲　　院校：长春大学旅游学院艺术学院

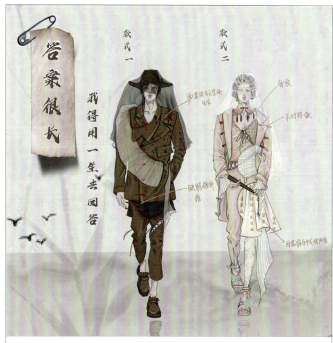

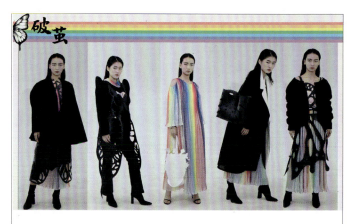

答案很长

民国是我国服装史上古今东西纵横交汇的年代，中山装、西装、旗袍、马褂……在车水马龙的街上形形色色。以此为出发点，结合梁思成与林徽因的爱情故事，将各种装束的代表性特色及便利性优势结合在一起（如一衣多穿研究，旗袍与唐装的结构性再造，西装与唐装的结合等），使服装兼具传统特色与功能性、商业性，古为今用。

姓名：魏瑜薇　　指导老师：张毅
院校：江南大学设计学院

破茧

本系列主题来源于"破茧成蝶"。破茧而出变作蝴蝶，有一种由丑到美的升华意味，寓意焕然新生、挣脱束缚。成长的过程好比"破茧成蝶"，挣扎着褪掉所有青涩和丑陋，在阳光下抖动轻盈美丽的翅膀，开始展现自我风采。在现代高压力的社会中，人人都向往在艰苦的环境下茁壮成长，迎来华彩蜕变、翩然起舞那一日。

姓名：郭湛　　指导老师：郭晓强
院校：江西服装学院服装设计学院

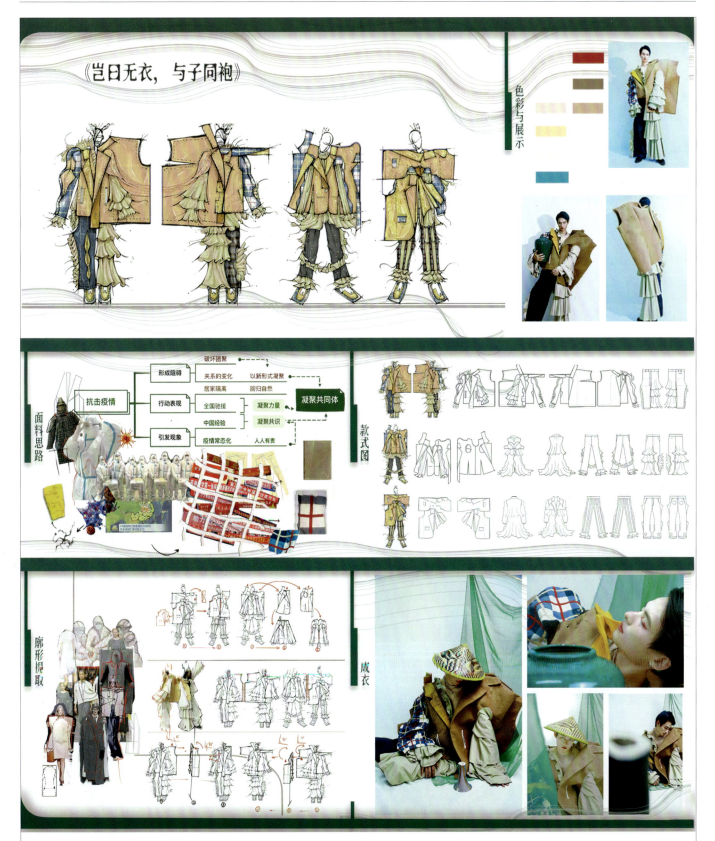

岂曰无衣，与子同袍

疫情下，全国上下携手抗疫，共筑防疫围墙，共克时艰，凝聚共同体；疫情使生活节奏放缓，开始探索原始的身份；服装探寻平面与立体间的平衡，以多形态和多种组合形式展现"共同体"；色彩选择"自然"的大地色系；共建命运共同体，不同形态之间存在着必然的联系，彼此共存。

姓名：张德林　　指导老师：王晓娟　　院校：上海工程技术大学纺织服装学院

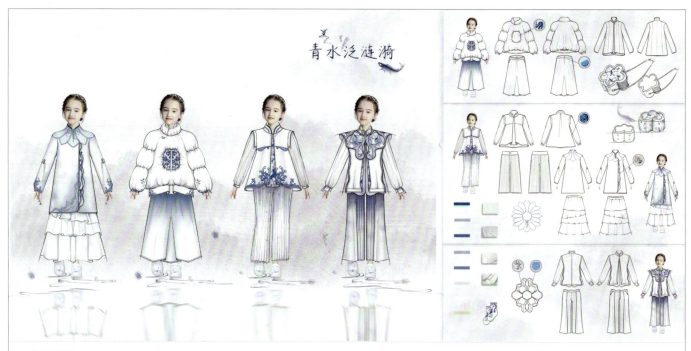

青水泛涟漪

系列设计以青花瓷为灵感，结合新中式服装风格，体现东方风韵。选择植物染色和可持续舒适面料，为孩童提供健康舒适着装。装饰手法遵循"返璞归真，道法自然"的理念，塑造自然典雅的整体风格。富有吉祥寓意的装饰纹样以简约为主，结合浮雕式刺绣、顾绣水墨刺绣技法以及剪纸技法，体现青花瓷釉色渗晕、浓淡之韵。

姓名：张德林　　**指导老师：**王晓娟　　**院校：**上海工程技术大学纺织服装学院

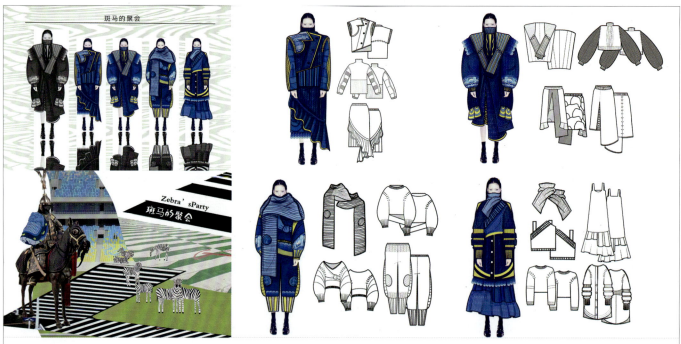

斑马的聚会

灵感来源于铠甲外形，借鉴了斑马身上的条纹作为图案装饰，运用蓝黄色系，整体活泼跳跃，表现青春活力。

姓名：吴想妹　　**指导老师：**张颖喆　余正龙　　**院校：**浙江财经大学东方学院文化传播与设计学院

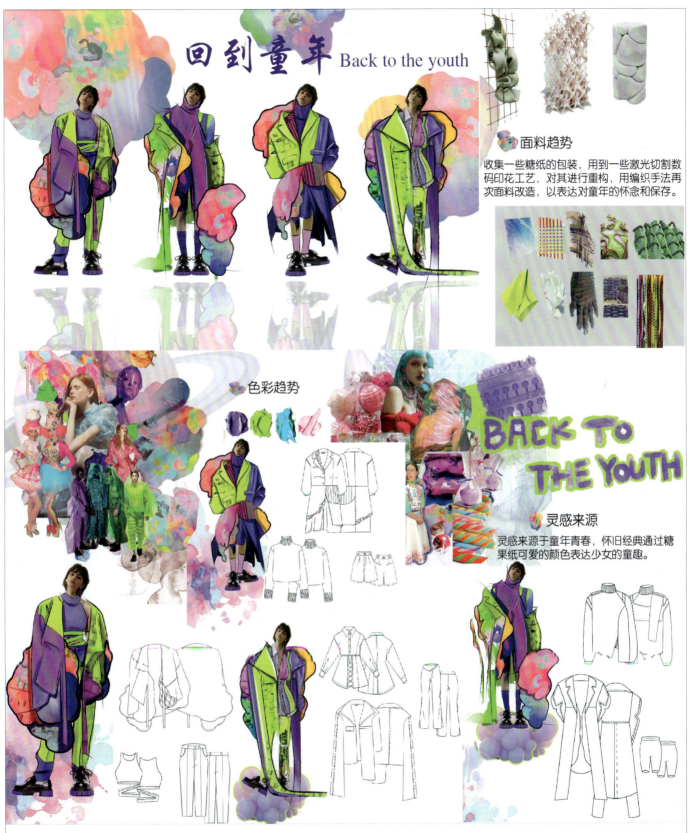

回到童年

 本系列服装的设计灵感来源于青春。少女如同一颗精美包装的糖果，蕴含着意想不到的酸甜滋味。就像设计想要展现的思想：真正的现代女性，不需要处处规范自己，可以摩登，可以甜美，同样也可以是"坏女孩"。运用糖纸作为元素，展现浪漫的女性气质，青春从原始的、照片般真实的街道观察演变成梦幻般的粉彩构图。服装跃动着高饱和度色彩光泽的特殊面料，宽大落肩的外形设计，利用印染手绘、飘带等装饰物，利用不同材料之间的特性拼接混搭，运用糖果色作为元素色彩，展现浪漫的女性气质。服装通过编织、数码印花、印染、层叠等艺术手法，把"基本形状"做出改变，小范围增加细节形状，铺陈在原有面料上，让原本单调的面料富有层次感。复古廓形与青春糖果相结合，体现时尚美学。整体服装有趣，富有实验性，打破界限。

姓名：谢晨迪 李京芝　　**指导老师：**邱夷平 陈杨轶　　**院校：**泉州师范学院纺织与服装学院

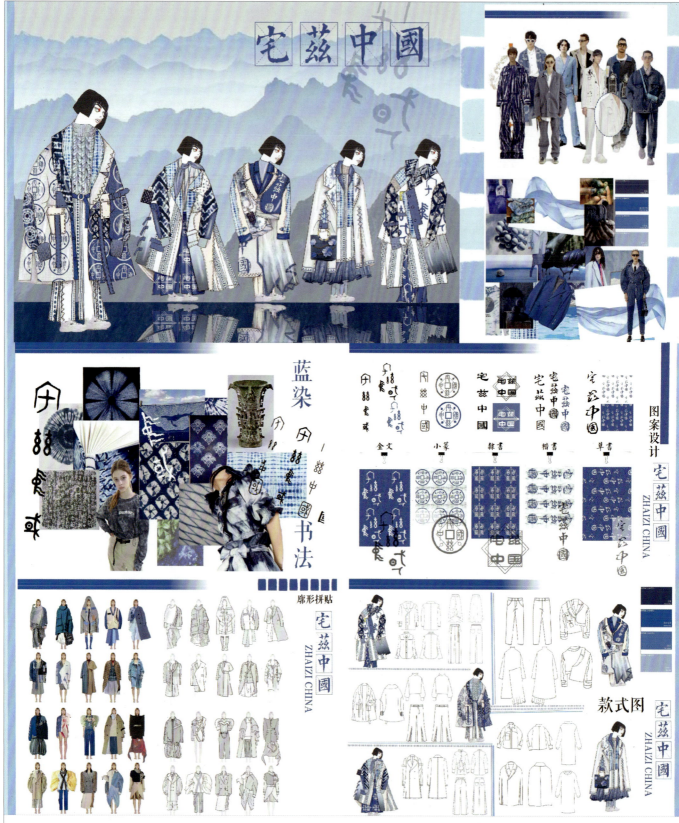

宅兹中国

灵感来源于青铜器"何尊"上的铭文"宅兹中国",这是"中国"这两个字在历史上的首次出现。万物皆有灵,"宅兹中国"承载着历史的醇香。为了将其展现在服装设计中,把"宅兹中国"转化为汉字图案,与蓝染技艺结合,运用低调、内敛、温和的蓝白配色,饱含东方韵味,突出设计内涵。同时保持匠心,一针一线,一层一染,贯彻生态环保理念,将想要表达的自然、古朴用针线绵延在设计中。

姓名:李京芝 谢晨迪　指导老师:邱夷平 陈杨轶　院校:泉州师范学院纺织与服装学院

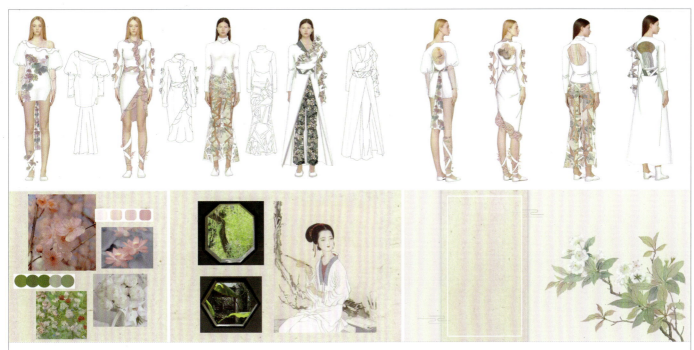

知否知否应是绿肥红瘦

李清照的一生平淡也曲折,根据她的一生来设计服装,从天真烂漫的少女时期,到陷入爱情,到爱情破碎,再到暮年时期心系天下。在设计中,后面用古代窗户镂空设计,从镂空中能看见她每个时期的心情。用花朵刺绣来表现李清照各个时期,从莲花到桃花到昙花到最后的水仙,展现她的气质与优雅,更能展现中国女性的魅力。

姓名: 刘严泽　　指导老师: 邢益波　　院校: 山东师范大学美术学院

进

《进》表达的是从封建时期到战争时期到 20 世纪八九十年代再到现代再到未来服装的发展;从最初的单一性到战争时期的功能性到 20 世纪八九十年代服装百花齐放再到现代同一性又到服装科技百变。表达服装应该是百花齐放的状态,并融入未来的科技,让未来的服装多样化也具备科技功能性,让人们有更多的更个性的选择,同时让穿搭艺术融入生活。

姓名: 韩子玉　　指导老师: 张茜宜
院校: 北京城市学院

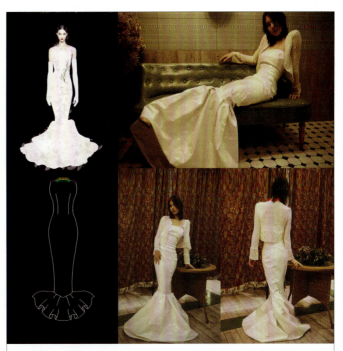

Siren(塞壬)

"Siren"的中文意思为"警报",寓意来自大海的警报:如果人类继续破坏海洋环境,后果将不堪设想。"塞壬"在古希腊神话中是冥界的引路神,拥有天籁般的歌喉,常用歌声诱惑过路的航海者,将船沉没。

姓名: 杨思墨　　指导老师: 张茜宜
院校: 北京城市学院

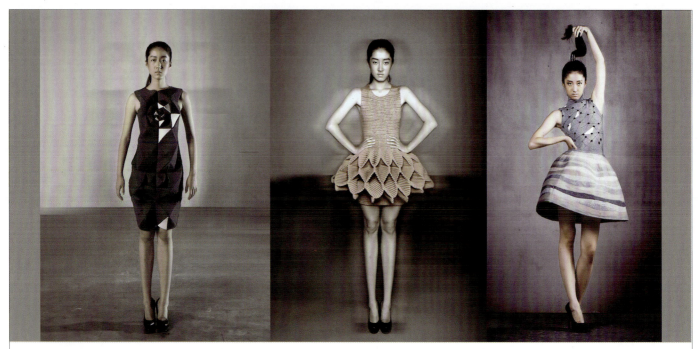

《以柏拉图之名》之《以太》

　　柏拉图认为世界是由水（正二十面体）、火（正四面体）、土（正六面体）、气（正八面体）和以太（正十二面体）组成的，每个元素都用一个形状表示。柏拉图用模糊的方式写道，"上帝用规则的十二面体来确定整个天空的星座。"《以柏拉图之名》系列作品共10件，结合了中西方的哲学思想。《以太》《土》《气》是系列中的三件，分别使用了规则的十二面体、正方体、八面体的结构，从音乐、数学等方面汲取灵感。裙子的旋转包含了非常精确的数列关系，使这件衣服有新的视觉效果。这个几何系列在某种程度上更像是一个教学实验，用服装来表达人与自然的关系和对三维空间的探索。虽然作品充满了数字序列，均衡对称，但设计师仍然希望传达出未来自由的感觉。

姓名：邵芳　　院校：北京城市学院

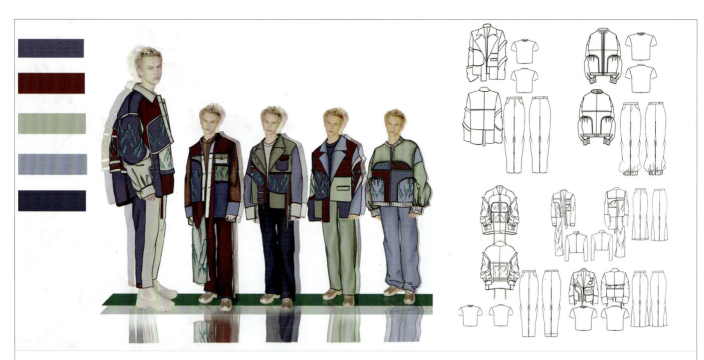

古雅

　　这次的灵感来源于千里江山图，千里江山图代表着青山绿水的发展。整个色彩体系选择了传统艺术形式中的岩彩这一色彩体系，偏灰色调与高浓度的青绿色形成对比。同时山体部位选择刺绣的方式。

姓名：罗婧楠　　指导老师：张茜宜　　院校：北京城市学院

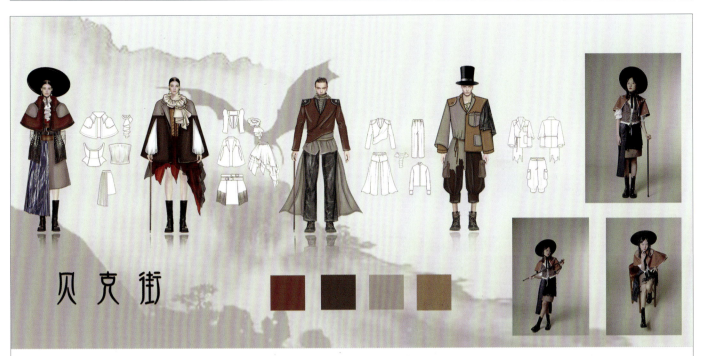

贝克街

以20世纪的侦探风格为灵感来源，主要参考了福尔摩斯、柯南等影视作品的服装固有形象，在每件大衣上添加了"枪挡"这一结构，从而突出了主体人物的特点。试想在酒会幽暗昏黄的灯光下，穿着此礼服出席活动，搭配手杖、宽檐帽、皮鞋等配饰，既体现了女性的刚柔并济，也体现了男性的绅士优雅。

姓名：王雪琦　　指导老师：张茜宜　　院校：北京城市学院

荼谓绛

荼如白，绛若赤。将海水清透的荼白同设计结合，借由波浪般的褶皱展现浪花的激越，层叠的裙摆将泡沫转瞬即逝的消散均匀呈现，浪漫即自然。

姓名：陈睿琪　　指导老师：张茜宜　　院校：北京城市学院

渴望敏锐

　　Y2K文化服装的特点与制作方法作为千禧年间的流行文化，如今重新回到我们的视野之中。作品独特的流线型设计与冷调金属感的色彩搭配，加上肌理面料的应用。告诉我们只有立足当下，既回首又展望，才能拓宽设计的边界。

姓名：卢依蒙　　指导老师：安达　　院校：北京城市学院

裂

以火山喷发为灵感来源，从地壳裂缝涌出的岩浆与地壳表面相互作用，滚烫的浓浆在爆发时与火山外的环境产生激烈反应，形成滚滚喷涌的"黑土"，火红的颜色在黑色的地下波涛汹涌。作品将火红的岩浆在地表流动形成的不规律形态运用于服装设计中。

姓名：高娃　　指导老师：安达　　院校：北京城市学院

琥珀

以琥珀的形成过程和芭蕾为灵感来源。一滴可以包罗万象的树脂，经过时间的千锤百炼，变成一颗晶莹剔透的琥珀，与有着悠久历史的芭蕾舞服相结合，像单纯的少女成长为坚毅的女人，无论经历过多少岁月蹉跎，初心不变，骨子里还是那个优雅的少女。

姓名：董意萌　　指导老师：赵佳思　　院校：北京城市学院

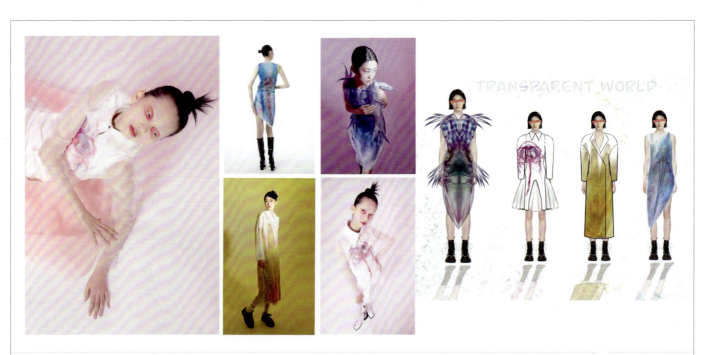

透明世界

以标本图案作为服装设计图案，数码印花于服装上，设计了该系列四款服装。标本图案被药剂浸泡之后的色彩是非常美妙的，并且按照标本可推测生物的样貌，对这样的不确定性加以想象，重新绘制并融合到服装上面。

姓名：赵宁　　指导老师：赵佳思　　院校：北京城市学院

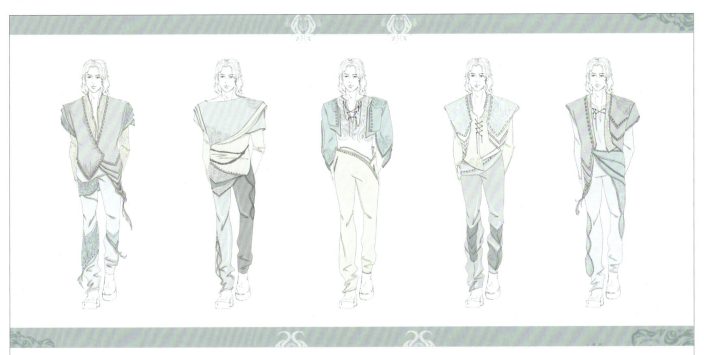

青萱

本系列设计以青蛇和萱草为主题。青蛇作为中国古典文学的形象，极具神秘感且带有东方韵味。世人皆道青蛇妖相貌娇艳俏丽，颇具灵性，故设计以灵动为主，将解构同拼接元素融合，以表达蛇骨之缠绵及蛇鳞之层叠。且青蛇雌雄同体，因而设计上突破性别的束缚，以中性风格为主，虚与实的碰撞通过棉麻与丝绸的布片、丝与纱缠绕的绳结体现。

姓名：陈睿琪　　指导老师：赵佳思　　院校：北京城市学院

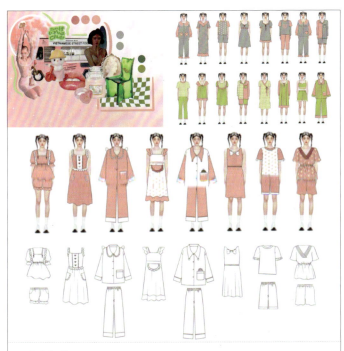

少女与花

仲夏夜的凉风可以吹走炙热的焦虑，橙色的黄昏拥抱薄荷的黎明。少女能让月色温柔，让流星闪烁。女性在不同的阶段会被赋予不同的角色，独立、自由、幸福是我们一生的追求，所以作者想要通过这个少女家居服的系列设计展现年轻女性的魅力，她们不该被贴上标签，要随性地做自己，永远保持少女心。

姓名：郭昊阳　　指导老师：张茜宜
院校：北京城市学院

十卅：blossoms

在外部奖励方式的不断延续下，小红花奖励符号的表现形式逐渐多元化，并出现歧义。作品通过将"小红花"奖励符号量化后产生质变的过程进行首饰的视觉转换，反映出当下的一种社会状态以及人们的精神诉求，进而，作者对小红花奖励符号进行了再创作，试图探寻首饰中隐藏的奖励功能。

姓名：拓桦真　　指导老师：赵祎
院校：北京服装学院服饰艺术与工程学院

户外·丛林山地帽

帽子为户外徒步及各种运动设计。帽形为贴合人体头型的流线型。帽体面料为透气棉质材料,里布由防水布料及纱网混合而成。帽前两侧由长条拉链控制透气量,遮阳布为防水材料分片式设计可以折叠后由纽扣至帽后方。帽檐两侧有按纽扣固定遮阳布裁片前缘与后方纽扣形成三点固定效果,可根据阳光方向设置半遮帘还是全遮帘方式。

（专利号:2020308165437;2017213310700）,校级项目编号:YJG201916

姓名:苏嘉明 苏慧明　　院校:广州工程技术职业学院,广州开放大学

一起向未来

因为一些人类改变了海洋原来的状态,使海洋生态系统遭到破坏。为了更好地保护海洋,创作海洋IP,一起保护海洋,做海洋代言人,探寻未来更多的可能性。

此IP形象基于水母的造型,采用赛博朋克风格设计方法进行,体现不一样海洋新星。头发部分采用海洋的蓝色,代表纯净的心。服装裙子采用紫色,代表更强的抵御性,同时进行了部分延展设计,其中武力值是表明海小星这位海洋代言人的实力,整体符合其守护海洋的特征,能更好地保护海洋!

姓名:刘玉婷　　指导老师:胡畅平　　院校:湘潭大学艺术学院

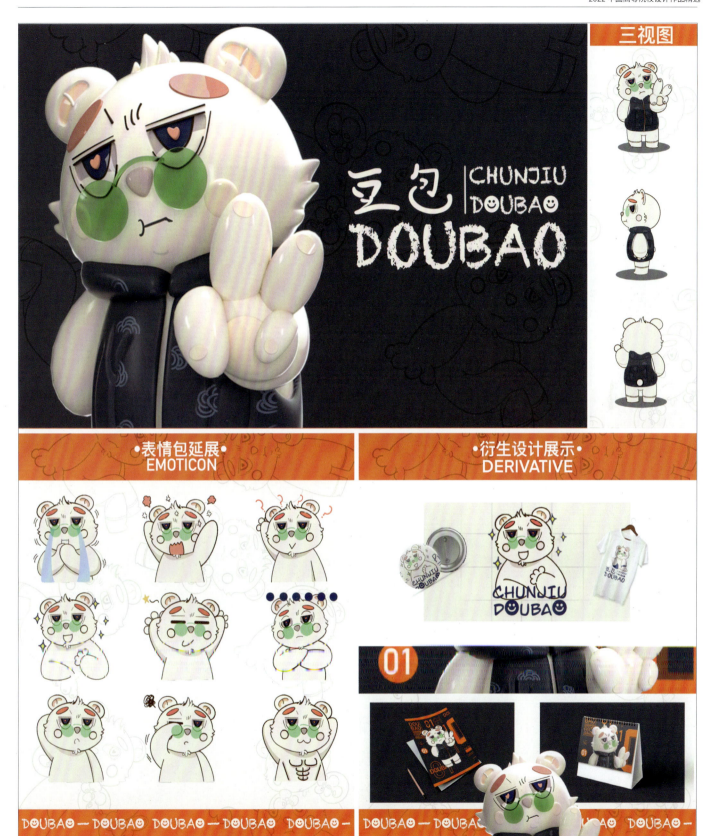

DOUBAO IP 形象设计

该形象一开始是以宣传北极熊为设计初衷的。以北极熊为形象基础,穿上各式各样潮流百变的服饰形成全新风格。当北极熊不单只在北极,完全抛开温度以及地域的限制时,是否也可以去世界各个角落体验各式各样的生活?

姓名:罗世晟　　院校:广西师范大学设计学院

《虎"视"三国》潮玩设计

本系列创作源自三国文化及三国人物形象,以虎元素为主题,参考一系列三国插画、相关产品及画像创造出这一系列 IP 形象,以潮酷、国潮风格呈现,意在通过生动的手法将古代历史人物以造型小巧、精妙的潮玩形式重新展示在大众面前,以达到弘扬三国文化、展示武侯风采的目的。

姓名:廖博闻 张鸞丹 黄湘　指导老师:赵珊　院校:郑州轻工业大学易斯顿美术学院

十二生肖潮流 IP

　　将传统十二生肖与现代流行元素相结合，创作出一套潮流 IP 形象。将动物形象拟人化，配合赛博朋克风格的色彩搭配，塑造了十二个崭新的形象。十二生肖作为我国传统的标志符号，不仅是一种传统文化，更应该为年轻人所知所爱。创作初衷正来源于此，希望可以帮助传统文化的传播以及普及。在形象设计上，每一个生肖都在保留自身标志特征的同时进行了创新创作，让每一个生肖都具有独特风格，体现自己的特色。十二生肖的历史悠久，是我国上千年的民族文化，是天赐之物，这是我们中华儿女来到世上的第一份礼物，是我国最独特的文化符号之一。将十二生肖融入文化创意产品设计，除推动经济发展与文化旅游发展外更加意在将中华传统十二生肖文化推向世界，实现将经典现代化体现，对于年轻人群进行科普与推广的意义。

姓名：刘希彤　　指导老师：郭勇　　院校：哈尔滨理工大学

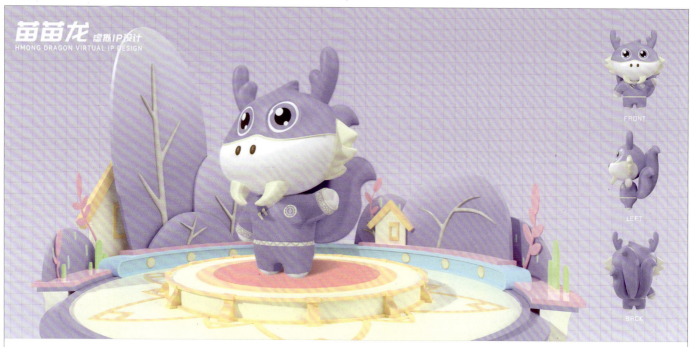

"苗苗龙"虚拟IP设计

基于苗族古歌项目,将苗族传统文化打造成拥有广泛知名度、较高辨识度、忠实粉丝群体的符号IP。造型提取于苗族传统纹样蜈蚣龙、锦鸡鸟的形象以及苗族男性传统服饰的特点,色彩是对苗族蜡染蓝靛色的延续与升级。苗苗龙呆萌可爱的同时,也讲述着悠久的民间故事,呈现着万千苗家人热情淳朴的民族品格。

姓名:赵威 王倩倩 陈玢兰　　指导老师:张超　　院校:贵州大学美术学院

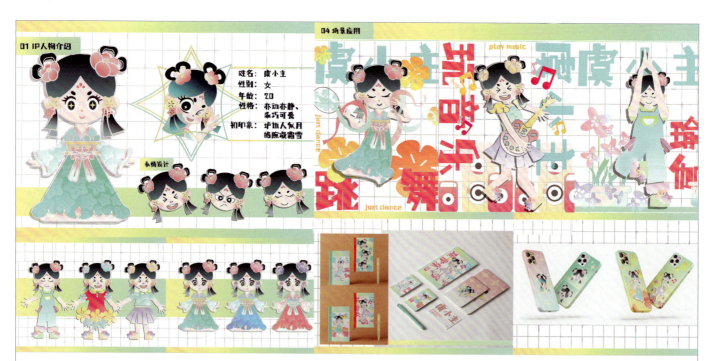

"虞小主"人物IP设计

本作品是为常熟市设计的人物形象——虞小主。选取"江南灵秀"作为设计关键词,整体配色选择符合江南城市气质的青绿色,在人物角色的服装纹样和饰品设计上选择常熟市的市花——腊梅作为设计元素,整体营造一种清秀灵动的氛围感,并且具有识别性。

姓名:蔡炜文　　院校:北京建筑大学建筑与城市规划学院

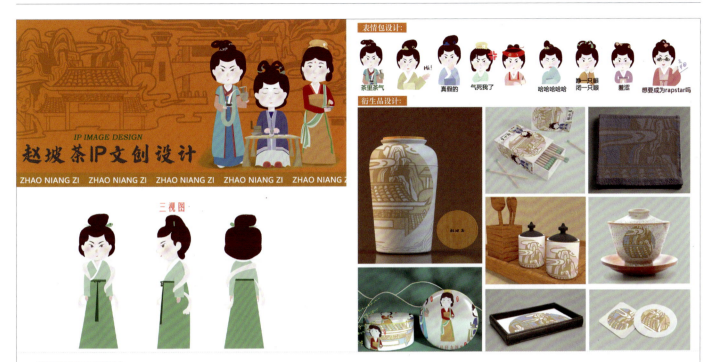

赵坡茶 IP 文创设计

本次产品是以"赵娘子"作为赵坡茶的 IP 形象，提取了宋代仕女形象，角色塑造上将宋代女性身上纤秀、认真、积极向上的人生态度融入"点茶文化"中，提升赵坡茶的品牌内涵。该品牌旨在提高文化自信，更是要为赵坡茶提高知名度，吸引更多消费者了解该品牌，了解赵坡茶。

姓名：梅沛然　　指导老师：张希　黄准　胡畅平　　院校：湘潭大学艺术学院

情感化 IP 概念设计《LUCKY TOO》

IP 概念设计《LUCKY TOO》讲述"Lucky 兔"和小卖铺店主覃阿姨相遇的故事，其中还包括顾客肖恩、迷失章鱼鱼、精灵组合"停不下""闲不住""不耐烦"以及"冰啵儿棒""棒啵儿冰"伙伴。深夜，在"LUCKY TOO"小卖铺发生许多温馨治愈的故事，"Lucky 兔"希望将爱传递下去，让更多人感受到温暖和关爱，让观众感受爱、温馨和治愈。

姓名：罗旖旎　胡炜钊　　指导老师：孟翔　　院校：江南大学设计学院，西南交通大学设计艺术学院

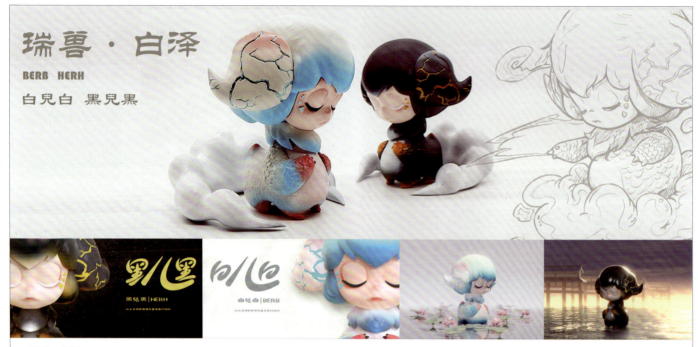

瑞兽·白泽

以中国古代瑞兽白泽为基础，以羊角麒麟身为参考展开设计。整体造型光滑有机，头和身体呈对向的"勾玉状"；因其能通人言，取娃娃脸，两眼侧边各有鳞片，与身体相呼应；羊角有水纹，以示御水之能力，在紫光灯及暗光环境下泛出荧光。通过形象再设计，保留白泽原有特色并符合现代审美，来表达祝福与吉祥的寓意。

姓名：李双言 王耘琪　　院校：北京理工大学设计与艺术学院，北京服装学院服饰艺术与工程学院

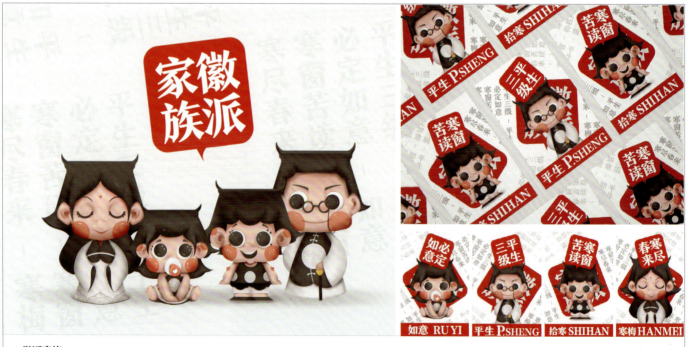

徽派家族

设计以徽派建筑为主题，共设计了4个人物形象——平生、如意、拾寒、寒梅。设计通过将独特的建筑特征与具有美好寓意的窗花图形的融合，表达"平升三级、必定如意、寒窗苦读、寒尽春来"的美好期许。同时，通过人物错落的高度比拟徽派建筑协调统一，起起伏伏的景象。

姓名：陈晓文　　指导老师：甘锦秀　　院校：福州大学厦门工艺美术学院

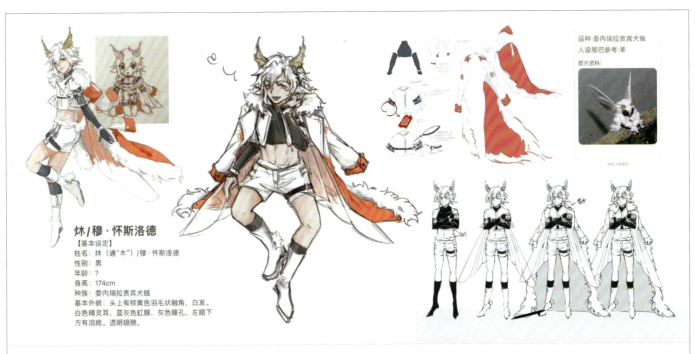

"烌"人物设计

以委内瑞拉贵宾犬蛾为主要原型,结合白羊的耳朵尾巴为次要特征创作的少年形象。创作原因起初只是刷到了委内瑞拉贵宾犬蛾的照片,震惊居然还有长得如此可爱的飞蛾,我想在大多数人眼里飞蛾是吓人的小虫子,就想借此改变大家对飞蛾的印象。

姓名:周越　院校:浙江宇翔职业技术学院

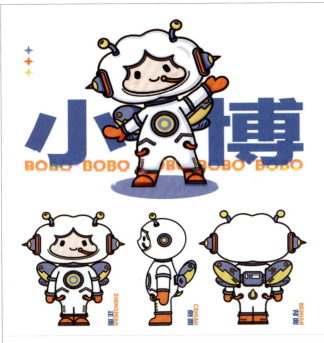

"小博"IP形象设计

吉祥物小博以穿着云朵的小蜜蜂为原型,用蜜蜂象征教育行业的辛劳,云朵与小翅膀,则表示博览会通过线上进行云交流与云展览的方便快捷,整个吉祥物具有科技感与智能感,符合高博会追求科技、创新与国际化的主旨。

姓名:姜朝阳　王之娇　宋彩晴　指导老师:周承君
院校:湖北工业大学艺术设计学院

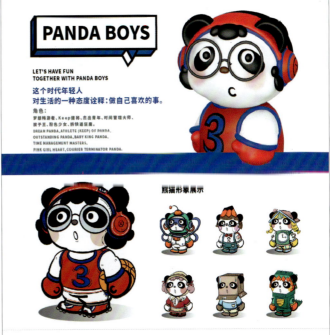

"PANDA BOYS"IP形象设计

这个世界有着梦想畅游者、Keep健将、杰出青年、时间管理大师、孩子王、美食侦探、粉色少女、拆快递狂魔和极具个性化的熊猫存在。IP形象设计通过少年、工作、休闲三个方面来描绘现代年轻人生活的轨迹,他们热爱健身,喜欢美食,自我管理,买买买是其专属标签。同时,作品也映射出这个时代年轻人对生活的态度:做自己喜欢的事。

姓名:张言　指导老师:韦文翔
院校:广西艺术学院设计学院

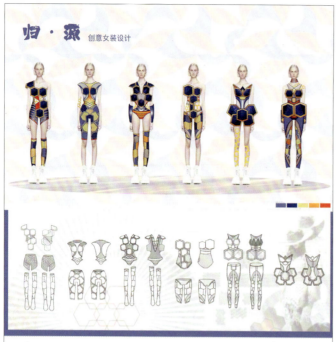

归·源

以宋代黄庭坚《庞居士寒山子诗》中"归源知自性，自性即如来"的诗句作为灵感来源，为创意女装设计命名《归·源》。该系列设计以传统龟背纹的现代化应用为依托，时代潮流为审美导向，借助传统纹样在创意服装的应用，折射出数字化时代背景下，传统与新文化交织融合的多元属性，为女性表达自我态度提供选择，并为新时代、新机遇下的女性提供原动力，促使女性服装完成新时代的变革。

姓名：高祥　　指导老师：牛犁
院校：江南大学设计学院

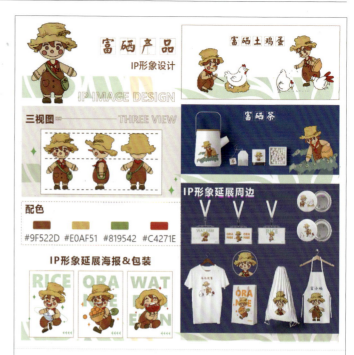

富硒产品 IP 形象设计

富硒产品 IP 形象设计，取名"富小硒"。首先利用圆润的造型营造亲和力，用稻草人造型结合农产品应用场景设计，从视觉的角度上来说，识别度非常有优势也接地气，颜色选取大地色，意即大地孕育一切。

姓名：康鑫城　　指导老师：王萌
院校：江西环境工程职业学院工业与设计学院

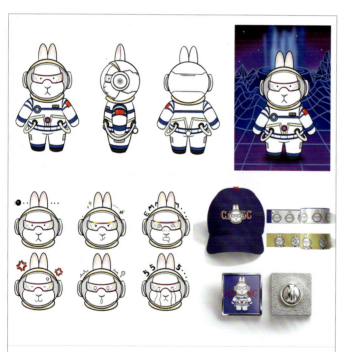

中国航天吉祥物——宇航图图

"宇航图图"形象灵感来源于我国神舟十四号，是为我国航天局设计的 IP 形象。兔子代表我国传统的奔月故事，服装则是参考我国航天服。作品将现代科技与古风文化相结合，体现出我国文化的博大精深。吉祥物的设计也祝愿着祖国的航天事业圆梦成功。

姓名：吴妍　曲泳奇　指导老师：徐彩
院校：山东青年政治学院设计艺术学院

八旗·鹿

本设计灵感来源于避暑山庄内的梅花鹿。鹿寓意着祥瑞，是"木兰秋狝"中担纲的角色；八旗承载着历史，是清代社会结构与军事建制合二为一的组织。本次将八旗服饰元素运用到拟人化的鹿上，设计出八只憨态可掬的八旗鹿。

姓名：苏雪艺　　指导老师：苏丽萍　杨春晖
院校：河北民族师范学院美术与设计学院

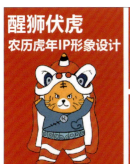

醒狮伏虎

本设计为IP形象设计,将醒狮文化与生肖文化结合起来,命名"伏虎",与虎年相契合。其中"伏"通"福",有吉祥安康平安好运等美好的寓意。"伏虎"糅合中国春节中醒狮与十二生肖中虎的特色,打造别具一格的新春景致。在传统文化中,虎和狮都有阳的符号意义,是人们用来防止灾难的守护神,虎与狮的结合,是吉祥如意的体现。

姓名:罗荣斌 姜龙 指导老师:林青红 张峥
院校:广州华商学院创意与设计学院

"互小闯"IP形象设计

IP形象设计创意为表现身手敏捷的网络侠客,戴着科技眼镜,可以穿梭在数据之间,用拳法击败病毒,保护数据的安全。

姓名:罗凡頔 指导老师:陈瑶
院校:天津工业大学艺术学院

萌小诏

从许多有关巍山神话传说的故事中找寻到了八个异兽形象——龙、虎、鹰、蜘蛛、蛇、牛、羊、狗进行元素提取,与玩偶的头形进行结合,像一个帽子样的饰品装饰在人的身上,表达对神灵的崇拜和敬仰。

姓名:吴俊杰 指导老师:刘恩鹏
院校:云南艺术学院设计学院

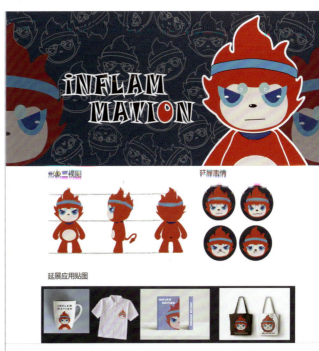

"小炎"IP形象设计

从设计行业的方向出发,使用火焰的形状与猴子的外形进行设计延展,将尾巴意象化为笔,颜色以饱和度较高的红色和蓝色为主,表现其自信活泼的性格,在视觉上给人设计师这个职业活泼、积极的印象。

姓名:郑子浩 指导老师:张茜宜
院校:北京城市学院

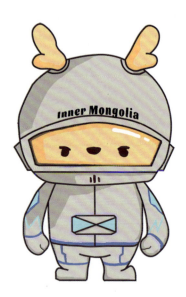

鹿小千

　　形象主体为身穿宇航服的梅花鹿。梅花鹿是我国国家一级保护动物，现存华南亚种野生梅花鹿数量仅 1000 头左右，故名"小千"。宇航服元素代表我国现在蓬勃发展的科技事业，用宇航服保护梅花鹿，象征着利用科技力量保护濒危野生动物，以激发人们对生态环境和濒危野生动物的保护意识。

姓名：沈静　　指导老师：寇树芳
院校：内蒙古科技大学艺术与设计学院

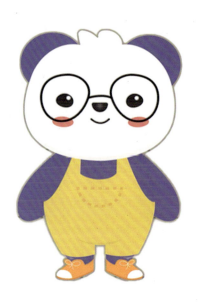

胖达

　　形象为两头身的小熊，主色调选用黄色与紫色，表现形象的年轻活力感，更具辨识度，腮红和眼镜框使形象更可爱。

姓名：杜凯玮　　指导老师：寇树芳
院校：内蒙古科技大学艺术与设计学院

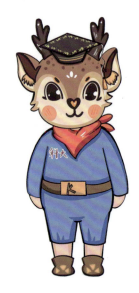

科图宝

　　形象设计灵感来源于鹿，IP 形象头戴博士帽，手里拿着书本和毛笔。写毛笔字是中华传统文化，一起来弘扬优秀文化。穿着红蓝相间的衣服，代表沉着向上。

姓名：谷宇　　指导老师：寇树芳
院校：内蒙古科技大学艺术与设计学院

创小星

　　"创小星"意为让广大学子在学习之中，都能够找到属于自己的美丽星空，畅游知识的海洋。看"创小星"还能够吸引学生眼球，放松心情。

姓名：侯振　　指导老师：寇树芳
院校：内蒙古科技大学艺术与设计学院

路小典

　　提取图书堆叠的形态特征，概括成简单几何图形，简明直接。加之鹿角和内八字小脚的细节设计，赋予IP形象很高的视觉辨识度和符合大众审美的视觉喜好。

姓名：胡志伟　　指导老师：寇树芳
院校：内蒙古科技大学艺术与设计学院

鹿小宝

　　以鹿为基本元素展开设计，将小鹿拟人化，体现了人与自然融为一体的理念。

姓名：纪雨萌　　指导老师：寇树芳
院校：内蒙古科技大学艺术与设计学院

书小鹿

　　动漫IP形象"书小鹿"是将图书馆文化元素与动物鹿的特色进行凝练后打造出来的拟人形象。本形象设计方案围绕读书和知识文化，融汇鹿、卡通动漫、书籍、休闲服装等图书馆和大学生的文化元素，从而创作出此卡通拟人小鹿的形象。通过赋予IP形象以灵魂和丰富的延展性来对读书进行宣传和推广。

姓名：赵鑫乐　　指导老师：寇树芳
院校：内蒙古科技大学艺术与设计学院

鹿呦呦

　　小鹿坐在书本上，表达对知识的求知若渴，小眼镜增加了一些书生气息。

姓名：居滢滢　　指导老师：寇树芳
院校：内蒙古科技大学艺术与设计学院

鹿图图

　　"鹿图图"是经常在图书馆里学习的小鹿,她喜欢遨游在知识的海洋,所以她身上背着的书包,带着的游泳圈,生动体现了她热爱学习的品质,同时她也代表了很多图书馆里埋头苦读的学生们。

姓名:李敏　　指导老师:寇树芳
院校:内蒙古科技大学艺术与设计学院

鹿书博

　　以鹿为原型,提取书籍作为装饰元素,体现对知识求知若渴,体现校园学习氛围。

姓名:李明玥　　指导老师:寇树芳
院校:内蒙古科技大学艺术与设计学院

鹿遥

　　(1)创建伙伴型IP,让伙伴与人有创新的情感联系。(2)以麋鹿为创意元素,用AI来创作,来表达动物与人的情感关系,增加人与IP形象的亲密度。

姓名:李杨　　指导老师:寇树芳
院校:内蒙古科技大学艺术与设计学院

简多多

　　本作品以人为主体,结合学士服的寓意,塑造了一个身穿学士服的小女孩。简,取自书简,与"多多"二字的意思便是"书简多多",对应图书馆藏书万千,象征着小女孩"多多"的学富五车,以及读书明理的意思。学士服,由学士帽、流苏、学士袍和垂布四部分组成,是学位被授予人获得学位的有形的、可见的标志之一,身穿学士服便意味着大学生涯的结束。

姓名:吕佳欢　　指导老师:寇树芳
院校:内蒙古科技大学艺术与设计学院

嘟嘟卡

将鹿的整体形象刻画到 IP 形象中，赋予 IP 形象更好的视觉辨识度，符合大众审美的视觉喜好。

姓名：陈飞扬　　指导老师：寇树芳
院校：内蒙古科技大学艺术与设计学院

小狸

为保护北方动物，发挥人们的积极性，以夸张化的手法赋予小狸未来设计元素，展现了一种来自未来且知识无限的可能。以智能加狐狸的黄色为基调，展现一种栩栩如生的画面，也告诉人们，在学习的同时不要忘记保护生活在北方的小动物。

姓名：旷兴宏　　指导老师：寇树芳
院校：内蒙古科技大学艺术与设计学院

鹿小生

更好地展现出形象的活泼、灵动、有趣。配色以黄色为主，黄色代表着性格上的欢快、活泼，黄色也是温暖和希望的代表。爱心肚子寓意友爱的人文情怀。

姓名：裴新媛　　指导老师：寇树芳
院校：内蒙古科技大学艺术与设计学院

蒙小龙

将三角龙与人物相结合形成新的 IP 形象，主色调为黄色、绿色、蓝色，象征着爱护大自然、热爱生活的寓意。

姓名：苏文新　　指导老师：寇树芳
院校：内蒙古科技大学艺术与设计学院

小方
　　以毕业生为原型，采用方块元素设计的图书馆 IP 形象，表达了学富五车、学业有成的美好祝福。

姓名：王佳伟　　指导老师：寇树芳
院校：内蒙古科技大学艺术与设计学院

布谷
　　以梅花鹿为主体形象，将梅花鹿进行卡通化，让梅花鹿更可爱、憨厚老实。整体配色采用红色，代表着吉祥、喜庆、热烈、幸福、奔放、勇气、斗志、革命、轰轰烈烈、激情澎湃。

姓名：王江荣　　指导老师：寇树芳
院校：内蒙古科技大学艺术与设计学院

科童
　　以书童为主体形象，头戴发带"百炼成钢"，寓意具有钢铁般的意志；手握毛笔，寓意书写自己的未来；配色为经典的蓝色，有活泼、拼搏向上之意。

姓名：吴燕停　　指导老师：寇树芳
院校：内蒙古科技大学艺术与设计学院

陆识
　　以科大图书馆图标为灵感，选取当中的鹿和书本的元素进行动漫人物创作。角色保留的鹿耳体现出属于鹿的机敏轻盈，代表敏捷的思考能力；带有鹿角装饰的放大镜表现了角色正在探索知识，代表不断学习、探索未来的学习能力；稍显复古的裙子、裙摆和领口书页的设计，以及腰间戒尺状的配饰，代表了不忘历史、严于律己的品格。

姓名：徐嘉欣　　指导老师：寇树芳
院校：内蒙古科技大学艺术与设计学院

萤萤

以人物特征为主,添加了许多矿石元素,外形上双马尾造型,平添可爱亲昵感,表达出IP形象的性格特点,服装以蒙古服饰的特点加以改造,保留蒙古袍的基本特点又不显庄严。

姓名:杨帆　　指导老师:寇树芳
院校:内蒙古科技大学艺术与设计学院

克图鲁

选取鹿作为形象设计载体,通体钢制,配色为工业设计中经典灰色和橙色,手戴科技风手环,整体体现工业未来风。

姓名:于田田　　指导老师:寇树芳
院校:内蒙古科技大学艺术与设计学院

尧尧

"尧尧"是以小蜜蜂形态为原型进行设计。后背"火箭飞行器"包,体现科技感,寓意飞向成功彼岸。表情面带微笑,寓意青年乐观豁达的心态。颜色采用黄色,代表温暖,也代表青年是国家的希望。取名为"尧"谐音"遥",求学之路遥远艰辛,体现青年坚韧不拔、志存高远的品质。

姓名:苑泊川　　指导老师:寇树芳
院校:内蒙古科技大学艺术与设计学院

平平

构思了一个鹿的卡通形象,取名"平平"寓意"一路平安";佩戴面具表示他很神秘,拥有精锐准确的洞察力;书包是百宝箱,科技与智慧于一身,立志做一个安全守卫者。

姓名:张雅男　　指导老师:寇树芳
院校:内蒙古科技大学艺术与设计学院

麒宝

充分研究瑞兽麒麟各方面的特征点设计出麒宝，通过可爱但又具有麒麟特点的配色以及形象标志，表现出麒麟吉祥和谐寓意象征。

姓名：贾景婷　　指导老师：寇树芳
院校：内蒙古科技大学艺术与设计学院

谋圣张良

角色形象设计《谋圣张良》。张良足智多谋，晚年不慕富贵，不贪荣禄，是"汉初三杰"之一。为了突出晚年张良雄才伟略，隐忍低调的性格，故将其形象定义为表情坚毅，面容清瘦严峻，身着丝质袍子的老年男子形象。画面中人物居中直立，右手挂剑，宝剑出鞘，剑尖触地，以表达张良精通兵法，晚年退隐养身，以智慧辅汉的特点。

姓名：吴昆灵　　指导老师：殷俊
院校：江南大学设计学院

《链"脉"》交互 App 科普软件

将科普人体器官疾病与用户互动相结合，设计了一款交互 App 软件。体验者通过与其他用户协作答题解锁了解人体器官，也可以通过与 App 本身进行互动体验。每一次用户都可通过形象又易于记忆的概念形象，对器官疾病加深了解。

姓名：李心月　　院校：辽宁大学文学院

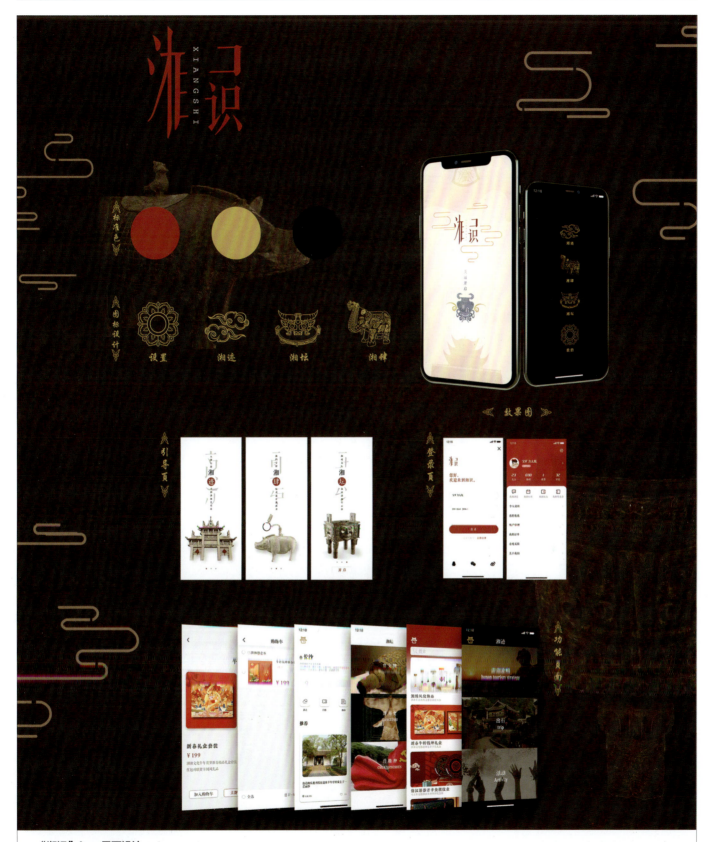

"湘识"App 界面设计

该作品是一款传播与传承湖湘文化的文化类 App 的界面设计，集合了旅游攻略、文物科普、文创产品销售、文化交流等功能模块，风格古朴典雅，层级清晰分明。

姓名：郗彩莲 彭心萍　　院校：广东培正学院数据科学与计算机学院

基于服务设计思维的 App 界面设计

嗨陶 App 致力于为手工陶瓷爱好者打造一个开放便利的交流互动平台，以服务设计理念为指导，从用户角度出发，优化用户陶瓷产品购买体验，同时深度推广博大精深的中国陶瓷文化。从用户角度出发，该 App 主要为用户提供陶瓷订购服务，以及构建陶瓷文化社区，为用户提供陶瓷文化服务。因此将 App 分为认识陶瓷、订购服务、社区交流三个板块，根据功能分为首页、陶瓷学院、商城、我的、社区五个主要模块。

姓名：董仕玮　　指导老师：田原　　院校：山东建筑大学艺术学院

与光同尘

本作品是科普类 App 的界面设计。

姓名：葛沛源　　指导老师：郭开鹤　　院校：中国传媒大学广告学院

低碳校园——"双碳"目标下的科艺融合国美方案

中国美术学院联合阿里云发起"低碳校园"项目，以实现可持续生态校园为目标，倡导"学院即社区，低碳即时尚"的设计理念，通过数字化手段量化并引导个人自愿减排行为，创建校园碳账户体系，开展线上线下低碳活动运营，链通低碳权益体系，将低碳理念融入校园生活和管理建设之中，营造低碳生活方式，协同低碳数字平台，打造低碳生态经济，推动校园低碳化建设。

姓名：杜靓 冯瑞云 沈忻雨　指导老师：陈赟佳 王昀　院校：中国美术学院文创设计制造业协同创新中心

会说话的春晓图

《汉宫春晓图》为明代仇英所绘，生动再现了汉代宫女们的生活情景。作品以此为基础，赋予这幅画中的人物以性格特征，增加一些动态效果和人物对话，增添趣味性。希望让更多的人了解这幅画作，了解到古人的生活习惯，再现一个富有生命力的《春晓图》。

姓名：孙苏滢　　指导老师：单筱秋　　院校：南京艺术学院设计学院

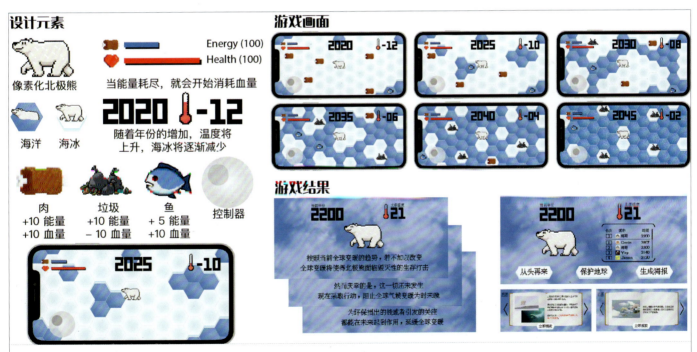

北极熊气候变化教育游戏

气候变化在全球范围内造成了规模空前的影响，然而应对气候变化的最大困难是这种现象的隐蔽性。因此，我们希望通过游戏作品让公众切实感受到这种危机。

气候变暖作用于北极的表现最为明显，因此，没有比北极熊更适合的全球变暖的警示象征。该游戏还原了北极熊在近一个世纪里因气候变化而遭遇的生存困境，从而让公众了解解决气候变化问题的急迫性。

姓名：谭健辉　　院校：深圳大学艺术学部

益捐
Benefit donation
2·0·2·2·

益捐

　　"益捐"助力目前公益服务流程的完善，促进公益活动中参与者、组织者、受助者之间的联系。"益捐"是基于互联网时代下对公益服务系统的优化设计，通过社区捐物建立全民公益新格局的关键一环，其以特色的可视化方式记录温暖传递的全部过程，助力公益组织转型，为公益事业提供新的运营模式和服务方案。

姓名：叶源丰德 袁玉倩　　指导老师：梁若愚　　院校：江南大学设计学院

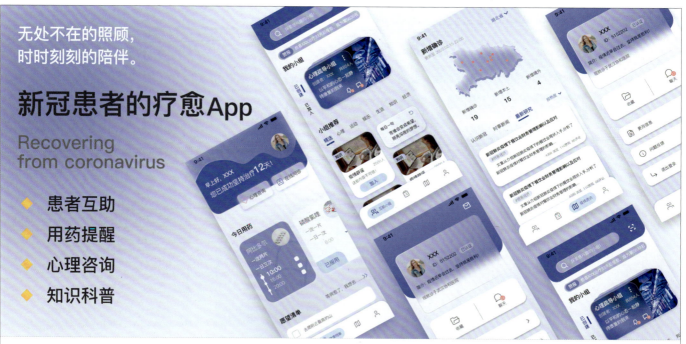

新冠患者的疗愈 App

　　针对新冠患者可能出现的心理和生理问题提供帮助，关注患者生活的每个细节。互助小组消减孤独感，增加对生活的积极性；用药提醒明确服药时间方法，有突出强调便于老年群体使用；知识科普了解新冠，消除未知带来的恐惧。产品为蓝色调，利于患者平心静气，进一步增加安全和痊愈信心。

姓名：余春阳 丛靖晨　　指导老师：项忠霞　　院校：天津大学机械工程学院

西部客栈
西部的小客栈，为旅客们解解暑。

姓名：宋志博　　指导老师：秦国梁　　院校：青岛黄海学院大数据学院

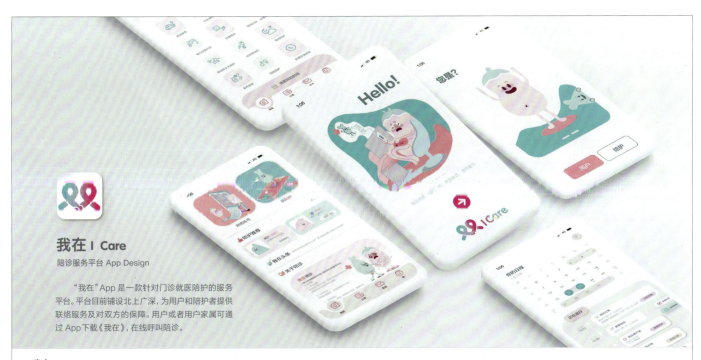

我在
这是一个为大城市中单独就医的年轻人提供陪诊服务的 App 平台。针对目前单身率高涨和新型生活观念兴起的社会状态，用这款 App 完善年轻人医疗保障方面的需求。

姓名：刘思言　　指导老师：吴文越　　院校：中国人民大学艺术学院

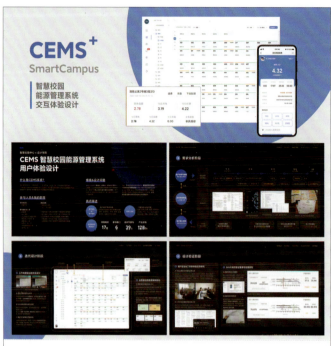

CEMS 智慧校园能源管理系统

物联网推动了校园"智慧"升级，校园能源管理系统作为关键环节，是校园智慧管理与师生便捷服务的重要端口，当前系统难以支持日益智能化、可视化的管理需求。为此，团队着眼智慧校园情景下的校园能源管理系统，设计一款统筹能源业务与多部门信息交互需求的 CEMS 系统，实现用能管理服务体系的流程优化与效度提升。

姓名：李楷文 吴婷　　指导老师：孟磊
院校：江南大学设计学院

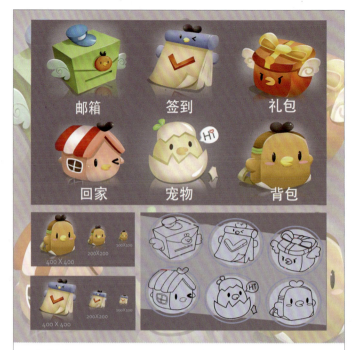

小鸡图标

此作品是一套图标，以小鸡为主题，可以运用于游戏当中，风格可爱，造型圆润。

姓名：贾晨雨
院校：河北北方学院演艺学院

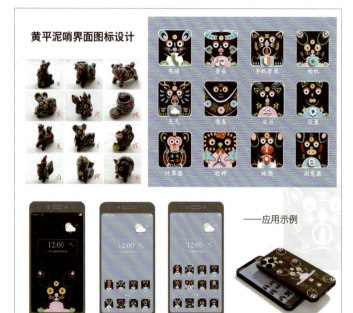

黄平泥哨界面图标设计

意将贵州黄平泥哨转化为二维平面图形，以拓展黄平泥哨的传承与创新方式。在手机界面图标应用中，利用每个生肖的特点设置对应的应用图标。例如，鼠的反应快速，设为能够迅速与联系人联络的"电话"图标；因"对牛弹琴"的典故，将牛设为"音乐"应用图标；虎有守卫领地的特性，被设为"手机管家"图标；兔子的可爱外表被设为"相机"图标；飞龙呵气成云，设计为"天气"图标；猴聪明敏捷，设为"计算器"图标；鸡司晨，故设为"时钟"图标等。

姓名：王倩倩 聂楷臻 赵威　　指导老师：张超
院校：贵州大学美术学院

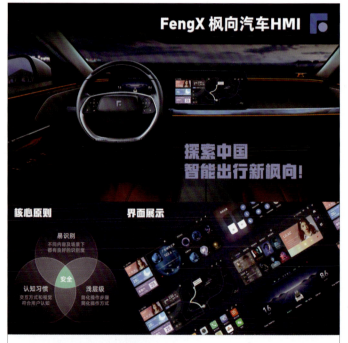

FengX 枫向汽车交互界面设计

枫向汽车的 HMI 人机交互设计遵从安全性为第一原则，适配用户日常使用手机的不同屏幕尺寸、使用环境、点击热区和操作习惯。以交互方式为出发点，根据 HMI 特性进行设计，其中包括易识别、认知习惯、浅层级。

姓名：潘勇廷　　指导老师：南烛
院校：广州美术学院工业设计学院

视觉篇

VISION

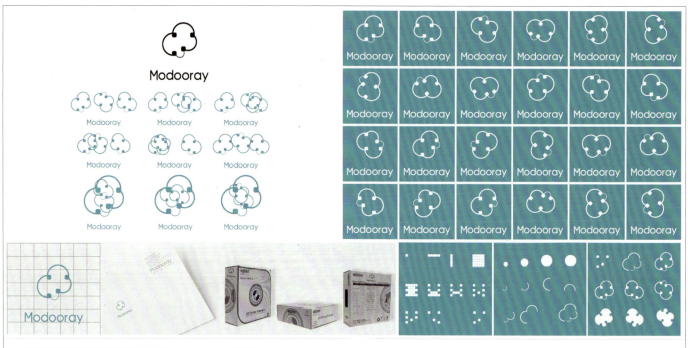

珠海参物创意工业设计有限公司 Modooray 标志设计

标志模仿 3D 打印耗材生产原理以及成型过程。以单元形为 1mm×1mm 方形点进行数列排序，得出 5×5=25 个单体。后进行减法，剩下 5 个占位点，构筑字母 M、D、R。外形用直径为 3mm、4mm、5mm 的圆形，形成线性连接。点与点连接产生线，线与线连接产生闭合图形，最终产生偶合形。通过正负形、对称旋转等，都可产生千变万化的形，即变化又有其原始基因，符合 3D 打印造物的思想。

姓名：张俊　　院校：北京理工大学珠海学院设计与艺术学院

标志：

标志黑白样式：

创意阐述：

01 标志以"L""X"字母和蜥蜴的眼睛为元素进行创作，突显"灵蜥网"的国际识别性。

02 标志运用正形和负形的巧妙结合，犹如蜥蜴的眼睛象征网站的探索、发现和学习永无止境。

03 标志运用橙、黄、蓝、绿四种颜色，其中蓝色代表科学、绿色代表环保、黄色代表积极健康向上、红色代表热情

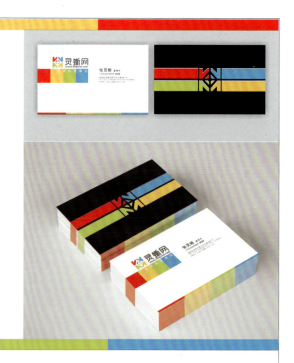

灵蜥网标志设计

标志以"L""X"字母和蜥蜴的眼睛为元素进行创作，突显"灵蜥网"的国际识别性；用正形和负形的巧妙结合，犹如蜥蜴的眼睛，象征网站的探索、发现和学习永无止境；运用橙、黄、蓝、绿四种颜色，其中蓝色代表科学，绿色代表环保，黄色代表积极健康向上，红色代表热情。

姓名：张丽平　　院校：广东轻工职业技术学院

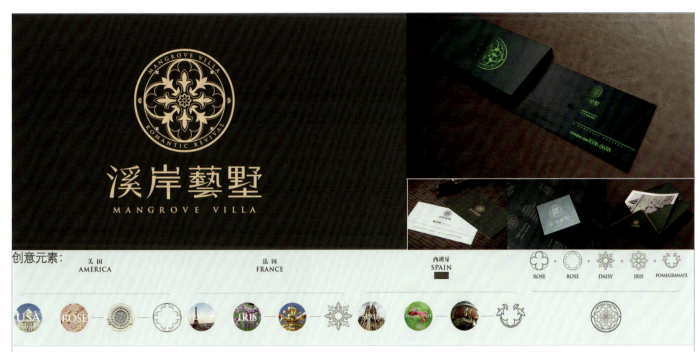

"溪岸艺墅"标志

元素从美国爱情、和平、友谊、勇气和献身精神的化身——玫瑰提取了外形纹理，从法国象征民族纯洁、庄严和光明磊落的鸢尾花与西班牙国花——石榴花提取标志设计的内部纹理。结合建筑上流光溢彩的金色与内涵稳重、高贵典雅的墨绿色，一起形成了最终的标志，具有高贵、典雅、内涵、现代的特点，拓展和应用性强，有很强的视觉冲击力。

姓名：崔艳清　　院校：杭州科技职业技术学院艺术设计学院

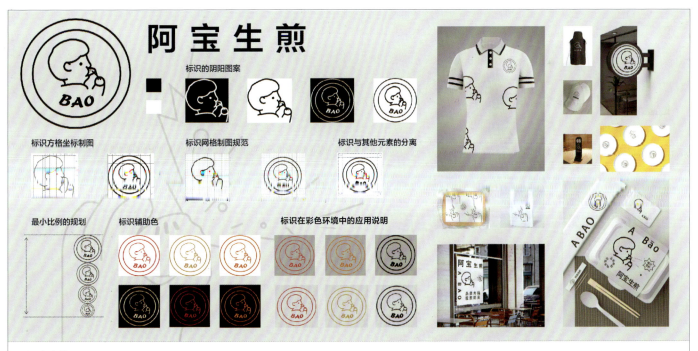

阿宝生煎

本设计用黑色线条勾出一个小男孩吃包子的样子，嘴巴嘟嘟的样子凸显了生煎的美味。"包"与"宝"同音，手写字体也让标识更加灵动，同时也符合年轻一代的审美。

姓名：张淑敏　　指导老师：史玉莹　　院校：武汉文理学院人文艺术学院

工大奔腾——内蒙古工业大学 70 周年华诞

该标识由数字"70"变形而得，并结合内蒙古工业大学校徽的主体元素，形成了内工大七十周年华诞的标识设计方案。主要图形元素包括：由奔腾飞驰的"骏马"和迎风飘扬的"飘带"组成的数字"7"，由内工大校徽核心图形和三幅渐变环绕的圆环组成的数字"0"。其中，"骏马"造型由内工大 60 周年华诞的标识中提取演变而得，线条流畅，造型飘逸灵动，并且具有传承性和延续性。飘逸的"彩带"，更能够衬托出内蒙古工业大学犹如这匹奔腾的火红骏马不断向前，勇攀高峰。三条渐变的"圆环"紧密围绕在工大校徽的主图形周围，蓝色代表天空，黄色代表土地，绿色代表草原，象征内工大的"学生、教师、校友"永远围绕在母校周围，团结一致，脉脉相传。整个标识充满无限的生机与活力，主体鲜明，易识别，具有现代感和民族气息。这些元素组合起来，集中体现了内蒙古工业大学 70 周年华诞"弘扬传统、展示成就、振奋精神、凝聚力量、广泛合作、促进发展"的宗旨，展现了内工大"努力奋进、再创辉煌"的美好图景。

姓名：刘日　　院校：内蒙古工业大学机械工程学院

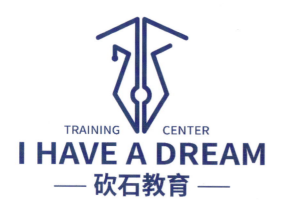
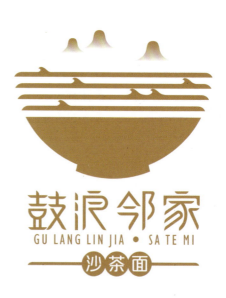

砍石教育 LOGO

标志整体犹如一支奋笔疾书的钢笔，预示着莘莘学子不断书写永不言弃的学习精神，以及教师的教育精神；标识上方呈现出一个博士帽的形状，体现了砍石教育将助力学子们顺利获得属于自己的毕业帽。

姓名：沈鹤　张方元
院校：辽宁广告职业学院

厦门鼓浪邻家沙茶面馆标志

这是一家位于厦门鼓浪屿岛上的沙茶面餐厅，Logo 的整体造型设计紧扣沙茶面和鼓浪屿的特点展开，以碗和面条为主视觉，充分突显餐厅的性质，设计中巧妙地将海浪和五线谱进行结合，体现出鼓浪屿作为全球知名的音乐之岛的特征。海浪的远处，若隐若现的是岛上著名的闽南特色四落大厝，古老的大厝犹如邻家大院，给人以亲切感。

姓名：吴鑫
院校：厦门大学创意与创新学院

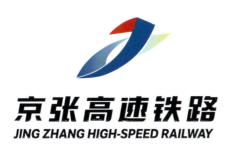

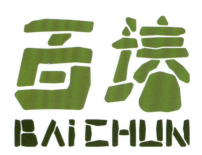

冬奥主题京张高铁品牌标识

冬奥主题京张高铁主标识以一列驶出隧道的复兴号高铁为视觉原点，随着焦距的延伸，高铁的科技感、速度感在变幻的色彩和极具动势的形态中得到体现。标识将"京张"的首字母"JZ"巧妙结合在一起，充分匹配冬奥会徽的形式语言和色彩系统。在展现高铁科技气质与冬奥形象的同时，也彰显出中国美学特有的飘逸意趣和文化厚度。

姓名：耿涵 李岩 王一伊
院校：天津大学冯骥才文学艺术研究院，北京交通大学建筑与艺术学院

"百埫"标志设计

该标志以乡村原有的土墙元素为出发点，提炼出抽象几何形。运用重复的构成技巧组合成"百埫"字样，寓意新的乡村的未来发展需要众人合力才能打造出新的面貌。

基金项目：大学生创新创业训练计划项目《"一村一百埫"生态乡村形象策划与推广计划》，项目编号：X202110654019。

姓名：邱洪　指导老师：万蓉
院校：四川音乐学院成都美术学院

临时书店

临时书店标志为字体标志，灵感来源于书籍侧面。整体呈瘦长形，并将字重提高，"口"元素的设计呈现书籍侧面轮廓，表现书籍自身的气质，从而体现书店高雅、静谧的气氛。

姓名：刘晓龙　指导老师：许放
院校：合肥工业大学建筑与艺术学院

北京文化产业发展研究院标志设计

标志设计以名称中的汉字"文化"为主要元素，整体造型"文"与"化"相叠加，交错融合、和谐优美。抽象简洁如花朵绽放，饱满且富有张力，也象征文化融合，发展蓬勃，如文化之花盛放。

姓名：赵云龙　指导老师：张晓东
院校：北京印刷学院设计艺术学院

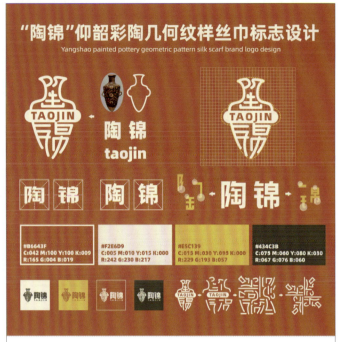

"陶锦"仰韶彩陶几何纹样丝巾标志设计

仰韶文化类型彩陶几何纹样具有丰富的装饰元素和较高的美学价值，其造型语言、结构样式、装饰特色及色彩等可以为现代设计提供创意来源和参考。"陶锦"的标志设计结合了仰韶彩陶的器型，又采用了适合型的设计手法，标志整体贴合了品牌的定位以及内涵。

姓名：陈喻菊　　指导老师：谭一
院校：北京城市学院

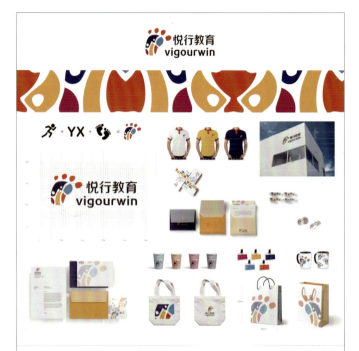

"悦行教育"标志设计

悦行·教育标志设计遵循悦行国际教育"助力青少年成为具有国际视野的世界公民"的使命。利用"脚印"作为标志正形，主体负形化"悦行"的首字母"YX"化为孩子的剪影。图形以中心线为准向上倾斜60°，且选用红、黄、蓝的延伸为主色，表达向上、活力。该标志设计为品牌传达立德树人的教育理念，展现实践特色的同时又营造快乐教育的氛围。

姓名：李菲　　指导老师：萧沁
院校：中南大学建筑与艺术学院

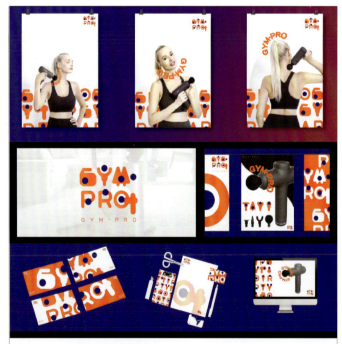

"GYM-PRO"标志设计

"GYM-PRO"是一个忠于宣扬运动自由的运动产品品牌。其产品均为微型运动健身器材，如筋膜枪、微型跑步机等，让顾客在家里实现健身自由。本标志设计以品牌主打产品筋膜枪为原型，将器形融入"GYM-PRO"几个字母中去，体现品牌产品的多样性。颜色采用了有活力的橙蓝碰撞，激励人们管理身材。

姓名：施雯　　指导老师：林国胜
院校：杭州师范大学美术学院

"非遗天津·竹马万象"标志

标志整体形态对竹马造型进行了归纳创新，采用了正规圆形及曲线切割出标准形态。色彩提取了代表性色彩因子——鲜艳的红色，突出葛沽竹马的艺术特征，增强竹马活泼的趣味性，打破常规。

姓名：叶桐　　指导老师：倪春洪
院校：天津工业大学艺术学院

承德老街文创帆布包
Chengde Old Street Cultural and Creative

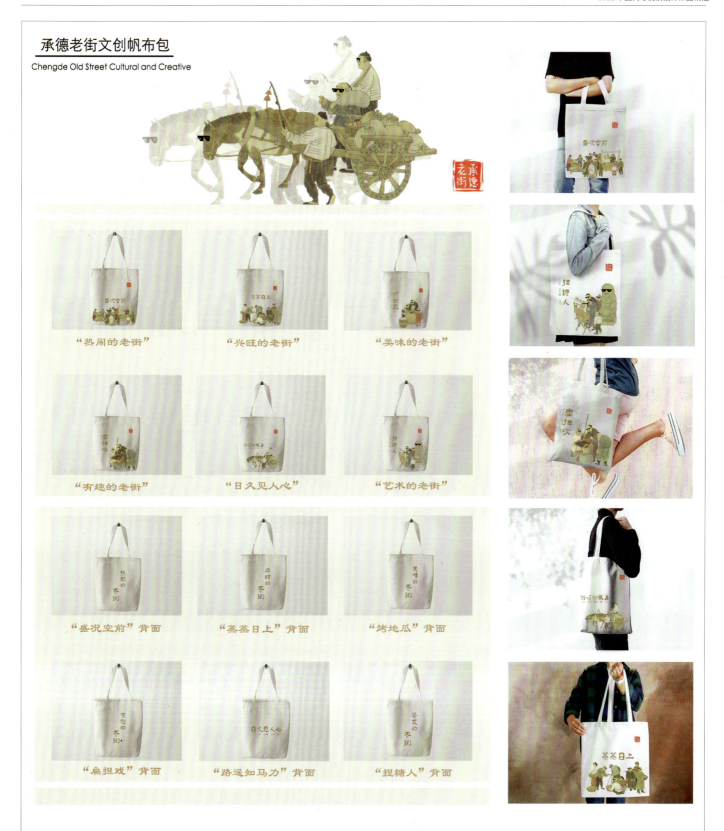

承德老街文创帆布包图案设计

　　帆布包经典不衰的时尚潮流理念，搭配帆布包本身独有的随性设计，加上最有话题的外表点缀与内在品质，是集合流行元素于一身，针对年轻一族人群所设计的一系列时尚产品。轻盈的材质，百搭的色调，经过特殊处理，现代元素的墨镜搭配复古典雅的人物成为亮点。

姓名：孙瀚霖　　指导老师：赵文茹　韩肖华　　院校：河北民族师范学院美术与设计学院

潮流视觉导视

1. 这一套导视系统，比较脱离传统的单线或简洁风格。我选择了保留一部分简约元素与现在的流行元素相结合，创作了一套并非常规的导视系统。画面上偏向设计感和潮流插画的形式。2. 颜色上选择了克莱因蓝的颜色，小部分与其他颜色相结合，选择的色彩均为较为跳脱的颜色，从而呼应整体的潮流感，体现整套导视系统的创新感。3. 在应用时均可以更改配色，可根据店内颜色和指示牌底色将颜色更改为更为显眼的颜色。4. 导视系统在我们的生活中随处可见，现在的快节奏生活令大多数的人们疲惫，在经过上班下班的转角、聚会时的席位等地方时，我想这样一套活泼的导视系统也可以给大家带来一种愉快感受。

姓名：刘希彤　指导老师：郭勇　院校：哈尔滨理工大学

"福达"标志设计

以企业名称福达为设计主题，要求体现福瑞达临的美好寓意。选取中华传统吉祥瑞兽"麒麟"为表现形式，后是阳光映日，配以中国红，得以含蓄表达。

姓名：任厚达　　指导老师：王瑞祺
院校：珠海科技学院

一味蜀黄

犍为姜黄产地四川，在四川种植历史悠久，是真正的道地药材。熊猫是四川的骄傲，故让国宝熊猫为姜黄"代言"。姜黄表面呈深黄色，断面金黄，是营养物质含量极高的药品。外形圆钝曲折，与熊猫手掌相似，故二者结合形成 Logo 标志。

姓名：庞冰洁　　指导老师：宋歌
院校：电子科技大学成都学院艺术与科技学院

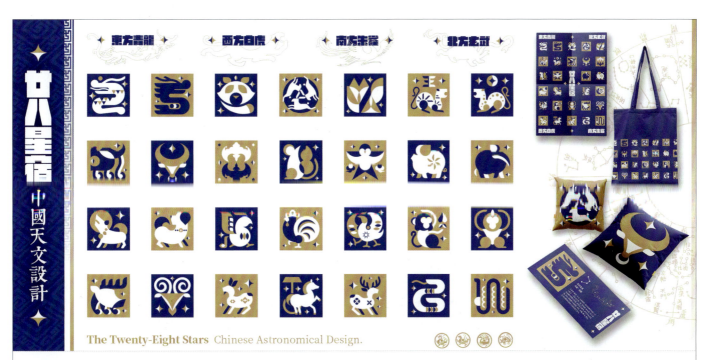

中国天文设计：廿八星宿

廿八星宿作为中国传统文化中的重要组成部分之一，应该像十二星座一样让更多的人了解。本设计通过从各星宿提取视觉元素，融入中国传统纹样，将其符号化，选用中国传统配色——靛青色和琥珀色，让中国天文文化融入人们的生活中。

姓名：李泽一　　院校：江苏信息职业技术学院艺术设计学院

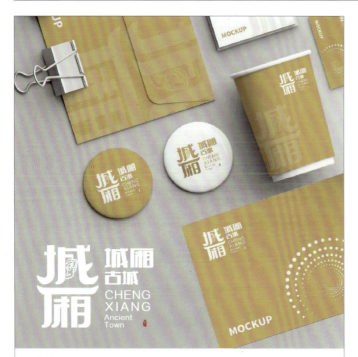

"城厢"LOGO

Logo 整体采用"城厢"二字作为主体，采用了城楼与笔画的结合，古韵十足的建筑，悠久的历史，将觉皇殿、文武庙、县衙遗址建筑中房檐的特色融入文字的处理，彰显千年古镇、百年城厢。其中运用金沙遗址文物与城字相结合，来体现千年的古蜀文明。整体采用金色调为主，彰显古老东方的魅力。

姓名：张紫琳　指导老师：张方元　沈鹤
院校：辽宁广告职业学院

"城厢古城"LOGO

该标志采用"城厢"这两个字作为设计主体，将"城"字和"厢"字相结合，借鉴觉皇殿和文武庙建筑特点，并与古老的列车图案相融合，表达城厢古城一侧的成都国际铁路港的列车在"一带一路"的倡议下已经能够通往波罗的海，通往欧洲大陆的最西端，向世界传递古老东方文化的魅力。同时融入现代设计，更加突出了千年古城文化焕新的特点。

姓名：刁宏佳　指导老师：张方元　何丹
院校：辽宁广告职业学院

"城厢之巷"LOGO

标志整体围绕城厢古镇建筑特色的一大精华——连片的川西四合院，通过图形的环绕结合进行设计。画面下部借鉴古镇遗址勾勒城厢是老成都的活沙盘。标志整体采用城墙土黄色以及三个层次的绿色寓意城厢古镇一个焕新的千年古镇郁郁葱葱蓬勃兴起。

姓名：田子怡　指导老师：张方元　沈鹤
院校：辽宁广告职业学院

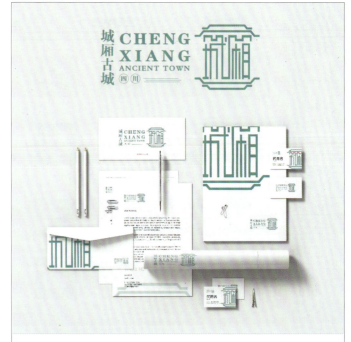

"城厢"LOGO

标志整体采用城厢二字作为设计主体，整体方正的设计凸显城厢古城的建筑特征。标志整体颜色采用蓝色作为主体颜色，体现出城厢古城在时代的河流中，绵绵不休地一直传承下去，展现出老成都城厢古老的历史像河流一样，流向中国流向世界。

姓名：李俊乔　指导老师：张方元　沈鹤
院校：辽宁广告职业学院

极素文化标志设计

作品首先用简单的线条变化来象征瑜伽的基本理念：净化内心。其次，在保持整个Logo简洁风格的基础上，也增加了一点趣味性：将自然界的水滴和河流抽象化，转化成了点与线的结合，在融入自然元素的同时，又保持了简约的风格。同时寓意着自然界的河流与水滴是纯净无污染的，它可以帮助内心浮躁的人们找回应属于他们的宁静和意蕴，这也突出了"极素文化"品牌的核心理念：帮助人们"回归本心"，变得更好的美好愿景。

姓名：苏晓妍　　指导老师：秦旭萍　　院校：北京城市学院

茶色

将从楚地服饰中提取的纹样，如凤纹、云纹，进行二次创作，然后运用到"茶色"的包装及文创产品设计中。在吸收楚地服饰纹样的表现手法和造型特点的基础上，再结合产品特点，融入现代气息引发现代人的思古幽情，使文创设计在具有民族特色和时代感的同时又能体现荆楚文化的底蕴。因为"茶色"是一个关于茶的文创设计，所以主色调为绿色，而作为主体的凤纹则是以金色调为主。

姓名：张金蝶　卢可楹　　指导老师：梁志敏　钟云燕
院校：广西艺术学院

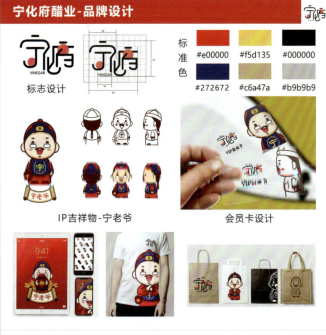

宁化府醋业品牌设计

宁化府醋业是山西老陈醋著名品牌，其之前的品牌设计在视觉方面缺乏吸引力，因此在全国范围内的享誉度一直不高。该品牌设计作品一改其往日的刻板风格，采用可爱、现代化、扁平化的视觉设计风格，运用明快的色彩、简约的版面，更具视觉吸引力。

姓名：郝彩莲
院校：广东培正学院数据科学与计算机学院

"求知有趣"校园文创

"求知有趣"校园文创设计以校园内的建筑为主体进行图形创意，将不同的校园建筑拟人化，赋予不同的人物眼神形态，从而体现出"求知的双眼"的寓意。高校校园是一个自主自律的学习环境，兴趣是最好的老师，以夸张幽默的方式鼓励学习的积极性。色彩上选用了鲜艳跳跃的色彩搭配，呼应寓有青春活力的学生气质。

姓名：颜孜　　院校：武汉文理学院人文艺术学院

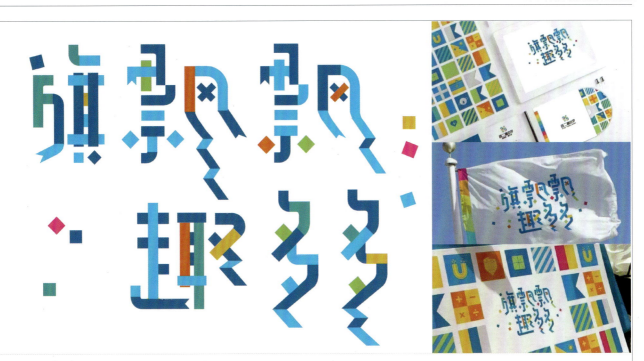

西二旗小学品牌形象设计

将旗帜随风飞舞的形象融入学校的品牌形象中，呈现出生命的灵动和校园生活的活力与精彩，师生的自信快乐以及教育的志趣悠扬。通过重新构建文字形态，呈现出旗帜飘扬的神韵，用多彩的颜色给予生命无限的可能，进而激发生命的活力，引领心智的成长。

姓名：岳翃　　院校：北京工商大学嘉华学院创意艺术学院

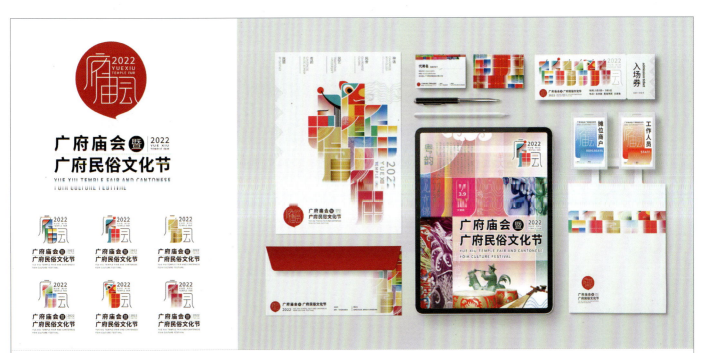

广府庙会多形态品牌视觉形象设计

广府庙会是广州每年一度的盛大文化活动。此作品借助多形态品牌识别系统的设计理论，以母体标志为核心，衍生出形象系列感强但风格各异的多个变体标志，以此传达丰富的广府文化内涵。整个视觉系统分别从民居、粤韵、民食、民艺、瑞祥、神话六个方面展示多样的广府文化。视觉元素无论从颜色上，还是图形上都极具广府的特色。

姓名：梅秉峰　　院校：广州商学院艺术设计学院

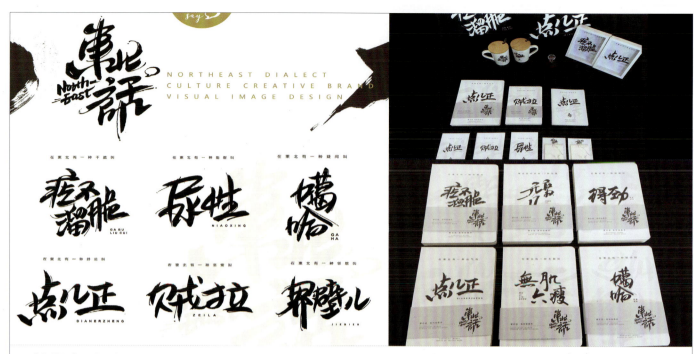

"东北话"品牌设计

东北话是东北文化的缩影，但随着普通话的普及，东北话的使用日渐减少，甚至有些东北人都不知道某些东北话的具体含义。本作品是以东北话为内容进行的品牌设计，文字以手写方式展开，笔画粗壮有力，与东北人的性格和气质相吻合，形式统一，具有美感。设计力争进一步宣扬东北话，让东北话这一文化瑰宝更好地流传。

姓名：李平 范薇 孙妍　　院校：黑龙江东方学院艺术设计学院，哈尔滨华德学院艺术与传媒学院

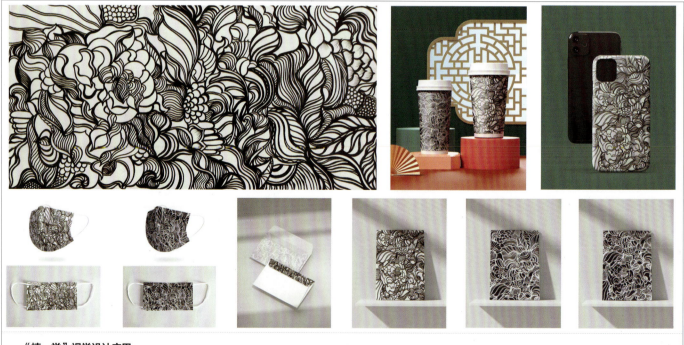

"植·觉"视觉设计应用

创作源于对自然的感悟。大自然的生命之力由生至盛至减至无至衡，每一次未必惊天地，但必留有痕，这种对自然的敬畏之意为本次创作之源，取植物"盛"时进行视觉创意设计，以线为主要造型表达手法，线条顺畅、饱满、有张力；选取无彩色系表达"觉"意；创意成果衍生到日常用品，如口杯、笔记本、口罩等，形成视觉应用体系。

姓名：陈放　　院校：三亚学院国际设计学院

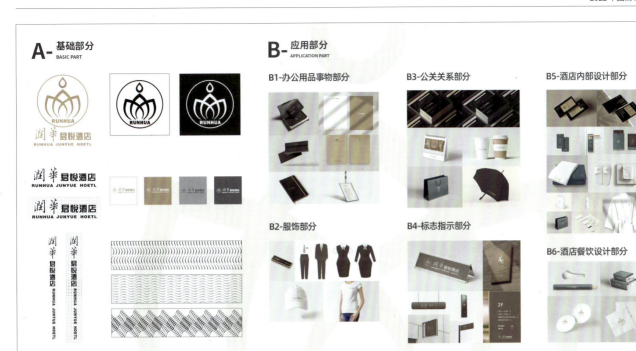

润华君悦酒店 VI 设计

酒店标志运用了荷花和水滴的造型进行设计，完美地将水与花融合，通过水滴滋润着荷花的形象来展现"水润万物"的主题，运用简洁的线条进行表现，清晰明了、简洁大方，并且该 Logo 可延伸性很广，易辩、易读、易记。整套 VI 设计根据其 Logo 特点围绕酒店办公、服饰、内部设计及餐饮部分展开。

姓名：夏珏　　院校：汉口学院艺术设计学院

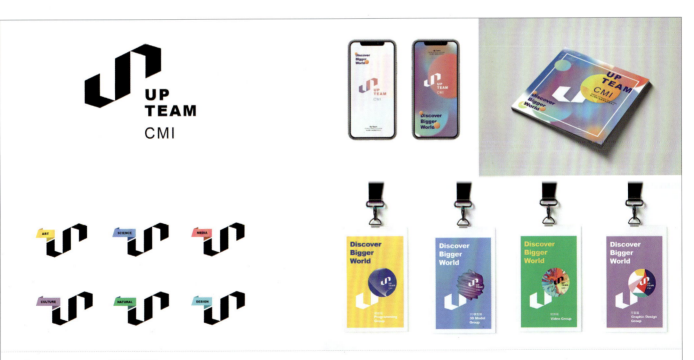

"UPTEAM-CMI"视觉设计

UPTEAM-CMI 是由不同专业的在校学生、教师，以及跨领域艺术家所组成的新媒体交互团队。团队目的是在项目创作过程中，利用学科差异化。结合自身所擅长的专业技术知识，为科技赋能，为文化与艺术设计赋予全新的定义。

姓名：袁亚楠　任婷　　院校：电子科技大学

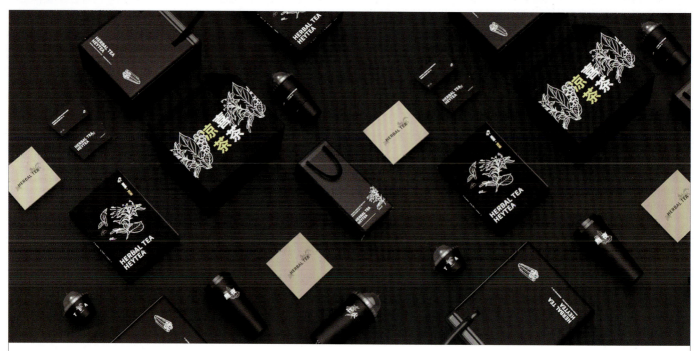

HERBAL TEA

设计基于喜茶本土化战略研究，呈现出一套关于喜茶在广州本土化深入的设计方案。设计采用广州凉茶作为喜茶本土化的切入点，主要针对Z世代的年轻群体，使传统凉茶时尚化，让喜茶与健康茶饮更好、更快地融入当地，带动本土传统文化走向潮流，使其更容易被年轻人接受与传承。

姓名：磨炼 付瑶茹　　院校：广州美术学院工业设计学院

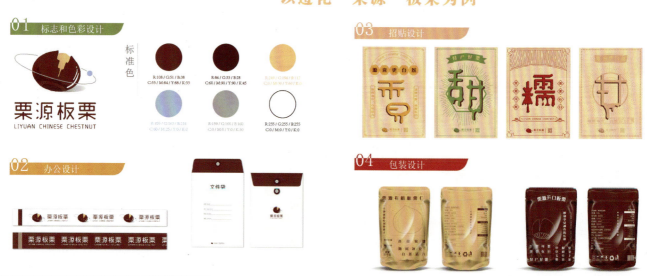

"栗源"品牌

在对"栗源"进行品牌形象设计时，全方位地打造该品牌形象的各个部分，对其进行品牌形象设计研究，使其形成自身的特色，以便更好地提升该品牌的形象与影响力，提高自身经济效益，带动地方经济的发展。

姓名：乔涵　　院校：苏州托普信息职业技术学院数字传媒学院

THE MAKING OF HAPPINESS
SOURCE FROM QUALITY OF LIFE

2022 03GF

创作时间：2022/03/13

幸福制造

幸福制造

我们把品牌的名字命名为"幸福制造"，设计从轻松、有趣、紧贴生活出发，利用有趣的词条，结合从传统版画中提取到的设计元素，做出了一批关于"幸福制造"品牌的小商品。

姓名：尚申豪 马昕昱 许铭师　　指导老师：王雪青　　院校：澳门科技大学人文艺术学院

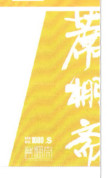

中国非物质文化遗产的品牌建构——以蒠棚斋皮影艺术博物馆视觉形象设计为例

该系列作品以中国传统皮影艺术为基础，包含丰富的色彩观念以及中国传统的图像哲学。在传统观念中，黄色与红色被赋予了特殊的文化寓意。Logo形象来源于皮影瑞兽造型，字体是对传统戏剧舞台的抽象概括，字体底部末端为刻刀的抽象；月牙孔是最基本的装饰图案，将月牙孔抽象为字体中的点，在色彩上与图案形成呼应关系。

姓名：薛敬亚 张嘉效　指导老师：张华州　院校：山西师范大学戏剧与影视学院

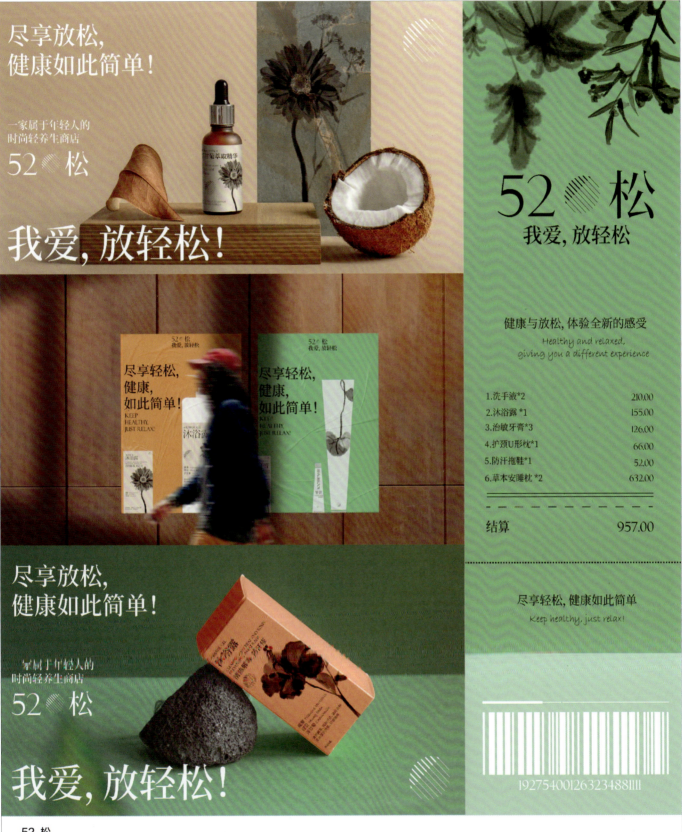

52. 松

　　迎合年轻人轻养生的潮流以及中国非遗传承与创新的观念，打造一款有故事、亲民、有品位，缓解当代人生活、工作中不可避免的健康问题的养生综合类生活产品。"52. 松"是一家服务于年轻群体的新型养生生活超市，秉持传统中医哲学"张弛有度"并根据中医医书《五十二病方》与针灸九针、水墨等进行设计。

姓名：何婧萱 李莹 刘学爽　　指导老师：张欣欣　　院校：北京工业大学耿丹学院

天津葛沽龙灯品牌形象

该主题选取非物质文化遗产——天津葛沽花会中的龙灯为主要对象，通过新的设计赋予传统文化新的活力，通过品牌设计的形式，探讨葛沽龙灯新的传播路径，通过全新的视觉形象将天津非遗文化展现在大众眼前，提升其整体形象概念，拉动天津葛沽非遗的熟知度。

姓名：张宇昕　　指导老师：倪春洪　　院校：天津工业大学艺术学院

A 视觉识别部分

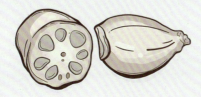

标准色

C:71 M:78 Y:73 K:46
C:48 M:65 Y:58 K:1
C:25 M:37 Y:38 K:0
C:27 M:31 Y:29 K:0
C:31 M:26 Y:27 K:0
C:10 M:12 Y:16 K:0

辅助图形

反黑反白稿

B 识别应用部分

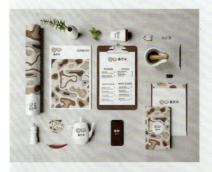

藕然间

"藕然间"系列文创产品设计立足于湛江莲藕文化,通过提取莲藕这一客观物象,进行分割、概括,从而形成新的艺术形象。将点线面元素融入其中,将中国传统的具象纹样转化为现代化的抽象纹样符号,探索现代设计中纹样发展的多样性并运用至广东美食文创设计中。以产品作为载体,传播广东湛江优秀的莲藕文化。

姓名:沙梦　指导老师:丁峰　院校:江苏师范大学美术学院

文创产品

金属徽章

书签 笔记本 明信片

"情绪实验"IP 形象

"情绪实验"IP 形象设计创意为线上网页专题表情包设计活动，消费者可以在线上设计属于自己的专属表情，并且参与定制文创产品设计。

姓名：刘奕璇 吴梦洁 郭紫妍　　指导老师：陈瑶　　院校：湖北工业大学艺术设计学院

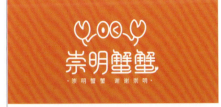

"崇明蟹蟹"品牌设计

"崇明蟹蟹"是一家以经营崇明毛蟹为主的餐饮店，标志图形以品牌名"崇明蟹蟹"为基础进行文字设计，设计中融入崇明毛蟹的图形元素，突出品牌的特色。品牌标语"崇明蟹蟹·谢谢崇明"体现了对崇明文化的感恩以及品牌想要推广崇明文化的信心。品牌IP形象是一只崇明小螃蟹，可爱活泼能够吸引顾客的眼球。品牌整体视觉风格简约，易识别和记忆，在给消费者视觉记忆的同时，也为品牌推广提供了良好的效果。

姓名：庄安韵　　指导老师：张宝祥
院校：上海外国语大学贤达经济人文学院艺术与传媒学院

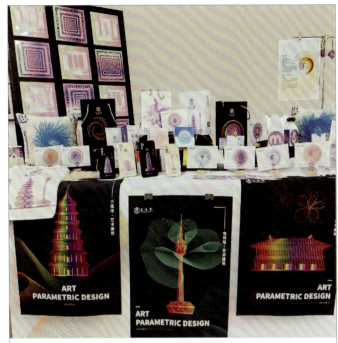

文创概念设计

通过将单体图形进行参数化设计（概念设计）而得到新的参数化图形，以科技化的视角，以构成语言、色彩动向、立体空间为基础，以现有地域性元素为要素，将其正在演变的图形进行概念化设计，结合特有品牌，设计成文创产品。

姓名：赵振健　　指导老师：张静
院校：西北大学现代学院艺术设计与动漫摄影学院

筷小糖

"筷小糖"形象模仿一根筷子，长条圆柱，配合唐代女子简化后的发髻和服装，再加上若隐若现的黑眼圈、贪吃的表情，符合当代女孩喜欢熬夜和爱吃甜食的特点，适合作为甜品的品牌形象，活泼可爱。

姓名：史若林　　指导老师：毕文
院校：大连艺术学院戏剧影视与传媒学院

中国广播电视艺术资料研究中心品牌形象设计

颜色基于电视的"红、绿、蓝"三原色，大胆创新和融合。这是一个由三个几何图形组成的摄像机，两个矩形代表广播电视艺术行业中的滤镜和纸张。三角形代表镜头或扬声器。图形与文字从左到右的传播形式是超现实主义的视觉感受，也是影视艺术蒙太奇的创作手法。

姓名：陈子龙　　指导老师：杨超
院校：澳门科技大学人文艺术学院

金陵旧梦

以南京民国文化为主体，名为金陵旧梦。标志设计采用民国窗花组成"南"字，形似敞开大门，寓意当时文化的开放包容。视觉上设立了有地域故事性与时代情节感的创意画面，采用圆构图来表达对美满的期盼，辅助故事表达。衍生品则以画面旨意展开，结合物质特点表达民国文化背后的往日温情，并以情怀词藻命名产品来加深文化印象。

姓名：蒋俊杰　　指导老师：杜鹤民
院校：澳门城市大学创新设计学院

归田—— 一起来种树，领养你的"树宝宝"

本套民宿设计以陶渊明的《归园田居》为灵感，在帮助城市里打拼的人们找到内心归宿的同时宣扬公益环保理念。当顾客在本民宿体验或购买归田民宿绿色产品时，可以获得民宿周边一棵树的"领养权"，可以给树苗浇水施肥，陪伴它长大。

姓名：周晓琳　曹雨欣　　指导老师：余孟杰
院校：湖北大学艺术学院

"华记岭南"餐饮品牌设计

标志的设计借用了岭南文化中的建筑形式，结合字体的设计将二者融合其中，使得整体品牌更具有岭南文化特色。

姓名：刘永凯　　指导老师：赵鹏
院校：山东大学艺术学院

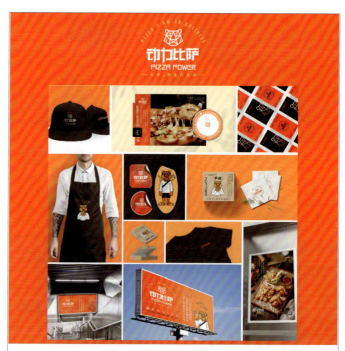

"动力比萨"品牌形象

通过动力概念，将"动力豹"作为品牌IP形象。"豹"同"饱"，打造年轻潮流的餐饮品牌形象，为自助餐饮品牌形象注入活力。选用橙色作为品牌色，结合品牌IP形象"豹豹"打造新潮比萨品类的自助品牌形象。

姓名：庞建波　仇硕涵　　指导老师：杨杰
院校：安徽大学艺术学院

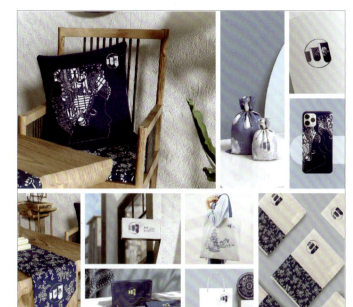

"海上花岛"文旅品牌设计

随着中国花卉博览会的顺利举办,崇明受到了前所未有的关注,也有了"海上花岛"的美称。本次品牌设计聚焦花博会后余温,打造"后花博时代"下的全新崇明花卉品牌。品牌设计以崇明花卉为主视觉元素、特色文化元素为辅,为崇明花卉设计一套全新品牌视觉。希望能够通过设计推广崇明文化,延续花博会的影响力,带动更多年轻人了解崇明。

姓名:庄安韵　　指导老师:许晓
院校:上海外国语大学贤达经济人文学院艺术与传媒学院

蓝匠

蓝印花布是中国的一种工艺品,是传统的镂空版白浆防染印花,又称靛蓝花布,俗称药斑布、浇花布等,是中国传统的工艺印染品,镂空版白浆防染印花距今已有一千三百年的历史。品牌名称"蓝匠"意为蓝印花布制作者的巧妙心思,展现其艺术魅力,紧扣主题。标志由蓝印花布制作工艺中的晾晒这一步骤得到启发,将简化后的图形和蓝印花布的花纹结合。整体色调偏蓝色,鲜明地体现品牌特色。

姓名:蔡诗铭　　指导老师:孙玉萍
院校:南京工业大学艺术设计学院

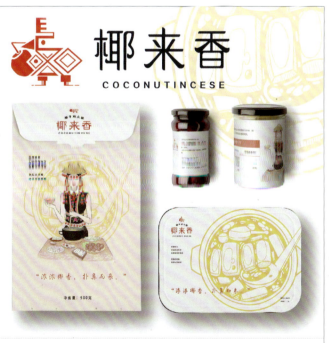

"陶锦"仰韶彩陶几何纹样丝巾品牌设计

仰韶文化类型彩陶几何纹样具有丰富的装饰元素和较高的美学价值,其造型语言、结构样式、装饰特色及色彩等可以为现代设计提供创意来源和参考。"陶锦"仰韶彩陶几何纹样丝巾品牌设计融入了仰韶彩陶几何纹样的结构内涵与丝绸锦帛的精致,传承过去,创新未来;赋予了仰韶彩陶现代设计的艺术气息,同时又保留了自身的深厚的文化意蕴。

姓名:陈喻菊　　指导老师:谭一
院校:北京城市学院

"椰来香"海南椰子鸡火锅品牌

海南椰子鸡是一道极具特色的海南菜,用椰子与鸡制作。此菜口味咸鲜,椰味芬芳,汤清爽口,有益气生津的效果。"椰来香"椰子鸡火锅以浓厚椰香、纯正鸡汤锅底为招牌,运用手绘风格的插画与亲和力十足的广告词来吸引新老客户眼球。火锅底料包装也不可或缺的,外带包装包括罐头、玻璃瓶装、打包餐盒、便携袋等。

姓名:聂楷臻　王倩倩　指导老师:张超
院校:贵州大学美术学院

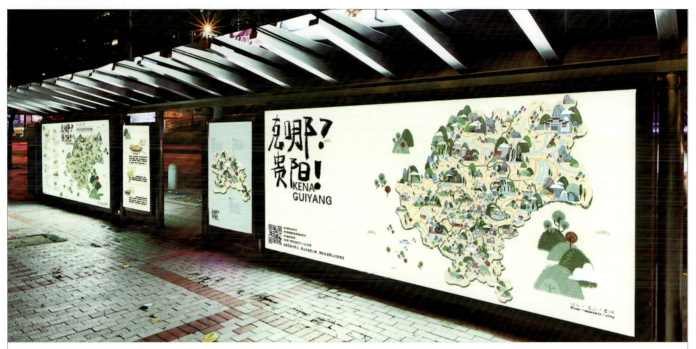

"克哪贵阳"城市地图品牌

以贵阳市的旅游景点、美食小吃和风土人情为设计灵感，运用插画形式对其进行概括和可视化表现创作而成的贵阳城市旅游地图，结合贵阳本地方言，在为游客提供旅游攻略的同时，带来趣味性体验，打造贵阳旅游文化品牌，展现贵阳独特城市风情。

姓名：袁玥 刘冰雪　　指导老师：李戎　　院校：贵州大学美术学院

黎族山兰酒品牌与包装

"黎米酒肆"山兰酒品牌选取山兰酒原料——山兰米为原型，构建品牌IP形象，名为"黎米"，突出山兰酒原材料的地域特色。其服饰融入黎族男子特色头巾、女子斗笠和筒裙，彰显山兰酒民族特色。"黎米"五官造型及面部表情饱满圆润，体现其开朗热情的性格，传递品牌想表达的黎族人家的爱与正能量，使人们在忙碌的生活中感到一丝惬意。

姓名：陈玢兰 聂楷臻 王倩倩　　指导老师：张超
院校：贵州大学美术学院

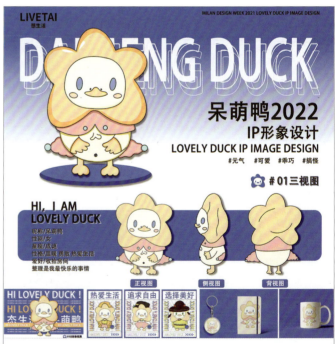

"呆萌鸭"IP形象设计

"呆萌鸭"IP形象设计选取了符合"态生活"品牌调性的设计风格，将可爱的鸭子形象和明亮的蓝色相结合，传达品牌活泼、年轻化、热爱生活的理念。鸭子形象用花朵和温暖的暖色调进行设计，给人以元气满满的感觉；整个色彩搭配上采用了明亮的蓝色，使整个设计更加年轻化，有冲击力。设计包括了IP形象三视图、表情包、形象延展和文创产品展示。

姓名：方亭月 闫瑷皎　　指导老师：饶鉴
院校：湖北工业大学艺术设计学院

"飒莎遇上纤茶" IP 形象设计

飒莎是一位初入职场的鲨鱼女孩，总是熬夜加班，没有时间锻炼，黑眼圈越来越严重，也渐渐有了小肚子，自己也变得不自信；还好遇见纤茶，让飒莎焕然新！

纤茶是元森林出品的 0 糖 0 脂 0 卡 0 咖啡因的植物茶，它向飒莎传递了美丽、自信、智慧、健康、环保的时尚生活态度。

姓名：于晓萍　邓心怡　钟文轩　　指导老师：方善用
院校：浙江农林大学艺术设计学院

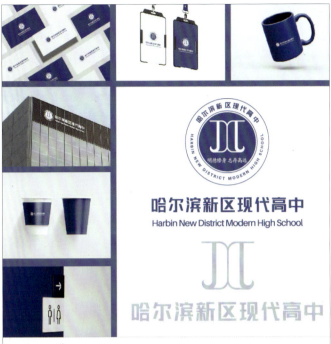

哈尔滨新区现代高中

哈尔滨新区现代高中标志由"X""D"几何抽象成的书与竖琴融合，结合同心圆差异化设计打造竞争特色品牌形象，展现哈尔滨新区现代高中差异化、特色化、人性化的教学模式，为龙江育才的责任担当。

姓名：王梦　　指导老师：毛韦嵌
院校：哈尔滨信息工程学院艺术设计学院

"去看设计"城市地图品牌

以上海著名的博物馆和美术馆为主要设计灵感来源。在设计色彩上，将上海特色的霓虹夜景和繁华都市形象进行提炼；在设计表现上，运用几何插画的表现形式，力求在有效识别的基础上体现上海的现代都市氛围和文化特色。

姓名：袁玥　　指导老师：李戎
院校：贵州大学美术学院

52·Song

这是一家服务于年轻群体的零售中草药的养生类生活综合品牌，主要向海外扩大中草药养生的市场，本质是新型中高端的养生类生活超市。设计的风格干净简洁，通过将具象的中草药形状进行简化，形成抽象的中草药的形状。"52"来自于《五十二病方》，是中国现存最早的医学处方著作，"Song"是松树的意思，松树的全身都是中药。

姓名：任天娇　　指导老师：张欣欣
院校：北京工业大学耿丹学院国际设计学院

桃叶渡 | 品牌形象设计

● 品牌应用意向

标准色

■ C: 79 M: 67 Y: 64 K: 24

■ C: 51 M: 42 Y: 40 K: 0

辅助色

■ C: 29 M: 18 Y: 37 K: 0

● 标志特写

"桃叶渡"品牌形象设计

本作品是对南京桃叶渡进行品牌形象设计。桃叶渡为金陵古迹，具有文化与美学特色。因此采取了写意的风格，创作Logo。Logo设计选取了桃叶渡的特色意象桃叶（桃树）以及渡口。下方的船只和流水体现了渡口，代表桃树和纷纷桃叶。底部以绿色墨圈点缀增添底色的同时增添了氛围感。桃叶渡的典故与书法家王献之有关，因此笔画具有书法感，简练流畅。配色选取了古朴色，突出桃叶的颜色同时符合桃叶渡的古韵与历史气息。

姓名：江景恒　　指导老师：孙玉萍　　院校：南京工业大学艺术设计学院

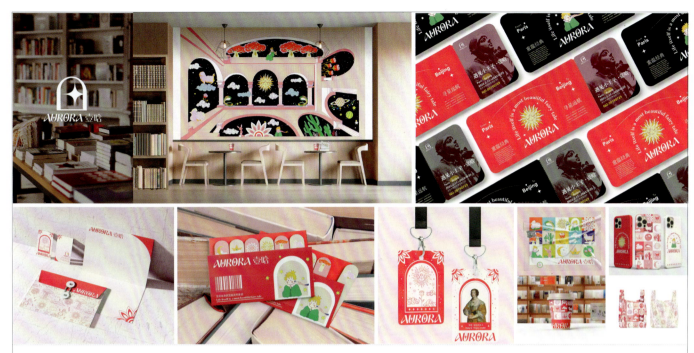

"壹晗"书店品牌视觉形象设计

现代人在享受信息便利的同时，也面临着与日俱增的心理压力。壹晗书店品牌以童话《小王子》为灵感来源，选取书中具有象征寓意的元素和明亮活泼的色彩进行创作，结合文创和宣传物料设计，打造一个自由浪漫、温暖包容的书店品牌。期望以积极、温暖、治愈的视觉风格感染受众，帮助年轻群体释放压力，获得疗愈体验。

姓名：杨晨珍　　指导老师：王瑾　　院校：北京林业大学艺术设计学院

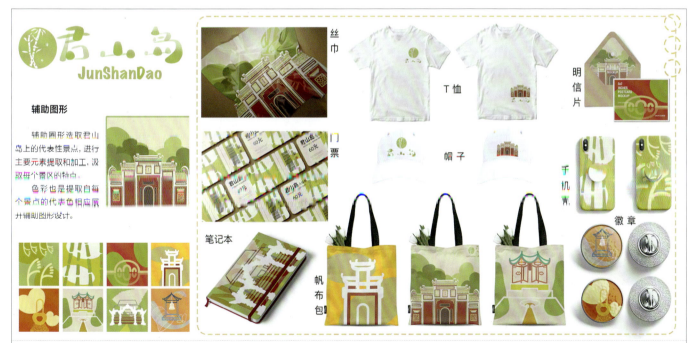

"君念"君山岛品牌产品设计

依据湖南省岳阳市君山区的地域文化，进行"君念"——君山岛品牌产品的设计。本作品围绕地区代表性文旅元素，提炼颜色以及建筑风格，并为君山岛品牌进行了系列产品设计。

姓名：彭叶雨　吴一巧　　指导老师：欧阳瑰丽　　院校：湖南理工学院美术与设计学院

小憩猫咖

小憩猫咖是一个虚拟猫咪咖啡厅品牌。猫咪咖啡厅是2000年以后自日本兴起的主题咖啡厅，在这里，客人们享受的不是喝咖啡本身，而是与猫咪的"交流"。小憩猫咖的品牌理念为：生活不该时时刻刻处于忙碌之中，如果要寻找一个休憩的场所，那么猫咪咖啡厅是最能让人放松又转移注意力的地方。

姓名：聂楷臻 陈玢兰 赵威　　指导老师：张超　　院校：贵州大学美术学院

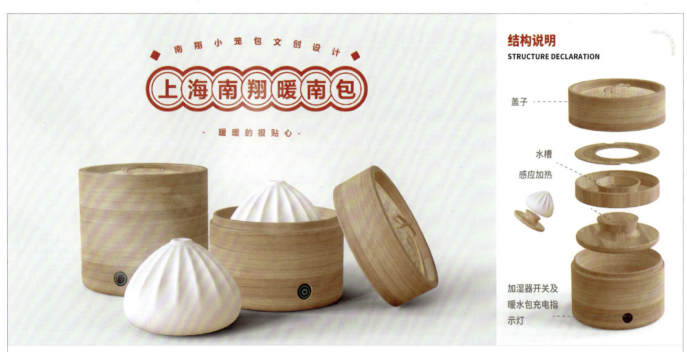

暖南包

暖南包是基于南翔小笼包特征及场景所设计的一款文创生活用品，设计通过暖手宝与加湿器的结合，"再现了"小笼包的制作过程。当产品开机时，加湿器会冒出烟气配合暖水包"咕噜咕噜"的烧水声，在满足暖手、加湿的基础功能上给予用户多元化的体验。

姓名：陈晓文 刘路路　　指导老师：甘锦秀 刘小路　　院校：福州大学厦门工艺美术学院

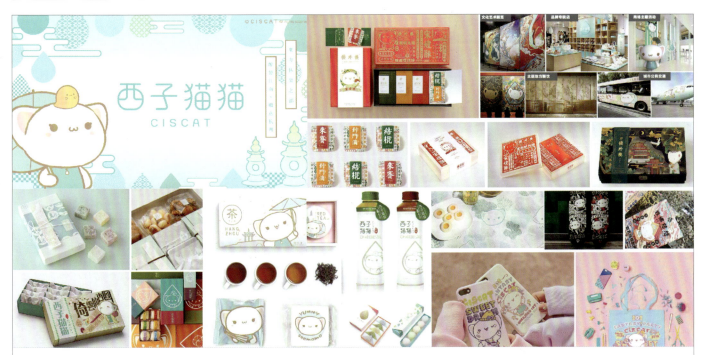

"西子猫猫"品牌与IP衍生设计

"西子猫猫"作为杭州西湖的文旅IP，整体形象偏向可爱清新，整体品牌调性以文艺国风为主，品牌产品开发品类涵盖了主流文旅产品——文创纪念品、食品、礼盒、文具、公共交通等。

姓名：张玉典　陈涵　　院校：浙江理工大学艺术与设计学院，江南大学设计学院

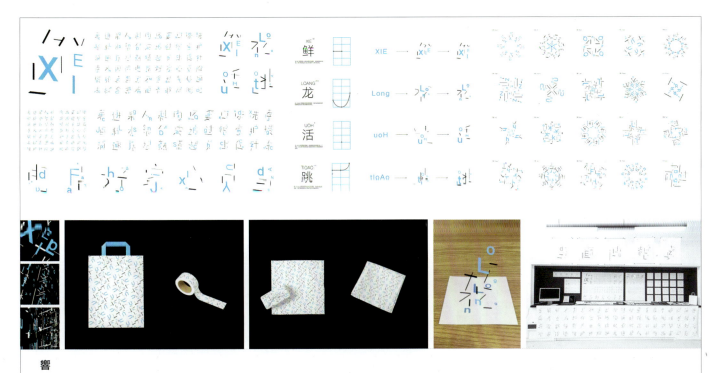

響

《響》是一套以杭州方言为主题的实验性字体设计。乡之音谓"響"，乡音是最响亮的声音，但在年轻群体中，方言文化的传播却是缺失的。不同于规范易识的字库字体，我们刻意用非常规的手段进行这套字体的设计。我们以简易吴拼拼成杭州方言正字，用吴拼字母替代正字部分笔画，并以不同粗细的笔画赋予字体空间感，降低正字识别度，突出吴拼，以拼带读，促进观者对于杭州方言的拼读实践，重塑观者对于方言和字体的认知，打破观者对于字体静默无声的印象。我们希望乡音和字体的结合能使两者的魅力相辅相成，从而达到传播方言文化的目标，减缓、避免方言文化的流失。

姓名：庞烨　施佳盈　雷梓莹　　指导老师：蔡文超　　院校：中国美术学院创新设计学院

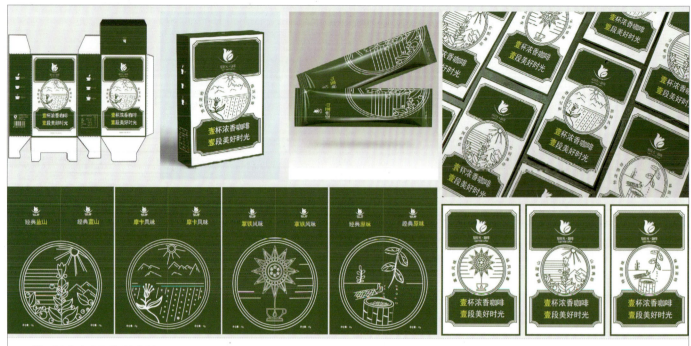

"轻时光"咖啡品牌形象设计

品牌 Logo 由飞翔的鸟和咖啡豆组成,寓意人们在这里可以使身心放松舒畅,就像鸟儿在自由飞翔,用咖啡豆来点明主题。辅助图形由蛋糕、绿植、甜甜圈、咖啡豆组成。店内咖啡包装样式为民国风,包装上的插画图案为连环画形式,组合起来为一杯咖啡的由来,让人们看到这个包装就好像置身于大自然,亲自参与了咖啡的制作过程。

姓名:彭义哲 付晓瑜 指导老师:杨蕙 院校:武汉纺织大学艺术与设计学院

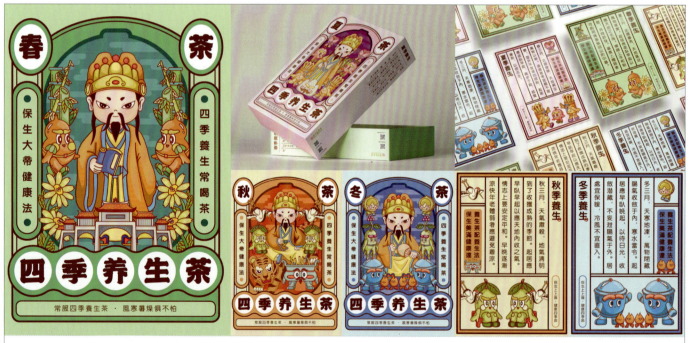

"保生四季养生茶"包装设计

"保生四季养生茶"是基于闽台"医神"——保生大帝的系列养生茶包装设计。包装的插画内容分别描绘了保生大帝阅读医书、上山采药、骑虎救民、熬制中药的生活常态,并分别提取每个季节养生茶里的中药配方,如淡竹叶、甘菊、人参、山楂等中药成分作为画面的装饰设计元素,以期达到宣扬养生理念和保生大帝文化的目的。

姓名:陈毅聪 高古月 指导老师:蔡志强 院校:福州大学厦门工艺美术学院

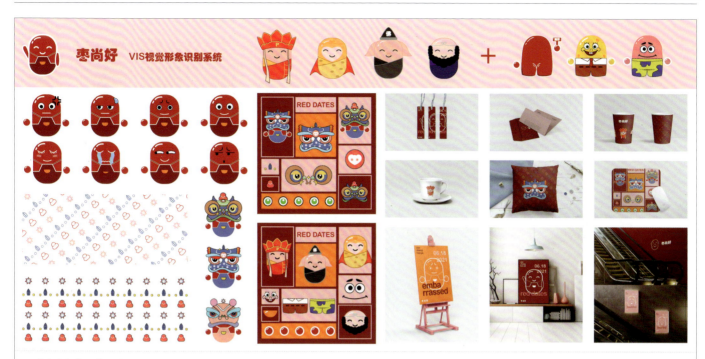

"枣尚好"品牌设计

此品牌名称为"枣尚好",设定的整体风格为卡通风,名称"枣尚好"与"早上好"是谐音,把"早"改为"枣"是为了更贴近产品,"上"改为"尚"是时尚的意思。标志的形状根据枣的形态做成了圆角矩形,并在其中添加了简单的表情,显得更可亲、憨厚,再加上简易的背带裤以及橘色的口袋,突出标志给人的亲切感。标志上的手臂恰好与打招呼的动作形似,整体呈现出一种呆萌、憨厚、礼貌的形态。

姓名:樊晓波　　指导老师:崔思敏　　院校:山西华澳商贸职业学院

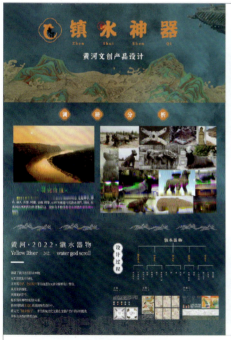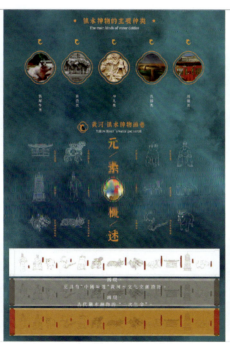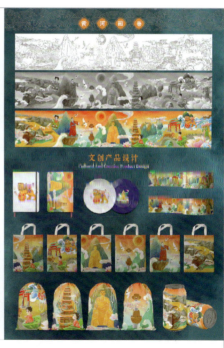

"黄河文化"镇水神器文创设计

调研了黄河古代镇水神物,对其背景进行分析,并对其造型、色彩纹样等方面进行元素分解和设计整合,从具象到抽象,从图案到符号,提炼镇水神物的设计元素,将中国传统水文化应用到现代设计中,将文化"随身携带",为传统文化元素在文创产品中的应用提供具有方法性的思考方向。

姓名:杨润清　陈晓彤　　指导老师:孙德波　　院校:山东科技大学艺术学院

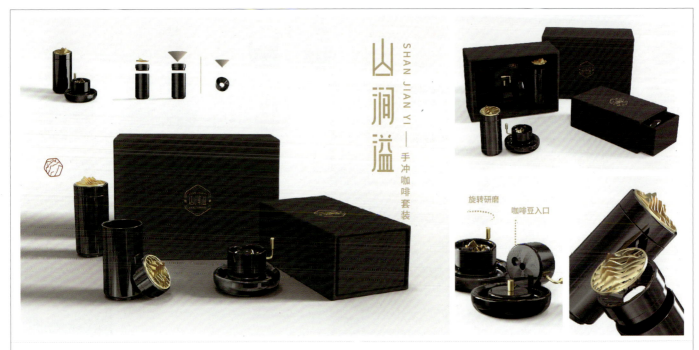

"山涧溢"品牌设计

　　"山涧溢"是一款针对轻奢人群设计的新中式咖啡套装,分为家庭套装和个人套装。针对年轻人对手冲咖啡、中式传统、轻奢生活的向往,器具以中国古典山水画为饰,古朴的石磨与简约的现代器皿相融合,简易方便,外观精美。伴随旋转山水研磨咖啡粉,现冲咖啡的香气使用户从多感官上体会到咖啡香气在山水间灵动的意境美。

姓名:刘路路 陈晓文 陈毅聪　　指导老师:刘小路 甘锦秀　　院校:福州大学厦门工艺美术学院

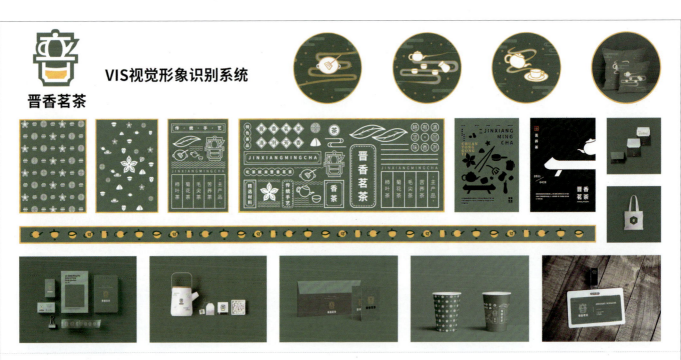

"晋香茗茶"品牌设计

　　品牌标志是品牌识别系统的核心。山西古茶以苦荞茶为主,整个标志结合了茶壶和茶杯的元素,又以山西的简称"晋"为基础,充分体现出了茶的元素。以茶壶代替"晋"字的上半部分,以茶杯代替了"晋"字的下半部分的"日"字。杯中一点橙黄色代表的是茶冲泡好之后的颜色。

姓名:樊晓波　　指导老师:崔思敏　　院校:山西华澳商贸职业学院

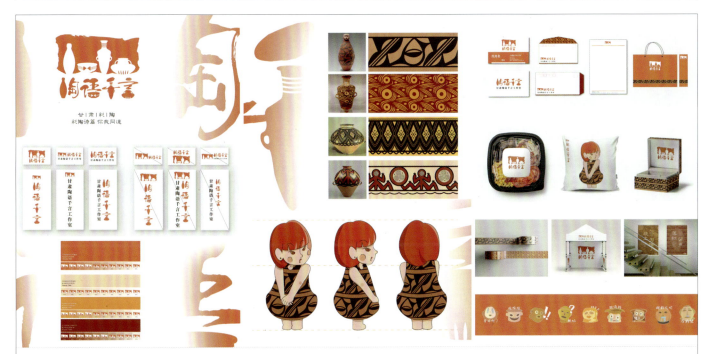

"陶语千言" VI 设计

从甘肃彩陶文化出发，挖掘其深厚的历史底蕴和文化价值，拟打造致力于宣传陶文化的品牌——"陶语千言"，以新的设计思路结合现代社会的精神审美追求，把彩陶艺术的造型美和纹饰美运用到产品的创作中，使其既有丰富的文化内涵和民族底蕴，又有现代时尚美感，拉近与消费者的距离。

姓名：杨润梓　　指导老师：郝亚维　　院校：北京理工大学设计与艺术学院

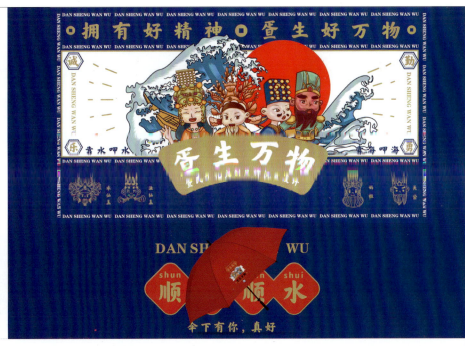

"疍生万物"疍民文化文创品牌设计

"疍生万物"是从疍民精神的角度出发，抓住现代群体的道德精神追求，对疍民精神进行提炼和延展并采用精神概念的可视化 IP 设计、插画设计，从而达到对疍民文化的普及和推广作用，并形成自己的一个文创品牌，进一步对疍民文化进行更加透彻的研究。

姓名：高古月　　指导老师：李双　　院校：福州大学厦门工艺美术学院

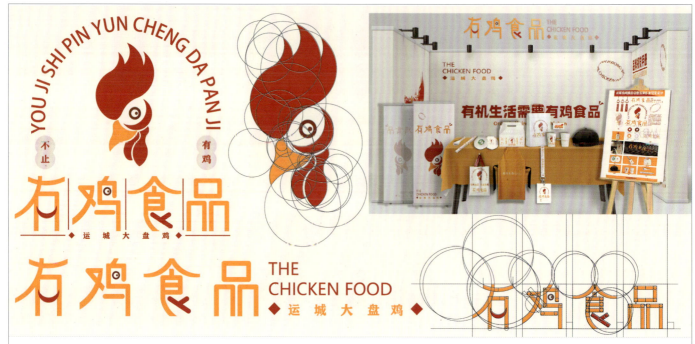

有鸡食品

作品受山西运城大盘鸡的启发，为大盘鸡定义了全新的品牌，"有鸡食品"就是赋予品牌的名称，与"有机食品"发音相同，寓意产品像"有机食品"一样，严格要求自己把最好的呈现给顾客。整体采用红与橙两种颜色，Logo采用圆切法，以鸡头为形象进行再创造，结合"有鸡食品"的字样及"运城大盘鸡"的标识，形成一个整体的品牌视觉形象。

姓名： 李建锟　　**指导老师：** 宋田博　　**院校：** 晋中信息学院艺术传媒学院

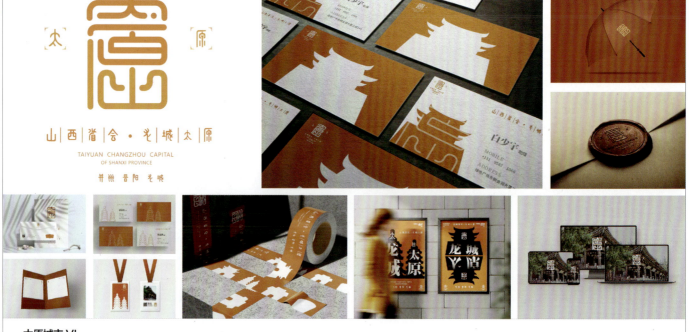

太原城市VI

这款Logo以"太原"二字为核心，摒弃了各种复杂元素，以美观、稳定、直观的设计字体表现太原悠久的历史。以古代印章为发展方向，颜色以金色和橙色为主，棕色、白色、灰色为辅。太原的"太"字笔画做了很大调整，"人"字细看像一个人张开怀抱，寓意希望更多年轻人来到这个城市并带来温暖。"原"字中间的"白"字使用了书本的元素，寓意这座城市文化悠久，"小"字使用的是两个手掌为元素，寓意勇往直前的心，希望更多的年轻人来到这个城市，感受历史，感受北方的温柔。

姓名： 刘富　　**指导老师：** 郭昕　　**院校：** 山西华澳商贸职业学院

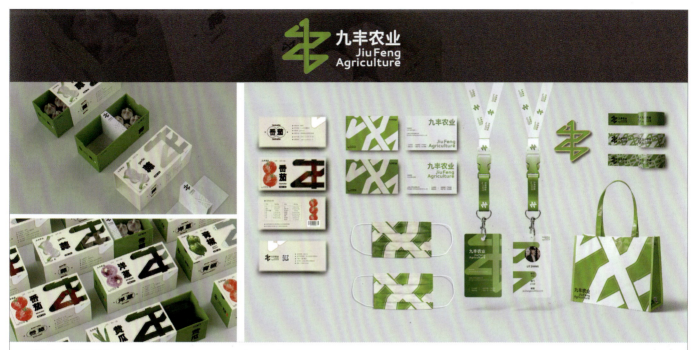

"九丰农业"集团

九丰农业品牌标识采用"丰"字一线成型，表达点对点的高效服务。在应用中，标识可以通过放大、缩小、平铺、裁切来适配不同的场景，营造不同的氛围。以极限的方式将品牌标识放大，对品牌而言是一种决心，希望能将这种能量带给每一位消费者。

包装采用抽拉式结构，用透明薄膜呈现标识，配合醒目且细密的文字版式，以插图作为点缀，直观呈现蔬果的品类和状态，建立消费者品牌信任感。

姓名：林聿瑾 杨力　　指导老师：吴亮 夏雅琴　　院校：东华大学服装与艺术设计学院

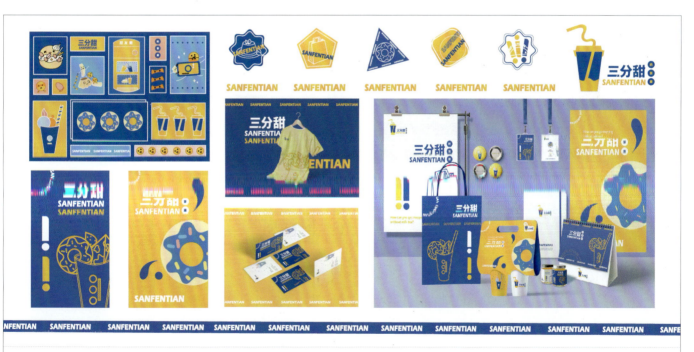

三分甜

现代年轻人都钟爱奶茶甜品，该作品呈现出的是一款当下最受年轻人喜爱的潮牌奶茶店的品牌 VI 设计。标志部分整体呈现出一杯奶茶的造型，吸管的形态融入了数字3，与品牌名称"三分甜"相呼应，增加标志与品牌的融合感，增强品牌调性。使用了强烈撞色感的蓝、黄色，增强视觉冲击感，使品牌更具有记忆点。

姓名：李馨兰　　指导老师：崔思敏　　院校：山西华澳商贸职业学院

国心蕴苏味

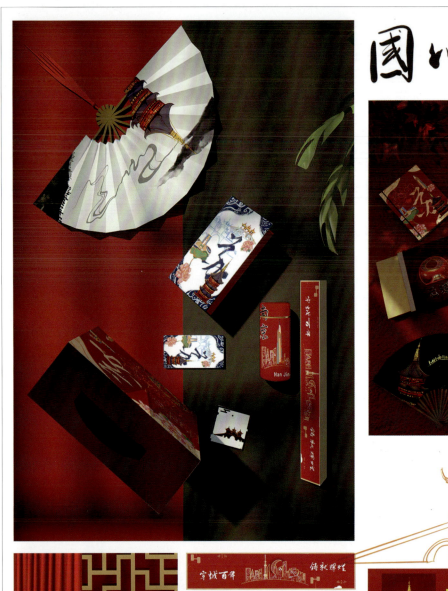
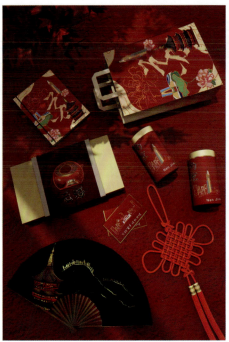

国心蕴苏味

　　本作品将红色元素与江苏多地地标相结合，运用苏窗文化之借景手法，融合江河水、牡丹花、莲叶等中华民族传统图案纹样，寓江苏之绮丽风景及今朝经济高速高质发展均是党与国家携手人民群众以心血共铸。考虑到美学教化功能的发挥，将其运用于文创产品，并全套采用环保可持续性新材料，在受众感受苏之美、国之兴的同时，起到宣传教育作用。

姓名：赵婷婷　　院校：南通大学艺术学院

岜莱

通过将宁明县花山岩地域文化元素融入产品的设计中，引起消费者的共鸣，使得消费者在使用产品的过程中逐渐了解其文化内涵，进而提升文创产品的精神属性和实际价值。作为文化软实力发展的重要标志，文创产品在一定程度上象征了广西花山岩的地域文化，在提升人们审美和促进文明发展中占据重要地位。

姓名：王熠萌　　指导老师：段江华　范迎春　　院校：湖南师范大学美术学院

忆莲

茶叶包装整体呈现出荷塘景致，以莲蓬形象为茶叶罐，并可循环利用。

姓名：陈永正　孙彦君　张文恒　　指导老师：邹金益　张檬元　　院校：烟台理工学院建筑工程学院

农夫山泉茶兀饮料中国风京剧版包装设计

设计上选用国粹京剧为设计元素，以"中国风"设计理念，通过对京剧人物中的"生、旦、净、丑"四个角色的创新设计，并融入噪点、扁平化风格，搭配上各类常见水果的图形，进而将传统京剧与现代风格有机结合起来，形成潮流时尚、深受年轻人喜欢的饮品。

姓名：张健　　指导老师：吴白雨　　院校：云南大学艺术与设计学院

广彩 × emoji——新世纪创意图案设计

本作品的创意来源于对传统广彩瓷盘图案的研究。通过对瓷盘上同心环绕的每一层图案纹样内容的分析解读，我们发现其图案组织有较强的叙事性。本作品希望借助于广彩纹样的叙事方法，结合当下年轻人的语境，将 emoji（绘文字）作为新时代的图像叙事符号融入广彩的图形结构中，并赋予新的主题和内容，表达当下语境的全新含义。

姓名：刘奇宇 陈晓雯　院校：广州美术学院视觉艺术设计学院

三星伴月

作者以三星堆文明的青铜文物形象作为设计的基础图案，对其进行现代化的演绎。基于传统与现代共融的要求，我们在设计概念上将中国古代神话与当代科技做了一定的联系，将中国航天工业元素与古老的三星堆文明进行结合，将中国传统星象、芯片等元素与三星堆文物图样相结合。在保留传统韵味的同时贴合当代人的审美需求。

姓名：王继辉 曾佳丽 罗钰炎　指导老师：任虹霖　院校：广州美术学院视觉艺术设计学院，广州美术学院视觉艺术设计学院，哈尔滨师范大学美术学院

"云南小粒咖啡"包装插画设计

云南小粒咖啡以云南保山市的最为出名,是世界上最好的咖啡之一,以浓香醇厚著称。作品以插画作为产品包装设计手段,画面中表现了浓香的咖啡从左至右流淌,画面由凤凰与梯田构成,灵感来源于"云南"名字的起源:汉武帝夜梦彩云,遣使追梦,设立了云南县,表现了在梦境一般的彩云之南,诞生了世界上最优质的小粒咖啡。

姓名:吴淏一　　指导老师:唐建国　　院校:云南艺术学院

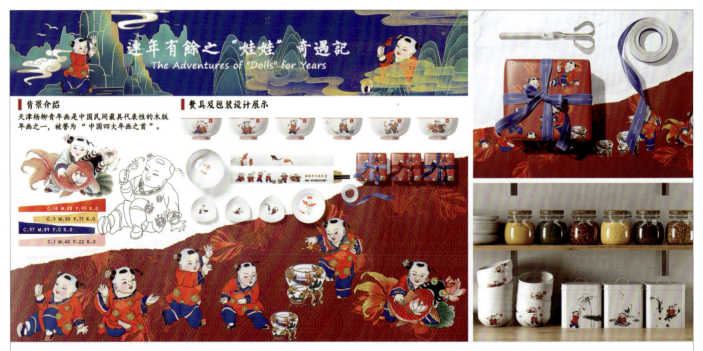

连年有余之"娃娃"奇遇记

设计围绕杨柳青年画最具代表性的《连年有余》的喜气形象进行拓展,衍生出一组娃娃从手持蝙蝠,进而追赶,最后回到画中的动作故事插图,一个活灵活现的娃娃跃然纸上。

姓名:王楠　　指导老师:陈志莹　　院校:天津理工大学艺术学院

玩味古早·步步糕升

选题从传统文化入手，采用新式表达创作新国潮风包装。立足古早糕点特点，尝试通过传统元素烘托文化韵味。

姓名：杜欣桐　　指导老师：王斌　　院校：江苏师范大学美术学院

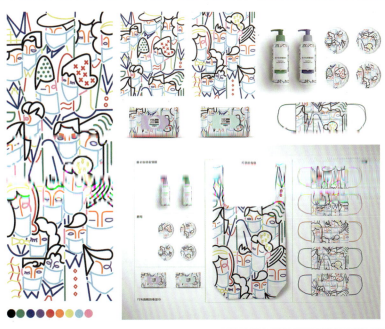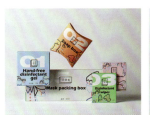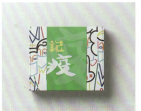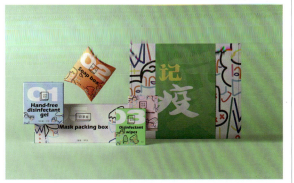

"记疫"防疫礼盒包装

新冠病毒的侵袭与肆虐使人们的生活发生了巨大的变化。本设计以人物为主体，用抽象线条表现不同体态、性别、外貌的形象；疫情之下的群体视觉记忆，真实客观地反映周遭社会发生的一切，借此输出对于疫情危机的思考与价值观。画面集几何、线条、色彩于一体，轻快活泼，召唤人们携手应对挑战，共同创造未来的美好愿望。

姓名：苏静　　指导老师：张毅　　院校：江南大学设计学院

日常构成

　　本设计提取日常生活中的构成元素，并与抱枕相结合。分别为点面构成，取自生活中的圆形灯具、透明灯具，交叉重叠组成特殊的形状，发散的灯光则用点概括；点构成，提取自灯具的局部；线构成，大量衣架堆叠，线条交错重叠；面构成，灵感源自餐桌上的餐具和餐布，被分割成不同色块。

姓名：赵英孜　　指导老师：李妍　　院校：山东科技大学艺术学院

"浮沉"立体艺术概念包装

　　浮沉是一款立体艺术概念包装设计。设计通过平面、立面的结合，表现茶叶落入水中荡起涟漪的意境，表达人生如茶，起起落落，浮浮沉沉，沉时坦然，浮时淡然，拿得起放得下的人生态度。

姓名：陈毅聪　陈晓文　陈振勇　　指导老师：甘锦秀　　院校：福州大学厦门工艺美术学院

藏羌服饰系列包装设计

　　甘肃省宕昌县藏羌服饰制作技艺为非遗项目，其服饰文化内涵丰富。本作品将该地特色服饰文化进行艺术提炼和表达，图案中的女性人物造型将真实服饰形态进行抽象、简练的概括；周围为服饰花纹的排列组合，内容有植被花卉、几何花纹图案等，欢庆绚丽，将宕昌人追求真善美的情感需求物化表达出来。

姓名：陈思　　指导老师：曹铁娃　　院校：天津大学建筑学院

幸福贩卖机

　　包装采用年轻人喜爱的扁平化与科技感插画风格，体现品牌特性——既有品质感又充满趣味性。包装上加入产品IP形象周边的游戏小程序，吸引顾客了解品牌形象与产品。针对不同产品系列设计延展包装，包装风格统一而又略有不同，视觉效果强烈，与其他同类产品相区隔。

姓名：王乙晴　　指导老师：赵冬霞　　院校：江苏师范大学美术学院

"动物抱抱碗"儿童快食品包装设计

该设计是一款主要面向儿童消费群体的泡面包装，仿生的手法将造型与包装恰当地融合在一起。例如将筷子的包装部分与动物的双手结合在一起；将动物们的头部做成弯折卡扣，与包装的开合结合在一起；将动物的肚子部分与包装的圆弧部分结合，更强调了动物的憨厚可爱。此造型设计相比传统的泡面更容易受到儿童的喜爱。

姓名： 高古月　戴桂铧　陈毅聪　　**院校：** 福州大学厦门工艺美术学院

民族团结 共抗疫情

以人物作为画面主体进行创作，表达出全民团结抗击疫情的精神，向疫情中的英雄们致敬。

姓名： 韩雨　　**指导老师：** 李兴　　**院校：** 天津大学建筑学院

繁花小景

　　作品灵感源自自然界的植物：紫藤萝、枫树、玉兰花、柿子树等，一草一木都意趣盎然。将植物元素与手账本、马克杯、笔袋等文具结合，旨在打造一套清新淡雅的文创产品。

姓名： 刘珍妮　陈兴昊　　**院校：** 天津美术学院

中国于都县农产品设计

　　包装设计主视觉以于都县好山好水的"山水"与脐橙形状以及硒元素为创作图形，突出于都富硒脐橙的特点。中式风格贴近于都文化底蕴与农产品理念。圆形品牌贴以古钱币为设计元素，喻示富硒产品为于都创造无尽财富。颜色选用紫色，代表高贵，橙黄色是脐橙色，与紫色形成鲜明对比，使视觉效果更强烈，品牌形象显著。

姓名： 王楠笛　　**指导老师：** 谭向东　　**院校：** 东北林业大学材料科学与工程学院

遇见东方

本设计采用瓶贴插画的形式。三幅插画以三位具有东方美特征的女性人物为主,加以水漾柔滑发丝;以精油奢护的天然植物成分(阿甘油＋橙花＋霍霍巴油＋山茶籽油)为插图的辅助元素进行围绕式装饰,打造"天然养护,焕活秀发原生美"的调性。本设计根据品牌"润养东方美"的理念打造出能够被 Z 世代消费群体关注并且喜爱的产品。

姓名:秦秋玲　　指导老师:王奇　　院校:江西工程学院抱石艺术学院

"步步生'糕'"包装设计

此作品为"四灵"插画与稻香村糕点的联名包装设计,插画部分以《礼记·礼运》中"麟、凤、龟、龙"四大灵兽为主,不仅具有中国传统特色,与中式糕点品牌的特质不谋而合,同时还具有祥瑞之意,为品牌注入了吉祥美好的寓意。色彩以中式代表色——红色为主,以浅黄为辅助色,起到画龙点睛的作用。将插画运用到糕点礼盒包装上,呈现出系列化、整体化的风格特点。

姓名:许妍娜　　指导老师:倪春洪　　院校:天津工业大学艺术学院

非遗名小吃"周村烧饼"包装设计

周村烧饼源于汉代的"胡饼",至今已有 1800 多年历史。周村人自古善养蚕桑,周村亦是丝绸重镇,所产丝绸经陆路或商船沿丝绸之路销往中亚地区。商队也带回了异域文化,其中就包括胡饼。早在汉代,就有卖胡饼的商贩来到周村。

包装以"历史中的周村"为主题,以古朴为主要特点,通过插画来体现周村烧饼的历史传承及地域特色,使产品更具文化底蕴。同时,在包装上尽可能地采用天然材质,在古朴的基础上更加环保,使朴素的包装中透露出精美。精美的包装及耐用的材质也可以使包装被再利用以避免浪费。

姓名: 曲泳奇 吴妍 刘俐延　　**指导老师:** 杨雪　　**院校:** 山东青年政治学院设计艺术学院

仙居杨梅

作品主题为仙居杨梅。仙居杨梅品种主要为东魁杨梅、荸荠杨梅和白杨梅。根据东魁杨梅个头大、荸荠杨梅核小肉厚、白杨梅颜色的特点设计广告语,突出产品特色。材料选用竹编材质是因其良好的透气性,且仙居地区有丰富的毛竹资源。

姓名: 张霜霜　　**指导老师:** 钱娜　　**院校:** 吉林艺术学院设计学院

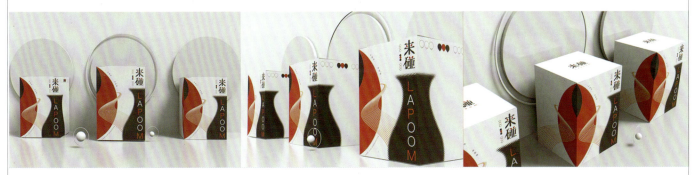

"来碰"高粱酒包装

高粱酒"来碰"的酒名灵感来源于"多碰杯，常碰面"，寓意友人之间常联络交流。此款酒的主要酿酒原料为红高粱，因此在设计中将红高粱果实提炼成图形元素，运用在文字设计与包装图形设计中，使消费者能够清晰了解产品类型的信息。整体包装采用简约的图形设计，营造品牌年轻的气质，给人平静柔和的感受，简约的配色与简约有趣的品牌名也符合当下年轻人的审美倾向。

姓名：吴一巧　李萌　彭叶雨　　指导老师：欧阳瑰丽　　院校：湖南理工学院美术与设计学院

夏日出"桃"

桃子在中国既有长寿的美满寓意也是当下年轻人喜欢的饮品口味之一，将这一元素与孟菲斯风格结合进行包装设计，既满足了文化上对传统吉祥物品的应用，又满足了当下年轻消费者的口味偏好。

姓名：陈一凡　　指导老师：蔡青
院校：广西科技大学人文艺术与设计学院

杜仲α亚麻酸软胶囊包装设计

该产品产于河南许昌彭店镇的杜仲产业园区，此地流传着彭祖的长寿传说，且产品具养生卖点，可降血脂、预防心脑血管病等，故包装从彭祖与养生入手，以插画形式绘制彭祖亲和形象与杜仲林风景，意在向消费者传达健康、绿色与安全的产品理念。颜色取自杜仲，赋予整体清新、淡雅的气质。

姓名：林璐婷　　指导老师：王瑾
院校：北京林业大学艺术设计学院

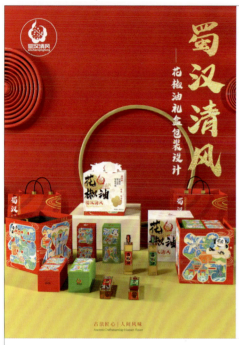

"蜀汉清风"花椒油包装设计

汉源花椒油品牌在包装设计上,将品牌名称"蜀汉清风"四字作为插画轮廓,四个字对应四个主题:蜀代表美食,汉代表建筑,清代表美景,风代表文旅,分别展现四川从美食、城市发展到文博旅游的特色之处。同时,也对四川汉源的花椒油品牌起到更好的传播与宣传作用。

姓名:田欣玉 蓝俊豪　　指导老师:周睿
院校:西华大学美术与设计学院

"花响·红楼梦"口红包装设计

概念品牌"花响"与红楼梦联名,以红楼文化为依托,以林黛玉为主视觉,用国潮插画的手法设计了产品包装与外盒包装。红色芙蓉别名酒醉芙蓉,象征黛玉出水芙蓉般的美貌,因此取名"黛玉酒醉芙蓉色"。

姓名:姜朝阳 王之娇　　指导老师:周承君
院校:湖北工业大学艺术设计学院

走过

灵感来源于大连现代博物馆里展览的火车与皮影。"走过"意指:1.大连这座城市"走过"6000年的历史,历经动荡饱含故事,如今依然抬头挺胸向前走去;2.非遗皮影人物形象走过大连代表性有轨电车,走过正在盛开的樱花树;3.古典与现代,民俗风情与时尚浪漫,大连是一座饱含历史与故事、碰撞与交融,但依然向前走去的城市。

姓名:杜胜男　　指导老师:郑辉
院校:大连工业大学服装学院

"寅新茶"虎年茶叶包装设计

根据相关文献,中国崇虎的历史比龙还要早,已有万年历史。虎在中国传统文化中代表着祥瑞,可以驱邪祛病,充满吉祥寓意。虎又被称为"寅",谐音"迎",包装谐音"迎新茶",新年喝新茶,新的一年充满好运。包装整体采用红、金配色,喜庆大气。外形灵感来源于提笼,重新设计后更具现代时尚感。

姓名:廖伟 陈荣颖　　指导老师:甘锦秀
院校:福州大学厦门工艺美术学院

"锦上添花"系列包装

以土家族非遗技艺土家织锦作为灵感来源,将土家织锦典型纹样——阳雀纹样作为创作原型,提取阳雀纹样结构形态,通过形状、文、法等设计手法设计绘制新雀花纹样,结合土家织锦用色特点,使用蓝、紫、橙色,设计系列织锦产品包装,推广土家织锦纹样,为传承与发展土家族文化起到一定作用。

姓名:纪浏洁　　指导老师:倪春洪
院校:天津工业大学艺术学院

"春日青"系列春茶包装

从传统纹样配色获取灵感,配色采用中国传统色彩搭配,依据风景、花卉、飞鸟等传统元素的特点,选取一到三个物象以及一种中国传统色进行再创作。中国传统元素辅助视觉创作,并采用独特的风格来设计插画。以传统多彩的颜色表现春茶春日温暖生机的感觉。以"暖"的意向——暖春诗词为系列概念提取元素和地域特色。

姓名:赵翊君
院校:江南大学设计学院

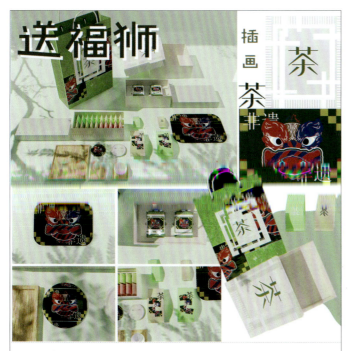

送福狮

运用非遗舞狮结合茶普遍的颜色,设计出红蓝色调的舞狮平面设计,并对茶字进行一定的设计结合,让非遗的舞狮文化与茶融为一体,且舞狮形象在人们心目中为瑞兽,通过赠送拥有舞狮形象的茶礼物来传递人们对他人吉祥如意和消灾除害的美好祝愿。

姓名:吴星洪　　指导老师:赵亮
院校:福州工商学院艺术设计学院

"记录你的高光时刻"——纳爱斯牙膏包装

以"记录你的高光时刻"为设计主题,将胶卷、场记板与樱花、小苍兰、橙花的图案元素结合,进行牙膏包装的设计。利用不同植物的寓意特征以及背后的故事设定三个小主题,分别是爱情高光、交际高光和人生高光。人生处处是高光,花絮也会发光发亮。

姓名:毛宇欣　张好楠　指导老师:张希
院校:湘潭大学艺术学院

舌尖上的非遗

　　围绕"舌尖上的非遗"进行一系列插画创作。美食与美景相遇，主要是将当地的代表建筑与特色美食相结合，根据真实的建筑与美食图片进行具有创新和扁平化特征的绘画设计。主体中心是建筑物和特色美食，主体色彩丰富，整体色调追求年轻清雅，符合大众的审美需求，追求层次感，多采用点、线、面的形式进行画面展示，注重创新性。

姓名：张易雯　　指导老师：沈九美　简玉梅
院校：南通理工学院传媒与设计学院

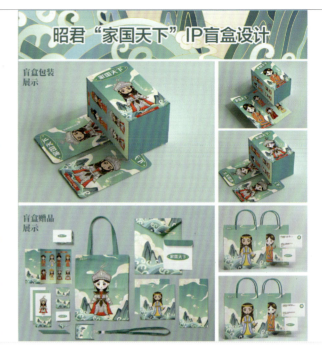

昭君"家国天下"IP 盲盒设计

　　如今昭君文化成为一种民族团结的符号。作品以昭君出塞为蓝本，分为出塞前、出塞、结亲、共荣四个部分。整个包装以山川为背景，IP 围绕家国天下，通过王昭君的动作、神态、服装一步步的转变，刻画出王昭君在和亲时所体现出来的华夏民族的大爱情怀以及家园情结，传播昭君从出塞到民族共荣的美好故事。

姓名：宋崇彬　李霁　王星然　指导老师：李星丽
院校：成都大学美术与设计学院

千年亦此时

　　整体配色以蓝、黄色为主调，遐想在大漠中篝火燃起，呼唤天际的稀星合唱着路途延绵的曲调。息于月牙泉阁楼中望婵娟，心之所向，是远方，也是故里长安，是希望，也是归宿。

姓名：陈凯松　王翔宇　仲李汇　指导老师：洪美连
院校：华北理工大学艺术学院

月下焚香

　　打开香薰盒的木门，进入月光之下的湖边。回归最静谧的内心，享受最纯粹的自留地。与自然为伍，与天地相通。

姓名：刘思言　指导老师：吴文越
院校：中国人民大学艺术学院

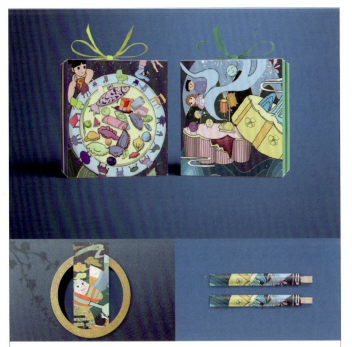

"清新华韵"包装

此设计采用中华优秀传统文化元素为基本图案进行创作、创新。整体风格采用清新的韵味，给人眼前一亮的美感，流连忘返，带来视觉上的盛宴。

姓名：王莹　　指导老师：韩肖华
院校：河北民族师范学院美术与设计学院

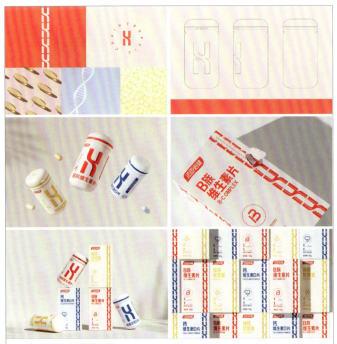

"营养链"焕新包装

基于"汤臣倍健"科学营养的品牌基调，思考着进行视觉年轻化的同时，如何能够保留其多年经营的专业品质感，希望能寻找到两者之间相交融的平衡点，走出更适用于"汤臣倍健"品牌的年轻路线。

为此，针对"汤臣倍健"产品线丰富但无统一视觉系统的现状，以更加简练的设计语言提炼出专属于"汤臣倍健"的品牌符号——"营养链"，打造汤臣倍健的科学营养生态链。

姓名：伍鹏载　　指导老师：席辉
院校：西京学院设计艺术学院

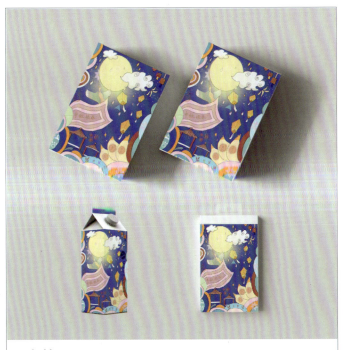

秋时象

该包装设计以插画为主，插画内容的主题是中秋节。以中秋为背景，画出了一副中秋佳节的景象，其中还有很多与中秋相关的元素。将这幅中秋景象用到外包装上，有很强烈的视觉效果。

姓名：张家绮　　指导老师：韩肖华
院校：河北民族师范学院美术与设计学院

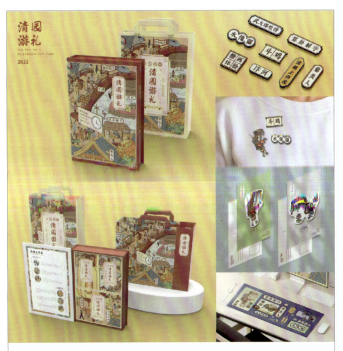

清明上河园叙事性文创包装

此包装设计选取书形盒结构，使消费者在打开包装时产生阅读古书的互动体验。以园区虹桥街景为基础进行构图，着重描绘清园的虹桥闹市与坊市街景，体现清明上河园中大宋民俗风情与文化氛围，将现代与宋代共存的清明上河园真实再现。

姓名：董雪莹　　指导老师：柳林
院校：湖北工业大学艺术设计学院

牛角面包

整体的设计从面包的形态和颜色出发，图形的设计是一个牛角面包，给人一种美味的感觉。白色色块的加入，一是代表牛奶的特征，二是增加图形欢快感，强化美味低脂的概念。色彩的使用配合图形设计的调整强化视觉效果。

姓名：张金桐　　指导老师：张茜宜
院校：北京城市学院

白鹿洞书院

白鹿洞书院的创始人可以追溯到南唐的李渤，李渤养有一只白鹿，终日相随，故人称白鹿先生；因此，在书院门口，绘画了一只坐着的白鹿，体现出相随的韵味。建筑书院的地方，花木众多，山峰回合，形如一洞，于是绘制了大量的花草，形成了遍地开花的景象。

姓名：朱佳佳　　指导老师：刘晗露
院校：江西科技师范大学美术学院

芒种

"芒"者，生于麦子或谷物上的刺状物，"针尖对麦芒""如芒在背"皆言其尖锐。不过，"芒种"的意义，并不在"芒"，而在于"种"。泥土般朴实的"种"字里，保持着农耕文明生生不息的姿势和力量，亦蕴含着生命生长的因缘和起点。

姓名：翟绍杰　　指导老师：蒋硕
院校：西安翻译学院艺术与设计学院

岁时圆庆

此设计以中华优秀传统元素为基本图案进行创作、创新，采用了传统节日中的某些元素，以十分鲜艳的颜色来表达节日的喜庆，给人一种浓烈的情感体验，让画面生动活泼。

姓名：王金玉　　指导老师：韩肖华
院校：河北民族师范学院美术与设计学院

云南树番茄

　　树番茄是云南特色水果，在包装设计中以红绿黄为基色进行设计，画面中融入了云南的建筑、风景、蛙图腾等形象，整体采用扁平化的设计风格，达到简约而不简单的设计效果。

姓名：李怡冉　　指导老师：王晓华　　院校：河北工业大学建筑与艺术设计学院

《神奇语录》书籍设计

　　《神奇语录》中的内容来自不同的文学作品和发布在网络的只言片语，一些简短但冲击力很强的文字拼贴在一起生成新的意义，打破了印刷文本和网络文本的形式界限。

姓名：徐千千　　指导老师：俞军财　　院校：西安理工大学艺术与设计学院

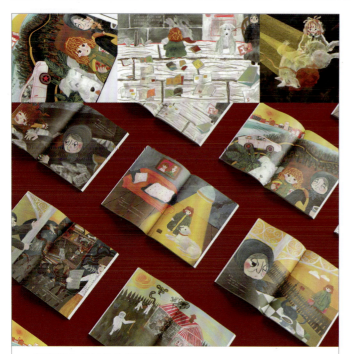

《千千万万都是你》书籍设计

　　此套插画为澳大利亚小说所绘，用冷暖两色调描绘两位主人公不同的心境。他们心中都有忘不掉的人，但应对方式却天差地远：十岁的蕾扮起小大人，严格自律假装一切如常；邻居奶奶莱缇耍性子，逼自己不再去想美好往日。作者用这对充满反差萌的可爱主角，描绘人们在面对伤痛时下意识摆出的各种不可理喻的姿态，以及背后的爱。

姓名：赵之昱
院校：北京航空航天大学新媒体艺术与设计学院

《七十二变》书籍装帧设计

　　提到脸谱人们就会想到京剧，但是提到变脸你会想到川剧吗？本书以川剧变脸为主题，介绍变脸的历史，脸谱的颜色、分类等方面的内容。
　　变脸对于年轻人来说是老旧的、不熟悉的，所以本书将脸谱用手绘的风格表现出来，书中还用镂空工艺来模拟戏台上演员的表演。在书籍的最后还加入手工DIY的页码，让读者可以与书籍互动。

姓名：李万鑫　　指导老师：朱亭赞
院校：鲁迅美术学院

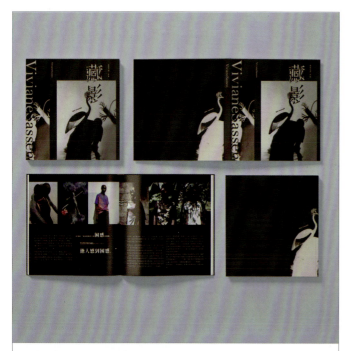

《薇薇安娜·萨森摄影》书籍设计

　　该书籍设计作品内容以薇薇安娜·萨森的摄影作品为主。

姓名：刘天华
院校：贵州大学美术学院

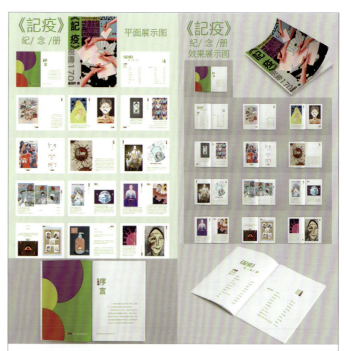

《记疫》纪念册设计

　　本纪念册是为了记录疫情下的一些事迹而制作。图片和文字由南京财经大学艺术设计学院视觉传达设计专业的两个班的同学共同提供。画册封面的设计采用了图片拼贴的方式，将一只"正在写字的手"设计到封面当中，让"记疫"这个主题更加突出。纪念册颜色鲜明，内页有小圆点作为装饰。

姓名：承玲玲　　指导老师：戴斌
院校：苏州科技大学艺术学院

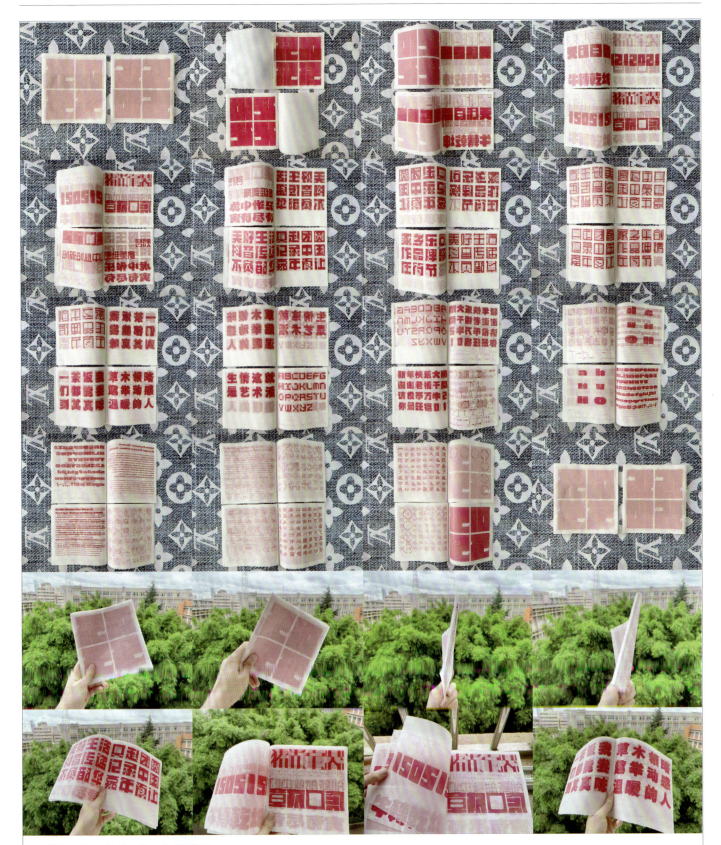

《The Type Collection》书籍设计

本书采用统一磅数的描图纸作整体统整，半透明材质上仅施缀文字，不做过多装饰。透过特殊法式缝线和骑马钉装帧形式，结合纸张特性，对汉字排印与汉字造型进行正反双面展示。让观者在朦胧的纸张下，细致感受文字的魅力。

姓名：原浩杰　　指导老师：张星　　院校：云南大学艺术与设计学院

《捣衣》书籍设计

以"捣练图"和历代"捣衣诗"为基础，从"捣衣"这个意象入手，采用经折装作为装帧方法，选材使用了麻布、麻线、棉布、宣纸和木棍，意在表现捣衣古拙、质朴的气质。

封面使用木棍和麻线作为装饰，意在表现古代妇女将织好的麻布用木棒敲平的场景。加以麻网做装饰，麻网之下隐约透出"捣衣"字样，意在突出表现麻布质感和捣衣时的宁静之氛围。

姓名：杨怡　院校：北京印刷学院设计艺术学院

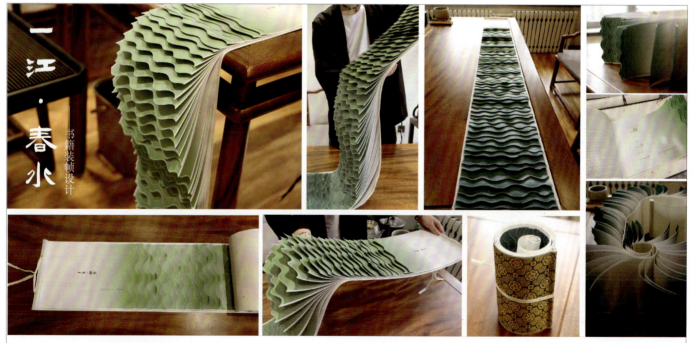

《一江·春水》书籍装帧设计

此书籍装帧设计借鉴旋风装的装订形式，制成新式旋风装。全书以"春水"为主题，书页呈水纹状，展开时书页波光粼粼，如涓涓细流随波颤动；颜色采用传统色彩——水绿色，且有渐变，反面为石绿色向花青色渐变。共收录75首表达愁绪的古诗词，每页采取自由浪漫的排版方式，表达了中国传统诗词的忧愁寂寥之美，倍显古人的闲情雅致。

姓名：任昊东　指导老师：郑伟　院校：黑龙江大学艺术学院

《来自北极熊的呼吁》书籍设计

现如今大气变化强烈，全球变暖是全人类要面对的问题。书籍的封面采用书壳，相对于其他书籍较为厚重，因为封面是用了层层叠加的剪纸风格呈现，增加了书籍的立体感和视觉冲突性，使书籍的趣味性增加，更能吸引读者目光。书籍封面采用了橘红色色调的"熔岩干燥地面"设计，和书籍内容"冰川清凉的地面"设计形成鲜明对比。

姓名：罗世晟　　指导老师：刘涛
院校：广西师范大学设计学院

《道融传媒》企业画册设计

本画册以道融传媒为设计载体，整体画册以绿色为主，为的是突出本企业的地域特色，立足汉阳，辐射华中。"晴川历历汉阳树，芳草萋萋鹦鹉洲"的文化底蕴与公司理念"大道不孤，有容乃大"不谋而合。同时，绿色代表生机与活力，作为一个初创公司，一直在努力，从优秀到卓越。

姓名：吴佳钰　　指导老师：黄汉军
院校：武汉纺织大学艺术与设计学院

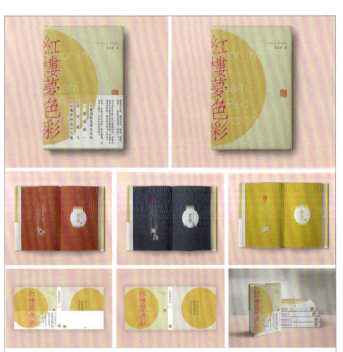

《红楼梦色彩》书籍设计

红楼梦色彩是一本专注于《红楼梦》古籍中的颜色描写，结合传统染色工艺的色彩书。书籍整体设计注重传统韵味，设计元素整体统一，高度还原了古籍的阅读特色，具有浓郁的东方气息和民族特色。共收录"红楼梦色"36种，将古典中国色彩的内涵进行视觉化表现，超脱了具体的色，在古籍文字的配合下营造中国式、红楼梦式的浪漫氛围。

姓名：房建军　　指导老师：栾良才
院校：北京工业大学艺术设计学院

《蓝与白》书籍装帧设计

这本书主要是对扎染这一传统非物质文化遗产手工艺进行深入介绍，以期让更多的人去了解，去关注，进而喜爱上这一传统手工艺，增强文化自信。这本书装帧的方式选用了原始质朴的锁线裸背精装，更能体现这种手工艺的本真。在这个工业文明快速发展的时代，"慢"下来去发现这些快要失传的传统手工艺，也算是一种"复古"。希望通过这本书，能让更多人了解扎染这一返璞归真、天然健康的传统手工艺。

姓名：邢苏缘　　指导老师：胡逸卿
院校：南京工程学院艺术与设计学院

《国家宝藏》书籍装帧设计

通过复古的配色来组成整体画面，字体选用宋体，偏向古典的调性，主体选用瓷器作为主视觉，更加契合主题。

姓名：邓禹　刘雅乐　　指导老师：康鑫
院校：包头师范学院美术学院

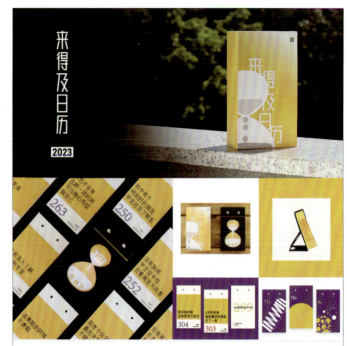

2023 来得及日历

设计师希望通过《来得及日历》帮助使用者挣脱疫情综合征，在给人们传达积极情绪的同时，提醒大家尽快从疫情停滞不前的状态中挣脱出来，回归到疫情前的生活轨道中去。2023年，珍惜时间不留遗憾。

姓名：王茜　陈宝君　陈慧怡　　指导老师：吴诗川
院校：深圳大学艺术学部

神兽复活记

本作品是从三星堆青铜器中的兽纹展开，通过对三星堆古蜀文明时期青铜器纹样的探索，提取其中的纹样元素并加入自己的想象设计出的绘本。青铜器作为中国灿烂的艺术遗产之一，具有很高的艺术成就和重要的历史价值，因此作者以绘本的形式，将其以不同的视觉效果展现出来，希望能够激发孩童以及新时代的年轻人深挖其中的价值与内涵。

姓名：陆琦　　指导老师：蔡瑶瑶
院校：南通理工学院传媒与设计学院

《投喂时代》——基于信息时代人类社会问题研究

人类进入信息时代，"算法大脑"会无限次发送你喜欢的信息给你，编织起一个"信息茧房"，进而强化你的价值观，压缩你的知识面，让你像一只井底的青蛙。本书在这种背景之下，对于信息算法投喂深度分析，警醒观者能够进行自我反思，摆脱信息算法的控制，提倡通过阅读书籍主动获取知识。

姓名：田泽　　指导老师：商毅
院校：天津美术学院

《看见》系列海报
　　登高才能望远。

姓名：张海粼 王懿莹
院校：广东轻工职业技术学院，广东文艺职业学院

共同富裕之路
　　作品以"促进城乡融合发展、坚持共同富裕之路"为设计主题，通过公路形状的"共同富裕"字体设计，表达着只有推动城乡共同发展，才能够逐步实现大家的共同富裕之路。画面上融合了森林、村落、水乡、城镇、人居及美好的生态环境景色，小车在城乡及各种绿植之间交互穿梭。

姓名：肖莹
院校：广东轻工职业技术学院

我的冬奥日记
　　2022年1月8日至2022年2月20日，作者在主媒体中心作为志愿者参与了冬奥服务保障工作。在岗期间，作者用每日一张海报的习惯记录着专属于自己的冬奥日志。

姓名：葛沛源　　指导老师：陈为　　院校：中国传媒大学广告学院

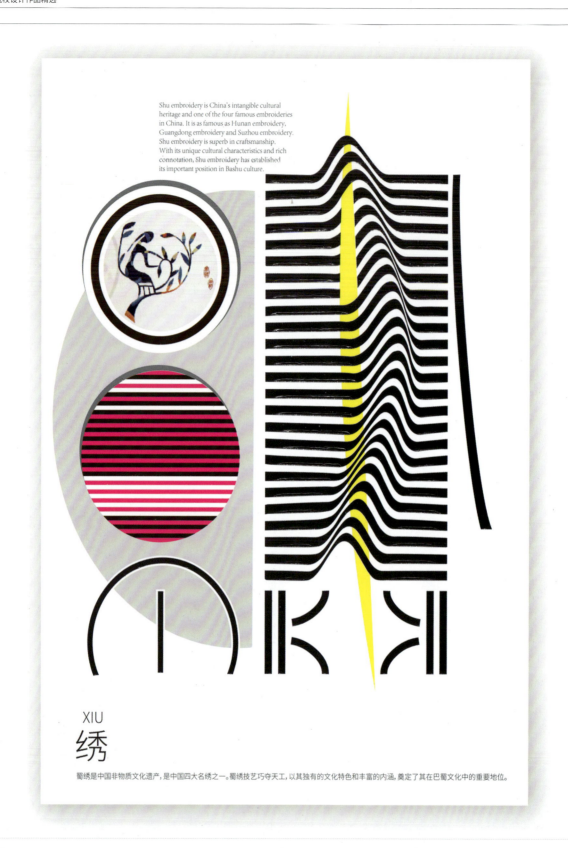

蜀绣之韵

该作品运用意象字体设计的理念，用现代的构成手法和拼贴的形式，将蜀绣的经典作品《采桑图》融入古文字的字形中，与绣字的篆书结构进行融合。字体上也采用意象的表达方式，将笔画打散，运用点、线、面的构成原理进行重构。作品意在表达蜀绣技艺的卓越。

基金项目：四川省教育厅科研项目《设计专业教学成果与创新生产力转换模式研究》，项目编号：17SA0171。

姓名：万蓉　　院校：四川音乐学院成都美术学院

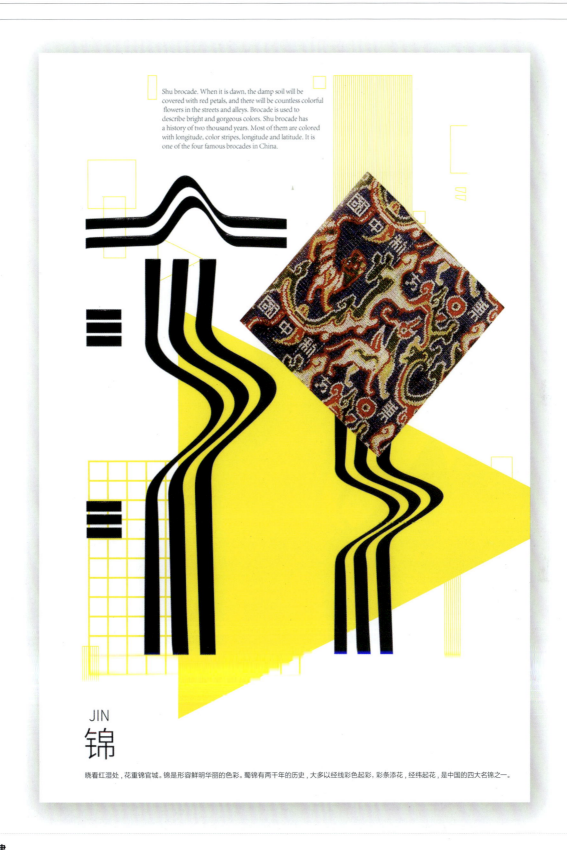

蜀锦之律

　　该作品选用了传统篆书字形为框架，与蜀锦纹样图进行组合构成。用拼贴和几何构成相结合的现代手法，表达出对古文字的理解。运用元素重组，结合时尚的设计风格，将传统文化的内涵进行展现和推广。

　　基金项目：四川省教育厅科研项目《设计专业教学成果与创新生产力转换模式研究》，项目编号：17SA0171。

姓名：万蓉　　院校：四川音乐学院成都美术学院

压榨

以榨汁机为图形,将柠檬换成地球,表示榨汁机将地球掏空、榨干,表达人类对地球资源的过度索取。

姓名:周嘉星　院校:四川华新现代职业学院艺术学院

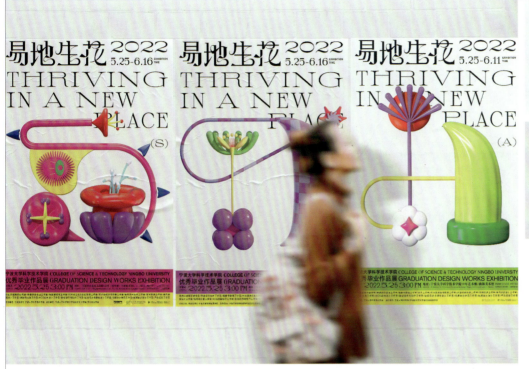

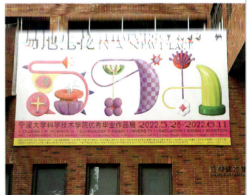

《易地生花》——宁波大学科学技术学院优秀毕业作品展主视觉形象设计

2022年宁波大学科学技术学院优秀毕业设计作品展览以"易地生花"为主题，主视觉形象以艺术学院的大写字母和各个设计专业大写字母为内容，再根据工艺美术、环境设计、视觉传达设计、产品设计、工业设计这五大设计专业的特点设计出独特的花卉形象，诠释"易地生花，芬芳四季"。

姓名：陈斯斯　　院校：宁波大学科学技术学院

时光

 时光匆匆，岁月如梭，虽若白驹过隙，但也成就着每一个生命体，时空留痕。
 这系列海报利用拓印的手法展现了枯萎的树桩、被流水侵蚀得斑驳的石灰岩、拴马桩上爬满的藤蔓等的纹理，记录时光在自然界留下的独特印痕，感受时光的魅力，也激励人们回首来路，拥抱未来。

姓名：李林宴 院校：西安明德理工学院艺术与设计学院

谐·共生

 通过插画的形式表现自然生物之间和谐共生之美。

姓名：徐灵芳 院校：湖南涉外经济学院

杭州亚运会海报征集之杭州名胜系列

 这一系列海报设计灵感来源于著名的西湖十景，设计元素为本届杭州亚运会标志的主要元素和本届亚运会识别系统中的标准辅助图形和标准色。本亚运会海报按标准色分为四张，分别用以上元素表现了西湖十景中的苏堤春晓、双峰插云（红色背景），曲院风荷（绿色背景），平湖秋月（黄色背景），柳浪闻莺（蓝色背景）。设计中使用以上元素构成了本届运动会主要竞赛项目的抽象图形，如体操（红色背景），游泳（绿色背景），田径（黄色背景），球类（蓝色背景）。这些图形由于是抽象图形，所以想象空间很大，设计上主要以画面构成的形式美感为主要目标。

姓名：章益　　院校：上海师范大学教育学院

风雨无阻 我们在路上

 疫情当下，各行各业英雄上阵，你就是那位大的英雄，为国家，为人民奉献一切，与人民携手抗疫，护卫祖国。

姓名：沈鹤 张方元　　院校：辽宁广告职业学院

换种方式生活

"容貌焦虑"让太多人认为镜子中的自己永远不完美;"社交恐惧"改变着年轻人的主流生活方式;"手机依赖"在互联网大环境下支配着大家的生活。在快节奏的生活中,年轻人误以为这就是自己想要的生活,其实他们的嘴角已没有微笑,人在不断迷失下坠。通过系列海报,希望能对年轻人有所警示,换种方式生活,或许可以收获更好的自己。

姓名:夏珏　　院校:汉口学院艺术设计学院

"China"把玩

《"China"把玩》系列招贴设计灵感来源于时下人们喜爱的文玩。三张海报分别以核桃、手把件、手串为主题,配以禅意的背景与佛陀手势,寓意在把玩文玩的时候凝神静气、天人合一。

姓名:皮宇辰　　院校:青岛城市学院艺术与设计学院

贪吃城

作品《贪吃城》以游戏《贪吃蛇》为灵感来源，通过贪吃蛇蚕食天空这种视觉语言，控诉了疯狂筑屋盖楼挤占生存空间这种城市化发展中的怪象，也希望能够引起每个深陷"贪吃城"中的个体的关注，携手摆脱进退维谷的厄运。

姓名：徐程宇　　院校：青岛黄海学院

反内卷

作品从"内卷"现象的反思批判出发，通过对"内卷"二字进行重构组合，揭示出"内卷"消极、封闭和保守的特质，又通过对重构字进行颠倒与反转得到最终的视觉效果，表达出"反内卷"的主旨。公众在对作品进行视觉解码的过程中，需要积极参与并主动变换观看方式和观察角度才能发现其中奥秘，而这也正是以视觉方式呼吁公众转变思路、拓宽视域，以积极、开放和包容的心态突破圈层，跳出"内卷"陷阱。

姓名：徐程宇　　院校：青岛黄海学院

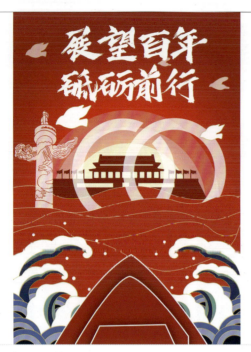

展望百年，砥砺前行

庆祝中国共产党建党100周年，一艘乘风破浪的船帆，寓意着中国共产党这一路走来不畏艰辛，砥砺前行，回首100年的征程，期许更美好的未来！

姓名：杨莉莎 戴丽盈
院校：宁波大学科学技术学院

美美与共

"美"与"共"共同构成一扇门，这是一扇通向美好世界的门。

姓名：张海粼 王懿莹
院校：广东轻工职业技术学院，广东文艺职业学院

绿色发展，促进人与自然和谐共生

人与自然和谐共生，旨在进一步唤醒全社会生物多样性保护的意识，牢固树立尊重自然、顺应自然、保护自然的理念，建设人与自然和谐共生的美丽家园。

姓名：邱钧明
院校：广州华立科技职业学院

关爱·影子

设计创意：通过手影游戏，手影可以做出各种各样生动的动物影子，呼吁人类要保护动物，关爱动物，实现人与动物和谐共处。

姓名：邱钧明
院校：广州华立科技职业学院

"面"向自然

俊平一直追求在产品中自然因素的表达，倡导天然成分。在此思考基础上，作品分别以橙子芳香、纯净自然、传统国风为主题进行设计。

姓名：王文瑶　　指导老师：周雅琴　　院校：天津理工大学艺术学院

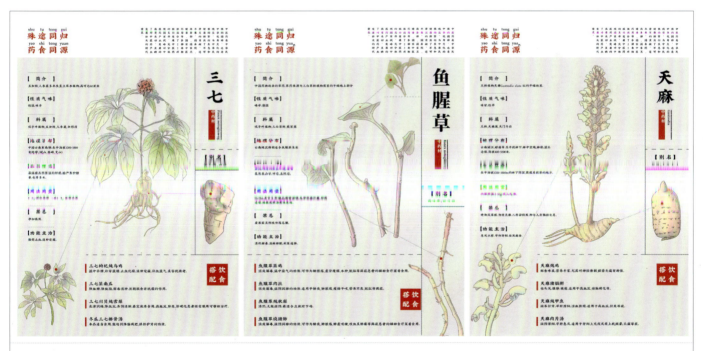

殊途同归 药食同源

在以"殊途同归 药食同源"为主题的海报设计中，主要以云南中药材为出发点，介绍中药材除了治病之外，存在于人们生活的方方面面。预防大过治疗，通过介绍几种中草药在生活中的常见做法，推广中药材也是我们生活的一部分的理念。

姓名：闫一梁　　指导老师：胡云斌　　院校：云南艺术学院设计学院

规矩

创作形式来源于分形理论，以视觉和美学原理为表象依据，在思维推进过程中叠加了对多个概念的理解，试图诠释相似性和变体的关系，万物面貌千别，仍有迹可循。所组成的圆形和方形频次较高，核心理解为规矩，"规矩诚设矣，则不可欺以方圆"，无论繁复简单，皆在其中。

姓名：曾媛　　院校：深圳技术大学创意设计学院

《和》系列插画

作品创意概括：以传统年画中的"一团和气"为灵感来源，进行"新年画"创作，因年画的内容是与时俱进的，代表百姓对于美好生活的向往，于是选取高考、抗疫与元宇宙三个主题进行新年画设计，祝愿高考的莘莘学子都能金榜题名，抗击疫情必将胜利，祖国国泰民安，虚拟世界元宇宙的到来，人与科技和谐共生。

姓名：徐璐　　指导老师：庞礴　　院校：北京工商大学传媒与设计学院

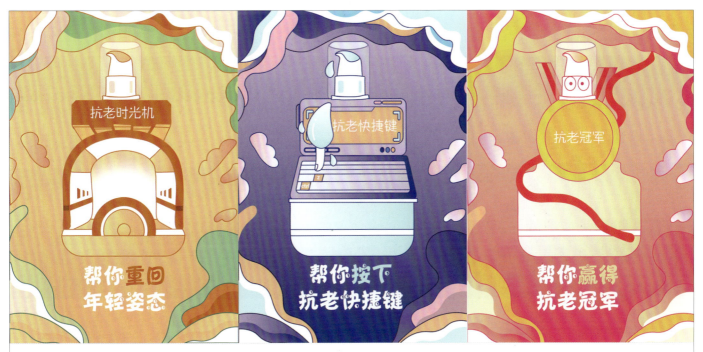

抗老产品的创意海报

运用三个元素阐述抗老的作用。从标语"帮你重回年轻姿态"结合时光机的元素，意为可以回到皮肤年轻状态；"帮你按下抗老快捷键"结合"control Z（返回）"的元素，意为可以返回到皮肤年轻状态；"帮你赢得抗老冠军"结合奖牌的元素，说明本产品是抗老的领先者。

姓名：张雨　　指导老师：张茜宜　　院校：北京城市学院

傣

为弘扬中国少数民族文化设计此作品。运用傣族特色舞蹈、傣锦、葫芦丝、泼水节、孔雀为设计元素，运用演变的表现方式阐述。

姓名：王晨灿　湛萱宣　　指导老师：曾莹　　院校：湖南工业大学机械工程学院

多彩共栖

"人与自然和谐共生，在彩云之南正在从愿景变为现实。" 云南仅占全国国土面积的 4.1%，各类生物物种数接近或超过全国的 50%，是中国乃至全球生物多样性最突出的地区之一，素有"动植物王国""物种基因库"的美誉。此次插画选择以长卷的形式来表现，选择了小熊猫、亚洲象、黑颈鹤、巨嘴鸟作为主体，以一些植物、昆虫作为辅助元素。主色调选择多元的绿色系，来表现万物生长的意境。

姓名：卢春彤　　指导老师：胡云斌 陈钧　　院校：云南艺术学院设计学院

自游

选题源于生命诞生的初衷，人都是自由且独立的存在，不依附也不从属于任何个体。诞生即独立，在时间的长河中逐渐成长壮大。通过对沙漏这一客观物象进行分割、重构，形成了新的艺术形象。以沙漏中沙子的颠倒流动，体现自然界循环往复的现象，感悟画面中对生命意义的情感延续。

姓名：沙梦　　指导老师：丁峰　　院校：江苏师范大学美术学院

万千灵境

本作品基于元宇宙的概念,并结合中国传统节气文化进行创作,以鲜艳的色彩、怪诞的元素和空间平行的构成手法来表达作者对元宇宙的相关理解。

作品分别选取惊蛰、小满、处暑、小寒四节气为创作基础,在元宇宙的视角下进行创作,传达出自己所理解和幻想的元宇宙节气生态场景。构图上采取平构分割、叠加错位的几何表现手法,营造出万千灵境,空间平行,万物和合共融的状态;色彩上选用刺激性较强的亮色来体现万千灵境和元宇宙概念下四节气生态的生命力;元素上多用一些怪诞共生的元素以及宇宙星球幻想生物,传达元宇宙的无限想象同时传达对未来生态的一种共生融合的愿景。

姓名:夏步领　　指导老师:邱红　　院校:中南民族大学美术学院

江南地域文化推介海报

运用四种不一样的色彩风格展现了四种不同的江南气质,并将"江南"二字与"福"字巧妙结合,在海报背景中穿插有关江南文化气息的短语来说明江南地区乃文脉之地,充满着文化气息与人文情怀。

姓名:胡炜钊　　指导老师:万萱　　院校:西南交通大学设计艺术学院

二十四节气创意计划

以中国传统二十四节气为创作主题，结合时节农事活动进行创作，画面主要展现每个节气的民俗活动和农事活动，采用构成的方式进行排列组合，颜色根据节气特色进行搭配。

姓名：田雨 刘博　　指导老师：张瑞　　院校：山东工艺美术学院

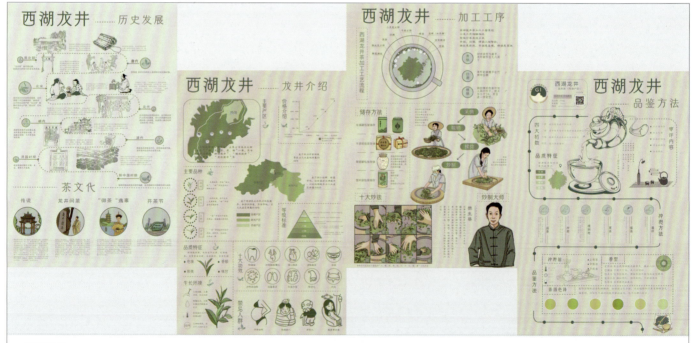

西湖龙井

本设计围绕"西湖龙井"这一主题展开探讨，从历史发展、龙井介绍、加工工序与品鉴方法四个方面入手，完成了四个版面的信息可视化设计，目的是增进大家对西湖龙井茶的了解，在此设计中，层级关系与逻辑关系的区分清晰，版面编排、区块划分直接明了，版面中根据调研资料绘制了大量插画，丰富信息传递的形式，增加美观性。

姓名：李莉娜 蒋卓妍 黄丽婷　　指导老师：苏娟娟　　院校：郑州轻工业大学易斯顿美术学院

我在陕博画文物

以博物馆馆藏符号作为设计原型。考虑到整体的系列感，采用格纹做基础背景，以色彩的变化做出相互之间有差别却又相互呼应的效果。提取文物中的元素进行解构、重组。结合音乐盒、扭蛋机的辅助图形增加画面的趣味性。以插画的形式展现整体。

姓名： 马源　　**指导老师：** 刘天娇　　**院校：** 南通理工学院传媒与设计学院

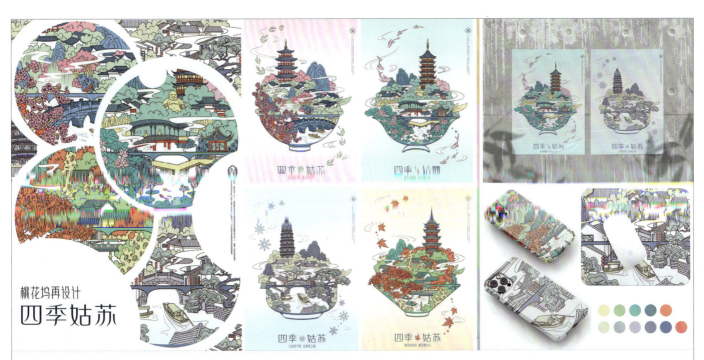

桃花坞再设计之《四季姑苏》

该系列是将苏州茶文化与苏州著名景点进行了结合，风格借鉴了苏州特色桃花坞年画，在其基础上进行再设计，以一种浪漫的方式展现在苏州品茶、品四季的人文魅力。在姑苏，春季醉于"春色燕归来，桃花始盛开"；夏季享在"荷花垂杨渡，鱼戏莲叶间"；秋季品出"秋来色意浓，霜染枫叶红"；冬季感叹"江南雪不寒，轻素剪云端"。

姓名： 邓舒洋　　**指导老师：** 朱天航　　**院校：** 北京服装学院艺术设计学院

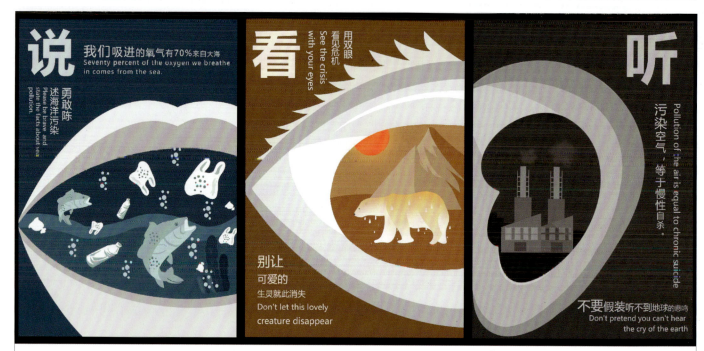

生态求救

 随着人类社会的发展，生态环境污染日益严重。即使我们已经遭受到了全球变暖、海洋污染和工业污染带来的危害，可人们并没有因此而止步。在接收环境给予的信号与警告时，人们选择了假装听不见，假装看不见，更不会将这样的状况说出来。通过这三张系列作品，倡导人们正视环境问题，正确认识自然的警告，否则遭殃的就是人类自己。

姓名：孟凡敬 指导老师：谭一 院校：北京城市学院

玩趣生活

 选择了受当代青年群体喜爱的街头运动——滑板、跑酷、街头篮球的主体形象，主题文字采用街头喷绘的绘制手法，将让·米歇尔·巴斯奎特的作品作为墙面，并与其艺术风格特点相呼应；颜色采用大胆的、具有强烈视觉冲击的颜色。以年轻人爱玩爱闹的特性为切入点，对此品牌进行强有力的亲民感的宣传。

姓名：田雪昀 指导老师：谭一 院校：北京城市学院

万变不离其宗

何尊作为西周的一件青铜器，千年间，面貌也有所改变，褪去了昨日的光辉，留下岁月的痕迹，但不会逝去的是中国人的民族精神。我将何尊的历史分为三个阶段：制作、沉淀和当下，来表现何尊的魅力及精神。《千锤百炼》除去本身制作工艺的不易，也暗含这两辈人的不忘初心；《古往今来》表达的是何尊在千年间不变的精神，更侧重于时代的变迁；《国之珍宝》强调何尊现如今的地位，同时强调文物与时代的结合。

姓名：魏梦瑶　　指导老师：李林宴　　院校：西安明德理工学院艺术与设计学院

《零零狗计划》系列海报

当代人的养宠数量每年都在激增，但是宠物责任的宣传却少之又少。在设计中推出"养犬冷静期"的新观念，希望能引起公众对小生命的正视与思考，同时劝喻公众在饲养宠物前应充分了解宠物特性以及制定清晰养宠规划，做文明养宠人，做责任养宠人。在海报中呈现了养犬时会面临的一系列事件，为了展现新的视觉印象，受孔版印刷（Risograph）风格的影响，进行了更有艺术冲击力的设计。

姓名：何健儿　　指导老师：郑旭君　　院校：广州美术学院

老人的"陪伴"

随着经济的发展，越来越多的人外出工作，老人独居的现象愈发严重，原本设想的儿孙绕膝的老年生活场景，慢慢转变为老花镜、拐杖、老人手机相伴，这三者满足了老人阅读、行走、沟通的需求，是它们给予了老人真正的陪伴。

姓名：黄美绮 王茜 刘洁　　指导老师：王昕　　院校：深圳大学

太极潮风

《太极潮风》是武术太极拳题材的插画创作，本意是指太极拳（这里简称为太极）。我国的太极拳种类丰富，本插画作品中列举的四个经典动作具有代表性和观赏性。潮风，本意为潮水所携带的湿润风气，如今解释为潮流的一股风气。所以"太极潮风"四字可简单解释为：应用插画形式表现太极拳的潮流风尚。

姓名：潘国伟　　指导老师：林庶　　院校：浙江科技学院艺术设计学院

宇宙探索你的美

将美图影像黑科技与潮流相结合，以黑色为背景，综合运用潮流元素，如贴纸、相机、爆炸图形以及表达空间感的背景，用鲜亮的颜色来突出三种人物形象，形成强烈的视觉反差，表达了美颜相机颜宇宙有多种玩法和使用方法。

姓名：焦泓诚　指导老师：谭一　院校：北京城市学院

柔顺发丝

本作品的设计理念是传达"植物一派"的洗护发理念。运用东方女性的常见发型，略画脸部设计；古典文学作品中常用"绿云"形容秀发，"绿云扰扰"指发之浓密柔软。对头发的刻画，突出头发的柔顺、轻柔、飘逸，体现品牌专注于研究东方发质的需求，传承东方植物养护智慧。绿色的背景隐喻"绿云"，也表达了洗发水天然植系、高端时尚的特点。

姓名：李卓函　指导老师：张茜宜　院校：北京城市学院

丝绸之路

 本设计以丝绸之路展开，将丝绸之路和现代科技相碰撞。主题以丝路发展为切入点，进行设计。画面中，将古丝路中的骆驼沙漠元素与丝绸的"丝线"结合，表达丝路发展的延续性。现代元素则是加入了高铁，作为新时代的交通工具，高铁与古代骆驼有着类似的功能——促进地方与地方的交流，也代表国家蓬勃发展。

姓名：梅沛然 指导老师：胡畅平 张希 院校：湘潭大学艺术学院

海洋关键词

 本次招贴设计以"海洋关键词"为主题，是系列公益招贴设计。"关键词"是我们日常最常见的，在检索信息的过程中"关键词"是必不可少的。而当今海洋的关键词成了：捕（过渡捕捞）和声（噪声污染）。以"海洋关键词"进行公益传播，引起大家注意，保护海洋，从我们做起！

姓名：梅沛然 指导老师：胡畅平 张希 院校：湘潭大学艺术学院

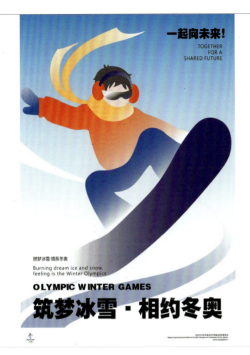
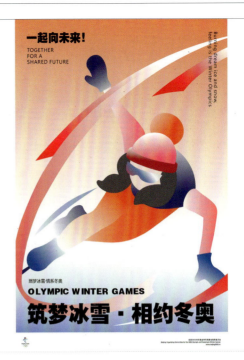

筑梦冰雪·相约冬奥

作品以"筑梦冰雪·相约冬奥"为题,以滑雪男青年与滑冰女青年为主要设计元素,采用红色和蓝色为主要设计色彩,表现了青年的青春活力与参加冰雪运动的激情。

姓名: 刘珍妮　　指导老师: 陈侃　　院校: 天津美术学院视觉与手工艺术学院

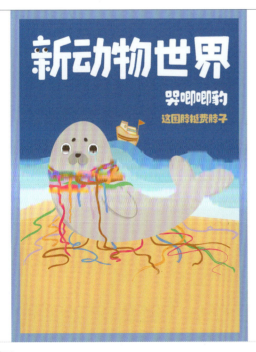
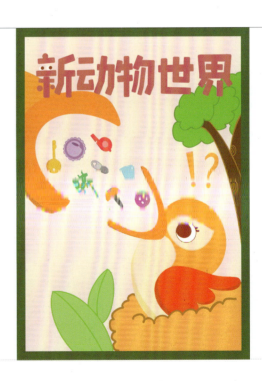

新动物世界

《新动物世界》海报设计意图反映在当今环境污染的世界,动物们所处的恶劣生存环境。以世界各类型污染源为创作灵感,结合处于各污染类型环境下的动物们为原型进行创作,从而宣传爱护环境、保护动物家园的理念。

姓名: 李泓霏　　指导老师: 冯勤　　院校: 广州理工学院艺术设计学院

食物

越来越多的垃圾正在吞噬动物的生存空间，也威胁着它们的生命。

对思想单纯的动物而言，它们无法准确辨别垃圾与食物。当它们把垃圾当作食物时，将对它们的健康乃至生命造成巨大的伤害。

本海报从此立意出发进行设计，呼吁关爱动物并减少垃圾带来的污染与破坏。

姓名：南洁　　指导老师：曹方　　院校：南京艺术学院设计学院

流量商店

当人们的注意力不断沉浸在资本营造的虚假幻象中而不能自拔时，流量商品无处不在，充斥着人们的生活，流量经济也在不断地消融着主体的个性化。因此作者尝试用图像学方法探析网络时代"流量经济现象"中图形语言的视觉要素，用视觉语言解析流量经济所引发的社会现象，并将这些研究成果设计成系列海报，希望能引导人们意识到流量经济带来的信息危机等问题，重新审视自身的价值。

姓名：李思思　　指导老师：范宝龙　　院校：华南师范大学美术学院

非常可乐，非常快乐

娃哈哈非常可乐敦煌联名款使用了敦煌元素加以点缀，并应用了敦煌画作的主要色调——黄色和青绿色。祥云分布在瓶身四周，视觉上有种仙气飘飘的感觉，海浪和太阳衬托在画面的上下，使画面更加饱满，敦煌壁画中的仙女和仙鹤的出现使整幅画灵动起来。剪纸风的设计突出画面的视觉层次。

姓名：梁嘉荣　　指导老师：谭一　　院校：北京城市学院

"三牛"精神系列海报

　　"三牛"精神系列海报的灵感来源于"三牛"精神。该系列作品分为三个部分，第一部分将为民服务的孺子牛和疫情下的志愿者相结合；第二部分将创新发展的拓荒牛和载人航天中的宇航员相结合；第三部分将艰苦奋斗的老黄牛和大国工匠中的工人相结合。整体作品采用卡通化、线条感的设计，以增加画面的趣味性和亲切感，更好地宣扬"三牛"精神。

姓名：王雨欣　周捷　　指导老师：刘兰　　院校：华中师范大学美术学院

重圆

　　修补文物的人让经过时间长河冲刷的文物焕发新的生命。如果再过几百几千年，现在完好的文物还会光亮如初吗？作者用碎片化的方法把这些文物"拆解"再"修补"，这个过程让作者感悟到，文物只是一个载体，它只是一个物件，真正有价值的是它背后的故事，是它历史见证者的身份。

姓名：谢辰昊　　指导老师：李林宴　　院校：西安明德理工学院艺术与设计学院

博物馆之灯

将"灯"作为比拟物,博物馆是推动世界文化发展的明灯。在后疫情时代,作为历史与知识的承载者,博物馆需要照亮人类对有形和无形遗产的学习与享受之路。把具有标志意义的博物馆建筑外观与灯的外观、功能相结合进行海报设计。

"故宫"——由故宫博物院负责国际博物馆协会国际博物馆培训中心的运行管理;"卢浮宫"——国际博物馆协会在法国巴黎成立。分为三大类:历史、自然科学、艺术文化;"75"——国际博物馆协会至今已成立75年。

姓名:林聿瑾　指导老师:彭波　院校:东华大学服装与艺术设计学院

呵护

这个海报以海洋动物为表现对象,环绕型文字的加入可以让人感受到被呵护和拥抱的感觉。人类双手拥抱海洋生物的图形,寓意着人类和海洋和平共处,用人类的双手去呵护海洋生物。整个海报色彩运用为蓝白色,蓝色寓意海洋,清爽亮丽。

姓名:武梦雪　指导老师:谭一　院校:北京城市学院

热锅上的地球
　　由于工厂碳排放超标导致全球气候变暖，天气炎热冰川融化。作品中心地球四处都被炎热包裹着，作品下方的工厂排放出的热量足以令地球蒸发，上方的太阳也是极其灼热，使得位于中间的"地球"被热得无法呼吸，而且疫情当下必须戴口罩，炎热的天气令"地球"几乎昏厥。告诫人们要"崇尚环境保护，倡导低碳生活，享受绿色生活"。

姓名：王熠萌　　指导老师：段江华　范迎春　　院校：湖南师范大学美术学院

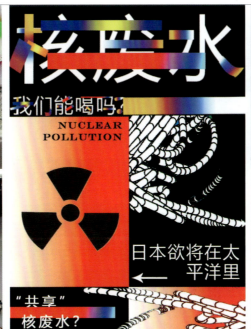

"共享"核废水

设计作品以日本欲共享"核废水"为主题，结合此次日本欲把核废水倒入海中的事件为题材，根据事故会产生的核污染影响，做出视觉表达，从排放到排放后所产生的生物变异以及环境变化中提取视觉元素，再到切尔诺贝利事件中，找到真实事件中所产生核辐射的生态影响，并根据事件的影响数据，做出先后对比。

姓名：余佳欣　　指导老师：张鸶鸶　孟文斯　　院校：成都大学海外教育学院

《线性生长》数字交互海报

作品是在传统静态招贴的基础上融入交互感应装置与编程算法，观者可以在移动端或屏幕端与画面进行交互。线性增长是数学中的一种运算方式，而线是设计中的基础元素。画面可以根据观众手指移动的轨迹不断实时生成线性图形，且每个图形都不会重复。本作品是对招贴设计数字交互的一种实验性探索。

姓名：袁亚楠　　院校：电子科技大学

手指字体实验海报

以诗歌《The black finger》为设计灵感,提取诗中的"黑手指"和"向上"两个关键词,将手指拉伸、变形、弯曲和缠绕,形成由手指组成的文本。每个手指尽可能上指,并与字体笔画合并,笔画由3D形式呈现,最终效果以海报的形式展示。

姓名:南洁 陈圣语　指导老师:曹方　院校:南京艺术学院设计学院

漫言漫语

该作品的初衷是尝试将方言所代表的独特声音载体以视觉化的方式向大众呈现,来达到对于方言文化的保护与传承。方言作为乡音的载体,很多时候只能听其声却无法更好地通过视觉或其他感官来得到体验。作品以东北方言中的胶辽官话作为切入点,希望提取出方言文化中最出彩的部分,通过视觉传达的手段对方言中的元素进行多感官设计。

姓名:胡炜钊　指导老师:万萱　院校:西南交通大学设计艺术学院

社畜症候群

随着工业化、城镇化的加速,劳动者在职业活动中接触到的职业病危害因素更为多样、复杂。"社畜症候群"着眼于让现代打工人备受煎熬的腱鞘炎、脊柱侧弯、视力下降、失眠等疾病和症状,用不同的视觉表现手段展示对字体设计创作的实验性探索。

姓名:邬奕琳　　指导老师:阚宇　　院校:广州美术学院美术教育学院

抗疫

把"抗疫"二字重新设计，组成一个封闭的框架，而"抗疫"的"疫"字的病字旁变换成病毒，侵染这个狭小的、由"抗疫"所围成的图形，表达人们正团结在同一屋檐下共同抗疫。其中又写了很多防疫的要点，呼吁大家不要忘记，只要我们团结一致抗疫，疫情就会很快消散。

姓名：王薪越　　指导老师：谭一　　院校：北京城市学院

No Hunger

 这张海报主要表现的是没有饥饿。一只手用筷子捡起"0"的场景是以高度集中的符号"0"作为主要元素之一，符号"0"代表甜甜圈之类的甜食，甜食人感到快乐，并且"0"代表"没有"的含义，意指消除饥饿。

姓名：赵子谦 指导老师：杨柳
院校：云南艺术学院设计学院

百年

 百年恰是风华正茂！讴歌历史岁月，畅想并表现百年来取得的辉煌成就，故将作品名称取为"百年"。作品选用结构方正，笔力浑厚，磅礴大气的楷体为灵感，正与党同人民走过的光辉历程心心相印，再选取关键性历史瞬间进行提取再设计；最终形成的海报以红、黄为主要色调，并通过将真实的场景扁平化处理，再现百年来的辉煌历程。

姓名：张倩雯 指导老师：林国胜
院校：杭州师范大学美术学院

人类的倒计时

 地球的轮回仿佛一个巨大的表盘，上面排列着众多野生动物和人类，猎枪形成的指针每走动一下，一种野生动物便会在表盘上消逝。当指针转到终点，所有动物都灭绝之后，下一个就是人类自身。

姓名：肖恒 指导老师：倪海郡
院校：华东理工大学艺术设计与传媒学院

呼吸

 2022年，科技创新与绿色经济成为各国的重要发展方向。在经济发展过程中，空气污染成为无法避免的问题。本作品表现了科技发展过程中人类面对的空气污染问题，只有提高可持续发展能力，才能在日趋激烈的竞争中赢得未来。

姓名：吴昆灵 指导老师：殷俊
院校：江南大学设计学院

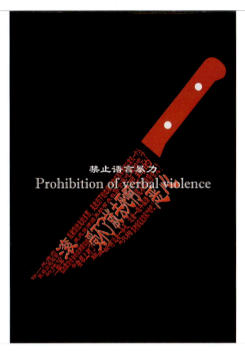

禁止杀戮

鲨鱼鱼鳍成为人们盘中的菜品，一整条鲨鱼只割取鱼鳍，因此鲨鱼鱼鳍被设计成刀片的样式，鲨鱼包扎的伤口以及"Help me"的字眼提醒人们停止杀戮。

姓名：胡栩婕　　指导老师：张旋
院校：浙江宇翔职业技术学院

语言暴力

在当今互联网社会，"键盘侠"层出不穷，语言暴力已经很常见了，施暴者不以为然，但对于听者来说可能就会造成无形的致命伤害，也有很多人因为遭受到语言暴力而选择了轻生，因此将语言设计成刀的样式来表达语言暴力的伤害性。

姓名：胡栩婕　　指导老师：张旋
院校：浙江宇翔职业技术学院

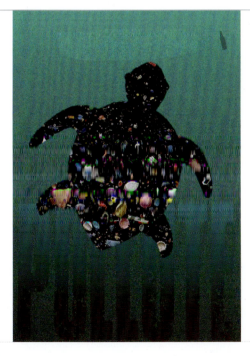

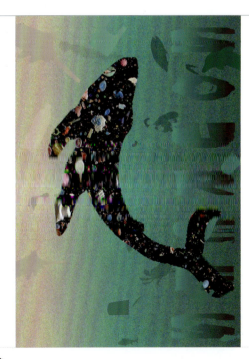

鸣龟

以保护海洋环境为主题的海报设计，主要由乌龟和海洋垃圾的元素构成。乌龟是整个海洋生态系统中最重要的动物之一，在此呼吁更多人关注海洋生态环保，让人与自然和平共处。

姓名：杨志恒　　指导老师：张旋
院校：浙江宇翔职业技术学院

垃鲸

这是以保护海洋环境为主题的海报设计，主要由鲸鱼元素构成。鲸鱼是整个海洋生态系统中最重要的动物之一，在此呼吁关注海洋生态环保，让人与自然和平共处。

姓名：杨志恒　　指导老师：张旋
院校：浙江宇翔职业技术学院

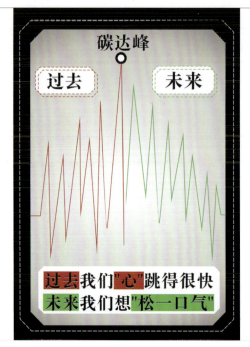

碳的心跳

本作品采用对比的方式，将过去与未来做对比。过去呈上升的状态，未来呈下降的状态，说明我们为"碳达峰"目标做出了充分的工作。

姓名：李甜甜　　指导老师：张蕾
院校：青岛滨海学院艺术传媒学院

胜荔在握

作品整体以佛山文化为中心，用龙船的几何形状设计，突出龙舟文化与酒文化的关系，用佛山木版年画的万年红颜色，设计时参照年画口诀"图必有意，意必吉祥，万物有灵"，寓意酒厂万年红，图案以酒埕造型、龙船的结构与门的结构进行创作，突出酒厂的工匠精神、非遗技艺的工匠传承等。文案整体寓意吉祥。

姓名：李宏丽　　指导老师：周淑君
院校：顺德职业技术学院酒店与旅游管理学院

"潮流"绿码

本设计名为"潮流"绿码，整体海报运用酸性设计风格，整体3D场景是用一个绿色健康码组成小屋，被一个保鲜膜包裹，寓意着绿色健康码为我们筑起无形的屏障，当绿码成为"潮流"时，也是疫情消退之日。

姓名：张文瑄　　指导老师：王俊俊
院校：华北水利水电大学艺术与设计学院

BLIND

这件作品是将很多广告纸剪碎后，以高更的《拿花的女子》为模板进行重构，其中还加入了很多社交网站的Logo和二维码等，借此表达在这个信息爆炸的年代，人们在面对大量信息时往往没有自己的选择和判断，而是去相信社交平台上传播的不知真假的信息，这是盲目的、愚蠢的。

姓名：周滨卓　　指导老师：徐敏
院校：中南民族大学美术学院

基因创造者

本作品传递了转基因技术,想让更多人了解并相信转基因技术。使用充满科技感的洋红和蓝色,整体的对比度高。做转基因的科学家用机器人来表现,可感受到科研工作者的严谨认真,用双螺旋链、原子式和染色体来点缀画面,传达和科普转基因技术。

姓名:刘婷　　指导老师:俞军财
院校:西安理工大学艺术与设计学院

纤"微"

背景是利用边角料(通过捡垃圾的方式收集的二次利用、废弃的面料)进行面料改造,形成一个纤维的微观视角,以万花筒的形式表现。字体扭曲,主要突出中间抽象的钟馗像,用于警示。崇德尚艺,力学力行是做设计的态度。群籁虽参差,适我无非新,是作者对宇宙万物的探索,皆为设计,亦是新的视角,产生出新意。

姓名:陈兴昊　　指导老师:王利
院校:天津美术学院产品设计学院

京中剧

京剧,又称平剧、京戏等,中国国粹之一,是中国影响最大的戏曲剧种。《京中剧》海报表现的是京剧的文化传承与保护,把传统京剧与传统文化相结合,扩大京剧这一中国传统文化的宣传。

姓名:饶端浩　　指导老师:刘俊
院校:长江大学艺术与传媒学院

战疫

用"战疫"一语双关,突出主题。整体上用浅色背景配上黑色大字,以一种恢宏的气势来呼吁大家对目前紧张的疫情多加关注,团结一心,付出一份力量,一份关切。表达了疫情期间人们团结一心,众志成城,渴望疫情早日结束,等待春暖花开。

姓名:陈茜茜　　指导老师:刘露
院校:浙江宇翔职业技术学院

无偿献血，让生命延续

该海报的主体是由管道构成的单词"Love"和"Life"，同时融入了心连心的意向。"管道"寓意连接、连通以及爱心传递，也代表血管。管道的一头进入的是血液，另一头出来的是人，意为拯救生命。整体跟文字共同构成了一个爱心的形状，突出奉献、公益。

姓名：李成龙　　指导老师：张彬
院校：北京印刷学院设计艺术学院

体征亚健康的你：信息数据可视化

亚健康体征体现在方方面面，其中"压力"就是人们生活中一个代表性的亚健康导火索。在特定的情况下出现身体不适，就说明你的压力已经影响正常的身体机能了，这也是身体在自主地拉响警报。通过信息搜集后所设计的信息可视化海报，可以让观者意识到身体对于压力提出的抗议，并通过一些舒展运动和膳食改善来减缓这些压力。

姓名：李心月
院校：辽宁大学文学院

贩卖

以产品包装的二维码为基础，不断重复以展现其压迫感和惊人的数量，旨在反对人口贩卖。

姓名：姚昊
院校：江西农业大学职业师范学院

伤口的长度——关注妇女拐卖

图中为一道伤口，逐渐拉长形成一条道路，意为被拐卖的妇女如若想要逃离，她需要多远的距离才能到达大众的视野？看看她身上的伤口，请关注妇女拐卖！

姓名：罗钦汉　　指导老师：陈保红
院校：湖北美术学院视觉艺术设计学院

让科技连接未来

创意来源于有关埃及金字塔和超科技 UFO 的研究，并结合当下流行的量子力学、虫洞等科学发现。整个三维物质世界其实充满着各种信息交互，人类赖以生存的地球其实就是一个巨大量级的信息集合体，神秘的星空编织着一个充满着无穷奥妙的信息网，诠释着一个万物互联的多维宇宙。

姓名：王熠萌　　指导老师：段江华　范迎春
院校：湖南师范大学美术学院

积极主动的我们

此作品采用了废旧的病号服、过期的颜料、闲置的输液管和棉球创作而成。最后在苍白的病号服中绽放了五彩斑斓的花象征着通过大家的努力使生活的环境重获新生。海报中的保鲜膜代表着这种美好可以永远存在，体现了生命的多样性，力量的多样性，精神的多样性。

姓名：罗斐然　李思燃
院校：浙江师范大学美术学院

《念》——留守儿童主题插画设计

在现实生活中，留守儿童的生活缺乏父母的关怀，伴随他们的只有孤独寂寞。每个留守儿童都是外出父母的"念"想，同时，孩子们都在思"念"离家在外的父母。插画设计以新工笔人物绘画为表现方法，融入超现实主义风格，将留守儿童的生活场景结合蒙太奇式的物象表达，以"念"为情感核心，传达出留守儿童的内心世界。

姓名：胡素花　　指导老师：岳文婧
院校：山东科技大学艺术学院

和平与战争

海报以"和平与战争"为主题进行创作。汉字中"战争"与"和平"通过一个词进行展示，达到一词多义的意象，同时寓意战争与和平永在，我们虽处在和平的地方，但不可忘记依然有人身处战争之中。

姓名：刘永凯　　指导老师：赵鹏
院校：山东大学艺术学院

以艺战疫

作品主要以红与黑的渐变以及黑与白的渐变呈现。通过拆分组合"以艺战疫"四个字的间架结构,利用渐变来凸显文字的主要结构。其中,"疫"字采用的是黑白色的渐变,也是表现疫情的恐怖和对人类的伤害;其他三个字运用红与黑的渐变表达我们对于抗疫的信念和决心,同时也是向奋战在一线抗疫工作岗位上的"逆行者"致敬。

姓名:黄才森　　指导老师:康丽娟
院校:华南师范大学美术学院

呵护

蓝色能治愈我们的心灵,抚慰我们的灵魂,守护这一抹蓝色,不要让它成为最孤独的鲸。用我们的双手呵护这蓝色星球,愿我们有个蓝色的梦,去看海底万里。

姓名:胡欢欢
院校:武汉文理学院人文艺术学院

《百年信仰》插画

信仰让民族精神薪火相传,信仰让时代理想再造辉煌。刘胡兰、邱少云、雷锋、黄继光、向秀丽、黄文秀、陈祥榕等无数青年英雄的精神无不令我们动容,也激励着我们用青春的热血去绘就祖国的壮美蓝图。信仰不仅连接着我们的过去,也喻示了我们的未来。

姓名:郭亮宏　　指导老师:何清俊
院校:湖北美术学院

文化瑰宝－京剧古韵

本作品以"文化瑰宝－京剧古韵"为主题,体现出丰富、可贵的文化财富。整体采用线条构成,以中国风元素与京剧文化相结合构成,设计结构清晰明确,创意新颖。本标志通过古风风格及具有韵律的图形语言与大众沟通,选用绀蓝、绀红两种中国色彩,使其具有强烈的视觉冲击力,易于识别和记忆。

姓名:唐闻静　　指导老师:雷宏亮
院校:武昌首义学院艺术设计学院

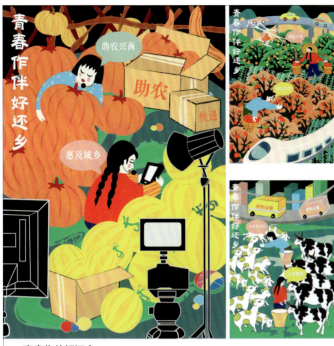

青春作伴好还乡

　　大学生是乡村产业振兴的先锋队，大学生是乡村人才振兴的生力军，大学生是乡村文化振兴的传承人。广大青年既是追梦者，也是圆梦人。广大青年应该在奋斗中释放青春激情、追逐青春理想，以青春之我、奋斗之我，为民族复兴铺路架桥，为祖国建设添砖加瓦。农村这片广阔天地就是大学生追逐理想最好的实践基地，在这里经风雨、历磨难，才能更好地长才干、知国情、解民意、促发展。正所谓，青春做伴好还乡。

姓名：张译心　　指导老师：毛勇梅
院校：杭州师范大学美术学院

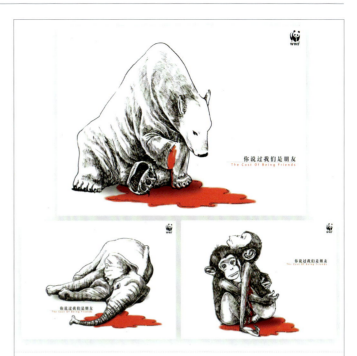

你说过我们是朋友

　　野生动物是人类的朋友、伙伴。我们人类总说"动物是我们的朋友"，但总有人为了一己私欲而亲手残害这些"朋友"。该系列海报设计主要以动物为第一人称去表达"你说过我们是朋友"，这里面饱含着野生动物的无奈、不可置信，曾经对人类无条件的信赖，却换来血腥的屠戮。作者希望通过画面中动物无辜、清澈的眼神，引发人们对野生动物的恻隐之心，并关注保护野生动物这个话题。

姓名：林嘉睿
院校：阳江职业技术学院

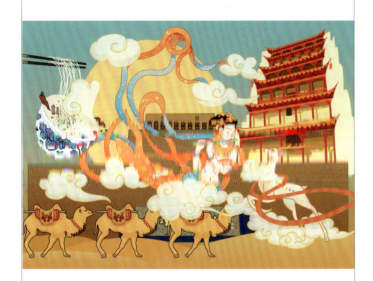

春风也度玉门关

　　以敦煌的文化为设计背景，设计元素包括莫高窟、敦煌艺术研究院、飞天、九色鹿、驼队等代表性事物，给人们展示敦煌春风也度玉门关的景象，让人们联想到在浩瀚的沙漠中，听着驼铃声，观赏千年前的美妙壁画。

姓名：陈康　　指导老师：吴日哲
院校：内蒙古农业大学材料科学与艺术设计学院

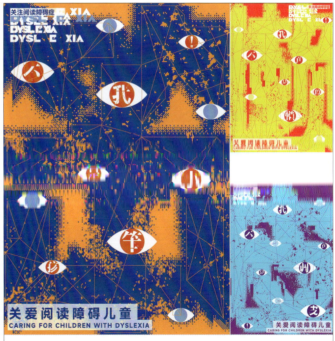

关爱阅读障碍症

　　以阅读障碍症患者的真实阅读状态为设计原点，呼吁大家关注阅读障碍症。

姓名：罗玉桂
院校：武汉理工大学艺术与设计学院

我也想要自由

该系列海报展示了水中游的动物、天上飞的动物、地上跑的动物被紧紧束缚于渔网、笼子里的情景,但是它们想飞翔在天空,想遨游在海洋,想奔跑在草原。希望该系列公益海报可以唤醒人们保护动物的欲望,给动物们自由。

姓名: 郭绮涵 王欣欣　　指导老师: 刘维尚
院校: 燕山大学艺术与设计学院

More Than A Headache

作品针对偏头疼患者的感受设计了系列招贴海报。由远及近观看海报可以感受到偏头疼患者的感受,眩晕、迷幻等,与患者感同身受。让人们更加了解偏头疼这一疾病,告诉大众偏头痛不仅仅是一种头疼,可以使人们更加关怀这些患有偏头痛疾病的患者。

姓名: 王欣欣 郭绮涵　　指导老师: 刘维尚
院校: 燕山大学艺术与设计学院

"冰雪运动"招贴设计

冰雪运动招贴设计以冰球、花样滑冰、自由式滑雪、单板滑雪、短道速滑等冰雪运动为题材,以扁平化设计风格来描绘冰雪运动的项目。

姓名: 张冬　　指导老师: 姚远
院校: 燕山大学艺术与设计学院

重庆移通学院插画

以重庆移通学院两个校区的建筑为灵感,整体颜色以学校校徽同色系进行设计。

姓名: 司乐乐 尚申豪
院校: 重庆移通学院招生处,澳门科技大学人文艺术学院

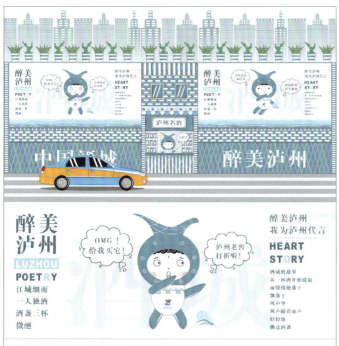

《醉美泸州》插画设计

作品《醉美泸州》插画设计从泸州特色酒文化出发并将其具象化,呈现为一个特色鲜明的吉祥物贯穿于整个插画的设计中。同时,将"中国酒城""醉美泸州"的形象通过幽默的语言和表现形式呈现出来。整个插画设计以轻松、幸福的画面传递出泸州不仅仅是一座酒城,还是一座酿造幸福的城。

姓名:宋崇彬 刘玉婷　指导老师:李星丽 吕南
院校:成都大学美术与设计学院

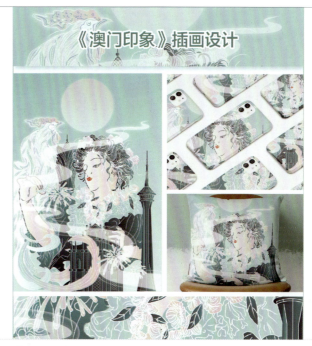

《澳门印象》插画设计

作品以富有感染力的形式直观形象地介绍,在祖国怀抱中,澳门这座城市的繁荣稳定。插画将澳门的地标性建筑、人物和动物角色进行了组合设计,寓意着澳门这座开放的城市,在祖国怀抱中容纳着多元文化、繁荣稳定。

姓名:刘玉婷 宋崇彬　指导老师:吕南 李星丽
院校:成都大学美术与设计学院

Breakage circle

在生活中,每个人都会有这样一个属于自己的圈,它就是属于你自己的"舒适圈"。生活中,需要我们做的往往是破圈。破圈并不是要你去摧毁它,而是说你需要在舒适圈里开启一扇门,或者一扇窗,使内外进行交流。破圈系列插画鼓励学生在学习和生活中打破固有思维,接受新鲜事物。

姓名:李思燃 罗斐然
院校:浙江师范大学美术学院

字体漫步

作品通过提取日常事物中的视觉元素,打破其固有印象,打散重组形成一种全新的、特殊的视觉形式,让人们在已熟悉的事物中获得新的视觉体验,以此来唤醒人们重视并珍惜自己平凡生活中被忽视的文化价值。

姓名:宋昊铎　指导老师:郭晓晔
院校:北京服装学院艺术设计学院

2022中国古籍可视博览会《典观西宁》海报

海报以西宁、典籍与可视化为切入点。"典"字为海报主体，由西宁四种传统地标与现代地标通海桥构成，传统地标分别为：塔尔寺、东关清真大寺、土楼观、青海藏文化博物院，地标由古籍构筑而成，亦可看作可视的堆积柱形图。海报意在邀请参会者从可视化角度探索西宁典籍，开启中华传统文化宝库。

姓名：林璐婷　　指导老师：王瑾
院校：北京林业大学艺术设计学院

今天与未来

该海报以"保护长江生态环境，挽救白鱀豚"为主题，整体色彩为黑白灰，红色为点缀，画面内容为重叠的白鱀豚图案，并填充渔猎以及污水排放图片。随着长江水污染不断加剧与过度捕捞，白鱀豚的食物来源与生存环境被破坏，数量不断下降，直至濒临灭绝。为挽救白鱀豚，还其美好家园，必须减少水污染，禁止过度捕捞。

姓名：李幸荣
院校：商丘学院艺术学院

敬畏自然，尊重生命

这是一套关于保护动物的系列海报。第一幅是人用红线禁锢住要起飞的鸟，让鸟成为自己的标本、收藏品；第二幅是人用红线绑住鳄鱼，想要用鳄鱼皮制作名贵箱包；第三幅是人类向海洋扔的垃圾导致海豹被红线紧紧勒住身体。三幅海报都由红线作为手与动物之间连接的媒介，以此来传达人类对动物的伤害。此系列海报的目的是警醒人类，不要因为自己的自私和欲望而去伤害动物。

姓名：刘一丹　　指导老师：谭一
院校：北京城市学院

招贴插画作品集

学校作业与个人练习中较为满意的几张作品，都是手绘插画，虽风格主题不一，但都是用心设计绘制的。

姓名：颜秉琨　　指导老师：俞军财
院校：西安理工大学艺术与设计学院

广州印象·醒狮篇

该作品分别取景于广州的财政大厅、永庆坊和珠江畔，以广州非遗醒狮文化作为IP形象，将二者以海报为载体进行互动。实景与卡通的结合将传统文化有趣地融入日常生活，在增添城市印象的同时，也呼吁大家不要忘记传统文化，为传统文化注入年轻力量。

姓名：黄小燕 洪紫薇 廖奕升　指导老师：熊忆
院校：广州大学美术与设计学院

"仲"夏

本设计采用中式风格来表现衣服渐薄的仲夏之际，被减肥相关的网络段子包围的我们，折射出了当代年轻人因"逐渐畸形"的大众审美观导致的身材焦虑现象。

姓名：张正天 赵威 赵世睿　指导老师：朱晓君
院校：贵州大学美术学院

前世今生

何尊在古时是盛酒器，作品用现代酒器和古代酒器相互映衬，传递出时间的变迁，不变的是国人的文化特性。海报图形采用扁平化的处理方式，两个器物都偏圆润。颜色运用了红蓝对比，强调今昔对比。

姓名：魏梦瑶　指导老师：李林夏
院校：西安明德理工学院艺术与设计学院

敦煌乌托邦

海报：　胶带：

明信片：

作品主要以敦煌飞天形象进行创作，用抽象概括的手法简化飞天人物形象，围绕乌托邦理想空间，赋予飞天现代动作和形象，把植物融合在画面中，形成轻松有趣的氛围。整体色彩冷暖对比强烈，形成视觉冲击。作品内容包含海报和相关文创衍生品，例如明信片、海报。

姓名：魏丛　指导老师：程亚鹏
院校：北京林业大学艺术设计学院

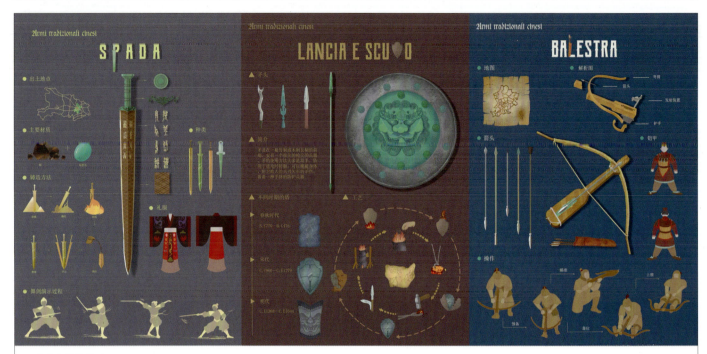

中国古代传统兵器

弘扬中国传统文化，以中国古代兵器为主题，使用了信息图表设计的方式，对剑、弩、矛与盾展开深入分析。根据其地点、时代、材质、制作工艺、使用方法等角度，以图为主，将文字内容转化为图形进行创作。生动形象的图形，为其增添了趣味性。

姓名：史玉莹 王晓文　院校：武汉文理学院人文艺术学院

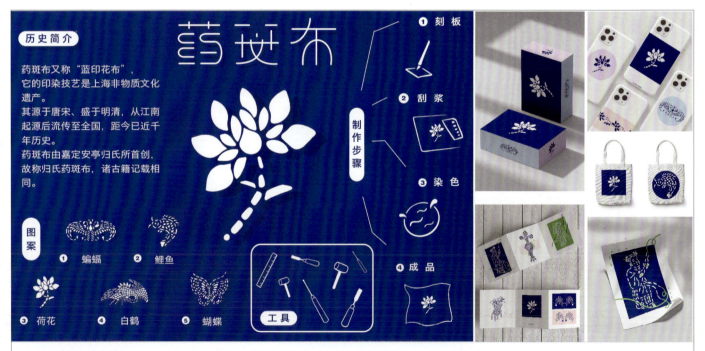

药斑布信息可视化设计

药斑布又称"蓝印花布"，它的印染技艺是上海非物质文化遗产。其源于唐宋，盛于明清，从江南起源后流传至全国，距今已近千年历史。之所以选择药斑布，也是因为它的图案十分精美，每一幅都有着特殊的意义。本次信息可视化设计通过提取图案讲述药斑布历史与图案寓意，希望能让更多人了解并喜爱药斑布。

姓名：庄安韵　指导老师：许晓　院校：上海外国语大学贤达经济人文学院艺术与传媒学院

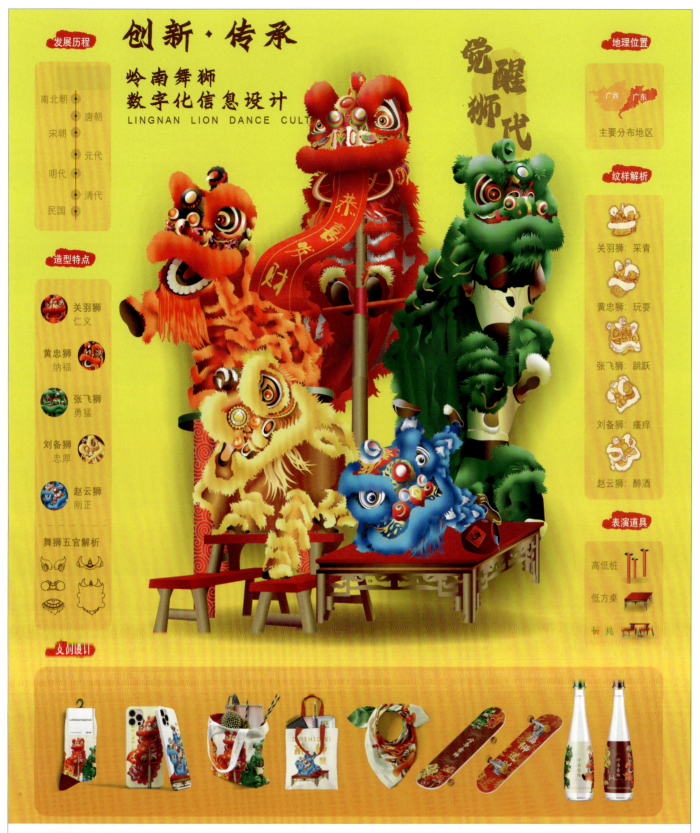

岭南舞狮数字化信息设计

　　岭南舞狮是中国南狮的典型代表，寓意祈福和辟邪。5G时代，读图成为获取信息的重要方式。信息设计展示舞狮的发展历程、地理位置、造型等，通过图文结合讲述舞狮非遗故事，并提炼舞狮最经典的五个动态与现代国潮元素结合衍生出文创设计，赋予舞狮年轻化、潮流化的特点，进一步弘扬舞狮活态化传承，促进岭南旅游经济发展。

姓名：李微　　指导老师：倪春洪　　院校：天津工业大学艺术学院

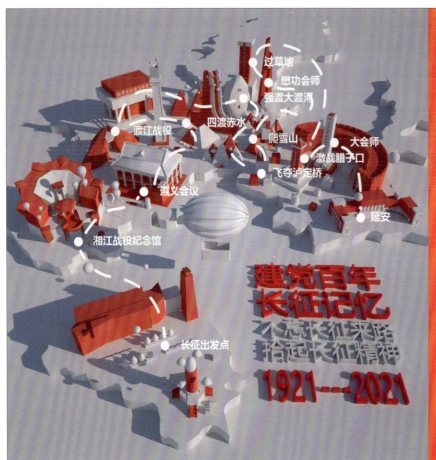

长征主要路线信息设计

红军长征（1934年10月—1936年10月），共产党领导的红一方面军（中央红军）、红二方面军（由红二军团和红六军团会合后组成）、红四方面军和红二十五军分别从各苏区向陕甘苏区的战略撤退和转移。其中红一方面军行程在二万五千华里以上，因此长征又常被称作二万五千里长征。

1936年10月，红军第一、二、四方面军在甘肃会宁会合，长征结束。

江西瑞金 — — — — 甘肃会宁
1934年10月 — — — — 1936年10月

途径 10 余个省
福建、江西、广东、广西、湖南、贵州、云南、四川、甘肃、宁夏、陕西等

建党百年 – 长征记忆

在本作品中，以长征路线为创作背景，三维与二维数字艺术设计手法相结合的方式，对长征路线的信息进行搜集、整理，并进行信息编码，最后以信息图形、信息图表等方式呈现给受众，以微景观的方式，使长征路线中重要地理位置的地标得以巧妙地呈现，令人印象深刻。

姓名：赵子谦　　指导老师：杨柳　陈钧　　院校：云南艺术学院设计学院

上汽大众凌渡文创设计

此系列作品旨在宣传上汽大众全新凌渡车型，通过周边文创产品设计进行宣传，吸引年轻人的关注。

姓名：叶子行 李博　　指导老师：陈保红 王灵毅　　院校：湖北美术学院视觉艺术设计学院

遇见文物

　　文物所呈现给我们的是当时时代的一个缩影，我们可以用另一种表现形式将其呈现在大家面前，比如以纹样的形式，通过纹样来表达这件文物所蕴含的文化与审美。

姓名：侍康岩　　指导老师：李林宴　　院校：西安明德理工学院艺术与设计学院

中国第一虎

　　以文化自信的主旋律为基础，以非物质文化遗产中的布老虎——黎侯虎为主要设计元素，从其特征、发展历程和制作工序等方面进行介绍与展示。作品用信息设计的方式来呈现以黎侯虎为代表的一种民俗文化，它被人们寄予了美好的愿望，彰显了独特的中国审美，让大众能够更加深入地了解非遗文化，以此践行文化自信。

姓名：董智瑜　廖文江　　指导老师：倪春洪　　院校：天津工业大学艺术学院

观世浮图

　　造世成人，亦喜亦悲。然，三六九等之分，使这浮世之下千姿百态。设计以幻想世界中乌托邦为场景，结合叙事为出发点，进行设计思路延展。

　　疫情周而复始，作品的隐喻更具指向性。灵明造物、静孕初元、浮世沉沦、本真无归，四组场景亦是对后疫情时代的感悟与自省。

姓名： 于毅　　**指导老师：** 张毅　　**院校：** 江南大学设计学院

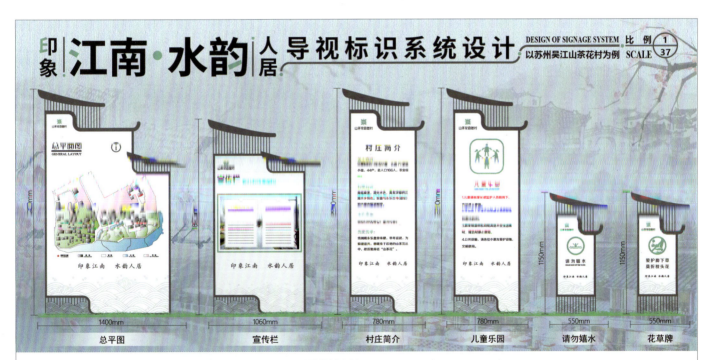

"印象江南·水韵人居"导视标识系统设计——以苏州吴江山茶花村为例

　　青砖、灰瓦、马头墙是江南传统建筑的特色符号，本方案以苏州吴江山茶花村导视系统设计为例，通过简化、排列、组合等手法对江南传统建筑的特色符号进行重构后应用到导视系统设计中，实现导视系统与周边建筑及环境的融合。打造"印象江南·水韵人居"为主题的导视标识系统，来延续江南传统建筑的美学意蕴和哲学根柢。

姓名： 张娜婷　　**院校：** 福建农业职业技术学院信息工程学院

"虎·魄"

"虎·魄"谐音"琥珀"。在中国古代,琥珀被认为是老虎死后的精魄入地化为石和"老虎的眼泪",有趋吉避凶、镇宅安神的功能。本作品强调老虎的魄力,也与琥珀的寓意不谋而合。寄望通过传统与当代的交织,理性与感性的融汇,抽象与写实的交融,展现中国虎、中华魂之无穷魄力,望祖国虎虎生威,虎佑平安!

姓名:詹海蕙　　指导老师:梁迪宇
院校:广州美术学院(研究生院)美术教育学院

"冰"炬圣火,永不熄灭

科技时代,战火硝烟四起。奥运火炬,熊熊燃烧。冰与火相对,在刚柔并济的冬奥会冰雪赛场上,重启属于冬奥会的"冰"炬,让正义的"冰火"浇灭战火。"冰"炬圣火,永不熄灭!

姓名:詹海蕙　　指导老师:梁迪宇
院校:广州美术学院(研究生院)美术教育学院

追溯

作品名称为《追溯》,主要讲述主角小莎保护藻井壁画的故事。作品以蝴蝶为线索,描绘小莎从胆小到勇敢的心态转变,以及小莎想尽办法恢复藻井图案而进行的自我成长。

姓名:杨霓　　指导老师:柴文娟　　院校:广州美术学院视觉艺术设计学院

3

环境艺术篇

ENVIRONMENTAL ART DESIGN

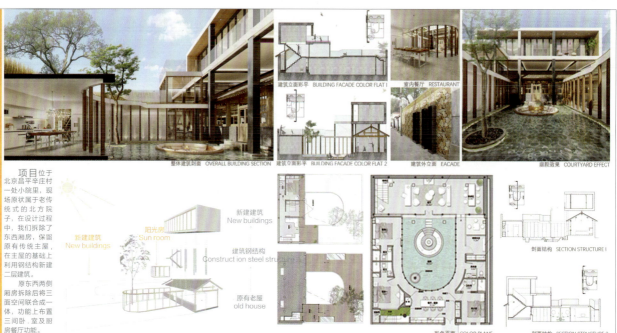

北京昌平辛庄村22号院建筑空间设计

这个小院的委托人是村中的原住民。在久居闹市之后，她向往重新回归村里居住。时隔多年，院中的西屋已斑驳得寻不回最初的模样，而正屋北房虽褪去了繁华的色彩，却有着时光流动的珍贵质感。期望通过设计平衡"保留"与"拆除"，"延续"与"创新"，希望能重现这份光阴蹉跎的肃穆与静谧，使这个20世纪的老屋焕新再生。

姓名：林巧琴　　院校：北京青年政治学院

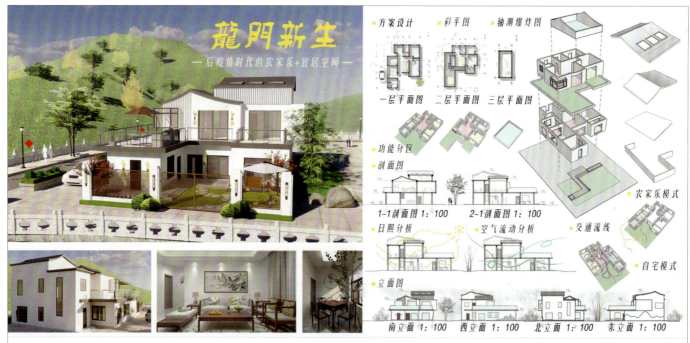

龙门新生

以简单的"L"形作为基本的平面布局，不但围合出了农家乐的场地空间，还可以利用其营造一个可同时通向室内外的大型厨房。此布局模式在不失畅通的交通流线下突破了室内厨房的常规，同时也解决了在后疫情时代，如何更好地将乡村振兴和乡村生活结合，如何打造龙门的"五美一融"概念和其"品牌美食"。在整体造型上，通过穿插外挑的设计在相对规则的造型上营造体块的变化，同时也借鉴了勒·柯布西耶"萨伏伊别墅"和安藤忠雄"六甲山集合住宅"，利用混凝土、黑白色块和组团错层等元素，营造出明朗高级之感，是新农村式的龙门新生！

姓名：季莹　　指导老师：沈丹　　院校：浙江工业大学设计与建筑学院

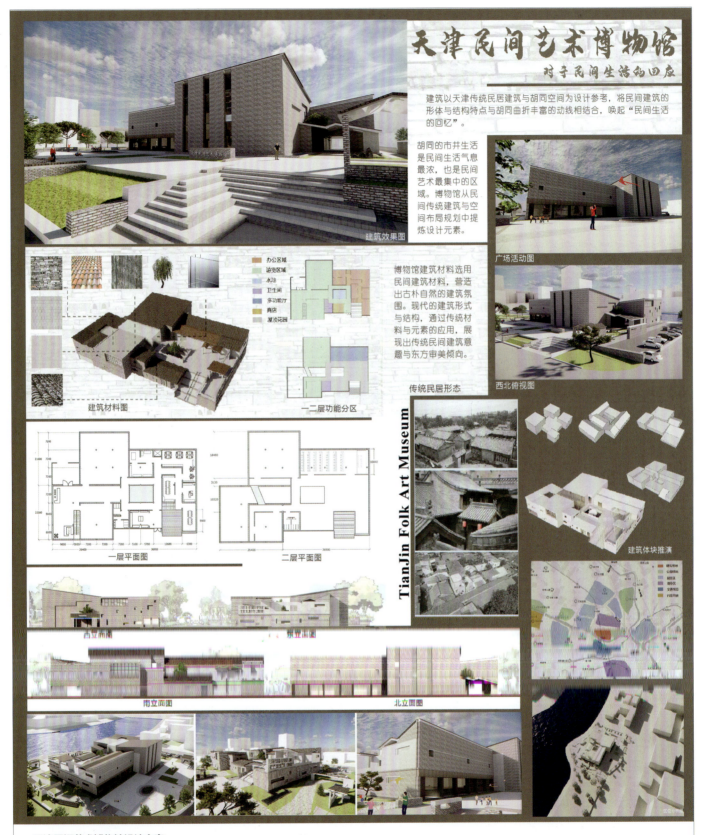

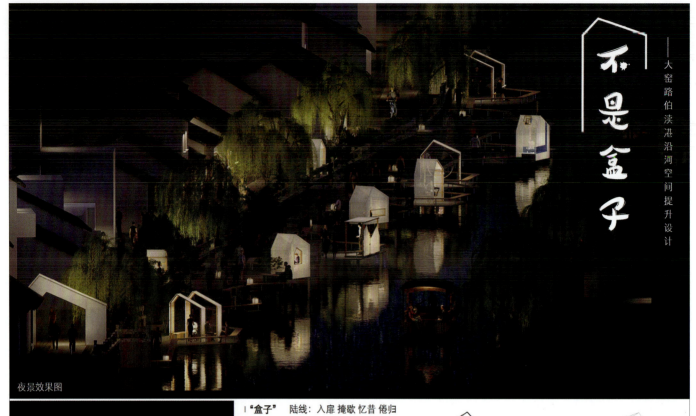

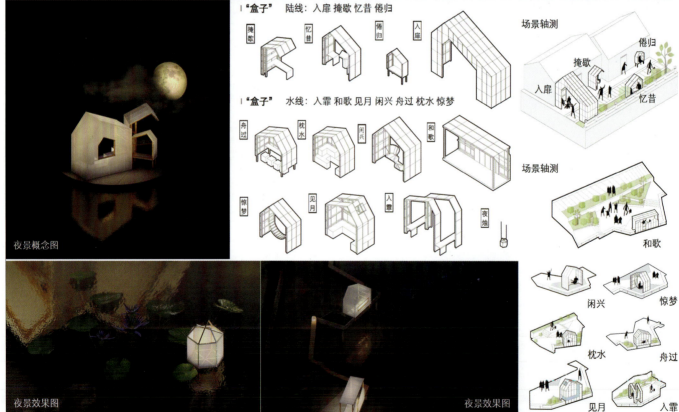

"不是盒子"大窑路伯渎港沿河空间提升设计

空间被人定义完成后，"盒子"（形式）的出现引导人的行为，重新对空间进行了感受划分。该设计旨在通过在消极、拥挤的空间中放入新的小空间，打破原有定义并对其重新感知、消除边界。而放入的具有强烈形式感的体块也不是"盒子"那么简单，它拥有超乎它体量空间的能量，能促进社区间的交流，也对游客有更多的包容和吸引。

姓名：成宛泽　周岳霖　　院校：四川美术学院建筑与环境艺术学院

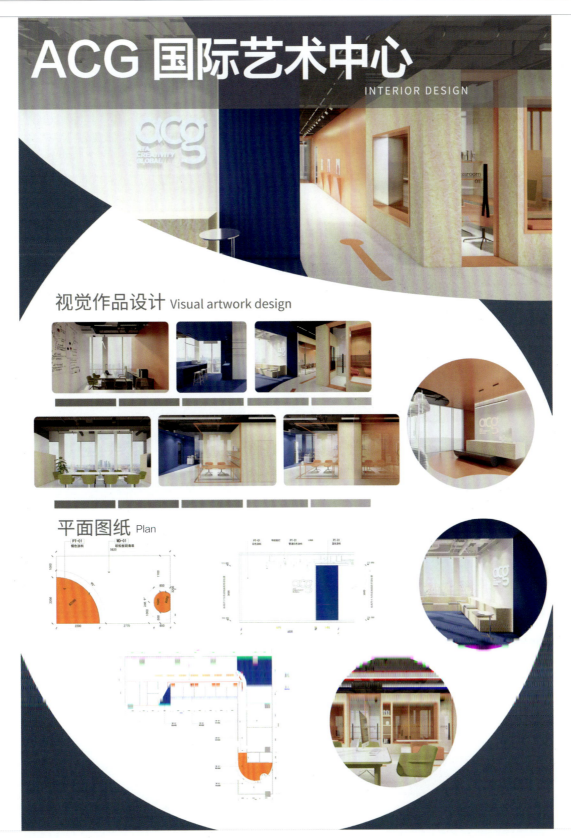

ACG 国际艺术中心

ACG 国际艺术中心作为国内顶尖的艺术培训机构，是未来艺术家、设计师的预备基地。本案提取"艺术仓库"的概念，将空间的局限性完全打开，开放式的布局与动线使各个区域可以灵活组合运用，同时也鼓励着各艺术学科之间的交融学习。空间内设计了小型教室与座位一体的盒子状"仓储空间"，在最小的空间内实现最大化的功能排布。为了使空间的整体氛围更有特点，在材料和颜色的选取上，大胆选用了普通装修中作为打底材料的欧松板作为主要材料裸露在外。希望这种原始自然的材料可以营造出轻松活泼的氛围，同时加入少量的橘色和蓝色烤漆板以活跃气氛。整体空间没有铺贴多余的装饰材料，顶面是裸顶喷涂深色乳胶漆，地面是浅色水磨石图案地胶。

姓名：王乙童 林圭佳栋 范嘉欣　　指导老师：罗珊珊 侯玉杰 金叶　　院校：苏州百年职业学院艺术设计学院，西交利物浦大学建筑学院

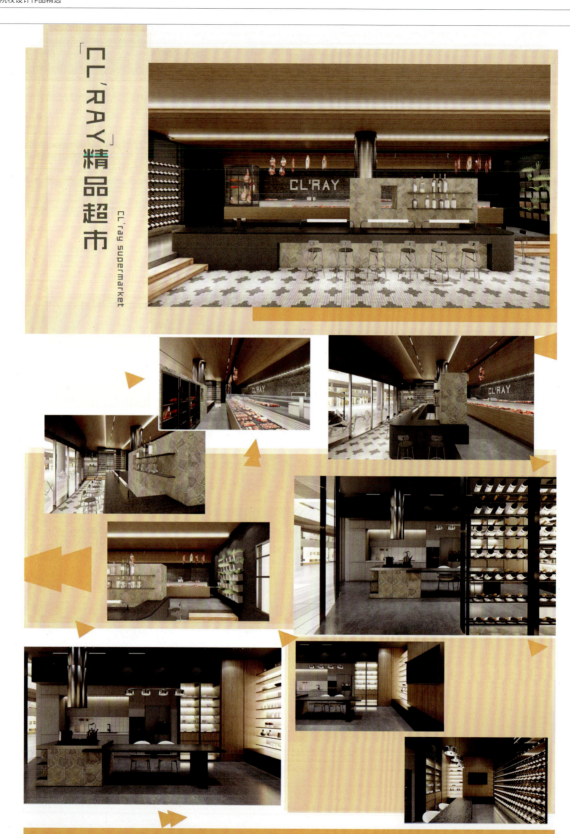

"CL'RAY" 精品超市设计

项目位于苏州商场内，场地为狭长的形状，因地制宜，采用了顺应场地的布局。设计整体分为三个区域，生鲜加工区、吧台区、就餐区。通过将后面场地抬高，将原本被吧台挡住的生鲜加工区引入水平视线范围内。这样从入口的玻璃窗外就能看到所有的功能分区，同时生鲜区设置了悬挂杆，将腊肉、腊肠等食品都挂在高处，营造出活跃的超市氛围。整体流线呈环通式，吧台作为视觉重点，设置在最中心。人从右门进去后，环通采购一圈之后，回到吧台处收银结账离开。在风格上，整体采用简约意式风格，尽量选取天然材料，例如釉面砖、水洗石、木材等作为装饰面，以给人纯天然、自然舒适的感觉，呼应衬托超市售卖的自然食材。通过几种天然材料的组合拼贴，不做过多装饰造型，打造出独特的超市零售空间。外立面设计采用了复古与现代相结合的手法，选择不同深浅颜色的金属釉面砖，砌出从上到下，由深到浅渐变的效果。运用了釉面砖这种复古的材料，加入现代参数化渐变的效果，使得整个门头既复古又现代，得以吸引客流量。

姓名：张海龙 王乙童 王瑞龙　　指导老师：罗珊珊 侯玉杰 侯彬彬　　院校：苏州百年职业学院艺术设计学院，西交利物浦大学建筑学院

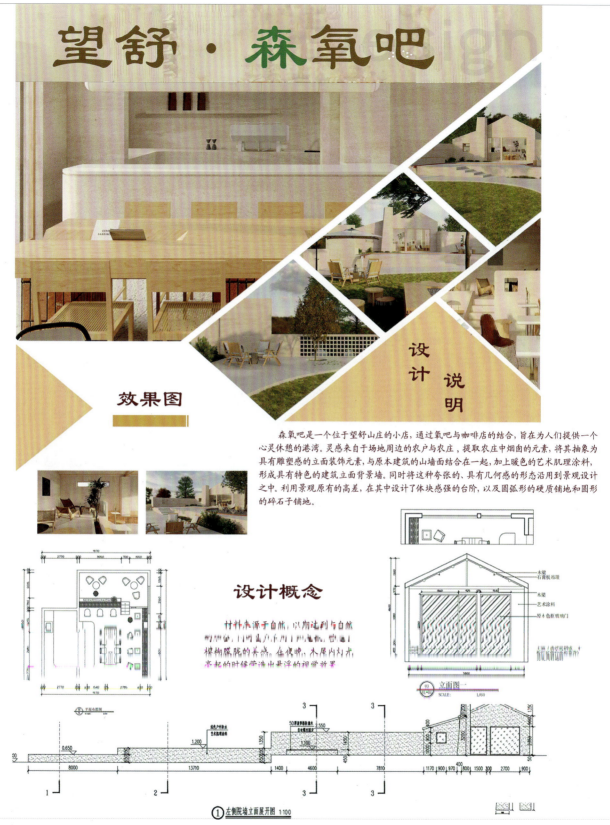

望舒山庄系列设计

本作品构想过程中确立了建筑与自然相融的主导思想，赋予了作品文化内涵和风格特点。好的设计理念至关重要，它不仅是设计的精髓所在，而且能令作品具有个性化、专业化和与众不同的效果。望舒山庄系列分为森氧吧、柳陌园和光之屋三个建筑，让建筑群的层次更加丰富。

姓名：王乙童 林圭佳栋 殷培容　　指导老师：罗珊珊 侯玉杰 金叶　　院校：苏州百年职业学院、西交利物浦大学

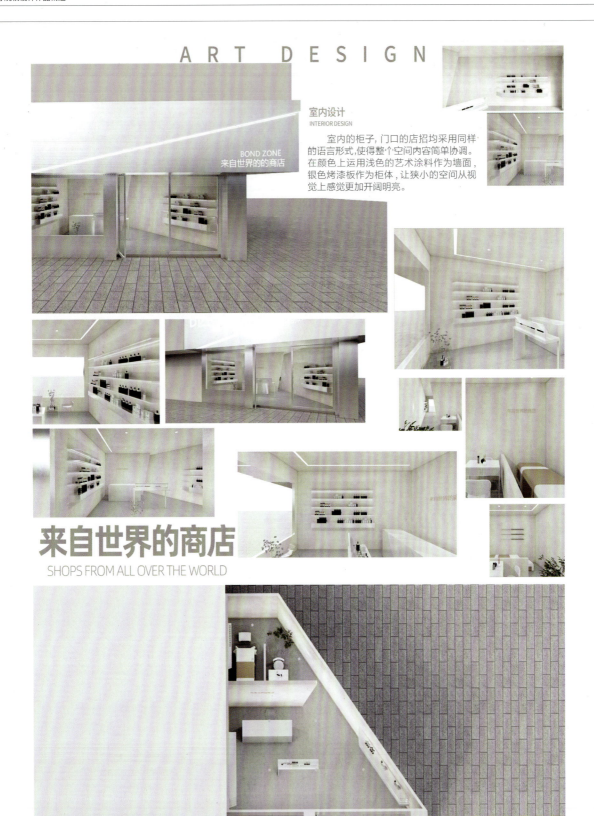

"来自世界的商店"设计

店招的设计上,也与整体三角形的语言呼应,用隐藏式灯带将矩形招牌一分为二,做出夸张的造型。同时采用银色塑铝板作为招牌的材料,浅色带反光的质感与周围深色木饰面招牌形成鲜明对比。软装设计上,柜子采用梯形倒角的设计,与墙面和平面三角形相呼应。中间放置了带有镜子的化妆品展示台,成为整个空间的视觉中心。由于空间面积不大,采用无主灯设计,用一条隐形灯带进行勾边,搭配筒灯,保证充足的照明。室内的柜子、门口的店招均采用同样的语言形式,使整个空间内容简单协调。在颜色上运用浅色的艺术涂料作为墙面,银色烤漆板作为柜体,让狭小的空间在视觉上更加开阔明亮。

姓名:王乙童 罗珊珊 戚闻峻 院校:西交利物浦大学建筑学院,苏州百年职业学院艺术设计学院

赋予科技空间的环保新活力
—绿色产业园设计

赋予科技空间的环保新活力——绿色产业园设计

 项目地块是由办公楼、厂房、公寓组成的绿色产业园。项目地周围道路多，出行便利，有火车站、机场、高速公路，交通非常方便。公寓向南，南面有永久绿化带，采光充足、通风好、视野开阔，绿化可以减少噪音。办公楼居中可以兼顾公寓与厂房的管理，做到人车分流，地块布局对称，分区明确。生产厂区位于场地北面，采用大空间布置，宽阔的空间与相对较高的层高满足大空间生产需要，同时满足大荷载设备需求，环线货车流线，独立货运卸货平台，满足厂房的货运要求。整个项目强调合理布置建筑，使人与环境和谐共处，结合客群特征引入创新性功能或针对性设计。二层大平台结合园林景观设计打造花园式的办公体验。在单体设计上，做到功能分区明确、流线清晰。注重建筑造型设计，体现建筑的时代性和标志性。

姓名： 钱裕彬 叶剑涛　　**指导老师：** 罗珊珊 金叶 张萌　　**院校：** 苏州百年职业学院艺术设计学院

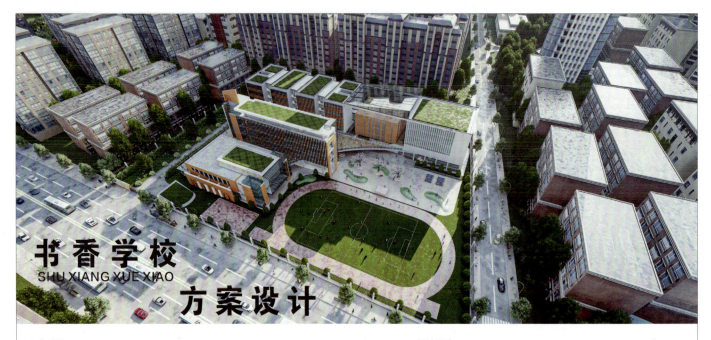

书香学校方案设计
SHU XIANG XUE XIAO

研究反思

暴晒而无人的广场
死板单调的空间拥挤走廊

课室 → 食堂 → 课堂 → 活动

三点一线
这是我们印象最深的学校生活场景，也许，这就是我们一路走来，传统学校生活的主要场所，我们都喜欢将这种生活方式美其名曰"三点一线"。

设计思路

学生们日复一日的专注学习，逐渐失去了对室外活动的向往，学生学习情绪消极，缺乏课余兴趣，文娱素质缺失，体能素质缺失。我设计学校的目的就是要让学校的学生以良好的身体素质、健康的心理状态和更加专注的学习态度来面对每一节课。我在楼与楼之间加设交流平台，可以让学生们自由释放自己的兴趣爱好。交往空间不仅仅是教室，学生们在户外也能同时拥有交流、学习和娱乐的场所和权利。

效果图

设计选址苏州市第二十四中学原址，设计理念结合实际校园生活，将学生渴求的多样性交流活动空间融入设计方案之中，并且从苏州吴文化中的水域文化中汲取灵感，将水的流动性和开放性体现在设计之中。学校的楼与楼之间设置连廊和屋顶花园互通，使学生交流更顺畅，形成具有观赏性的交互体验。

区位分析

该项目周边住宅较多，路网发达，交通便利。邻近城市主干道中街路，桃花坞大街。使学生出行更加方便快捷。让家长对孩子多一份放心，让学校对孩子多一份关爱。

书香学校方案设计

设计选址苏州市第二十四中学原址，设计理念结合实际校园生活，将学生渴求的多样性交流活动空间融入设计方案之中，并且从苏州吴文化的水域文化中汲取灵感，将水的流动性和开放性体现在设计之中。学校的楼与楼之间设置连廊和屋顶花园互通，使学生交流更顺畅，形成具有观赏性的交互体验。

姓名：宋航　　指导老师：罗珊珊　杨波　张萌　　院校：苏州百年职业学院艺术设计学院

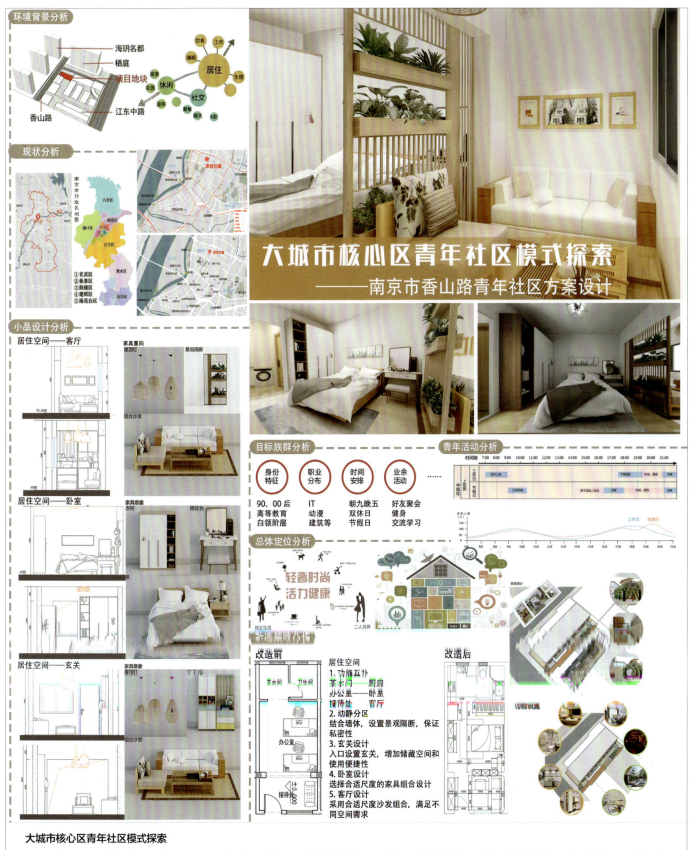

大城市核心区青年社区模式探索

本案位于南京建邺区腹地，周边以办公、金融机构、住宅为主，周边住宅单价很高，作为还未立业的年轻上班族，高昂的房价是一种巨大的压力。场地原有建筑为二层办公楼，上下共18间，上下两层通过钢梯相连，外有不大的长条庭院。拟将办公室补充厨房、卧室、客厅等基本生活空间，改造为青年社区，并在院落中设置公共空间。在满足青年人日常生活，娱乐需求的同时，使其也能享受到大城市中心区带来的便利。设计题目与旧办公楼改造这一热点问题相结合，经过多次实地踏勘和研究论证。设计紧密结合现有建筑条件，室外空间环境优美宜人，居住空间功能合理，尺度宜人。居住空间设计采用中性颜色，简约大气，是上班青年很好的休憩场所。活动空间设计高端大气，氛围感好，造型美观，材料舒适，为青年们营造了很好的生活和交流场所。灯火阑珊中仰望星空，憧憬未来。

姓名：肖文溪　　指导老师：罗珊珊　侯玉杰　　院校：苏州百年职业学院艺术设计学院

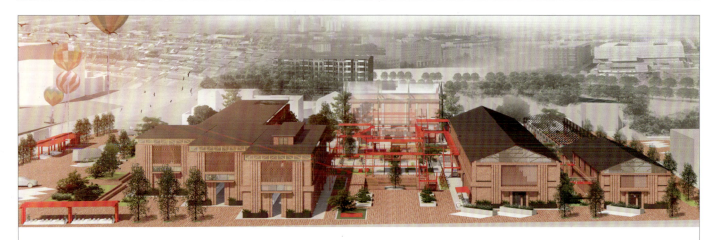

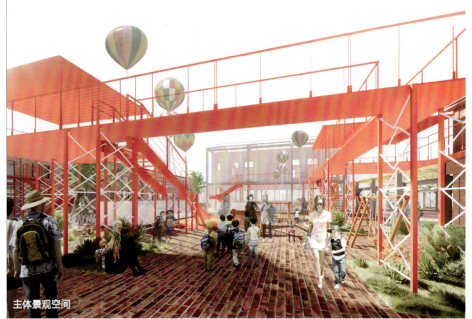

场地现状

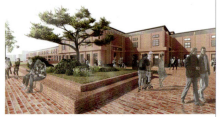

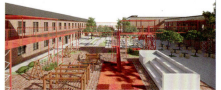

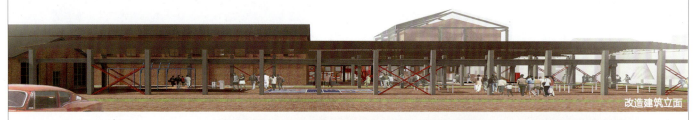

改造建筑立面

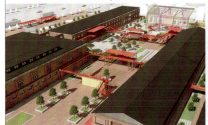

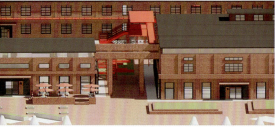

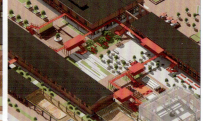

城市分线器

 本方案为沧州市轧钢厂区域工业遗址改造设计。相对于分工明确的用地规划，城市生活的复杂性需要在有限的空间内划分多个功能要素，满足不同人群使用需求。采取城市分线器概念则是利用规划建筑景观设施等，将某片区域的多种功能整合重组，保证功能齐全的同时也使交通顺畅，资源共享且可持续，提升城市空间的使用效率，增加城市活力。

姓名：刘子嘉 颜海玉 徐培涛 指导老师：贾巍杨 院校：天津大学建筑学院

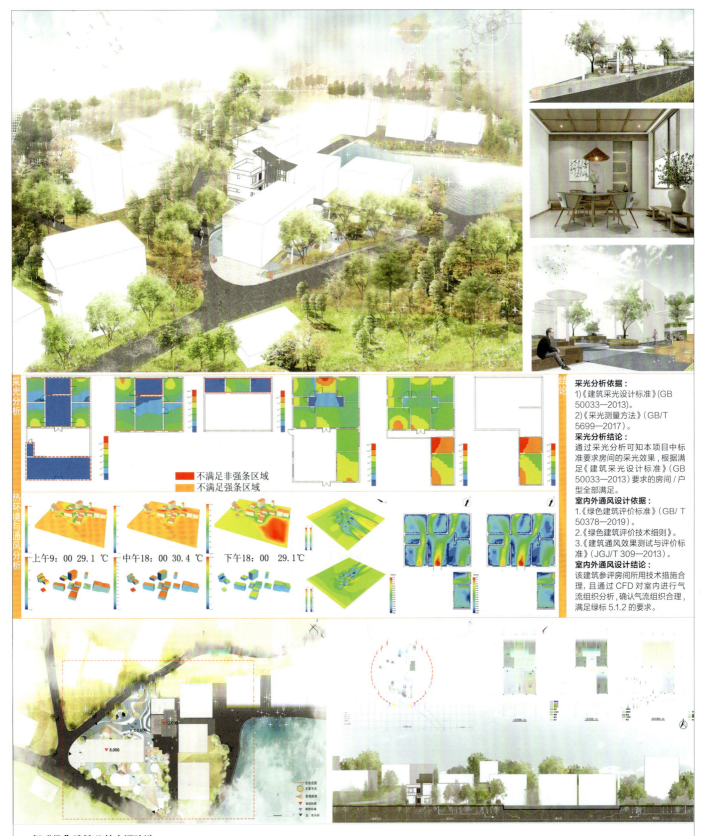

智"趣"建筑公共空间改造

本方案主要是为老年人、儿童提供一个游憩的公共空间。整体的设计理念主要来自于中国象棋的棋盘样式，整个空间地面采用拼接样式，用颜色来提升视觉的冲击，同时将村落的历史文化及发展融入其中，先于设计的形式、空间与功能，作者更关注它的精神内核，即人的体验感和参与度。结合场地高差特质，将人群引向户外，回归自然的本真，释放场地的活力与生机。

姓名：隋宏达 周子欣　指导老师：彭颖　院校：广西艺术学院建筑艺术学院

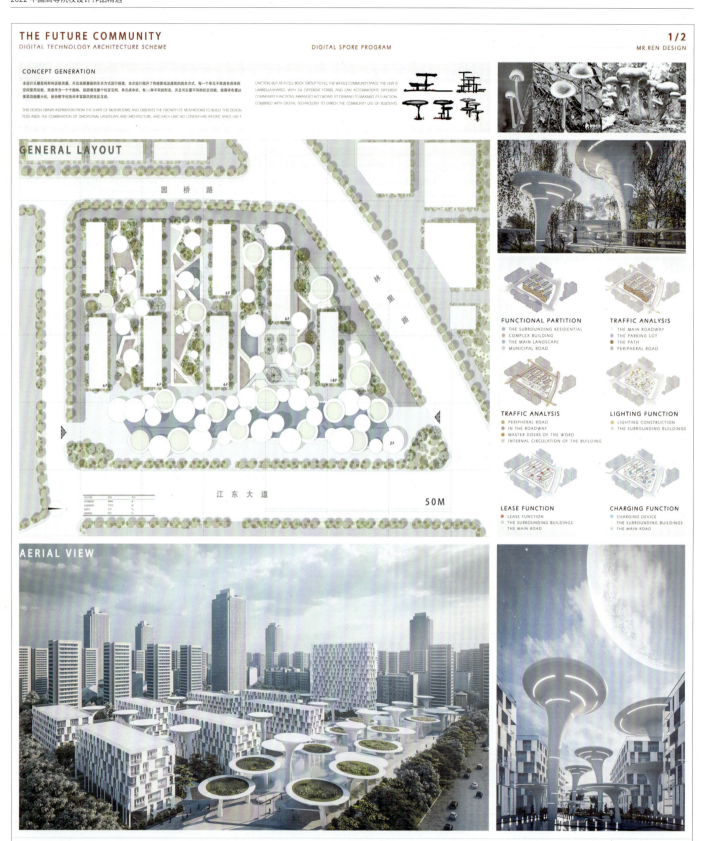

"未来社区"数字化技术架构方案

本次设计为未来社区设计,选址安徽马鞍山。从蘑菇的形体汲取灵感,依据自然界蘑菇的生长方式进行搭建,抛开了传统景观及建筑的组合方式,每一个单元不再具有具体的空间使用功能,而是作为一个个胞体,组团填充整个社区空间。单元成伞状,有5~6种不同的形态,并且可安置不同的社区功能,按需求布置以使其功能最大化,结合数字化技术丰富居民的社区生活。

姓名:任志明　　指导老师:贾巍杨　　院校:天津大学建筑学院

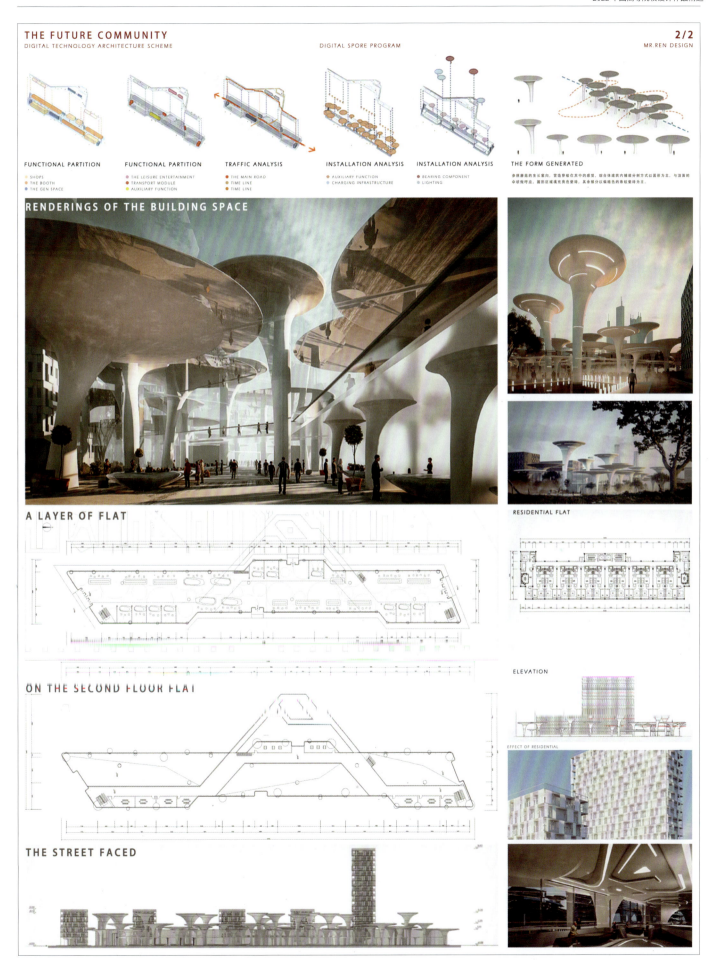

"欣逸轩"邻里中心方案设计

建筑"绿谷"由农贸市场结合建筑洼地地势打造，顺应地形的建筑形态加上屋面绿化，犹如一座绿色之谷。建筑在沿街立面的体量处理上，充分尊重城市天际线，与用地内的保留山体形成错落有致的立面形象。整体设计以绿色建筑为理念，力求建设一个可持续的低碳人文环境。

姓名：戴梓航 钱裕彬 叶剑涛　　指导老师：罗珊珊 金叶 张萌　　院校：苏州百年职业学院艺术设计学院

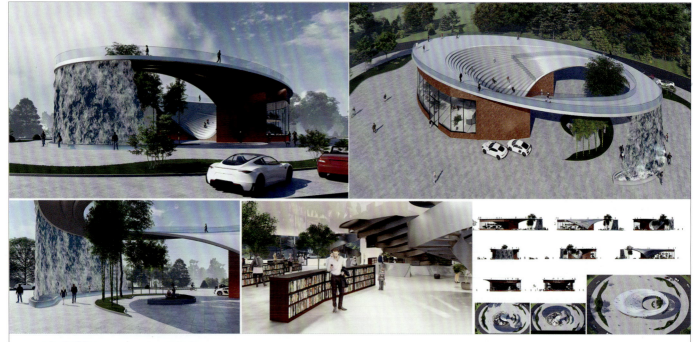

共享微型图书馆

一块场地如何应用？一个场所能有多少功能？本设计正是模糊了建筑、景观、雕塑、装置等的界限，增强了这种共享空间的参与性、互动性与艺术性，满足不同人群的多种诉求。共享微型图书馆就这样产生了。从不同的角度望去，你会看到截然不同的景象，产生奇异的感受。你可以在景观里看书，在装置中互动，在云中散步，在瀑布里穿越。看书不再是枯燥的，而是生活里的一个仪式，一个场景，一个梦境。

姓名：王明坤 马达　　院校：大连大学美术学院

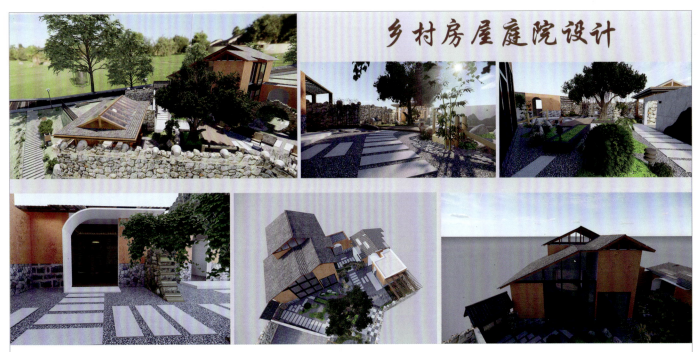

乡村房屋庭院设计

此建筑建立在发挥夯土建筑优势的基础上，运用现代建筑设计思想，在保留泥墙上岁月斑驳的痕迹和特色山居外观的同时，将现代化的设计揉合其中，既保留了老建筑的旧时光记忆，又提升了现代人的居住品质，使建筑与周围的山林鸟鸣、明月星光交相辉映。

姓名：樊宇 叶茂华 廖灿华　　指导老师：曾颖 彭媛媛　　院校：新余学院艺术学院

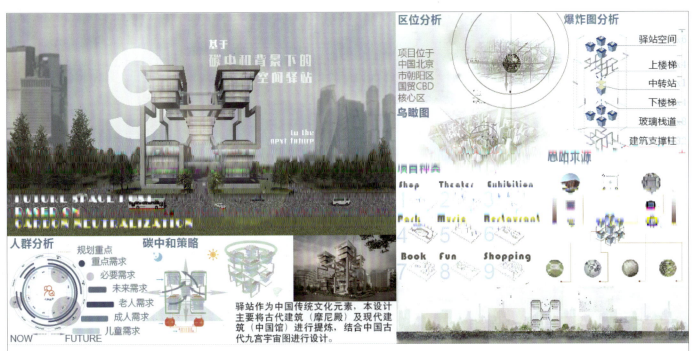

碳中和背景下的未来空间驿站

本设计为城市之中的空间驿站，满足城市人群生理和心理的基本需求，给予人们休憩和交流的公共空间，并成为城市的地标。将古今中外的哲学等理念进行提取设计，内部设有九个主题空间，满足当下社会人群多样化的需求以及人们的精神文化世界。希望焕新"驿站"元素，在当下的碳中和背景下，成为中国独有的空间驿站。

姓名：夏千童　　指导老师：仲清华　　院校：北京化工大学

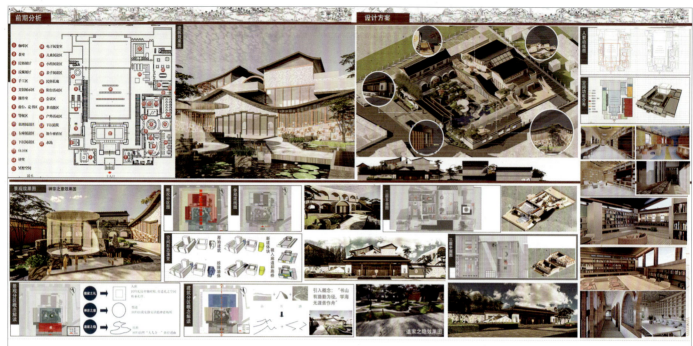

美丽乡村建设下昔阳国学书院设计

本设计以国学文化为中心，整体建筑以"书山有路勤为径，学海无涯苦作舟"的"书山"为主线索，将国学文化中的儒释道境界贯穿于景观之中，进行文学书院设计。意在建立弘扬国学文化的核心场所，形成有人文精神的书院建筑。

姓名：马琳瑞 刘昱良　指导老师：朱江　院校：太原师范学院

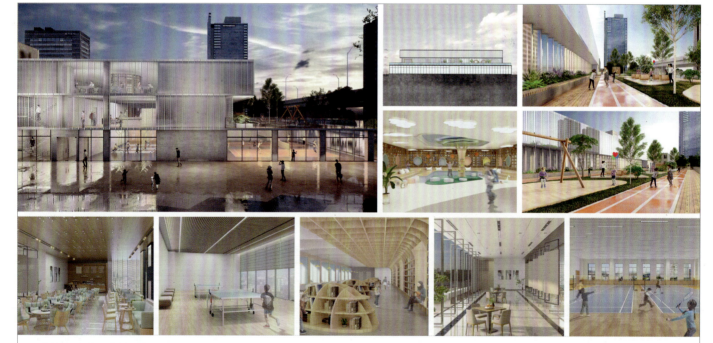

"邻里之间"城中村社区文化活动中心设计

设计一个文化教育、开放共享的和谐社区活动场所，打破社区活动中心模式的陈规，创造一个促进社区和谐、供居民交往和活动的公共活动场所。设计以社区居民日常活动为出发点，结合各个人群的使用需求特点，打造了一个活动场所。此外，考虑到人群的使用需求，室内多以木质材料和明快的色彩来表达社区活动中心作为一个"大家庭"的亲和力。

姓名：刘洁 王茜 黄美绮　指导老师：许慧　院校：深圳大学

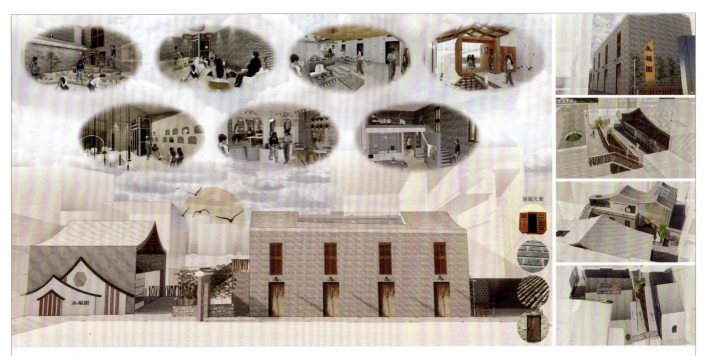

"永·续"历史建筑活化设计

本项目名为"永·续——历史建筑活化设计",设计以历史活化为主旨,遵循"修旧如旧、新旧融合"的城市微改造精神。本项目通过保留特色元素的方式,在保护围里结构及其建筑肌理的同时,通过设计室内外空间动线与多功能活动空间,增加空间的通透性、趣味性、怀旧性,延续过去的人文风情、展现历史建筑的风貌。

姓名:陈冬霞　　指导老师:李孟顺　　院校:澳门城市大学创新设计学院

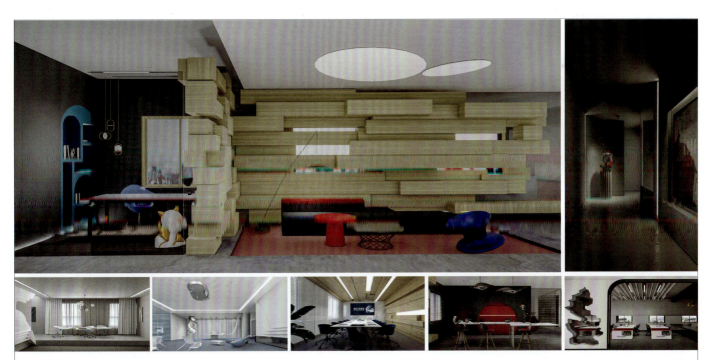

嘉时(JIA SHI)空间设计

本作品是设计创业公司未来的办公场所,共680平方米。设计上以"回"形路线为基础连接东西两个空间,会客区以蓝调为主,办公区则以红调为主,采用海洋与阳光的元素,倾力打造感性与理性碰撞的未来空间。同时也会更加注重空间的创新和舒适度,抛弃一般传统格子间,合理把控开放与隐私的界限,寻找让人轻松活跃的多变室内空间。

姓名:涂绿野　陈姝莹　焦奥　　指导老师:范苤　　院校:河南财经政法大学艺术学院

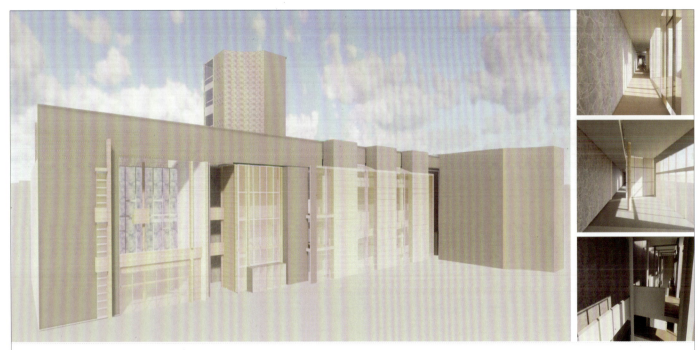

"日照"文化馆设计

建筑表面颜色以深、浅"麦黄色"为主,以较少的"米白色"为辅,整体色调使建筑本身在斜阳照射下融合在一起。建筑正面以玻璃幕墙为主,增加了建筑的通透性。现阶段文化深度极其重要,坚持为文化护航。

姓名:王修昊 杨成高　　院校:曲阜师范大学美术学院

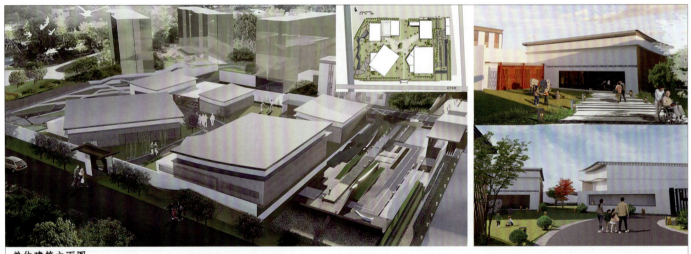

疫情常态化下养老社区规划设计

此养老社区基于疫情常态化背景展开规划设计,将日常娱乐活动场所置于社区之中,旨在营造全年龄段参与的邻里生活氛围。以应特殊阶段空间规划问题及偶发性状况,在利用空间的可调节性基础上充分调动老年人的主观积极性,使其参与到社区规划之中。

姓名:尚彩玲 薛雨　　指导老师:赵中建　　院校:南京航空航天大学艺术学院

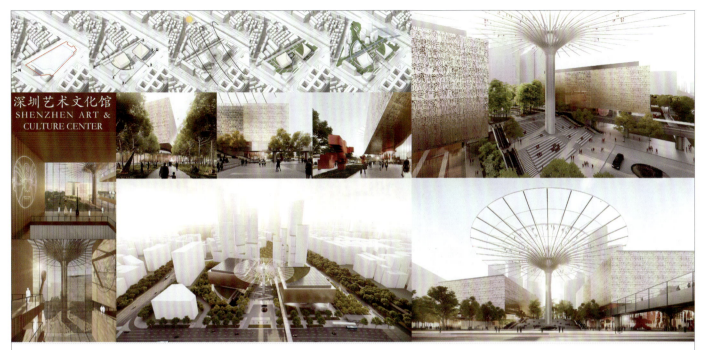

深圳文化艺术馆

科技创新作为深圳经济的核心产业，在发展的同时深圳也逐渐意识到文化参与的重要性。在快速的城市发展过程中，深圳也着力于促进绿色可持续景观的发展，以此创造人与自然的和谐共生。设计的灵感来源于快速城市化及文化发展的城市性两重特性。这种二元共生的理论在中国传统哲学中有许多表现且无处不在：对立与统一，物质与精神，天圆与地方。传统与现状的兼容形成了深圳文化艺术馆建筑设计的独特语境框架。

姓名：庄嘉洋　　指导老师：张宏哲　　院校：哈尔滨理工大学建筑工程学院

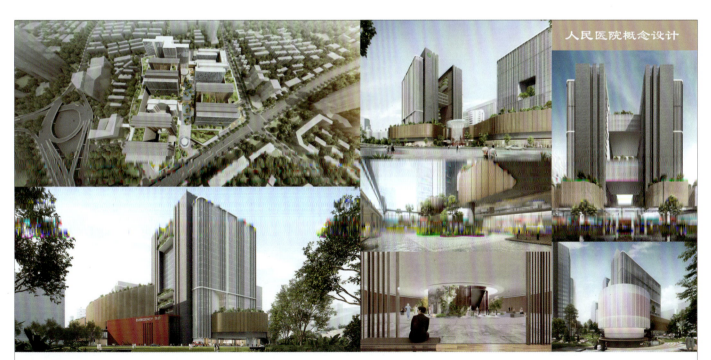

人民医院概念设计

数十年来，医疗保健模式一直围绕着以患者为中心的理念发展，但是研究表明，随着员工工作经验的增长，医疗服务的质量也随之提高。人民医院迈出了更大的一步，它为所有人——患者、员工和社区提供关怀，并通过为不同用户打造专用空间以提供身心康复的环境。为了成为一家包容且无障碍的医院，院区也将采用无障碍设计，用于满足那些需要比其他人获得更多帮助的人的需求。

姓名：庄嘉洋　　指导老师：陈莉　　院校：哈尔滨理工大学建筑工程学院

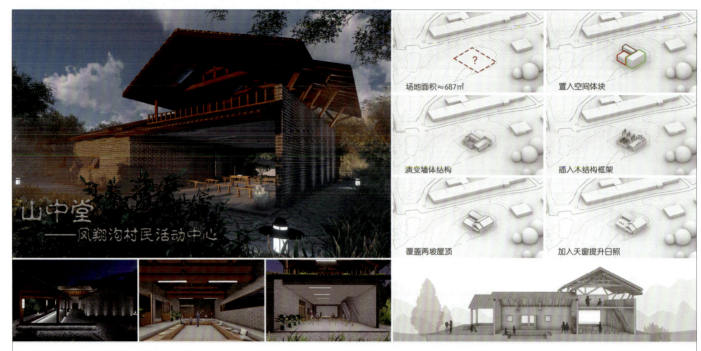

"山中堂"凤翔沟村民活动中心设计

项目将"空间公共性"作为设计的核心思想,最大限度上满足不同类型、不同年龄段人群的使用需求,将"看书围坐""品茶集会""赏花闲谈"分别安排在全封闭的东厢房、半开放的正房以及西侧全开放长廊之中,使三个空间在功能上相互交融又互不干扰。建筑在新老结合中融于山林而又风采依旧。

姓名:张鑫 刘恒晔 王怀卿　指导老师:崔勇　院校:广西艺术学院建筑艺术学院

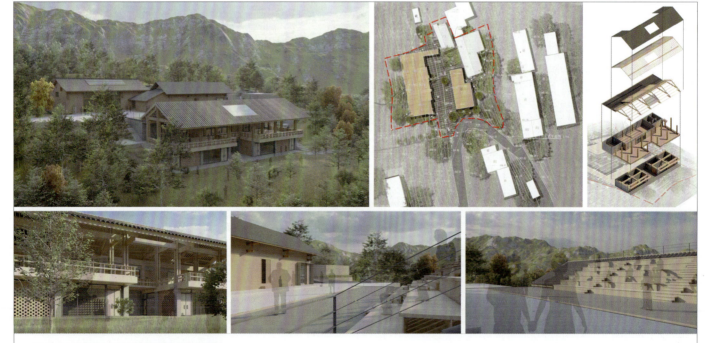

重庆巫山竹贤乡下庄村刘氏民居改扩建项目

重庆巫山竹贤乡下庄村刘氏民居改扩建项目希望保留住户生活与生产结合的居住习惯,同时提供更多的开放公共空间,助力特色产业的发展,让农品变精品,同时也展示乡村人文生活特色。该项目整合居住、生产、公共空间,是村民生产、生活的舞台,不仅促进了生态农业发展,还能展示传统制作工艺,保留了原汁原味的农村生活模式。

姓名:邬俊杰 郭千姿 曹睿　指导老师:罗夏　院校:四川美术学院建筑与环境艺术学院

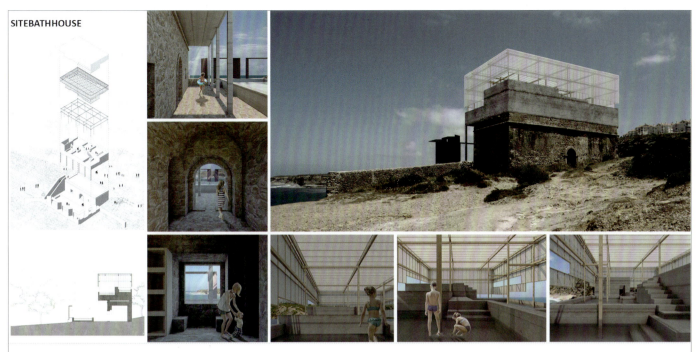

SITEBATHHOUSE 海滨浴场

SITEBATHHOUSE 是由场所与人的互动所决定的，从入口、更衣室、淋浴、冷水浴、暖房到热水浴，形成一条完整的动线。这里不仅仅是浴场，更具有社交属性。设计保留了原场地的废墟属性和独特的历史记忆，在原建筑的基础上加以延伸。空间利用了半透明的塑料板引入光线和海景，内部采用榫卯结构，构成以木构架结构为主的富有弹性的框架。

姓名：刘泉妤　　指导老师：郝卫国　　院校：天津大学建筑学院

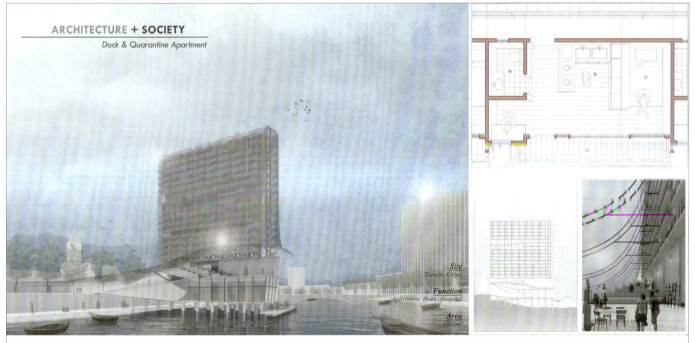

隔离公寓

疫情当下，新型建筑形式的探讨既要满足隔离的小空间需求，又需要考虑到人的心理健康问题。利用海河的独特地理位置，为城市创造满足空间需求的地标性建筑。

姓名：杨云歌　郗瑞南　　指导老师：郝卫国　　院校：天津大学建筑学院

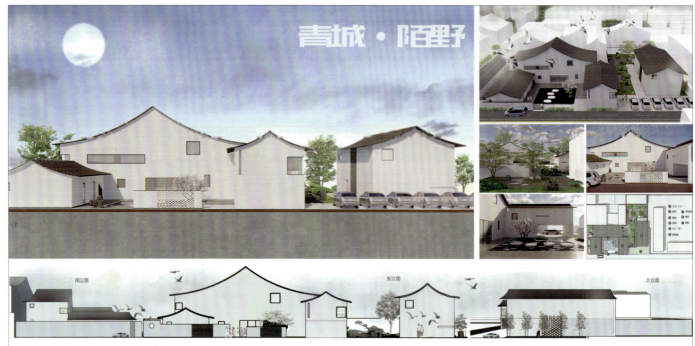

青城陌野·绩溪县龙川景区主题民宿设计

本次民宿设计的目的是为了人们回归田园生活,感受田园的乐趣,呼吸人间烟火的气息。"山青玉带生,陌野争春荣"是民宿名字的由来,希望人们远离喧嚣,寻觅这样一处美好的光景和能体验这一切的栖息地。

黑白简约色系的外观,几何线条交错勾连,在傍晚时刻,与落日余晖相融合,美感倍增。

姓名:李一可 毛诗羽　　指导老师:杨超　　院校:郑州轻工业大学易斯顿美术学院

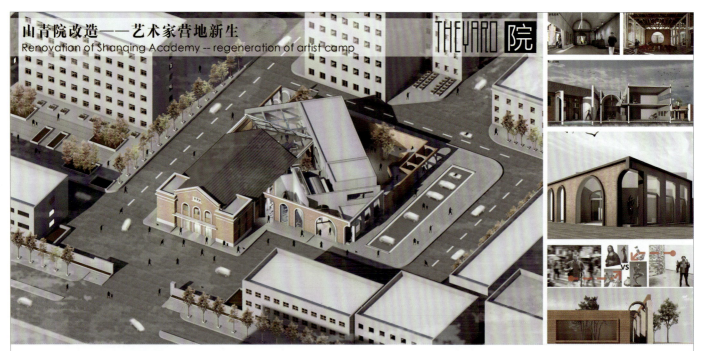

山青院改造——艺术家营地新生

对于艺术家来说,这是一个纯粹的"艺术天堂",而对于游客来说,单纯地参观艺术品不免乏味。将游客的"参观"路线过渡为"游览"路线是本次方案的初衷,院子则是方案的突破口。庭院不单是树院,是可见不可及的水院,是可见可及的交流空间,如何将庭院与艺术品巧妙结合起来成了本次设计的重点。

姓名:于泽龙　　指导老师:贾颖颖　　院校:山东建筑大学

唤醒城市

 本次方案以"城市客厅"为理念出发，力图设计出一个符合城市居民、外来游客生活需求的旅馆。总体体块以弧形舒展开来，想表达一种自由、和谐、共享的生活态度。开放的交流平台，大量的休憩空间，为"城市客厅"这一理念提供了实现的可能。

姓名：隽嘉琳 朱雯婧　指导老师：贾志林　院校：烟台理工学院

"时光之塔"南京桦墅石膏矿业厂区改造

 南京桦墅石膏矿采用竖井采矿方式，竖井掘进设备是其生产过程中不可替代的生产工具，也是井下采矿工人使用率最高的器械。"时光之塔"的创作建构从竖井掘进设备的结构形态汲取设计元素，将设备平台、支撑靴板、支撑结构等设备构件进行解构、重组、抽象再现，将工业元素融入建筑语汇。

姓名：钱新龙　指导老师：王宜军　院校：三江学院

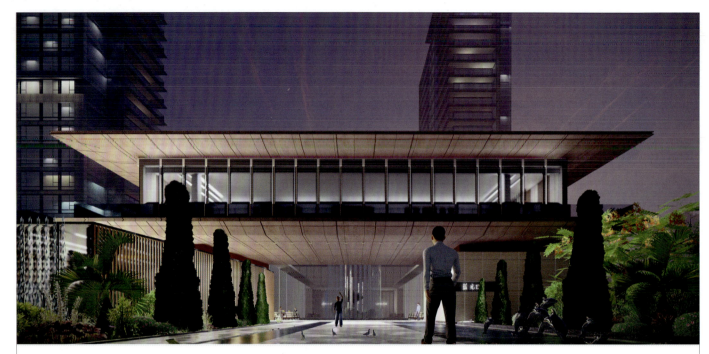

畅想·楼

采用 lumion 软件制作渲染，表达每当暮色降临，城市便悄然焕发出蓬勃的生命力，形形色色的人们在这里创造出形形色色的故事。

姓名：刘天祺 肖语溪 李泛洋　指导老师：周渝　院校：四川传媒学院艺术设计与动画学院，北京师范大学珠海分校艺术传播学院

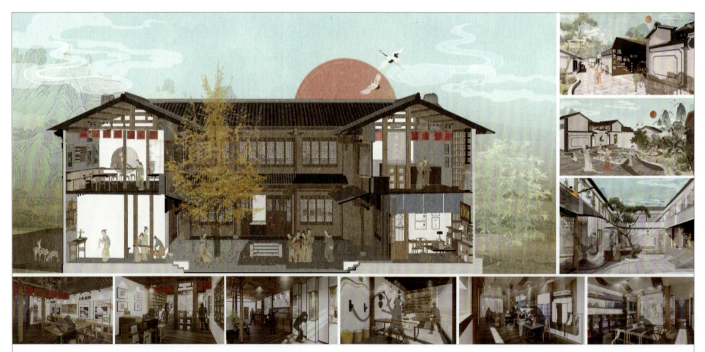

"五凤和鸣，片羽集情"云南省大理市洱源县凤翔村民艺工坊设计

在了解甲马木刻、凤翔木雕、凤羽小白糖、洱源霸王鞭、白族手工服饰等五大民艺的工艺流程后，为更好地解决民俗技艺的传承问题，将其植入于白族民居，提出"五凤合鸣，片羽集情"的民艺工坊，建立起传统手工艺与白族民居的内在联系，形成"工艺＋建筑＋院落绿地"的空间体系，丰富人在民艺工坊中的体验感，成为艺术乡建的示范点、示范片区。

姓名：李子莹 朱林彬　指导老师：杨晓翔　院校：云南大学艺术与设计学院

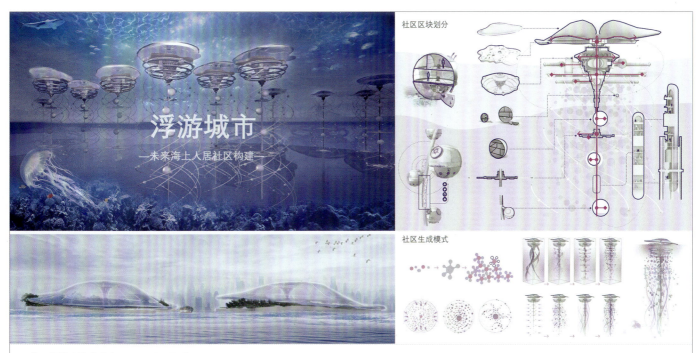

"浮游城市"未来海上人居社区构建

　　该社区是设想未来海平面上升，城市被淹没后，对人类新居住形式（海上人居）和新"家庭结构"（独身居住主导）的探索，该社区的仿浮游生物结构能积极应对极端天气，自给自足，独立航行，不断衍生新的社区结构，构建新型社会关系。旨在打造一个具备智慧技术、紧急抗灾、生态可持续特性的海上浮动社区。

姓名：贾艺婷　马浩然　　**指导老师**：张希晨　　**院校**：江南大学设计学院

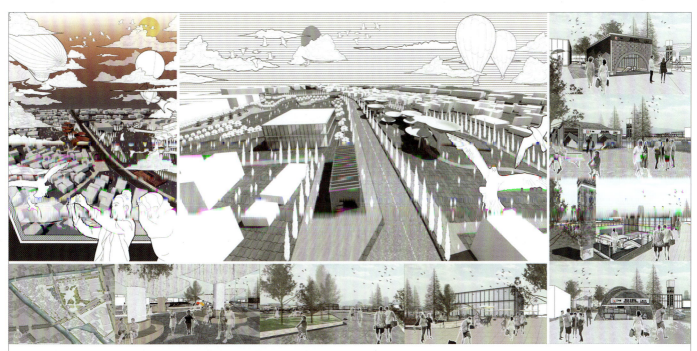

"古运河悠悠，清名桥间走"无锡地铁五号线清名桥站点及场地景观设计

　　该项目旨在创新地铁站出入口及更新周边城市环境。拟建于江苏省无锡市地铁五号线清名古桥站。
　　项目集地铁出入口、城市绿地与景观、便民驿站于一体，加强城市与市民之间、各站点之间的桥梁。出入口的造型从无锡丰富的自然人文景观中获得灵感，提取环境原型生成形态。城市绿地满足功能性与心理需求，规避现有场地的不利因素。

姓名：李嘉涛　林雨珂　　**指导老师**：吕永新　　**院校**：江南大学设计学院

华水小学

学校采用分时间段放学的方式。大门口为放学等待区，车行入口的设计主要为教师的车辆服务，单独的车行道保障了学生的安全；教学楼前广场为礼仪区，中庭为低年级的活动区域，避免教师视野盲区；后操场有四块活动区域，充分利用校园空间。绿化采用四季常绿植物，有乔木、灌木、草坪三层植物配置，三季有花，四季常绿。

姓名：李康星 屈凌桥　　**指导老师**：郝丽君　　**院校**：华北水利水电大学艺术与设计学院

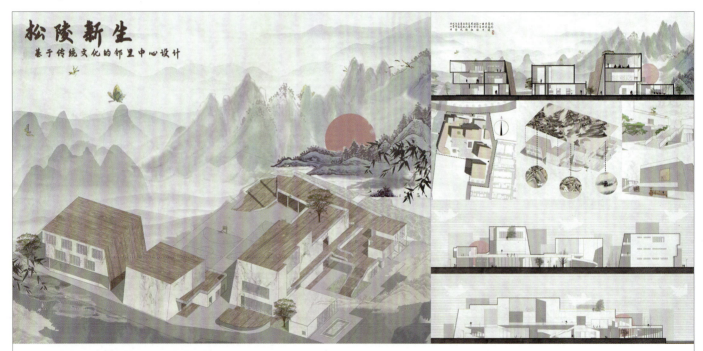

"松陵新生"基于传统文化的邻里中心设计

邻里中心设计融合了松陵古镇与松陵八景，将景观、商业与教育资源相互联系，建设成为文化、教育节点；结合博览、教育、旅游与休闲功能，串联吴江公园与松陵公园，形成绿色出行路线；为周边住户提供驻足休憩的空间，并将其打造成学生的文化培训中心；充分结合历史文脉，将松陵古画之景融入建筑布局，贯彻传承传统文化理念。

姓名：李龙翔　　**指导老师**：刘志宏　　**院校**：苏州大学金螳螂建筑学院

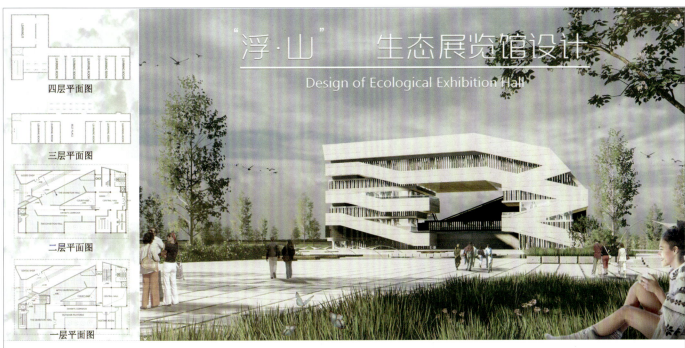

"浮·山"生态展览馆设计

 项目位于广东省深圳市莲花山公园的一处基地，建筑主要采用退台、消减、架空、扭转的体块处理方式，通过退台形成多处室外平台用做景观绿化处理，体块中庭部分的削减与顶层架空处理使建筑具有更好的视野，便于游客欣赏平台景观以及公园美景，参数化的木格栅阻挡了热辐射，降低能耗同时在室内形成丰富的光影关系。

姓名：孙嘉泽 陈传春　　**指导老师**：于江　　**院校**：济南大学土木建筑学院

巷园里

 此次方案为珠海市当代艺术博物馆建筑设计，主要功能为收藏和展示当代艺术及其作品，为艺术类的中型博物馆。基地位于珠海市香洲区情侣南路，地处拱北商业圈，临近拱海关，面朝港珠澳大桥。方案基于场地为线性建筑，同时长向立面整体对城市开放，探讨"回"形观展流线对博物馆的影响。此方案不仅作为博物馆建筑，同时也承担了城市景观、市民广场、市民教育、艺术熏陶等多种功能，因此，根据其功能分布服务于不同人群设计了多条相互交错贯通的流线，以满足不同群体的需求。同时，方案还兼顾了场地景观和建筑的序列关系，体现了对当代艺术概念的思考。

姓名：叶清媚 战薇羽 陈熙昭　　**指导老师**：冯小桃
院校：珠海科技学院建筑与城乡规划学院，上海工程技术大学机械与汽车工程学院

校园人工湖景观规划设计

校园人工湖及周边景观以"雁"为主题展开设计。鸿雁常代表思乡怀亲之情，表达了学子与母校深情相依。湖型呈 V 字形，寓意展翅高飞的鸿雁。地块总体为长方形，分为观景区、活动区、健身区三部分，服务师生及访客，营造一个舒适的休闲活动空间，为校园增添传统美学意韵。

姓名：刘紫丁　　院校：广东建设职业技术学院建筑设计艺术学院

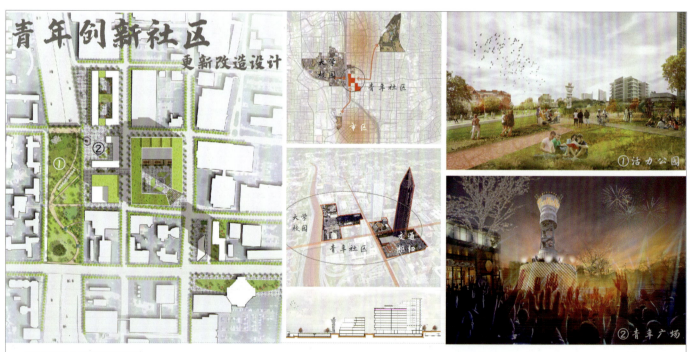

青年创新社区更新改造设计

该青年创新社区连接了科技大学和创新创业孵化区，包含活力公园、综合体和公共交通枢纽。改造原有建筑空间，形成办公、商业配套、展览活动空间、健身餐饮和公寓住宅为一体的活力园区，建构青年艺文生活的全新体验，为高校科技成果转化和产业化项目提供承载空间、创业指导和资金支持，助推广大青年创新创业。

姓名：刘紫丁　　院校：广东建设职业技术学院建筑设计艺术学院

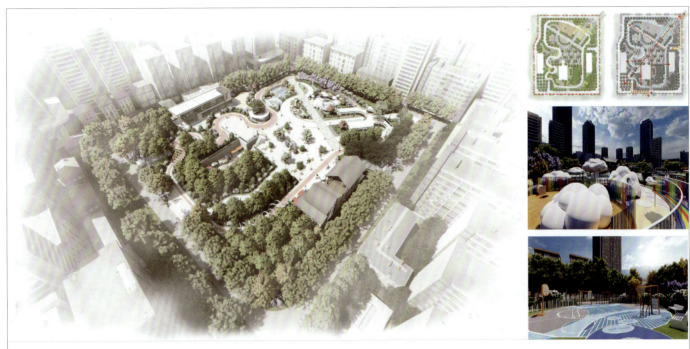

"云中漫步"弥勒寺公园景观规划设计

科技、自然与人在这里相遇的同时,再赋予场地氧气,就给人们一场心灵的放松与惬意,让人们在快节奏生活中描绘梦想,给城市一张能够承载本土文化、具有精神属性的名片。提炼以"云"为主题的科技创新型有氧社区公园。

姓名:李宏达 邱婵会 姜婉婷　指导老师:苏晓梅　院校:昆明城市学院艺术学院

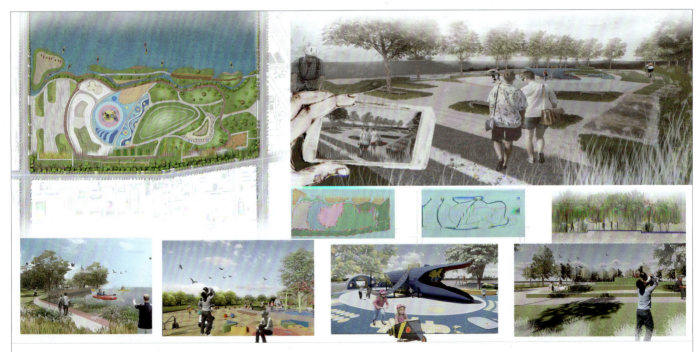

"风汀绿屿"城市休闲公园设计

本设计主要依据"弹性景观"设计理念,降低人对自然湖岸生态的破坏。建造绿道防护堤,富有弹性的步行道、骑行道,具有良好的延展性和通达性。公园采用"动静结合",吸引不同年龄段的游人来此健身休闲,发挥景观的生态文化弹性功能。为青少年提供皮划艇等现代运动项目,给人们带来了舒适的感官体验,达到游人与自然的相互交融。

姓名:李烨彤　指导老师:任永刚　院校:北方工业大学建筑与艺术学院

"生生不息"

作为一件公共艺术品,方案以"笙"与"生"本身喜庆和吉祥的寓意表达"生生不息、不断生长"的创意理念。"笙"为正月之音,万物滋生。"花生"象征爱情完美,长寿多福,如意平安!

作品以声、光、电的科技手法表达了传统文化在新时期科学艺术领域的具体应用。

姓名:郭瑞　院校:延安职业技术学院

"云开山拥翠"屋顶花园景观设计

该改造项目位于山东省济南市市中区某大学内部一栋居民楼顶层,面朝青龙山,观景效果好。户主为两名独居老人,平时喜爱养鱼养花,对荒废已久的屋顶露台提出改造要求。首先在露台处设置一道月亮门遮挡视线,在入口两侧种植竹子及花草,内部设计一套桌椅以及方形水池,造型材质与景观呼应,面朝青山白云,饮茶、种花、赏鱼。

姓名:孙嘉泽　王兴韩　周娜　　指导老师:于江　　院校:济南大学土木建筑学院

沣西环形公园景观设计

设计将"儿童友好型公园"理念的设计原则及设计方法与沣西环形公园景观设计相结合，根据不同年龄段儿童的活动需求，划分功能区域，明确主题特色，在实践中体现儿童友好城市公园理念的实用性、整体性。营造充分的儿童友好户外活动空间，努力为儿童打造一个高品质、便捷舒适、安全有趣、生态自然、文明友好的公园环境，提升儿童群体获得感、幸福感、安全感。

姓名：李国瑞 胡相秉 李文秀　　院校：陕西服装工程学院艺术设计学院

渭河绿镜

本设计方案以景观生态性设计为理念，遵循景观设计原则，规划方案从生态性、功能性和艺术性角度出发，在尊重生态、以人为本、地域性和可持续发展的原则下，紧密结合湿地的基本要素，将原有场地改造优化并加以利用，地形分区明确并且紧密连接，保证地形景观的完整性。设计表现上主要运用曲线为主，构图简单。

姓名：李国瑞 张政阳 李刚　　院校：陕西服装工程学院艺术设计学院

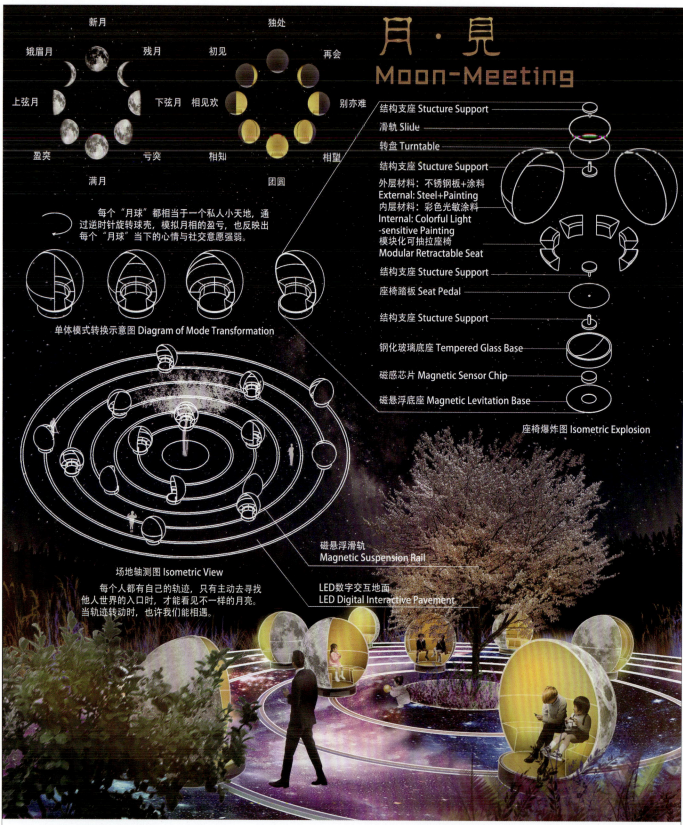

"月·见"城市公共座椅设计

"人有悲欢离合,月有阴晴圆缺。"月,是中国人情思的载体。每个人都像漂浮在宇宙中的"月亮",有自己的轨迹。本设计希望在城市公共座椅中体现"自我"与"群体"身份的灵活切换,通过座椅旋转模拟月相变化,反映出每个"月球"当下的心情与社交意愿的强弱。同时,每个"月球"通过磁悬浮滑轨旋转,让人与人之间相遇。

姓名:许琳昕　院校:福建农林大学金山学院

荒野之息（BREATH OF THE WILD）

"荒野之息"是一个基于人工智能的城市荒野疗愈效能声音景观。收集日照强度、降水量、风力与植被生长数据，包括每时每刻和每天的数值。这些数据经过一种富有生机的算法被映射为多种音色的序列，声音通过"机械蒲公英"传出，同时数据控制"机械蒲公英"的开合动态，由此制造出一个荒野声音景观，可听可看。

姓名：申佳君 包忆杭　　院校：浙江音乐学院

可签名的砖迷宫！

市民记忆：

◆◆◆◆◆

@满足和知足："我上小学的时候建的 我们学校还组织捐款呢，我捐了10块钱 当时我们老师说有一块地板砖是我的"

◆◆◆◆◆

你是否还记得那时的商之都叫宏源商场？旁边的那个童年里大大的广场叫"二中广场"因为在她的背后有所学校叫二中而忘记了她的名字原本叫"科技广场"，有多少人还记得在建科技广场时曾在学校里捐过款？老师有没有说过这里有一小块砖有可能就是你的？

是否还记得你和那个TA，在海盗船上放肆的尖叫着，心脏随着摆荡的船忽上忽下，仿佛就要被抛出……

是否还记得那个TA和你，在那个充满童趣的旋转木马上，洋溢着灿烂的笑容，阳光透过指缝洒在幸福的脸上……

这个不是太大的广场有着很多人的等候，过节时热闹的人海，夏日围着喷泉撒欢跑的孩子，每个夜晚有组织的广场舞大妈们……这些从今天开始会渐渐的将会成为我们永久的回忆，那里有我们一块砖的广场啊，就要和你说再见了。

再见了，那里每个夏天五彩绚烂的喷泉池。

再见了，有着我们和孩子们欢笑声的游乐场。

再见了，那个有着我们那么多无法抹去回忆的科技文化广场

"不说再见，我的回忆 我们的广场"

其他艺术装置

宿州广场公共艺术激趣改造

对运河途经的安徽宿州进行调研分析，将当地多种特产及非遗元素如砀山梨、宿州烧鸡、灵璧石、砀山毛笔、埇桥马戏、皮影戏、四平调、剪纸等融入公共艺术设计，对老市民广场进行改造，并考虑到老广场的童年记忆，结合情感语义，保留原有主要记忆点，打造亲民绿色且融合当地特色的趣味广场。

姓名：赵婷婷　　院校：南通大学艺术学院

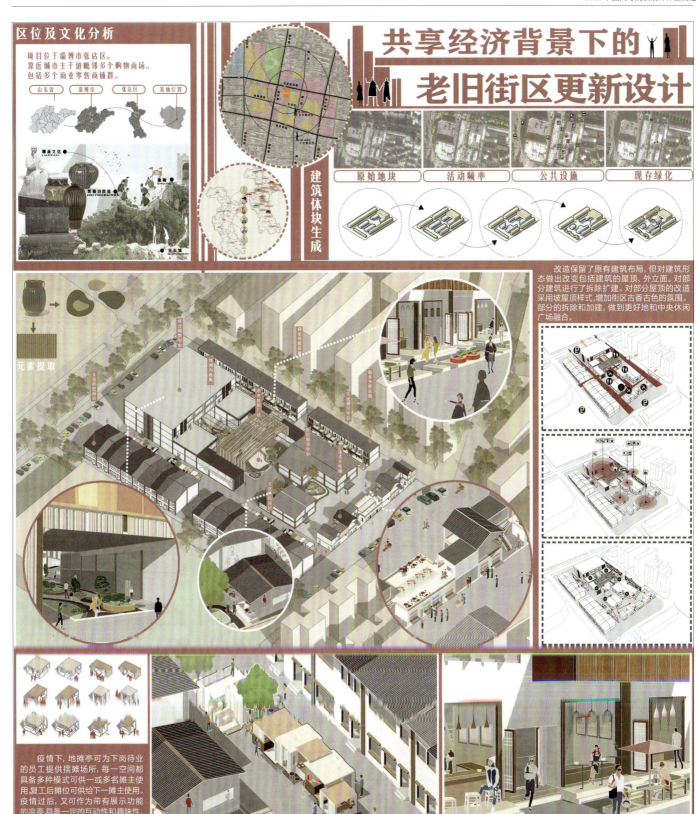

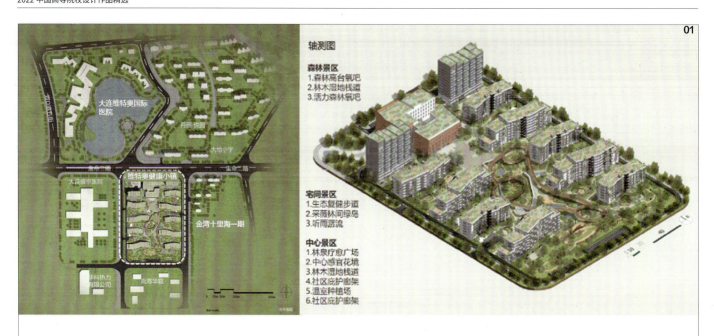

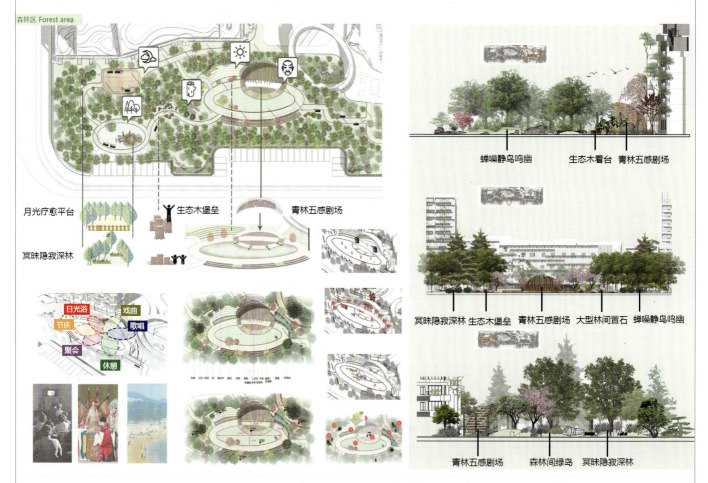

"森林庇护"后疫情时代大连维特奥适老化景观设计

在后疫情时代，康养景观和适老化景观设计成为景观设计的热门。该项目是对大连维特奥健康小镇老年公寓进行适老化景观改造，结合"森林庇护"理念，在城市之中打造一个健康、优美的康养森林庇护所。

姓名：高泽楠 孟祥钊 赵倩　指导老师：郝卫国　院校：天津大学建筑学院

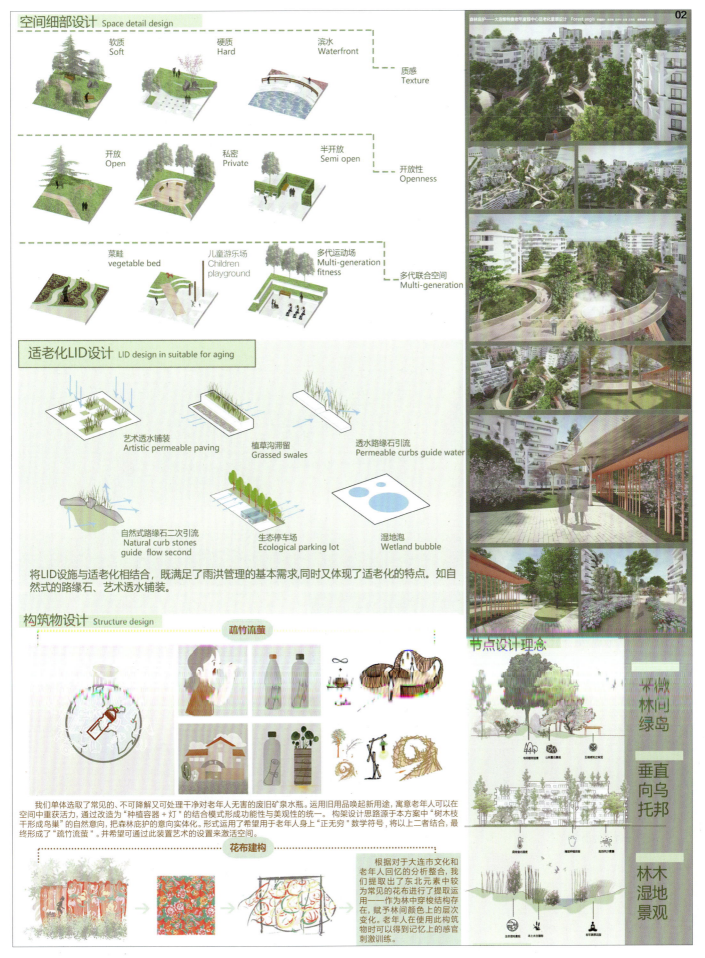

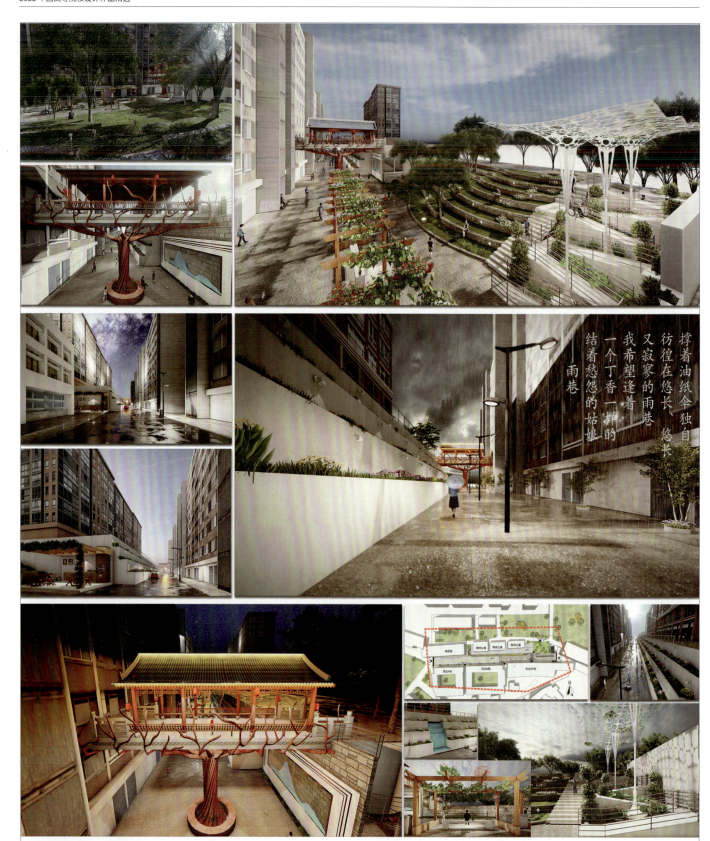

"雨巷"学生街改造

本设计为学生街改造设计。针对学生街的道路绿化改造，以环境绿化为基础，贯彻以"创新、协调、绿色、开放、共享"为主要内容的新发展理念，结合城市道路设计规范，体现以人为本、绿色、动感的设计思想，因地制宜，结合用地规划及现状提出布局合理、概念新特的景观构想。充分考虑实地实情，使设计与施工达到完美结合。

姓名：张嘉礼 薛娉婷　指导老师：黄林生　　院校：莆田学院土木工程学院

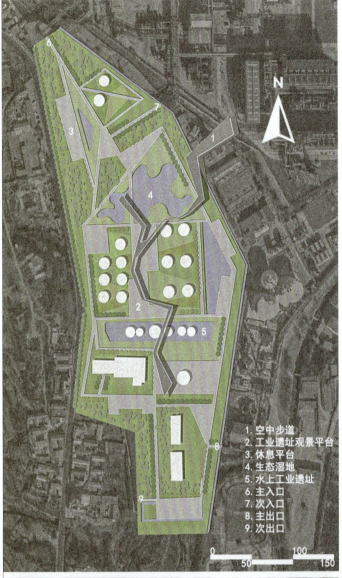

1. 空中步道
2. 工业遗址观景平台
3. 休息平台
4. 生态湿地
5. 水上工业遗址
6. 主入口
7. 次入口
8. 主出口
9. 次出口

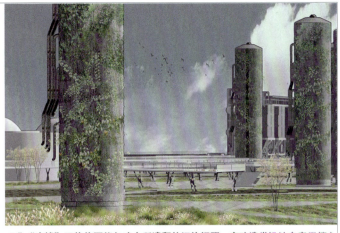

工业"废城"又往往不能忽略它所遗留的污染问题,在改造类设计方案里植入生态发展的概念,是当代空间发展的一大趋势。

策略一 土壤改造
用新的土壤替换有化工污染的土壤,在清洁的土地上种植绿地

策略二 水体改造
种植水生植物,利用水的自净功能和植物吸收污染物。

策略三 植被改造
工厂废弃后生态被污染破坏,植被生长受限。在保护场地原始植被的同时种植新型植被,呈现植被多样性,提高生态价值与景观价值。

"涅槃"工厂改造

本方案名为"涅槃",有涅槃重生之意。

工业遗址是城市发展历程的记录,所以本次方案中要以尊重的态度对待工业遗址,尊重现状条件,保留原有工业建筑,使其从一个封闭的工业区转变为向公众提供多重体验的旅游景区。

对待景观进行生态修复,使原有的大型工业建筑与各种自然生长的植被之间形成鲜明的对比与碰撞。

姓名:周啸宇 马乐珊 张馨月　指导老师:杨震宇　院校:北京城市学院

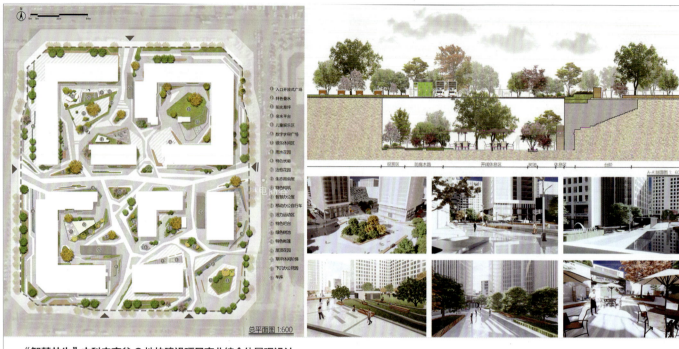

"智慧共生"中科电商谷C地块建设项目商业综合体景观设计

本项目是位于北京市大兴区旧宫镇的中科电商谷C地块商业综合体景观设计。该项目以"芯片"的折线为设计元素，以"舒心、智慧、生态、经济"为设计愿景，主要围绕着提高空间联系、增强高差感、完善景观生态系统、居民体验感提升等方面，坚持以"以人为本"的设计理念，打造多元化智能文化为一体的新型城市商业街区。

姓名：刘梦媛 刘鸿境 张子怡 苏婷　　指导老师：谢翠琴　　院校：北京城市学院

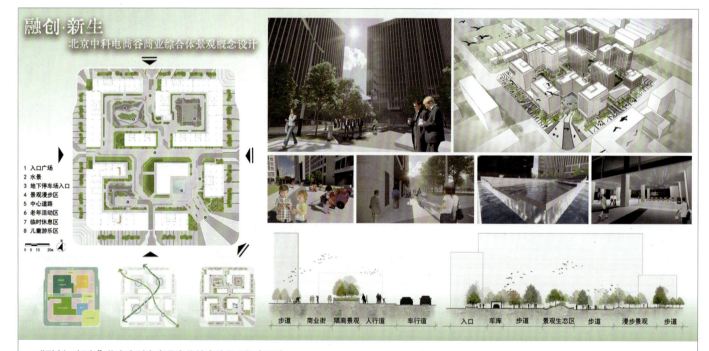

"融创·新生"北京中科电商谷商业综合体景观概念设计

在本设计中，以芯片电路板为主要设计语言，将折线落实在项目的硬质铺装以及造型语言中。功能明确的区域划分，符合人性化的设计理念。结合5G科研技术，打造出一个智慧科技商业产业园区。由于场地中的建筑位置较为多样、分散，所以该设计具有一定的难度。最终经过不断深化设计，实现了景观与场地有机、灵活的统一。

姓名：赵震 陈思 赵文杰 王子润　　指导老师：谢翠琴　　院校：北京城市学院

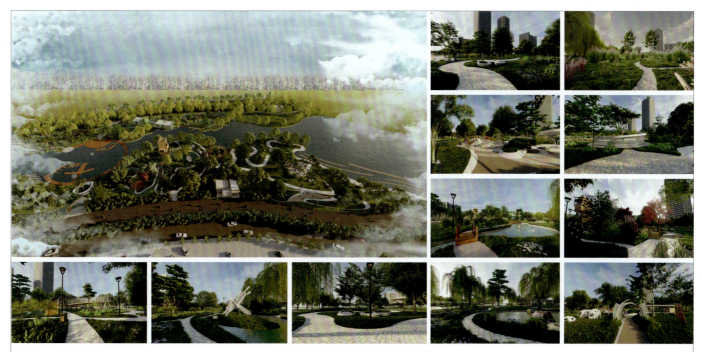

"回到'蔚'来"灞河生态湿地公园景观提升设计

随着城市的建设和发展，灞河及其沿岸绿地受到严重的城市污染，恢复生态湿地已刻不容缓。应该重视发展与环境质量的平衡，重视城市间的经济与环境的协同。本次设计方案重在恢复该地湿地生态环境，改善水质健康，增加生物品种，加强自然生态隔离带的同时，形成寓教于乐的城市空间，努力实现自然与城市的共生共荣，再现关中"灞柳风雪"之景。

姓名：左佳萱　　指导老师：杨阳　　院校：西安工程大学服装与艺术设计学院

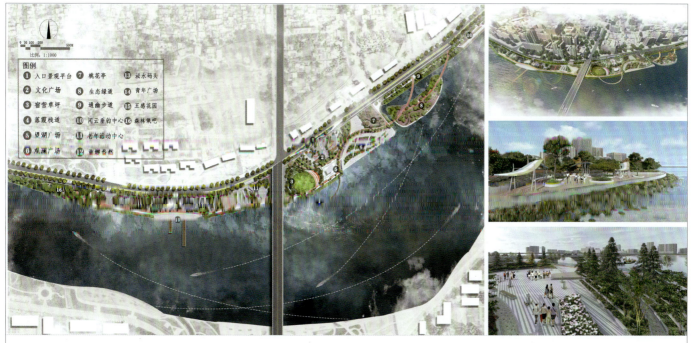

南湖水韵

公园四周环绕城市主干道，周边规划用地主要为居住与商业用地。南临泌水湖，呈带状分布，本项目设计分区分别为中心广场区、宿营草坪区、林下漫步区、都市娱乐区、生态绿岛区和生态修复区。本次设计理念以山水为轴，城市为脉，形成公园主题框架。同时将节日、庆典、休闲、放松、娱乐、玩耍、工作、互动相呼应，形成丰富的城市空间，将城市生活与绿色生活相结合。

姓名：宗有超　熊卓卿　石玉行　　指导老师：张文瑞　　院校：兰州交通大学艺术设计学院

苔洲

作品以大自然中的青苔石块为元素符号。青苔作为大自然中的一种生物，以个体的微小作用影响着整体，进而个体的独立性构成了整体的多样性。"整"即是整体的生态系统、生物图库，又是生物多样性的呈现，"个"即是生态个体，不同的生物品种，形态各异特征不同，小到外形，大到对自然界的影响都各有不同。

姓名：邵怡宁　　指导老师：田欣　　院校：四川美术学院设计学院

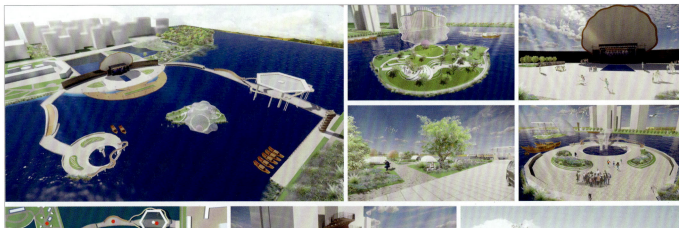
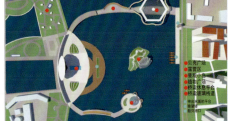

水上贝壳公园

燕郊与北京隔岸相望，距离很近，所以一些群体把燕郊作为北京生活的缓冲地带。作者利用公园沟通两地，淡化边界，同时满足两地群体的不同需求，西侧度假村和东侧居民区为主要服务对象，为他们提供生活服务设施，放松身心。

姓名：王梓　　指导老师：冯鑫　　院校：燕京理工学院艺术学院

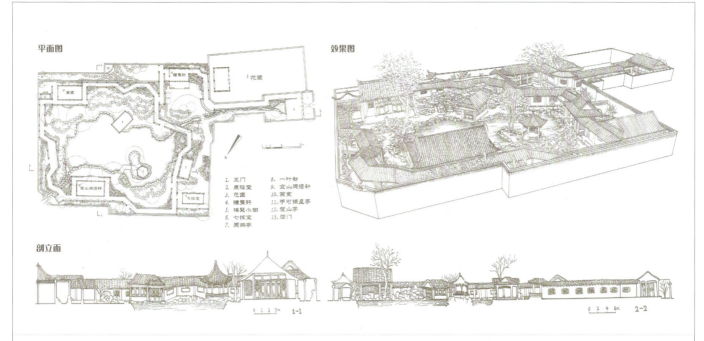

于飞

作品为中国古典园林设计，是架空设计作品。园林的主人为一对新婚夫妇，为其闲暇时的游乐之所。园子修于山腰处，外接山野树林，内含画室琴房。引一帘瀑布，塑三重石山，共分为竹外清溪、小桥流水、江湖万顷三个意境区块。由入口向内深入，游一园似踏遍世间。

姓名：杨翔　　院校：浙江理工大学建筑工程学院

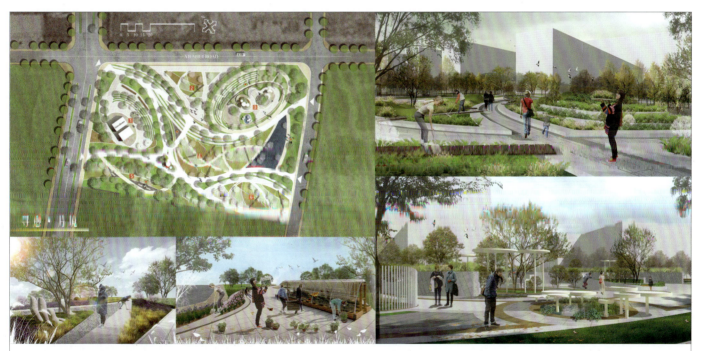

"寻愈·芳境"健康导向下高校药用植物园景观设计

高校药用植物园是医药专业重要的实践教学及科研基地。本方案讨论了健康景观设计理念应用于高校药用植物专类园的可能性。西安交大创新港药用植物园位于陕西省咸阳市秦都区，占地19亩。方案运用植物种植结合园艺疗法，搭配养生芳香植物，创造多元空间功能的设计策略，打造教学、休闲、疗愈功能于一体的健康高校药用植物园。

姓名：薛小书　　指导老师：杨眉　　院校：西安交通大学人文社会科学学院

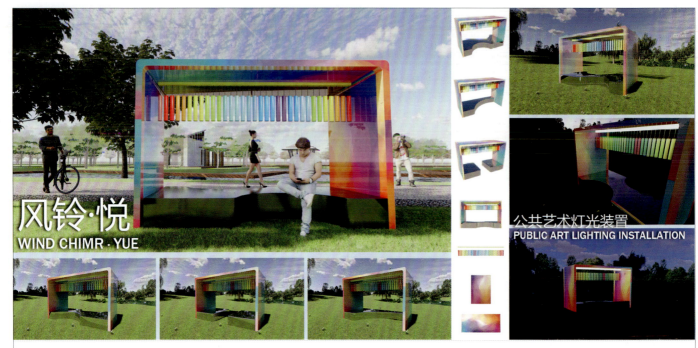

风铃·悦

该作品是为开放空间设计的一个公共艺术互动灯光装置。该景观艺术装置将公园座椅、风铃与灯光相结合,不仅为游客提供了庇护式的休息场所,夜晚还可为公园提供照明。当风吹拂或路人抚摸风铃,会发出悦耳的声音,装置与自然环境相结合,风铃声音悠扬而动人,使游客更能感受到大自然的美好。

姓名:邱善吉 张瑜轩 周沁 指导老师:张冰冰 院校:四川音乐学院成都美术学院

"子归·予归"基于自然教育理念的城市街区景观规划设计

在"人与自然和谐共生"背景下,以"子归·予归"的自然教育为主题,探求当代儿童与植物的认知关系,通过理论联系实际的景观,发展城市土地未来的可持续性。将满足儿童对自然探索的天然需求融入社区景观,同时丰富当下城市人心中的"自我小孩"。建造一个自然健康、绿色文明、互助共享的自然教育理念的城市街区景观。

姓名:王琳 指导老师:陈家慈 院校:闽南理工学院服装与艺术设计学院

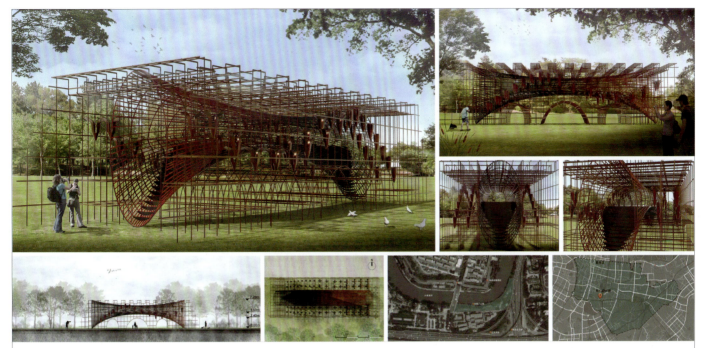

"洞见"城市展亭

城市展亭设计选址在南京市秦淮区双桥门公园,作品取名为"洞见",主要分为三个部分,即外部城墙的框架结构、内部虫洞的腔体结构、顶部以子弹与紫金草为造型的非结构性配件。其形态建构隐喻着和平的叙事,通过金属框架的方式,消隐自身空间的体量,扩大景深感,给人一种"时间隧道"的感觉,让人置身于错综复杂的变化之中。

姓名:杜祥宇　　指导老师:刘谯　　院校:南京艺术学院设计学院

"与前钢铁厂共舞的河畔"重庆九龙坡老工业区改造

本设计主要通过铁轨的再次利用、钢厂的改造、水系统生态修复等手段解决周边土地问题。利用棕地修复、生态河道等方法改造地区的生态环境,将原有资源合理运用,尽量不对周围的建筑物做拆除再建造,恢复场地中工业文明时期的记忆。

姓名:李思梦　　指导老师:钟旭东　　院校:江苏师范大学美术学院

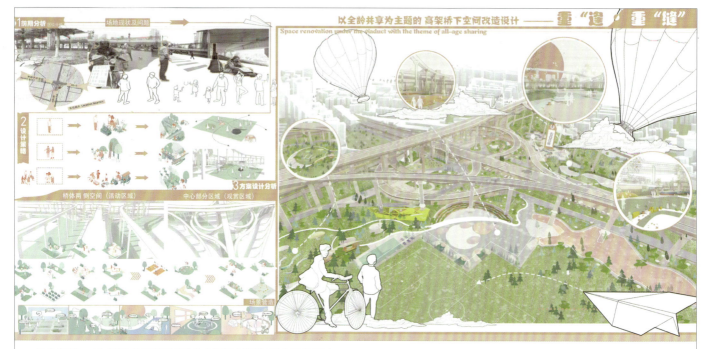

"重'逢'·重'缝'"以全龄共享为主题的高架桥下空间改造设计

高架桥空间是一种新型的城市空间，在此次设计中，以高架桥结构来划分了两个区域，并将居民们的生活与现代科技相结合，面向未来融合成一个"智慧社区"，在使用人群上考虑到各个年龄阶段的使用，特别是社会弱势群体，体现了城市活力、社区温暖、文化互融的多元化空间以及社会全龄阶段共享的城市景观。

姓名：周杨 范阳百灵 常乐　　指导老师：唐毅　　院校：四川音乐学院成都美术学院

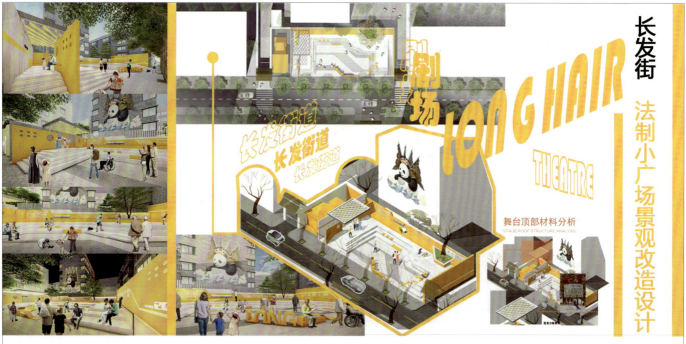

长发街法制小广场景观改造设计

该场地位于成都市青羊区紧邻宽窄巷子的长发街道，长发街在清代被叫作"长发胡同"，到20世纪初时才更名为"长发街"。设计通过分析场地现状问题，改善配套座椅、植物等问题，以舞台表演为主要主题进行设计，营造出社区居民好生活、周边游客好打卡的网红氛围。

姓名：何艳娇 王娇 常乐　　指导老师：唐毅　　院校：四川音乐学院成都美术学院

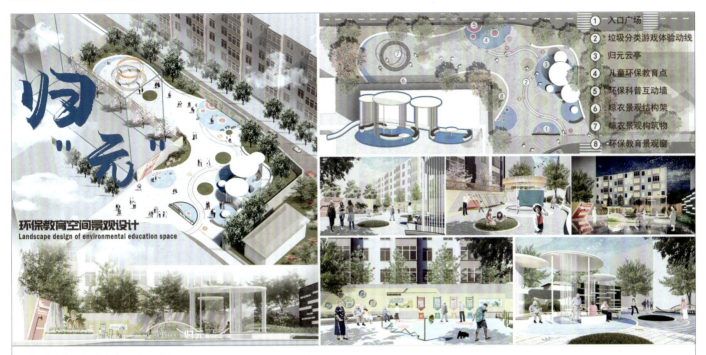

归"元"环保教育空间景观设计

本方案的设计主旨为"归于和谐，'元'与自然"。根据项目地要求，结合场地特有属性进行改造，在设计中结合孩童游戏的互动性形成环保教育空间节点，将孩童游戏与环境教育功能结合有利于环保教育的落实；同时也会保留原有居民交流场地并加以优化改造，有利于提升其功能性。

姓名：邱柏林 周翼扬　指导老师：唐毅　院校：四川音乐学院成都美术学院

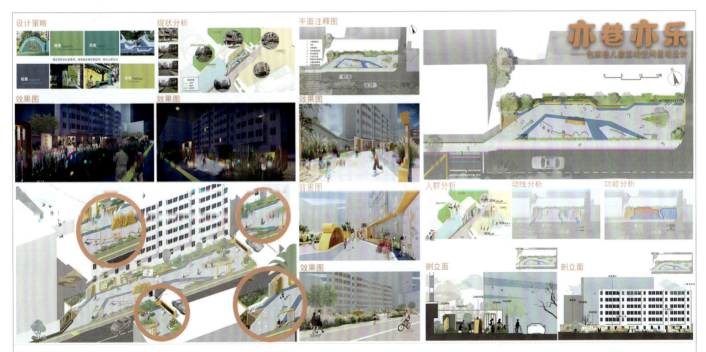

"亦巷亦乐"包家巷儿童活动空间景观设计

此设计为四川省成都市青羊区包家巷10号儿童区改造设计。地面的分割代表不同区域的功能，作为儿童区的设计配色选用了亮眼的黄色和蓝色搭配，更符合儿童区的活力感；设计的"城市盒子"在满足休憩功能的同时，也可进行互动；考虑到噪音和遮光问题，多采用静音式互动器械，满足儿童及周边环境的需求。

姓名：范阳百灵 凌菡 周杨　指导老师：唐毅　院校：四川音乐学院成都美术学院

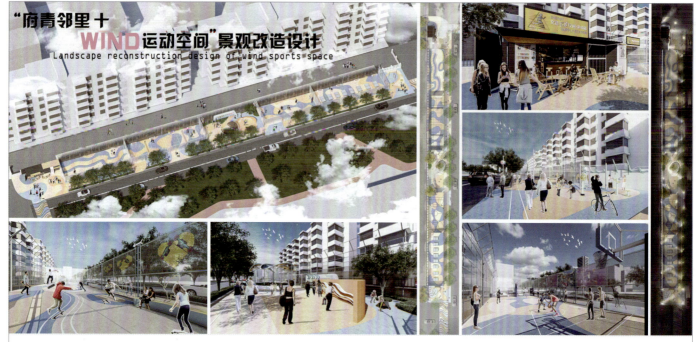

"府青邻里+WIND运动空间"景观改造设计

本方案的设计主题为"一风一彩润泽地，府青一城一青春"，通过对街角运动空间的改造，焕发场地活力，提高生活质量。本方案分为三个理念，风之脉络：以风为元素链接场地始终，强化社区形象，体现时代活力与精神；多彩运动：充分运用彩色材质，提升社区活力，打造城市活力之点；多点呼应：综合运用设计手法和色彩构成，充分考量场地周边环境、文化背景，做出最优解。

姓名：周翼扬 邱柏林　指导老师：唐毅　院校：四川音乐学院成都美术学院

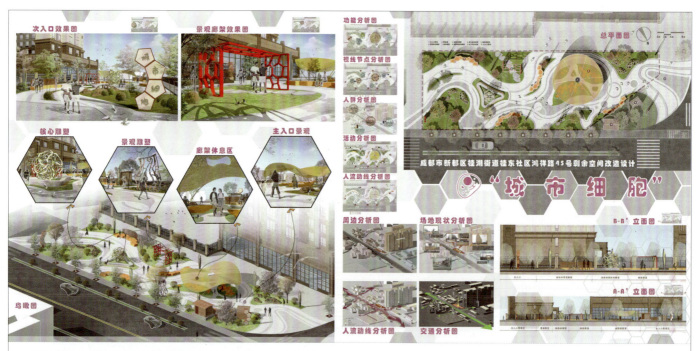

"城市细胞"成都市新都区桂湖街道桂东社区鸿祥路45号剩余空间改造设计

项目位于四川省成都市新都区桂湖街道桂东社区鸿祥路45号，将该基地打造成一个以细胞为原型，结合细胞核、内质网、线粒体等植物细胞元素，融入植物科普宣传功能，贯穿"城市细胞"的理念，为"细胞访客"提供休闲娱乐、健身交友、科普宣传的居民文化活动场地。

姓名：常乐 周杨 何艳娇　指导老师：唐毅　院校：四川音乐学院成都美术学院

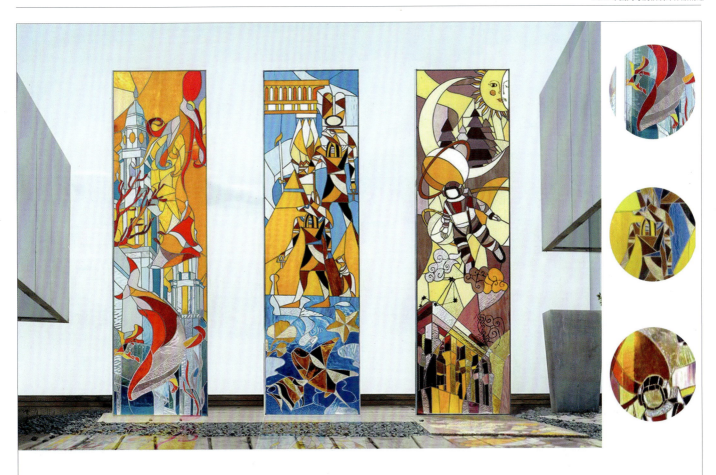

"溯源"彩色玻璃镶嵌下的交互创新设计

本系列作品以"追溯文明起源"为主题，将实体传统彩色玻璃镶嵌画装置作品与AR交互技术融合创作，尝试探讨传统艺术与现代科技相结合的创新实践。

姓名：陈荷佳　　指导老师：李栋　　院校：北京服装学院美术学院

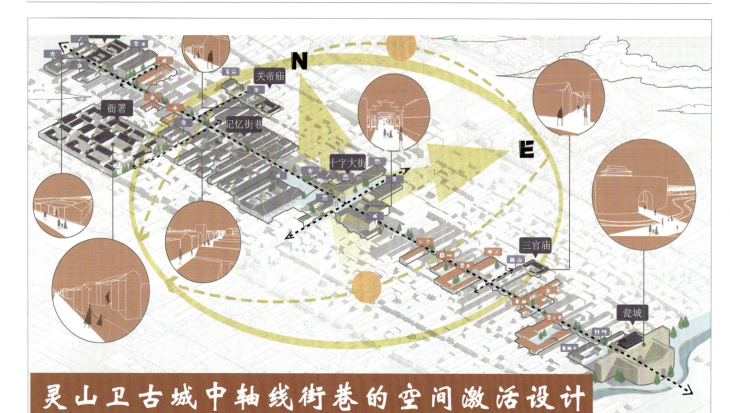

灵山卫古城中轴线街巷的空间激活设计

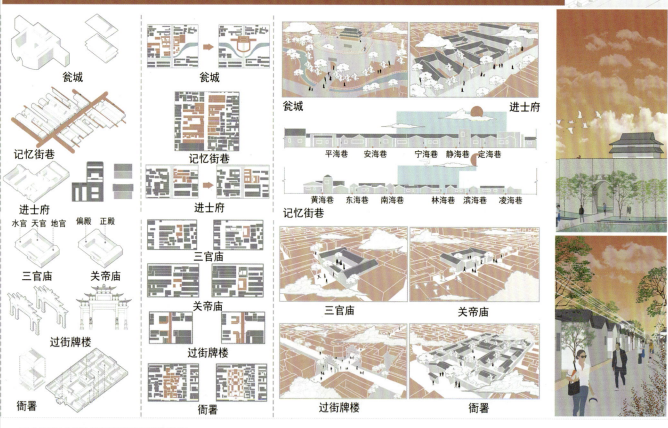

灵山卫古城中轴线街巷的空间激活设计

设计对灵山卫中轴线进行更新改造，激活中轴线的空间活力。通过对场地的调研和分析，总结出空间重塑、场景再现、功能延伸和串联节点的四步设计策略。以寻找历史记忆点作为设计出发点，选取七个主要历史节点——瓮城、三官庙、过街牌楼、关帝庙、记忆街巷、衙署和进士府，并对周边房屋进行功能延伸，最终串联成线，激活中轴。

姓名：尹晓涵 唐凤仪 指导老师：刘伟 院校：山东科技大学艺术学院

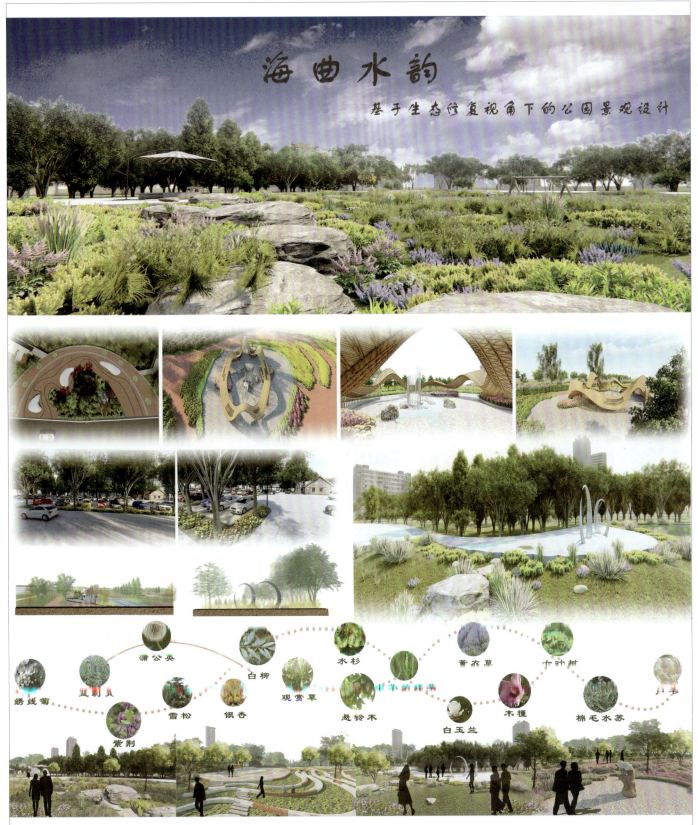

"海曲水韵"基于生态修复视角下的公园景观设计

在生态修复的背景下对公园进行整体设计，加强本土绿色植物利用，营造季节性景观，对遭到人为破坏的自然景观进行抢救性修复与合理运用，同时通过舒展的草坪、斑驳的树林、合理的道路尺度、舒适的服务设施等规划彰显城市公园为人设计的理念，营造人与自然和谐共生的公园景观。

姓名：孟凡聪 马驭骄 曲艺　指导老师：宋润民 刘玮　院校：曲阜师范大学美术学院

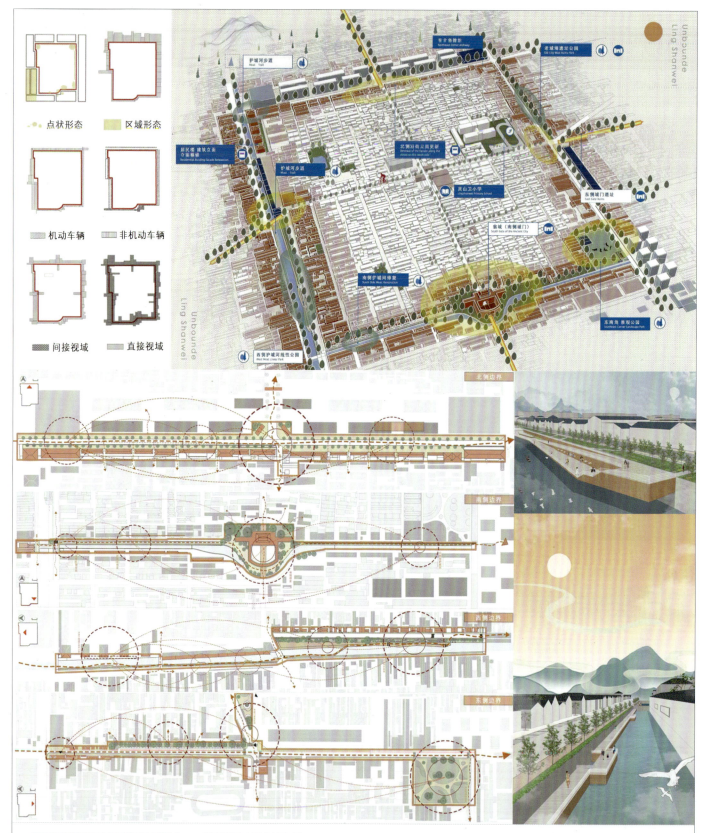

空间权利视角下历史街区边域缝合——以青岛灵山卫古城为例

北依有珠山，南者近黄海，近控古翁城，远瞻灵山岛，阡陌交通，秉性安徐，其气宽舒。卫所为其初源，风声鹤唳，草木皆兵。寒城为其归宿，城中尚存，边域模糊。生于战火，毁于建设，处处城墙顺时默，护城之水尚残存。边域的"缝合"并非以为拉近，也并非边界的模糊，针对四段边界逐一"诊断"，增强其古城渗透性。

姓名：刘洋　赵英孜　于俊超　　指导老师：刘伟　　院校：山东科技大学艺术学院

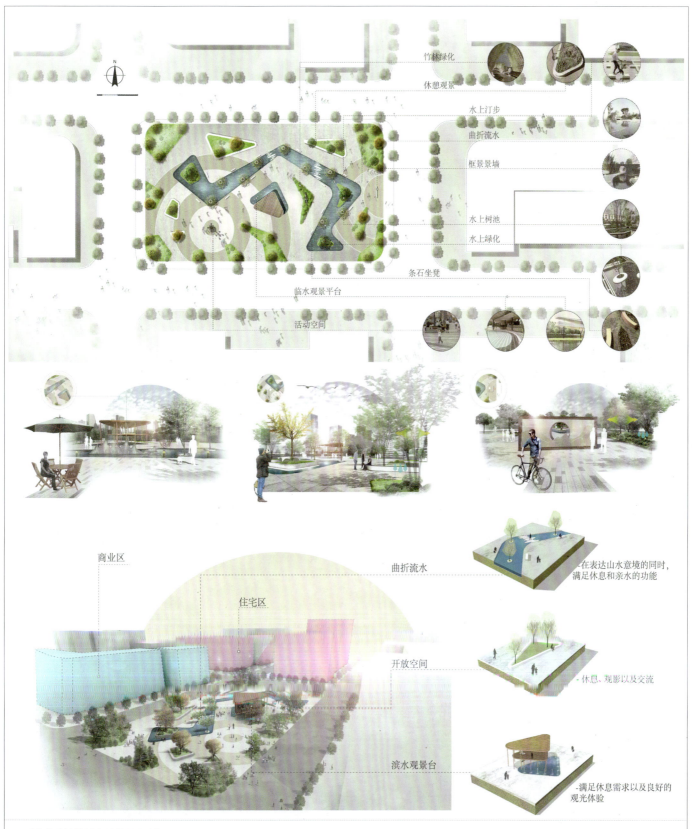

"曲水化境"城市公共景观空间

场地以"山水"为主题,将明代江南私家园林造景手法融入现代城市公共景观。古典园林造景以"自然"为主,将明代园林造景中的自然流水形态进行提取且进行规则化,将此水景贯穿于城市公共景观空间,在当代城市景观审美中隐喻表达古典造景之味,意在有限的城市景观空间中表现出辽阔的自然山水意境。

姓名:邓绍光　指导老师:甄珍　院校:山东科技大学艺术学院

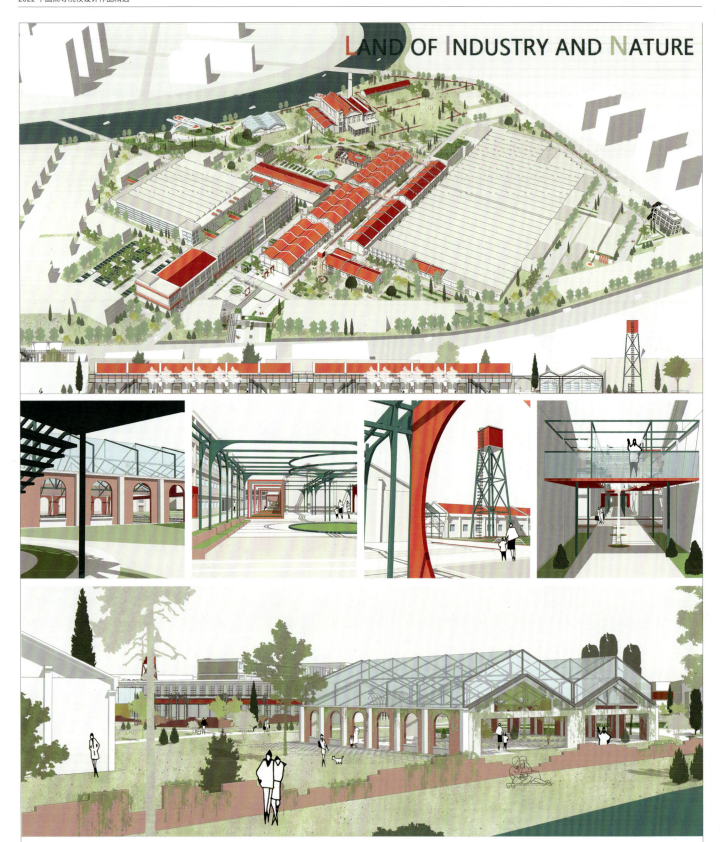

城市废弃地的再生——后工业遗址生态景观设计

面对衰败的构筑物时，人们会沉湎往昔，并对记录着文明发展却已逐个消散的地标产生缅怀之情，这份对时代更迭燃起的惆怅，正是工业遗迹使人怀旧并产生审美乃至改造的核心。本案参考"废墟美学""自然美学""工业自然"等理念和原则，通过生态视角切入，最大程度地尊重场地，尊重自然更新的演替过程。

姓名：豆国庆　　指导老师：甄珍　仇同文　　院校：山东科技大学艺术学院

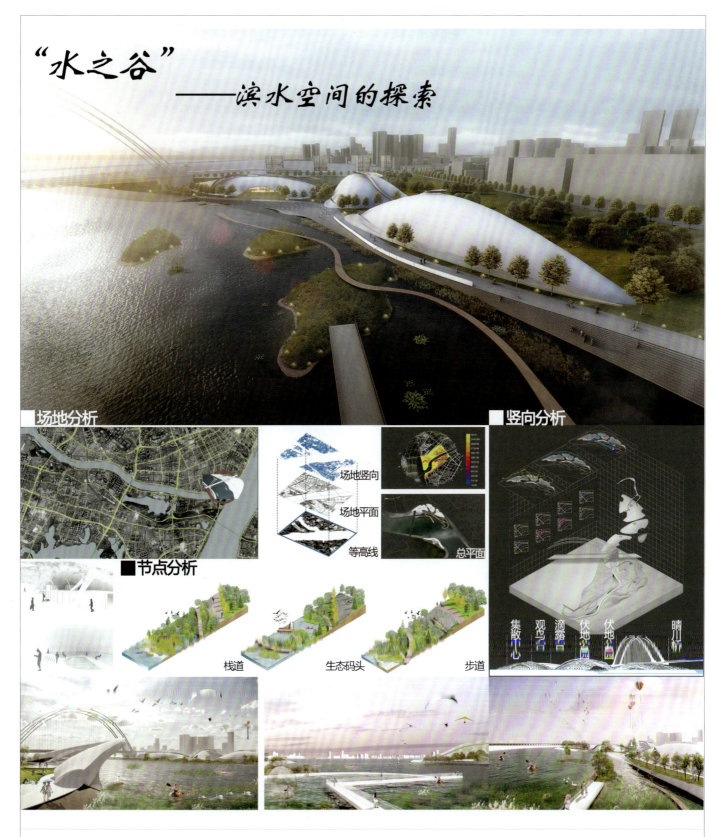

"水之谷"——滨水空间的探索

水之谷

"水之谷"是自由呼吸融入城市的未来滨水景观带,像自然界的山谷一般,存在于现代都市之中。本方案立足于武汉的长江文化,以解决频发的洪涝灾害为主要切入点,融合现代技术营造活跃的空间氛围,通过构建武汉长江滨水空间的未来景象,唤起人与场地之间的情感共鸣,使人、自然、滨水空间和谐共生。

姓名:周弋琳　指导老师:王双全　院校:武汉理工大学艺术与设计学院

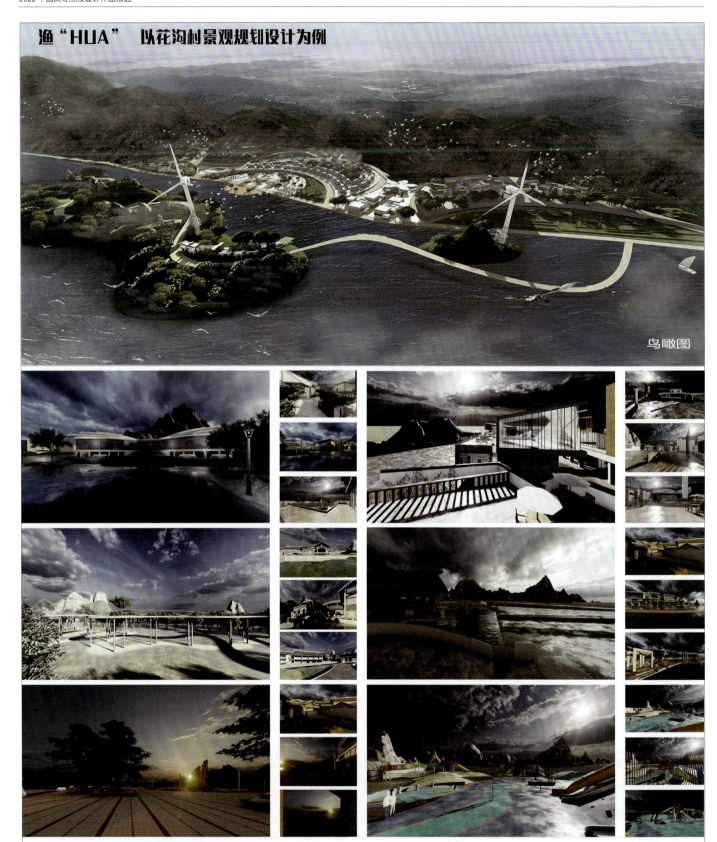

渔"HUA" 以花沟村景观规划设计为例

鸟瞰图

"渔'HUA'"以花沟村景观规划设计为例

以回归自然、贴合渔家特色、丰富游客体验为原则，结合乡村振兴战略，以突出原有的民俗特色、改善当地的生态景观为目的来展开设计。通过地域特征来确定此次的景观形式，以文化元素来贯穿整个设计，路网、功能区也尽显当地特色，利用当地原有的地理优势来建成多层次的可持续性的景观规划，最终促进村落的经济增长与长期发展。

姓名：项茂楠　　指导老师：纪小菲　　院校：烟台理工学院建筑工程学院

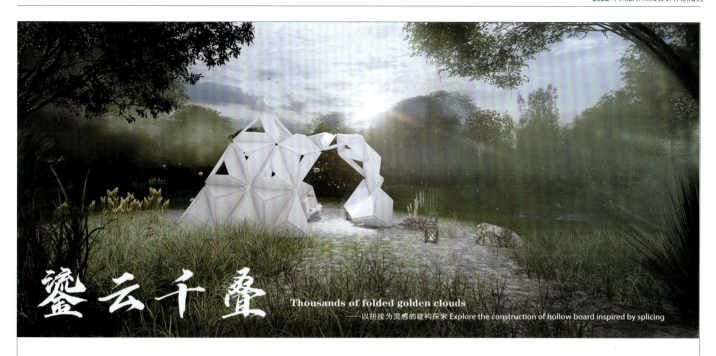

鎏云千叠
Thousands of folded golden clouds
—— 以拼接为灵感的建构探索 Explore the construction of hollow board inspired by splicing

1 前期分析 | Preliminary Analysis

1.1 基地选址 | Project Location

该项目选址于天津大学卫津路校区建筑北馆与天津大学校医院之间的小树林处，树木间距较宽，可有效利用光影并融入环境。移步其中，寻仰望之，层绿簇簇与景相映，遵循了当今时代下强调与自然和谐共生的理念。

1.2 连接方式 | Attended Mode

1.3 结构 | Structure

1.4 单体设计 | Monomer Design

1.5 生成思路 | Generate Ideas

由半球体出发，对其进行简单的切割。 → 进行简单调整，增加其空间趣味性。 → 辅以单体设计，进行最后调整，生成作品。

2. 设计分析 | Design Analysis

2.1 纹理分析 | Texture Analysis

2.2 建构过程 | Build Process

2.3 功能行为分析 | Function and Behavior Analysis

驻足所望　　　蜷卧休息　　　动物游玩　　　站立休息

平面图 1:75　　　南立面图 1:50　　　流线图

东立面图 1:50　　　正立面图 1:50　　　透视图

鎏云千叠

晴明雨色，入云深处。本设计充分考虑了中空板的结构特点，加以塑料螺栓保证单体稳定。鎏云千叠，叠云成体，通过立体结构的展现以及不同高差下水平向的切割形成凹凸有序云一般的表面，使作品既有硬朗的线条又表达着形态多变的非对称空间，随着光的变化，该单体能够拉近人与自然之间的距离，使人感受到不同光照下的光影变化。

姓名：杨童禹　张斯容　贺芯玥　　指导老师：陈高明　郝卫国　　院校：天津大学建筑学院

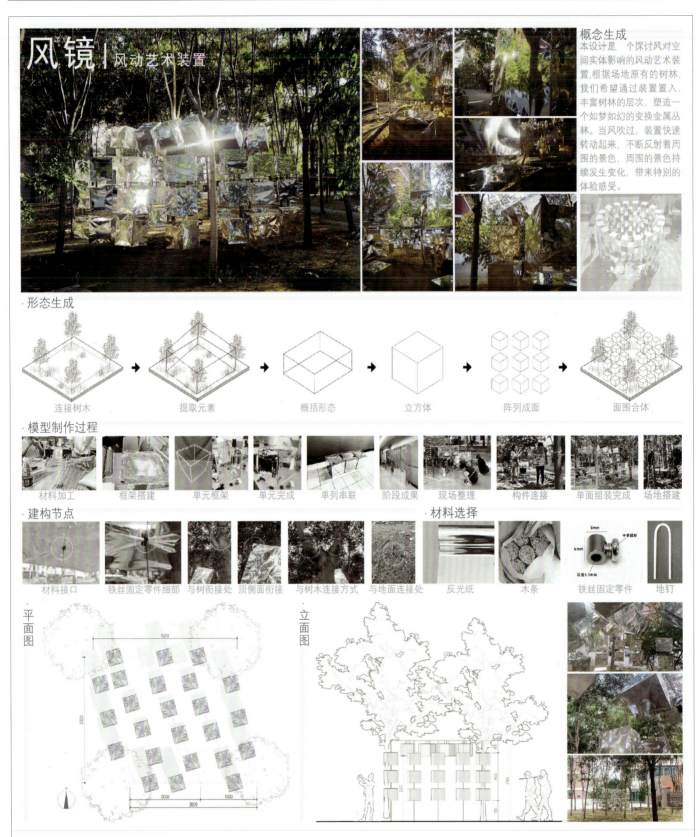

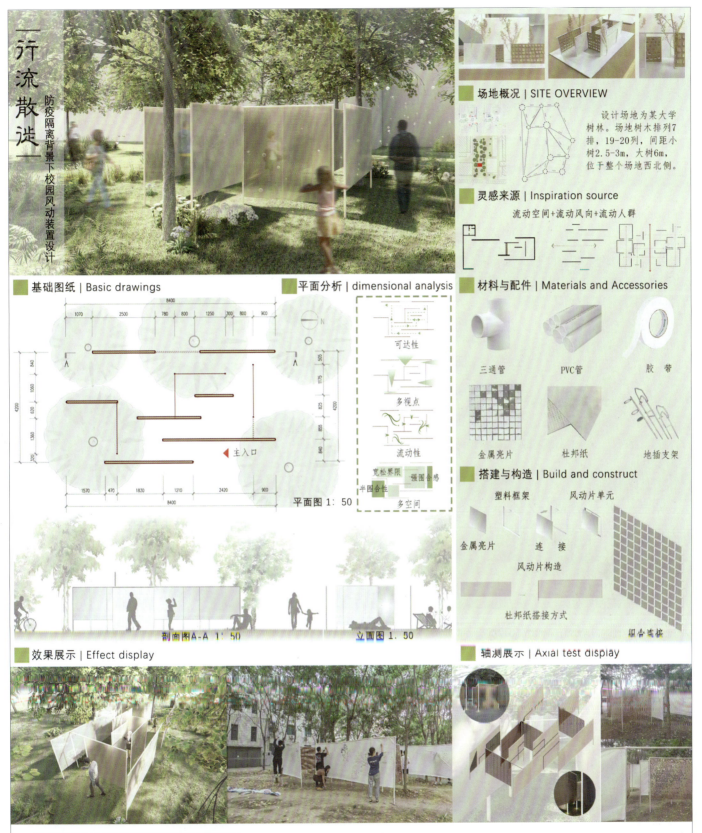

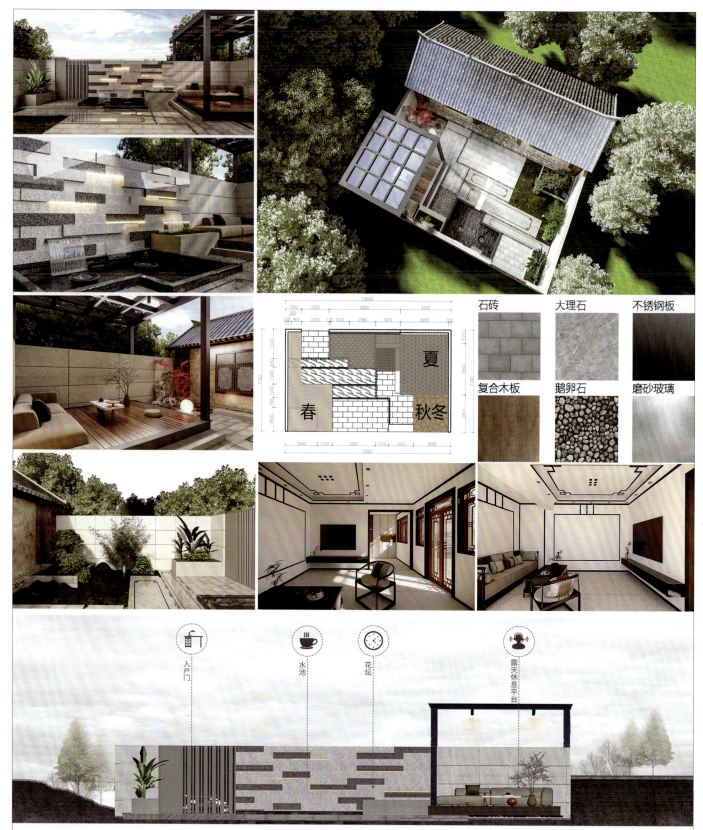

"无适俗韵"民宿庭院设计

该设计通过"春有百花秋有月,夏有凉风冬有雪"的诗句,以庭院写照诗句,时光在四季的回环往复中静静流淌,旅客走过庭院,仿佛走过一年四季。春季用植物造景表达,夏季用水池和凉亭带入凉爽,秋冬是四季的平淡期,用月球灯表现"秋有月",冬季有象征的海棠树,降雪后又是另一番风景。室内也是与庭院统一的新中式风格。

姓名:布如泽　　指导老师:赵文茹　孙雨　　院校:河北民族师范学院美术与设计学院

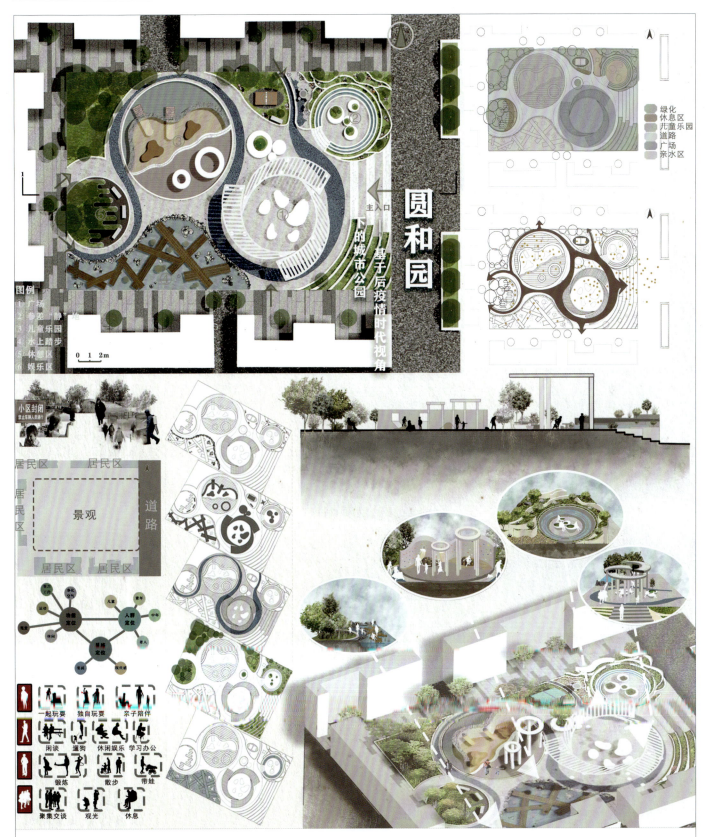

"圆和园"基于后疫情时代视角下的城市公园

疫情暴发以来，人们的生活受到了很大的限制，如居家隔离、外出佩戴口罩等，极大地减少了人们与自然的亲密接触。随着后疫情时代的到来，室外公共空间也越来越重要。本设计主要围绕儿童、青年、中年、老年各个年龄阶段人群进行设计，旨在打造一个集自然生态、休闲娱乐同后疫情大环境为一体的综合性公园。

姓名：李阳　　指导老师：武慧兰　　院校：北京理工大学设计与艺术学院

PART 1 前期分析 Preliminary analysis

区位分析 District Analysis

访谈与评价 Interview and evaluation

- 缺乏绿化景观
- 儿童缺乏娱乐设施和场地
- 周末大量摊贩占地过多行人困难
- 居民活动空间匮乏
- 大量闲置和未利用空间
- 使用空间分布零散

建筑肌理

道路系统

城市绿地

设计主旨 Design theme

选址位于福建省福州市的象园路街区，该街区位于台江区和晋安区的交界处，毗邻古玩市场商场，周围还有幼儿园、小学、中学，住宅区众多，人流量较大。

此次的设计从民生的角度出发，从身边的角度和社会现状出发进行深入分析研究和设计探索，将集市用路和周边居民用路做较好的平衡，并与当地的古玩城相结合，运用设计去优化老社区的景观空间，推陈出新，创新街巷景观空间，激发老居民区的生机与活力，让街巷的道路可以有持续性的发展。

人群分析与行人活动分析 Population analysis and Pedestrian activity analysis

	儿童 Child
	青年 Youth
	中年 Middle-aged
	老年 Elderly

工作日 Working day　　休息日 Weekend

空间构思 Space conception

把单调的直行街道加以改造弯曲，增加道路的趣味性，为行人增加不一样的步行体验感

打破原来的空间格局限制，利用富余空间，浪费的空间，加以整合利用，开辟出新的用途

激发街巷的活力，多元化发展，保留区域内的优秀传统，相互融合

在必要路段采取步行的方式，限制车流，改善道路的流通性，提倡绿色生活低碳环保的意识

象园街区人流量众多，在工作日的时候位于该区的小学和幼儿园会有大量的小孩上学,还有很多的家长接送,古玩城也会有一定的客流量，同时在雁塔四巷里的市场会有很多附近的居民前去购买生活用品和做饭的食材等。在休息日的时候古玩地摊齐聚于此，每逢周末来此淘宝的人近万，周末的时候人群多为中老年人，孩童白天的时候多为在家做作业，晚上的时候会有周围的居民来此地散步、玩耍、休闲、运动，形成了一街双生的不同景象。

PART 2 设计分析 Design analysis

概念分析 Conceptual analysis

- 吸引性 / 趣味性：在当地举办古玩展示的活动，由商户协调组织进行自发性的筹办
- 体验性 / 多样性：吸引周边居民，加强邻里之间的交流，丰富街道文化，增加街道活力
- 灵活性 / 自主性：增加设施灵活性，为周末摆摊摊贩提供可以自主组合的设施也为！工作日的家长和孩子提供等待的休息场所，同时社区也可以利用这些设施

原空间设置　现空间设置　设想空间利用

- 商业空间
- 休憩空间
- 绿化空间

灵活两用的多变空间，既能满足摊贩的使用，又能满足居民需求

"彼岸·双生"福州市象园路街区景观空间设计探索

每个事物都有双生的两面，或许它们看不见彼此，但是旁观者却看到了它们的不同。此次的设计从民生的角度出发，从观察周围的生活情况开始，发现身边的问题。从旁观者的角度看待街道与人的关系，在这条工作日和周末会出现不同的场景、功能形态的街上展开了属于它的两个故事。

姓名：张金珠　　指导老师：吴抒玲　　院校：福州大学厦门工艺美术学院

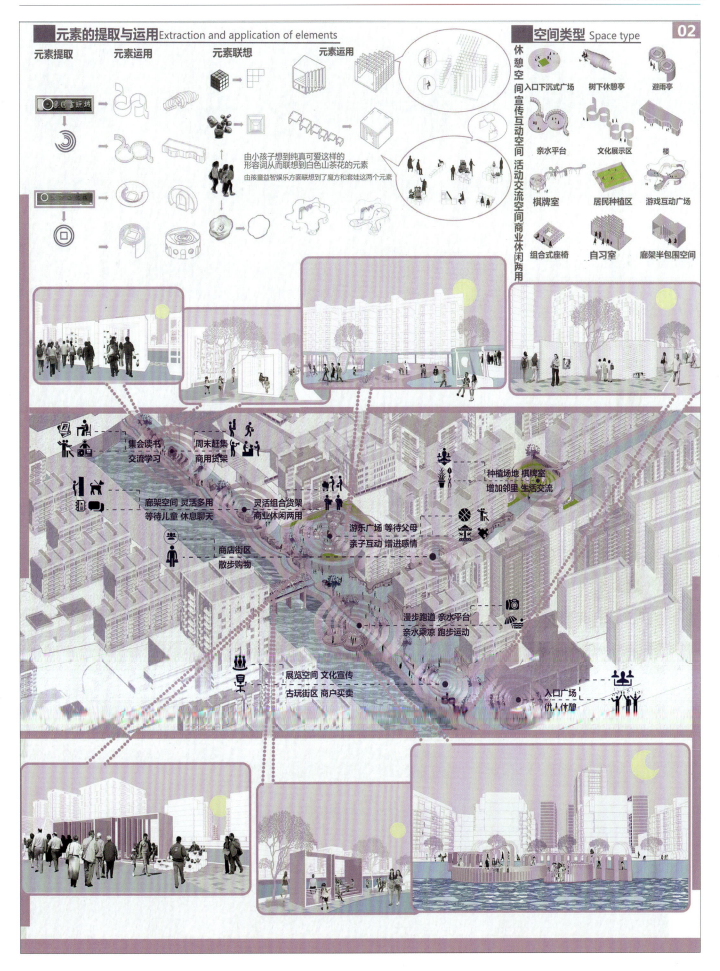

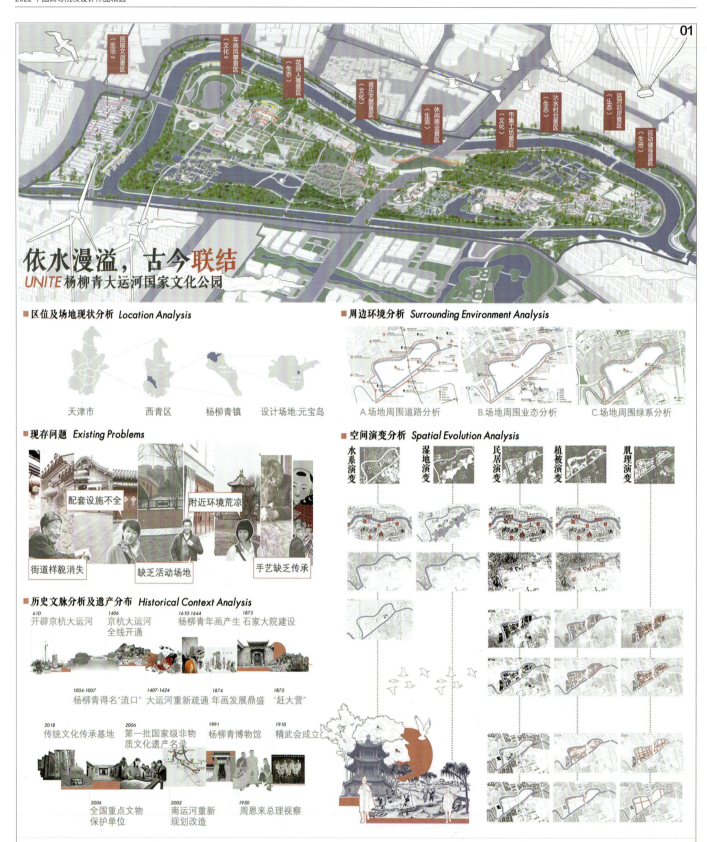

依水漫溢，古今联结
UNITE 杨柳青大运河国家文化公园

"依水漫溢，古今联结 UNITE"杨柳青大运河国家文化公园

"UNITE"——杨柳青大运河国家文化公园设计，为让失落的杨柳青重焕生机，提出"依水漫溢，古今联结 UNITE"的设计理念。"U-Urban""N-Nature""I-Interaction""T-Technology""E-Experience"对应文化系统重启、生态系统重构、生活系统重塑、信息系统重塑与数媒景观置入，构建"3轴-9区-36节点"的景观结构，结合场地肌理延续、数字化分析与数媒景观，实现物质空间与数字文化景观的有机融合，古今联结。

姓名：郝嘉徵 李嘉岩 齐田雨 王若临　　指导老师：郝卫国　　院校：天津大学建筑学院

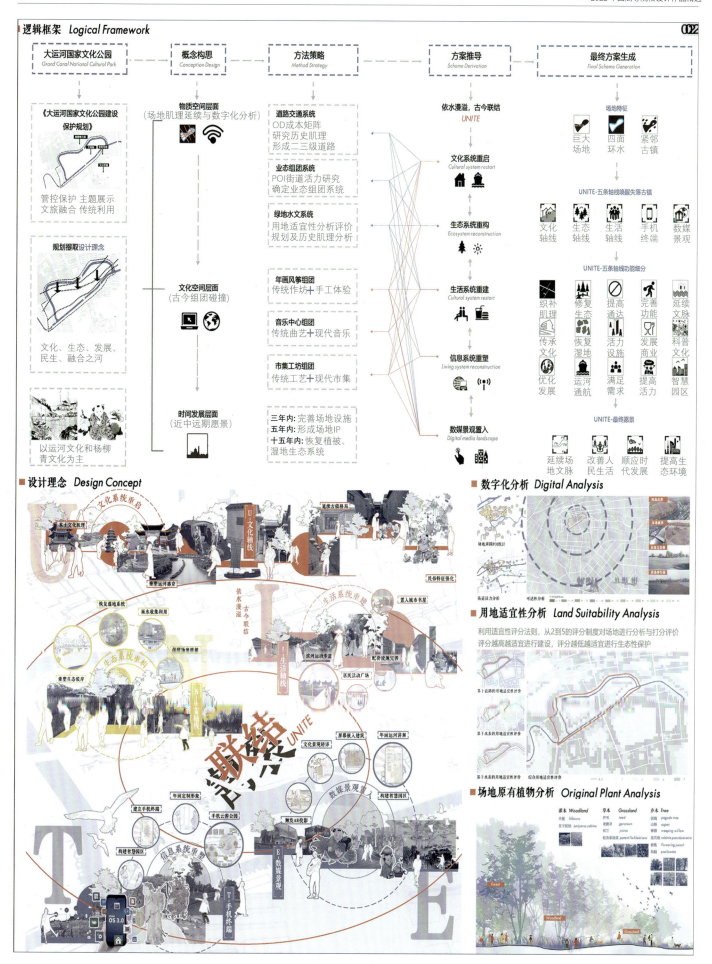

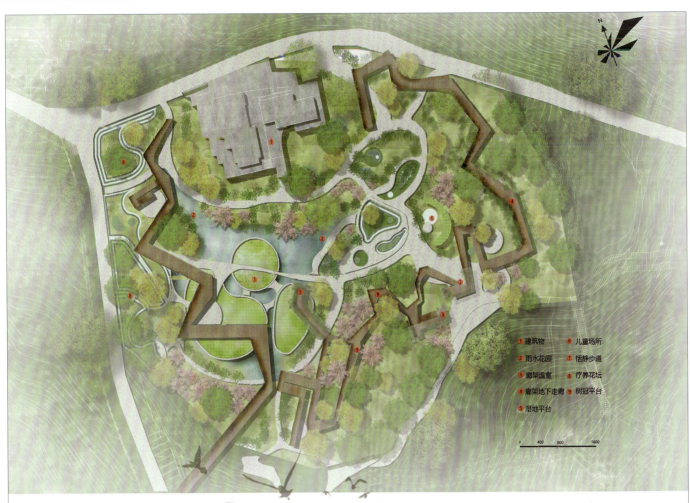

① 建筑物	⑥ 儿童场所
② 雨水花园	⑦ 恬静步道
③ 廊架温室	⑧ 疗养花坛
④ 廊架地下走廊	⑨ 树冠平台
⑤ 湿地平台	

多维·景生——南京古林公园生态植物园改造
NANJING GULIN PARK LANDSCAPE DESIGN

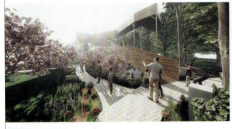
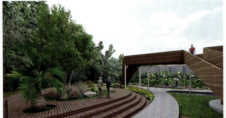
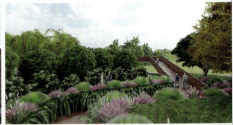
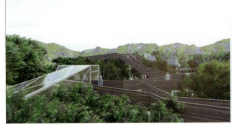

多维·景生

　　本次设计场地选址为古林公园。将原有废弃用地与周围景观融为一体，使场地成为与周边环境融合的、以多维景观为特色的植物园。场地植被以本土特有的大型乔木和低矮绿植为主，并建立了生态化的雨水花园设计，高低错综的植物让人在其中流连忘返。场地将生态修复和科普娱乐结合，设计成集趣味性、科普性为一体的新型植物园。运用现代科技实现场地与游人的多元互动，让人们的思维从传统的科普植物园中走出来，大大提升场地活力，增强古林公园的综合竞争能力，最终实现将城市废地转变为生态植物园，游客对植物的认知了解会更加深入，并充分感受到多维场地的趣味性。

姓名：王泽昌　孙国挺　朱润泽　　指导老师：金晶　　院校：南京艺术学院设计学院

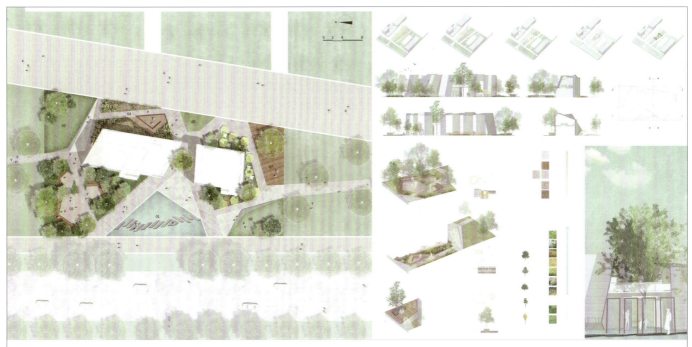

恋阑栅

景观选址于北京理工大学东校区南门入口处,以苏州园林拙政园为灵感,提取冰裂纹这一古典图案元素,将其抽象为多边形,模仿拙政园远香堂中心轴线,并辅之以富有空间形式变化的环形流线。整个空间以古典文化为基础,呈现现代化景观特征。

姓名:李谦谦　　指导老师:武慧兰　　院校:北京理工大学设计与艺术学院

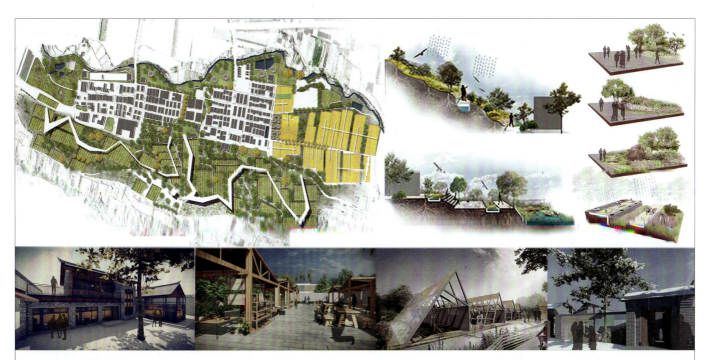

倚田归园·倚智伴乡

蓝田县焦岱镇鲍旗寨村东邻白鹿原影视城,西邻汤峪镇温泉度假区,南与月牙山景区相连,北沿关中环线,距蓝田县城15公里,距西安市40公里,交通便利。本设计主题为归园田居,表现对美好生活的向往,依恋田园,追求自由的生活理想。场地中设有写生基地、观景台、生态鱼塘等,希望人们在休息时体会到田园之美、生活之美。

姓名:张璇　李昕远　　指导老师:娄钢　　院校:西北农林科技大学风景园林艺术学院

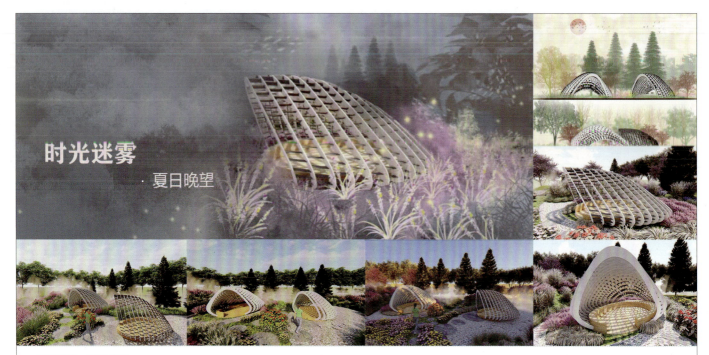

时光迷雾·夏日晚望

作品运用仿生理念提取"海螺"自然元素，借鉴其形态和结构进行空间限定和纹理设计，充分考虑校园人群仰、俯、行需求，破开空间，前后开洞，网架状镂空设计，形成半开放、半封闭灵动的空间形态。在造型尺度上，构筑物长5.6m，宽4m，高3.4m；在建材选择上，构筑物以塑钢为主要建材，搭配木质座椅和防腐木平台营造主体环境。

姓名：曲艺 孟凡聪 李甜甜　指导老师：宋润民 梁冰　院校：曲阜师范大学美术学院

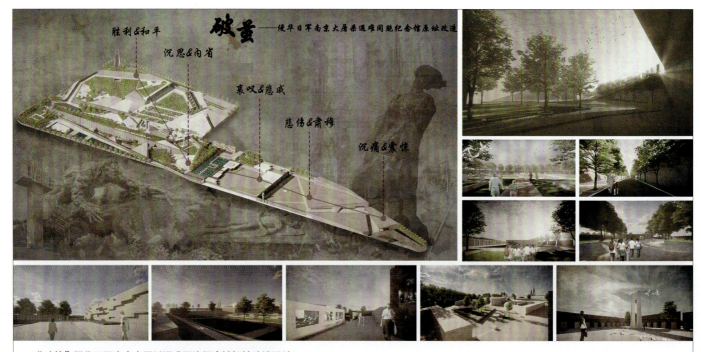

"破茧"侵华日军南京大屠杀遇难同胞纪念馆场地改造设计

以"破茧"为设计的中心思想，场地整体设计以"破茧"过程作为形式变化，结合场地需求与环境限制，设计出一个展示史料、引人思考、传达和平的纪念场所。"破茧"过程分为三个阶段：挣扎、突破、蜕变。分别运用折线、楔形、直线与弧线来将三个过程转化为图形语言进行场所设计。

"破茧"是指虫通过痛苦的挣扎和不懈的努力化为蝴蝶的过程，代表着重获新生、走出困境。对于南京人民来说，南京大屠杀是一道惨痛的伤疤，是最为悲痛的惨剧，是一个难以走出的"茧"。人民、城市、国家在苦难中蜕变，如今的幸福安定都是"化蝶"的果实。作为后辈应时刻铭记前辈的"血与泪"，勿忘历史，珍惜当下，共筑未来。

姓名：吴宇诚 朱润泽　指导老师：刘谯　院校：南京艺术学院设计学院

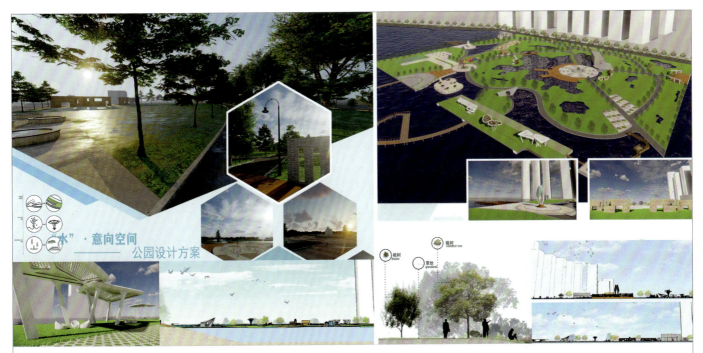

"水"·意向空间

本设计作品是水上乐园，主体为"喷泉""生态环境"，从公园的建设性开始发展，注重功能的多样性。在空间功能上，有休闲空间、交流空间、运动空间、生态空间等多种功能，满足人们的使用需求。同时，又具备活动的丰富多样，使人们不仅能够在此充分领略自然风光的魅力，还能够打开心扉，促进相互之间的和谐交流。

姓名：刘家彤 陈思宇　　指导老师：冯鑫　　院校：燕京理工学院艺术学院

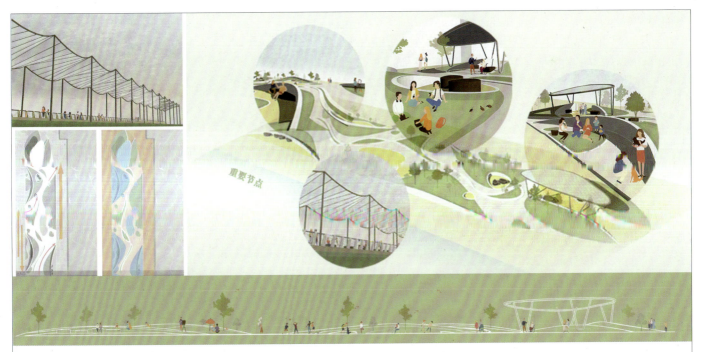

"连接人与湖"黑龙江省齐齐哈尔市劳动湖重点区域节点空间改造设计

本设计的位置位于黑龙江省齐齐哈尔市劳动湖重点区域节点。

要改造的劳动湖景观节点的区位，除了作为重要交通通道以外，这块区域还有观景平台、景观美化、休憩区域以及交往空间等多重功能。针对实地调研提出的问题对本区域进行了滨河贯通、人群共享、功能延续与变化的改造。

姓名：李欣珏　　指导老师：袁园　　院校：北京印刷学院设计艺术学院

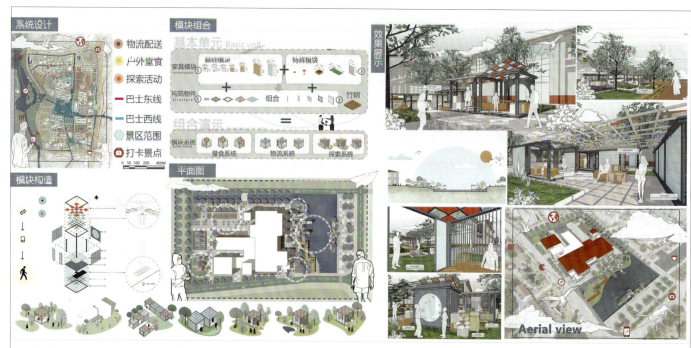

"平疫模术"后疫情时代多尺度视角下大学校园系统模块设计

该设计旨在缓解后疫情时代校园疫情防控压力和大学生因"新冠疲劳"产生的心理问题。

针对校园问题与学生需求,从校园(宏观)、片区(中观)、空间(微观)等多尺度入手,结合不同专业进行跨学科整合设计。

宏观上,对校园整体状况进行梳理,搭建起"户外堂食系统""物流配送系统"和"探索活动系统";中观上,承接宏观校园系统,对食堂及周边进行梳理改造;微观上,采用模块化设计,增加策略的灵活性,以微介入的方式解决现存问题。

姓名:张旭 钟何子珺 胡徐妍　　指导老师:张希晨 朱琪颖　　院校:江南大学设计学院

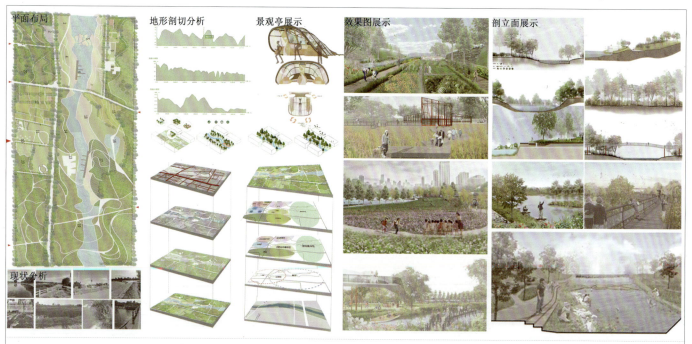

"清·河/倾·合/亲·和"基于花园疗愈下的河道景观改造

本方案拟将原有的小清河公园进行更新改造。小清河公园为郊野公园,更适合作为公众自然体验的载体。将"康复花园"这一概念引入小清河公园,以"弹性"为主题,在场地创造"弹性空间",坚持"把权利还给大自然"的理念,针对自然缺失症,以使用者的需求及花园的空间大小、季相变化、颜色、植物的选择等要素构建系统工程。

姓名:郑德群 宋雨晴　　指导老师:赵玫　　院校:北京理工大学设计与艺术学院

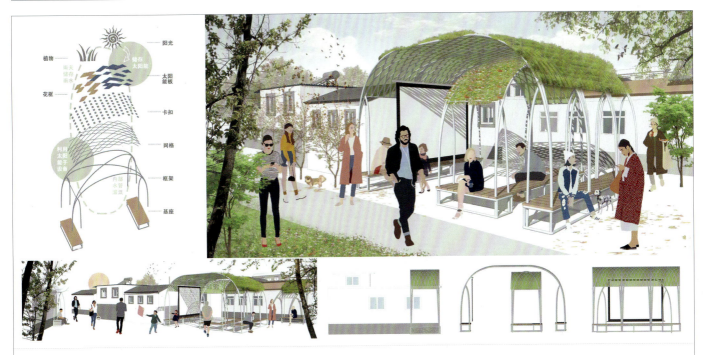

自给自足的乡村"客厅"

客厅是一个家庭中极其重要的功能区，是家人聚集、交流、会客的地方。对于社区这个大家庭来说，也需要这样一个客厅来促进居民的交流。本方案为村落设计了一个"自给自足"的乡村"客厅"，这个"客厅"可以根据区域大小和功能需要进行排列组合，且能够收集雨水、储蓄太阳能，以达到最低的养护需要，为居民提供舒适的"客厅"。

姓名：张鹭 陈雨婷　　指导老师：赵玫　　院校：北京理工大学设计与艺术学院

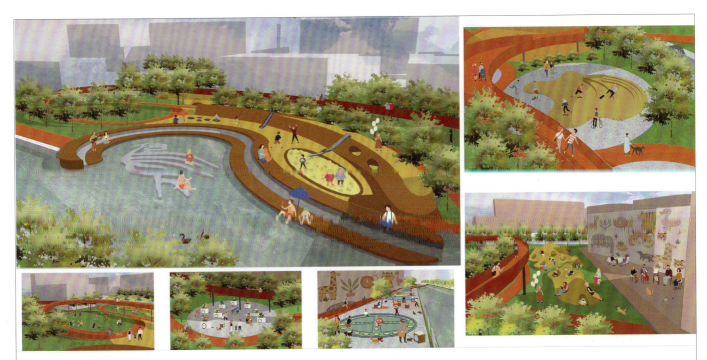

鱼凫乐园

公园绿地是城市公共空间中与居民日常生活联系最为紧密的空间，更是儿童性格形成以及室外活动的重要场所。本次设计通过将自然教育功能融入，拉近儿童与自然的距离，重新建立儿童与大自然的连接，在自然探索中培养孩子们敏锐的观察能力和创造力。同时将绿色可持续发展理念注入场地设计中，让社区发展立足于未来。

姓名：陈卓　　指导老师：胡发仲　　院校：成都师范学院美术学院

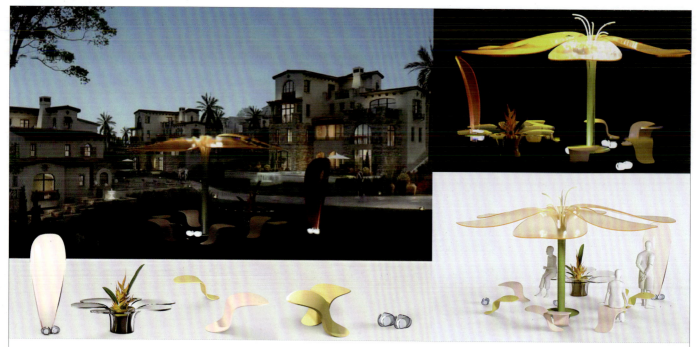

月西亭

该设计取自诗句"落尽梨花月又西"。共有五个公共设施,分别是凉亭、花坛座椅、单人座椅、双人座椅和广告牌,灵感均来自梨花的形态。在若隐若现的柔和花灯之下,行人能在月西亭寻到一个静谧、闲适又美妙的场所,以消散忧愁疲劳,或在幽幽灯下喃喃低语,如同月下轻吟。

姓名:庞欢欢 斯羽 陈睿瑜 指导老师:赵智慧 院校:浙江工业大学之江学院设计学院

"温暖计划"地铁上盖景观更新设计

社会很简单,人却很复杂。作者发现在热闹的背后隐藏着冷漠和不被关注的灵魂,"温暖"这个词成为了这个项目的出发点。通常,人的冷漠是由于生理或心理上的需求不被满足,"马斯洛需求理论"很好地解释了这一现象。带着这些特殊的原因,作者踏上了"温暖之旅"!

姓名:方浦泽 指导老师:苏小妹 院校:中国计量大学艺术与传播学院

"循迹钢厂，破界焕新"广钢工业遗址公园环境设计

广钢，从曾经的高技术钢铁冶炼厂到如今荒废的遗址，本设计令遗址与体育公园破界相融，让运动竞技主题给场地带来活力。设计充分遵循并利用保留下来的工业遗址，在自然形成的城市荒野环境中，通过置入运动竞技功能，结合场地工业遗址特色与现代技术，达到人与人、人与自然的和谐，营造一个充满健康活力的新时代工业遗址公园。

姓名：周齐轩 何建霖 王籽洋　　指导老师：王琛　　院校：华南理工大学设计学院

诗书傅家·乡贤状元

作品结合地理文化优势，以状元文化为主，儒家文化、红色文化为辅，打造了一个人文与自然碰撞的文化园区。将庆丰村注重耕读传家，勤学苦读之风绘于画卷，使当地居民重拾"老家"记忆，增强文化归属感。

姓名：范施娜 黄倩倩　　指导老师：王月圆　　院校：嘉兴职业技术学院现代农业学院，嘉兴职业技术学院城市建设学院

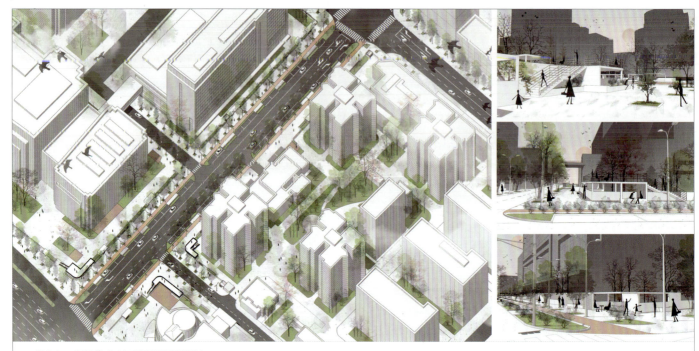

"吉市–驿站" 吉市口路街道更新设计

本次设计位于北京市朝外街道吉市口路,街道人流情况复杂,功能需求繁多,是一处典型的生活性街道,在街道更新改造方面具有全面性和代表性。设计结合先进街道改造理论研究和实践经验对其道路系统进行优化;对街道的现状进行分析,总结出社区居民的迫切需求;通过街道界面的深化设计,增加街道功能,解决街道空间问题。

姓名:王建凤　指导老师:赵玫　院校:北京理工大学设计与艺术学院

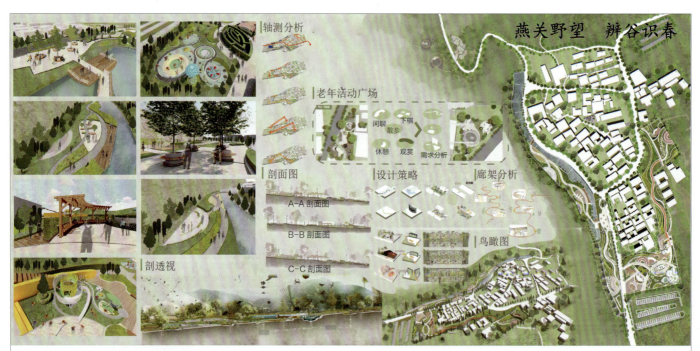

"燕关识春" 燕子口村的景观更新设计

本设计为北京市昌平区燕子口村景观设计。本设计结合村内特色蔬果,产学研融合,建立生态教育基地,拉近孩子与生态植物之间的距离,寓教于乐,在玩耍中学习到植物相关知识。民族要复兴,乡村必振兴!本设计将以景观再设计带动村内旅游业发展,促进燕子口村农民增收,实现人与自然与经济共生,为民族复兴贡献燕关之力。

姓名:张馨艺　黄璐瑶　指导老师:赵玫　院校:北京理工大学设计与艺术学院

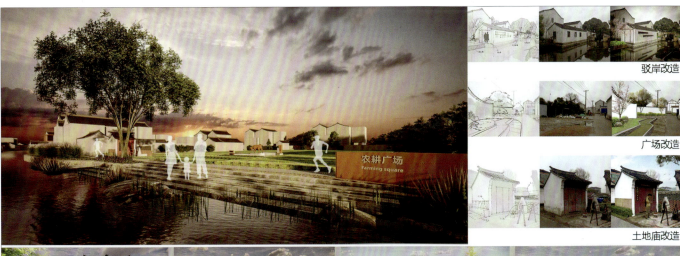

驳岸改造

广场改造

土地庙改造

水巷乡韵

"一处江南景，万般水乡韵"，在设计理念上的定位是"水巷乡韵"，"水巷"是江南水巷，"乡韵"是乡野韵味。乡村的美好很大程度上在于"乡野气息"，在于完全不同于城市建设风格和氛围的自然美，是保留属于乡野独有的质朴与纯真，看着时光静静流淌而过的感觉。因此，设计主要是在江南水乡打造出充满乡野气息的心灵栖息地。

姓名：邹玲怡　　指导老师：徐伟　　院校：南京理工大学设计艺术与传媒学院

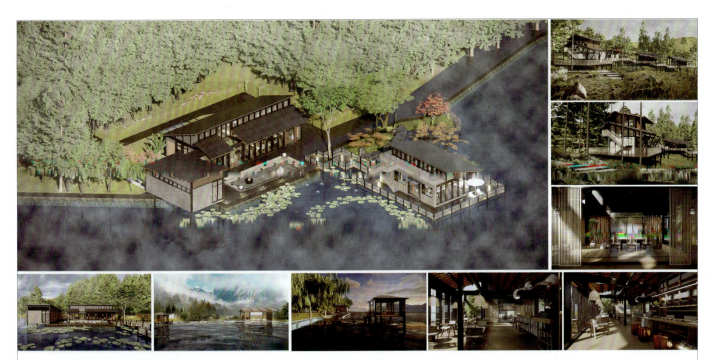

"山水之间"广南三腊瀑布景观设计

景区设计以山水田园为主题，选取中国山水画中的亭、台、楼、阁、榭、厅，并对传统山水画中空间营造的结构意识与观想方法进行提取，并借助此视角，展开绘画语言向当代建筑设计转化，借此试图寻找中国本土建筑的诗性几何。如山水绘画本身所处的方式去观看空间，并记录下一些相对空间位置，建筑与景观环境将如此发生形成。设计所走进的不是一个简单的立面和环境，而是一种生活世界的境遇。

姓名：陈馨宇　周艳　王鹏翔　　院校：云南艺术学院

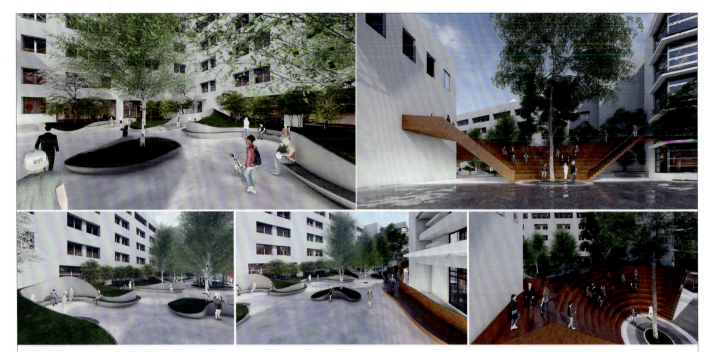

逅园微景观设计

　　逅园微景观设计入口处的观景台，挡住了冬季的西北风和夏天的炽热西晒，大大改善了逅园内的舒适度和微环境。观景台采用橙色耐候钢板制作，与高大的绿色乔木形成对比，吸引了足够的视线。同时展开两条进入的路线，一高一低，浏览步移景异的微缩生活。高低起伏、开闭不同、大小不一的庭院空间，提供了各种需求的场景。同时，私密性、公共性、互动性、戏剧性等，也得以实现。庭院空间有开有合、有明有暗、有张有弛、视点有高有低，变化丰富，是一个邂逅浪漫的积极空间。

姓名：王明坤　马达　　院校：大连大学美术学院

"童年无际"儿童友好型社区景观改造

　　本方案从如何在愈演愈烈的城市化进程中为儿童创造友好的服务空间的角度进行探讨。社会对于儿童这个弱势群体的关注相对缺乏，这应当引起当代景观设计师的反思和重视。项目选址的意义在于，不仅地理上处于城市和乡镇的交界处，而且在城市性质上属于城市与乡镇的"缓冲带"，能帮助乡镇人员更好地融入城市之中。

姓名：张舒雯　指导老师：孙幸阳　院校：广州华商学院创意与设计学院

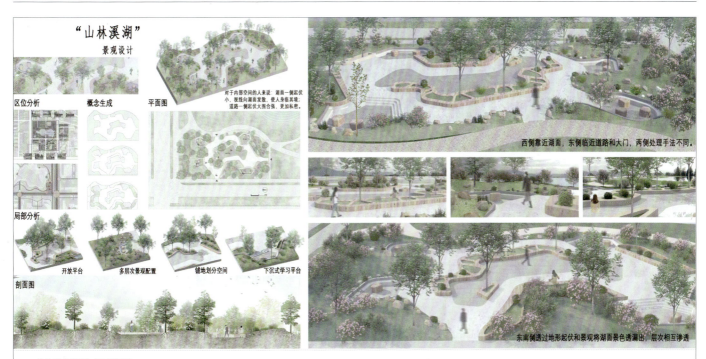

"山林溪湖"景观设计

选址位于校园湖边，周边绿树林立，旨在突破常规的室内学习空间。区别以往硬性围合，利用植物进行围合，构建一个室外的景观空间，形成层次相互渗透的空间环境，使学生们拥有更加开放的、亲近自然的学习空间。

姓名：管知文　　指导老师：武慧兰　　院校：北京理工大学设计与艺术学院

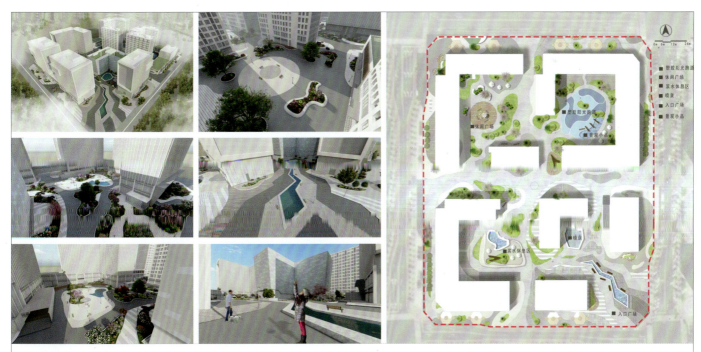

生生不息·如水疗人

本方案是一个位于北京大兴区的与疗愈结合的商业园区。本方案将植物配置与园艺疗法结合，从缓解人们的负面情绪入手，对疗愈景观进行设计。人车分流，整个商业园区面向游客的同时也能为周围居民提供休闲场所。游客和居民在园区内放松心情、释放压力，找到内心的平静与归属感。同时缓解附近"上班族"的工作压力。

姓名：林铭茵　尹爱爽　潘晓坤　　指导老师：谢翠琴　　院校：北京城市学院

古镇韵味商业街

特色商业街是旅游开发和运营的重点，是旅游项目地打造和形成吸引力的关键。景区内商业街可分为古城、古镇、古村落内的商业街、出入口处的商业街以及其他类型的商业街。本方案为古镇新建临界出入口商业街，既保证旅客不会被局限于一处进行商业活动，又保证商业活动进行的同时进行景观欣赏。其中，古城、古镇、古村落的商业街按照功能划分，可以分为观光型、集散休闲型、复合型和市郊型。完善城市功能，突出城市特色，延续城市历史。

姓名：申含冰　　指导老师：陈依依　　院校：洛阳师范学院美术与艺术设计学院

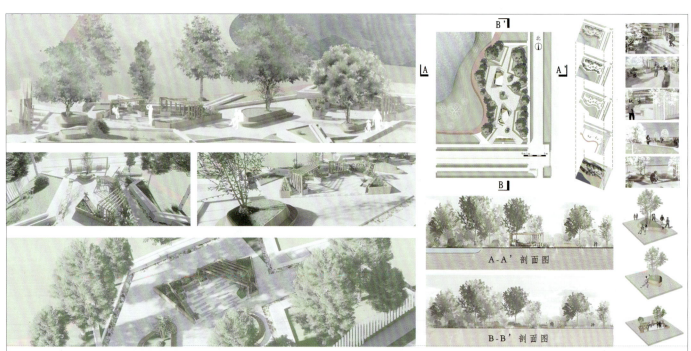

"寒纹苑"以冰裂纹为元素的现代景观设计

此次景观设计的灵感来源于苏州园林花窗的形状。查阅一定的文献后发现，冰裂纹十分能体现中国古典园林的内涵，在设计中对花窗中的冰裂纹进行了一定程度的提取、打乱、组织、深化。此外，因为选址位置在北湖东南角，整体绿化较多，所以采取了绿化包围式的布局方法，即四周设计为绿化座椅，中间设置成花架座椅，各个座椅设计成冰裂纹的样式。

姓名：王祉涵　　指导老师：武慧兰　　院校：北京理工大学设计与艺术学院

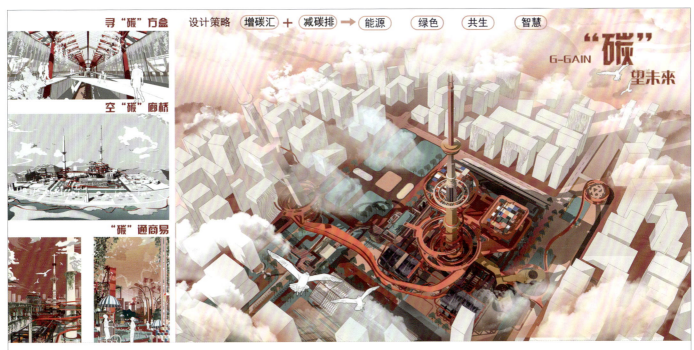

G-GAIN 碳望未来

在国家实现"碳中和、碳达峰"的新时代背景下，城市废弃场地的低碳化改造是实现"低碳"目标的重要手段。当前更应该满足城市低碳发展的要求，对废弃工厂进行改造更新设计，探索"零碳"工业主题公园的设计策略，打造绿色、能源、智慧、共生的新型"碳中和"主题工业厂区改造案例。

姓名：唐诗韵 夏方健 陈鑫杰　　指导老师：刘宜晋　　院校：四川音乐学院成都美术学院

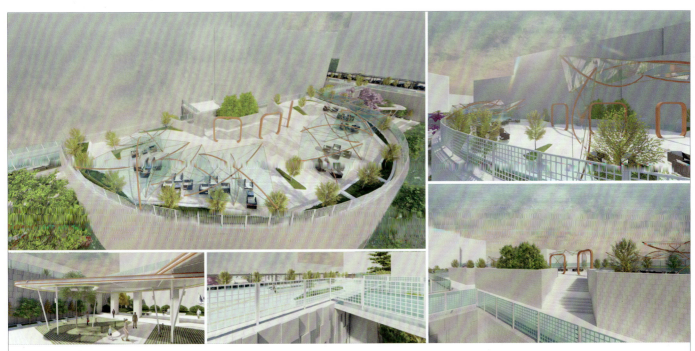

"求真"屋顶花园景观设计

该方案为某校区求真楼屋顶花园设计，因其结构特殊，采用了独特的混凝土和钢制框架建成，使三个独特而壮观的空中花园得以融入建筑的体量。屋顶花园作为师生学习工作休闲的场所，在设计时着重以人为本、生态原则、可操作性的设计理念，在屋顶花园空间设计中充分考虑了人们的多维感觉，兼顾功能与美观，体现出绿色生态要求。

姓名：王维霞 田峰屹　　指导老师：白钊义　　院校：山西大学美术学院

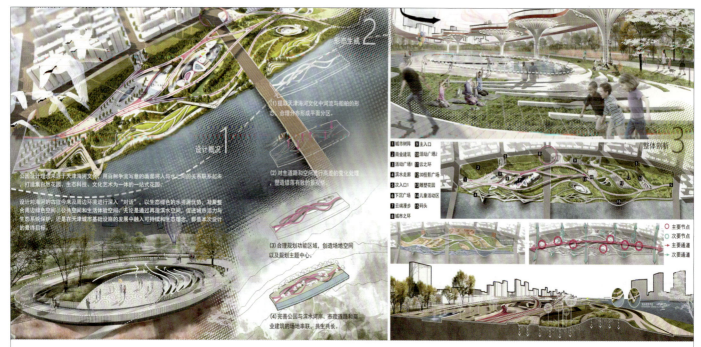

依水漫溢 运水而生

与海河进行深入"对话"，倾听城市对河流的诉求，以生态绿色的水资源优势，凝聚整合周边绿色空间、公共空间和生活体验空间。为城市打造一张更亮丽的新名片，或通过再造滨水空间，促进城市活力与生态系统保护。在城市基础设施的发展中融入可持续和生态理念，把人跟水之间的关系重新联系起来，将海河转变为跟城市生活共同呼吸的流动风景。

姓名：李佩瑜 李赫 徐广浩　　指导老师：孙奎利　　院校：天津美术学院环境与建筑艺术学院

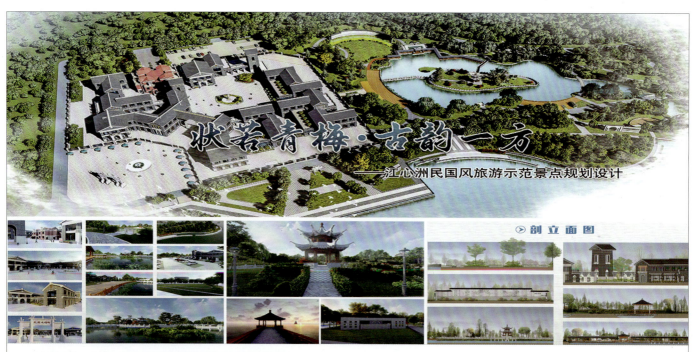

"状若青梅·古韵一方"江心洲民国风旅游示范景点规划设计

此次江心洲民国风旅游示范景点建筑设计，有得天独厚的自然条件和人文环境为基础，秉持着"开拓创新"的设计理念。以"状若青梅·古韵一方"为主旋律，全面展示南京江心洲自然特色，打造民国风主题旅游示范区。

姓名：秦家铭　　指导老师：张恬　　院校：三江学院艺术学院

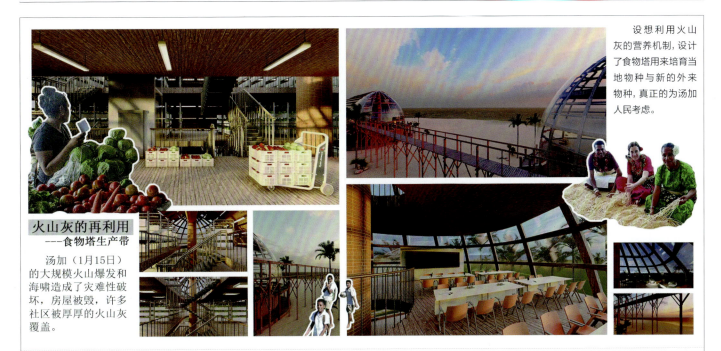

火山灰的再利用

　　1月15日，汤加火山大规模爆发，房屋被毁，田地受损，火山灰覆盖大地。借助技术手段改良火山灰土并提取营养成分，发展土培、水培等新型培育方式，搭建食物塔，培育当地缺少的水果蔬菜，平衡营养结构，提高产量。

姓名：孙清扬　葛辰宇　　指导老师：吴小卉　　院校：浙江大学

涟漪泛泛 游鱼相伴

　　设计从诗句"初日照池底，游鱼戏涟漪"与齐白石先生鱼的画作中汲取灵感，在社区环境中以清新的溪水和灵动的鱼儿为主题，二者交织出轻盈舒畅之感，"游鱼戏"这一主题顺势而出。通过鱼、元素的提取运用在空间中，从视觉上带来一些内在的想象，让居民"远离"社区外的喧嚣，从外部真正意义上回到"家中"。

姓名：吴家菁　夏琼　　指导老师：李静　石华龙　　院校：兰州大学艺术学院

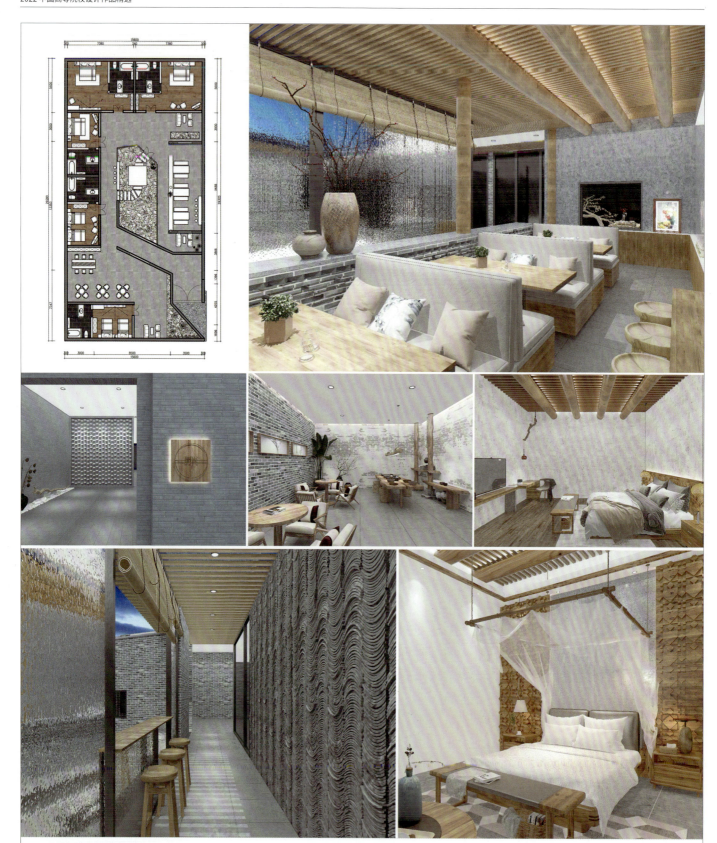

传统民居民宿空间改造设计

此设计将具有地域特色的传统民居改造成为符合功能需求的民宿。整体设计以当地传统民居装饰元素为设计切入点,对当地传统民居的装饰元素进行分析、提取、重构,创新地应用于室内设计中,使装饰元素得到隐喻的表达,民宿空间在满足功能需求的同时,意在呈现当地独有的文化底蕴。

姓名:张加奇　　院校:燕京理工学院艺术学院

CREATE BOX COFFE SHOP

活力盒子咖啡（CREATE BOX COFFE）

以"活力盒子咖啡（CREATE BOX COFFE）"为主题，取咖啡豆造型为设计元素，并配以灰色仿真石漆进行立面喷涂，以咖啡豆造型的白色隔断做空间划分，取咖啡色盒子造型用实木制作入口迎宾景墙，整体效果和谐统一。

姓名：何源　　院校：四川音乐学院成都美术学院

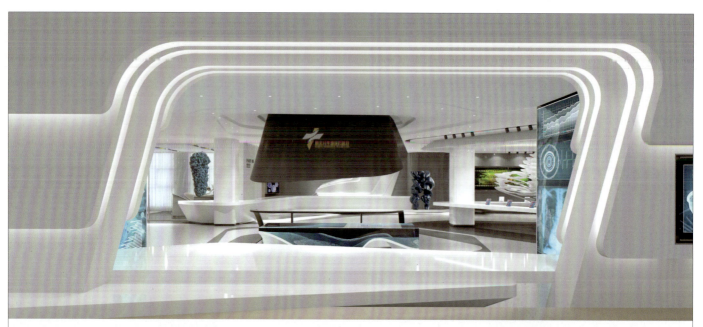
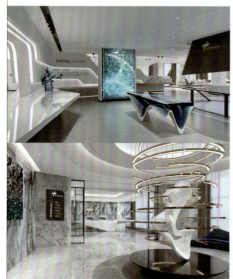
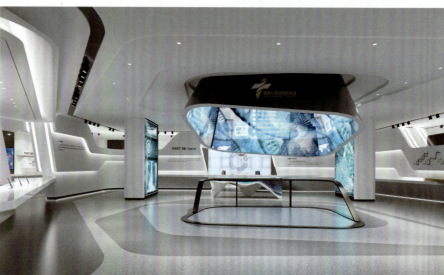

柏禾谷生物科技展厅设计

生命科技的时代变革,健康本源的科学探索。柏禾谷生物科技展厅设计是未来主义风格的美学典范。展厅在设计上极为严格地讲究逻辑和秩序,所有的设计都遵循美学系统和组合规律,再通过匠人精神和人体工学将设计产品化、功能化,而这也正是本设计的理念基石。

姓名:矫克华 李梅　　院校:对外经济贸易大学

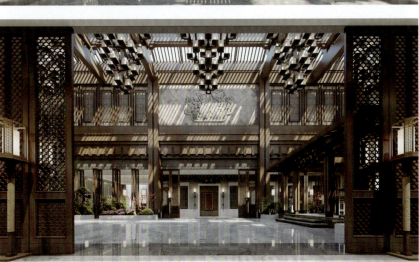

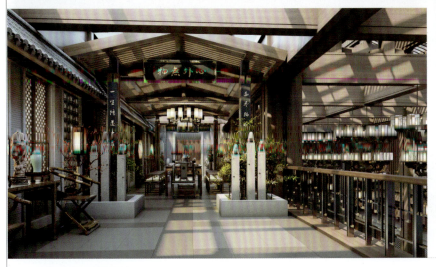

中和文苑文化空间设计

 承中正安和之意，创礼乐相成之境。中正安和是中和文苑的设计主旨，是在中国传统文化与现代设计之间的创新探索。东方美学是千年源远流长下来的意识感，东方美学非常不具体，是在有形与无形之间游走与思索。东方雅致的对称美学，稳定空间的比例，又给予空间极具气势的高挑空设计，完整表达了现代东方的兼容并蓄。

姓名：矫克华 李梅　　院校：对外经济贸易大学

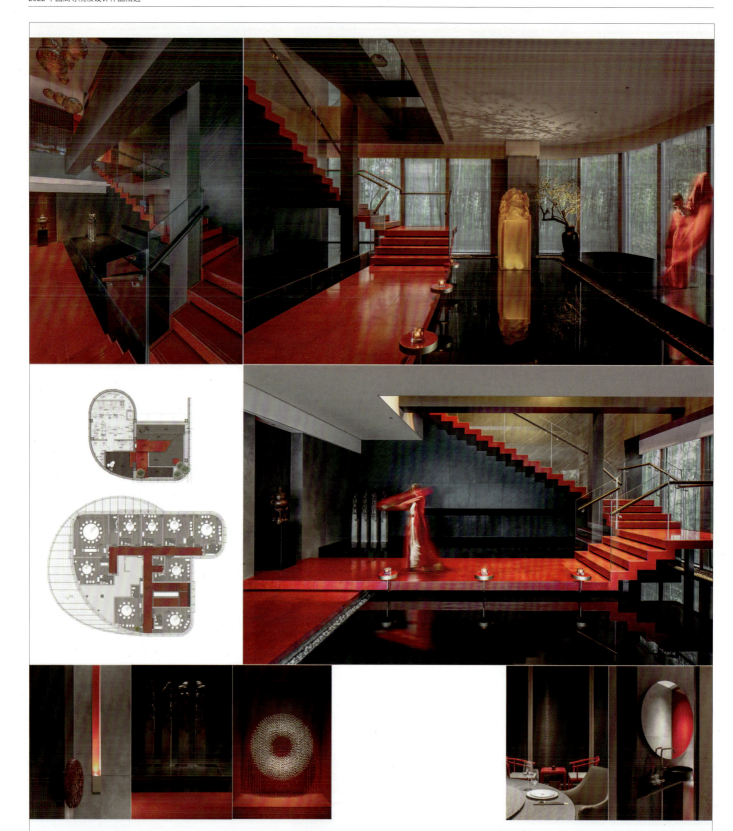

"'静安50'中餐厅"服务设计驱动的餐饮空间室内环境设计

以设计思维为底层逻辑，运用体验设计、服务设计方法论及工具，依托"马斯洛需求等级"，从不同维度满足客户诉求。

她是餐厅服务体验外化，是品牌策略环境呈现，是餐饮空间大中型雕塑装置策展。

一楼，晋唐山水意境，先似流觞曲水后见四水归堂，上有黄龙为题章，下有貔貅做名章，左侧四根拴马俑人青石立柱，似四方闲章。拾红色天梯上，手工水晶装置艺术，闪烁。二楼餐区九间堂，命名取自《道德经》。

姓名：王卓　　院校：上海应用技术大学艺术设计学院

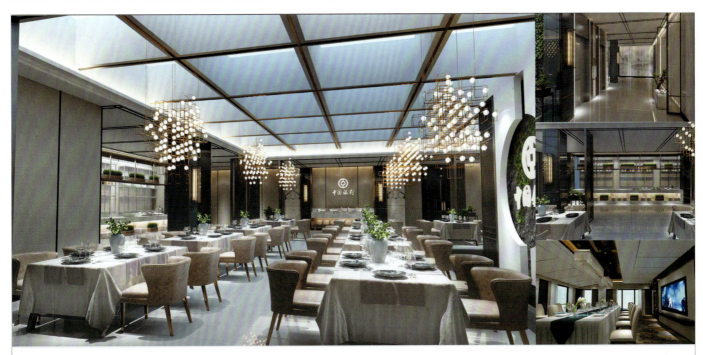

中行员工之家

空间融入中国银行"追求卓越、诚信、绩效、责任、创新、和谐"企业文化，围绕"以员工为中心"的设计理念，在改善员工用餐品质的同时，提升就餐环境，让员工在繁忙的工作之余得到身心的放松，增加对企业的认同感和归属感，也体现企业对员工的深度关怀。

姓名：牟彪　　院校：桂林理工大学艺术学院

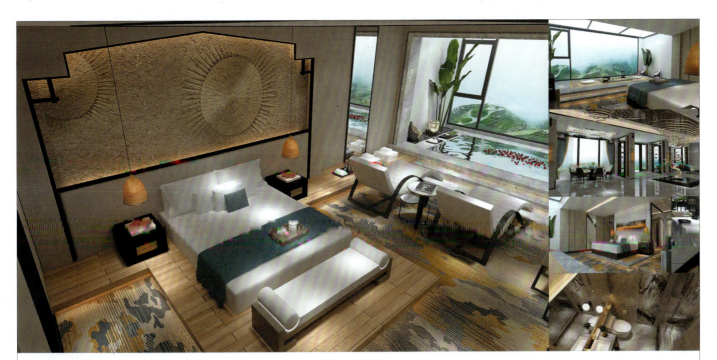

龙脊观景楼精品酒店设计

龙脊是以梯田人文景观而知名的4A级景区，设计定位为位于景区绝佳地段的小型精品酒店。设计中选择龙脊地域文化中木构吊脚楼、青瓦屋面、肌理夯土墙、层叠的梯田曲线和围坐的农家火炉等符号，结合精致的施工，竭力将地域文化和梯田景观融入其中，凸显"精品、观景、地域"特色，一改传统民宿的"乡土"情结。

姓名：牟彪　　院校：桂林理工大学艺术学院

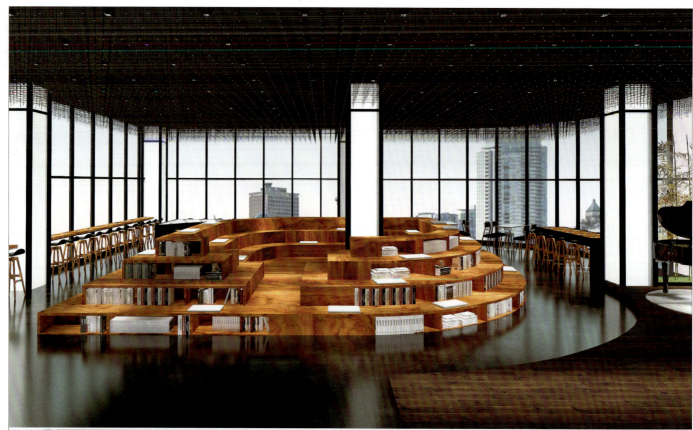
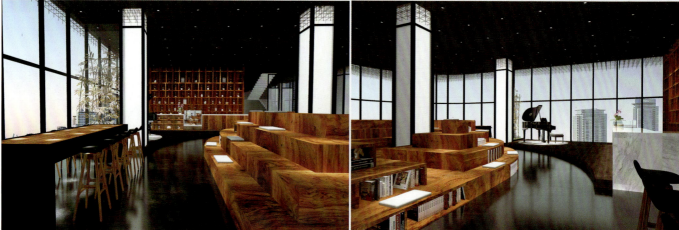

"朝花夕拾"艺术培训中心

本方案以"拾趣"为主题，整个空间的构造和家具在造型上都考虑到了对于兴趣的启发。通过对空间整体氛围的营造以及对节点的处理，最终达到一个充满童年趣味性的同时又符合当代人需求的空间，无论是沙龙的台阶还是教室的书架，都能给人带来一种趣味感。

姓名：王梓荀　　院校：黑龙江财经学院艺术学院

山西太原合院酒店概念规划设计

本设计的关键词为"传承"与"重生"。"传承"是基于对历史传统文化的传承与保护，保留和继承传统元素、原有结构、建筑特色，从建筑到室内大都保留原始历史形态。

"重生"是指提振活力的场所营造，使历史地标变身文化生活新中心。通过使当下生活焕发的功能需求成为新生的空间内容，历史空间以崭新的面貌重逢在这一时空。

姓名：林巧琴　　院校：北京青年政治学院

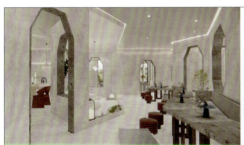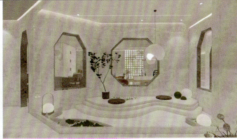

"苏折"现代餐厅室内空间方案设计

该项目位于江南名胜苏州市，在沿街商业区内，项目定位为苏氏现代餐厅。餐厅内对空间进行合理的平面布置，结合苏州园林的造型艺术手法设计室内空间，采用就餐区＋休闲景观＋折廊＋造园艺术＋侘寂美学的餐饮空间设计模式。该项目建筑分为两层，一层为中心散座区、卡座区、景观休闲区、自助中岛台、水吧台，二层为包厢区，总面积为700m²。

姓名：彭媛媛　黄雨琪　　院校：新余学院艺术学院

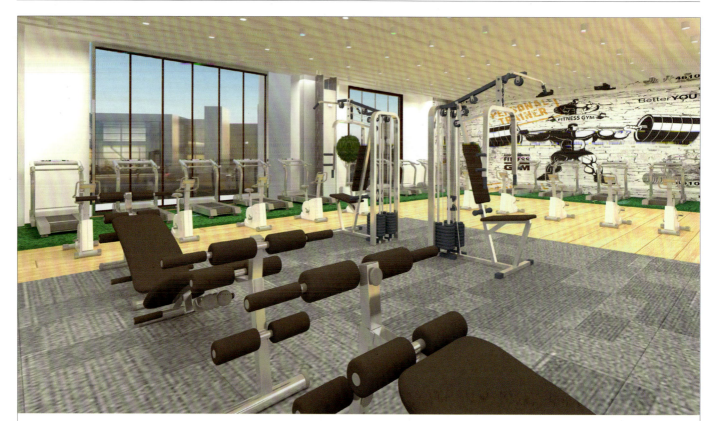

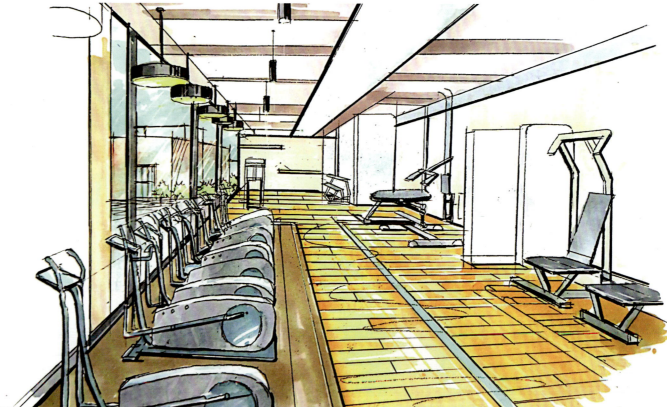

威尔仕健身中心

现代城市工作紧张,生活繁忙,人们在一天的工作后,身心疲惫烦闷,而生活空间又狭小,需要某种生活方式进行调节,以重新找回身心平衡。去拥有各种健康设施的活动场所,已成为当今生活的一种时尚选择。

姓名:王金彪 指导老师:郭晶 院校:西南林业大学艺术与设计学院

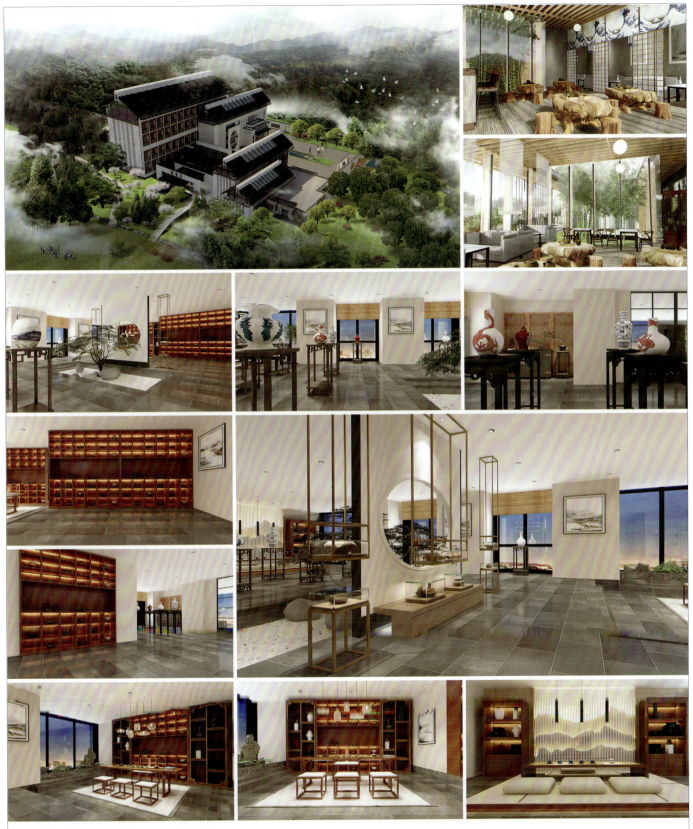

"星航"钧瓷非遗传习馆空间环境设计

以钧瓷文化为基础,以禅意的风格为基调,追求简洁、纯净的空间美感。摒弃繁杂的装饰,选用较简单的设计来代替,删繁去奢,绘事后素。空间注重功能的同时强调色彩、材质、尺寸等带给人的感官体验,将所有的空间串联起来,诠释富有建筑语言的独特空间设计,打造出远离尘世喧嚣、质朴无暇、返璞归真的高品质企业会所。

姓名: 翟振宏 赵孟科 刘洺柯　**指导老师:** 徐莉　**院校:** 澳门科技大学人文艺术学院,西安建筑科技大学艺术学院,山东建筑大学艺术学院

"如意·三河"视角下的社区公共设施空间设计
——三河镇八里社区党群服务中心

"共享共生"理念

该家，或在家之外有更多维的场景体验，打造多之链接应发生。

■八里社区
八里居委会现辖区内有5个联组9个村民小组，共515户，总人口2235人，占地面积6.8平方公里。**因淮安食品科技产业园发展需要**，自2016年八里村委会整体搬迁，由淮安食品科技产业园投资新建新农村社区，**占地75371平方米。目前八里入住居民小区142户，总人口586人。**

■场地现状
优势：空间高挑，大面积落地窗，窗外景色佳。室内采光足。
劣势：当前空间局部分割过多，领域感、分割感过强，开放性、共享性欠佳。

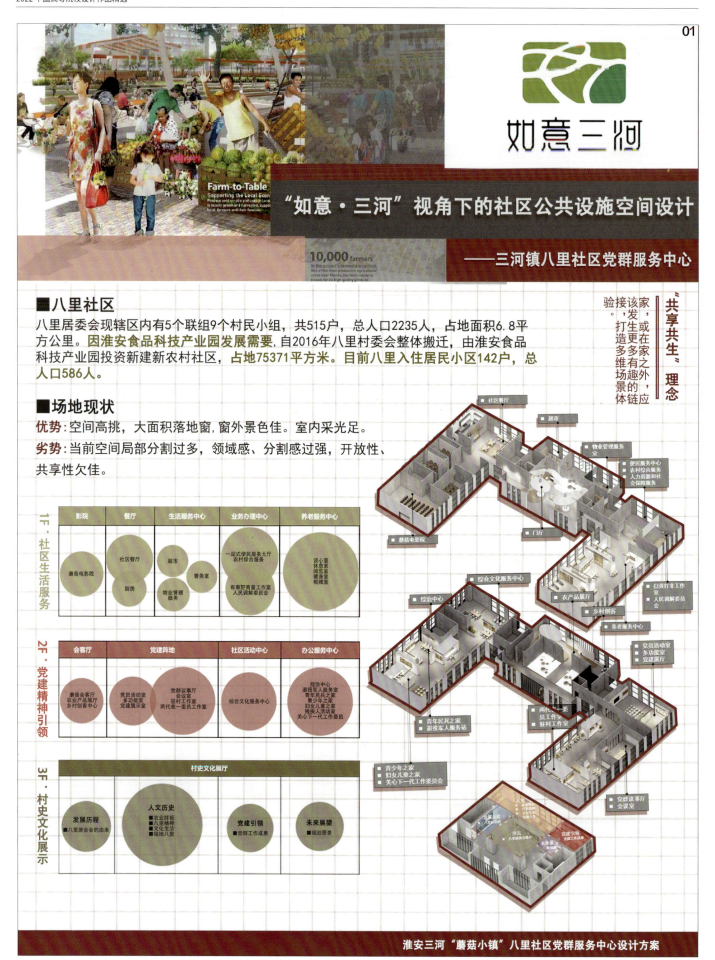

淮安三河"蘑菇小镇"八里社区党群服务中心设计方案

党建精神的传承 ■ 展示特色党建工作 营造乡村党建氛围

乡村故事的延续 ■ 陈列乡村生活物件 打造村史文化空间

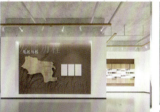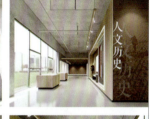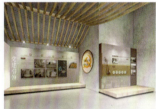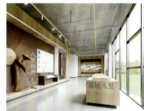

文化生活的重塑 ■ 开放社区活动空间 提供生活服务保障

淮安三河"蘑菇小镇"八里社区党群服务中心设计方案

该中心设有服务大厅、党建文化展示区、居民议事厅、社区公共服务站、党员活动室、居民议事厅、村史馆等功能室。以社区党群中心作用发挥为切入点,吸收社会领域的价值理念、沟通方式和组织技巧,实现共建(党建阵地、文化阵地、和谐邻里);共融(文明社区、协同党群、团结组织);共享(社区文化、三河传承、美好生活)。

本项目受江苏省2022年艺术基金项目《"苏"你最美》资助。

姓名:罗婷 包金茗 李桃然　院校:南京邮电大学传媒与艺术学院

"神怡－心悦"办公空间

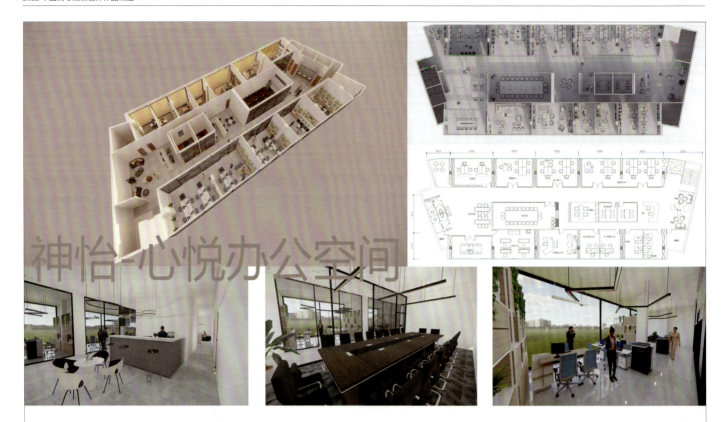

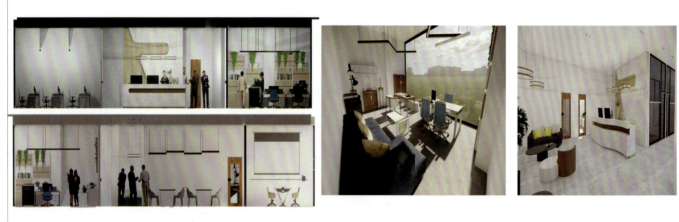

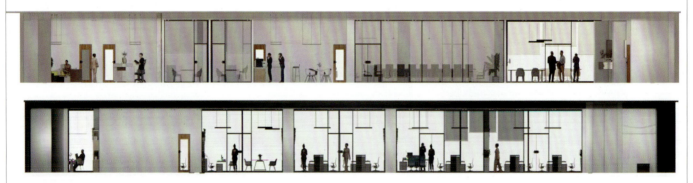

"神怡－心悦"办公空间

办公室空间的首要作用就是需要良好的流动性和舒适性，以便人们有愉悦的心情来办公。灵活的空间分布以及简洁明亮的设计给人心旷神怡的感受。设计风格为现代简约风，取简约的白色和木色构成将色彩、照明、软装等简化到极致，充分体现各种装饰元素的高级质感。从墙面、地面、顶棚到家具陈设乃至灯具器皿等，均以简洁的造型、纯洁的质地、精细的工艺为特征。

姓名：吴玉琴　　指导老师：李昊文　　院校：北方工业大学建筑与艺术学院

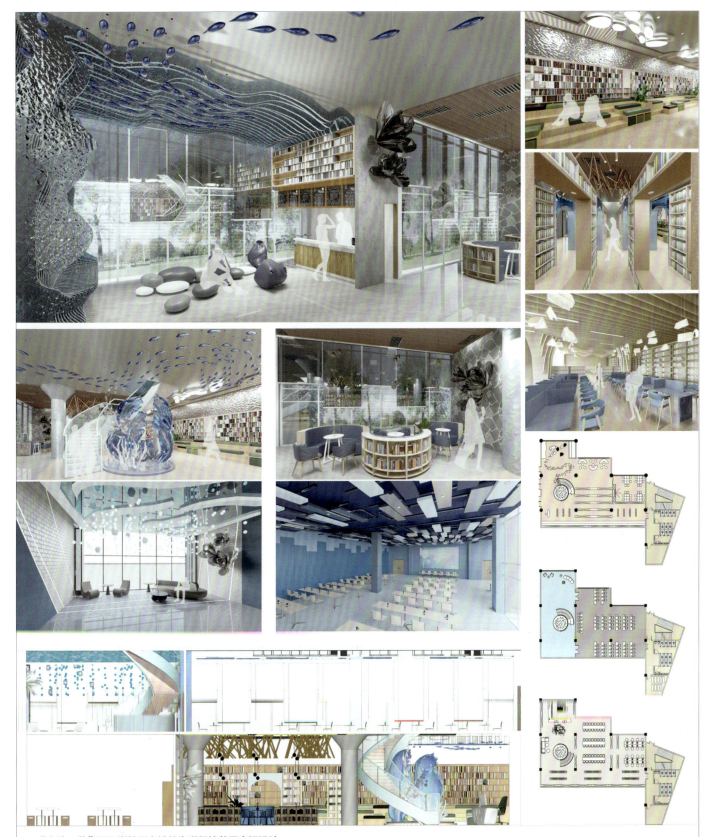

"人造·蓝"国际学校图书馆的海洋保护装置空间设计

采用现代装置艺术结合空间设计创造表达与交流的全新艺术手段。将"以人为本""可持续发展"的设计理念融会贯通于本次图书馆设计。在此次设计中,以宣传海洋保护的理念为主题,因此在设计装置过程的中利用这一特色,将材料结合室内空间进行二次设计利用。让艺术性、功能性的设计语言与使用群体产生良性互动。

姓名:李泓霏 指导老师:冯勤 院校:广州理工学院艺术设计学院

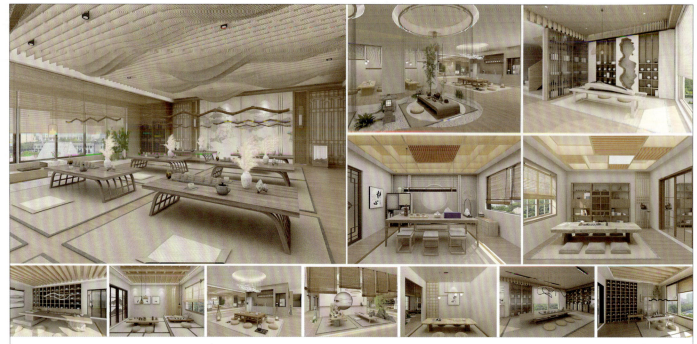

"禅"茶室空间设计

将禅茶文化作为设计灵感来源，意在打造一个宁静、雅致、自然的室内空间。根据茶室功能需求进行空间划分，统一整体色调，将禅之韵味应用于空间的氛围营造，搭配空间场景的转换，形成特色鲜明的茶室空间。

姓名：胡钰钏　　指导老师：张加奇　　院校：燕京理工学院艺术学院

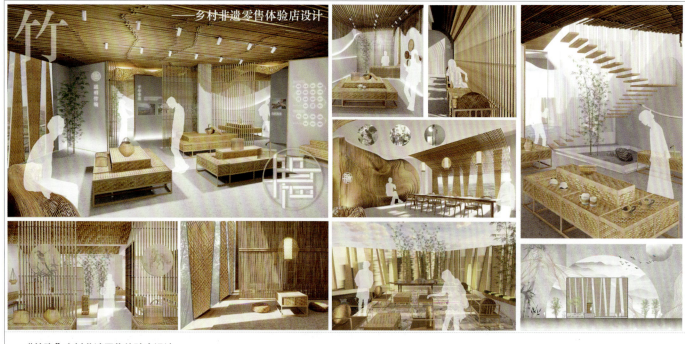

"竹隐"乡村非遗零售体验店设计

方案选址于四川省道明镇，当地拥有非遗"道明竹编"。立足于非遗和乡村振兴的命题，就"非遗产品乡村零售店"展开设计。

通过梳理"道明竹编"技艺，确定方案主题概念——"隐"。室内外由五个空间主题构成，意在打造穿越竹林"隐"的感受。首层室内外以折线为设计元素塑造空间，二层以参数化天花为重点，重复拱形元素塑造空间。

姓名：陶唯伊　　指导老师：王松华　　院校：哈尔滨工业大学建筑学院

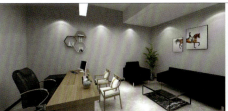
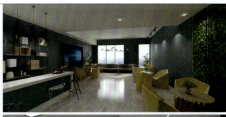
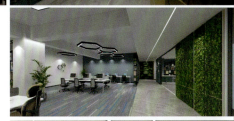
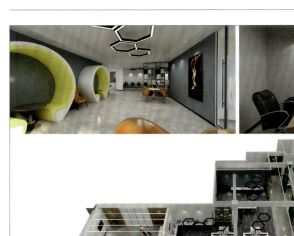
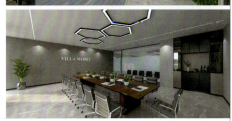

"蜂巢"室内办公空间设计

设计灵感来源于日常生活。整体空间以蜂巢为中心元素，寓意是像蜜蜂般辛勤工作。设计色调以冷色为主，辅以一些暖色调点缀，冷暖结合显得档次较高，给人舒适的办公环境，无论在员工的休息区还是办公区，都是以员工为中心，真正能给人居家办公的感觉。

姓名： 赵昕炜　　**指导老师：** 李辉　　**院校：** 延安大学鲁迅艺术学院

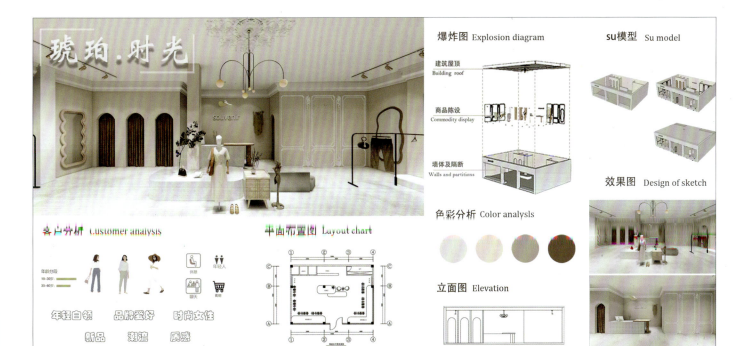

琥珀·时光

兼收并蓄，是当下人们喜爱的生活方式。现代法式风格，就很好地诠释了这个理念，它完美融合了法式的优雅浪漫，同时体现出现代风格的简约时尚。此次服装店整体配色以高级的奶油色为主调，典雅大气，清新而不失高贵。大理石的质感与拱形门、石膏线、雕花吊顶等经典法式元素碰撞融合，别有一番风味。

姓名： 李慧　　**指导老师：** 王佳　任佳伟　　**院校：** 湖南外国语职业学院

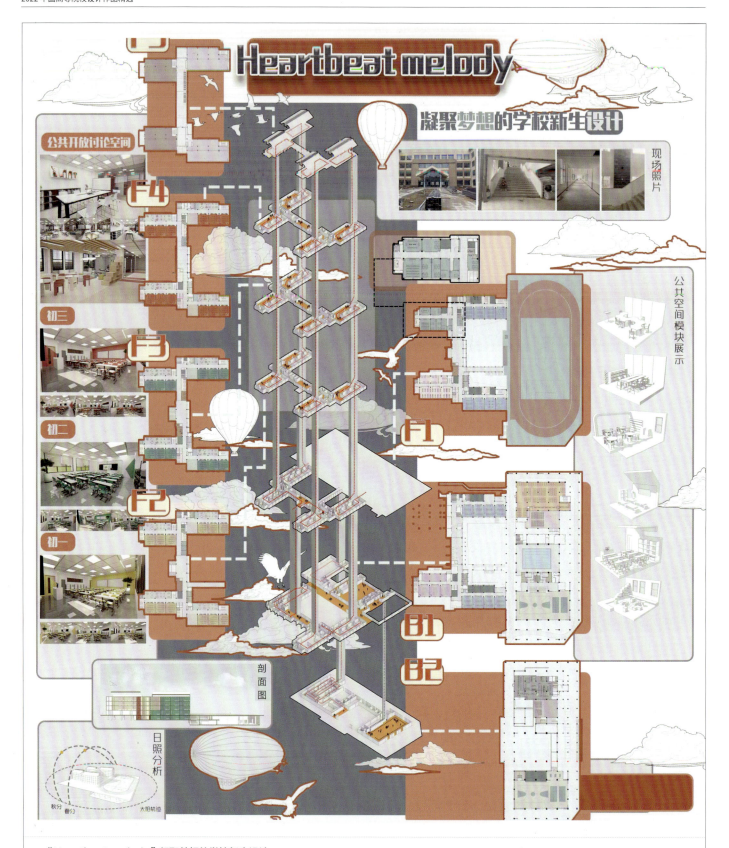

"Heartbeat melody"凝聚梦想的学校新生设计

青少年容易受到环境文化与地域周边文化的无声熏陶，学校是孩子成长的第二家园，因此，校园文化设计理所当然担负起了复兴民族传统文化的重任。本项目以国学文化、传统文化的传播与教育为指导思想，打造一座简洁实用、绿色自然、经济安全、充满活力、具有传统文化思想和创新交流精神的现代化绿色新校园。

姓名：郑丽 石琪隆 赵唯一　　指导老师：刘伟　　院校：山东科技大学艺术学院

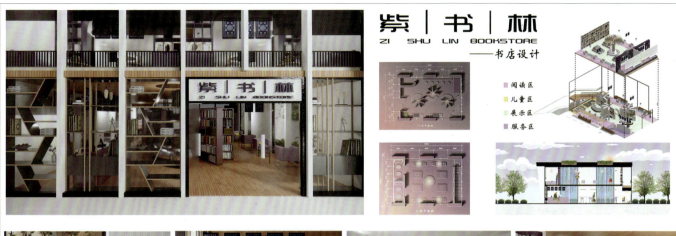

"紫书林"书店设计

　　书店坐落于云南大理开发区的两所学校旁，目标人群为教师与学生。作者以紫色、丛林作为设计元素，融入空间及书架的设计中，营造出轻松淡雅的氛围，让顾客仿佛置身于森林，在安静清凉的环境中也更容易沉下心来阅读。

姓名：李郁　魏深　　指导老师：任永刚　　院校：北方工业大学建筑与艺术学院

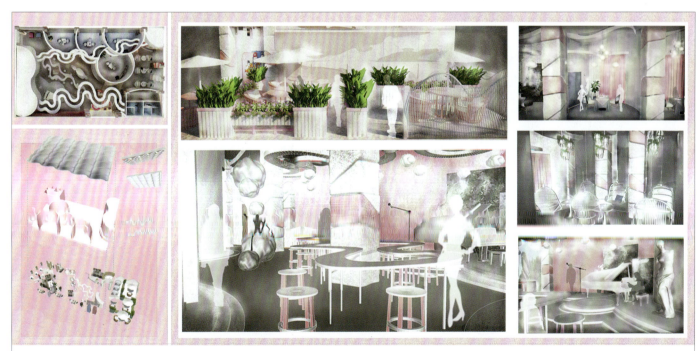

"流云"情侣主题餐厅设计

　　灵感取自于泰戈尔的《游云》，"无助地飘拂在天空里，啊，我那永远光辉灿烂的太阳！"这仿佛是说，每个人都是彼此心灵释怀与沟通的维系，在没碰到对方之前，我就像只蜉蝣般漫无飘渺，但是遇到了你，我的太阳，我将在云朵之间与你相会。流云的元素就是整个方案的核心，意在打造一个让每一对相爱的人云中聚会的空间。

姓名：樊旭泽　廖长庆　　指导老师：任永刚　　院校：北方工业大学建筑与艺术学院

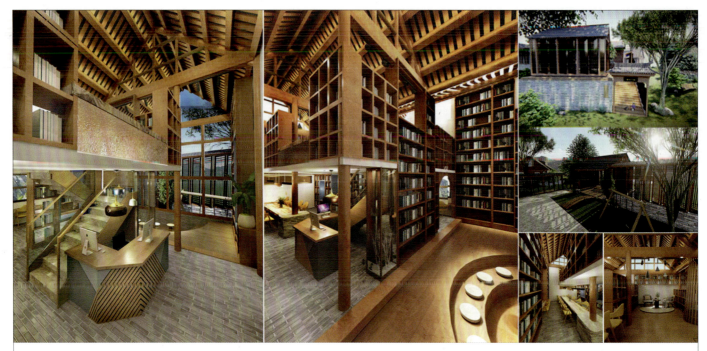

一川

通过对传统文化的认识，将现代元素和传统元素结合在一起，既有中式风格的古典高雅，又有现代风格的时尚元素，以现代人的审美需求来打造富有传统韵味的设计，但同时也并未丢失对传统文化的继承。

姓名：李梦晗 段嘉羽　　**院校**：云南艺术学院设计学院

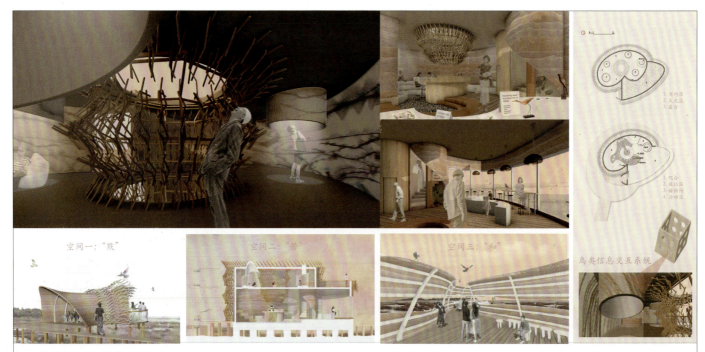

"归巢"主题湿地公园空间

该项目位于我国华北最大的潟湖——七里海。针对七里海面临的严重环境危机，特别是湿地鸟类锐减的问题，"归巢"湿地公园集湿地保护、环保教育、经济发展以及艺术性为一体，进行可持续发展规划。空间设计以人与鸟的故事为叙事线。园区空间中的交互系统关联当代数字艺术的发展形式，例如NFT，旨在挖掘人与自然和谐共处的更多可能性。

姓名：解云垚 王思奕　　**指导老师**：刘达　　**院校**：北京服装学院材料设计与工程学院，中央美术学院

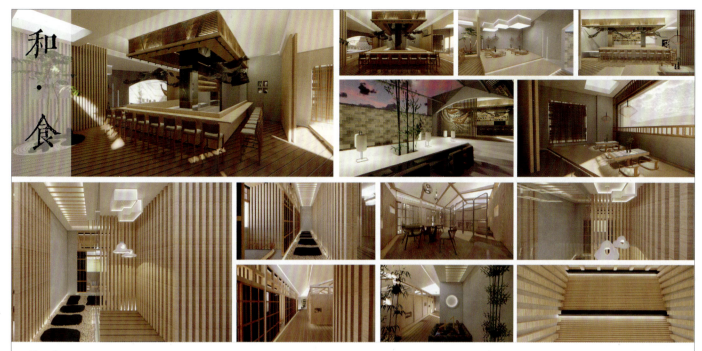

和·食

门外设计低调沉稳,白色为主体的墙面简洁且高雅,不经意间就会被吸引。店内整体风格沿用了日式水平概念,搭配当代几何阵列设计,原木色与黑色穿插搭配。侘寂风的玄关结构与桧木楼梯相互映衬。当木质量门缓缓打开,扑鼻而来的原木芳香,点缀出文雅而不失传统的新东方典雅。

姓名: 唐璐 马默涵　　**指导老师:** 崔恒　　**院校:** 宁波大学科学技术学院

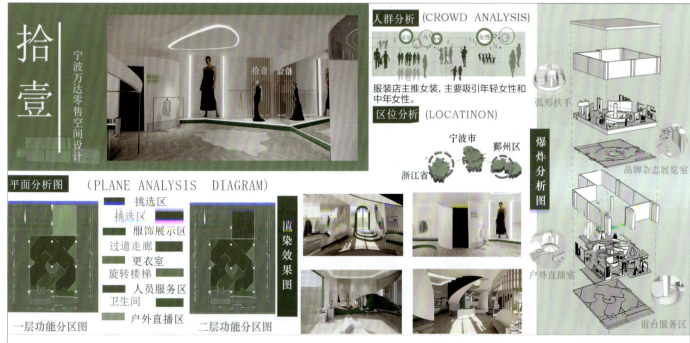

拾壹

作品主题是服装店——拾壹。建筑平面从七巧板中获得灵感,最终保留弧形和三角的元素,在平面上进行切割和连接。在立面上,通过高度错落的墙体和部分的留白,将体块分割成不同功能区块。一层和二层都是以旋转楼梯为中心点,向四周发散构成圆弧的动线,为我们的服饰空间做铺垫。本空间以绿色和白色为主调,打造活力的服饰店。服饰店面向所有年龄段的人群,强调美与追求美和年龄无关。

姓名: 方晴川 毛欣怡　　**指导老师:** 崔恒　　**院校:** 宁波大学科学技术学院

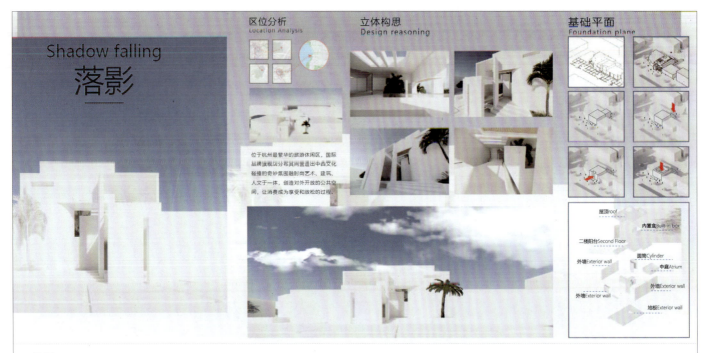

落影

感受生活的美妙，将阳光以我们心之所向的形状投射，在白墙上落下影子，家居也因我们而更加浪漫！

姓名：王雪君 张泽彬　　指导老师：崔恒　　院校：宁波大学科学技术学院

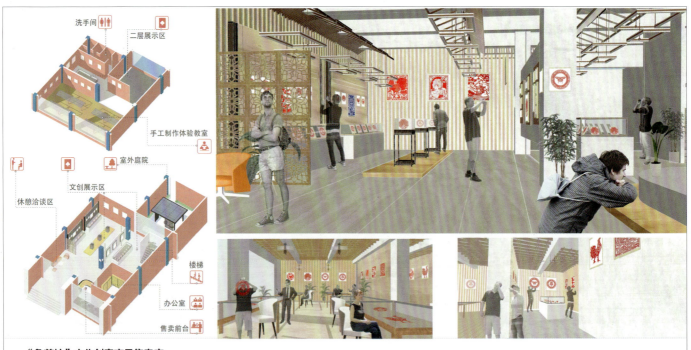

"鲁剪坊"文化创意产品售卖店

该设计为以剪纸为依托的文创产品售卖展示空间，空间共两层，一层以展示、售卖、休憩洽谈功能为主，二层主要为手工体验教室。通过传统材料与现代化空间的融合，展示具有传统地域文化的剪纸作品。同时，独具造型色彩的剪纸作品也是重要的装饰元素之一，打造出独具一格的文创展示售卖空间，也可提高城市文化影响力。

姓名：邓绍光 孙亚丽　　指导老师：刘伟　　院校：山东科技大学艺术学院

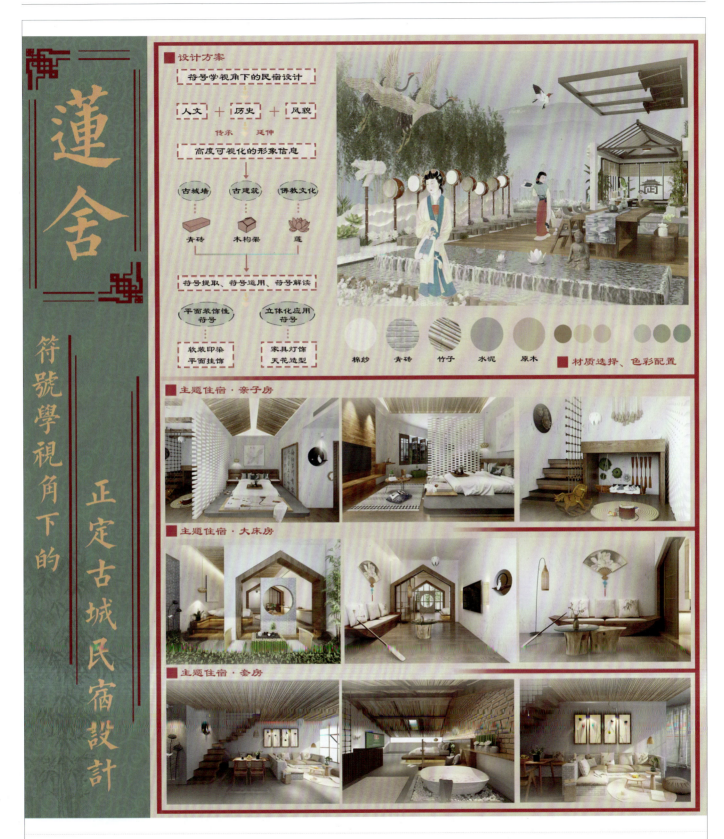

莲舍

本项目基于符号学视角下，将正定古城的创新发展与时代精神相结合，以文化延续为出发点，深入发掘地域性特色文化资源，识别传统资源的多重文化价值，将文化"承载物"的特征加以提取和延伸，演变为高度可视化的形象信息，并赋予其更为符合现代受众审美和设计感的艺术特征。通过文化符号的植入，实现文化底蕴和人文精神的传递。

姓名：李佳颖　　指导老师：宋莹　　院校：天津工业大学艺术学院

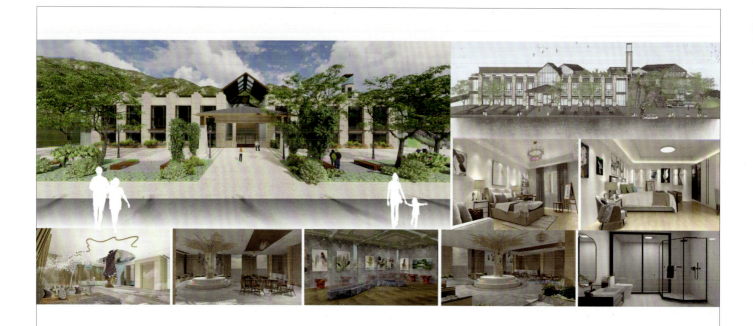

"艺·森"基于现代绘画、摄影自然生活艺术下山水艺术酒店设计

本艺术酒店是以自然生活现状为依托，分享自我思想为理念的主题酒店，将酒店环境与绘画、摄影作品相结合，通过自然、艺术、文化等系列主题，满足顾客对绘画、摄影的向往以及对各种艺术文化的探究心理，打造具有一定建筑结构特点的特殊酒店环境。

姓名：廖景升 刘方爱 许文利　指导老师：高媛　院校：江西师范大学科学技术学院

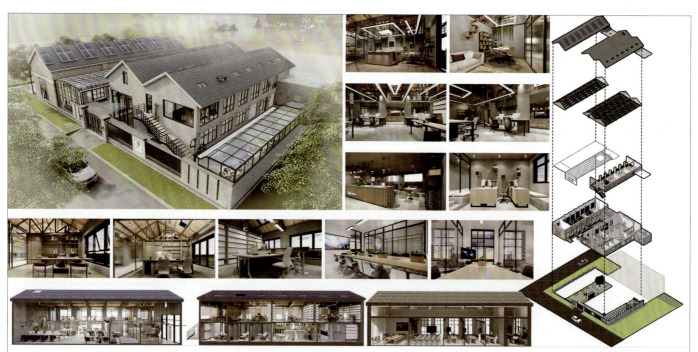

"朝花'析'拾"基于生态化理念下的旧厂房办公空间改造

该项目为旧厂房改造办公空间设计，是一个融设计项目和课程培训为一体的设计公司的工作场所。在原来的旧厂房基础上保留部分原始建筑结构，运用新技术、新材料，将绿色的植物引入办公空间，结合生态化的设计理念，打造一个绿色开放、舒适健康、高效便捷、生态自然、可持续的，集美观性和功能性为一体的办公空间，使企业的文化气质内外浑然一体，展现出有内涵的视觉空间及企业独特的个性与特点。

姓名：陶茂金 李子洋　指导老师：嵇立琴　院校：南昌航空大学艺术与设计学院

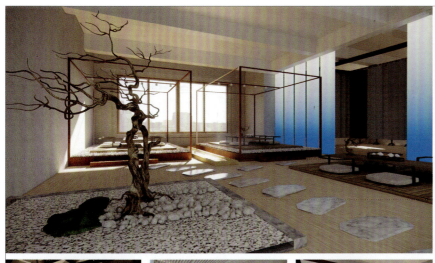

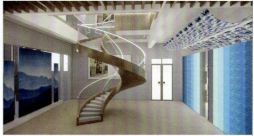
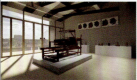
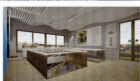
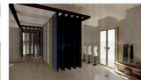

蓝染作坊

本次设计方案基地位于云南喜洲古镇周城村,自古以来就是有名的扎染之乡。设计项目为两层建筑,占地约 365m²。设计主题为商业空间——扎染体验馆设计。主要有三大功能,分别是消费、体验和展览,消费者可以在这个空间中充分了解并体验到扎染的知识与乐趣。

姓名:宋继欣　　指导老师:刘伟　　院校:山东科技大学艺术学院

淡

"淡"是女款服装店设计。以淡白黄色为色彩的主基调,运用柔和的线条、造型来塑造女性淡雅柔美的特征,与所卖衣服相互呼应,将"淡"氛围烘托到极致。

姓名:郭富强　　指导老师:肖辉娅　　院校:重庆第二师范学院美术学院

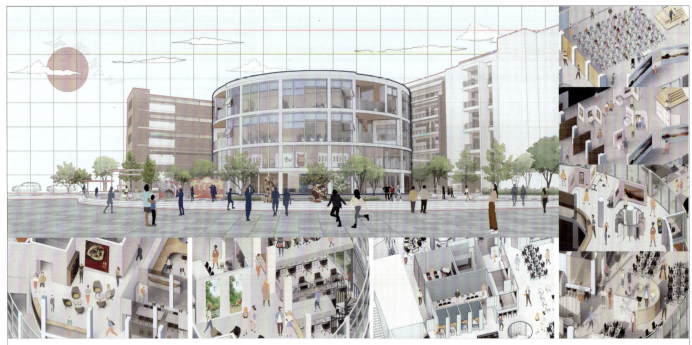

"乘非遗，创新生"广州大学既有建筑空间再生设计

该项目是对广州大学大学城校区原声光电研究所建筑的综合改造。方案将"非遗活化进校园"作为背景，经过调研、整合，结合学生的实际需求，将原有建筑空间打造为一个功能复合的校园非遗创客文化活动中心，其功能包括展示展览、创新创业、轻食餐饮等，满足师生休闲、社交等多样使用需求。

姓名：王籽洋　晁颖婷　周齐轩　满天矫　　指导老师：王琛　　院校：华南理工大学设计学院

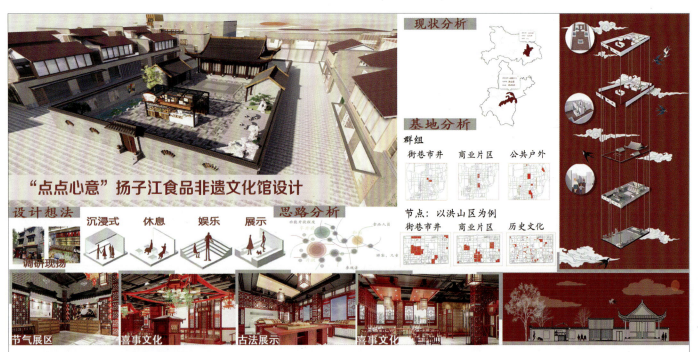

"点点心意"扬子江食品非遗文化馆设计

随着时代的发展，老字号店铺在文化传承创新发展上的重要性日益显现。因此，在老字号店铺设计基础上考虑空间功能的联系性；注重沉浸式空间文化主题关联设计；设计师希望空间氛围是庄重、舒适的，在色彩上用红木棕色与白色形成对比；采用四合院传统建筑形式，在情感上表达一种安心舒适的生活状态。

姓名：叶莹　　指导老师：杨婉　　院校：武汉工程大学邮电与信息工程学院艺术设计学院

多元化的社交空间

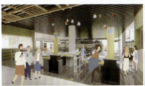

镇江南门菜场更新改造设计

本设计通过对镇江农贸市场内外空间现状的调研，解决原有的设计漏洞。在此基础上提出可持续性发展的设计思路，从生态、社会、经济发展的角度出发，改善空间环境，增加社交功能，带动经济文化产业，设计出能够满足社会长期发展需求的农贸市场，提升设计的内在价值。

姓名：包灵月　　指导老师：王泽猛　　院校：苏州大学艺术学院

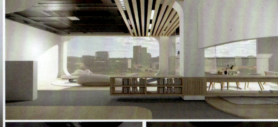

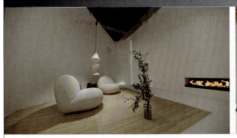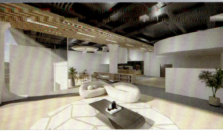

"Live In Time 居有定所"新型体验式家具展馆设计

物欲横流的时代，人们起早摸黑地忙碌在大街小巷。家是每一个灵魂的栖息地，生态家居体验馆就是为每一个灵魂挑选喜欢的家居打造。

方案的宗旨是设计一个将艺术和生态家居理念进行融合，集成一个包括展厅和商业洽谈空间的新型体验式家具展馆，从而在有限的区域构建满足多种情景的家具交互沉浸式体验，并使艺术与自然充斥于方案中，而可移动的墙壁模块则致力于满足与时俱进的家具陈设场景的变换需求。

姓名：贾昌儒　刘亚宁　　指导老师：崔恒　　院校：宁波大学科学技术学院设计艺术学院

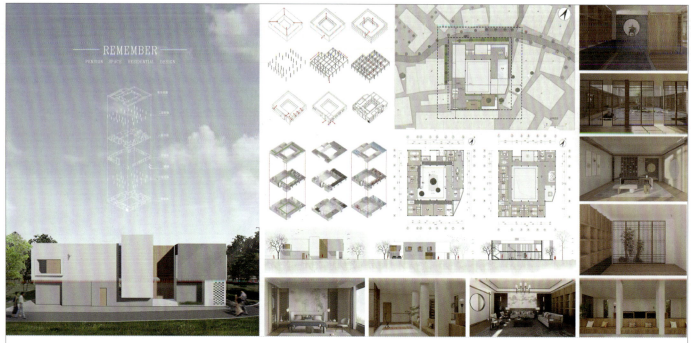

"Remember"原象山石浦镇大庆冷库厂旧房改造养老空间设计

采用方块移动堆叠的方式进行设计，利用"回"字形空间布局为主。一层为主要功能区，二层以休闲室为主，三层为屋顶花园，同时增加了无障碍功能设施，例如扶手、上下坡增加轮椅功能等。参考当地历史人文特色，室内大部分采用中式榫卯结构设计，是一个适宜居住，集养老、休闲、娱乐于一体的民居空间。

姓名：李雅涵　　指导老师：陈忆　　院校：宁波大学科学技术学院设计艺术学院

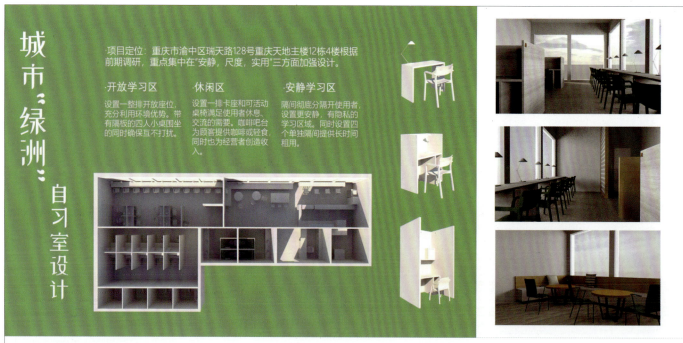

城市"绿洲"自习室设计

自习室分为休闲区和学习区。休闲区包含餐桌和小咖啡吧台，为使用者提供尽可能自在轻松的环境，满足使用需求。学习区按照安静程度划分，使用者可根据使用需求选择。

姓名：任思雨　　指导老师：韩冰　　院校：北方工业大学建筑与艺术学院

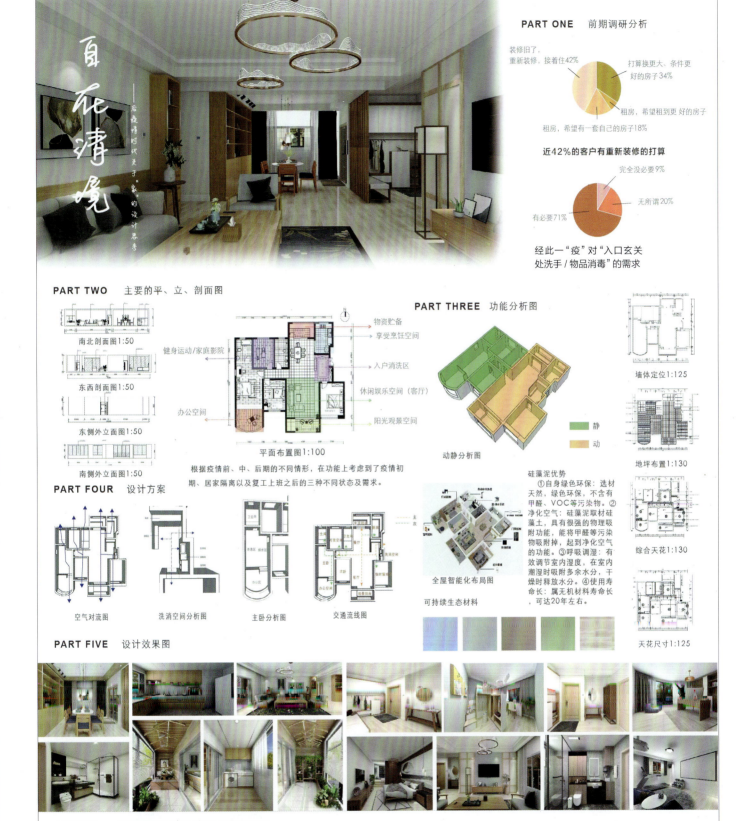

百花清境——后疫情时代关于"家"的设计思考

在居家隔离的情况下，人们开始了居家办公、居家学习、居家娱乐等各项活动。同时，由于活动的方式及活动时间的增加，家居空间的一些问题开始凸显出来，促使人们开始思考后疫情时代的理想化居家生活模式，人们对于家居空间新的需求促使家居空间设计有了更多新的思考。

姓名：孟凡聪 马驭骄 李甜甜 指导老师：宋润民 吴静 院校：曲阜师范大学美术学院

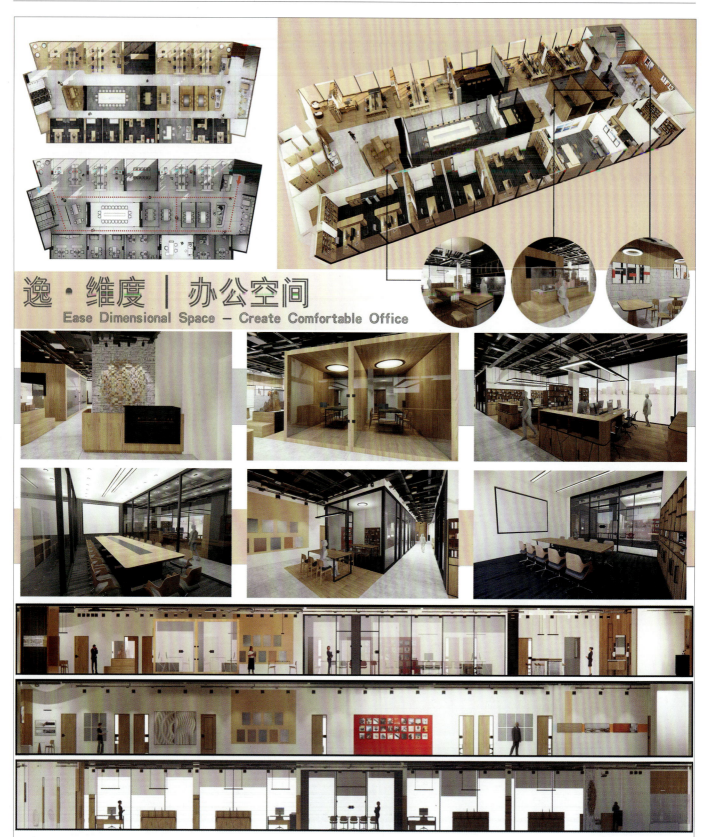

"逸·维度"办公空间

办公空间设计的首要目标是以人为本。在充分利用环境条件的前提下，基于空间流通性强、工作方式灵活与工作环境舒适的理念，营造一种和谐的现代办公氛围，为员工创造一个舒适、方便、高效的工作环境，同时增强办公空间的综合性。强调生活与工作、个人与团队息息相关的设计理念。色彩以白色、原木色、灰色、深灰色、黑色为主，适合现代简约风格的色彩搭配。

姓名：刘逸　　指导老师：李昊文　　院校：北方工业大学建筑与艺术学院

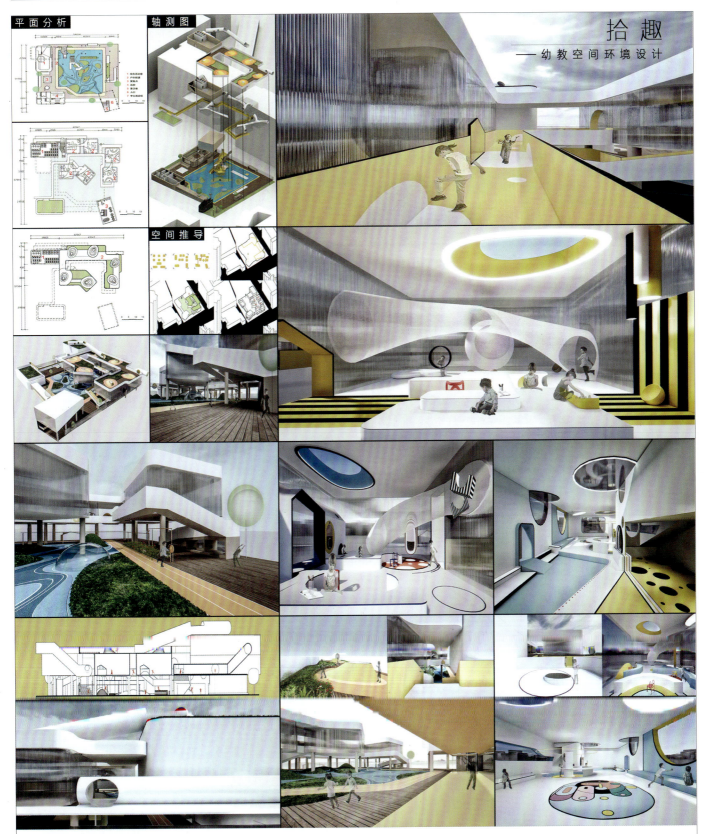

"拾趣"幼教空间环境设计

本作品选取广州市荔湾区逢源街道地块展开空间环境设计,设计过程侧重于分析实践教学在幼教环境中的表现,并以设计手段放大空间体验,将空间、景观、动线作为"教具"渗透于场地,以促进幼教空间环境的趣味性探索。希望以幼儿体验参与、身体实践为主的空间环境模式有助于幼儿在学习空间中获得多维感知,从而达到实践教学的目的。

姓名:曾子晴 杜昕蕾 陈梦蝶　　指导老师:钟志军 么冰儒　　院校:广州美术学院城市学院

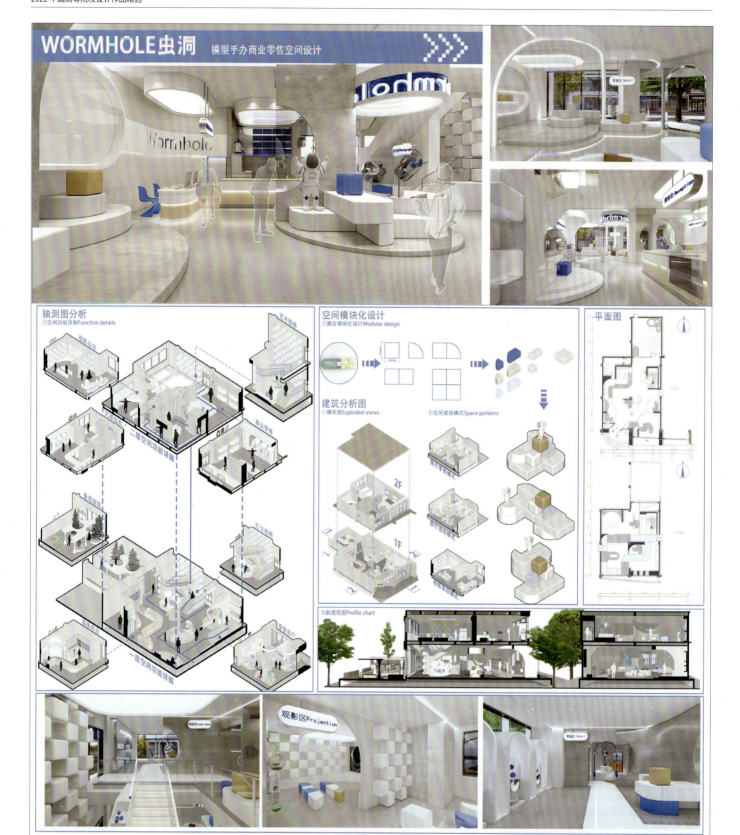

"WORMHOLE 虫洞"模型手办商业零售空间设计

该方案是以时空穿梭、多维空间的"虫洞"理念为出发点,与商业零售空间相结合,通过这些更具有活力的元素树立一个更概念化、多元化的商业形象。空间以时空胶囊的半圆形为基础,通过形与形之间的连接使整个空间具有流动感。通过对该临街空间和商业的考虑,给商业零售空间带来更多的可能性,从而推动模型手办多元化发展。

姓名:邓杰 汤淑钰 宋笠源　　指导老师:袁傲冰　　院校:中南林业科技大学家具与艺术设计学院

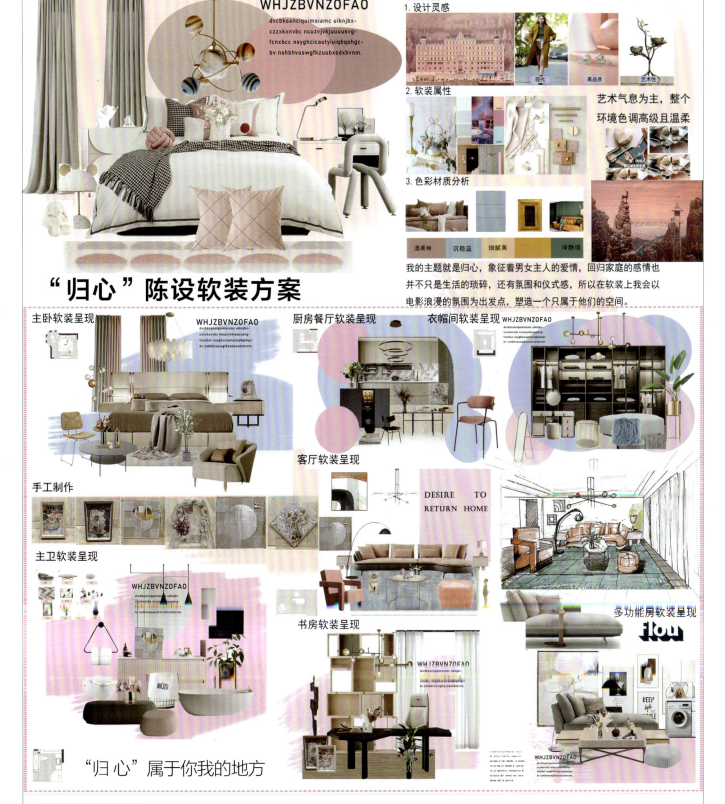

"归心"陈设软装方案

项目定位

1. 设计灵感
2. 软装属性

艺术气息为主,整个环境色调高级且温柔

3. 色彩材质分析

温柔粉　沉稳蓝　细腻黄　冷静绿

我的主题就是归心,象征着男女主人的爱情,回归家庭的感情也并不只是生活的琐碎,还有氛围和仪式感,所以在软装上我会以电影浪漫的氛围为出发点,塑造一个只属于他们的空间。

主卧软装呈现　厨房餐厅软装呈现　衣帽间软装呈现

手工制作　客厅软装呈现

主卫软装呈现　书房软装呈现　多功能房软装呈现

"归心"属于你我的地方

"归心"陈设软装方案

电影《布达佩斯大酒店》中,粉色调奠定了整部电影的"大粉红"灵魂,这里的大粉红包含了一种大情怀。《布达佩斯大饭店》给予观影者的视觉享受是无与伦比的,导演韦斯·安德森以自己独特的审美技巧打造了一个童话般的梦幻王国,在这样一个粉红色的均衡对称的世界里,所有发生的故事都变得温柔而优雅。选用了其中一幅画的配色为灵感,符合女主人的性格。所以方案中也运用了温柔绿、细腻黄、阳光蓝、美丽粉来作为整体基调。

姓名:刘鑫慧　指导老师:罗月利　院校:四川电影电视学院设计与美术学院

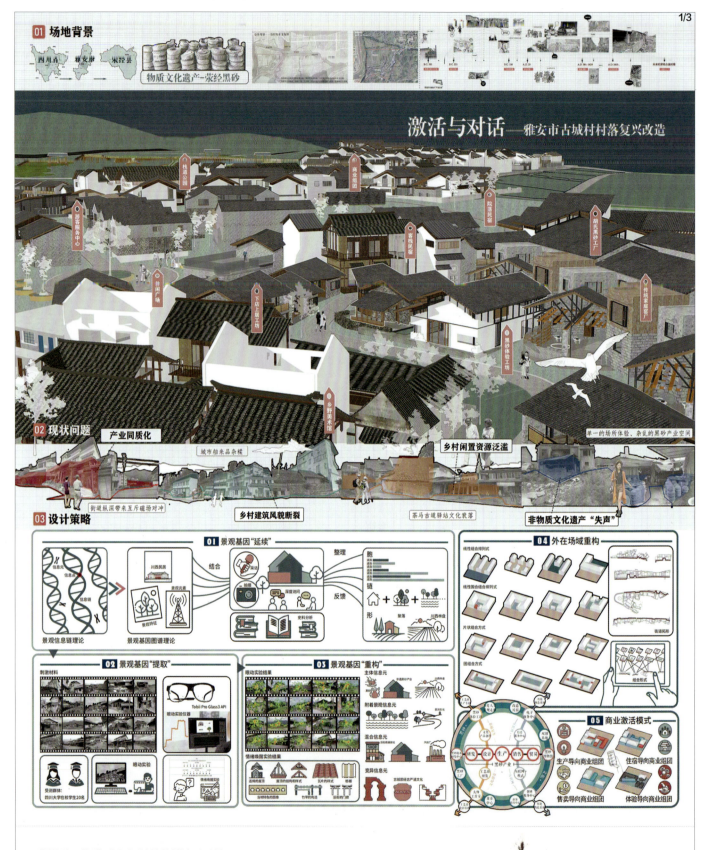

"激活与对话"雅安市古城村村落复兴改造

古城村，曾经是茶马古道的重要驿站。本课题依据景观基因理论对空间组合形式进行梳理，通过眼动实验对其村落景观基因进行识别与提取，建立传统地域的现代营建生成模式。在保护本土性文化肌理的基础上，达成村落内化激活，村落高效拓展，生态空间有效保护，村落产业升级优化等目标，探索乡村现代化发展的生存之道。

姓名：张嘉迅 黄青　　指导老师：鲁苗　　院校：四川大学艺术学院

04 模块单元策略

A 文化再现-街道立面改造

问题解决
- 现状场地建筑缺乏地方性特色
- 街道两侧建筑立面形态同质化

实施目标
- 展现场地建筑风貌基因
- 符合商铺功能需求
- 重现街道烟火气

A1 废材利用型	A2 展览展示型	A3 场所感受型	A4 暂歇交流型

古城村主导景观基因元素：木架、坡屋顶、错落的外廊、砂锅盖装饰、川西建筑、楼梯、木窗、透气屋顶

B 产业升级-黑砂体验中心

问题解决
- 场地未建立游客体验场所
- 同质化产业与差异化体验需求产生场所割据

实施目标
- 针对不同体验类型设置差异化体验空间
- 借助体验工坊进行文化输出

B1 艺术家工作室+雕塑体验	B2 大型-桌面黑砂体验工坊	B3 中型-拉胚+桌面体验工坊	B4 小型-拉胚+文创体验工坊	

C 建筑利用-驿站民宿置入

问题解决
- 原茶马古道场地驿站功能性减弱
- 场地大量汽修厂破坏村落氛围
- 村落闲置建筑资源泛滥

实施目标
- 盘活村落闲置资源
- 形成原住民与新来者的交集场所
- 场所穿越时间，让过去与当下惺然共鸣

C1 功能复合型驿站	C2 闲置建筑改造型驿站	C3 住宅共享型民宿	C4 下店上居型民宿	

D 布局优化-黑砂工坊改造

问题解决
- 部分窑厂年久失修，呈现破败感
- 部分窑厂动线混乱

实施目标
- 优化窑厂功能动线，增加复合功能
- 柔化过渡游客与黑砂产业的疏离感
- 切合黑砂工作者需求优化空间功能
- 为黑砂技术研发提供实验性场所

D1 胡氏黑砂大型黑砂工厂	D2 传统家庭窑厂	D3 前店后厂型窑厂1	D4 前店后厂型窑厂2

「村落风貌模块化定制谱系」

古城村建筑模块化组合清单

建筑类型	模块选择
产业导向建筑组合形式	A1\A2\A3\A4 + B3/B4 + C4 + D1\D2\D3\D4
住宿导向建筑组合形式	A1\A2\A3\A4 + B3/B4 + C1\C2\C3\C4 + D3\D4
售卖导向建筑组合形式	A1\A2\A3\A4 + B3/B4 + C1\C2\C4 + D2\D3\D4
体验导向建筑组合形式	A1\A2\A3\A4 + B1\B2\B3/B4 + C3\C4 + D2\D3\D4

大样

「利益相关者在场所内的触点」

黑砂工作者 / 村民 / 远途游客 / 周边游客

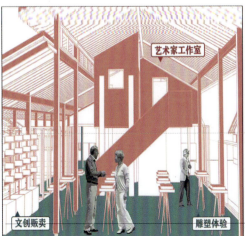

文创贩卖 / 艺术家工作室 / 雕塑体验

栈道公园

滨水公园 / 休闲公园

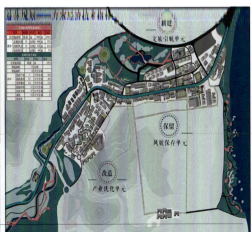

总体规划 方案总游线平面图

保留 风貌保存单元
改造 产业优化单元
新建 文旅引航单元

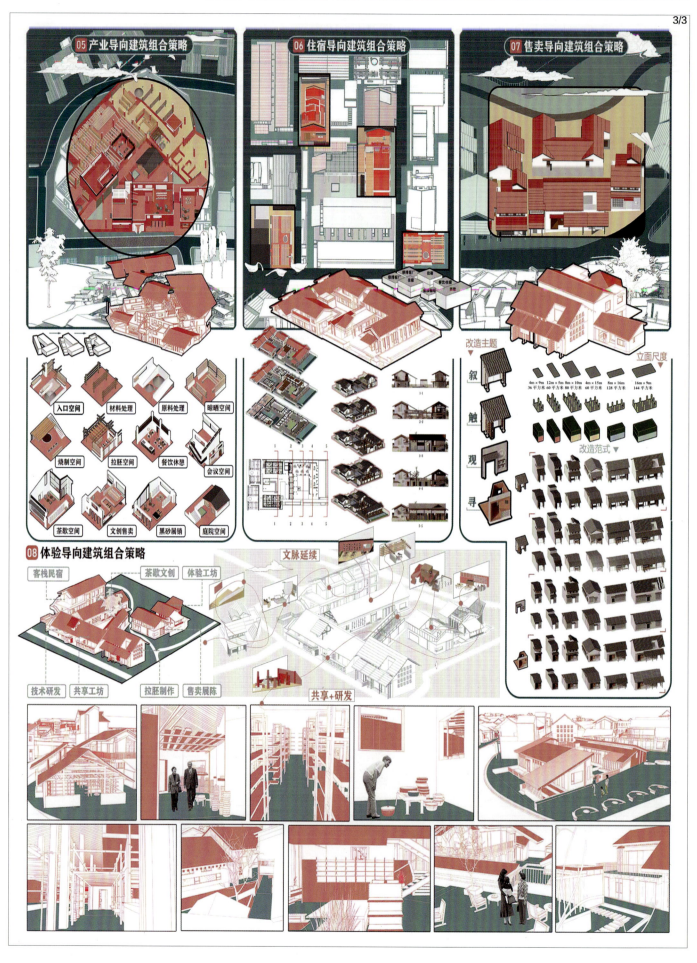

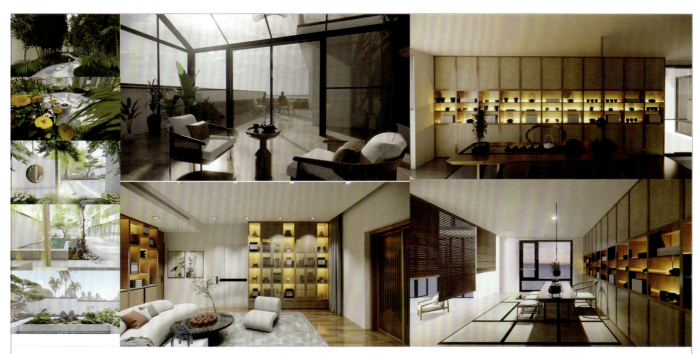

西亭嘉园家装设计

住宅采用现代中式风格。现代中式风格不同于传统的中式风格设计,传统的中式风格设计融合了庄重与优雅的双重气质,但现代中式风格的设计更多是利用现代的设计理念,从而将传统的中式风格以现代化的理念来重新组装,以另一种独特的民族符号来体现。

姓名: 唐棋林　　指导老师: 曲值　　院校: 成都艺术职业大学环境艺术设计学院

四方食事

本次设计是基于中国老龄化社会下对居住空间的研究与探索。随着人口老龄化的快速发展,适老化成为一个亟待研究和解决的课题。老年人的生活需求和年轻人不一样,漫长岁月里累积的操劳与消耗,让他们的行动变得迟缓,生活日趋不便。这个时候就需要为他们创造方便、安全、健康、舒适的生活环境,像他们曾经呵护我们那样去呵护他们。

姓名: 孙雪莱　毛翔婷　　指导老师: 刘伟　　院校: 山东科技大学艺术学院

"校园太阳"校园照明装置方案

"校园太阳"户外照明装置设计以太阳花为核心设计元素，以太阳花形象造型与校园文化为亮点，优化更新原有老化过时的校园路灯，对其从科技、绿色、文化三方面进行赋能与创新，在满足校园光照需求的基础上，丰富校园人群的精神文化需求。"校园太阳"的设计旨在激发希望，传递勇气，活力生机、向阳而生的太阳花正是象征着朝气蓬勃的大学生们，而深夜的灯光就像是太阳指引着前进的方向，让这些"太阳花"们能够向阳生长，积极向上。

姓名：唐乾恒 田富阳 唐乾桓　　指导老师：丁少平　　院校：浙江工商大学艺术设计学院，宁波大学科学技术学院设计艺术学院

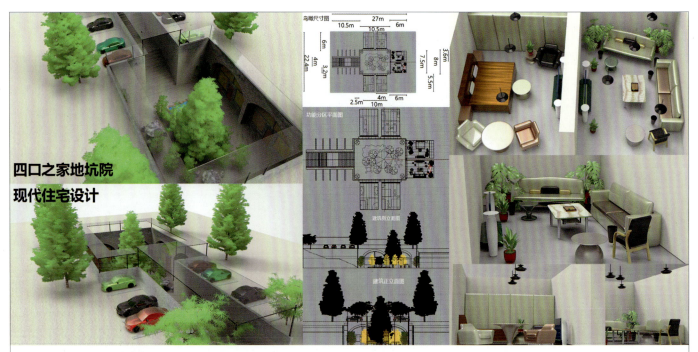

四口之家地坑院现代住宅设计

该设计的服务对象为陕北地坑院四口之家。外部设计有充足停车位，院中长楼梯增加地坑牢固度，种植松树满足陕北风俗。楼梯院落顶部安装透明玻璃挡板，能够遮风挡雨且避免光源直射，并保持院内亮度，避免雨水侵蚀。女儿墙整体1.6m，防止坠落兼具观景功用。院内含石凳、植被、小池塘，门窗的大片玻璃与室内多光源增加了光照。整体风格时尚简约。

姓名：张应韬　　指导老师：苑军　　院校：天津师范大学美术与设计学院

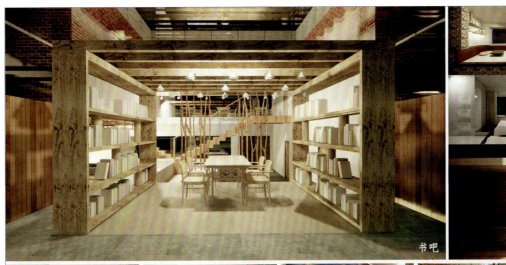
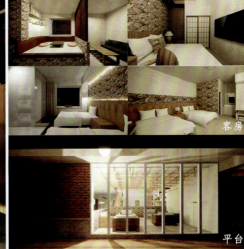

"拥抱山风"乡村民居改造

设计选择某村民居为改造对象，结合当地建筑特色、人文环境、自然条件等要素，对民宿进行建筑改造和室内设计。设计以营造人与自然的和谐相适应为目标，挖掘周边可利用的自然资源，就地取材，营造独特的生活意境。方案通过下沉空间、庭院划分、构建高差、设置天窗等方法，创造聚合的院落感，使人时时处处感到与自然相融合，创造"悠然见南山"而"曷不委心任去留"的旷达心境与氛围。

姓名：赵益弘　　指导老师：郝卫国　　院校：天津大学建筑学院

"遇见瑰繁"名画转译下的茶饮空间

敦，盛也；煌，大也。敦煌是世界瑰宝，其石窟壁画涵盖建筑、服饰、乐器、装饰图案等艺术元素，是我国传统设计艺术中的典范。"九色鹿"作为敦煌壁画经典形象为大众熟知。设计以《鹿王本生图》为蓝本，探索古画奇妙的艺术手法和表现形式，以叙事性理论作为空间主题，通过提取运用敦煌元素创造大开大合的空间氛围，构建新式的、奇异而瑰丽的现代化茶饮第三空间。

姓名：赵益弘　　指导老师：郝卫国　　院校：天津大学建筑学院

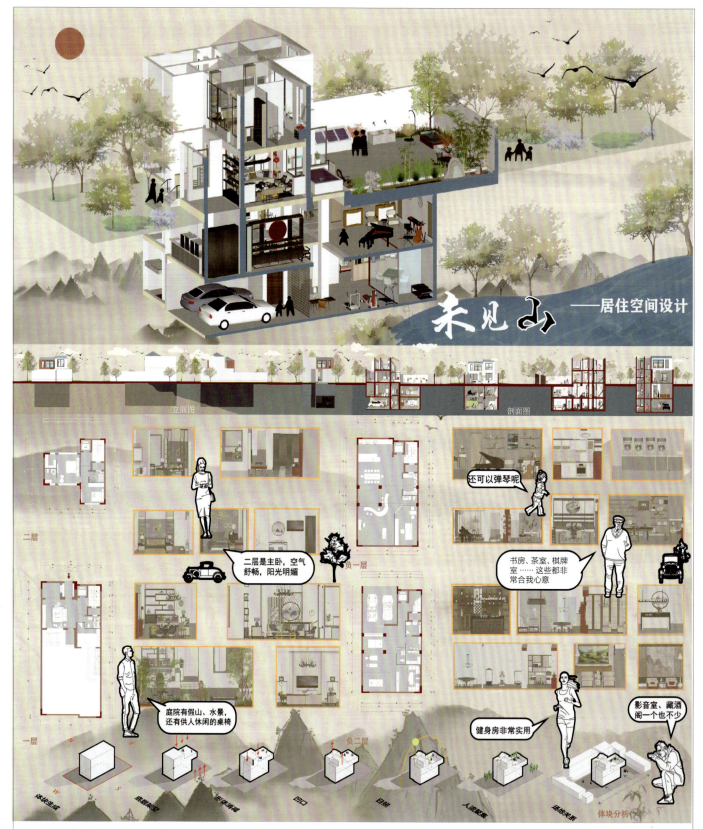

"未见山"居住空间设计

别墅总共有4层,地上2层和地下2层。二层阳光充足,适宜设计为主人的卧房。一楼方便出入,设有客房和客厅。负一层位于庭院下方,有采光天窗,设为书房与琴房。为极大地节约空间和不遮挡阳光,采用镂空书架将两个空间区分开。负二层因采光较差,故设有影音室、健身区,使得运动和娱乐两不误。并有藏酒阁、储藏室和车库。

姓名:程琦钰 侯国荣　指导老师:刘伟　院校:山东科技大学艺术学院

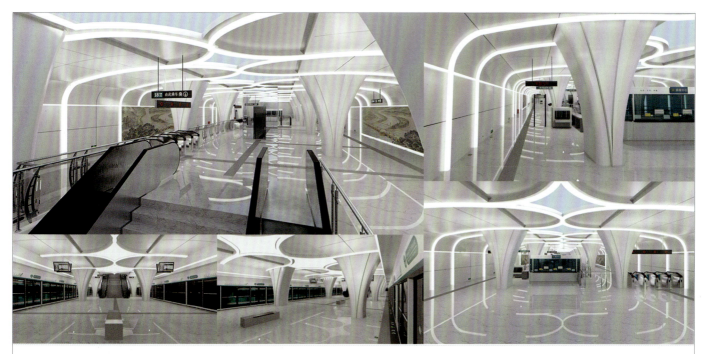

天府国际机场地铁交通空间室内设计

　　选取成都的市树——银杏作为设计元素，通过对银杏的结构提取、仿生等方法将元素运用到空间之中。墙面与天棚没有进行明显的分割，用银杏脉络的交织感进行表达，创造出一种视觉空间上的幻想。让地铁空间的室内设计在满足乘客使用需求的同时，更加具有人性化与地域文化色彩，成为城市地域文化发展与传承的重要角色之一。

姓名：马冠逸　　指导老师：胡剑忠　　院校：西南交通大学设计艺术学院

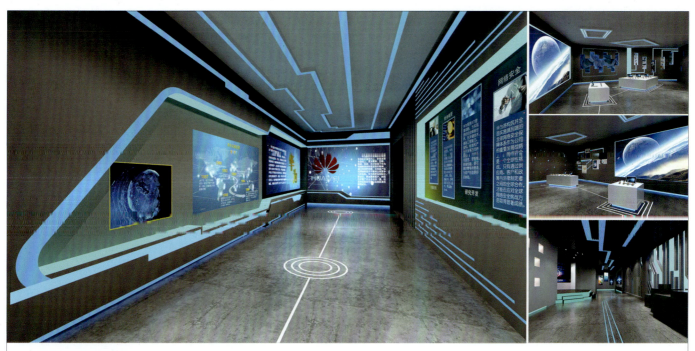

华为企业文化空间展示

　　展厅主要以黑、白、灰为主调，加入蓝色进行装饰，为让整个展厅有种科技与性冷感的感官氛围。展厅设计成比较有几何感觉的形状，展柜、展台、天花板、地面都运用几何图案，给人一种严谨、科幻的感觉。除了几何元素还有电子电路元素，窗户的造型、地面的图案也像电路板等电子路线图，与展厅的引导路线图相呼应，增加展厅的科幻感觉。

姓名：俞咏馨　李鑫宇　卫梓皓　　指导老师：景占伏　孔英琪　　院校：温州商学院传媒与设计艺术学院

"千里江山"叙事空间设计

此作品为概念设计，通过艺术作品空间化的手段将二维国画转化为三维展示空间。选择具有代表性的《千里江山图》作为设计切入点，通过对画中"散点透视"原理的分析，将其与展示空间相结合，应用到建筑空间当中。希望人们通过空间体验感受到随着时代的变迁所产生的自然异化，同时引发人们对于生态、低碳、绿色环保理念的深思。

姓名：柳天昱　　院校：燕京理工学院艺术学院

河北省政协党史馆展示设计

　　直观、简洁、大方的色调相互融合，烘托主体，以大红色和金黄色为主题色设计制作。采用虚拟现实、影视、多通道投影等高新技术向观众展示丰富的展项内容。展馆的中心部位，以飞翔的知识作为切入点，设计有翅膀形状的大型屏幕，滚动播放有关河北省政协及党史的相关视频。

姓名：侯召洋　马慧杰　　院校：北京城市学院艺术设计学部

宋庄镇党群服务中心办公室设计及展示设计

　　此项目受北京市通州区宋庄镇政府委托，设计小堡村党群服务中心。此设计项目展厅部分以小堡画家村美丽日落城镇剪影为切入点，着重展示小堡村浓厚的艺术氛围，将党群与艺术完美结合。办公部分以模块化设计理念作为切入点，多模式可变化。

姓名：侯召洋　许伟　　院校：北京城市学院艺术设计学部

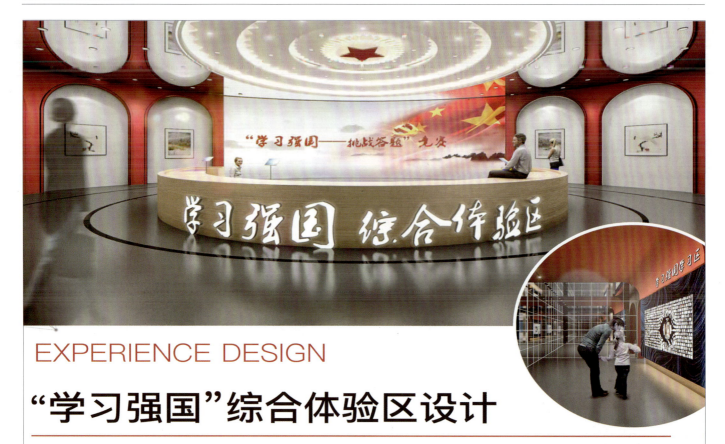

EXPERIENCE DESIGN

"学习强国"综合体验区设计

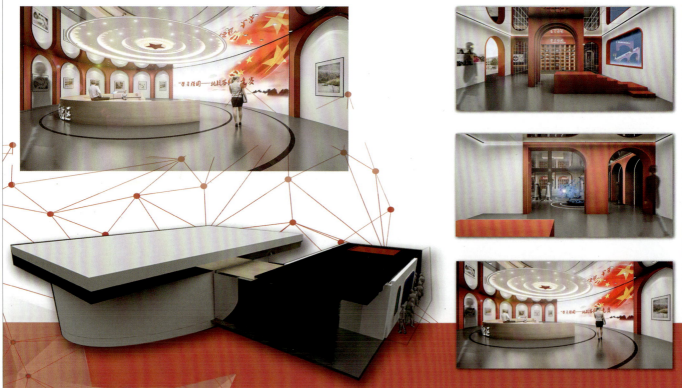

"学习强国"综合体验区设计

空间设计概念是沉浸式综合体验区，庄严、宽阔。将以往党建风格创新，通过空间氛围营造，让观光者在"学习强国"综合体验区可以沉浸式体验，学习党的历史文化。

姓名：李泽辰 张颖浩 姚旺　指导老师：张文　院校：华东交通大学艺术学院

"寂"服饰概念店展示设计

设计方案聚焦艺术性展示空间的营造,通过色调与质感突出静谧与自然的氛围,加入装置和摄影墙丰富空间功能,并强调动线自由,空间流动,充分表达自由、寂静、自然的品牌调性。

基金项目:2020年四川音乐学院院级科研项目《文化自信理念下的成都礼品文创产品设计及展示设计研究》CYXS2020031。

姓名:赖文萧 李倩 张兰兰　指导老师:曹星　院校:四川音乐学院成都美术学院

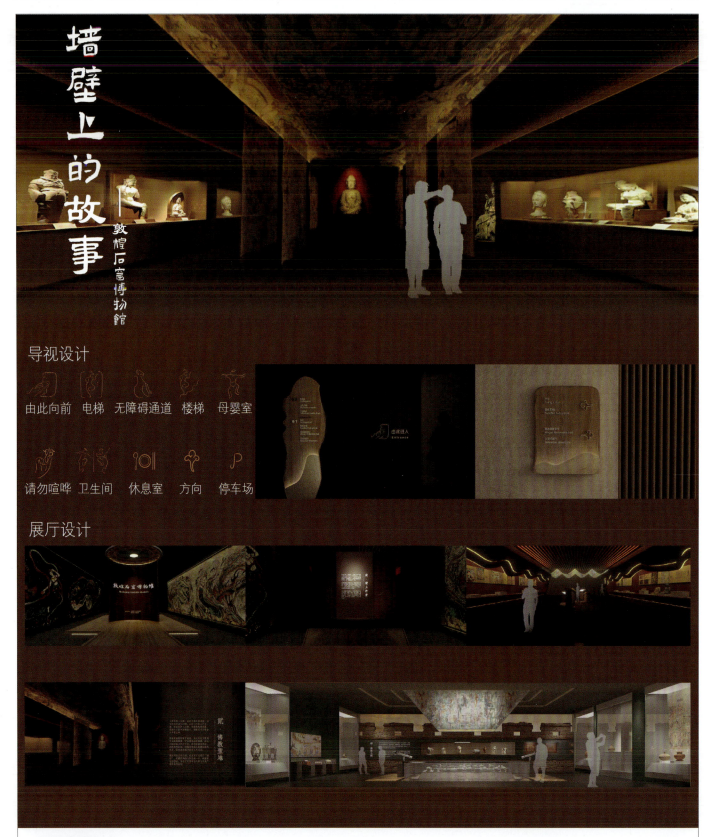

墙壁上的故事

本设计是以敦煌莫高窟洞窟壁画以及相关文物为主题的现代展示空间。在本案设计中，考虑到合理地将敦煌大漠元素在展示空间以不同的形式去呈现，将敦煌洞窟的造型和色彩特征、敦煌莫高窟地理自然环境肌理、敦煌莫高窟景点等元素进行抽象提炼，并将敦煌地域文化特色融入本次设计，以更好地表达敦煌莫高窟壁画艺术这个主题。

通过展示空间的空间氛围营造，使参观者在了解敦煌莫高窟壁画的过程中探索敦煌莫高窟丰富的历史性和民族文化的多样性，更深入地了解、感受敦煌的地域美与文化价值。此次设计在于突出敦煌作为"一带一路"沿线重要城市，莫高窟的丰富文化内涵，以及增强民族文化自信。

姓名：寇若婧 李欣玶　　指导老师：陶海鹰　　院校：北京印刷学院

"漆阁"文化展览馆

该设计方案总面积1600m²，其中建筑面积为650m²，庭院面积为950m²，整体设计风格为新中式风格。空间设计采用了古典园林的"一步一景"的设计理念，结合了中国敦煌壁画元素作为部分墙体装饰，软装上辅以漆器文物作为点缀。"漆阁"文化展览馆是一个具有综合性、观赏性和体验性的休闲展览馆，其功能上注重展示与体验相结合，有利于文化的传播和传承，是具有时代印记的非遗文化展览馆。

姓名：李健　　指导老师：杨颖旎　　院校：贵阳学院美术学院

《本草钢木》交互艺术装置

"天下医书,利益天下,天下共修,世代永新"。《本草纲目》一书作为本草学之大成,把我国药物学的研究提高到了新的阶段。随着近代西药的盛行,人们渐渐鲜去使用它。作品的诞生一方面考虑到对于中国古代传统文化的保护,另一方面是为了表达对自然草木之美和李老尝百草精神的敬畏。团队将古草药和现代科技相结合,通过全新的方式和理念去表达传统草药学的深远内涵。

姓名:陈均月 李淼霞 王耀华　　指导老师:石淼　　院校:南京艺术学院高等职业教育学院

"ACROSS ROOM"元宇宙画廊

在数字时代的语境下,在线虚拟空间已成为人们进行空间体验的重要形式。该项目旨在探索在虚拟空间中举办沉浸式艺术展览的可能性。该项目讲述了关于情绪与人格的故事,共包括三个主题空间。参观者以第一视角进入展览,并且以游戏的形式参加。希望这样的形式让抽象的艺术作品更容易被公众理解并让观众获得启发。

姓名:解云垚　　指导老师:刘达　　院校:北京服装学院材料设计与工程学院

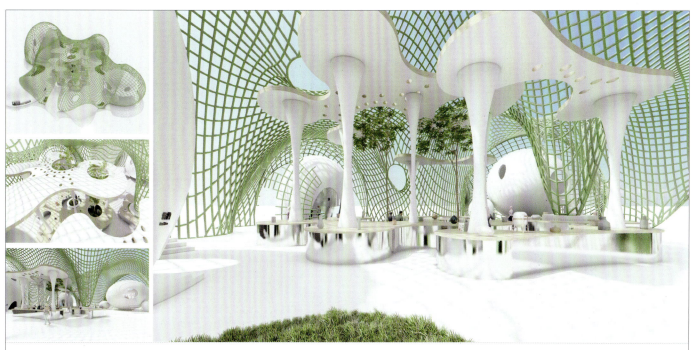

竹丝扣瓷艺术展厅

此方案是为非遗文化竹丝扣瓷设计的临时性艺术展厅。展厅设计根据瓷胎竹编的工艺特性与材质美感，创造出具有强烈的秩序美感以及流动性的空间形态，营造轻盈与精致的空间氛围，从而突出竹丝扣瓷独特的艺术特征。

基金项目：2020年四川音乐学院院级科研项目《文化自信理念下的成都礼品文创产品设计及展示设计研究》CYXS2020031。

姓名：李翔 董凯铭 方霏阳　　指导老师：方琦 曹星　　院校：四川音乐学院成都美术学院

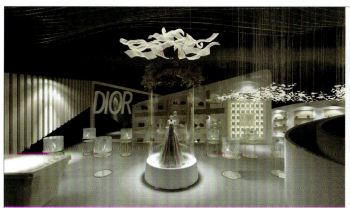

DIOR 展厅

作者设计的是一个DIOR品牌的展厅。配色主要是白金，以简洁大方为主。DIOR展厅装修设计中，最重要的部分是内厅设计，用展架或高低架将服饰错落有致地展示出来。灯饰上，选择可以转向的射灯，让服饰在灯光的照耀下更加光彩夺目，增强产品的细节感和质感。

姓名：林静怡　　指导老师：肖辉娅　　院校：重庆第二师范学院美术学院

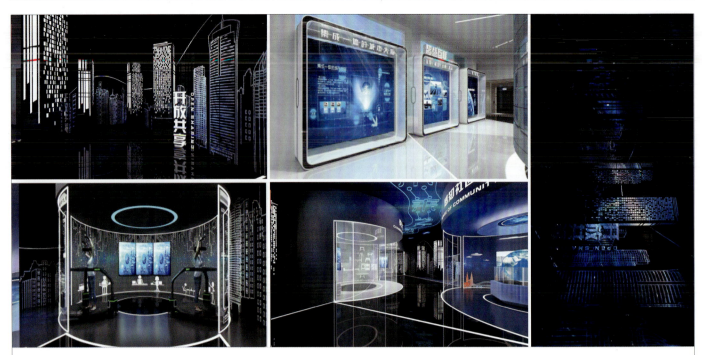

开放共享

空间概念设计是开放共享体验区。"开放"是构建生命共同体,"共享"则为全民共享,全面共享,共建共享,渐进共享,坚持开放共享,体验开放共享。

姓名:李泽辰 张颖浩　　指导老师:张文　　院校:华东交通大学艺术学院

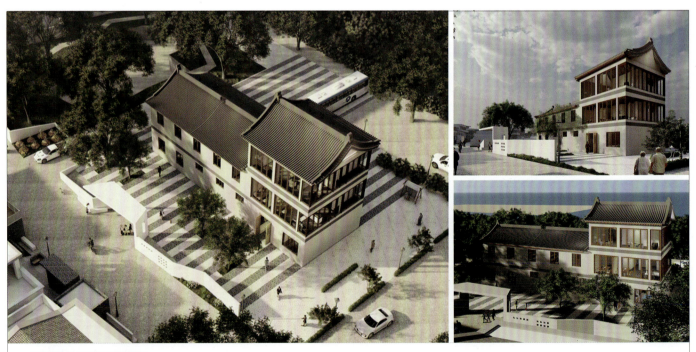

"静素园"非遗体验馆设计

此方案针对金星村的非遗体验馆建筑进行规划设计,期望将原有的传统文化结合应用,通过设计建构当代与古典时空的对话。设计方案以江南文化为线索,串联整个场地的设计,同时通过节点的设置布局,让场地中的竹、临水与步行体验相融合,丰富整个非遗体验馆的氛围感知,创造一个沉浸式的体验中心。

姓名:彭立 吉恒东　　指导老师:李永昌　　院校:南京林业大学艺术设计学院

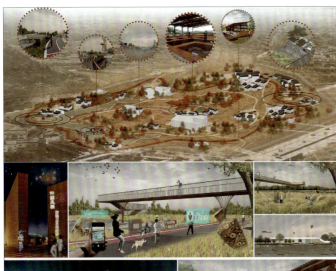

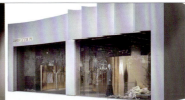
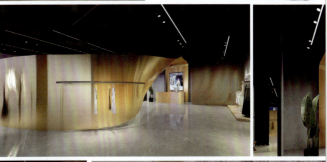

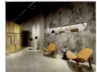
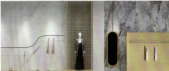

忆脉承新

方案为仰韶文化遗址公园规划设计，以忆脉承新理念为基础，提出"筑基底、演格局、活场景，复活力"设计策略，将考古研学、休闲娱乐、自然生态、农田景观与智能数字化融为一体。并以其为切入点，在文化活化、生态改善的基础上带动周边乡村文化、经济等发展，助力乡村振兴，同时链接周边文化遗址，打造国际水平的考古研究平台。

姓名：张格格　王晓会　陈柯华　　指导老师：朱芳　范存江　　院校：河南大学

"襟飘带舞" PURITY RING 服装专卖店设计方案

以 PURITY RING 品牌理念："Gentel and Tough——柔美和坚韧的碰撞"中"柔美"二字为灵感，营造有趣味性的空间形态。用柔美曲线的构成传递作品本身的奢华与美感，使空间更具立体感与个性。

姓名：黄琪琪　　指导老师：吴成军　王辰劼　　院校：深圳技师学院设计学院

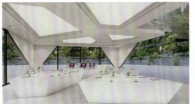
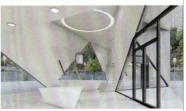

苹果体验中心室内外展示设计

苹果体验中心外形设计采用折叠立方体造型，用银灰色和玻璃外墙营造出苹果一贯的"极简"风格。内部空间分上下两层，入门主视觉空间运用 3D 全息投影技术打造新品体验区。空间摒弃传统墙面分隔，通过天花板变化、地面铺装以及展柜的形态区别，让体验者从心理上形成不同的体验空间划分，使得整个体验中心更加通透和开放。

姓名：陈皓静　　指导老师：袁承志　　院校：北京交通大学建筑与艺术学院

本书集中收录了全国上百家知名院校师生的优秀设计作品，包含产品以及概念作品，涉及文创、服装、工业产品、家具、餐具、医疗健康、花艺等主题，内容编排上注重图文结合，既有作品的设计效果图、实物图，也有对作品设计理念、设计创新点、设计价值等方面的细致解读。本书既可以作为广大设计类院校师生学习阅读的参考书，也可以作为设计相关企业挑选优秀设计作品以及发现优秀设计师的参考书，同时本书也是设计行业重要的文献资料。

图书在版编目（CIP）数据

2022中国高等院校设计作品精选 / 李杰编. — 北京：机械工业出版社，2023.4
ISBN 978-7-111-72730-9

Ⅰ. ①2⋯　Ⅱ. ①李⋯　Ⅲ. ①艺术 - 设计 - 作品集 - 中国 - 现代　Ⅳ. ①J121

中国国家版本馆CIP数据核字（2023）第040028号

机械工业出版社（北京市百万庄大街22号　邮政编码100037）
策划编辑：徐　强　　　　　责任编辑：徐　强
责任校对：韩佳欣　张　薇　　版式设计：卢春燕
责任印制：常天培
北京宝隆世纪印刷有限公司印刷

2023年4月第1版第1次印刷
217mm×287mm·29印张·2插页·687千字
标准书号：ISBN 978-7-111-72730-9
定价：300.00元

电话服务　　　　　　　　　网络服务
客服电话：010-88361066　　机　工　官　网：www.cmpbook.com
　　　　　010-88379833　　机　工　官　博：weibo.com/cmp1952
　　　　　010-68326294　　金　书　网：www.golden-book.com
封底无防伪标均为盗版　　机工教育服务网：www.cmpedu.com